U0136326

電　影　館　　99

遠流出版公司

電影館　99

電影理論解讀

著者╱Robert Stam

譯者╱陳儒修・郭幼龍

編輯╱焦雄屏・黃建業・張昌彥
委員╱詹宏志・陳雨航

封面設計╱黃瑪琍

主編╱謝仁昌

特約編輯╱楊憶暉

發行人╱王榮文
出版發行╱遠流出版事業股份有限公司
台北市汀州路三段184號7樓之5
郵撥╱0189456-1
電話╱(02)23651212　傳真╱(02)23657979
香港發行╱遠流（香港）出版公司
香港北角英皇道310號雲華大廈四樓505室
電話╱25089048　傳真╱25033258
香港售價╱港幣150元

著作權顧問╱蕭雄淋律師
法律顧問╱王秀哲律師・董安丹律師

排版印刷╱鴻柏印刷事業股份有限公司
電話╱(02)22470989

2002年9月1日　初版一刷
行政院新聞局版臺業字第1295號

售價╱450元
缺頁或破損的書，請寄回更換
版權所有・翻印必究
Printed in Taiwan
ISBN 957-32-4658-9

YL　遠流博識網
http://www.ylib.com
E-mail: ylib@ylib.com

# 出版緣起

看電影可以有多種方式。

但也一直要等到今日，這句話在台灣才顯得有意義。

一方面，比較寬鬆的文化管制局面加上錄影機之類的技術條件，使台灣能夠看到的電影大大地增加了，我們因而接觸到不同創作概念的諸種電影。

另一方面，其他學科知識對電影的解釋介入，使我們慢慢學會用各種不同眼光來觀察電影的各個層面。

再一方面，台灣本身的電影創作也起了重大的實踐突破，我們似乎有機會發展一組從台灣經驗出發的電影觀點。

在這些變化當中，台灣已經開始試著複雜地來「看」電影，包括電影之內（如形式、內容），電影之間（如技術、歷史），電影之外（如市場、政治）。

我們開始討論（雖然其他國家可能早就討論了，但我們有意識地談卻不算久），電影是藝術（前衛的與反動的），電影是文化（原創的與庸劣的），電影是工業（技術的與經濟的），電影是商業（發財的與賠錢的），電影是政治（控制的與革命的）……。

鏡頭看著世界，我們看著鏡頭，結果就構成了一個新的「觀看世界」。正是因為電影本身的豐富面向，使它自己從觀看者成為被觀看、被研究的對象，當它被研究、被思索的時候，「文字」的機會就

來了，電影的書就出現了。

《電影館》叢書的編輯出版，就是想加速台灣對電影本質的探討與思索。我們希望通過多元的電影書籍出版，使看電影的多種方法具體呈現。

我們不打算成為某一種電影理論的服膺者或推廣者。我們希望能同時注意各種電影理論、電影現象、電影作品，和電影歷史，我們的目標是促成更多的對話或辯論，無意得到立即的統一結論。就像電影作品在電影館裡呈現千彩萬色的多方面貌那樣，我們希望思索電影的《電影館》也是一樣。

王榮文

# 電影理論解讀

*Film Theory : An Introduction*

Robert Stam◎ 著／陳儒修、郭幼龍◎ 譯

# 電影理論解讀

Film Theory: An Introduction

Robert Stam◎著　　陳儒修◎譯

# 目　次

# 譯　序

　　首先，我們必須開宗明義地指出，這不是一本電影理論「簡介」或「導讀」的譯書。原書作者勞勃‧史坦（Robert Stam）教授很謙虛地把本書定名為*Film Theory: An Introduction*，是很容易造成這種錯誤認知。當我們一路研讀下去，我們會發現，這是一本有關電影理論發展及其歷史脈絡的書，也就如史坦教授在原序中指出，這本書是「用歷史的及國際性的宏觀角度來看電影理論」，更精確地說，這是史坦教授以其對電影研究的淵博學識，提出個人閱讀電影理論的研究報告。如果讀者已具有電影理論及電影研究基礎，則必能在本書的字裡行間，讀到電影理論的一番新看法。透過他與電影理論各門各派之間的對話，史坦教授提出許多研究者不知從何問起的問題，並且整合各種可能的答案。至少就兩位譯者而言，史坦教授透過本書與我們對話，幫我們解決電影理論研究的一些困惑。當每次讀到這些解惑的段落時，真有如沐春風的感覺。因此我們決定著手進行翻譯工作，並且將本書中譯本定名為《電影理論解讀》，我們希望強調「解讀」，因為這不是「又」一本有關電影理論的譯書，也不僅是理論基礎介紹或名詞解釋，本書應該屬於進階研讀之用，解決讀者面對各個電影理論之內與理論之間，較為精細的問題。我們預期的讀者，應該是對電影研究有興趣、並且對電影發展史有一定認識的讀者，以及相關系所的高階

大學生與研究生。

其實早在上個世紀1980年代之前，當後現代與全球化等議題尚未浮出檯面時，便有電影導演如高達與彼得・格林納威等人預言電影之死，學者如蘇珊・宋妲（Susan Sontag）也有類似的說法。到了二十世紀末，又有義大利文出版的《*L'ultimo spettatore, Sulla distruzione de Cinema*》（Paolo Cherchi Usai,1999），2001年的英文版則直接翻譯為《*The Death of Cinema*》，有如總結這些想法。既然作為研究主體的電影面臨如此危機，電影理論與研究又如何正當化其存在的意義呢？

這樣的提問，旨在說明電影百年來的發展至今，接續從無聲到有聲、從黑白到彩色、從標準銀幕到IMAX 3D銀幕、從單軌聲道到杜比音效、從好萊塢到全球市場，將再次進行另一場革命，按照史坦教授的說法，或可稱為「後電影」或「數位化」革命——其實是電影重新整合與再出發的開始。電影沒死，只是就歷史演化而言，它的產製行銷與人們觀看電影的方式，有了新的架構而已。同樣的，史坦教授很明確地指出，電影理論也面臨「再歷史化」的關鍵時刻。本書的重大貢獻，即在於點明：唯有各種理論之間建立對話關係，彼此認知與思考其他的觀點，並接受挑戰，電影理論才能合法化自身的知識體系，並且將有助於我們既回顧又展望電影的變革，以便為新世紀的數位革命提出解釋。

由此開始，史坦教授提出他對於電影理論的解讀，以下的五點論證，將貫穿全書：

一、電影與電影理論一直是國際事業。電影從開始到現在，從來就不是好萊塢獨家經營，這點毋庸置疑；同樣的，電影理論也並非為歐美白人男性中產階級學者的專業。我們將在書中讀到，史坦教授大

量舉證來自非歐美國家、女性、同性戀等不同位階的研究論述。

　　二、電影產製與電影研究一直緊密聯繫。可以說，有電影就有電影理論的出現，我們看到有電影導演既寫文章又拍電影（從艾森斯坦〔Sergei Eisenstein〕到帕索里尼〔Pier Paolo Pasolini〕到高達〔Jean-Luc Godard〕），也有理論家從事電影創作（如：彼得・伍倫〔Peter Wollen〕與蘿拉・莫薇〔Laura Mulvey〕），更有影片簡直就是為某特定理論而拍攝（如《後窗》〔Rear Window〕之於觀眾研究），以及第三世界電影成為革命宣言的實踐等。

　　三、電影理論一直是相互呼應，具有互文性與泛文本的特色。這點展示了史坦教授個人廣泛閱讀電影理論（以及更大範圍的心理學、社會學、語言學、美學等）書籍的成就，他幫我們不斷接合各家理論的系譜關係，一方面回溯該理論的歷史起源，例如亞里斯多德（Aristotle）的《詩學》（Poetics），一方面又預先告知該理論在隔了若干年後，如何被另一派新興理論挪用，例如1920年代俄國形式主義如何出現在1980年代的歷史詩學。

　　四、電影理論一直與歷史、社會、政治與文化語境相接合。我們從書中點出電影出現時的一些歷史契機，包括：帝國主義與殖民主義（馬關條約）達到最高峰、弗洛伊德（Sigmund Freud）首次使用「心理分析」一詞以及出版《夢的解析》（The Interpretation of Dreams, 1900）、自然主義戲劇與寫實小說的出現等，就可了解史坦教授企圖恢復理論研究的「血肉之軀」，而不是一些被架空的觀念，並且糾正電影研究只是「套」理論的貶抑說法。

　　五、電影理論研究（同時也是本書的立論基礎）一直保持對話開放的態度。雖然史坦教授不認為自己是一個巴赫汀學派的學者，我們

仍可看出巴赫汀語言符號學對於本書的重要性。在本書中，史坦教授企圖描繪同一理論之內各個學者可能的對話、不同理論派別的學者如何就同一文本對話、新一代學者如何與前輩大師對話、以及電影理論如何與電影本身對話，電影工作者又會做何種回應等等。

以上大致介紹本書的論述架構，正因為強調互文性與對話，所以我們並不認為本書需要從頭讀起，每個讀者應就個人研究需要，直接翻閱相關章節，我們建議就該章節的文字做精細的閱讀，注意各段落討論的議題與重點，以及段落間的銜接關係，若由此引發相關的研究問題，再轉換（點選）至其他章節。如欲更深入某特定理論，文中列舉的學者、文章、書籍與影片例證（每個章節都有十幾個以上），加上書末的索引與參考書目，應該是個人研究的入門之道。

本書翻譯的緣起，要回溯到2001年在世新大學傳播研究所博士班開設的「電影理論研究」課程，當初選定本書英文版為教科書，乃在於它的新，而後在解讀的過程中，更發覺本書的博與廣，以及文中的精闢思想，才想要把我們的閱讀快感與讀者分享。整個翻譯過程中，曾獲得陳雅敏、徐苔玲、邱啓霖、游任濱、黃志偉、鄭玉菁等人的意見提供與協助，以及吳珮慈教授在法文名詞的指導，和遠流電影館主編謝仁昌先生及編輯楊憶暉小姐的幫忙與指正，在此一併致謝。即使已經過多次校對並小心考據書中文字，疏漏與謬誤必然存在，此方面文責由譯者自負，還盼前輩先進不吝指正（陳儒修：cinema@ms13.hinet.net；郭幼龍：ylkuo@tea.ntptc.edu.tw）。最後，我們擬將本書獻給法國社會學者皮耶‧布狄厄（Pierre Bourdieu, 1930-2002），他提出「習癖」、「品味」與「文化資本」等觀念，幫助我們深刻認識全球資本主義時代，這不會因為他的過世而不再有效。

# 原　序

　　《電影理論解讀》是Blackwell出版社三本有關當代電影理論系列套書之一，另外兩本爲論文選集，其中一本由我與托比‧米勒（Toby Miller）合編：《電影與理論》（*Film and Theory*），選自1970年至今的理論文章，另一本爲《電影理論讀本》（*A Companion to Film Theory*），重要理論大師爲文論述個人專業學養，並預測未來發展。

　　電影理論書籍很多，電影理論與批評選集也很多（Nichols, 1983; Rosen, 1986），卻很少有用歷史的與國際性的宏觀角度來看電影理論。蓋多‧雅力士塔可（Guido Aristarco）的《電影理論史》（*Storia della Teoriche de Filme/History of Film Theory*）出版於1951年，已是半個世紀前的事。道利‧安祖（Dudley Andrew）的《電影理論》（*The Major Film Theories*），以及安德魯‧都鐸（Andrew Tudor）的《電影理論》（*Theories of Film*），雖然都是質量很高的書，卻出版於1970年代中期，也就無法掌握最近的理論發展，而這就是本書所要嘗試做的（一直到本書付梓，我才注意到法蘭西斯哥‧卡賽提〔Francesco Casetti〕的名著《1945年以來的電影理論》〔*Teorie del Cinema 1945-1990/Film Theories Since 1945*〕已翻成法文。它先以義大利文出版於1993年，法文本則出現在1999年）。

　　我不認爲自己是理論家，我只是使用理論及閱讀理論的人，一個

跟理論「對話」的人。通常我運用理論不是爲了搬弄理論，而是用來分析特定文本（例如：《後窗》與《變色龍》〔Zelig〕），或特定議題（例如電影中語言扮演的角色、觀眾所產生的文化自戀現象等等）。

我與理論的對話始於1960年代中期，當時我住在北非的突尼西亞，並在那裡教書。我在那裡開始閱讀以法文書寫的電影理論，主要是電影符號學剛開始的那些理論，我也參與突尼西亞當地非常蓬勃的電影文化活動，常到電影俱樂部或是電影圖書館走動。1968年到巴黎索邦大學念研究所的時候，我把對法國文學及其理論的研究，與每日（有時候一日三次）去電影圖書館看影片的經驗相結合。我去旁聽電影課，授課的老師包括侯麥（Eric Rohmer）、亨利・朗格勒（Henri Langlois），以及尚・米堤（Jean Mitry）。1969年回加州柏克萊大學攻讀比較文學博士時，透過柏克萊多種電影課程，與理論保持接觸。柏克萊的電影課程分散在不同科系，而我從柏特倫・奧斯特（Bertrand Augst）教授那邊受益最多。他不斷帶我們了解巴黎最新的理論發展。在柏克萊期間，我也是電影討論小組成員之一，其他成員包括：瑪格麗特・摩斯（Margaret Morse）、珊蒂・佛利特曼－路易士（Sandy Flitterman-Lewis）、珍納・柏格斯壯（Janet Bergstron）、李傑・格林東（Leger Grindon）、瑞克・普林傑（Rick Prelinger）、以及康士坦斯・潘理（Contance Penley），我們以高度的專注來閱讀理論文本。1973年，我跟隨博士論文指導教授，柏特倫・奧斯特教授到了巴黎的美國電影研究中心，在那裡我參加了由梅茲（Christian Metz）、雷蒙・貝魯（Raymond Bellour）、米歇・馬利（Michel Marie）、賈克・歐蒙（Jacaque Aumont）、以及瑪麗－克萊兒・侯帕斯（Marie-Claire Ropas）等人主持的座談會。一場由瑪麗－克萊兒・侯帕斯主持討論羅卡

（Glauber Rocha）的座談會，產生出一篇以葡萄牙文寫成的研究論文，主題為羅卡的影片《苦痛的大地》（Landin Anguish）。我在巴黎的研究工作使得我與梅茲有長時期的書信往來，他是一位非常大方的學者，對我的文章不斷提出建議，也對他自己的著作自我評論。

從那時候開始，我便與理論保持對話，我所開的課有：「電影觀眾觀影情境理論」、「電影與語言」、「電影與電視符號學」、以及「巴赫汀與媒體」；我也寫了一些書，裡面裝飾著理論，有：《電影與文學的反身性》（*Reflexivity in Film and Literature*）、《電影符號學的新語彙》（*New Vocabularies in Film Semiotics*，與珊蒂・佛利特曼－路易士和博格尼〔Bob Burgoyne〕等人合著）、《顛覆的快感：巴赫汀、文化批評與電影》（*Subversive Pleasures: Bakhtin, Cultural Criticism, and Film*）、以及《絕想歐洲中心主義：多元文化主義與媒體》（*Unthinking Eurocentrism: Multiculturalism and the Media*，與艾拉・蘇黑特〔Ella Shoha〕合著）。在有些時候，這些書的某些材料會經過重新包裝與組合後在本書中出現，有關「反身性」的單元，裡面的材料來自《電影與文學的反身性》；「另類美學」的材料來自《顛覆的快感》；「互文性」單元以及電影語言的問題，資料來自《電影符號學的新語彙》；「多元文化主義、族群、及再現」則引用《絕想歐洲中心主義》的部分素材。

（以下為作者致謝，從略。）

# 緒　論

筆者希望本書能夠對一個世紀以來的電影理論做廣泛的回顧，包括那些已經爲人所熟知的主題，及之前鮮爲人知的知識；其次，筆者期盼本書成爲一本電影理論的指南。由於本書不可避免地帶有個人的興趣與關注的重點等色彩，所以，這是一本非常個人化的指南。在此同時，筆者並不偏袒自己所屬立場的理論，而是希望對書中所討論到的所有理論皆保持「一般的距離」。當然，筆者並不裝作中立（很明顯地，筆者發現有一些理論要比其他理論更和自己的趣味相投），也不去爲自己的立場辯護，或者詆毀和自己意識型態相對立的理論。本書從頭到尾，筆者自信是兼容並蓄、綜合各家之言，並對各種理論一視同仁，以高達（Jean-Luc Godard）的話來說，就是人們可以把他們喜歡的任何東西放進電影理論的書本當中。每當筆者作爲任何一種理論觀點的一個強硬支持者時，筆者都是理論的立體派（theoretical cubism）：部署多重的觀點與窗格。事實上，每一種理論觀點都有如觀察眞實的一格窗子，沒有任何一種理論可以壟斷眞實。當然，每一種理論觀點都有它的盲點，也都有它獨特的洞察力，所以，每一種理論觀點都應該對其他的理論觀點多做一些認識和瞭解，而電影作爲一種協調綜合的、多元軌跡的媒體——產製出大量、千變萬化的文本，也確實需要多重的理解架構。

雖然書中經常提到巴赫汀（Mikhail Bakhtin），但是筆者並不認爲自己是巴赫汀派的一員（如果眞有其事的話），即使筆者運用巴赫汀的理論範疇來闡明其他理論的限制，及任何潛在的可能性。筆者涉獵許多不同學派理論，但是筆者認爲：沒有任何一種理論可以壟斷眞實；筆者並不認爲自己是這個領域當中唯一可以很愉快的閱讀德勒茲（Gilles Deleuze）和諾耶・卡洛（Noël Carroll）著作的人，說得更正確一些，筆者並不認爲自己是這個領域當中唯一可以既愉快又痛苦地閱讀德勒茲和諾耶・卡洛的著作的人。筆者拒絕在各種取向之間採取霍布森式的選擇（Hobson's Choice）——即「非此即彼」，因爲這些不同的取向對筆者而言，是互補而非對立的。

描述電影理論史的方式有很多，包括：檢閱偉大的男人或女人——例如：雨果・孟斯特堡（Hugo Münsterberg）、瑟傑・艾森斯坦（Sergie Eisenstein）、魯道夫・安海姆（Rudolf Arnheim）、潔美・度拉克（Germaine Dulac）、安德烈・巴贊（André Bazin）、蘿拉・莫薇（Laura Mulvey）；可以對各種和電影相關的隱喻做歷史的探究——這些隱喻包括：電影眼（cine-eye）、電影迷藥（cine-drug）、電影魔術（film-magic）、世界的窗子（window on the world）、攝影機鋼筆論（camera-pen）、電影語言（film language）、電影鏡子（film mirror）、電影夢（film dream）；亦可以探討哲學對電影的影響——例如：康德（Immanuel Kant）對孟斯特堡的影響、莫尼耶（Emmananuel Mounier，法國自由主義基督教思想家）對巴贊的影響、亨利・柏格森（Henri Bergson）對德勒茲的影響；還可以從歷史的角度來看電影和其他藝術（例如：繪畫、音樂、戲劇）之間的親密關係（或排斥關係）；它也可以是一系列的相關論點或批評，以理論／解釋的形式及無層次

的方式呈現出來，包括：形式主義、符號學、心理分析、女性主義、認知主義、酷兒理論、後殖民理論，每一議題都有其關鍵語，有其默許的假設和特別的行話。

《電影理論解讀》(*Film Theory：An Introduction*) 這本書，結合了所有這些取向的要素。首先，認為電影理論的演進不可被說成是一種線性進展的趨勢和狀況，且理論的輪廓隨國家不同而異，隨時機不同而異；趨勢和觀念可能是同時存在，而非一個接著一個出現或互相排斥。這樣的一本書，必須處理有關依年代排列及依關注事項排列之令人頭昏眼花的問題，也必須面對像是早期電影創作者波特（Edwin S. Porter）和湯瑪斯·愛迪生（Thomas Edison）等人在製作電影時同樣要面對的邏輯問題——亦即，如何將不同場所同時發生的許多事件加以重新排列。本書必定表達了一種「同時，在法國的情形」，或「同時，就類型理論整體而言」，或者「同時，在第三世界的狀況」等觀念，雖然多少有點依照時間的先後順序而載，不過本書的取向並非完全如此，否則，我們將錯過一個已知趨勢的要點和潛力，妨礙我們勾勒出如自孟斯特堡到梅茲的理論之輪廓。

以嚴格的編年方式所寫下的電影理論發展史，有可能是虛假的，只有以事實的先後排列順序、冒著造成前後電影理論或電影批評之間錯誤因果關係的風險，才可能看到。理論家的思想觀念在某個歷史時期發酵，可能要到非常久之後才能開花結果，例如，誰能夠想到亨利·柏格森的哲學思想在隔了一世紀之後，出現在德勒茲的著作中？又有誰能料到巴赫汀學圈（the Bakhtin Circle）1920年代出版的著作一直要到1960年代以至1970年代才「進入」電影理論當中？在這點，經由回顧而對這些人重新評價，將他們定義為一種原初的後結構主義者

（proto-poststructuralist）。不過，對於理論之間先後影響關係的整理，經常是冒著風險，因為某一位作者的原著經常是在隔了數十年之後才被翻譯出來，在此，年代的問題就必須特別留意，例如：狄嘉・維多夫（Dziga Vertov）在1920年代的著作一直到1960、1970年代才被翻譯成法文。無論如何，筆者通常並不同意以「偉人取向」研究電影理論，本書裡的段落標題，標示出理論的學派及研究的項目，而不是標示出「個人」（雖然「個人」很明顯地在理論學派中扮演了一個角色）。

　　本書同時還必須處理所有這些研究其先天上的一些困難，例如：年代的謬誤以及型態的謬誤；對於理論學派的概括化，卻忽略了明顯的例外和反常；對於已知理論家（例如艾森斯坦）的綜合說明，並無法顯示這些理論家的觀點在經過一段期間之後的變化情形；此外，把理論的聯集分割成許多思潮及學派（例如：女性主義、心理分析、解構、後殖民、文本分析等），總會有些獨斷。本書中採分開、逐一式的討論，但這並不妨礙一位心理分析、後殖民的女性主義者去使用「解構」作為文本分析的一部分；此外，許多理論（例如：女性主義、心理分析、後結構主義、後殖民理論）的要素或契機（moments）交互纏繞在一起、同時發生，可說是「我泥中有你，你泥中有我」，實在無法將它們以時間順序的線性方式加以排列（「超文本」及「超媒體」可能得以較有效地處理這個難題吧！）。

　　雖然本書企圖以不偏不倚、公平公正的態度來研究電影理論，不過就像筆者之前所指出的，本書是對電影理論非常個人化的敘述和說明，因此，筆者遭遇到一個有關於意見表達的問題，也就是如何將筆者個人的意見和其他人的意見交織在一起、互相激盪。在某個層面

上，本書是一種轉述／間接引語（reported speech）的形態，一種聲明的形態，在此，「記述者」的社會評價和語調不可避免地將會影響記述的面貌；換句話說，本書是以文學理論家所謂自由、間接的語段寫成，這種文體是在言詞的直接記述——例如引述艾森斯坦，及一種比較是腹語式的言詞——筆者對艾森斯坦想法的描述（交織著比較屬於個人的沈思與反芻）之間滑動；打個文學的比方來說，就像是筆者將巴爾札克（Honoré de Balzac）的作者干涉主義（authorial interventionism）和福樓拜（Gustave Flaubert）或亨利・詹姆斯（Henry James）的理論要點混合在一起。在本書中，筆者偶爾介紹其他人的見解，偶爾推斷或詳細說明，偶爾也介紹自己發展了多年的概念；當一段文字未被標記為摘要他人著作時，讀者可以假定筆者是以自己的意見發言，特別是那些一直和筆者有關的議題，包括：理論的歷史性、文本互涉理論、歐洲中心主義與多元文化主義、以及另類美學。

筆者的目標不在於詳細討論任何一個理論或任何一位理論家，而是要把有關被問到的、人們所關注的問題、以及問題意識全面的轉變和思潮顯示出來。就某種意義而言，筆者希望祛除在時間與空間上偏狹的理論；以表示時間的術語來說，理論的議題追溯到非常久遠的「前電影史」，例如類型的議題，至少從亞里斯多德（Aristotle）的詩學介紹起；而在空間上，筆者把理論視為和全球性的、國際性的空間有牽連；電影理論所關心的問題並非每個地方的順序都一樣，像是女性主義從1970年代以來就是英美電影理論當中很重要的一部分，但對法國電影批評論述的影響仍然不大；而儘管一些電影理論家們——例如在巴西和阿根廷這些國家的電影理論家們，早就關注國族電影的議題，不過，這些議題在歐洲和美國還是屬於較邊緣位置。

電影理論是一項國際性及多元文化的事業，雖然太多時候它是單一語言、地方性、及盲目的民族情結；法國的理論家們在最近才開始涉獵英國的（電影理論）著作，而英美的電影理論也傾向於引述一些翻譯成英文的法國著作；俄國、西班牙、葡萄牙、義大利、波蘭、匈牙利、德國、日本、韓國、中國、阿拉伯等國的電影理論相關著作，經常因未被翻譯成英文，而被輕忽。同樣的情況，來自印度和奈及利亞等國著作的英文版，也是一樣。許多重要的著作，例如格勞勃·羅卡（Glauber Rocha）的大量著作——在某些方面類似於帕索里尼（Pier Paolo Pasolini）見諸文字的畢生之作，將理論與評論和詩、小說、電影劇本結合在一起，從來都沒被翻譯成英文。雖然大衛·鮑德威爾（David Bordwell）和諾耶·卡洛把電影理論在1960年代以後崇拜法國的傾向（這種尊奉法國為導師的作法，竟然還是遠遠發生在法國自己的光環都已經消褪之後！）批評為一種奴顏卑膝的作法是有他的道理，不過，矯正的方法不是傾向英國，也不是美國的沙文主義，而是一種真正的國際主義，因此，筆者希望擴展這種對電影理論的看法及其影響範圍，但還未達到原先希望的程度，因為本書的焦點仍或多或少侷限在美國、法國、英國、俄國、德國、澳洲、巴西、義大利等地的研究成果，不過，本書還是經常談到「第三世界」及「後殖民」理論。

按照好萊塢的方式所製作的劇情電影經常被看作是「真正的」電影，就像是一位出國旅遊的美國遊客問道：「以『真正的錢』來計算，這個值多少？」筆者假定「真正的」電影有許多種表現形式：劇情與非劇情的、寫實與非寫實的、主流與前衛，全部都值得我們感興趣。

電影理論很少是「純粹的」，它經常摻進一些文學批評、社會評論及哲學思考的添加物。此外，實踐電影理論的人，其身分變異極大，從純粹的電影理論家——例如：巴拉茲（Bela Bálázs）、梅茲（Christian Metz），到反映在自己實際創作上的電影創作者——例如：艾森斯坦、普多夫金（V. I. Pudovkin）、瑪雅·黛倫（Maya Deren）、費南度·索拉納斯（Fernando Solanas）、亞歷山大·克魯格（Alexander Kluge）、塔可夫斯基（Andrei Tarkovsky），到那些也寫電影相關文章的自由作家知識分子——例如：詹姆斯·亞吉（James Agee）、派克·泰勒（Parker Tyler），再到那些以評論電影為業的電影評論者（這些人聚集而成的畢生之作，如同過去那樣，「掩蓋著」一個萌芽、將被讀者挑明的理論）——例如：曼尼·法柏（Manny Farber）或塞吉·丹尼（Serge Daney）；最近幾十年，我們已經見證了電影理論的學術化，在這種情況下，大部分的理論家都有一所大學作為基地。

1970和1980年代的符號學電影理論，把神聖不可侵犯的思想大師（maîtres à penser）文本當成一種宗教上的神聖東西來閱讀，許多電影理論由拉康（Jacques Lacan）以及其他後結構主義思想家的儀式性召喚（及粗陋的總結）構成；在1970年代，理論成為專有名詞，而藝術的宗派（Religion of Art）變成了理論的宗派（Religion of Theory）。依林賽·華特斯（Lindsay Waters）的說法，理論是古柯鹼，它先是讓人高亢，然後使人消沈。令人欣慰的是，當前的理論從認識論的角度來看，是較為適度的，比較不那麼獨裁，「大理論」已經摒棄它的整體性目標，而許多理論家也要求更適當的理論取向，與哲學家們一前一後的串聯起來，這些哲學家像是理查·羅提（Richard Rorty），他們不再像黑格爾（Georg Wilhelm Friedrich Hegel，1770-1831，德國的古典

唯心主義哲學家）那樣把哲學再定義爲有系統的建築，而是將哲學再定義爲如一般人的「談話」，不認爲有任何最終的眞理存在；同樣地，一些（電影）理論家（例如：諾耶・卡洛、大衛・鮑德威爾）也要求「中等程度的『理論化』」：「支持電影理論是任何一種用於電影現象的綜合與歸納，或用於電影現象的一般性解釋，或者用於電影領域中的任何機制、手段、形態、及規律性之離析、追蹤、或說明的研究方式。」所以，電影理論係指有關電影作爲一種媒體、有關電影語言、電影裝置、電影文本的本質、或電影的接收當中，其形態和規律性（或顯著的不規律性）的任何廣義表達；於是，最合適的理論及『『理論化的』』活動」、精雕細琢出來的一般概念、分類法、及解釋，代替了「大理論」。

把以上的構想稍微修飾一下，電影理論是一個逐步發展成型的概念體，被設計用來說明電影的所有面向（例如：美學的面向、社會的面向、心理學的面向），被設計用來說明學者、評論家、及感興趣觀眾的一種釋義的社群（interpretive community）。

雖然筆者認同大衛・鮑德威爾和諾耶・卡洛觀點的中肯，不過，這種「中肯」不應該變成譴責有關電影之更廣泛的哲學問題或政治問題的一個藉口。有一個危險，那就是：中級理論（middle range）——例如：共識史（consensus history）或意識型態的終結（end-of-ideology）的論述，認爲所有提出的大問題都是無法回答的，留給我們的只剩下那些可直接以經驗實證的小型問題，以致於有些問題（例如電影機制在產生「意識型態疏離」上的角色）被不適當或武斷地回答，這並不意味著這些問題不值得問，甚至可以說，無法回答的問題也是值得問的，只要看這些問題究竟會將我們帶往何處，以及若順著這種方式，

究竟可以發現些什麼。弔詭的是，電影理論有時造成許多失敗，有時則帶來極大的成功；此外，「中肯」可能會引導出許多不必然被認知主義者所希望的方向，例如，在電影領域中被注意到的形態和規律性，不但和文體學或敘事學的常規有關，而且也和性傾向、種族、性別、以及文化模式當中所反映的再現及接收有關。例如，為什麼有關種族或第三電影的素材不被視為「理論的」素材？雖然在某個層面上，這種排斥，可能和那些構築於理論研究周圍的人為界線相關，但這種排斥是否也可能和殖民主義的階級制度有關（這種殖民主義的階級制度把歐洲和「智力」聯想在一起，把非歐洲和「身體」聯想在一起）？在某種意義上，本書擴大電影理論，使其包含更大領域理論化的（建立理論或學說的）電影相關著作，像是：文化研究、影片分析等等。因此，筆者試圖讓本書包含許多不同的學派，例如：多元文化的媒體理論、後殖民理論，以及酷兒理論。總之，也就是讓本書在各式各樣的旗幟下，包含和電影相關的全部著作。

雖然電影理論經常捲入爭論，但爭論不過是電影理論化的（範圍有點狹小的）一部分而已；當理論家拼命殲滅對手時，這種理論家經常是最差勁、最壞的；參與論戰者往往投射在無足輕重的對手上的愚蠢行徑，透過一種自作自受（被那受到牽連的參與論戰者反擊）才告結束。當然，從理論的觀點來看，部分心浮氣躁、受睪酮素（一種男性荷爾蒙）刺激驅動的大男人氣概者就像鬥雞一樣互鬥，或是以交相指責的方式，大聲嚷嚷地爭吵。（所以，筆者認為）真正的對話，有賴於各方在批評對方的研究項目之前，先將對方的研究項目弄清楚，而不是還沒有弄清楚對方的研究，就開始胡亂批評、亂罵一通，造成「雞同鴨講」的情形。

像是理查‧艾倫（Richard Allen）、葛列格里‧庫利（Gregory Currie）、或諾耶‧卡洛所採用的——將理論的文本精鍊成獨立前提的分析方法，已經清楚地展現出它在澄清邏輯的含糊、概念的混淆、以及無效推論時的功用。但是，並非一切事物都可以簡化成脫水骨架般的抽象「論點」，例如，布萊希特（Bertolt Brecht）複雜、具有歷史觀點、高度文本互涉的理論，就無法被簡化成一個被揭穿的實質主張（truth claim）；分析方法有時候犯了文學批評所稱的「釋義的妖言異行」，因為這樣的分析的方法未能瞭解華特‧班雅明（Walter Benjamin）或羅蘭‧巴特（Roland Barthes）使用遊戲文字、似是而非的說法、或者是自相矛盾的言詞，其實不能被拆散成一系列「命題」，而仍舊保持其原意的華麗與豐富。就是這種命題的三段式論法，把文字內的重要精髓榨乾了。有時，「緊繃」與「含糊」是問題的重點；電影理論也不是一種概念的西洋棋——導致一種沒有討論餘地的死棋；藝術的理論不像科學的理論那樣有所謂的對或錯（當然，有些人可能認為，即使科學的理論也只是一連串比喻的近似值，而非絕對的對或錯）；人們不可能以同樣的方式，像懷疑對過時的科學（例如腦理學和頭蓋骨學）所做的辯護那樣，去懷疑巴贊對於義大利新寫實主義電影所做的理論化辯護。

這些電影理論不能簡單地說它對或錯——雖然有時只能二選一——其內涵是相對豐富或貧瘠；其文化意義是相對深厚或膚淺；在方法學上是相對開放或封閉；是挑剔、狹隘，還是是肚大能容；是以歷史觀點告知，還是未以歷史觀點告知；是單面向，還是多面向；是單一文化或是多元文化。在理論上，我們發現一些缺乏典範的傑出闡述者，以及一些典範很多的平凡闡述者；有些電影理論企圖擴張意義，

而其他電影理論則企圖讓自己的理論有條不紊、縮小範圍；勞勃‧雷（Robert Ray）就以他所謂的巴洛克式（即過分裝飾的／新奇怪異的）、超寫實主義、小品式理論取向，對比於客觀、實證理論取向。確實，電影理論的歷史展現出一種介於兩個富於想像力的創作要素，以及分析批評的要素之間的對話，一種介於著迷的熱情（例如對艾森斯坦論點的熱情）、和那些裝扮出一本正經的（不露感情的）嚴苛分析之間的一種頻繁的振盪（這並不是說批評就不能夠展現出它自己的熱情和創造力）。

　　同時，理論的研究計畫、或電影語言和電影夢等隱喻，可能會按照一種減少反駁的法則行動，而耗盡它們產生新知識的能力；理論的思潮可能一開始是令人興奮的，後來卻變成乏味、墨守陳規，或者一開始是乏味，但後來因和其他的理論配對而突然變成有趣。理論可能在實證方面是正確可靠，或是勁道十足、很有意思但又剛愎自用、判斷錯誤。想法極度錯誤的理論家可能「順著那條路」而得到傑出的表現；理論可能是有條不紊及嚴謹的，或者也可能是沒有章法的論述一個文本或一個議題；理論可能會釋放或妨礙使用（理論）者的能力（即理論可以啟迪使用它的人，也可以限制使用它的人），每一個理論都有其特殊的任務（用來解釋特定的電影現象）；意識型態批評非常適合用來作為展現好萊塢電影中偏袒資本主義的控制，但並不適合用來描述穆瑙（F. W. Murnau）的《日出》（Sunrise）一片其攝影機運動所產生的動感愉悅；分析或後分析的電影理論像分析哲學一樣，擅長於拆解事物，而比較不擅於分辨事物之間的相似之處和關係性。

　　理論不是以線性方式那樣後者接替前者，當然，這種後者接替前者的觀點有著達爾文物競天擇、優勝劣敗的弦外之音——這種進化論

的觀點認爲理論可能會退休，可能會在競爭當中被淘汰；如果採取一種焦土策略，認爲一種或他種思潮能夠讓每一件事都出毛病，那將是十分無聊的。理論並不經常像舊汽車被棄置到廢車場那樣廢而不用，理論不會死，只會轉變型態，留下一些之前的痕跡和回憶，當然，在重點方面會有一些轉變，但是，許多重要的主題——例如：模仿、作者身分、觀眾身分——打從一開始就被不斷地重複及反覆想像。有時，理論家們提出同樣的問題，但是，他們卻按照不同的目的和不同的推理語言來回答這些問題。

最後，筆者提供本書當作一種登電影理論之堂奧的前廳，當作一份進入電影理論這個大宅院的請帖。不用說，筆者希望讀者們經由研究理論家本身（如果讀者們還沒有這麼做的話），而得以參觀電影理論這個大宅院裡的每一處空間。

# 電影理論的前身

　　電影理論像所有的著述一樣，是重寫的（palimpsestic），帶有早先理論及相關論述之影響的痕跡（譯按：古代人們記事，是在泥上或羊皮紙上書寫，之後若塗改重寫，會留下一些先前的痕跡，而電影理論因爲帶有先前的痕跡，所以說它像所有的著述一樣，是「重寫的」）。理論充滿著長久以來許多想法的記憶，深藏於許多先前的爭論中；電影理論必須被看作是長久以來反映在一般藝術上的理論的一部分，二十世紀以來的電影理論家，例如：安德烈・巴贊、尚－路易・鮑德利（Jean-Louis Baudry）、及露絲・依蕊格萊（Luce Iragaray），已經受到柏拉圖（Plato）的洞穴寓言和電影裝置之間不可思議的相似所衝擊。柏拉圖洞穴寓言中的洞穴和電影的特色一樣，同樣都有一道人爲的光束投射出來：在柏拉圖寓言的洞穴中，光束從人們背後投射到前面的岩壁上；在電影方面，光束從觀眾背後投射到前面的銀幕上。在柏拉圖洞穴中，光束把人和動物的影子投射在岩壁上，而人們把這種浮光掠影和本體的眞實混淆在一起，產生錯覺。當代的一些理論家對電影抱持著不友善或敵對的態度，經常有意識或無意識地重演著當年柏拉圖對虛構藝術的拒絕，就因爲它滋養出來的幻影助長了低層次的熱情（lower passions，譯按：古希臘的哲學家柏拉圖在《理想國》〔Republic〕一書中，講述了一個故事：在囚犯被拘禁的洞穴中，火光將影子投射

在洞穴內的岩壁上，囚犯習慣了這種浮光掠影和本體的真實同時混淆在一起的環境，反而不願意離開洞穴，回到現實世界。當代的一些電影理論家認爲電影觀眾在戲院中就像是「柏拉圖的洞穴」中的囚犯一般，光束從觀眾背後的電影放映室投射出來，將影像投射在前面的銀幕上，觀眾已經習慣了這種幻影，不願離開漆黑的戲院，重回現實世界，就像柏拉圖洞穴中的囚犯不願意離開洞穴一樣，故稱爲低層次的熱情）。

　　電影理論之前的一些討論或爭辯，關注了美學、媒體特性、類型及眞實性，這些主題和題材將成爲貫穿本書的主導主題，例如，有關電影美學的討論，是從一般美學的久遠歷史談起。美學一詞，來自希臘字aisthesis，意思是知覺和感覺，而美學於十八世紀成爲一門獨立的學科，係對於藝術的美的研究，以及對於高尚、怪誕、詼諧、及愉悅的相關議題研究。從哲學上來看，美學、倫理學、及邏輯學，組成一門常態科學，致力於想出有關眞、善、美的個別法則。美學（以及反美學）試圖回答一些問題，例如：一件藝術作品的美是什麼？美是眞實存在並可以客觀驗證的，還是主觀、有關愛好或興趣的問題？美學是因媒體而不同的嗎？電影是否應當利用媒體的特殊性呢？只有少數電影可以被歸爲藝術、受到尊敬，還是所有的電影作品都可以被歸爲藝術、都應該受到尊敬（只因爲它們習慣上解釋社會的狀況）？電影是否有一個天賦的使命——再現眞實，或是有一個天賦的使命——運用技巧和形式？應該注意電影的技巧、還是電影的技巧應該自我內斂？有所謂理想的電影形式與風格嗎？有所謂說故事的「正確」方式嗎？美的概念是永遠正確、還是它們被周遭的社會價值所塑造？美學和更廣泛之道德及社會議題之間的連結程度如何？美可以從社會的使

用和功能當中抽離出來嗎（例如某些康德傳統提議的）？電影技術和社會責任之間的關係爲何？推軌鏡頭（tracking shot）的運用，像高達所寫那樣，是一個道德上的問題嗎（譯按：高達認爲電影推軌鏡頭的「跟蹤」功能，使得觀衆可以隨著鏡頭的運動而「跟蹤」電影角色，偷看他／她的一舉一動，引發出道德的問題）？美學和特定意識型態的關聯——例如在蕾妮‧萊芬斯坦（Leni Riefenstahl）和巴士比‧柏克萊（Busby Berkeley）的電影中可以識別出來的法西斯主義，會像蘇珊‧宋妲（Susan Sontag）所說的那樣嗎？《意志的勝利》（Triumph of the Will）或《國家的誕生》（The Birth of a Nation）這些法西斯或種族主義的電影可能在道德或政治上仍有矛盾的情況下，成爲藝術的傑作嗎？美學和倫理觀（道德標準）是這麽容易分開嗎？所有的藝術都像是阿多諾（Theodor Adorno）所說的，從此被奧許維茲（Auschwitz）集中營改變嗎？我們是否同樣的需要美學？或者像克萊德‧泰勒（Clyde Taylor, 1998）所說的，由於美學起源於十八世紀的種族主義論域中，所以無可救藥地必定和其他思想妥協？或者，人們是否可以區別出深植於德國種族主義思想中大寫A的Aesthetics、以及所有文化所共同關注可知覺世界中，有關再現的刻板化之小寫a的aesthetics？

同樣地，媒體特性（medium specificity）的議題可以追溯到久遠以前的傳統想法，媒體特性的取向至少可以往回追溯到像是亞里斯多德的詩學、然後是德國哲學家萊辛（Gotthold Ephraim Lessing，1766年在《Laocoön》一書中）對於空間與時間藝術的區別、以及萊辛堅決主張空間與時間藝術是每一種媒體所必不可少的，而且空間與時間都應該是「眞實的」（電影理論家，從艾森斯坦到諾耶‧卡洛，都明確提到《Laocoön》書中的文章）。媒體特性的問題同樣也潛藏在評論家（或

一般觀眾）把電影稱爲太過戲劇性、太過靜態、或太過文學的背景中；當觀眾自信地宣稱（猶如他們是自己創造概念，而不是接受從電影工業而來的塡鴨式概念），他們「相信電影是消遣娛樂」時，也提出了一種媒體特性的論點（雖然這是一種奇特的、粗糙的論點）。

電影的媒體特性取向假定每一種藝術型態都有其獨特的標準與表現的可能性。就像諾耶・卡洛在《理論化活動影像》（*Theorizing the Moving Image*）一書中指出，媒體特性取向有兩個構成要素：一、內部構成要素：媒體與來自該媒體之藝術型態之間的既定關係。二、外部構成要素：媒體與其他藝術型態、或其他媒體之間的關係。本質論的取向假定：（1）電影擅於做某些事情（例如適合用來描述活生生的動作），而不擅於做其他事（例如凝視一個靜止不動的物體）；（2）電影應該依循自己的邏輯（發揮其特有的媒體特質），而不必依附在其他藝術上，也就是說，電影應該做它自己能夠做得最好的事情，而非其他媒體能夠做得好的事。

媒體特性的議題帶來相對聲望的議題，尤其是文學，經常被看作是一種比電影還值得尊敬、比電影優越、實質上比電影「高貴」的媒體；長久以來，文學作品被拿來和只有一個世紀之久的電影作品相比較，文學作品被認爲是比較優質的。書寫下來的字詞帶著經典（尤指權威性著作）的光環，被認爲是描述思想和感情時，眞正精良及準確的媒體；然而，很容易被爭論的是：電影的視、聽特質及各式各樣的表現方式比起文學作品，可要複雜和精細多了。電影的視、聽特質及其五種軌跡（track，或稱進行路線）允許各種造句法和各種語意的可能性的無限組合（譯按：梅茲認爲電影媒體有五種軌跡：影像、對白、配音、音樂及書寫下來的東西）。電影擁有非常多資源，雖然一些

資源很少被利用（就像是一些文學作品的資源也很少被利用）；電影形成一個理想的地點來協調多種的類型、敘述的系統以及書寫的形式，大部分所達成的協議是高度密集的資訊，可以用在電影上面。如果人們過去常說「影像勝過千言萬語」，那麼，典型的電影其上百個鏡頭（每個鏡頭由上百個影像——如果不是上千個影像的話——所構成）同時和口語聲音、背景聲音、書寫下來的東西及音樂互相作用，將會有多少價值呢？有趣的是，文學作品本身有時候表現出一種對於電影的「羨慕」，就像小說家霍格里耶（Alain Robbe-Grillet）嚮往電影永遠是現在式的時態，或像納波柯夫（Vladimir Vladimirovich Nabokov）的《一樹梨花壓海棠》（*Lolita*）中Humbert Humbert的悲嘆，悲嘆自己不像一位電影導演，悲嘆自己必須「將瞬間看見的事物之作用，變成一連串的文字記錄下來」，以這種方式記錄，則「聚積在頁面上的東西，損害了眞實的閃爍影像，也損害了印象之明顯的一貫性」。

電影特性的問題，可以從下列幾點著手：（a）技術上的問題——就產製電影所必須的裝置而言、（b）語言方面的問題——就電影的「表達素材」而言、（c）歷史觀點方面的問題——就電影的起源而言（例如：銀版照相／daguerreotypes、西洋鏡／dioramas、愛迪生電影視鏡／kinetoscopes）、（d）制度上的問題——就電影產製的過程而言（例如，電影的產製是合作而非個人，是工業而非工匠）、以及（e）就電影的接收過程而言——（文學作品的）個別讀者，相對於電影院中群聚性的接收。詩人和小說家通常是獨自創作，而電影創作者則是常和攝影師、藝術指導、演員、技術人員……等人共同合作；雖然小說中有各種角色，不過，電影中除了有各種角色之外，電影中的各種角色還能表演，這是是非常不一樣的。因此，皮耶・盧易斯（Pierre

Louÿs）於1988年出版的小說《女人與玩偶》（*The Woman and the Puppet*）有一個實體的主角（即Conchita這個角色），而布紐爾（Luis Buñuel）從這本小說改編而來的作品《朦朧的慾望》（That Obscure Object of Desire）則是由三個（或更多個）實體主演：兩個女演員扮演其中的角色，而由一個配音人員幫這兩位女演員配音。

電影理論同樣也繼承了反映在文學類型上的歷史。從語源學來看，類型（genre）一詞，來自於拉丁文的genus（種類之意）；類型批評——至少是在逐漸被人們所知的西部片中，開始成爲各種不同種類文學文本的分類法，以及成爲文學形式的演化與進展的分類法。❶在《詩學》（*Poetics*）一書中，亞里斯多德建議：「以詩的不同種類來探討詩，注意每一種詩的基本特性。」亞里斯多德對悲劇的著名定義，觸及不同面向的類型，包括：所描繪事件的種類（一個某種強度的活動）、角色的社會階層（例如：貴族，我們高的階層）、角色的道德品行（例如角色的不幸缺陷）、敘事的結構（例如戲劇性的翻轉）、以及閱聽人效果（例如透過淨化作用〔catharsis〕的憐憫與恐懼）。在柏拉圖《理想國》的第三卷中，蘇格拉底（Socrates）提出一種有關文學形式（根據表現的方式而分）的三分法：（1）純粹的對話模擬（例如：悲劇、喜劇）、（2）直接的吟誦（例如讚美詩）、（3）前二者的混和（就像史詩那樣）。身爲柏拉圖學生的亞里斯多德青出於藍，區別再現的媒體（medium of representation）、被再現出來的對象（objects represented）、以及再現的模式（mode of representation）三者之間的不同。再現的模式產生世人所週知的三部曲：史詩、戲劇、抒情詩，而模仿的對象則引起以階級爲基礎的區別——悲劇（貴族的活動）、喜劇（階級地位較低者的活動）。電影世界，就像我們不久之後看到的，

繼承了這種將藝術作品安排到各種類型上的習慣，這些類型，有些引自文學作品（例如：喜劇、悲劇、通俗劇），而其他則是比較專門屬於電影，例如：觀點、寫實性、戲劇性的場面、畫布構圖、旅行紀錄片、動畫卡通。

　　一些長久以來的疑惑困擾著類型理論，例如：類型真的存在嗎？或者它們只是分析者建構出來的？類型的分類是有限的嗎？或者在原則上是無限的？類型是像柏拉圖哲學本質那樣不受時間影響？或者只是曇花一現、受到時間束縛？類型是受到文化束縛、還是跨文化的？通俗劇在英國、法國、埃及、和墨西哥，意義都是一樣的嗎？類型分析應該是描述式的（descriptive），還是診斷式的（prescriptive）？電影的類型分類因為它的不精確及多重性而早為人所詬病，其特性有點像米歇·傅科（Michel Foucault）的中文百科全書那樣。然而，有些類型是以故事內容為分類的根據（例如戰爭片），有些類型借用文學的分類法（例如：喜劇、情境劇），有些的分類是借用其他媒體（例如音樂片），有些是根據演出者而分類（例如：佛雷·亞斯坦與金姐·羅傑絲〔Astaire-Rogers〕的電影）或根據預算方式而分類（例如：大卡司、大製作的電影），而其他類型的分類，則是根據藝術的情形（例如藝術電影）、根據種族的認同（例如黑人電影）、根據地區（例如西部片）、或是根據性傾向而分類（例如同性戀電影）。一些電影類型，例如紀錄片和諷刺片，把它們看作跨類型可能比較適當；題材的問題是類型分類上最不具說服力的分類準則，因為它沒有考慮到題材如何被處理的問題。核子戰爭的題材一般可以當成諷刺性電影，例如《奇愛博士》（Dr. Strangelove）；可以當成紀錄劇情片，例如《戰爭遊戲》（War Game）；可以當成色情電影，例如《Café Flesh》；可以當成劇情

片，例如《證言》（Testament）、《浩劫後》（The Day After）；還可以當成諷刺的紀錄片，例如《原子咖啡廳》（Atomic Café）。「好萊塢拍好萊塢的電影」可以是劇情片，例如《星夢淚痕》（A Star is Born）；可以是喜劇片，例如《Show People》；可以是音樂片，例如《萬花嬉春》（Singin' in the Rain）；也可以是眞正的紀錄片，例如《Lion's Love》；還可以是詼諧片，例如《無聲電影》（Silent Movie）等等。

電影的類型，就像之前的文學類型一樣，能夠滲透至歷史與社會的張力中。艾瑞克・奧爾巴哈（Erich Auerbach, 1953）在《模仿》（*Mimesis*）一書中，認爲西方文學作品的整個進程已經逐漸地消融希臘悲劇模式固有的類型區分，這種消融係透過一種民主化的刺激（這種民主化的刺激根源於「在神之前，人人平等」的概念），藉此，尊貴的高尚型態逐漸符合低層階級的人。類型具有階級區分的含意，在文學作品中，小說根源於資產階級眞實情況中的共識世界，挑戰羅曼史小說，而羅曼史小說與騎士精神的貴族觀念相結合。藝術經由提取以前被忽視或被排斥的型態類型之策略──遵照維克多・史克拉夫斯基（Viktor Shklovsky）所稱「典範化年輕枝芽法則」，而恢復生氣；一些電影明顯地將階級和類型連結在一起，例如金・維多（King Vidor）的電影《Show People》讓雜耍演員演出的低俗鬧劇，和屬於高貴菁英類型的法國古裝劇相對立。

電影理論同樣也繼承了先前有關藝術寫實主義（realism）的問題。寫實主義這麼一個極具有爭論性和彈性的專門名詞進駐電影理論，滿載著先前長久以來哲學和文學上的爭論；古典哲學將實在論區分爲柏拉圖和亞里斯多德兩種觀點。柏拉圖的實在論主張一般概念之絕對及客觀的存在，亦即認爲形式、本質、以及美和眞理等抽象的東

西，獨立於人類的知覺而存在。亞里斯多德的實在論觀點則認為，一般概念僅存在於外在世界事物的本質內（而非存於本質的範圍之外）。實在論一詞是令人困惑的，因為這些早先的哲學用法經常和所謂的寫實主義相對而不相容，一般所謂的寫實主義主張事實的客觀存在，並企圖去發現及理解這些客觀存在的事實（而不是以唯心論的方式去發現及理解事實）。

　　寫實主義的概念雖然最早深植於古希臘的模仿（mimesis/imitation）概念中，不過，一直要到十九世紀才有具體的意涵，在那時，寫實主義的概念用來表示一種比喻及敘事的藝術思潮，致力於當代世界的觀察和正確的再現。寫實主義是由法國評論家創造出來的一個新詞，起初是指對於小說及繪畫之浪漫模式與新古典模式的反對態度；寫實主義的小說作者——例如：巴爾札克、司湯達爾（Stendhal）、福樓拜、喬治·艾略特（George Eliot）、及克羅斯（Eça de Queiròs），將極具個人特色以及被認真和嚴肅構想出來的角色，帶進典型的當代社會情況中。構成寫實主義念頭的，是一種隱含的、社會論證的目的論，支持藝術呈現「範圍廣泛、社會位階低劣的人，提升他們為藝術創作主題，以再現他們的問題與存在狀態。」（Auerbach, 1953, p. 491）文學批評區別了這種有深度、民主化的寫實主義，以及一種膚淺、簡化、以假亂真的自然主義（naturalism）——在左拉（Emile Zola）的小說中廣為人知這種膚淺、簡化、以假亂真的自然主義把它對人類的再現，比照為生物學科學。

　　電影萌芽階段，適逢寫實主義小說、自然主義戲劇（例如在舞台上的肉舖，就掛上真的肉）、以及執著於擬真的展覽等各種表達項目，產生某種危機的時候。電影理論內部一直存在的一個美學爭論，和以

下一些辯論有關：電影應該是敘事形式、還是非敘事形式？電影應該寫實、還是非寫實？簡言之，此一美學爭論和電影與現代主義的關係有關；藝術的現代主義——亦即出現於十九世紀末期（歐洲及歐洲以外）藝術上的那些思潮，在二十世紀的前幾十年間大爲興盛，在第二次世界大戰之後，開始制度化爲崇高的現代主義（high modernism），興趣於一種非再現的藝術，由抽象、片段、及挑戰傳統而表現出它的特色。儘管崇高的現代主義其表面的現代性以及因爲技術革新造成眼花撩亂，不過，優勢主流電影仍舊延續了模仿傳統，而這樣的模仿傳統，繪畫中的印象派早將之消滅。在劇場中，阿弗列德・傑瑞（Alfred Jarry）與其他象徵派早已攻擊之；小說中的喬埃斯（James Joyce）與維吉尼亞・吳爾芙（Virginia Woolf）早就加以減損其力量。然而，在電影方面，這種寫實派與現代派的二分法，可能很輕易地就被推翻，當希區考克（Alfred Hitchcock）和達利（Salvador Dali）在《意亂情迷》（Spellbound）一片合作拍攝夢幻般的連續鏡頭時，希區考克還算是前現代主義者嗎？又，希區考克可曾被視爲前現代主義者嗎？當布紐爾在墨西哥電影工業體制內製作類型電影時，他依然還是前衛派的一員嗎？❷

寫實主義的議題同時也和文化間的對話有關，就歐洲現代主義而言，像巴赫汀和梅德維戴夫（Medvedev）1985年在《文學研究形式方法論》（*The Formal Method in Literary Scholarship*）一書中指出：非歐洲的文化變成歐洲內部那種倒退的、受到文化束縛的寫實主義催化劑，非洲、亞洲、及美洲提供了一個另類的、跨越寫實的形式與態度的資源。在電影理論方面，艾森斯坦喚起了歐洲以外的傳統——例如：北印度的rasa（印度梵語，指帶有濃厚宗教氣味的表演方式）、日

本的歌舞伎，作為他企圖建構一種不只是模仿的電影美學一部分。一位寫實主義者，或說得更適當一些，一位幻覺論者（幻覺派的藝術家），其風格被現代主義思潮展現為許多可能策略中的一種，另外，也被現代主義思潮展現為一種顯著的、具有某種（或一定）程度的偏狹。世界之大以及藝術歷史之久，對於寫實主義卻很少支持，甚至也沒什麼興趣。卡皮拉·馬立·華沙揚（Kapila Malik Vatsayan）論及一種非常不同的美學支配著世界上的許多地方，說道：

> 在南亞和東南亞，一個常見的美學理論影響著所有的藝術，包括表演和造型藝術。大體上來說，共同的趨勢可能被認為是對於藝術方面寫實模仿原則的否定，對建立真實的否定，在此情況下，透過抽象派藝術作品的暗示聯想原則被採用，而在藝術上表現出來的信念或看法是：時間是循環的、而不是線性的……，這種藝術傳統似乎是有說服力的——從阿富汗、印度，到日本、印尼，中間歷經了兩千年的歷史。（引述自 Armes, 1974, p. 135）

在印度，已經有兩千年傳統的戲劇影響著印度的電影，這種戲劇環繞著傳統的梵文劇（Sanskrit drama），梵文劇透過一種美學來講述有關印度文化的神話，這種美學比較不是建立在一致的特性和線性的情節等基礎上，而是建立在情緒和感情微妙的調整上。在同樣的脈絡下，中國的繪畫也經常忽略透視法和真實性；同樣地，非洲的藝術讓現代派的繪畫復活，建立起勞勃·費里斯·湯普森（Robert Farris Thompson）所稱的中點的模仿（mid-point mimesis），中點的模仿為一種既避開幻覺派藝術家的真實性、也避開幻覺派藝術家的「超抽象」的風格。

當然，非寫實的傳統同樣也存在於西方，而且，無論如何，西方的寫實主義本質上並不「壞」，但是，作為特定文化和歷史情境下的一種產物，西方的寫實主義只是許多可能的美學當中的一種。當然，寫實主義作為一種規範，可以被看作是地方性，甚至是在歐洲以內的；在《拉伯雷和他的世界》（*Rabelais and His World*）一書當中，巴赫汀論及嘉年華（carnivalesque）成為一種對抗霸權的傳統，此一傳統的歷史始於希臘的酒神祭與羅馬的農神祭，經過中世紀嘉年華式怪誕的寫實主義，經過莎士比亞和塞萬提斯（Miguel de Cervanted），最後到阿弗列德・傑瑞和超寫實主義（surrealism）。就像巴赫汀所理論化的，嘉年華會包含了一種反傳統的美學，這種反傳統的美學拒絕形式上的調和與一貫性，贊成不對稱、異質、矛盾修飾法、混合的形式；嘉年華會怪誕的寫實主義將傳統美學轉向，以找出一種新的、通俗、震撼、造反的美，這種美敢於展現帶有強大影響力的怪異行為，以及粗俗的（或通俗的）潛在美。在嘉年華會中，所有的階級區別、所有的障礙、所有的規範和限制通通都被暫時擱置，而一種在本質上不同種類的、基於自由與親密接觸的傳播或溝通則被建立起來。在嘉年華會的和諧歡樂中，笑聲具有深奧的哲學意義，構成一種特別的經驗觀點，一種不像嚴肅性和眼淚那麼深奧的經驗觀點。

在《杜斯妥也夫斯基詩學的問題》（*Problems of Dostoevsky's Poetics*）一書中，巴赫汀論及米尼帕斯劇（Menippea）——一種恆久的藝術類型，這種藝術類型和嘉年華式的世界圖像相連結，並且標誌著矛盾修飾法的特性，標誌著多重形式與風格，標誌著對成規規範的違反，以及對哲學觀點的滑稽對抗。雖然米尼帕斯劇的類目並非原來就被認為是一種電影分析的工具，不過，米尼帕斯類目有減少電影批評論域劃

地自限的能力，它經常和十九世的模擬真實傳統連結在一起。以這種觀點來看，一些電影創作者，例如：布紐爾、高達、勞爾·魯茲（Raul Ruiz）、格勞勃·羅卡，不只是對優勢傳統的否定，而且還是這種「他者」傳統的繼承人，也是長久以來的模式革新者，由千變萬化的活力而表現出他們的特性。

❶ 筆者在此把「西方」二字加上引號，是因為古希臘經常被當作理想描述西方的起點，然而事實上，古希臘是非洲、閃語族（說希伯來語、阿拉伯語的民族）、及歐洲文化的混和物。請參照 Shohat and Stam（1994）。

❷ 關於希區考克為現代主義者的進一步說明，請參閱筆者在《希區考克重新發行的電影》（*Hitchcock's Rereleased Films*）一書中〈希區考克與布紐爾〉（Hitchock and Buñuel）這個章節。有關把好萊塢視為現代主義的「他者」之進一步說明，請參閱多尼·摩里森（1998）所著《前往好萊塢的護照：好萊塢電影、歐洲導演》（*Passport to Hollywood：Hollywood Films, European Directors*）一書。

# 電影與電影理論：萌芽階段

　　電影理論，像巴赫汀所說的，是一種「根據歷史事實而被定位的發聲源」，因此，就像人們無法從藝術及藝術論述的歷史中抽離出電影理論的歷史一樣，人們也無法很簡單的從歷史中抽離出電影理論的歷史（換言之，電影理論的歷史揉合在藝術及藝術論述的歷史中）。這樣的說法被詹明信（Fredric Jameson）界定為：「使人受傷的地方」，但也同時是「令人振奮之處」。從長期的觀點來看，電影以及電影理論的歷史應該從國族主義的成長角度來看（亦即應該著眼於國族主義的成長），從這種角度上，電影變成一種投射國族想像的策略性工具。電影理論也應該被視為和殖民主義相關，歐洲的列強國家藉著殖民的過程，在許多亞洲、非洲、及美洲國家的經濟、軍事、政治、和文化上，竭力取得霸權的地位（儘管一些國家經常併吞鄰近的領土，不過，歐洲的殖民主義跟過去不一樣的是：它的影響力是全球的，而且，它企圖讓全世界都歸順在一個單一的、全球統治的真理和權力之下）。這種殖民的過程在二十世紀初達到頂點，當時，地球表面被歐洲列強控制的面積由1884年的67％上升至1914年的84.4％，這種情況一直要到第二次世界大戰之後、歐洲殖民帝國崩潰瓦解，才開始有所轉變。❶

　　所以，電影的萌芽階段正好是和帝國主義的頂點一致（在所有著

名的「一致」或「巧合」中，例如：電影與心理分析的萌芽、電影的萌芽與國族主義的興起、電影的萌芽與消費者主義出現之一致或巧合，這種和帝國主義的一致或巧合，過去很少被研究）。盧米埃（Lumière）兄弟和愛迪生在1890年代的電影放映緊跟在一些事件之後，這些事件包括：爆發於1870年代末期的搶奪非洲、1882年的英國佔領埃及、1890年代在傷膝市（Wounded Knee，位於美國南達科塔州）的蘇族（the Sioux，北美印第安人）大屠殺（譯按：當時美國採取西進政策，常以武力殘害手無寸鐵的印第安人，直到在傷膝市殺害了當時蘇族最後一位首領大腳〔Big Foot〕後，此番血腥鎮壓方告終止）、及其他無數帝國的災禍。在默片時期，電影產製最多的國家，例如：英國、法國、美國、德國，恰巧都是帝國主義國家中的領導者，她們的興趣完全在於讚美殖民大業，電影結合了敘事與景觀，而從殖民者的觀點說故事。因此，優勢的主流電影替歷史上的勝利者辯護，在優勢主流電影中，將殖民大業理想化地描述成協助那些被殖民者掃除文盲、疾病、和專制所做之仁慈、教化的任務與使命；優勢主流電影其計畫性的、對被殖民者的負面描繪，促進了帝國事業的人類代價（即帝國災禍）的合理化。

優勢、主流的歐美電影，不但繼承及散播霸權的殖民論述，而且透過對於電影發行及映演的壟斷控制，在亞洲、非洲、和美洲許多國家建立了一個強大的電影霸權。歐洲殖民電影不但為本國的觀眾描繪歷史，而且也為全世界的觀眾描繪歷史，在某種程度上，這對電影觀眾身分的理論來說，是有很深的含意；非洲的觀眾被促使去認同羅德茲（Cecil John Rhodes，1853-1902，英國南非行政長官）、史坦利（Sir Henry Morton Stanley，1841-1904，英國非洲探險家）、及李文斯

頓（David Livingstone，1813-1873，旅居非洲之蘇格蘭探險家），而不是去認同非洲人自己，因此，在分裂的殖民觀眾內部引起一種國族想像的爭鬥。於是，對歐洲的觀眾來說，電影的經驗促動了一種有報酬的觀念──有關國族及帝國親密安全關係的觀念；但對被殖民者來說，電影製造出一種由電影敘事和強烈怨恨所引發的深切矛盾，且摻雜著認同的意識。

電影這種媒體，就像艾拉·蘇黑特（Ella Shohat）指出的，構成部分的論述聯集，包含了一些學科，例如：地理學、歷史學、人類學、考古學以及哲學。電影可以「繪製出一幅世界地圖，就像製圖者一樣；電影可以說故事，可以敘述編年記事的事件，就像史料編纂者一樣；電影可以挖掘（致力於探究）遙遠文化的過去，就像考古學家一樣；以及，電影可以敘述異國人民的風土民情和生活習慣，就像人種誌學者一樣。」❷總之，電影這種視聽媒體可以被當成工具，很有智慧地排擠非歐洲文化，以至於這種隱含對非歐洲文化的排擠之意，從頭到尾只有被這些過程中的受害者注意到，這些受害者指出：以歐洲為中心的習慣性想法，甚至已經到了被大部分的電影學者和理論家認為是一種自明之理的地步。就像多尼·摩里森（Toni Morrison）所說的，不去注意這些事情，那還挺困難的。

電影專屬於西方科技的這種一般性假定，是不正確的。科學和技術經常被認為是西方的，但是，從歷史的觀點來看，歐洲從其他的地區大量借用了科學和技術，包括：表音（或表意）的符號系統、代數、天文學、繪畫、火藥、指南針、機械的鐘錶發條裝置、灌溉、橡膠的硬化（硫化）、以及地圖製作，這些科學和技術都來自於歐洲以外的地區；雖然幾個世紀以來，鋒芒銳利的技術發展無疑的集中在西歐

和北美，不過，這種發展已經成為一種合資企業（歐洲持有大部分的股份），這種合資企業過去是由殖民的開發所促成，如今則是由第三世界之新殖民的人才外流所促成。歐洲的財富，就像法農（Fritz Fanon）在《大地之不幸》（*The Wretched of the Earth*）一書中寫道：「簡直就是第三世界創造出來的。」如果歐洲工業革命的出現是因為歐洲控制了殖民地的資源及利用了殖民地的奴工──例如英國的工業革命所需要的資金，部分是由拉丁美洲的礦山和大農場生產出來的資源所挹注，那麼，只談論西方的技術、工業和科學，又有什麼意義呢？

電影理論的對象──電影本身，本質上是全然國際性的，雖然電影開始於一些國家（例如：美國、法國、英國），不過，電影迅速地遍及全世界，以資本主義制度為基礎的電影產製，是同時出現在許多地方，包括現在所稱的「第三世界國家」，例如，巴西電影的「美好年代」（bela epoca）出現於1908到1911年之間，當時，巴西還沒有被美國的電影發行公司滲入（美國的發行公司在第一次世界大戰開始的時候才滲入巴西）。1920年代，印度產製的電影比英國產製的還要多，而一些國家（例如菲律賓）在1930年代，每年產製超過五十部的電影。我們現在所稱的第三世界電影，以比較廣泛的意義來說，完全不是第一世界電影邊緣的附屬物，第三世界電影實際上已經產製了世界上大部分的劇情片；如果排除為電視播映而製作的電視影片（TV film），那麼，印度將是世界上產製劇情片最多的國家，每年生產700到1,000部；亞洲國家加起來，每年生產的電影數量佔全世界電影產量的一半以上；緬甸、巴基斯坦、南韓、泰國、以及菲律賓、印尼、甚至孟加拉，每年生產超過五十部的故事片；所以，儘管處於支配的地位，好萊塢每年生產的故事片也只不過是全球產量的一部分而已。很不幸

地，「標準的」電影史和電影理論很少和這種電影的豐富性嚙合；以好萊塢為中心的構想，或公式化的表述，把印度的龐大電影工業降級；印度龐大電影工業產製的電影比好萊塢電影還要多，但是，印度電影的混合美學（hybrid aesthetics）把好萊塢的連戲符碼及生產的價值觀拿來和印度神話反幻覺的價值觀混在一起，僅成為對好萊塢的模仿；甚至對好萊塢表示不滿的電影研究，還經常把好萊塢當成一種語言／語言系統的中心，所有其他的形式對好萊塢的語言系統來說，只是辯證的轉化；前衛派從而幾乎變成第二個好萊塢，變成否定主流電影的紀念活動而已。

❶H. Magdoff, *Imperialism: From the Colonial Age to the Present*（New York: Monthly Review Press, 1978），p.108.

❷Shohat（1991, p.42）.

# 早期的無聲電影理論

　　把電影當作一種媒體來仔細思考，事實上是從媒體本身開始進行的。當然，電影最初的名稱其語源學上的意義已經指出各種不同方式的想像，甚至預示了後來的理論。例如：傳記（Biograph）和活動記錄（Animatographe）強調對現實生活本身的記錄——這種看法後來在巴贊和克拉考爾（Siegfried Kracauer）的著作中，成為一股強烈的思想潮流；維太放映機（Vitascope）和拜歐放映機（Bioscope）強調對現實生活的觀看，強調的重點於是從現實生活的記錄，轉移到觀眾和視淫（scopophilia，看的慾望）上面——此即1970年代精神分析理論家所關心的主題；記時機（Chronophotographe）強調時間及光線的書寫，從而預示了德勒茲——屬於柏格森哲學學派（Bergsonian）——對時間意像（time image）的強調；而愛迪生電影視鏡再一次預示了德勒茲的時間意像，強調對於活動的視覺觀察；場景記錄機（Scenarograph）強調有關故事或事件的記錄，要求注意舞台的佈置及發生的故事，從而暗指敘事電影；電影攝影（Cinematographe）和後來的電影（Cinema），則是要求注意活動的改變。

　　有人甚至可能展開討論，藉以細查描述前電影的機器設備一些字在詞源學上的原始含意，例如：暗箱（camera obscura / dark room）喚起對照相術或攝影術操作過程的聯想、對馬克思將意識型態和暗箱做

比較的聯想、以及對女性主義的電影期刊刊名的聯想；神奇燈籠（magic lantern）喚起長久以來有關移動戲法（moving magic）論題的回憶，伴隨浪漫主義有創造力或想像力的「燈」，以及啓蒙運動的「燈籠」；魔術幻燈／詭盤（Phantasmagoria）及幻影轉輪（phasmotrope/spectacle turn），喚起幻想和驚嘆的聯想；而西洋鏡（cosmorama）——內容包含世界風俗景物，則喚起關於電影那種全球大量製作的追求目標；馬黑（Etienne-Jules Marey）的電影槍（fusil cinematographique/cinematic rifle）喚起電影光束的「射出」過程，而要求注意電影作爲一種武器侵略的可能性（電影槍的隱喻在1960年代革命的電影創作者之游擊隊電影中再度流行）；電影放映機（Mutoscope）暗示著可移動的看片機（把片子放大觀看的裝置）；而幻象放映機（phenakistiscope）喚起欺騙的觀看（cheating view，一種對布希亞幻影和假象的預示）的回憶（譯按：phenakistiscope爲早期動畫片製作設備，它是把一個周圍放有連續畫面的圓盤放在鏡子前，創造出運動假象）。這許多用來稱呼電影的名稱，包含了一些帶有"graph"的變體字，從而預示了後來電影的作者身分（authorship）及書寫（écriture）的比喻；德文Lichtspiel（意指「光的遊戲」），是少數指涉「光」的電影名稱中的一個；並不令人意外的是，在電影媒體的無聲萌芽階段，電影的名稱很少指涉聲音，雖然愛迪生把電影視爲留聲機的延伸，稱呼他發明的前期電影設備爲optical phonograph和kinetophonograph（意指動作及聲音的書寫）。最初對於想要同時有聲音和影像的發明稱爲cameraphone及cinephone；在阿拉伯語中，電影被稱爲sura mutaharika，意指移動的影像或形態；而在希伯來語中，指稱電影的字，從看動作（reinoa/watching movement）、到聲音的變化（kolnoa/sound movement）。除此

之外，這些電影名稱的本身暗示著電影實質上是視覺的，這種看法經常被基於史實的論點所支撐，即認為電影最先是先有影像，然後才有聲音。事實上，電影通常同時伴隨著語言和音樂（例如：鋼琴、管弦樂器等聲音）。

在有關電影的最早期著作中，理論經常是隱而不顯的，例如，我們可能在一些新聞工作者撰寫的影評中，發現一段對電影奇觀的文字敘述，對神奇模仿的虔誠敬畏，發現人們看到一列進站的火車，或風吹拂著葉子那種令人信服的幻影再現時，表現出來的一種虔誠敬畏。1896年七月二十二日，一位《印度時報》（*Times of India*）的記者對盧米埃的電影在孟買放映所做的評論指出：「栩栩如生，而且各種觀點被呈現在銀幕上……，有點像是在一分鐘內，將七、八百張相片很快的投到銀幕上。」❶

1898年，中國《遊戲報》的一篇文章談到一位記者初次觀看電影時的經驗：

> 昨晚，我的朋友帶我到「奇園」去看一場表演，當觀眾聚集後，燈光熄滅，表演開始，在我們前面的銀幕上，我們看到了一段影片——兩名留著黃色膨鬆頭髮的西洋女子跳著舞，看起來有點愚蠢；然後另外一個鏡頭，兩場突如其來的拳賽……，觀眾感覺就好像身臨其境，真令人興奮！突然之間，燈光再度亮起，所有的影像消失了，這真是一場不可思議的奇觀。（引述自 Leyda, 1972, p. 2）

路易斯‧G‧烏必那（Luis G. Urbina）回應1895年十二月盧米埃的電影於墨西哥市放映所做的評論，不但指出這種「新發明的奇妙機

械」的缺點：「它藉由複製現實生活來娛樂我們，但是它缺少顏色」❷，而且，也指出閱聽大眾在文化上的「不足之處」。烏必那寫道：

> 無知而且幼稚的群眾坐在銀幕前，體驗祖母對孩子述說一個神話故事。但是，我無法瞭解為何接受過義務教育薰陶的那群人竟然一晚接著一晚地進入戲院，被不斷重複的場景愚弄自己（電影中，荒腔走板、落伍、擬真的事物，都是為智力程度較低民眾而製作的，忽略了大部分有初級教育程度者的想法）。（Mora, 1988, p. 6）

許多關於電影的早期著作，是由一些文人墨客創作出來的，以下是俄國小說家高爾基（Maxim Gorky）對1896年一部電影的放映所做的反應：

> 昨晚，我在幻影王國，但願你知道在幻影王國裡有多麼不可思議！那是一個沒有聲音、沒有顏色的世界，每一件事情——土地、樹木、人、水和空氣，都沈浸在單調的灰色中……，那不是現實生活，只是現實生活的幻影……，而且，所有這些都是處在一個不可思議的寂靜中，聽不見車輪的轆轆聲，聽不間腳步聲或說話聲，伴隨著人物活動的，竟然連一個交響樂的音符也沒有。（引述自Leyda, 1972, pp. 407-9）

許多早期的評論者（例如高爾基）對電影是有矛盾情結的。從電影萌芽開始，就同時存在著兩種傾向：一種是過度地賦予電影各種幻想的可能性，另一種是把電影當成魔鬼和罪惡的淵藪。因此，雖然有些人斷言電影可以調解敵對的國家，並且為世界帶來和平，不過，其他人則表現出道德上的恐慌，害怕電影會污染或降低較低階層民眾的

水準，刺激這些民眾，讓他們走向邪惡或犯罪。從一些早期電影評論者的反應看來，我們可以感覺到三種隱約存在的傳統陰影聚合在一起：（1）柏拉圖式對模仿藝術的敵視，（2）對藝術虛構事物的嚴格拒絕，（3）中產階級菁英分子對下層社會大眾長久以來的輕蔑。

在早期的電影著作中，一個常見的主題是電影在民主化這方面的潛在功能，這是一個長久以來存在的議題，它隨著每一項新科技（從電腦到網際網路）的出現而顯露。1910年，一位《電影世界》（*Moving Picture World*）雜誌的作者認爲「電影將交響樂的音符帶給有知識的人，同樣也帶給沒有知識的人，帶給孩子機會，也帶給孩子玩具，它是給文盲看的文學作品……，它沒有種族的界線或國家的界線。」這種語調，顯示出上至華特・惠特曼（Walt Whitman），下至電腦相關的論述。這位作者接著說道：

> 觀眾去看、去感知、去憐憫；他可以超越所處環境的時間限制，他可以走在巴黎街上，可以和西部牛仔一同騎馬，和黝黑的礦工一同鑽探地底深處，或者，他可以和水手、漁夫一同航向大海，也可以感受人們同情貧苦孩子或悲傷孩子時的那種激動……，電影藝術家在美妙的人性樂器中，可以演奏每一種樂器。❸

一個同源的主題，即是把電影頌揚爲一種新的世界語言（universal language），就像密芮恩・漢森（Miriam Hansen, 1991 p. 76）所指出的，這個主題和法國的啓蒙運動、形上學，以及新教徒的千禧年說等多種多樣的源頭相互共鳴。因此，電影可以修復巴別塔（聖經中的城市）廢墟，可以超越國家、文化、和階級的障礙。就像一位投稿者在1913年七月號的《美國雜誌》（*American Magazine*）上所寫的：

電影對外國人或沒受教育者來說，沒有語言上的障礙……，只要五分錢，沒精打彩的人……看見外國人，並開始瞭解那些外國人和自己有多麼像；他看見勇氣、抱負、和煩惱，並開始瞭解他自己；他開始感覺到自己是某個種族的一員，被許多的夢想所引導著。（引述自Hansen, 1991, p. 78）

儘管有這種普遍性的假設聲稱，不過，一些社群團體還是抗議好萊塢電影對他們的社群所做的偏差或錯誤再現。例如1911年八月三日這一期的《電影世界》雜誌，報導一個美國印地安人代表團向塔虎特總統抗議好萊塢電影對印地安人的錯誤再現，甚至要求召開國會聽證會❹；在同一個脈絡下，非洲裔美國人的報紙，例如以洛杉磯為大本營的《加州老鷹報》（*California Eagle*），抗議像是《國家的誕生》這類電影的種族歧視。在1920年代末期，像我們後來看到的，《特寫》（*Close Up*）這份前衛的雜誌中發現有關電影種族歧視的深入討論。

我們在一些國家（例如巴西）默片時代的電影報章雜誌中，發現一種殖民心態，例如巴西的《電影藝術》（*Cinearte*，1926年成立）雜誌是好萊塢《電影劇》（*Photoplay*）雜誌的一個熱帶版本，大部分的資金來源是靠著替好萊塢電影打廣告而來。巴西的《電影藝術》雜誌在其社論中，公布了它的電影與社會理想：

電影如果教導弱者別去敬畏強者，如果教導雇工別去尊敬老闆，如果展現出來的是骯髒、滿臉鬍鬚、不乾淨的臉孔，是污穢灰暗的事情和極度寫實的話，那就不是一部電影。試想，如果一對年輕人去看一部典型的北美電影，那麼，他們將看到一位臉孔很乾淨、鬍子剃得很乾淨、頭髮梳得很整齊、輕快又敏捷的紳士男主

角，而女主角將是一位漂亮、身材很好、臉上看起來聰明伶俐、梳著流行式樣頭髮的上鏡頭女孩……，這種影像，他們之前可能早已經看過二十遍了，但在他們帶有夢想的心頭上，將不會烙下那些可能帶走詩意和魅力的野蠻行為，以及骯髒臉孔的影子。今天的年輕人無法接受反叛，無法接受缺乏衛生，無法接受和那些有權力者鬥爭和無休止的搏鬥。❺

在這裡，「上像性」（photogenie）的概念後來被法國的電影創作者兼理論家──例如尚・艾普斯坦（Jean Epstein）──詳細闡述，以提升「第七藝術」的特殊潛力，成為一個關於美的規範性表面概念，與年輕、奢華、明星、和（至少是含蓄、暗示的）「白」聯想在一起。雖然巴西《電影藝術》雜誌上的那一段話並沒有提到種族，不過，它要求乾淨和衛生的臉孔，相對於骯髒的臉孔，而且，它低下的位置相對於純白的好萊塢模式，提出一種對於主體的暗諷指涉❻；有時候，種族的指涉變得更為明顯，一位專欄作者要求巴西的電影應該是一種「淨化我們的現實行為」，應該強調進步、現代工程、以及我們漂亮的白種人；同一位作者警告說，紀錄片比較可能包含令人不舒服的成分，他指出：

我們應該避免紀錄片，因為紀錄片沒有考慮到對內容的整體控制，也就造成令人不舒服的成分的滲透；我們需要電影製片廠的電影，就像好萊塢一樣，這種電影有著裝飾得相當好的內部，電影中的人，也都是有教養、體面的人。❼

因此，種族的階級制度甚至影響有關類型和產製方法的議題。

直觀而言，無聲電影時期電影理論所關注的主題，都成為電影研究的長久問題：電影是一門藝術，或者只是一種視覺現象的機械紀錄？如果電影是一門藝術，那麼，其顯要的特性為何？它和其他藝術（例如：繪畫、音樂、戲劇）之間的差異何在？其他的問題和電影與三度空間世界的關係有關，例如：現實世界原本的真實和電影所呈現出來的真實之間，由什麼來區別？還有一些其他的問題涉及觀看的過程，例如：電影的心理決定因素有哪些？在觀眾身分方面，涉及哪些心智過程？電影是一種語言，還是一種夢幻？電影是藝術、商業、還是兩者都是？電影的社會功能為何？電影可以刺激觀眾的敏銳智慧嗎？電影是十分沒有價值的？或者，電影可以促使世界的公平正義？雖然這些問題已經被當代的電影理論轉換而重新加以表述，但是從來沒有被完全拋棄。另一方面，在見解上也有明顯的演進，例如早期的理論家或評論者致力於證明電影潛在的藝術性——證明電影的藝術價值並不次於其他傳統藝術，企圖為電影在藝術上爭得一席之地；後來的電影理論家或評論者，比較不那麼帶有防衛心理，不那麼樣菁英，認為電影理所當然的是一門藝術，無須驗證。

許多早期的電影評論或理論，主要在於定義電影與其他藝術之間的關係。引用萊辛、華格納（Wilhem Wagner，德國作曲家暨詩人）、及未來派藝術家里喬托·卡努多（Riccioto Canudo）在1911年發表的宣言〈第六藝術的誕生〉（The Birth of a Sixth Art）來說，電影被想像成合併了三種空間（建築、雕刻、繪畫）和三種時間的藝術（詩、音樂、舞蹈），轉換成一種合成的劇場形式，稱為動作的塑型藝術（Plastic Art in Motion, Abel, 1988, Vol. I, pp. 58-66）。卡努多預示了巴赫汀的時空融匯（chronotope）概念（係指在藝術的再現中，時間與空間的

必然關係性），他把電影看作是空間與時間藝術的救贖；卡努多促進「完整藝術形式的神話」，而不是巴贊後來的「完全電影的神話」。

　　在電影最初的短短幾十年中，大部分理論化工作尚未成形、而且是憑著印象和觀感。我們在美國詩人兼評論家凡喬‧林賽（Vachel Lindsay）的著作中，發現一個特別且無系統的理論化工作；在《活動畫面的藝術》（*The Art of the Moving Picture*）一書（1915出版，1922再版）中，林賽反覆思考一些議題，他將個人的一些聽聞，與自己對文學與電影的思考，混在一起，為電影身為一種媒體卻遭到高級藝術輕蔑的情況抱不平。林賽為通俗電影辯護，他向特定的閱聽人做說明，對象包括：藝術館館長、英語系的成員、以及廣大的評論界和文藝界（同上，p. 45）；對林賽而言，電影是一種「民主的藝術」（譯按：林賽稱電影是民主的藝術，係因為深焦鏡頭中，觀眾對前景、中景、背景，有自由的選擇權，所以是民主的），是在惠特曼式的傳統中，一種新的美國象形文字；林賽的一些思考和類型有關，不太嚴密的根據內容和調性來界定，而不是根據結構來界定。林賽舉出三種類型——動作、親密、以及壯麗，他訴諸其他藝術的例子來定義電影，而把電影視為移動中的雕刻、移動中的繪畫、及移動中的建築，以人或物體的移動來構成一般的定義基礎（林賽視覺上的傾向性，來自於他先前在芝加哥藝術協會既有的繪畫訓練）；林賽因而採取一種不同的取向來界定電影的具體性，界定電影和其他藝術不同之處，例如，在《活動畫面的藝術》這本書的其中一章，林賽詳細列出了攝影劇（photoplays，即電影）和劇場表演之間的差別（他認為二者是不同路線）：舞台在旁邊和後面有出入口，而「一般的攝影劇其出入口橫跨假想的腳燈線」；舞台有賴於演員的表演，而電影則是依賴製片人的

天賦異稟（同上，pp. 187-8）。十年之後（1924年），吉伯特・賽迪斯（Gilbert Seldes）證明了他自己成為林賽半個繼承人，賽迪斯在《第七種鮮明的藝術》（*The Seven Lively Arts*）一書中，極力主張電影為一門通俗藝術（亦即強調攝影劇／電影應該脫離戲劇，成為一門獨立的藝術）。

不管林賽的立論如何古怪多變，他確實預示了一些後來的思潮；他陶醉於電影和象形文字之間的類比，同時也為後來艾森斯坦及梅茲的理論預示出一些端倪；而且，林賽把愛迪生看作是一個「新的古騰堡」，預示了麥克魯漢（Marshall McLuhan）有關新媒體和「地球村」（global village）的主張。林賽建議看電影時，觀眾應當同時加入對話，參與電影，預示了布萊希特「吸煙者的戲院」和「干擾的戲院」的想法；林賽同時也從人種史學上注意閱聽人觀影的反應，例如，動作片「滿足每一個美國人的速度狂」（Lindsay, 1915, p. 41），他認為「人們喜歡瑪麗・畢克馥（Mary Pickford），是喜歡她興奮時的一些面部表情」；他預示出狄嘉・維多夫後來有關於電影和麻醉藥品之間的比較（維多夫稱電影為「電影—麻藥」、「電影—伏特加酒」），但是沒有維多夫那種好批評的語調，林賽比較了上電影院的那種群性和逛沙龍的愉悅。由於林賽許多散論只是一種臆測，甚至是瑣碎的，他甚至假定電影類型和特定顏色之間的一致性，廣泛地去理解他所提出來的議題及開啟的可能性，會比較有意義。

系統性的電影理論起源，可以追溯到第一個有關電影媒體的廣泛研究：哈佛大學心理學家兼哲學家雨果・孟斯特堡的《攝影劇：一個心理學的研究》（*The Photoplay: A Psychological Study,* 1919）。孟斯特堡引用了新康德哲學的領域、知覺心理學的研究、以及他對相對少數

電影的認識（孟斯特堡本人卻是怕被人看見上電影院看電影）。孟斯特堡在書中主張：電影（攝影劇）是一門「主體性的藝術」，它模仿知覺塑造現象世界的方式，孟斯特堡指出：「攝影劇藉由克服外在世界的形態（即：空間、時間、及因果關係），以及藉由調整事件本身使其適應於內在世界（即：注意、記憶、想像、及情感）的形態，來告訴我們一個人類的故事。」❽

在《攝影劇：一個心理學的研究》一書的序論中，孟斯特堡區別電影的「內部」發展和「外部」發展，前者是指美學的原則，後者是指從「前電影裝置」（例如愛迪生電影視鏡）到第一部真正電影的演進（在這種意義上，他預示了當代無聲電影史學家一個強烈的興趣領域）。在電影技術的起源和未來的可能性上，孟斯特堡佔有一個煥然一新、非技術原因的（不是因技術革新而造成的）地位。孟斯特堡寫道：

> 說電影的發展開始於某一個地方，那是武斷的，而且，也不可能預見電影的發展將走向何處……，如果我們把電影想成一種娛樂和美學的來源，那麼，我們也許可以看到起源，因為暗箱讓一個玻璃蓋子在另一個玻璃蓋子之前通過……，另一方面，如果電影的基本特色，是將各種不同的觀點結合在一個觀念中，那麼，我們必須往回查看還只是停留在科學興趣階段的「魔術幻燈／詭盤」時代。（Münsterberg, 1970, p. 1）

不過，真正讓孟斯特堡感興趣的是電影的內部形態，亦即電影語言方面的進展，將「平凡、普通的事件」轉變成一種「新的、大有可為的藝術」。（同上，pp. 8-9）對孟斯特堡而言，電影創作者選擇有意

義以及重要的事物，將雜亂的感覺印象，變成有秩序的電影。

因此，孟斯特堡關注美學也關注心理學。在孟斯特堡來說，電影對空間及時間的部署，乃是透過特寫、特效、以及透過剪接而快速變換場景等手段，超越戲劇的編劇法；對孟斯特堡而言，正是電影和有形現實之間的這種距離，使得電影進入心智領域；孟斯特堡來自於哲學的唯心論傳統，他認為：電影根據思維法則，重新裝配了三度空間的現實。電影不像戲劇，電影創造愉悅乃是靠著勝過有形的方式，靠著讓可以觸知的世界從沈重的空間、時間、及因果關係中解脫出來，靠著裝飾它、而不是靠著我們知覺的形式。然而，在孟斯特堡自身而言，存在一種美學的緊繃關係，一方面，他要求情節和形象化外觀的完全一貫性，以及徹底從實際的世界中離析出來，這點和好萊塢幻覺論一致；但是在另一方面，他要求一種比較開放式和心智經驗的自由發揮，喚起了藝術電影的主觀論。

孟斯特堡可以被視為一些電影理論思潮的精神之父，他強調「主動的觀眾」，認為觀眾透過智力與情感的投入，補足電影的空白或空隙，觀眾從而「參與」了電影的「遊戲」，孟斯特堡預示了後來的觀眾理論。在他的見解中，觀眾接收了由電影影像所給予的深刻印象，不管觀眾對這種印象的虛假程度有多少瞭解；例如，我們發現了後來的心理分析「分裂信念」萌芽，發現了1970年代電影理論「我曉得，不過（不影響）」。孟斯特堡的見解認為：電影引起心智的結果，最終不是存在於膠卷上，而是存在於觀眾的心中，在觀眾的心中實現電影。同樣地，這樣的見解預示了1980年代的「接收理論」（reception theory）；孟斯特堡有關「動之幻象」（phi-phenomenon，藉由動之幻象的過程，心智從靜止的影像中製造出活躍的意義）的著作，最後使

他成為認知主義者的老祖宗。對認知主義者來說，模仿的過程並不反映出電影與現實之間的連結，而是反映出電影與心智過程之間的連結。而且，身為一位訓練有素的哲學家，孟斯特堡把他的注意力轉移到電影上，在這方面，孟斯特堡走在後來一些人物（例如梅洛龐蒂〔Maurice Merleau-Ponty〕和德勒茲）的前面。

雖然孟斯特堡強調電影的心理學層面，不過，其他的理論家則是把電影視為一種語言，有它自己的文法、造句法、及字彙；對林賽（1915）來說，電影建構了一種圖文及象形文字般的新語言，一種新的「世界語」。我們也在1920年代法國的卡努多和路易斯‧德呂克（Louis Delluc）的著作中，看到關於電影語言的見解，他們兩個人都把電影那種語言般的特性，看作是和它的非語言情形及超越國族語言障礙的能力相連結❾；同時，匈牙利的電影理論家巴拉茲在1920至1940年代的著作中，重複強調電影「語言般的本質」，巴拉茲認為：電影觀眾必須學習這種新藝術的文法規則，必須學習特寫及剪接等技巧的活用與變化❿（這種「電影語言」的比喻用法，誠如我們所見，後來被俄國的形式主義學派所發展，在1960年代的電影符號學派中，更是精確的發展）。

另一支理論可能會被取笑，因為它只是一些電影創作者對自己所用技法的註解，例如葛里菲斯（D. W. Griffith）宣稱他明暗對照的照明手法乃是從畫家林布蘭（Rembrandt）那裡借用而來，這種說法在電影和繪畫的關係上，隱含著一種準理論的立場。路易士‧費亞德（Louis Feuillade）把他的電影描述成「片段的生活」，「呈現出人與事物『本來』的面貌，而不是『想要成為』的面貌」，這確實隱含了一種藝術的寫實主義立場。⓫同樣地，巴西的電影創作者亨伯托‧毛洛

（Humberto Mauro）有句格言：「電影是瀑布」，即認為電影應該特別注重不做作、自然狀態的美，在巴西來講，就是巴西的自然美。此外，一些非電影創作者同樣也提出了電影的初期理論，例如伍德羅・威爾森（Woodrow Wilson）稱讚《國家的誕生》這部電影是「以照明寫下來的歷史」的這種說法，可以被看作是關於電影在史料編纂之書寫潛能上，所做的一種理論的宣稱（雖然《國家的誕生》這部電影帶有令人焦慮不安的種族主義暗示）。另外，列寧（Nikolai Lenin）在他的宣言中說道：「電影對我們來說，是所有藝術當中最重要的。」同樣地，這種說法也可以被看作是對電影在政治及意識型態的利用上，所做的一種含蓄的、理論的宣稱。

許多初始的理論建立在既有的、及有關於其他藝術的傳統上。例如，電影創作者有如作者的概念，繼承自長久以來的文學傳統，雖然作者論於1950年代開始流行，不過，作者論的根源構想卻出現於無聲電影時期，是電影尋找藝術合法性的一個結果。早在1915年，林賽在《活動畫面的藝術》一書中就預先指出：「我們有一天將區別不同的攝影劇名家，就好像我們現在喜歡歐亨利（O. Henry）和馬克・吐溫（Mark Twain）的不同特性一樣。」（Lindsay, 1915, p. 211）1921年，電影創作者尚・艾普斯坦在〈電影與現代文藝〉（Le Cinéma et les lettres modernes）一文中，把作者一詞用在電影創作者上；而德呂克則是以史蒂芬・庫洛夫斯（Stephen Crofts，載於Hill and Gibson, 1998, p. 312）所稱「原初作者」（proto-auteurist）的方式，分析葛里菲斯、卓別林、及湯瑪斯・因斯（Thomas Ince）的電影。同樣地，將電影描述成「第七藝術」，暗示著給予電影藝術家如同小說作者及畫家一樣的身分。

**❶** Quoted in Barnouw and Krishnaswamy（1980, p. 5）.

**❷** Quoted in Mora （1982, p. 6）.

**❸** Walter M. Fitch, "The Motion Picture Story Considered as a New Literary Form", *Motion Picture World*（February 19, 1910）, p. 248; quoted in Hansen （1991, pp. 80-1）.

**❹** 1911年7月10日《電影世界》雜誌的另一個議題爲〈印地安人悲傷電影的演出〉，報導了有關來自加州的美國印地安人團體抗議好萊塢電影把他們扮演成嗜殺成性的勇士，然而事實上，他們是愛好和平的農夫。

**❺** *Cinearte*, Rio de Janeiro（June 18, 1930）.

**❻** 這種美學的態度，依靠日常社會生活中菁英分子的態度而存在，例如作家Monteiro Lobato在1908年《*A Barca da Gleyre*》一書中，表達了他對Cariocas人（巴西里約熱內盧市的居民或土著）的嫌惡。Monteiro Lobato說道：「我們如何教化這些人呢？這些粗劣、蹩腳的非洲黑鬼，因其無意識的報復，已經製造出一些問題，也許血管裡流著歐洲人血液的救星，會來自聖保羅或其他地區吧。美國人藉著建立種族歧視的柵欄，而把他們自己從種族雜婚中拯救出來；這裡同樣存在著這種柵欄，但只存在於某些不同的階級間，存在於某些地區內，在里約熱內盧，則不存在那種種族歧視的柵欄。」Monteiro Lobato支持傳統亞利安理論的美學觀點（納粹主義之亞利安理論，認爲亞利安人種爲優越的人種，並要求鎮壓猶太人），堅決主張階級意識，兩者都傾向於排斥巴西的黑人。（對於「光鮮外表」的委婉堅持，則預示了1950年代的廣告用語——例如「外表光鮮亮麗的人」成爲對「白人」客氣、婉轉的指稱）。

**❼** *Cinearte*（December 11, 1929）, p. 28.

**❽** Münsterberg（1970, p. 74）. 本書原出版標題爲：*The Photoplay: A Psychological Study*（New York: D. Appleton, 1916）.

**❾** 卡努多和德呂克有關電影語言的見解，散見於一些經典文選集，例如：Lapierre（1946）, L'Herbier（1946）, and L'Herminier（1960）.

**❿** 見Bálázs（1930），這些觀點後來復見於Bálázs（1972）.

**⓫** Louis Feuillade, "L'Art du vrai," *Ciné-journal*（April 22,1911）; quoted in Jeancolas（1995, p. 23）.

# 電影的本質

　　既然電影在萌芽階段便是一種媒體，因此，分析者一直在尋找電影的本質，尋找電影獨特及藉以區別的特色。一些早期的電影理論家主張一種不受其他藝術「污染」的電影，就像尚・艾普斯坦主張的「純電影」（pure cinema）概念。其他一些理論家及創作者信誓旦旦地堅稱電影和其他藝術連接在一起，例如，葛里菲斯就宣稱他從狄更斯（Charles Dickens）那裡借用了敘事的交叉剪接法；而艾森斯坦則發現了關於電影手段的文學前身《失樂園》（*Paradise Lost*）中的焦距變化，以及《包法利夫人》（*Madame Bovary*）中農產市集那一章的交替蒙太奇。在連接其他藝術方面，經常被引用的電影定義——例如：林賽所提「動作中的雕刻」（Sculpture in motion）、亞伯・岡斯（Abel Gance）所提「光的音樂」（music of light）、里奧帕得・蘇瓦吉（Leopold Survage）的「活動的繪畫」（Painting in movement），以及艾莉・佛瑞（Elie Faure）所提「動作中的建築」（architecture in movement），同時把電影和之前的其他藝術建立起連結關係，雖然電影和那些藝術有一些重要的差別——例如：電影是繪畫，不過，此時它是活動的繪畫；電影是音樂，不過，此時它是光的音樂，而不是音符的音樂。但有一點是共同一致的，那就是：電影是一門藝術。確實，安海姆在1933年表示，他對電影尚未被藝術愛好者展開雙臂接受而感到震

驚，他寫道：電影是「出類拔萃的藝術」，電影一視同仁地提供了娛樂，讓人放鬆心情；電影在藝術的選美大會中，勝過所有歷史較久的藝術，不過，如果嚴格要求的話，包覆在電影之上的詩興或深思則是不足的（Arnheim, 1997, p. 75）。將電影拿來和其他藝術比較異同的主張，為合法化此一初生媒體提供了一種說法，亦即：電影不但和其他藝術一樣好，而且，電影應該以它自己的術語來被評斷，這些評斷用的術語和電影的可能性以及美學相關。

隨著許多專門的電影期刊和重要人物──例如：尚・艾普斯坦、亞伯・岡斯、德呂克、度拉克、卡努多的出現，法國成為商業及前衛電影的重鎮，成為一個展現及討論電影的眾星雲集之處──以皮耶・布狄厄（Pierre Bourdieu）的專門用語來說，就是「文化場域」（Cultural field）。雖然這個時期電影理論家們的論點五花八門，但是，他們都一致認為電影是一門藝術。早在1916年，一份未來主義者的宣言──〈未來派的電影〉（The Futurist Cinema），要求確認電影為一門獨立的藝術，不必一味地模仿舞台劇（由Hein所引述，載於Drummond et al., 1979, p. 19）；「純電影」的目標，就像雷傑（Fernand Leger）所寫道，在於「摒棄一切不是純粹電影的元素」。另外還有一些這方面的關注，即有關「上像性」的話題，德呂克稱之為「電影的法則」（law of cinema），而艾普斯坦在《從艾特納火山觀看電影》（Le Cinémato-graphe vu de l'Etna）一書中則稱為「最純的電影表達」（該書為有關紀錄片拍攝的一些思考）。艾普斯坦寫道：「隨著『上像性』的概念而產生了電影藝術的想法，因為去定義難以說明的『上像性』，可要比一項一項述說電影這門藝術的具體要素（例如：電影要素對於電影來說，就好像顏色之於繪畫，體積之於雕塑品）好得多。」（Grummond et al.,

1979, p. 38）在別處，尙·艾普斯坦把「上像性」定義爲「所有的事物、人類（生物）、或心靈其精神上的特色，因爲電影的複製而增加」❶；因此，「上像性」這個難以用言語形容的「第五元素」從其他藝術當中區別出電影的魅力（譯按：「第五元素」原指土、水、火、風以外之構成宇宙的元素，這裡借用來指稱構成電影的元素）。在另外的意義上，將電影和藝術的現代主義連結在一起的新知識，成爲一種挑戰傳統觀念和認識的研究項目。

印象派同樣也關注電影和其他藝術的關係。1926年，卡努多在《影像工廠》（*L'Usine aux images / The Image Factory*）一書中，認爲電影是「第六藝術」，就像「隨著時間的推移而變化光影的繪畫與雕刻，電影跟音樂和詩一樣，藉著演奏和吟唱，將空氣轉變成節奏和韻律，而體現出它的意義」。❷以卡努多的觀念來看，這種「動作中的雕塑藝術」實現了節慶慶祝活動那種烏托邦的希望——這種想法近似於巴赫汀嘉年華會的概念，讓人想起古代劇場和當代市集。1919年，德呂克在《電影與公司》（*Cinema et cia*）一書中，談到電影是唯一眞正的現代藝術，因爲電影使用科技將現實生活予以格式化；此外，度拉克引出「視覺的交響樂」這種電影與音樂的類比，指出：

電影是一種「看的藝術」，不像音樂那樣是一種「聽的藝術」……，電影把我們導向由活動和生活狀態所構成的視覺概念，導向一種視覺藝術的想法，這種想法由一種知覺的靈感組成，在其串聯和所及範圍內逐步發展，就像音樂那樣，引導了我們的思想和情感。（引述自 Sitney, 1978, p. 41）

在度拉克來說，動作和節奏構成了「電影表達之獨特與深入的本

質」。

　　許多早期的理論家展現出安妮特・米契森（Annette Michelson）所稱的一種「心滿意足的認識論」（Michelson, 1990, pp. 16-39）。電影創作者亞伯・岡斯（1927）在《電影藝術》（*L'Art cinematographique*）一書中表示：「影像的時代已經來臨」，對亞伯・岡斯來說，電影將賦予人們一種新的、共同美學的體認，即：觀眾「將用他們的眼睛來聽」。❸預示了巴贊在電影上發人深省的觀點。德呂克把電影（特別是特寫鏡頭）看作是提供我們有關逐漸消逝的永恆美印象……，提供藝術以外的一些東西，亦即生活或生活狀態本身。❹在一種優異的肖像表現上，電影被期待用來傳遞即時的現實生活狀態；尚・艾普斯坦在《日安，電影》（*Bonjour cinéma*）一書中談到：電影為「褻瀆的暴露」，是一種透過人體組織器官（例如：手、臉、腳）直接接觸而觸動觀眾感情的手段，對尚・艾普斯坦而言，電影「在本質上是超自然的，每樣事物都是經過改造的」（引述自Abel, 1988, p. 246），而電影的經驗是被賦予，是出自內心深處的。由於電影，

> 我們以一種新的知覺去感受空間中的山丘、樹木和表情。以一個完整的經驗狀況，賦予這個身體動作和形象……，電影攝影機透過這整體，反射出較汽車或飛機更為特別、個人的軌跡。（引述自Williams, 1980, pp. 193-4）

　　尚・艾普斯坦預示了巴贊後來的論點，不過他用的是不同的語體及一種更為神祕的字彙。尚・艾普斯坦把它想像是自動、沒有被攪和過的電影本質，理解為對於難以形容的「真實」的保證。對尚・艾普斯坦來說，特寫鏡頭是電影的靈魂，他說：「我永遠沒有辦法形容自

己是多麼喜歡美國式的特寫，直截了當地說，一個人頭突然出現在銀幕上和劇情中。現在，面對面、以特別誇張的方式對著我說話，令我著迷」；❺同時，尚‧艾普斯坦並不反對操控影像，在1928年的文章中，他認為：

慢動作確實帶來了戲劇法的新視野，它鋪陳的能力，使戲劇的情感得以擴展；它在靈魂的誠摯活動中，其指示的絕對可靠性，遠超過這時期的悲劇形式。我相信與其他看過《厄舍古屋的倒塌》（La Chute de la maison Usher）的觀眾有同樣的想法，也就是，如果要製作一部犯人接受審問的影片，將會是超越語言，真實將顯現，書寫清楚，唯一且明顯。這裡不需要起訴書、律師的演說，也不用任何的證據，只要影像強烈的供應。❻

　　在對印象派「上像性」一詞的研究中，大衛‧鮑德威爾談到唯心論「令人迷惑的變體概要」，其中，「尚－路易‧鮑德利的理論和柏拉圖的唯心論，以及柏格森哲學的運動論，混合在一個有著不同假設、從未被提出成為理論的集合物中。」（引述自Willemen, 1994, p. 125）「上像性」的概念使得印象派的評論家能夠論及電影可能的方式，不但強調世上事物充滿想像力的活動，而且，也讓變形的感知經由當代的都市生活──速度、同時性、多重的資訊，產生出來。尚‧艾普斯坦相信電影能夠探索「人類生活中非語言及非理性的無意識運作」。（Liebman, 1980, p.119）

　　許多無聲電影時期的理論家對嘗試「真實主義」提出警告。在路易‧傑考伯（Lewis Jacobs, 1960, p. 98）〈一種新的寫實主義：目標〉（A New Realism: the Object）一文提到，實驗電影創作者雷傑抱怨大

部分的電影把它們的力氣浪費在建構一個可辨認的世界上，反而忽略了日常生活當中細微末節事物的驚人力量；另外一位實驗電影創作者利希特（Hans Richter）認為「電影被發明用來複製，但矛盾的是，電影主要的美學問題，竟然還是在於克服複製」（同上，p. 282）；度拉克預見一種志不在於說故事、或逼真複製現實生活的電影；純電影可能被願望喚起，就像尚·艾普斯坦所說的；可被音樂喚起，就像法國的亞伯·岡斯和度拉克，以及巴西的馬利歐·佩秀托（Mario Peixoto）所指出；他們全都談到電影實質上像韻律，或者，說得更恰當一點，電影像是「一首視覺的交響樂，組成了韻律的影像」。❼因此，所謂的「純」，暗示了對情節的拒絕。艾普斯坦指稱電影故事「說謊」，他說：「不是故事」，「從來就不是故事」，他的說法預示了沙特（Jean-Paul Sartre）的《嘔吐》（*La Nausée*）之存在主義的懷疑論；艾普斯坦認為，電影只是沒頭沒尾的事態，沒有開頭，沒有中段，也沒有結局。❽度拉克指責那些推動敘事的人是「可恥的錯誤」❾，有些混亂和許多其他的藝術一樣，敘事被認為是構成電影特質的脆弱基礎；敘事經常和書寫下來的文本連結在一起，無法提供一種建構純視覺藝術型態的基礎。

❶ Jean Epstein, "De Quelques conditions de la photogenie," in *Cinea-cinne- pour-tous*（August 15, 1924）; included in Abel（1988, Vol. I, p. 314）.

❷ Riccioto Canudo, *L'Usine aux aimages*（Paris: Etienne Chiron, 1926）; in Abel（1988, p. 59）.

❸ Quoted in Jeancolas（1995, p. 31）.

❹ Louis Delluc, "La Beaute au cinema," in *Le Film* 73（August 6, 1917）; in Abel（1988, Vol. I, p. 137）.

❺ Epstein, "Magnification," in Epstein（1977, p. 9）.

❻ Jean Epstein, "Une Conversation avec Jean Epstein," *L'Ami du peuple*（May 11, 1928）, in Annette Michelson's introduction to Vertov（1984, pp. xliv-xlv）.

❼ Germaine Dulac, "L'Essence du cinéma: l'idee visuelle," *Cahiers du moi*（1925）in Abel（1988, Vol. I, p. 331）.

❽ Jean Epstein, quoted in Kracauer（1997, p. 178）.

❾ Ibid., p. 179.

# 蘇聯的蒙太奇理論家

　　我們或許可以說，早期無聲電影時期的電影理論所謂的「拼裝」
（bricolage）風格，在1920年代被蘇聯的蒙太奇理論家及電影創作者以
更強烈的風格超越。這些理論家處於俄國在戲劇、繪畫、文學、及電
影（大多數為國家出資）等方面顯著成熟的前衛趨勢背景中工作。由
於電影工作者及知識分子和創立於1920年的國家電影學院（State Film
School）結合，這些電影創作者及理論家不僅關注重要的意識理念，
同時也關注有關建構一個社會主義電影工業的實際問題，以便讓電影
作者的創造力、政治效力及大眾流行等各方面都能夠兼顧。他們問：
我們應該發展什麼樣的電影？創作性、還是記錄性的？主流、還是前
衛的？什麼是革命的電影？他們普遍把自己視為文化工作者，塑造出
廣大社會光譜，並且從事革命及現代化俄國的工作。他們在工程、建
築等實際領域受過訓練，強調技術、結構及實驗。

　　雖然蘇聯蒙太奇理論家的電影風格並不相同──從透過電影來澄
清實際問題的普多夫金，到電影帶有濃烈史詩、歌劇般氣息的艾森斯
坦，這些理論家一致強調蒙太奇為電影詩學的基礎。誠如艾森斯坦、
普多夫金、亞歷山卓夫（Grigori Alexandrov）於1928年關於聲音的宣
言，蒙太奇已經變成無可爭辯的金科玉律，全世界的電影文化已經建
立其上（Eisenstein, 1957, p. 257）。不僅俄語，就連拉丁語系，蒙太奇

也是形容剪接的一個慣用字。就像諾威－史密斯（Geoffrey Nowell-Smith）所指出，蒙太奇這個字帶有強烈實際的、甚至產業的寓意（例如法文中的chaine de montage是指「裝配線」）。對蘇聯的理論家來說，蒙太奇的技術照亮了現實生活，讓單一鏡頭鈍化的基本素材得以增輝。就某種意義上來說，蒙太奇理論家們也是結構主義者，他們認為單一的電影鏡頭在安置到蒙太奇結構之前是沒有實質意義的，換言之，只有當單一的鏡頭成為一個較大系統的一部分，和其他鏡頭之間有某種關係時，才具有意義。鏡頭之於電影，就像符號之於索緒爾（Ferdinand de Saussure）的語言系統，解釋了索緒爾所說的「（語言）只有差異」（亦即意義來自於符號間的「不同」，而不是「同」）。

對於實務傾向、並創建全世界第一所電影學校的庫勒雪夫（Lev Kuleshov）而言，電影的藝術在於透過局部視野的分析性分割，策略性地操縱觀眾認知和觀看的過程。對庫勒雪夫來說，區別電影與其他藝術之道，在於蒙太奇將不連續的片段組織起來，成為有意義、有節奏的連串畫面之能力。在1920年代早期，庫勒雪夫設計了一系列實驗，顯示剪接可以產生情感及關聯，遠遠超出個別鏡頭內容的意義，其中一個實驗，後來稱為「庫勒雪夫效果」（Kuleshov effect），該實驗將演員莫斯尤金的同一個鏡頭，和不同的視覺素材（一碗湯、棺木中的一個小孩等等）並列，藉以傳達非常不同的情感效果（例如：飢餓、悲傷），這是由電影技術而非電影真實所產生的特別情感。庫勒雪夫認為，電影演員應該成為模特兒，甚至成為怪物，能夠訓練自己的身體對素材的建構獲得完全的掌控。就像後來的希區考克那樣，比較不透過演員像「牲口」一般富於表情的表演產生意義，而是透過剪接所做的操縱產生意義。馬克・拉巴波特（Mark Rappaport）的電影

《珍‧西柏格的日記》（From the Journals of Jean Seberg）即在「庫魯雪夫效果」上，做了一個顯明的註腳。對庫勒雪夫而言，美國電影的成功來自於他們清楚、迅速地說故事，來自於無縫剪接、蒙太奇技術與一連串逼真動作（打鬥、車馬隊伍行進、追逐）的有效配合。

維多夫的作品從美學的觀點來看，是含糊不清的，顯示出艾森斯坦的實驗主義，也顯示出主流的功效。不過，庫勒雪夫的學生普多夫金的作品則是比較因襲傳統。在《電影技術與電影表演》（*Film Technique and Film Acting*）一書中，普多夫金大多從實際製作電影的觀點，說明敘事及時空連慣性的基本原則（普多夫金的書被廣為翻譯，並在電影學校甚至全世界的製片場中被使用）。對普多夫金來說，電影的要訣在於透過像對比、對應及象徵等修辭設計，經由剪接和演出，在組織觀眾的觀看及操控觀眾的知覺和感情上取得協調（Pudovkin, 1960）。對普多夫金而言，剪接既類似、又會引起日常生活中焦點及注意的改變，他對這種機制的說明，在某方面來說，預示了後來有關「古典電影」（classical cinema）的認知解釋。

最具影響力的蘇聯蒙太奇理論家就是艾森斯坦。在蘇聯，電影和理論的名聲是攜手並進的。艾森斯坦是一位具有廣泛興趣的非凡思想家，他的理論內涵包羅萬象，有哲學的思索、文學的隨筆、政治的宣言，也有攝製電影的指南。的確，在尋找一個豐富多元的理論方面，艾森斯坦的著作經常給人留下非凡洞察力的印象。在艾森斯坦帶有啓示性的折衷主義裡，一種技術與簡約的取向——電影創作者有如工程師或帕夫洛夫（Ivan Petrovich Pavlov，俄國生理學家）實驗室裡的技師，和一個強調悲傷及狂喜的神祕取向共存，這是一種與其他取向及這個世界協調的開闊氣氛。雖然艾森斯坦理論的形成比電影理論的產

生要超前二十年——1987年，賈克·歐蒙（Jacques Aumont）在《蒙太奇艾森斯坦》（*Montage Eisenstein*）一書中認為：艾森斯坦有好幾個，不過，他總是偏愛一部高度格式化、以及在智力上雄心勃勃的電影。在艾森斯坦長久以來的取向中，電影不但繼承所有藝術歷史的成就，繼承人類歷來的全部經驗，而且還將它們予以改觀。艾森斯坦並不把電影純粹化，而是比較喜歡透過和其他藝術交相滋潤，藉以豐富電影。就是因為這樣，他所引述的藝術家是多種多樣的，包括了：達文西（Leonardo da Vinci）、密爾頓（John Milton，英國詩人）、迪德羅（Denis Diderot，法國哲學家暨百科全書編纂者）、福樓拜、狄更斯、杜米埃（Honore Daumier，法國寫實主義畫家）、及華格納。艾森斯坦的想法以時下的話來說，可以稱為「多元文化主義者」，因為他顯露出更多的外來興趣，包括：非洲的雕刻、日本的歌舞伎、中國的皮影戲、印度的rasa美學及美國的藝術形式，所有這些都被認為是和冶煉出「現代」的電影有密切關係。艾森斯坦甚至還希望根據海地的革命，製作一部電影，名為《黑皇帝》（Black Majesty）。

在早期，艾森斯坦剛剛接觸政治的前衛劇場時，強調「吸引力蒙太奇」（montage of attractions）——引用馬戲表演及遊樂場的影像，以及他相對於維多夫「電影眼」（kino-eye）的「電影拳」（kino-fist）反射的震驚效果。艾森斯坦的吸引力蒙太奇，提出一個嘉年華似的美學標準，偏愛小品式的短劇、感覺上的變化、以及令人振奮的片段，例如鼓聲隆隆、特技演員的驚險表演、燈光的突然打開，這些都安排到特別的主題之下，設計用來震驚觀眾。艾森斯坦選擇一種以生動的構圖及格式化的表演為基礎的反自然主義電影，他也強調「型」（typage）——一種角色分派的價值，亦即依照易於識別的社會型態，將表演者

依其相貌特徵之不同意涵，進行演員的挑選和角色分派，以用來喚起社會的各個階層（例如找屠夫飾演屠夫、工人飾演工人）。庫勒雪夫談「連接」，而艾森斯坦在〈電影形式的一個辯證取向〉（A Dialectic Approach to Film Form）一文中，則談「衝突」。在藝術的領域中，這種動態的辯證原則在衝突中被具體化，成為每一件藝術作品及藝術形式存在的基本原則。

艾森斯坦對線性的因果情節句法結構比較不感興趣，他比較感興趣的是分散、分裂、斷裂的符號，這些符號被離題以及外加的符號素材所打斷，就像在《十月》（October）這部電影中，機械孔雀的幾個鏡頭，隱喻著克倫斯基首相的虛榮。艾森斯坦把電影看作是透過結構主義者的技巧，默默地刺激觀眾的思想及引發意識型態的質疑。艾森斯坦的電影並不透過影像「說」故事，而是透過影像來「思考」，用鏡頭的衝撞，去點燃觀眾心中觀念構成的火花，艾森斯坦的電影是一種辯證的規則與思想，以及概念與情感的創作。❶

後來的評論者發現，艾森斯坦的取向是集權主義和壓制性的。塔可夫斯基在《雕刻時光》（Sculpting in Time）一書中抱怨：「艾森斯坦把思想變成一個專制君主，不留任何一點空氣；沒有說明又捉摸不定，也許才是所有藝術最令人著迷的特性。」阿林多‧馬卡度（Arlindo Machado, 1997, p. 196）認為，艾森斯坦以概念和感覺組成視聽景觀的願望，比較適合當代的錄影節目，而不是電影；此外，當剝去辯證的基礎，艾森斯坦的「關聯性蒙太奇」將可以輕易地被轉換為廣告中相互修飾的表意文字，整體大於個別部分的總和，例如：凱薩琳‧丹妮芙（Catherine Deneuve）加上香奈兒 5 號香水，代表了魅力、誘惑力、以及情色的訴求。

在1942年的《電影感覺》（*Film Sense*）及1949年的《電影型態》（*Film Form*）這兩本書的字裡行間，顯現出艾森斯坦的廣泛興趣。在〈電影藝術的原則及其表意文字〉（Cinematographic Principle and the Ideogram）一文中，艾森斯坦在表意文字的（誤稱爲「象形文字的」）書寫上，塑造出不同於傳統的電影創作。「吸引力」及表意文字書寫的雙重呼籲，使得傳統戲劇寫實主義的相關理論停止發展。對艾森斯坦來說，一個鏡頭主要經由它和一系列鏡頭中其他各個鏡頭的關係而表現出意義，所以，蒙太奇是美學及意識型態支配的關鍵。對艾森斯坦而言，電影最重要的是要有變形能力，在觀念上刺激社會的實際活動，衝擊觀眾，使他們對當代的問題有所察覺，而非美學的研究。訴諸當代科技的類比，艾森斯坦把電影比作牽引機，「犁掘」（plow）觀眾的精神——「犁掘」這個字，帶有性慾及農業上的隱含義。儘管前衛派的「伎倆」被看輕，不過，艾森斯坦依然偏愛通俗、實驗、可以被廣大民眾所接受的前衛電影。

艾森斯坦同時也是聲音對位法的理論家，聲音對位法的觀念，在他和普多夫金、亞歷山卓夫於1928年所簽署的宣言中成形，在宣言中，這三位導演警告聲音同步的嘗試，而反過來提出一種聲音和影像的對位法。的確，對位法、張力、及衝突等概念，是艾森斯坦美學的核心。對艾森斯坦而言——艾森斯坦受到黑格爾及馬克思（Karl Marx）的影響：一個辯證的對立奮鬥，不僅讓社會的生活狀態變得有活力，而且也驅動了富有藝術性的文本。艾森斯坦將黑格爾和馬克思的辯證法加以美學化，而把立體派的拼貼，實質上原本是空間的並列，放在時間的關係中。他在蒙太奇上的理想，是一種不和諧的聲音和影像的連鎖，這種不和諧的聲音和影像的連鎖，其張力仍是未解除的。如果

要用任何單一的比喻來描繪艾森斯坦的思考方向，那就是矛盾修飾法（oxymoron），亦即不同對立面的連接，這種修辭明顯出現在他許多著名的詞句當中，例如「感覺上的思考」或「對立面的動力」。確實，當論及艾森斯坦時，很難不去提到矛盾修飾法的公式化表述——例如：「帕夫洛夫的神祕主義」、「馬克思的美學主義」、「黑格爾的形式主義」、「分裂性的有機體」、「卓越的物質主義」，藉以抓住他思想中所包含的矛盾脈絡。

在〈蒙太奇的方法〉（Methods of Montage）一文中，艾森斯坦發展出一個完全的蒙太奇類型學，包含了更多複雜的類型：韻律（僅依據長度）、節奏（依據長度和內容）、調性（依據燈光或畫面形式運用而產生出來的主要情緒）、弦外之音（依據更細微、意味深長的共鳴）、及智力的（由所有策略合成的一種複合體），對艾森斯坦來說，這每一種類型皆產生特定的觀眾效果。「基模」（schema）比較不令人關注它作爲電影的一種描述性的典範，而是比較令人關注它作爲一種挑起各種形式上可能性聯想的象徵。在〈電影的第四度空間〉一文中，艾森斯坦認爲電影創作者以弦外之音及主弦律來創造一個電影的「印象派」，這讓人想起音樂上德布西（Claude Achille Debussy）的印象派風格。就像大衛・鮑德威爾（1997）所指，艾森斯坦經常隱隱約約的以音樂做比擬，求助於音樂的一些概念，例如：節奏、弦外之音、主旋律、複音、及對位旋律。艾森斯坦和他同時代的許多人共用這種音樂的定位，包括：巴赫汀於1920年代末期在杜斯妥也夫斯基（Fëdor Mikhailovich Dostoevski）的著作也慢慢有了藝術的「複音」（polyphony）和「拍子」（tact）等概念；作家亨利－皮耶・侯謝（Henri-Pierre Roché）談到了「多音的小說」；巴西的藝術家馬里歐・狄・安

德拉德（Mario de Andrade）則談到了「多音的詩」。

　　艾森斯坦從他有關語言、文化、藝術等浩瀚的知識，以及他的訓練上汲取東西，並且總是致力於理論與實際活動協同作用的辯證當中。他特別偏重藝術的不連續性，將電影的每一個片段，視為基於並列及衝突原則、而不基於構成整體所必需的無縫性符號建構的一部分。在艾森斯坦身上，聲音、形狀、光線、速度等現象的外觀，變成精力旺盛的素材，用在塑造思想、影響感覺上，甚至用在傳達抽象或深奧的論據形式、知覺、及概念的分析等冶煉或表意文字書寫等精巧的形式上（艾森斯坦最為人熟知的，即考慮改編喬埃斯的《尤里西斯》〔Ulysses〕和馬克思的《資本論》〔Capital〕）。艾森斯坦留下豐富的知識遺產，我們在梅茲的「大組合段」（Grande Syntagmatique）、諾耶·柏曲（Noël Burch）的《電影實踐》（Praxis du cinéma）、羅蘭·巴特的「第三義」（third meaning）、以及後來無數其他關於電影的想法或意見中，發現艾森斯坦論點的迴響。瑪麗－克萊兒·侯帕斯（Marie-Claire Ropars）在她對於建立在蒙太奇基礎上的電影書寫看法中，把艾森斯坦當成一位關鍵人物，而且，在1980年代，古巴的電影創作者托瑪斯·古提瑞茲·艾列（Tomás Gutiérrez Alea）在他《觀眾的辯證美學》（Dialectica del Espectador）一書中，企圖將艾森斯坦的「感傷力」（pathos）和布萊希特的「生疏化」（verfremdung/estrangement）綜合在一起。

　　同時，維多夫在許多方面甚至比艾森斯坦還要激進（高達在1960年代與尚－皮耶·高林〔Jean-Pierre Gorin〕合組的工作團隊，便取名為「維多夫團隊」〔Dziga Vertov group〕，乃效法維多夫在政治與形式上的激進，勝過「修正主義者」艾森斯坦）。在一系列煽動性的文章和

宣言中，維多夫對一種「牟取暴利的」商業片宣布其「死刑」。以下是維多夫的〈我們：一份宣言的變奏〉（We: Variant of a Manifesto）：

> 我們聲明，過去的電影建立在虛構故事的基礎上，那種戲劇性、誇張、不自然的電影像是痲瘋病，
>
> ──遠離這些電影！
>
> 把視線移開它們！
>
> 它們是致命、危險的！
>
> 是會傳染的！　　　　（Vertov, 1984, p. 7）

維多夫請讀者和觀眾逃離心理小說、成人劇場那種虛構故事之甜美擁抱的控制，相反地，維多夫要求透過「電影眼」對世界做知覺的探索；他將電影人格化，並寫道：

> 我是「電影眼」，是一隻機械的眼睛。我，身為一部機器，以我能看到的世界呈現給您。
>
> 現在直到永遠，我將免於人類「固定性」的煩惱；我不停的動，漸漸的移動，靠近所要拍攝的目標，然後離開目標；我爬到目標的下面，爬到目標的上面；我就像御枚奔馳的快馬，急速的移動著，以全速衝進人群當中。（同上，p. 17）

維多夫在他〈對電影眼大隊的臨時指示〉（Provisional Instructions to Kino-Eye Groups）一文中，指出人類的眼睛比電影差：

> 我們眼睛能夠看到的東西實在有限，所以設計顯微鏡來看那些無

法直接以肉眼觀看的東西，發明望遠鏡來看遠方的東西，來探勘未知的世界。電影就是被發明用來洞察有形的世界，用來探索以及記錄看得見的現象。（Vertov, 1984, p. 67）

對維多夫而言，剪接能夠組裝出一個比亞當更完美的人，但不幸的是，佔優勢的社會結構妨礙了人們對其潛能的瞭解。維多夫寫道：

但是，電影經歷了一個不幸，即電影被發明的時機，都是在每一個國家其資本家當道的情況下。資產階級的觀念包括把電影這種新玩具用來娛樂大眾，或者更確切地說，用來轉移工人們的注意，使工人們偏離了他們原來的目標：即對抗他們的雇主。（同上，p. 67）

維多夫計畫性的目標，就像他在〈電影眼的本質〉（The Essence of "Kino-Eye"）一文中所說的，是要「幫助每一個受壓迫的人，以及幫助無產階級在致力於瞭解他們四周人世間的現象時，成為一個整體」。（Vertov, 1984, p. 49）

維多夫並且要求 "kino pravda"。"kino pravda"照字面上的意思是「電影真理」，有點暗指蘇聯共產黨的報紙《真理報》（Pravda）；在維多夫的著作中，他強調電影是真理與事實的媒體。此外，他強調電影是一種書寫的型態，兩者之間存在著一些緊張關係，此一緊張關係在於他將他的電影稱為「詩的紀錄片」。在實際層面上，維多夫提倡在大街上拍攝紀錄片，完全不在攝影棚內拍攝，以顯示人們並沒有偽裝和造作，並且揭露社會表象之下潛藏的問題。維多夫受到義大利未來派藝術家的影響，但又謹防該思潮的法西斯信條，他讚美「機器的詩意」

及「電影眼」是一種促成速度和機器的美好新世界手段──「電力機器設備的敘事詩」，被用來服務社會主義。

對維多夫來說，蒙太奇滲入到電影製作的整個過程中，發生在觀察中、觀察後、拍攝中、拍攝後、剪接中（尋找蒙太奇片段）、以及最後的蒙太奇階段。維多夫論及類似音樂會「中場休息時間」的蒙太奇「間隔」，即畫面之間的活動與均衡的關係；在〈我們：一份宣言的變奏〉中，維多夫談到「電影主義」（Kinokism），也談到「電影圖像」（kinogram），即音樂的音階在電影上的對應物，它繪製出電影結構的圖形組合，維多夫寫道：

> 電影主義即是將拍攝對象在生活空間中的活動，組織成一個有節
> 奏的藝術整體，與對象有形的特性及內部的律動協調一致。
> 「間隔」（亦即從一個活動到另一個活動的轉變）是活動藝術的素
> 材和要素，而絕不是活動本身；也正就是這些「間隔」，把活動拉
> 向一個由運動而引起的結尾。（Vertov, 1984, p. 8）

在維多夫而言，電影創作者的責任就是去解釋難以理解的事物，揭露使人困惑的事物或騙人的把戲（不論這些事物是在銀幕上或是在三度空間的現實生活中），而成為「共產主義解釋這個世界」的一部分（同上，p.79）。維多夫定義他的電影，相對於「藝術劇」的騙人把戲；藝術劇為一種電影的型態，被設計用來迷惑觀眾，並將某種程度的反動想法迂迴地滲入潛意識中，同時反射出布爾什維克與沙皇專制政治的鬥爭，及「電影眼」與好萊塢明星制度的鬥爭，維多夫要求打倒「銀幕的永世之王」，並且要求「恢復平凡，並在日常生活中，拍攝電影」。（同上，p. 71）

除了有關於特權的比喻之外，維多夫對幻覺效果的電影作了公開的抨擊，提出了另外三類的比喻：（1）魔法（有魔力的電影）、（2）迷幻藥物（電影尼谷丁、電影鴉片）、（3）宗教（電影的大祭司）——托洛斯基（Leon Trotsky）就曾經寫了一篇文章，標題爲〈伏特加酒、教堂及電影〉（Vodka, the Church, and the Cinema）。維多夫反對康德「公正藝術」的穩定，主張電影「要像鞋子一樣有用」，對維多夫來說，電影並不超越多采多姿的生活，反而存在於一種社會生產的全部範圍中。就像安妮特・米契森指出的，維多夫的電影《持攝影機的人》（The Man With a Movie Camera）把電影當成工業生產的一部分，有系統地並列著實際的電影活動和傳統上電影工作的每一方面。❷儘管在電影產製的每一個階段都強調蒙太奇，維多夫仍然譴責「神話故事劇本」只是一種資本主義再現的形態，這讓他最終成爲一位注重實際的現實主義者，而不是一位幻覺論者。維多夫的理論具有國際性的影響力，他被美國的「工人影像聯盟」（Workers Film and Photo League）等左派團體所推崇，而且，1962年紐約《電影文化》（Film Culture）期刊上刊載了一些他的著作，而後，維多夫的全部著作在1970年代被翻譯成法文，在1980年代被翻譯成英文。

在官方史達林政權眼中，蒙太奇理論家之間可能的差異是微不足道的，事實上，所有蒙太奇理論家在1935年後都陷入了政治的困境，當「社會主義現實主義」被當成蘇聯共產黨的官方美學時，這些蒙太奇理論家就因爲他們的寫實主義、形式主義及菁英主義而遭到攻擊。

❶See Eisenstein（1957）．有關艾森斯坦蒙太奇理論的分析，參見Aumont（1987）以及Xavier（1983, pp. 175-7）．

❷See Michelson（972, p. 66）．See also Michelson's introduction to Vertov（1984）．

# 俄國的形式主義與巴赫汀學派

　　蘇聯的電影創作者在理論化他們自己的實踐（實際活動）上，和另一個重要電影理論的來源思潮——俄國的形式主義——一致，並具體受到它的影響。蘇聯電影創作者和俄國的形式主義者，後來都被指責為唯心論者。艾森斯坦個人也和幾位重要的形式主義者多所接觸，例如：維克多・史克拉夫斯基、波里斯・艾肯鮑姆（Boris Eikhenbaum）、以及未來派的詩人（他們彼此都是朋友），再者，艾森斯坦和這些形式主義者同樣迷戀電影／語言、蒙太奇的建構功能、以及內在的敘述法。形式主義運動大致是從1915到1930年，盛行了十幾年，圍繞在兩個團體上：莫斯科語言學會（Linguistic Circle of Moscow）以及詩語言研究會（the Society for the Study of Poetic Language）；其中一些人從事電影的編劇和顧問等工作，希望為電影理論創立一個堅固的根基或「詩學」，能夠和文學上的詩學相提並論；他們大規模的整理成果以《電影詩學》（*Poetika Kino*）為書名，以回應亞里斯多德的《詩學》。在《電影詩學》及其他談論電影的重要文章中，最知名的有史克拉夫斯基1924年出版的〈文學與電影〉（Literature and Cinema），和提尼亞諾夫（Yury Tynyanov）同年出版的〈電影—字詞—音樂〉（Cinema-Word-Music），這些形式主義者探究廣泛的議題，並且為很多後來的理論打下了基礎。

電影在將自己建立成一門合法藝術的過程中，為形式主義者提供了一個很有魅力的舞台，以擴展他們在文學上發展出來的科學觀念，對於這個領域，他們各有不同的稱呼，傑納帝‧卡山斯基（Gennadi Kazanski）稱之為「電影學」（Cinematology），彼歐特洛夫斯基（Mihail Borisovich Piotrovsky）稱之為「電影詩學」（Cinepoetics），艾肯鮑姆稱之為「電影文體學」（Cine-stylistics）。電影提供了一個理想的領域來檢驗故事、寓言、主旋律、素材、及心靈的自動書寫等形式主義的概念，及其符號之間的轉化。

形式主義者和艾森斯坦，全神貫注於藝術家和工匠（需要手藝的）這個「行業」的「技巧」——素材及手段。形式主義者摒棄支配先前文學研究已久的純文學傳統，而採取科學的取向（有公式、可驗證），關注文學的內在特性、結構、與系統，這些並不取決於文化的其他層面。就這層意義來說，形式主義者似乎是為「美學」尋找一個科學的基礎。此一科學的主體，整體來說，不是文學作品，甚至不是個別的文學文本，而是「文學性」，就是讓既有的文本成為一件文學作品。對形式主義者而言，文學性在本質上即是文本部署文體和傳統手法的一種獨特方式，尤其是指文本在傳達其特有的形式特性上的能力。

形式主義者對文本表達方面不予重視，而把焦點放在自我表達以及自主的方面，史克拉夫斯基自創「反熟悉化」（ostrenanie/defamiliarization）及「製造困難」（zatrudnenie/making difficult）等用語，來表達藝術增強感知和提高自動反應的方法。對史克勞夫斯來說，詩學藝術的主要作用，在於藉著讓形式變得需要精力或技術，以探索習以為常的、常規化的感知；「反熟悉化」是透過對已建立的規範疏離之不積極的形式手段而達到的，例如托爾斯泰以此方式，能夠透過對一匹

馬的研究與洞察來刺探資產制度；文學的發展或演化是經由長期不斷嘗試去瓦解佔優勢的藝術傳統、並產生出新的藝術形式而形成的，同一時期的巴赫汀學派（Bakhtin School）嘲笑這種文學的「伊底帕斯主義」（Oedipalism），因為這種文學的「戀母弒父情結主義」長久以來天真的去反叛任何成為主流的事物，「巴赫汀學派」則是抱持一種更寬容的藝術史觀點。

　　早期的形式主義者，通常都是不折不扣的美學主義者，對他們而言，美學的感知本身是有目的的，藝術品本身大多是一種手段，用來體驗史克拉夫斯基所稱的「事物的藝術性」（artfulness of the object），用來感覺「石頭的石頭性」。他們一味強調藝術品的「建構」（construction），導致這些形式主義者——尤其是羅曼・雅克慎（Roman Jakobson）、提尼亞諾夫，把藝術理解為符號和傳統手法／慣例常規的方法，而不是自然現象的記錄。形式主義者往往相信艾肯鮑姆所稱「藝術不可避免的常規性」（Eagle, 1981, p. 57）。艾肯鮑姆認為電影中的自然主義和文學或劇場的自然主義一樣是因襲傳統的（Eikhenbaum, 1982, p. 18）。史克拉夫斯基則藉由分析卓別林的電影結構，擴展對電影文學性的見解，鑑於卓別林電影中人物步履體態經由一系列手段（例如：摔得四腳朝天、追逐、打鬥）建構而成，其中，只有一些是被情節激發出來的。以一種新康德主義的語言文字來說，提尼亞諾夫主張藝術應該「朝著其手段的抽象過程來努力」（例如從電影中的人物摔得四腳朝天，看出故事背後的意義——這個人好可憐）（Eagle, 1981, p. 81）。

　　形式主義者是最先以較為嚴謹的方式，來探索語言和電影之間的類比關係，跟隨瑞士語言學家索緒爾提供的線索，形式主義者試圖將

電影現象中雜亂無章的世界予以系統化。提尼亞諾夫寫道：「可見的世界不是以原來的那個樣子呈現在電影中，而是以它語義的相互關係……以語義的符號，在電影中被呈現出來。」在《電影詩學》中，形式主義者強調電影的「詩學」用途，類比語言的「文學」用途（他們為語言的文本所做的定位），對提尼亞諾夫而言，蒙太奇媲美文學中的韻律學。就像在詩文中，情節次於韻律那樣，在電影中，情節次於風格；電影佈署了一些燈光、剪接等電影步驟，為的是要以語意符號的形式，呈現世界。儘管艾肯鮑姆將電影的語法比作敘事散文的語法，提尼亞諾夫則是把詩想成是對於電影的一個更恰當的比擬（四十年後，帕索里尼在他〈詩的電影〉（Cinema of Poetry）一文中，重拾這個主題），同時，艾肯鮑姆在〈電影文體論的問題〉（Problems in Film Stylistics）一文中，把電影看作是和「內在言語」（inner speech）及「語言比喻的影像轉化」有關，對於艾肯鮑姆而言，內在言語僅僅完成及連貫銀幕影像中隱而不顯的部分，以此方式來幫助觀眾理解，口頭（非書寫）的語言從而和電影影像的可讀性有關；內在言語同時在里夫‧維戈茨基（Lev Vygotsky）所稱「自我中心的言詞」和「社會化論述」之間居中斡旋，在「書寫的」（論述）和「口語的」（論述）之間居中斡旋，從而為其他種類（例如：省略、零碎、紛亂）的表達方式，開了一條路──連接到「潛意識的修辭」。同時，形式主義者對於觀眾位置的現象學，並非反應遲鈍，例如艾肯鮑姆在〈電影文體論的問題〉一文中，對觀眾身分之必然孤寂所做的評論指出：

> 觀眾的情況接近於孤獨自處、私密的沈思──他正在觀察別人的夢。跟影片無關的一點點小聲音都會令他不愉快，這種干擾比在

劇場還嚴重。旁邊觀眾在講話或大聲讀出字幕，會使得觀眾無法專心。最好是不要意識到有其他觀眾的存在，而是只有自己與電影相處，自己變得又聾又笨。（Eikhenbaum, 1982, p. 10）

在此，艾肯鮑姆預示了一些後來的理論潮流，例如：梅茲觀影位置的後設心理學、比較媒體研究、電影夢的隱喻、以及認知理論。

艾肯鮑姆把蒙太奇視為一種文體論的系統，不受情節的支配，對艾肯鮑姆來說，電影是一個特別的象徵（比喻）語言系統，其文體學將把電影的語法（即鏡頭的連接）加以處理，成為「片語」和「句子」；「電影片語」（cine-phrase）是將一串鏡頭聚集在主要影像的周圍，「電影段」（cine-period）則是發展出一個較為複雜的時空結構，分析者可以一個鏡頭接著一個鏡頭的分析，以確認這些電影片語的類型學。大約四十年後，這也成為梅茲〈影像軌跡的大組合段〉（Grande Syntagmatique of the Image Track）一文的討論內容。然而，艾肯鮑姆並未發展出一個完全成熟的類型學，他的一些有關句段關係的建構原則——例如：「對比」、「比較」及「一致」，雖然類似於後來梅茲發展出來的理論初期構想，但是，形式主義者關注的焦點和梅茲所關注的焦點不同。形式主義者最終的焦點比較不是語言學上的，而是類型學上與電影詩學上的，形式主義的美學標準既反文法、也反規範，它並不設定一些選擇及結合要素的正確規則，而是在於從未來主義之類的前衛藝術運動所提供的美學的和技術的規範中，脫離出來。

俄國形式主義後期的巴赫汀學派，針對形式主義的方法發展出一種獨樹一格、引起爭議的評論，一種對電影理論多所涉及的評論。在1928年的《文學研究形式方法論》一書中，巴赫汀和梅德維戴夫仔細

分析了第一階段形式主義的根本前提假設；一方面，巴赫汀和梅德維戴夫的「社會學詩學」（sociological poetics）和形式主義詩學共同具有某種程度的特色（例如：拒絕藝術之虛構的、表現的觀點），拒絕將藝術簡化爲階級和經濟的問題，他們堅決主張藝術有其明確的自身目的。梅德維戴夫的社會學的詩學和形式主義詩學，都把「文學性」看作是從文本間的不同關係中獲得的特徵，形式主義者將它稱爲「反熟悉化」，而巴赫汀和梅德維戴夫則在「對話論」此一更廣泛的標題下提到這個部分，這兩個學派全都拒絕天眞爛漫的寫實藝術觀點。巴赫汀和梅德維戴夫認爲，藝術的結構並不反映眞實，而是「反射與折射出其他意識型態的領域」。他們讚揚形式主義在闡述文學的學術核心問題上的生產性角色，這麼一來，「由於如此清晰、明確，以致於這些核心問題不再被避開或被忽視」，而是在藝術的「明確性」問題上，和形式主義緊密地對話。一旦認識這是一個合理的議題之後，他們提出一個跨越語言與唯物主義的取向；認爲形式主義者只是顚倒先前既存的二分法──實用的語言／詩的語言、素材／手段、故事／情節，而以一種非辯證的方式，將它們由裡朝外地反轉過來，推崇內在的表現形式（在此，外在的內容曾經一直是最重要的）；但是，對巴赫汀和梅德維戴夫而言，每一個藝術的現象是同時地決定於內部和外部，內、外之間的障礙是人爲的，因爲事實上，「內部」和「外部」之間有很大的通透性。

對巴赫汀和梅德維戴夫而言，形式主義無法識別文學的社會本質，甚至無法識別文學的具體性；形式主義者藉著將歷史溶入一個「永恆的同時性」而創立了一個模式，這個模式甚至不足以應付文學的內在發展，更別提它和其他意識型態、經濟、和政治之間的關係；形

式主義者把藝術品崇拜爲「技巧的總和」，除了空洞的感覺（由藝術文本的個別消費者所經驗的「反熟悉化」快樂主義愉悅）之外，並不能給讀者多留下些什麼。形式主義者一次又一次的指出，藝術的目的是「有關於」存在美學，是有關於如何更新觀念、有關於如何讓觀眾感知「石頭的石頭性」。

對形式主義的批評，例如：（批評形式主義爲）「機械的」、「非歷史的」、「與外界隔絕的閉鎖狀態」，開始被形式主義者自己提了出來：在提尼亞諾夫的「動態結構」的想法中、在後來布拉格學派的雅克慎的著作中──雅克慎論及「動態的同步」（dynamic synchrony）、以及在其他人企圖將文學的和歷史「系列」聯繫起來的想法中，被提了出來。確實，俄國形式主義的許多根本立場，在1920年代末期和1930年代初期，被布拉格結構主義接受，並詳盡地闡述，而雅克慎則成爲連結這兩種思潮的關鍵人物。布拉格學派特別關注「美學的功能」，此一概念替雅克慎和穆卡羅夫斯基（Jan Mukarovsky）執筆討論電影的重要文章建構了基礎。在〈藝術爲一種符號的事實〉（Art as a Semiotic Fact）一文（1934年刊載）、及《美學的功能》（Aesthetic Function）一書（1936年出版）中，穆卡羅夫斯基藉著共存於文本中之傳播及美學的兩種不同功能（大致媲美形式主義之「實用的」及「詩的」語言），描繪出一個有關美學自主性的符號學理論，然而，美學的功能在於對目標的「抽離」、「強調」、及「聚焦」。當有聲電影剛出現時，雅各慎在一篇名爲〈電影是否在衰退？〉（Is the Cinema in Decline?）的文章中主張：（1）聲音的出現，並不會改變電影把眞實轉變成符號的這個事實；（2）聲音的使用，已經發展成一個非常慣用的系統，此系統和眞實的聲音之間的關係是十分疏遠。（請參照Eagle,

1981, p. 37）

俄國的形式主義及其同源的思潮，在電影理論中留下了莫大的遺產，後來的電影理論將形式主義的構想向外推展，讓文學的特性也進入電影理論，特別是梅茲在他1971年的《語言和電影》（*Langage et Cinéma/Language and Cinema*）一書中，擴充及綜合了索緒爾的語言學及形式主義詩學。同時，大衛・鮑德威爾與克莉斯汀・湯普森（Kristin Thompson）提出一些形式主義者的「反熟悉化／製造陌生」理論、及布拉格結構主義者的「規範」理論和「基模」理論的觀點，來建構他們的「新形式主義」論點，成為歷史詩學的基礎。「詩學」這個字，不但可以追溯至亞理斯多德，而且追溯至形式主義者的《電影詩學》，以及追溯至巴赫汀有關「時空融匯」的文章，還有大衛・鮑德威爾1985年的《電影敘事——劇情片中的敘述活動》（*Narration in the Fiction Film*）、克莉斯汀・湯普森1980年的《恐怖的伊凡：一個新形式主義的分析》（*Ivan the Terrible：A Neo-Formalist Analysis*）和1988年的《*Breaking the Glass Armour*》、以及1996年他們合著（並且被廣泛使用）的《電影藝術》（*Film Art*）等書。雖然形式主義者沒有就電影本身寫下一些東西，不過，他們將許多觀念加以概念化，則是功不可沒。布萊希特隨後把「反熟悉化」發展為「疏離效果」（verfremdungseffekt），藉此，藝術作品可以同時展現它伴隨社會過程的產製過程。結構主義的「去自然化」（denaturalization），似乎也借火自形式主義的「反熟悉化」（「去自然化」即是顯露社會上被製碼的觀點，以及顯露被認為是自然、合乎常情的事物）。

「故事」（story/fabula）（以「實際的」狀況和報導，推定出來的事件序列）和「情節」（plot/discourse/sjuzet）（在一個藝術的結構中，故

事的舖陳與事件的表達）之間的區別，同時經由傑哈・吉內特（Gér-ard Genette）等文學理論家以及透過大衛・鮑德威爾及克莉斯汀・湯普森的著作，間接影響電影的理論與分析。一直要到1970年代，保羅・威勒門（Paul Willeman）、雷諾・李瓦科（Ronald Levaco）、大衛・鮑德威爾等人，才重新探索內在言語的問題。保羅・威勒門認為內在言語既和無聲電影有關，而且通常在最後，形成電影系統的一種無意識的下層基礎。

對後來的電影符號學同樣十分重要的，是形式主義者把文本視為競爭要素之間的戰場，也把文本視為動態的系統，而這個被建構的動態系統和一個優勢的體系相關。雖然這種觀念最先是由提尼亞諾夫予以概念化，不過，雅克慎則是進一步的發展這個概念。1927年，雅克慎發表一篇有如里程碑的文章——〈主弦律〉（The Dominant），聲稱藝術作品是由一大串互相作用、並由主弦律支配的符碼所構成，藉此過程，一個要素（例如：節奏、情節、或角色）開始去控制藝術的文本或系統。作為「一件藝術作品的焦點構成要素」，「主弦律」（最優勢的構成要素）設法去控制、決定、及改變其他剩下的構成要素。❶誠如雅克慎所闡述的，這種想法不但適用於個別的詩作，而且也適用於詩集，整體來看，甚至適用於過去時代的藝術。在1980年代，詹明信稱「後現代主義」為跨國資本主義時期的「文化主弦律」時，他也採用了「主弦律」這個術語。

在形式主義中，還有另外一個潮流，就是由弗拉第米爾・普洛普（Vladimir Propp）在敘事方面的著作——1968年的《民間故事的形態學》（*Morphology of the Folktale*）所形成。普洛普檢視了一百一十五則俄國的民間故事，藉以分辨出以最小的動作單位作為基礎的一般結構

——他稱之爲「功能」，例如「離家」。普洛普整理出三十一種這樣的功能，相對於一種大量以人物、對象、及事件（對應於傳統的「主題」）爲基礎的分辨方式，普洛普給電影理論留下來的東西十分明顯，例如彼得・伍倫對電影《北西北》（North by Northwest）的分析，以及藍道・強森（Randal Johnson）對電影《森林怪胎》（Macunaima）的分析。最後，形式主義者有關電影的見解也在1970年代被莫斯科的一些「文化符號學」流派所發展；在1976年《電影的符號學》（*Semiotics of Cinema*）一書中，裘利・羅特曼（Juri Lotman）（該學派最活躍的成員）詳述了電影如同語言及「第二造型系統」，企圖把有關電影分析加以合併，使它成爲一個更廣泛的文化理論，不但清楚的迴響著形式主義者的構想，而且也再次地開展出形式主義者的構想。

❶Roman Jakobson, "The Dominant," in Ladislav Matejka and Krystyna Pomorska (eds), *Readings in Russian Poetics: Formalist and Structuralist Views* Cambridge, MA, and London: MIT Press, 1971, pp. 105-10.

# 歷史前衛派

　　1910年代以及1920年代爲「歷史前衛派」時期，在藝術方面，實驗論（Experimentalism）的全盛時期包括了法國的印象派（Impressionism）、蘇聯的建構主義（Constructivism）、德國的表現主義（Expressionism）、義大利的未來主義（Futurism）、西班牙和法國的超現實主義（Surrealism）、墨西哥的壁畫派（Muralism）、以及巴西的現代主義。根據培瑞・安得生（Perry Anderson）的說法，現代主義以一種「文化的能量場域」之姿態出現，伴隨現代主義而來的是：（1）社會制度中，正式的或官方的藝術仍然和舊有的貴族政治連在一起；（2）第二次工業革命之新科技的影響；（3）對社會變革的期望。這些思潮之下的電影理論，不但偶爾出現在《特寫》及《實驗電影》（*Experimental Cinema*）等期刊上，而且也出現在後來的電影宣言中——例如：1930年的《黃金時代》（L'Age d'Or）及1933年的《操行零分》（Zéro de Conduite）。前衛派的電影不僅由它們的獨特美學來加以定義，同時也由它們的生產方式來加以定義（前衛派的電影經常是手工式的、獨資的方式製作電影，與製片廠或電影工業無關）。然而，前衛派可以說是一個龐然大物，伊恩・克利斯帝（Ian Christie）區別了三種不同路徑的前衛派思潮：（1）印象主義者，包括：亞伯・岡斯、德呂克、尙・艾普斯坦、以及早期的度拉克，他們有幾分接近國族的藝術電

影；（2）「純電影」的支持者，包括：雷傑以及後來的度拉克；（3）超寫實主義者，例如：伊恩‧克利斯帝（Christie, in Drummond et al., 1979）。在政治的術語中，人們可以區別出一種崇高的現代主義前衛派（全神貫注於本身的目的形式）和一種「低俗的」、嘉年華式的、反制度的、反文法的前衛派（用以攻擊藝術體系）（請參照Burger, 1984；Stam, 1989）。派翠克‧布蘭特林哥（Patric Brantlinger）和詹姆斯‧那瑞摩爾（James Naremore）1991年指出，雖然現代主義產自於高級藝術，然而，現代主義同時也是某些高級藝術價值觀的解構；麥可‧紐曼（Michael Newman）還假定出兩種藝術的現代主義，一種源自康德，強調藝術的完全自主性，另一種源自黑格爾，強調將藝術溶入生活和現實當中。❶我們也可以把現代主義那種較爲不敬的具體表現，視爲重建一個嘉年華式的傳統，而這個傳統至少退回到像是中世紀時期那樣久遠之前。

對於超寫實主義者來說，他們強調介於移動的影像和「自動書寫」（ecriture automatique）比喻過程之間的密切關係，安德烈‧布荷東（André Breton）定義爲「在純淨狀態下，精神的自動作用，藉此，一個人打算去表達……思想的實際作用」。這種和自動書寫的連結，舉例來說，促使菲利普‧索鮑特（Philippe Soupault）寫就「電影詩」。縱然超寫實主義者的作品帶有思想的意涵，不過，其中也不乏通俗電影的熱情影迷。艾多‧奇洛（Ado Kyrou）表示，即使最差勁的電影，也可能令人崇敬。超寫實主義者在馬克‧史耐特（Mack Sennett）、巴斯特‧基頓（Buster Keaton）、及卓別林的電影中，分辨出破壞性的暗流，同時，安東尼‧阿塔德（Antonin Artaud）讚美馬克斯兄弟（the Marx Brothers）那種無政府主義的積極活力；勞勃‧戴斯諾斯（Robert

Desnos）認為瘋狂主宰了馬克・史耐特的劇本；阿拉岡（Louis Aragon）則是發展「綜合性的批判理論」，從普通的連續鏡頭中，抽出強烈的、生命力的意義。阿拉岡認為美國的黑幫電影，「提到的盡是日常的生活，並且設法把它提升到一個戲劇性的程度，把我們的注意力鎖定在鈔票上、賭桌上的轉盤上、可能成為武器的一個瓶子上、以及透露出犯罪活動的一條手帕上。」（引述自Hammond, 1978, p. 29）

超寫實主義者認為，電影具有卓越的能力，可以解放在傳統中被壓迫的事物，可以混合經驗中的已知和未知、現世與夢幻、尋常與非凡。布紐爾和勞勃・戴斯諾斯反對好萊塢的敘事電影，以及印象主義前衛派的電影創作者——例如：馬歇爾・賀畢爾（Marcel L'Herbia）、尚・艾普斯坦。布紐爾指出，雖然他們熱中電影，可是卻沒有利用其潛在的顛覆性，反而選擇多愁善感的中產階級愛情故事作為發聲，令人失望。布紐爾認為，藉由對敘事邏輯和中產階級禮儀的選擇，傳統電影浪費它原本可能的造反、震撼、反正規的潛力，足以顯現出「世界的自動書寫」。❷超寫實主義者運用了特別的技巧，把他們自己從敘事電影的魔力當中掙脫、疏遠開來。不論透過曼・雷（Man Ray，1890-1976，超現實主義攝影家）延伸的銀幕觀看方式，或是透過超寫實主義者打岔的觀看習慣，他們可以在二十分鐘之內看上好多部電影，而且一邊看電影，一邊吃東西。疊印、溶、及慢動作等電影技術不僅適合用來再現夢境，而且也適合用來模仿所描繪事件的進行步驟。同時，超寫實主義盡情盡興誤讀弗洛伊德，提出了電影可以解放（而不是馴服）無政府狀態、可以釋放無意識的活力等強力主張。

眾所周知的，超寫實主義的大師安德烈・布荷東部分受到弗洛伊德《夢的解析》（*Interpretation of Dreams*）一書的啟示；布紐爾則是關

注電影和其他意識狀態之間的關係。對勞勃‧戴斯諾斯而言，電影屬於詩的解放與陶醉，是一個神奇的時空，在此神奇的時空中，真實和夢幻之間的差別可以被棄而不顧，也就是作夢的慾望產生了「對電影的渴望和愛好」。❸安德烈‧布荷東指出：「打從坐定之後，觀眾通過一個像是聯絡走路及睡覺一樣令人神魂顛倒的以及察覺不出來的關鍵點，滑進一個逐步在他眼前發展開來的故事當中。」（引述自Hammond, 1978, p.11）賈克‧布魯紐斯（Jacques Brunius）做了更進一步的比較和說明，他說：

> 銀幕影像的及時安排，完全類似於思維或夢境的安排，時間順序的編排及持續期間的相對價值，都不是實在的；電影和劇場不同，電影就像夢，挑選一些姿態，拖延或放大它們，刪除其他的姿態，電影可以在數秒之內經歷許多個鐘頭、好多個世紀、跨越好幾公里，可以加速、減速、停止、以及向後倒退著進行。（同上）

阿塔德甚至在一篇1927年的文章中斷言：「如果電影不被製作來轉化夢，或轉換知覺世界中所有類似夢的東西，那麼，電影便不存在。」❹這種和後來所謂「夢況」（dream state）相類似的看法，隨即被雨果‧毛爾洛佛（Hugo Mauerhofer）、蘇珊‧蘭傑（Suzanne Langer）、及梅茲等理論家們採用。拉康超寫實主義風格的著作，後來延續顛覆性的弗洛伊德傳統，此傳統對電影理論有很大的影響。晚近的前衛派藝術家，例如：瑪雅‧黛倫、亞倫‧雷奈（Alain Resnais）、史丹‧布萊克基（Stan Brakhage）、喬多洛夫斯基（Alejandro Jodorovsky），也和前衛派的後期理論家——安妮特‧米契森、亞當斯‧席特尼（P.

Adams Sitney）、及彼得‧伍倫等人，繼續和超寫實主義做互文的對話。

❶Michael Newman,"Postmodernism,"in Lisa Spiganesi（ed.）, *Postmodernism: ICA Documents*（London: Free Association Books, 1989）.

❷琳達‧威廉斯（Linda Williams）認為1920年代超寫實主義者的著作，可以分為兩種想法：一種是天真的想法，以勞勃‧戴斯諾斯為代表，它們認為電影真的可以把夢的內容錄製下來；另外一種是較為複雜的想法，以阿塔德為代表，對這些人而言，電影可以模擬無意識慾望的各種表現形式。請參照Williams（1984）。

❸Robert Desnos, "Le Reve t le cinéma," *Paris-Journal*（April 27, 1923）, in Abel（1988, p. 283）.

❹Antonin Artaud, "Sorcellerie et cinéma," quoted in Virmaux and Virmaux（1976, p. 28）.

# 有聲電影出現之後的爭論

　　有聲電影的出現，引起相當多關於有聲電影及無聲電影孰優孰劣的爭論，在美國，吉伯特·賽迪斯（Gilbert Seldes）指責有聲電影如同退化到劇場的模式（Seldes, 1928, p. 706）；在法國，度拉克甚至在聲音出現之前就把電影看作必然是無聲的藝術❶；馬歇爾·賀畢爾和里昂·波利爾（Leon Poirier）也敵視聲音；相反地，其他一些人——例如：亞伯·岡斯、賈克·菲德（Jacques Feyder）、及馬歇爾·班紐爾（Marcel Pagnol），則是謹慎地擁抱它。里昂·班紐爾（Leon Pagnol）認為說話的電影就是記錄、保存、及散佈戲劇的藝術（Pagnol, 1933, p. 8）；對尚·艾普斯坦而言，聲音的「悅耳性」（phonogenie）可能和影像的「上像性」互補，但是，阿塔德1933年在〈電影提早出現的晚年〉（The Premature Old Age of the Cinema）一文中警告：聲音可能促使電影接受過時的傳統；何內·克萊（René Clair）則聲稱「電影必須不惜代價保持視覺的、形象化的特質」❷；在俄國，艾森斯坦、亞歷山卓夫、以及普多夫金在他們1928年的宣言中，呼籲聲音的非同步使用，並且提醒：對話的加入，可能恢復陳腐方法的領導權，並且引起大量的「劇場性質的照像式演出」（Eisenstein, 1957, pp. 257-9），他們擔心同步的聲音可能破壞蒙太奇的文化，從而破壞電影作為一種藝術類型其自主性的真正基礎。在德國，安海姆以「電影的造型特性」之

名，把無聲電影尊奉爲決定性的、可以作爲範例的第七種藝術類型。安海姆認爲聲音會減損視覺的美，他悲嘆道：「當眞正的聲音發自電影中音樂大師的小提琴時，視覺的圖像忽然變成是三度空間的，而且是可以觸知的。」（Arnheim, 1997, p. 30）對安海姆而言，有聲電影的引進，讓原本就不錯的電影創作者屈從缺乏藝術性、及膚淺的自然性，使電影藝術的進展功敗垂成。最後，有聲與無聲的爭論，和電影想像或推定的本質有關，也和瞭解此一本質的美學和敘事含意有關。有聲與無聲的爭論，使得1960年代的符號學理論認爲本質和特性是不相連的，而電影可能有一些面向是電影特有的，而這些特點，並沒有支配任何的風格或美學。

1933年，安海姆以德文出版了《電影》（*Film*），1957年再版，以英文問世，書名爲《電影作爲藝術》（*Film as Art*）。在對康德的愛好以及對心理學的興趣上，安海姆和孟斯特堡是一樣的，雖然在各種心理學當中，安海姆興趣於完形心理學。安海姆以完形心理學爲依歸，在視域及動作的感知等範疇中進行研究和實驗。受到新康德思想的影響，完形心理學強調在事件形塑成有意義的經驗時，心智的主動角色。安海姆在電影方面的研究工作從而構成了一個更大研究項目中的一部分，其中，視覺藝術爲感知的研究提供了試驗場域（安海姆1928年的博士論文即是研究「感知」）。

誠如葛楚・柯奇（Gertrud Koch）所指，完形心理學像美學的現代主義一樣，都是結構主義者，不過，完形心理學不把藝術與感知世界之間的關係視爲模仿，而是看作共有的結構原則❸；安海姆的物質理論（materaialtheorie）強調電影媒體的基本特點、以及這些特點可能被用作藝術目的的方法和手段。按照安海姆的說法，關於電影的錯誤評

斷，出現於「當劇場、繪畫、或文學的標準被應用時」（Arnheim,
1997, p. 14）。安海姆從概述媒體的所有屬性著手，把媒體屬性從每天
的感知及眞實當中區別出來，包括：深度的減低、實體物在單一表面
上的投影、缺少顏色、缺乏時空的連續、排除視覺之外的所有感覺。
藉由凸顯電影在本質上的一些不足，安海姆駁斥「電影只不過是眞實
生活之微弱的機械複製」的這種主張，在安海姆「少即是多」的原理
中，明顯的缺陷會產生藝術的強度，例如：深度的缺乏，爲電影帶來
虛幻的好要素。

　　對安海姆而言，一般所見的事物和特別去觀看的電影，根本上都
是心靈現象，安海姆和後來的寫實主義者（例如克拉考爾）有共同的
前提假設，也就是：電影作爲一種複製的藝術，它再現眞實本身，但
是，安海姆卻主張藝術應該超越眞實的再現。依照安海姆的負面說
法，正是電影具有模仿的「缺點」，以及透過燈光效果、疊印、快慢動
作、剪接等技術操控，使它不再只是一種機械性的紀錄，而是可以成
爲藝術的表現。藉由繞過機器設備的模仿描繪，電影終將確立爲一門
獨立自主的藝術。

　　同時，匈牙利電影理論家巴拉茲於1920年代初期的幾本著作中談
到電影──例如：1924年的《引人注目的人》（Der Sichtbare Mensch）、
1930年的《電影的靈魂》（Der Geist des Films），後來修訂、蒐集成
冊，以英文出版了《電影理論》（Theory of the Film）一書（Bálazs,
1972）。巴拉茲爲通俗電影遭受來自高級藝術的偏見進行辯護，認爲電
影「是我們這一代的通俗藝術」（同上，p. 17）。和安海姆一樣，巴拉
茲關注電影作爲藝術的特質（亦即：「電影何時、以及如何變成一門
獨立的藝術？如何使用和劇場明顯不同的方法，及不同的形式語言？」

（Bálázs, 1933, p. 30）在《電影理論》一書中，巴拉茲回答了他自己所提出來的問題：蒙太奇具有改變舞台動作的距離和角度的能力，使電影有別於劇場。電影摒棄了舞台的基本形式原則——空間的整體性、固定的觀看位置及固定的視角，以利於改變觀眾和場景之間的距離，並且將一個場景分割成許多個鏡頭，以利於改變角度、觀點、及同一個場景內的焦點。和安海姆不同的是，巴拉茲以電影媒體先天上的限制來定義電影的特性，他強調：蒙太奇藝術的介入，將片段予以綜合起來，創造出一個有機的整體。

　　巴拉茲和安海姆同樣都希望電影能夠破壞影像膚淺的自然主義，但不像孟斯特堡那樣把電影視為一種心理現象，而是把電影視為認知真實世界的工具或手段。電影能夠使觀看的行為民主化，巴拉茲讚美電影能夠疏離我們對真實世界的感知，認為：「只有用那些出乎意料之外的方法與材料，才能夠讓老套的、熟悉的、甚至是未曾見過的事物，生產出新的視覺經驗。」（Bálázs, 1972, p. 93）

　　此外，巴拉茲是電影特寫的桂冠詩人，他認為電影特寫不是自然的細節，而是呈現出「一種沈思隱密事物的溫柔善良態度，一種纖柔的關懷，一種對親密生活縮影的輕柔傾向，一種熱情的識別力」。特寫「將我們視為平常、卻又相當陌生的事物，呈現在銀幕中」（同上，p. 55），同時，特寫也顯露出「電影故事『音律變化般的活動』」。有關臉部表情變化上的衝擊，巴拉茲指出：

　　我們不能在一個特寫中使用甘油眼淚。真正讓人留下深刻印象
　　的，不是大量的、含油的眼淚從臉上滾落，真正感人的是瞧見擴
　　展開來的感傷及逐漸濕潤的眼角，眼角濕潤而幾乎沒有一滴眼

淚，這是令人動容的，因為這不可能是假裝的。（Bálázs, 1972, p. 77）

特寫的「微視觀相術」（microphysiognomy）在心靈上提供了一扇窗子，電影的機制反映了我們內在的精神機制。❹

巴拉茲同時也經由論及認同作用是電影「純粹藝術的新奇經驗」的關鍵，而預示了後來的理論。巴拉茲以《羅密歐與茱麗葉》（Romeo and Juliet）為例，做了說明：

> 我們是以羅密歐的眼睛仰望著茱麗葉的陽台，並以茱麗葉的眼睛
> 俯視羅密歐，我們的眼睛、意識和電影中的角色結合，以劇中人
> 物的眼睛看世界，不是以我們自己的眼睛看世界。（Bálázs, 1972,
> p. 48）

以上這種說法，預示了後來的「凝視」（gaze）與「電影機制」（apparatus）理論，以及後來的「認同」（identification）與「專注」（engagement）理論，巴拉茲認為，這種認同作用，在電影中是獨一無二的；他同時也論及「觀相術」的作用在於揭露真相，他指出，在經過好幾個世紀以語言文字為基礎的文化之後，電影已經為人類的新文化準備好未來的道路，電影甚至可以為一種更寬容的、國際性的人類準備著未來的道路，從而獻身於「降低不同種族之間、及不同國家之間的差異，成為有助於全世界、國際間、以及全人類發展的先驅者」（引述自Xavier, 1983, p. 83）。

身為一位實際從事電影創作的人，巴拉茲對於電影的實際過程十分敏感，從他書裡面一些章節的標題便可以看出來，例如：「更換場

景」、「光的技法、合成、卡通」、以及「腳本」。雖然他最初抱怨有聲電影破壞了電影動作的豐富表現，不過，他後來還是成了一位電影聲音方面的敏銳分析家，在聲音的編排法、無聲電影之戲劇的可能性、以及「聲音的親近性」等議題上，做了許多引人聯想的評論，這讓我們意識到聲音通常被日常生活中已經習慣的嘈雜聲蓋過（Bálázs, 1972, p. 210）。他同時指出，反對聲音的批評從來不反對電影中的聲音本身（例如卓別林電影中的詼諧配音），而只是反對電影中的對話，電影中的對話才是真正的敵人（同上，p. 221）。

克拉考爾也在這個時期開始寫作，身為《法蘭克福時報》（*Frankfurter Zeitung*）的一名專欄作家，他寫就〈分心的狂熱〉（Cult of Distraction）及〈妙齡女店員看電影〉（The Little Shopgirls Go To the Movies）等文章。克拉考爾關注大眾媒體「疏離」及「解放」的潛能，對他而言，電影的任務就是睜大眼睛去看社會的抑鬱之處，就是促進激進的悲觀主義，就是證明我們並非生活在所有可能的最好世界中，以質疑統治體系的粉飾太平。克拉考爾在1931年指出：「電影是用來描述事情真相的嗎？」，「經常看電影的人將變得心神不寧，並且開始質疑我們當前所處社會結構的合法性。」（Kracauer, 1995, p. 24）

早在1920年代，克拉考爾就稱讚電影能夠捕捉現代生活中機械化的、呆板的表層；讓他感興趣的，是那些或許可以稱之為膚淺的深奧、微小的苦難、及組成人類經驗的日常景象；就這種意義來說，電影能夠幫助觀眾解讀當代生活的表象。電影同時也可以表達出「社會的白日夢」，可以顯露出社會的神祕機制和壓抑的慾望。他在1928年的〈妙齡女店員看電影〉一文中，談到電影的意識型態功能，預示了後來阿多諾及霍克海默（Max Horkheimer）的批判理論，不同的是，克拉

考爾把通俗觀眾的消遣娛樂看作是某種程度的正面力量，一種對於泰勒化及單調生活所做的短暫逃離。

　　最後，有一點十分重要，必須提一下，就是電影期刊《特寫》從1927年到1933年，廣泛談論有關電影理論的許多議題，誠如安妮・佛萊德伯格（Anne Friedberg）指出的，那些女性文學的現代主義者，例如：H. D.、桃樂絲・李察遜（Dorothy Richardson）、葛楚・史坦（Gertrude Stein）、瑪利安納・摩爾（Marianne Moore）等人，開始為文談論電影（請參照Donald et al., 1998, p. 7）。同樣重要的是，這本期刊對種族及種族主義等問題，開啟了一扇嚴肅討論之門，並且在1929年八月的「黑人與電影」（The Negro and Cinema）議題上，達到顛峰，此特輯係由黑人評論家和白人評論家共同執筆，另外還有一封來自（美國）有色人種協進會（National Association for the Advancement of Colored People，簡稱NAACP）助理祕書華特・懷特（Walter White）的信函。坎尼斯・麥可佛森（Kenneth Macpherson）預示了許多有關「正面形象」的批評觀點，他提醒：「不論再怎麼厚道，白人總是喜歡以他們理解黑人的方式來描繪黑人。『厚道』確實是危險的東西。」（Donald et al., 1998, p. 33）為了具體描繪這種白人投射的危險，麥可佛森使用史代平・費契特（Stepin Fetchit）之類的蠻荒腔調，他並且同時呼籲拍攝「黑人社會主義結盟的電影」；而勞勃・哈林（Robert Herring）則呼籲拍攝「由黑人攝製、並且關於黑人」的電影；哈瑞・波坦金（Harry Potamkin）的〈非洲裔美國人的電影〉（The Aframe-rican Cinema）一文，在平面藝術、戲劇、及電影方面有關黑人再現的比較研究情境中，研究了電影中的黑人角色。最後，一篇由知名美國黑人作家裘拉汀・迪斯孟（Geraldyn Dismond）執筆的文章，強調黑

人和白人再現的相互蘊涵，也就是說，「沒有任何一幅真正的美國生活圖像能夠在缺少黑人的情況下被描繪出來」（同上，p. 73），雖然黑人透過僕人的角色扮演進入電影，不過，裴拉汀‧迪斯孟指出，「黑人已經在美國的銀幕及舞台上，呈現出最好的演出」（同上，p. 74）。該篇文章廣泛談論了「原初主義」的議題，討論那種因襲舊規的把黑人扮成滑稽的奴僕、以及自我再現的問題，預示了1980至1990年代的多元文化電影研究。

❶ See Dulac's "The Expressive Techniques of the Cinema," in Abel（1988, Vol. I, p. 305）.

❷ René Clair, "Talkie versus Talkie," in Abel（1988, Vol. II, p. 39）.

❸ Gertrud Koch, "Rudolf Arnheim: the Materialist of Aesthetic Illusion, " in *New German Critique*, No. 51（Fall 1990）.

❹ See Gertrud Koch, "Bela Bálázs: The Physiognomy of Things," *New German Critique*, No. 40, Winter 1987.

# 法蘭克福學派

　　如果超現實主義者已經表達出他們對電影的希望和失望，那麼，其他來自左翼和右翼的人則是因為不同的理由而讚美或批評電影，這些批評經常與強烈的以及非民主形式的反美國主義一致。賀伯特・傑林（Herbert Jhering）於1926年提出警告，指出美國的電影比普魯士的軍國主義還危險，他說：數以百萬計的人「被美國的品味吸收，被製造成同樣的，一致的」。❶凸顯出來的主題即是「電影讓它的觀眾變得笨拙和被動」這種推測。對保守的法國人格賀斯・莒哈梅（Georges Duhamel）來說，電影是「文化的屠宰廠」，而電影院則是「巨大的嗉囊」，被催眠了的朝聖者排著長長的一列，「如同綿羊般的走上被宰的道路」。格賀斯・莒哈梅並且把電影改編劇本的型態看作是對文學作品的褻瀆，他寫道：

> 竟然沒有人叫喊謀殺！……我們從年輕時代以來，那些令我們心神蕩漾的文學作品，以及那一首首動心的歌曲，曾經在我們的熱情年代是每日的精神食糧、我們學習的對象、我們的榮耀……，如今全被肢解、切成碎片、變成殘缺了！（Duhamel, 1931, p. 30）

　　大眾文化的辯護者為電影辯護，是因為「電影已經變成道德規範、美學標準、以及政治服從上最強而有力的工具」（同上，p. 64）。

電影理論家（例如安海姆），企圖確切地判定電影是屬於哪一類的藝術，但格賀斯·莒哈梅則持相反意見，認為電影絕對不是一門藝術，他說：「電影有時讓我開心，有時讓我感動；它從不要求我自我提升，它不是一件藝術作品，它不是藝術學科。」（同上，p. 37）從一個有自我意識的菁英觀點出發，格賀斯·莒哈梅嘲諷電影是「奴隸們的消遣，文盲者的娛樂活動，由於可憐的傢伙們被工作和焦慮弄得昏昏沈沈的……，而看電影不需要動腦筋，電影本身也沒有什麼內涵……，除了希望有朝一日成為好萊塢明星這種荒謬、可笑的夢想之外，電影實在也激不起人們什麼希望。」（同上，p. 34）

文化批評者華特·班雅明持相反的觀點，他在〈機械複製時代的藝術作品〉（The Work of Art in the Age of Mechanical Reproduction）一文（最早於1936年在法國刊出）的最後指出，新媒體具有一種進步認識論的影響。對班雅明而言，資本主義經由可能徹底破壞資本主義本身的條件，而播下解構它自己的種子；大眾媒體的不同型態，例如攝影和電影，建立了新的藝術典範，反映出新的歷史力量，不能以舊有的標準來評斷它們。班雅明預示了安迪·沃荷（Andy Warhol）所說的「十五分鐘的名聲」（15 minutes of fame），他認為在機械複製的時代中，每個人都有不能奪取的被拍攝權利，更重要的是，電影豐富了人們感知領域，並且增強了人們對真實的批判意識。對班雅明而言，電影的獨特性相當矛盾地來自於它的不獨特性，也就是電影可以透過複製（做成許多拷貝），跨越時間和空間的限制，讓更多人觀看，就是這種易得的條件，使得電影成為所有藝術當中最為融入社會群眾的一種。電影的機械複製，引發一次世界歷史上的美學破裂：它破壞了想像中獨特、遙遠、不可企及之藝術品的「靈光」——即帶有光環的崇

拜價值或風采。電影的現代性，揭露所謂的藝術靈光，不過是夢幻式的懷舊，或剝削利用的控制工具。於是，主要的注意力從受崇敬的藝術品轉移到作品和觀眾之間的對話，就像達達主義把值得尊敬的藝術變成醜陋的東西，從而攪亂藝術美之順服的沈思。由於電影的完滿特性，使閱聽人飽受震驚，因此轉向主動、積極與批判性的參與。

班雅明把看電影這種常被惡意看待的「分心」（distraction），轉變成為有助於認知的好東西，分心並不直接造成被動，確切地說，分心是集體意識的解放性表現，是一種表示觀眾並不會在黑暗中被迷惑出神的符號。透過蒙太奇，電影提供了驚醒的作用，打破了過去中產階級藝術消費那種沈思的情況。由於機械複製，電影的演出也失去了表演者的臨場感（臨場感構成劇場的特性），削弱了個人的靈氣（後來梅茲提到，由於演員的缺乏臨場感，使得觀眾用他們自己的推測或投射來覆蓋「想像的能指」，而使影像變得更有魅力，更有吸引力），對班雅明而言，電影本身塑造出一種變化的感知，相稱於一個社會及科技變遷的新時代。格賀斯‧莒哈梅對電影的批評，對於班雅明來說，僅僅是「大眾尋求消遣，而藝術需要觀眾的專注，這種同樣老舊的悲鳴」（Benjamin, 1968, p. 241）。相對於閱讀小說時單獨一人、全神貫注的情形，看電影必然是群性的活動，也可能是互動的、批判性的。❷因此，電影能夠為了革命的目的或改革變遷的目的，而用來改變和激勵大眾，社會意識以及實驗電影之美學政治化，對法西斯主義「政治美學化」做出了回應。

在某個層面上，班雅明的想法反映出一個長期以來的趨勢，這個趨勢後來出現在麥克魯漢有關「地球村」的烏托邦主張、以及當代電腦理論家們令人眼花撩亂的宣言中，也就是在新媒體和新科技政治美

學的可能性方面，投注了過多的心力。而事實上，〈機械複製時代的藝術作品〉一文刊出，引發有關電影及大眾媒體的社會角色這個各方熱烈討論的問題，在一連串的回應文章中，法蘭克福學派的批判理論家阿多諾，攻擊班雅明的科技烏托邦主義，盲目崇拜科技而忽略了科技實際上（具有）疏離的社會功能，阿多諾對班雅明聲稱新媒體及文化形式解放的可能性，表示懷疑；班雅明頌揚電影為革命意識的工具，阿多諾認為那是天真浪漫地把工人階級理想化，以及假定他們具有革命的抱負。阿多諾關心的是法蘭克福學派所謂「文化工業」的影響，並且察覺出「異化」和「物化」的強大潛在威脅。諷刺的是，阿多諾雖為左派的一員，他卻和極右派的格賀斯‧莒哈梅一樣藐視消極、被動的通俗閱聽眾，但這一次是以馬克思主義者的口吻表述。在《最低道德》（*Minima Moralia*）一書中，阿多諾說道：「每次去看電影，總是不利於我的警覺性，讓我愈來愈笨。」（Adorno, 1978, p.75）這種說詞，幾乎是在呼應格賀斯‧莒哈梅。

阿多諾代表了法蘭克福學派較悲觀的一邊，他不把信心寄託在他看作馬戲表演般的大眾娛樂上，而是寄託在荀伯格（Arnold Schoenberg）或喬埃斯的作品等後來所謂困難、需要精力或技術的「崇高的現代主義」（high modernist）的藝術（展示現代生活不和諧的藝術）。同時，阿多諾瞭解，即使是學識淵博的現代派高級藝術，在資本主義的過程中也會被困住，它們只不過被放在較崇高的階層上，並藉由博物館展示、國家補助、及個人財富的贊助。高級藝術之所以困難、之所以需要精力或技術，正是因為它不必在公開的市場中出售自己，然而，高級藝術確實有能力透過形塑異化的社會真實，生動的表達出來。阿多諾的遺漏之處在於：事實上，大眾化的藝術（例如爵士樂）

也可能是困難、需要精力或技術，可能是斷續、複雜、有挑戰性的。

藝術的現代主義在1920年代達到了全盛時期，但是，如果1920年代是放縱理論上的實驗主義，那麼，1930年代便是納粹主義（Nazism）、法西斯主義（Fascism）、及史達林主義（Stalinism）十分不同於好萊塢片廠系統的方式之後的遺緒，開始關閉各種暴動的美學及藝術思潮。因此，1930年代變成一個極度擔心大眾媒體是否對社會造成影響的時期。班雅明和阿多諾兩人皆隸屬於法蘭克福社會研究協會，該協會成立於1923年，於1930年代希特勒上台之後播遷紐約，並在1950年代於德國重建。除了班雅明和阿多諾之外，法蘭克福學派的成員還包括：霍克海默、李奧・羅威森（Leo Lowenthal）、艾瑞克・弗洛姆（Erich Fromm）、賀伯・馬庫色（Herbert Marcuse）、以及在其外圍的克拉考爾，法蘭克福學派成為大眾媒體批判研究的重鎮。

法蘭克福學派係由重大的歷史事件形成，例如：在第一次世界大戰之後，西歐的左翼工人階級運動、俄國革命進入史達林主義之後的墮落、及納粹主義的出現。法蘭克福學派主要的關注之一，即是要解釋為何馬克思預言的無產階級革命沒有發生，他們背離班雅明的正面觀點，而擺出一種對批判性反駁力量的信心。法蘭克福學派以提喻法的方式研究電影，將電影視為所有帶著資本主義大眾文化標誌的產品之一，展開多面向及辯證取向的討論，同時注意政治經濟、美學及接收等議題。將「商品化」（commodification）、「物化」（reification）、及「異化」（alienation）等馬克思的概念，用他們所創造的「文化工業」（culture industry）一詞來形容，以喚起人們對產製及插手大眾文化的工業機制的覺察，以及對此工業機制下的市場規則的覺察；他們選擇「工業」一詞取代「大眾文化」（mass culture），用以避免文化自動從大

眾之中形成的這種印象。（請參照Kellner in Miller and Stam, 1999）

在〈文化工業：啓蒙如同大眾欺騙〉（Culture Industry：Enlightenment as Mass Deception）出版於1944年，爲《啓蒙的辯證》（*The Dialectic of Enlightenment*）這本書的一部分，阿多諾和霍克海默概述了他們對大眾文化的批判，該批判構成更廣泛之啓蒙批判的一部分，但是他們那種平等主義者的解放希望卻從未實現。如果科技理性一方面從傳統形式的權力中解放世界，那麼，另一方面，它也促進了新的壓制形式的統治，這種新的壓制形式的統治，可以拿納粹精心策劃的、高科技設計的大屠殺來作爲例證說明。但是，阿多諾和霍克海默同樣批評自由資本主義社會，認爲自由資本主義社會產製出來的電影，把觀眾製造成消費者。和那些把大眾媒體視爲「給大眾他們所要的」之見解不同的是，阿多諾和霍克海默把大眾消費視爲一種工業的後果，媒體工業支配並且載送了大眾的慾望。電影作爲「小說和攝影的綜合體」，創造了一個虛構的同質性，類似華格納所謂的「總體藝術作品」（Gesamtkunstwerk）。商業電影只是透過生產線大量製造出來的商品，這種商品鎮壓了被動的閱聽眾。阿多諾和霍克海默強烈關切的是意識型態合法性的問題，亦即：系統如何將個人整合進入它的計畫和價值當中、以及媒體在這過程中角色的問題；誠如他們所言，「被矇騙的大眾，今天被成功的迷思所蠱惑的程度，甚至超過了成功者被蠱惑的程度，可確定的是，他們仍然守住奴役了他們的意識型態，深信不疑」；在商品化與交換價值的世界中，文化工業來得正是時候，令目標閱聽眾昏沈、麻痹，好似行屍走肉。相對之下，那些困難的、花腦筋的現代藝術，則是促進閱聽眾在民主社會中的批判能力。有趣的是，阿多諾和霍克海默跟布萊希特一樣，批評那「讓人昏昏沈沈的」

藝術，不同於布萊希特的是，阿多諾和霍克海默並不讚許通俗的形式
——例如：拳擊、歌舞雜耍、馬戲表演、及低俗鬧劇，雖然他們把卓
別林列爲例外。同時，他們的責難是沒有什麼太大差別的，阿多諾和
霍克海默確實對早先沒有規律、亂七八糟、前泰勒化的（不講求合理
化及效率）無聲電影，表示過一些同情（阿多諾對電影理論本身最主
要的直接貢獻，是他和漢斯・艾斯勒〔Hanns Eisler〕在1947年合著的
《電影作曲》〔*Composing for the Films*〕，這本書以聲音—影像分裂的技
術，察覺出進步的可能性，這和「總體藝術作品」傳統背道而馳）。

　　對阿多諾和霍克海默而言，文化工業的出現有如腐蝕性的陰極
板，意味著藝術的死亡。阿多諾和霍克海默對文化工業及間接對閱聽
眾的譴責，隨後被批評爲過分單純化、把閱聽眾假定爲「文化的蠢蛋」
（cultural dopes）及「沙發上的馬鈴薯」（couch potatoes，靠在沙發上
懶得動的傢伙），同時，他們所讚揚的現代主義那種需要精力或技術的
藝術，則被批評爲菁英的藝術。諾耶・卡洛辯稱，「無趣的藝術」這
個概念的起源，可以追溯到對於康德的錯誤解釋，那是一種傳下來的
「有意的無目的性」美學標準，建立在對康德《判斷力的批判》（*Criti-
que of Judgement*）一書中，〈美的分析〉（The Analytic of the Beautiful）
這部分的誤解上（Carroll, 1998, pp. 89-109），電影理論與文化理論更
是大受這些辯論的影響。阿多諾和班雅明的爭辯、以及先前對大眾媒
體的社會角色在憂心及心情愉快的態度之間擺盪，在1960年代初期、
1970年代、以及1980年代，再度發生；阿多諾和霍克海默所稱之「眞
實生活與電影之間，已經變得難以辨別」清楚預示了蓋・狄伯德
（Guy Debord）的《奇觀的社會》（*Society of the Spectacle*）、伯斯汀
（Borstin）的「假事件」（pseudo-events）的概念、以及尙・布希亞

（Jean Baudrillard）有關「擬像」的聲明。可以這麼說，1970年代所提出來的「反電影」（counter-cinema）、及「一部產製而非消費的電影」之觀念，乃是受惠於阿多諾對「需要精力或技術的」藝術之要求。批判理論在其他的影響方面，廣義的來說，是由一些人物——例如：威漢・賴希（Wilhelm Reich）、艾瑞克・弗洛姆、及馬庫色所做的嘗試，他們嘗試冶煉出一種馬克思主義與心理分析的綜合體。畢竟德國在希特勒掌權之前，是精神分析方面最強的國家，法蘭克福又是法蘭克福心理分析協會（Frankfurter Psychoanalytisches Institut）的發源地，在那裡，弗洛伊德主義與馬克思主義二者被看作是革命形式的解放思想，前者以轉變主體爲目的，後者以透過集體努力而轉變社會爲目的。這樣的嘗試計畫，在1960年代是以索緒爾和拉康的語彙來著手進行，在1970年代，是被阿圖塞學派和女性主義者著手進行，在1990年代是由史拉佛・齊傑克（Slavoij Žižek）著手進行。

後來的理論也重拾1930年代有關於寫實主義的爭論，使布萊希特以及班雅明，和馬克思主義理論家盧卡奇（Georg Lukács）相對。對盧卡奇來說，寫實主義的文學作品乃是透過典型人物的運用，來描繪社會總體。儘管盧卡奇把巴爾札克和司湯達爾的小說當成他辯證寫實主義的範本，不過，布萊希特則是偏愛一種劇場的寫實主義作家，其目的在於揭露社會的「因果網絡」（causal network），但其形式上則是現代主義以及反身性（自我指涉）的。布萊希特依戀形式僵化的十九世紀寫實主義小說，形成一種形式主義的懷舊之情，而未能將改變的歷史環境考慮進去。對布萊希特而言，這種特別的藝術準則，已失去其政治的潛力；改變時間，需要改變再現的形式。因爲納粹喜愛利用發自內心深處的情感，以產生無法抗拒的動容景觀，經常令他感到恐

懼，布萊希特因而要求一種斷裂的、疏遠的「干擾劇場」（theater of interruptions），這種劇場將支配的社會關係有系統的去神祕化，而促進批判的距離。班雅明（1968）把布萊希特的史詩劇場當作是藝術作品之形式和手段，在一個社會主義的方向中被轉換的一個典型，他認為史詩劇場把一個活潑的、豐饒的意識從劇場中導出（Benjamin, 1973, p. 4），透過干擾、引文、及戲劇性的場面效果，史詩劇場取代了老的幻覺派、反科技、靈光的藝術。班雅明特別比較了史詩劇場和電影：

> 史詩劇場以緊張與驚奇來推展劇情，在某種程度上可以和電影情節中的影像相比，它的基本形式即是不同場面之間鮮明對比的強大作用，而歌曲、標題字幕、動作手勢的習慣用法則區別出不同的場景；由於幕間的休息容易破壞幻覺，造成疏離，所以這些幕間的休息癱瘓了閱聽眾神入戲劇的能力。（同上，p. 21）

　　雖然人們也許會質疑班雅明的類推（因為電影情節中的影像並不像一齣齣的史詩劇場，而是以清楚的分鏡劇本來推展），或懷疑「神入」的本身是否必然是「反動」（極端保守）的，不過，這些想法都將對未來幾十年電影的實踐與理論產生巨大的影響。

　　法蘭克福學派對後來的文化工業理論、接收理論、高級現代主義及前衛派理論皆有很大的影響，班雅明的影響不僅透過〈機械複製時代中的藝術作品〉一文，同時也透過他「作者即生產者」的觀念、透過藝術顛覆與社會顛覆的必要性之觀念、以及「革命的藝術首先必須在形式上也是革命的」等觀念。他樂於擁抱新形式的大眾參與藝術，為後來所謂的「文化研究」（cultural studies）提供了一個基本觀點；他

對於美的傳統理想之拒絕，有利於藝術作品未完成部分的及斷簡殘篇的美學，為後現代的「反美學」（anti-aesthetic）預先鋪好了路子。同時，班雅明在寓言和悲劇的觀念，對國族寓言的理論家——例如詹明信、依斯邁爾·薩維爾（Ismail Xavier）——產生影響。概括來說，許多思想家都受到法蘭克福學派長遠的影響，包括：安晨斯柏格（Hans Magnus Enzensberger）、亞歷山大·克魯格、約翰·伯格（John Berger）、密芮恩·漢森（Miriam Hansen）、道格拉斯·柯爾納（Douglas Kellner）、羅斯瓦塔·穆勒（Rosewitta Muehler）、勞勃多·蘇瓦茲（Roberto Schwarz）、詹明信、恩頓·基斯（Anton Kaes）、葛楚·柯奇、湯瑪斯·李文（Thomas Levin）、派翠斯·彼特洛（Patrice Petro）、湯瑪斯·艾爾賽瑟（Thomas Elsaesser）等人，後來也都將批判理論做了一些修訂，或重新書寫。

❶ Quoted in Anton Kaes, "The Debate about Cinema: Charting a Controversy（1909-1929），" *New German Critique*.

❷ 諾耶·卡諾指出，班雅明一方面強調「分心」，一方面又強調「震驚」（Shock），「看起來好像是以相反的方向在互相拉扯」（一邊是心不在焉，一邊是專心、專注）。但是，他也承認班雅明可能把這些情形，想成相繼發生的（請參照Carroll, 1998）。諾耶·卡諾像阿多諾一樣（但諾耶·卡諾以分析式的語言），認為班雅明激進的電影主張，是過度樂觀及過度科技決定論的。

# 寫實主義的現象學

除了馬克思主義內部的一些爭論（例如布萊希特和盧卡奇之間有關寫實主義的爭論、以及班雅明和阿多諾之間有關大眾媒體革新潛能的爭論）之外，有聲電影出現之後的數十年中，寫實主義和形式主義有關「電影本質」的爭論，則佔了首要的地位。形式主義者認為電影的藝術特性就在於電影和真實之間根本上的不同；寫實主義者認為電影的藝術特性及電影在社會中的存在理由，就是去傳達每日生活的真實再現。誠如先前談到的，電影理論的趨勢由形式主義的理論家們所支配——例如安海姆（著有《電影作為藝術》一書）和巴拉茲（著有《電影的理論》一書），他們堅稱，電影不但和真實不同，而且也和其他藝術（例如：戲劇、小說）不同。如果一些理論家（例如：安海姆、巴拉茲）偏愛干預式的的電影，這種電影誇耀不同於真實，其他後來的一些理論家（部分受到義大利新寫實主義的影響）則偏愛一種模仿的、具啟示性的、以及寫實的電影。當然，寫實主義美學早於電影而存在，其根源可以追溯到《聖經》當中有關道德的一些故事，可以追溯到希臘對瑣事表面的關注，更可以追溯到《哈姆雷特》以鏡子反映自然，一直到寫實主義的小說。

但是在1940年代，寫實主義呈現出一種新的迫切需要。就某種意義來說，戰後電影寫實主義是在歐洲各城市硝煙瀰漫與斷垣殘壁中出

現的；電影寫實主義這種模仿的藝術特性之觀念的重振，最直接的導火線是第二次世界大戰所造成的災難，電影理論的研究經常忘了義大利電影創作者及理論家在電影寫實主義論辯上的重要貢獻。戰後義大利不僅在電影的製作上是個重鎮，在電影的理論上，也是一個重鎮，一些電影期刊成為相關論述的舞台——例如：《黑與白》（*Bianco e Nero*）、《電影》（*Cinema*）、《義大利電影畫報》（*La Revista del Cinema Italiano*）、《新電影》（*Cinema Nouvo*）、及《電影評論》（*Filmcritica*），另外，電影的理論也透過一系列著名文章的刊載——例如：〈電影館〉（Biblioteca Cinematografica）——而相繼發表出來。高達指出，在他的《電影的歷史》（*Histoires du Cinema*）中，有一種歷史性的邏輯存在於這樣的電影文藝復興背後。義大利雖然身為軸心國的一員，但也因此遭受苦難，義大利喪失了自己的國家認同，而必須透過電影來重建國家認同。在《羅馬：不設防城市》（*Rome Open City / Roma Citta Aperta*）這部電影中，義大利重新檢視自己，也從此開啓了義大利電影史上成果非凡的一頁。電影創作者兼電影理論家薩凡提尼（Cesare Zavattini）認為，戰爭與解放已經讓電影創作者瞭解和領悟到真實的價值。相對於那些形式主義者的觀點，這些寫實的電影創作者將藝術看作是和現實生活息息相關的，薩凡提尼便要求袪除藝術和現實生活之間的距離，重點不在於虛構出逼真的故事，而是要把真實的事情變成故事，電影的目標不在於明顯的模仿，電影的形式乃是由真實所構成的（後來，梅茲把他的論點建立在班維尼斯特〔Emile Benveniste，法國語言學家〕的理論範疇上，把這種形式的說故事，看作是和論述相對）；薩凡提尼同時也要求一種電影的民主化，這種電影的民主化，包括人的主體性方面的民主化以及值得談論的事件的民主化。薩凡提尼就認

為，對電影來說，沒有什麼題材是無趣、陳腐而不能拍的。確實，電影讓一般人得以瞭解其他人的生活，而且這種瞭解不是為了窺淫，而是以憂患與共之名。

在此同時，蓋多・雅力士塔可（Guido Aristarco）在他批判性的文章以及《電影理論史》（*Storia delle Teoriche del Film*）一書中，持著和薩凡提尼相左的見解。蓋多・雅力士塔可認為，就表達日常生活來說，寫實主義絕不單純或毫無疑問的。在（匈牙利馬克思主義者）盧卡奇及（義大利馬克思主義者）葛蘭西的啟發和驅使下，蓋多・雅力士塔可要求一種「批判的寫實主義」，亦即透過示範性的情節、場面與圖像，揭露社會變遷的動態因素。部分受到義大利新寫實主義反法西斯的成就所激勵，一些理論家（例如：巴贊、克拉考爾）把電影那種本質的寫實主義，當成民主及平等主義的美學基石，對這些理論家而言，攝影複製的機械手段能確保電影的客觀性。

在此，我們從安海姆那裡發現一個和寫實主義相反的路數，對安海姆而言，電影的缺陷或不足之處（例如缺少三度空間），正好給予它發揮藝術特色的彈跳空間；對安海姆來說，電影應該超越現象外觀的機械複製，但對巴贊和克拉考爾來說，電影的機械複製卻正是增強現象外觀之展現的關鍵，誠如巴贊1945年在〈攝影影像的本體論〉（The Ontology of the Photographic Image）一文中寫道，「攝影的客觀本質授與它照片所沒有的可信程度」（Bazin, 1967, pp. 13-14）。巴贊說道：「世界上的影像乃是自然而然構成的，無須人的介入。」（同上，p. 13）對巴贊而言，攝影師和畫家或詩人不同，攝影師可以在沒有模型比照的情況下工作，保證電影再現和再現事物之間本體論上的連結，由於電影的攝製過程，使得生動逼真的描述和其指涉物之間有了具體的連

結，因而攝影提供鉅細靡遺的情節之迷人特性，使它被認爲是對於「事實原貌」之無可懷疑的目擊者。對巴贊而言，就是這種與個人無關的「客觀性」，使得電影可以和塗藥以預防屍體腐壞的「木乃伊化」相比。電影說明了以酷似的事物置換世界的深層慾望，電影結合了靜態的逼眞模仿和時間的再製，就如同巴贊寫道：「事物的影像，同樣也是事物持續的、變化的、以及保存下來的原本影像。」（同上，p. 15）不過，巴贊這種「攝影影像即事物本身，且不受時間、空間影響」的想法，隨即被一些電影符號學家批評（同上，p. 14）。

「寫實主義」與「形式主義」的二分法——例如：盧米埃／梅里葉（Méliès）、模仿／論述，的確有些過分誇大，遮掩了這兩種趨勢原有的光芒。❶形式主義和寫實主義兩者都有賴於一種本質主義者的電影概念——從本質上來說，就是它們分別擅長某些事物，而不擅長其他事物，形式主義和寫實主義兩者是規範性的、以及互斥的，它們都認爲電影應該循著某種路線前進。形式主義和寫實主義這兩種潮流皆以「進步的技術目的論」作爲他們的識別標誌。對安海姆來說，聲音的出現讓原本朝著人爲電影前進的成就出了軌，然而，對巴贊來說，聲音的出現，像由《舊約全書》到《新約全書》，更加充實了原有的東西，無聲電影的確爲有聲電影鋪好了路子。雖然巴贊確實讚揚電影《大國民》（Citizen Kane）中他所謂「敘述的辯證法」（narrational dialectic）的相對風格，不過，風格的對比法、或是巴赫汀所謂「彼此相對化」（mutual relativization）的風格，通常不被視爲一種可行的選擇。

對巴贊而言，四平八穩的寫實主義有其本體論的、特有的、歷史的、以及美學的面向，以特定的術語來說，寫實主義是巴贊（1967）

所謂「完整電影的神話」之「通靈的體現」，這種神話激勵了媒體的創作者，亦即梅茲所言：「在媒體創作者的想像中，把電影視爲一種對於眞實的完全再現，把電影看作是外在世界在聲音、顏色、及消遣上完美幻象的瞬間重建。」（同上，p. 20）因此，無聲的黑白電影給電影的聲音、顏色讓出來一條路子，這些擋不住的科技進展讓電影朝向更具勸服力的寫實主義前進（人們在巴贊的身上察覺到一種渴望完整生活幻影的模仿誇大，與他沈默、自我謙遜的文體風格之間一種有趣的緊繃關係）。1963年，查爾斯‧巴爾（Charles Barr）延伸巴贊「完整電影的神話」至寬銀幕電影的發展，而「完全電影」（total cinema）一詞，明顯和後來的一些新事物——例如：IMAX 3D立體電影、杜比音效（Dolby Sound）、虛擬實境（Virtual Reality）——產生共鳴（鮑德利往前追溯歷史，在1970年代把電影和柏拉圖的洞穴寓言連結在一起，而柏拉圖的洞穴寓言確實像巴贊「完整電影的神話」的對話背景）。

巴贊同時在電影歷史和電影美學方面提出了一些新穎的看法和解說，在他那篇〈電影語言的演進〉（The Evolution of Film Language）文章中，他將電影寫實主義的不斷往前走視爲理所當然，像是艾瑞克‧奧爾巴哈《模仿》一書對好像永遠有道理的西方文學作品所做解說的濃縮版本。巴贊區別了信賴「影像」的電影創作者與信賴眞實的電影創作者——信賴影像的電影創作者，特別是德國的表現主義者及俄國的蒙太奇電影創作者，割裂了現實世界時空延續的完整性，把完整的時空切成許多片段；相對地，信賴眞實的電影創作者，運用可以表現全面、深入演出的長拍鏡頭來創造眞實的多面向意義。巴贊神聖化寫實主義傳統始於盧米埃，接下去有勞勃‧佛萊赫堤（Robert Fla-

herty）、穆瑙、奧森・威爾斯和威廉・惠勒（William Wyler）等人，義大利新寫實主義則是集大成者。巴贊特別重視早期新寫實主義電影那種實際的、比較平淡的情節，重視那種不規則的角色行動方式，以及那種相對緩慢及平凡的節奏等特性，他區分出一種膚淺的左拉式自然主義，和一種全然的寫實主義，前者追求膚淺的逼真事物，後者則在探索真實的深度。對巴贊而言，寫實主義和如實模仿（電影再現真實世界）的關係較遠，和場面調度的真誠本質關係較近。德勒茲在他1980年代的著作中，呈現出巴贊歷史目的論的一些觀點，特別是把新寫實主義作為一個重要轉折。

　　根據巴贊的說法，剪輯和場面調度的新取向，特別是長拍運鏡和深焦鏡頭，讓電影的創作者得以尊重前電影世界的時空整體性，這種進展有助於更為徹底的模仿再現，有助於揭露真相，並得弦外之音。確實，巴贊的關鍵性語詞——「真實的在場」（real presence）、「揭示」（revelation）、「對影像的信任」（faith in the image），經常和宗教相互迴響，電影變成一個祭典，祭壇上進行著宗教儀式。同時，這種深入的想法對巴贊來說，把電影感知和政治的民主化連在一起，也就是說，觀眾可以自由觀看影像中的多面向領域，從中得出意義。雖然巴贊贊成「不純的電影」（impure cinema）——亦即劇場與電影的混和，但是一般來說，巴贊的論點並沒給有意識的風格混和留下多少空間，事實上，巴贊貶抑長拍鏡頭和蒙太奇的混和，貶抑表現主義和寫實主義的混和，而類似的混合其實也出現在他特別喜愛的導演（例如奧森・威爾斯）的作品中；巴贊偏愛的電影技法——單鏡頭，誠如彼得・伍倫所指出的，也可以相對於巴贊認可的用法，例如「去真實化」（de-realization）和「反身性」（reflexivity）。❷同時，巴贊決不是天真

的寫實主義者，他深知建構寫實影像所需的巧妙手法。對寫實主義來說，電影機器設備的自動化是一個必要、但非充分的條件，確實，巴贊於寫實主義的某個層面上，關注電影內容的程度還不及他關注場面調度的程度，他不能僅被視為一位寫實主義的理論家，他對於類型、作者、及「古典電影」的觀念，同樣有著極大的影響。

克拉考爾像巴贊一樣關注寫實主義的議題，同樣也不能僅被視為一位「天真的寫實主義者」，誠如湯瑪斯・李文所指出的，克拉考爾經常被認為是反班雅明的，而事實上，他有許多地方是和班雅明一樣的。諷刺的是，1970年代一些電影理論家經常對待克拉考爾有如對待被嚴懲的傢伙，雖然克拉考爾的觀點有許多方面和這些電影理論家的觀點一致。克拉考爾《大眾裝飾》（*The Mass Ornament*）一書，致力於吉光片羽的話題分析，例如街道樣貌、旅館大廳、及無聊等方面的話題，清楚預示了羅蘭・巴特的《神話學》（*Mythologies*）。令人不解的是，克拉考爾在1920年代至1930年代之間的一些著作，特別是後來被蒐集在《大眾裝飾》一書中的文章，卻是在寫成幾十年之後才問世（1977年在德國，1995年在英國）。

克拉考爾的話題分析，是在關注大眾媒體之民主的和反民主的潛在性之背景環境下進行的，1947年在《從卡里加利到希特勒》（*From Caligari to Hitler*）這本研究1919年至1933年德國電影的書中，克拉考爾證明一部高度人為化的威瑪電影如何真正反映出深邃的心理趨勢及德國慣有的瘋狂。電影能夠反映國家民族的心理係因為：（1）電影不是由單獨的個人產製，電影是集合了多人的心力而產製出來，（2）電影滿足、並且動員大量的閱聽眾，不是透過明顯的主題，而是透過隱含的、無意識的、潛藏的、沒有明說的慾望。在克拉考爾的比喻方法

下，威瑪電影（Weimar cinema）預示了納粹主義的瘋狂；克拉考爾在表現主義的名作——例如：1921年的《卡里加利博士的小屋》（The Cabinet of Dr. Caligari）及1931年的《M》中，辨別出一種病態的目的論，一個有助於納粹主義的思潮，在電影的獨裁主義趨勢中表現出來；就這層意義來說，克拉考爾探究了其他種類的社會模仿，藉此知道形式本身作為描繪社會情況的史實性。以美學上的用語來說，電影再現了「瑣碎事物徹底勝過人類，而集權則運用令人愉快的設計，將人們安排在它的統治之下，藉以維護其集權」（Kracauer, 1947, p. 93；克拉考爾的分析間接使得蘇珊‧宋妲在〈迷人的法西斯主義〉〔Fascinating Fascism〕一文中，把電影《意志的勝利》的美學和巴士比‧柏克萊的歌舞電影的美學擺在一起）。雖然並非所有克拉考爾的論點都具有勸服性，但有趣的是，他的論點將寫實主義的問題移到其它層面上，藉此，電影以一種比喻的方式被視為再現，不是再現如實的歷史，而是再現深切的、焦慮的、無意識的對國家民族的渴望與偏執狂。

克拉考爾的許多論點，例如寫實主義的專橫獨裁，係以他1960年的巨作《電影理論：物質真實的救贖》（*Theory of Film：The Redemption of Physical Reality*）作為根基，這本書替他所謂「唯物主義的美學」（materialist aesthetics）打下了基礎。克拉考爾論及電影媒體「宣稱對原始本質的偏愛」，以及電影的「寫實主義天職」。對克拉考爾而言，電影特別適合於表達他所謂的「物質的真實」（material reality）、「可見的真實」（visible reality）、「物理的本質」（physical nature）、或單純的「本質」，有的時候，他似乎安置了一個有關於現實的柏拉圖階級制度，從「現實的種類」，到最頂點的「確切的真實」和「本質上的真實」。雖然存在的一切事物都是假定可拍成電影的，不過，一些主題在

先天上就比較適合拍電影。在帶有幾分浪漫的生態主義中，克拉考爾希望保持純潔無瑕及完整無缺的自然。但是有人或許會問：為什麼一部舞台表演的電影或一個電腦螢幕的鏡頭，要比一個森林的鏡頭來得不真實呢？和往常一樣，「真實」這個字所隱含的本體論主張，通向死胡同和疑難。在第二次世界大戰剛爆發、大屠殺剛開始的時候，克拉考爾十分清楚大眾媒體之反烏托邦的、希特勒式的潛能，不過，克拉考爾對電影作為一種民主化的現代藝術表現仍持有信心，雖然電影還在野蠻主義及災難的圍困下，尚未克服。克拉考爾論點的核心，即在於電影記錄平凡的、偶發的、隨機的、無止境變化的世界之能力。就像密芮恩・漢森所寫道的：

> 克拉考爾對於電影的影像基礎研究，不是奠基於影像的圖像符號上，至少不是狹義的認定影像是實體的分身。他也不考慮影像的指意功能，也就是把影像與參考物連結起來的顯影化學作用，而把影像視為再現了「真實」。反而是，影片能夠記錄與具像化世界的指意能力，同樣形成這個影像內含的時間偶發特性。❸

雖然克拉考爾有的時候似乎把美學和本體論混為一談，不過，他決不是單一風格（例如新寫實主義）的支持者。馬克・史耐特那種無政府主義的低俗鬧劇對克拉考爾來說，正可凸顯出工具理性的濫用（在此，克拉考爾預示了後來擁抱傑瑞・路易斯〔Jerry Lewis〕電影的法國激進解構主義學者）。

對克拉考爾而言，電影把每日生活經驗之偶然的、無法預測的、及開放性的變遷搬上舞台。他引述偉大的寫實主義理論家艾瑞克・奧爾巴哈其實並非偶然。艾瑞克・奧爾巴哈談到現代小說顯露出「任意

的、隨機的情況，這種情況在比較上，並非和人們與之對抗並且覺得失望之紊亂、不穩定的秩序無關，而是不被人們感受到，就這麼過日子下去。」❹也許因為對於法西斯美學打從內心的反感，克拉考爾像艾瑞克・奧爾巴哈一樣，強調「現實生活中的尋常事物」，在此觀念下，電影創作者的使命，即是讓觀眾瞭解每天生活當中被情慾支配的事物、消息、以及所愛的事物。總的來說，克拉考爾的著作預示了梅茲後來在電影和白日夢的類比之強調上，也預示了詹明信的國族寓言（national allegory）、「政治無意識」（political unconscious）、及文化研究有關文化為「論述的聯集」（discurive continuum）之見解。

　　這個時期的理論家同時也關注一些長久以來存在的議題，也就是電影的特質以及此一特質的類別是科技上的？形式上的？主題上的？還是以上三者的結合？巴贊在他一本書的標題上問道：「電影是什麼？」然後，經由將電影的特質建立在攝影那種具有吸引力的、清楚的線索之基礎，以及攝影和電影指涉對象之間存在著的連結，而回答了自己所提出來的問題；相仿地，克拉考爾把電影看作是根植於攝影及日常生活之無止息的自然流露。

　　電影理論在1950及1960年代中，也重新探討存在久遠的另一個議題——電影和其他藝術的關係。此時，理論家們特別在意的是：到底哪些藝術或媒體應該被視為同類、或是前身？電影是否應該從劇場中獨立出來？還是該擁抱劇場？電影是否應類比於繪畫？還是拒絕和繪畫有任何關聯？，在這些爭論中，電影理論尤其受到文學的困擾。巴贊就寫過一篇著名的文章——〈非純電影辯：為改編電影辯護〉（For an Impure Cinema: In Defense of Adaptation），其他人對改編的興趣低於對事實真相的興趣，因此，電影創作者應該要像小說家那樣進行寫實

的創作，此一概念包含在亞歷山大‧阿斯楚克（Alexandre Astruc）「攝影機鋼筆論」的隱喻中；莫利斯‧謝黑（Maurice Scherer）曾經說道：「電影應該認清它自身並不依賴和繪畫或音樂的關聯，而是要依賴它一直嘗試要去疏遠的那些藝術（文學和劇場）的關聯上。」（Clerc, 1993, p. 48）總而言之，電影不必放棄利用其他藝術、接近其他藝術、或被其他藝術賦予靈感的權利。

戰後，法國的電影理論和同一時期佔重要影響地位的現象學攜手同行，在胡塞爾（Edmund Husserl）之後，哲學家們回歸到事物本身，以及它們和具象、有意圖的意識之間的關係。法國主要的現象學家梅洛龐蒂區辨出一種「配對」（match），這種配對不僅是電影媒體和戰後世代之間的「配對」，而且也是電影和哲學之間的「配對」，他說：「電影特別適合用來彰顯心智和身體的結合、心智和這個世界的結合，以及作為一個表達自己的方式……，哲學家和電影創作者具有某種程度的共同存在本質，並具備某一特定世代的世界觀。」❺這種說法預示了德勒茲和梅洛龐蒂兩者將電影和哲學看作是智力勞動的形式。在〈電影與新心理學〉（The Film and the New Psychology）這篇講詞中，梅洛龐蒂論及電影的現象學是一個「時間的完形」（temporal gestalt），它可以觸知的現實性甚至比真實世界還要確切。他還指出，電影不是被思索的，電影是被感知的，他將完形心理學和存在主義現象學混和應用在電影上，建構一套電影經驗的心理學基礎，以作為電影經驗與真實世界經驗之間的中介。一些後來的理論家在梅洛龐蒂式的現象學基礎上，建立了自己的理論，例如：亨利‧亞傑（Henri Agel, 1961）的《電影與神聖》（*Le Cinema et le Sacré*）、阿瑪迪‧艾佛列（Amadee Ayfre, 1964）的《轉信影像》（*Conversion aux images*）、

艾伯特·雷費（Albert Laffay, 1964）的《電影的邏輯》（*Logique du cinéma*）、尚－皮耶·穆尼爾（Jean-Pierre Meunier, 1969）的《影像經驗的結構》（*Les Structures de l'experience filmique*）、尚·米堤（Jean Mitry, 1963-5）的二冊《電影美學與心理學》（*Esthetique et psychologie du cinema*），以及比較晚一點的，道利·安祖（Dudley Andrew）1978年的〈被忽略的電影現象學傳統〉（The Neglected Tradition of Phenomenology in Film）、1976年的《電影理論》（*Major Film Theories*），以及艾倫·卡西畢爾（Alan Casebier, 1991）的《電影與現象學》（*Film and Phenomenology*）。1992年，在《眼睛的陳述：電影經驗的現象學》（*The Address of the Eye: Phenomenology of Film Experience*）一書中，薇薇安·索伯切克（Vivian Sobchack）使用梅洛龐蒂現象學的解釋方法，指出：「藉著直接與反射的感知經驗之符碼與結構，電影經驗不但『再現』了電影創作者先前的直接感知經驗，同時也『呈現』電影作為一種感知與表述性的存在，其所內含的直接與反射經驗。」（Sobchack, 1992, p. 9）

和梅洛龐蒂的著作同一時期、具有學術基礎的法國思想運動——「電影學」（Filmology），創立了「電影研究協會」（Association pour la Recherche Filmologique），這個研究機構出版了一本國際性的期刊《國際電影學刊》（*La Revue internationale de filmologie*）及一本名為《影像世界》（*L'Univers filmique*）的論文集，而該運動的首部大部頭的出版品即為吉勃特·柯恩－西雅（Gilbert Cohen-Seat）的《電影哲學原則論》（*Essai sur les principes d'une philosophie du cinéma / Essay on the Principles of a Philosohy of the Cinema*）。「電影學」團體的那批人多少受到現象學的激勵，試圖組織不同的學科——社會學、心理學、美

學、語言學、心理物理學，將它們應用在科學的電影理論。在第一屆國際會議上，明定出了五個興趣領域：（1）心理學與實驗研究，（2）電影實證主義發展之研究，（3）美學、社會學、及一般哲學的電影研究，（4）電影作為一種表達手段的比較研究，（5）規範性的研究——電影研究應用於教學、醫療心理學等。

在隨後的幾年間，亨利‧亞傑寫了〈電影與文學寫作和語言的等同〉（Cinematic Equivalences of Literary Composition and Language），安妮‧蘇希歐（Anne Souriau）寫了〈電影的服裝和舞台裝飾之功能〉（Filmic Functions of Costumes and Decor），艾加‧莫林（Edgar Morin）和喬治‧佛瑞德曼（Georges Friedman）寫了〈電影社會學〉（Sociology of the Cinema）。蘇希歐在〈電影與美學比較〉（Filmologie et esthetique comparee）一文中指出，小說的四種結構特性——時間、節拍、空間、以及處理方法與角度，使得小說不容易被改編為電影。

電影學團體針對電影的各個面向，進行有系統的研究，從電影的處境（劇場、銀幕、觀眾）、圍繞在電影四周的社會儀式、到現象學、甚至觀眾生理學。電影學團體的成員闡述了一些概念——例如：「電影的處境」（cinematic situation，柯恩－西雅）、「敘事涵」（diegesis，艾蒂安妮‧蘇希歐〔Etienne Souriau〕）、「認知的機制」（cognitive mechanisms，蕾妮‧查索〔Rene Zazzo〕與畢安卡‧查索〔Bianka Zazzo〕），隨後即被梅茲的符號學以及更後來的認知理論所使用和修正。例如在蘇希歐對不同藝術獨特性的比較研究中（《La Correspondance des arts》, 1947），我們看到了梅茲嘗試去分類以及區別媒體的部分源頭；正如羅馬洛就電影所引發之「真實的特性」此一議題所寫的文章，預示了往後梅茲就「真實的印象」此一議題所寫的文章。「電影學」團

體對諸如動作和姿態的感知、深度的印記、中介的角色與擱置的記憶、運動反應、移情作用的投射、以及觀眾生理等議題的研究，預示了1980年代認知理論所關注的許多議題。

❶ See Thomas Elsaesser, "Cinema: The Irresponsible Signifier or 'The Gamble with History': Film Theory or Cinema Theory," *New German Critique*.

❷ Peter Wollen, "Introduction to *Citizen Kane*," *Film Reader*, No. 1（1975）.

❸ See Hansen's introduction to Kracauer（1997）, p. xxv.

❹ Ibid., p. 304.

❺ Maurice Merleau-Ponty, "The Film and the New Psychology," pp. 58-9.

# 作者崇拜

在1950年代末期和1960年代初期，一個稱之為「作者論」（auteurism）的思潮逐漸開始支配電影批評和電影理論，作者論在某種程度上是受現象學影響的存在主義式的人道主義表現。巴贊附和著沙特存在主義的「存在先於本質」精髓，聲稱電影的存在高於它的本質，誠如詹姆斯・那瑞摩爾所說的，巴贊的用語——例如：自由、天命、及本真性，都是相當沙特式的（Naremore, 1998, p. 25）；巴贊的文章，包括〈攝影影像的本體論〉（Ontology of the Photographic Image）及〈完整電影的迷思〉（Myth of Total Cinema），大致和沙特〈存在主義與人道主義〉（Existentialism and Humanism）一文同時期，沙特和巴贊共享的基本信條是：「主體活動的中心，是所有現象學的前提」（Rosen, 1990, p. 8）。作者論同樣也是文化形成的產物，孕育作者論形成的舞台包括電影雜誌、電影俱樂部、法國專映實驗性電影的電影院、及電影節，作者論同時受到解放運動時期一些經過篩選的美國電影的刺激。

小說家兼電影創作者亞歷山大・阿斯楚克在1948年發表的〈新前衛藝術的誕生：攝影機—鋼筆〉（Birth of a New Avant-Garde：Camera-Pen）一文，為作者論預先舖路，阿斯楚克在文中指出，電影正逐漸變成一種類似於繪畫或小說的新表達手段，電影創作者應該能夠像小說

家或詩人一樣的自稱「我」。❶ 這種「攝影機鋼筆」（camera-stylo / camera-pen）的說法，給電影創作一個明確的地位；導演不再只是既存文本（小說、劇本）的僕人，而是一位具有創造力的藝術家。楚浮（François Truffaut）策略性的攻擊既有的法國電影，也在作者論上扮演了一個重要的角色，他在1954年的《電影筆記》上發表了〈法國電影的某些傾向〉（A Certain Tendency of the French Cinema）一文，批評「品質傳統」（譯按：指頗負聲望、地位顯赫的法國導演慣於使用的電影製作手法）將法國的古典文學變成老套、配置妥當、善於辭令、刻板的電影，楚浮把這種電影譏諷為「爸爸電影」，認為「品質傳統」拍出來的電影是古板、學究式、以及編劇家的電影，他大力的拉捧尼可拉斯·雷（Nicholas Ray）、勞勃·阿德力區（Robert Aldrich）、奧森·威爾斯等人充滿活力、大眾化、風貌迥異於法國的美國電影。對楚浮而言，「品質傳統」把電影創作簡化為既存電影劇本的轉化（然而，電影在具有創意的場面調度〔mise-en-scéne〕中，應該是開放式的活動）。雖然法國電影以其反資產階級自豪，不過，楚浮奚落法國電影根本就是「由資產階級拍給資產階級看的」，鄙視和低估了電影。這裡無法過分強調楚浮的挑釁本質，以及他對美國電影的那種支持，因為那是沙特存在主義充斥的年代，以及法國文化左傾的年代；對法國知識分子而言，美國卻在同時引發麥卡錫白色恐怖和冷戰，同時也是好萊塢摧毀像馮·史卓漢（Erich von Stroheim）與穆瑙等德國大導演的年代。

對楚浮而言，新電影就像拍攝的人，不太透過自傳式的內容，而是透過風格，將導演的個性注入電影當中，作者論主張本質優秀的導演，即使在好萊塢的片場制度下，經過多年的時間，仍可以在他一系

列的作品中展現出一種可辨認的、形式與主題上的個性，簡言之，眞正有才能的導演，不論在什麼樣的環境下，都會有突出的表現。《電影筆記》爲美國好萊塢電影導演受到的偏見而辯護，例如《電影筆記》不但支持希區考克在美國所拍的電影，而且《電影筆記》的成員侯麥（Eric Rohmer）和夏布洛（Claude Chabrol）在一份長篇研究報告中指出，希區考克不但是一位技術天才，同時也是一位造詣很深的形上學家，希區考克的作品圍繞著「轉化罪惡」的天主教主題旋轉。安德魯・沙里斯（Andrew Sarris）則是寫道：「甚至在好萊塢，一旦導演的連慣性原則被接受，我們從此看電影的方式就不一樣了。」（Sarris, 1973, p. 37）

自1951年《電影筆記》發行之後，就變成傳佈作者論的關鍵性雜誌，其評論係將導演視爲肩負著電影美學和場面調度等重責大任的最終決定性人物，《電影筆記》訪問受人崇敬的導演，1954到1957年，訪問過的導演包括：尙・雷諾（Jean Renoir）、布紐爾、羅塞里尼（Roberto Rossellini）、希區考克、霍華・霍克斯（Howard Hawks）、馬克思・歐佛斯（Marx Ophüls）、文生・明尼利（Vincente Minnelli）、奧森・威爾斯、尼可拉斯・雷、維斯康提（Luchino Visconti）等人。在1957年〈作者策略〉（La Politique des auteurs）一文中，巴贊總結作者論是「在藝術的創作中選擇個人的因素爲參照標準，然後假定它的永恆性，甚至假定它的進展是一件作品接著一件作品的」。作者批評區別了擺道具的人（metteurs-en-scéne）——即那些依附於優勢主流傳統和被交付劇本的人，以及使用場面調度作爲自我表現的作者。

雖然作者論在1950年代流行起來，但在某種程度上，作者論概念本身卻是承續了之前的傳統。電影經久的特色即在於它是「第七藝

術」，賦予電影藝術家和作家、畫家同等的地位。1921年，電影創作者尚‧艾普斯坦在〈電影與現代文藝〉（Le Cinéma et les lettres modernes）一文中，把作者一詞用到電影創作者身上，某些導演（例如：葛里菲斯、艾森斯坦）也把他們的電影技術和作家（例如：福樓拜、狄更斯）的文學手法相比。在1930年代，安海姆就已經在悲嘆導演的「得意洋洋」（Arnheim, 1997, p. 65），不過，在戰後的法國，作者的隱喻變成電影批評和電影理論中關鍵結構性概念，以沙特的話來說，電影的作者儘管受到片廠制度的限制，他們仍然努力做到「誠實」或「可信賴」。

在此同時，大西洋的另外一邊，在1940年代末期的美國電影期刊爭辯電影創作團隊中各個部分的相對重要性，這也預示了有關作者的討論。李斯特‧柯爾（Lester Cole）為身兼編劇和導演的約瑟夫‧曼奇維茲（Joseph Mankiewicz）辯護，史丹利‧蕭費爾德（Stanley Shofield）則是將電影創作的團隊合作，與一座集各方心力而完成的教堂相比較。所有的這些論點，都在嘗試去說明電影藝術的源頭，亟望證明電影能夠超越其技匠的、工業的產製形式，並且將個別符號化的影像合併在一起。我們同時也可以察覺出來一股浪漫的作者論熱潮出現在瑪雅‧黛倫和史丹‧布萊克基（Stan Brakhage）等美國前衛主義者的作品當中，前者在1960年的一篇文章中，談到電影不僅和舞蹈、戲劇、音樂很相似，而且因為電影可以並列影像，所以和詩也很相似；電影和文學很相似，那是因為「電影可以包含僅用在語言上的抽象聲音」。史丹‧布萊克基在1963年表明藝術家特性的一篇文章中指出，電影藝術家與其說是作者，不如說是富於想像力的人，是「閃爍著各式各樣的動作和千變萬化的顏色」的無言世界創造者，電影對史丹‧布萊克基來說，是一種感知經歷，導演可以運用一些違反過去的

手法——例如：過度曝光、使用臨時做成的天然濾鏡、在鏡片上塗抹或者噴灑一些東西（例如油脂），以創造出橫跨多種觀點的世界。

在戰後期間，電影的論述就像文學的論述一樣，把方向定在「書寫」（écriture）、寫作、及文本性等概念上，這種筆跡學的比喻——從阿斯楚克的「攝影機鋼筆論」到後來梅茲《語言和電影》一書對「電影和書寫」的談論，支配了此一時期。法國新浪潮的導演們特別喜歡權威性的、經典般的隱喻，他們當中許多人最初是電影期刊的專欄作者，他們把專欄文章和電影看作只是兩種不同的表達形式。高達曾語驚四座的寫道：「不管在攝影棚內、還是在空白的頁面前，我們總是孤寂的。」艾格妮絲‧華達（Agnes Varda）攝製《班固爾小港》（La Pointe Courte）時，宣稱她將「像寫一本書那樣去製作一部電影」（引述自Philippe, 1983, p. 17），新浪潮的導演們具體化這種作家的理論。楚浮的第一部電影《四百擊》（Les Quatre Cents Coups）充滿了和書寫的關聯，也在意料之中：片中學生書寫的開場鏡頭、安東尼模仿母親的簽名、偷竊打字機、對巴爾札克著作的模仿……，在在都顯示出對書寫比喻的支持。同時，新浪潮對文學有很深的矛盾情節，因為文學一方面是被模仿和效法的對象，另一方面，文學劇本和陳腐的改編形式，也是被公開唾棄的對象。

作者論身為電影和存在主義的結合體，被看作是在回應以下四者：（a）一些文人墨客或知識分子對於電影的菁英式觀點；（b）對於電影這種視覺媒體的圖像恐懼症；（c）將電影視為大眾文化的一環，成為政治異化的機制；（d）法國文學菁英的反美傳統。在這個意義上，作者論確實發揮了改寫法國電影觀點的巨大影響力，它結合了藝術家們浪漫的表達、現代主義和形式主義風格上的不連續與斷裂、

以及「原初的後現代主義」對低俗藝術和類型的喜好。作者論真正被人批評的地方，不在於把導演讚美成為等同文學上的作者，而在於到底誰才可以真正獲得作者這個頭銜。電影創作者例如：艾森斯坦、尚‧雷諾、奧森‧威爾斯，一直被視為作者，那是因為他們在電影作品上的藝術造詣而知名。最新的作者論指出片廠制度下的一些導演（例如：霍華‧霍克斯、及文生‧明尼利）也是作者。美國電影在傳統上，一直是法國電影理論的「他者」，被視為和美國文化同樣的粗俗，不過，現在出人意外的卻成了法國新電影的模範。

"la Politique des Auteurs"按照字面上的翻譯，是「作者策略」，而不是「理論」。在法國，作者論促成了一種新形態的電影創作策略，鼓舞了新浪潮（New Wave）的電影創作者，也成為一種策略性的手段，新浪潮的電影創作者用它摧毀保守的、階級性的法國電影；批判性的導演如楚浮、高達，攻擊了既有體系刻板的生產層級、攝影棚內拍攝的偏愛及傳統的敘事程序，他們為導演的權利與製片對抗。高達的《輕蔑》（Contempt）就是用具有人文思想、有教養與多方才能的導演佛列茲‧朗（Fritz Lang），對比於粗鄙又沒有文化氣質的好萊塢製片Prokosch，用影片表達作者論是站在導演這一邊。矛盾的是，作者論的意識型態根源來自前現代浪漫派的表現主義，卻用在具有現代主義精神與美學觀念的電影中，我們可以在《廣島之戀》（Hiroshima Mon Amour）與《斷了氣》（Breathless）這類具有史詩性的影片中，看到這樣的矛盾。

最為極端的作者論，是將電影視為擬人化的「狂熱」，這種「狂熱」可對比於影迷們瘋狂追逐明星，或者形式主義者極度推崇藝術的手段，這些作者論者現在用來崇拜人，這些被喜愛、被崇拜的人，則是

具體化了作者論者的電影概念。電影再度復甦成爲世俗的宗教；「靈光」（aura）因爲作者崇拜而又回復威力。可是，巴贊則對此狂熱保持距離，他在1957年警告任何美學上的「個人崇拜」（cult of personality，將喜愛的導演尊奉爲至尊的大師），並指出需要以其他取向——技術、歷史、社會，來補充作者論內涵的必要性，他認爲偉大的電影同時需要才能和機運，有的時候，一位二流的導演也可能生動地捕捉到一個歷史片段，不見得一定要是一位眞正的作者才行。運轉流暢的好萊塢工業機器擔保了品質管制，同時也確保了一定的競爭能力，甚至確保了一定的精緻。巴贊指出，矛盾之處在於作者論者讚揚美國電影（其實，電影製作在美國所受到的限制比在其他地方受到的限制還要大），然而，他們卻沒有讚揚那些眞正值得讚揚的地方——（好萊塢）體系的精神、優異的傳統、以及面對新元素時的豐富性（Hillier, 1985, pp. 257-8）。

❶ 阿斯楚克的這篇文章，最初刊載於*Ecran Francais*, No. 144, 1948, 後來又被收錄於 Peter Graham（ed.）, *The New Wave*（London: Secker and Warburg, 1969）, pp. 17-23.

# 作者論的美國化

1962年，安德魯·沙里斯在一篇名爲〈關於作者論的幾點認識〉（Notes on the Auteur Theory in 1962）的文章中，把作者論帶進美國。紐約像巴黎一樣，在電影俱樂部、劇場、及電影期刊──例如《電影文化》（*Film Culture*），也有優異的傳統。沙里斯引用法國電影批評者強調風格作爲電影創意的表現，說道：「電影呈現的方式，和導演的思考與感知方式有關。」沙里斯認爲，一個意味深長的形式，係將「什麼」與「如何」連結起來，成爲一種「個人的表達方式」，作爲挑戰標準化、規格化的陳述方式（同上，p. 66），批評者因此也必須留意導演個性和電影素材之間的緊繃關係。在沙里斯的筆下，作者論變成國家主義者斷言美國電影優越性的一種工具，換句話說，沙里斯就是在爲美國電影辯護。沙里斯表示他已經準備好在「美國電影始終優於世界上其他地區電影」的概念上，冒著身敗名裂的危險，和那些認爲「歐洲文學名著改編皆爲藝術」、以及「希區考克或約翰·福特（John Ford）的電影，最多只是消遣娛樂」的偏見對抗。往最好處來看，沙里斯的成就在於將電影視爲一門鑑賞的藝術，並且利用他對電影的知識，來說明好萊塢電影的成就。

沙里斯提出三點有關導演成爲作者的評估標準：（1）技術的純熟度；（2）可識別的個性；（3）內在意義。在《美國電影》（*The*

American Cinema）這本書中，沙里斯把成為作者的電影導演們高掛殿堂之上，而把表現差的導演們打入底層，這讓人聯想到義大利詩人但丁（Dante）筆下的地獄。

1963年，寶琳・凱爾（Pauline Kael）則以〈同心圓與方塊〉（Circles and Squares）一文，否定了沙里斯所提出的的三個評估標準。首先，她認為「技術的純熟度」並不是一個有效的評估標準，因為有些導演（例如安東尼奧尼〔Michelangelo Antonioni〕）其功力之深，不僅是電影技術而已；其次，「可識別的個性」也是沒意義的，因為導演的風格可被識別，正是因為他們從來不去嘗試一些新的東西（她打了一個比方說：臭鼬鼠的味道要比玫瑰花的味道還來得強烈，這是否就表示臭鼬鼠比玫瑰花來得好呢？）；最後，她批評所謂的「內在意義」太過於曖昧不清，而且偏袒了片廠制度下那些惟命是從、賣力執行交辦方案的導演們。不過，沙里斯與寶琳・凱爾的爭論都有一個共同的前提，那就是：電影理論或電影批評應該是用來評價的，它關注電影和導演的優劣比較。作者論最粗糙的狀況會導致一場是非曲直沒有結果的爭論、以及一種對導演聲望所做的不顧後果的賭博，而專斷的品味被強捧到原本嚴格的位階上。就沙里斯而言，使用戰爭、賭博與大膽宣稱的比喻，是有意表達的，令人想起新聞界有如西部沙場的混亂情況。

作者論同時也在較為實際的層面上被批評。批評者指出，作者論低估了電影產製環境對作者的影響，電影創作者並非一位不受限制的藝術家，他（她）深陷於各種有形因素的影響，被來自技術、攝影、照明等各方面的喧囂雜音所包圍。詩人可以在獄中把詩寫在手巾上，然而，電影創作者需要金錢、攝影機和膠卷。作者論被認為是輕忽了

電影創作的那種分工合作的特性，即使一部低成本的劇情片，也是要由許多人花費相當的一段時間才能夠完成。像音樂歌舞片這種類型片，就需要作曲家、音樂家、舞蹈設計師、及舞台設計人員的參與。沙爾曼·魯西迪（Salman Rushdie）認為，沒有任何一個作者可以聲稱他（她）是電影《綠野仙蹤》（The Wizard of Oz）的真正作者，他寫道：

> 沒有任何一個作者可以聲稱他（她）獨自獲得作者的殊榮，甚至就連原書的作者也不能聲稱他（她）獨自獲得作者的殊榮。馬文·李洛伊（Mervyn Leroy）和亞瑟·佛烈德（Arthur Freed）這兩位製片人都有他們的榮耀，至少有四位導演為本片工作，最著名的是維多·佛萊明（Victor Fleming）。……事實上，因為製作本片所發生的爭吵、破壞與攻擊事件，只為了生產一部看起來簡單、不費功夫、而且很快活的電影，這種狀況有如現代批判理論的「鬼火」這麼混帳，也就是：沒有作者的文本。（Rushdie, 1992）

在這種分工合作的情況下，有人就認為：製片（例如：大衛·塞茲尼克〔David O. Selznick〕、演員（例如：馬龍·白蘭度〔Marlon Brando〕）、或編劇（例如：雷蒙·錢德勒〔Raymond Chandler〕）都可以被視為作者，任何討論作者身分的相關理論，應該考量在有形環境和人員方面各種不同的、錯綜複雜的情況。另外，作者身分同時也牽涉到所有權／版權的複雜法律問題，即「公平使用」和「基本相似點」的問題。當包可華（Art Buchward）控告艾迪·墨菲（Eddie Murphy）在《來去美國》（Coming to American）電影情節上的模仿，當電影

《三劍客》（The Three Musketeers）的法籍製片拒絕承認大仲馬（Alexander Dumas）的「道德權利」為「不能讓與的作者」時，我們已經遠離「作者具有無瑕靈感與不受拘束的才能」這種浪漫的想法。

電影的作者論同時也需要修改，以便應用在電視上。諾曼・李爾（Norman Lear）和史蒂芬・波可（Stephen Bochco）認為電視節目真正的作者是製作人，然而，當電視廣告導演（例如：雷利・史考特〔Ridley Scott〕、亞倫・派克〔Alan Parker〕）改拍劇情電影，或是當被奉為神聖的導演（例如：大衛・林區〔David Lynch〕、史派克・李〔Spike Lee〕、高達）改拍廣告，或是當安東尼奧尼為雷諾汽車編排廣告時，作者的塑像又將變成什麼模樣呢？他們在任何的情況下都是作者嗎？還是他們的作者塑像取決於媒體、媒介內容、或形式？評論家湯瑪斯・雪茲（Thomas Schatz）並不談論作者的英才，而談巴贊所稱之「體系的精神」（genius of the system），也就是資金充裕和人才濟濟的工業機器，產製出高品質電影的能力。儘管作者論者強調個人風格及場面調度，不過，大衛・鮑德威爾、珍娜・史泰格（Janet Staiger）、及克莉斯汀・湯普森則是在他們談論「古典好萊塢電影」的著作中，強調非個人的、標準化的群體風格，他們主要的特色為敘事的統一性、逼真性、以及隱藏的敘述手法。

作者論最終來說，比較不是一個理論，而是一個方法論的焦點。無論如何，作者論清楚地代表對先前的批評方法論之改良，主要有：「印象主義派」（主要以影評人的感受與口味，對影片所做的感知回應）與「社會主義派」（Sociologism，一種評論取向，依據故事人物或情節來研判其所內含的政治訊息為進步的或反動的）。對於被忽略的電影和類型來說，作者論同時進行了有價值的救援活動。作者論識別出作者

——特別是美國B級電影導演（例如：山姆‧富勒〔Samuel Fuller〕、尼可拉斯‧雷）的個性，也使得整個類型（例如：驚悚片、西部片、恐怖片）免於文學之高級藝術的睥睨和偏見。藉著將注意力擺在電影本身及場面調度這種導演的識別標誌上，作者論在電影理論及電影方法學上，做出許多的貢獻，將人們注意的焦點從「什麼」（故事、主題），轉移到「如何」（風格、技法），表明形式本身具有個人的、意識型態的、甚至形而上的餘韻，它促使電影進入文學，並且在電影研究的學術合法性上面，扮演了重要的角色。但是，隨著後來符號學的出現，作者論的主張，開始受到抨擊，逐漸轉化為一種混和的型態，稱為「作者—結構主義」，我們在後面的章節中將談到。

# 第三世界電影與理論

和歐洲的作者論及電影現象學同時發展的，是後來爲人所知的「第三電影」（third cinema）理論的萌芽興起，在此，作者論和寫實主義兩者皆和這個範圍的討論相關。然而在拉丁美洲、非洲及亞洲，一直就有各種不同形式的電影相關著作——例如：書籍、電影雜誌及報紙上的電影專欄，也就是在1950年代，這些不同形式的電影相關著作凝聚成爲一個由國族主義的關照所引發的理論。

「第三世界」（Third World）一詞，最初是由法國專欄作家阿弗烈‧沙維（Afred Sauvy）在1950年代以法國第一階級（貴族）和第二階級（教士）對比下的革命「第三階級」（平民）而創造出來的，第三世界一詞假定了三種地理政治學的範圍：（1）歐洲、美國、澳洲、及日本之資本主義的第一世界（貴族）；（2）社會主義聯盟的第二世界（教士）；（3）第三世界本身（平民）。第三世界是指已被殖民的、新殖民的、或脫離殖民的國家和世界上的少數民族，其經濟與政治結構一直在殖民過程中被形塑與矮化，第三世界一詞，挑戰殖民語彙斷定這些國家爲落後的、低度發展的，深陷在被想成是停滯的「傳統」當中。當它作爲一種政治上的聯盟時，第三世界廣泛地結合在越南和阿爾及利亞反殖民鬥爭的熱潮，以及在1955年萬隆會議（Bandung Conference，萬隆位於印尼爪哇島西部）出現的亞非不結盟國家；第

三世界的根本定義，和結構性的經濟支配比較有關，和人道主義範疇（窮人）、開發的範疇（非工業化的）、二分的種族範疇（非白人）、文化的範疇（落後者）、或地理的範疇（東方）比較無關；像窮人、非工業化的、非白人、文化的落後者、東方等這些對於第三世界的見解，被認為是不正確的，因為第三世界在資源上並不必是然匱乏的（墨西哥、委內瑞拉、奈及利亞、印度尼西亞、伊拉克等國均富藏石油），並不必然是文化落後（第三世界在電影、文學與音樂的表現上光輝奪目），也不必然是非工業化（巴西和新加坡是高度工業化的），更不必然是非白人（愛爾蘭可能是英國的第一個殖民地，但愛爾蘭和阿根廷一樣都是以白人為主）。

至少在拉丁美洲，藉由義大利新寫實主義（neo-realism）的流行（部分因為義大利移民人口，以及義大利社會情況和拉丁美洲社會之間的一些類比），而替電影的第三世界理論鋪好了路子。義大利的社會地理分為富有的北方和窮困的南方，竟然那麼巧地相對應於全世界「北富、南窮」的情況。確實，在義大利新寫實主義和拉丁美洲（及其他地方，例如印度的薩雅吉‧雷〔Satyajit Ray〕和埃及的尤塞夫‧查希納〔Youssef Chahine〕）的電影理論與實踐之間，有許多互相滋潤的地方，不但一些新寫實主義的電影創作者訪問拉丁美洲——例如薩凡提尼於1953年前往古巴和墨西哥談論新寫實主義拉丁美洲版本的可能性，而且許多拉丁美洲的電影創作者——例如：費南度‧拜瑞（Fernando Birri）、胡里歐‧賈西亞‧耶斯比諾莎（Julio Garcia Espinosa）、特林科林賀‧耐托（Tringuerinho Neto）、托瑪斯‧古提瑞茲‧艾列，他們聚集在位於羅馬的電影中心研究（同一時候，耶斯比諾莎在講授「新寫實主義與古巴電影」）；義大利的影響同時也藉由一些電影期刊

散佈開來，例如阿根廷的《電影時光》(*Tiempo de Cine*)、巴西的《電影畫報》(*A Revista de Cinema*)、以及1960年代中期在布宜諾斯艾利斯出版的義大利期刊《新電影》拉丁美洲版。

　　義大利的新寫實主義電影在新的電影創作上，出現樂觀的可能性。1947年，巴西的電影評論家巴比迪托·杜亞提（Benedito Duarte）在《聖保羅州》(*Estado de São Paulo*)期刊上，提到了他對義大利電影所創的「貧窮美學」的欽佩，該法係採用紀錄片的技法和輕裝備，創造出技術上貧乏、但想像上豐富的電影；瓦佛雷多·品拉（Walfredo Pinera）在古巴的電影期刊《電影指南》(*Cine-Guia*)上問到：「當世界上最出名的電影是在大街上拍攝時，為什麼我們還想要用大攝影棚呢？」同時受到葛蘭西和義大利新寫實主義的影響、抱著批判態度的巴西電影創作者──例如：雅歷士·維尼（Alex Viany）和尼爾森·培瑞拉·多斯·山多士（Nelson Pereira dos Santos），在1950年代初期寫了一些文章，為國家電影和通俗電影辯護。電影理論和實踐經常緊密相連，例如費南度·拜瑞的電影《給我五分錢！》(*Tire Die*)在1958年上映的時候附帶發表一篇宣言，要求一種國家的、寫實的、及批判性的電影。

　　第三世界的電影創作者和電影理論家們不但憤恨好萊塢發行體系的控制，而且憤恨好萊塢對他們的文化和歷史之誇張再現。古巴的電影評論家墨塔·阿喀爾（Mirta Aguirre）於1951年指出：

　　沒有一個古巴人會忘記1947年在哈瓦納上映的聯藝公司電影《暴力》(*Violence*)，把古巴首都哈瓦納描寫得像是妓院、髒亂的酒吧，人們衣衫襤褸；至於墨西哥，同樣是被描寫成遍地是犯罪，

就像在華納兄弟公司的《單行道》(One Way Street)片中，詹姆斯·梅森(James Mason)這個典型的粗魯北方佬成為英雄和大恩人，而一群群自信、自尊的印地安人則被描述成差勁和令族人蒙羞的人，該片以窮困、欺騙、盜匪橫行的單面圖像，設計用來讓北美和全世界的人相信，德州南部都是無可救藥的野蠻地區，而任何一位白人槍手都將成為救星。(引述自Chanan, 1983, p. 3)

針對好萊塢電影的誇張不實和圖像暴力，拉丁美洲抱著批判態度的電影理論家們偏向於主張「由拉丁美洲人自己製作、並且是為拉丁美洲人而拍攝」的電影，因為拉丁美洲人更適合來為拉丁美洲人的經驗和觀點發言。

受到越南1954年戰勝法國、古巴1959年革命與阿爾及利亞1962年革命的振奮，第三世界的電影意識型態在1960年代末期的一波激進的電影宣言文章，包括：格勞伯·羅卡1965年的〈飢餓美學〉(Aesthetics of Hunger)、費南度·索拉納斯(Fernando Solanas)和奧大維·傑提諾(Octavio Gettno)1969年的〈邁向第三電影：第三世界解放電影發展的註解與實驗〉(Towards a Third Cinema: Notes and Experiments toward the Development of a Cinema of Liberation in the Third World)、胡里歐·賈西亞·耶斯比諾莎1969年的〈支持不完美電影〉(For an Imperfect Cinema)，及第三世界電影節(1967年的開羅電影節、1973年的阿爾及爾電影節)的聲明和宣言(要求三大洲在政治及電影形式之美學和敘事上的革命)，被具體化。以上每一份宣言，雖然都有共同的關注焦點，但都是在歷經一段強烈的民族獨立的奮鬥之後、從一個特別的文化與電影情境中產生出來的；格勞伯·羅卡指出，一個國家

在經濟上處於低度發展，並不表示她必然也在藝術上低度發展；就這種意義來說，義大利新寫實主義和蘇聯風格的社會主義現實主義，有時候被評論爲不充分的典型，羅卡針對「南方」一詞，玩弄一下西班牙文字，他要求一個「新的─南方的─寫實主義」（neo-sur-realism）。在古巴，電影導演兼理論家，例如胡里歐‧賈西亞‧耶斯比諾莎，嘲諷社會主義現實主義的呆板形式，認爲那是過分簡單化的、守舊的；格勞伯‧羅卡在1965年的一篇煽動性的文章〈飢餓美學〉（又名〈暴力美學〉〔Aesthetics of Violence〕）中，要求一種「糟透的、拍得很爛的」、「飢餓的」電影（"hungry" cinema），電影不但把「飢荒」當作主題，而且在貧瘠和毫無創造性的產製手段上，也呈現「飢餓狀態」；在一個模仿的替代形式中，形式上的貧瘠將會發出眞實世界貧瘠的信號；對羅卡而言，拉丁美洲的創造力就在於她的「飢荒」，而「飢荒」最崇高的文化表現就是暴力，一切所需要的，就是如口號所喊的：「手上的一部攝影機，和腦袋中的一個構想。」

1963年，格勞伯‧羅卡在《巴西電影評論》（*Revisao Critica do Cinema Brasileiro*）一書中，要求一種「自由的、革命的、以及傲慢的電影，沒有故事、沒有許多演員的電影」（Rocha, 1963, p. 13）。電影創作者不僅僅是一名「荒謬的審美家」，或是一名「浪漫的國家主義者」，電影創作者的責任是「革命的」（Rocha, 1981, p. 36）；受到布萊希特的影響，羅卡建議所謂的「超越的布萊希特主義」，亦即布萊希特理論被複雜的非洲混血文化滲透和轉變，而非洲混血文化「超越」布萊希特美學的理性主義；電影不但應該是辯證的，而且也應該是「食人族式的」──即對1920年代巴西現代主義之吞噬主題的一種指涉。而且需把觀眾口味「去疏離」，因爲觀眾被好萊塢商業通俗美學奴役、

被共產集權國家的民粹—煽動美學奴役、以及被歐洲藝術電影中的布爾喬亞階級—藝術美學（bourgeois-artistic aesthethic）所奴役。對羅卡而言，新電影應該「在技術上是不完整的，在劇情上是不和諧的，在詩意上是不按規律的，以及從社會學的角度來看是不精確的」（同上）。他同時要求一種偏好年輕導演的作者論取向，因爲假使電影工業是「體系」，那麼，作者就是「革命」。雖然歐洲的作者論談論個別的主體，不過，第三世界的作者論則是把作者國家化，不是以個別主體發聲，而是就國家整體發聲。

在1969年那篇奠基的、廣被翻譯的文章——〈邁向第三電影：第三世界解放電影發展的註解與實驗〉中，費南度・索拉納斯和奧大維・傑提諾譴責文化殖民主義正常化了拉丁美洲的依賴（譯按：這種依賴到了脫離殖民之後，仍然存在於對殖民母國之專家的依賴、以及對那些由殖民母國培養出來的本國知識分子的依賴），他們認爲新殖民主義者的意識型態即使在電影語言的層面上也發揮著功能，引導人們去接受內附於優勢電影美學的意識型態形式。他們打造了一個分成三個部分的架構，區別出「第一電影」（好萊塢電影及全世界類似好萊塢電影的影片）、「第二電影」（法國的楚浮或阿根廷的托雷・尼爾松〔Torre Nilsson〕等人的藝術電影）和「第三電影」（革命的電影，主要是富戰鬥性的游擊隊紀錄片，例如：阿根廷的解放電影〔Cine-Librtacion〕、美國的第三世界新聞影片〔Third World Newsreel〕、法國的克利斯・馬克〔Chris Marker〕、及全世界的學生運動電影）。追隨法農的思想，費南度・索拉納斯與奧大維・傑提諾要求「將美學融入社會生活」，繼而將電影的觀看重新闡述爲「歷史的邂逅」，觀眾並不和作者的感情共鳴，而是觀眾變成自己命運的主動塑造者，變成他們自

己的歷史和故事的主角。

　　同時，古巴的胡里歐‧賈西亞‧耶斯比諾莎在他1969年〈支持不完美電影〉這篇文章中，熱烈地呼籲消除藝術家和群眾之間的界線；當古巴電影正要開始獲得產製精良及高生產價值電影的能力時，耶斯比諾莎對產製完美電影的嘗試提出警告，他認為技術上和藝術上完美的電影幾乎總是一部反動的、極端保守的電影，因此，他要求一種「不完美的」電影；如果美國電影「天生就是作為娛樂」、歐洲電影「天生就是成為藝術」，那麼對耶斯比諾莎來說，拉丁美洲電影「天生就是為政治的激進主義服務」。他預言：當群眾實際去創造時，一種真正的通俗藝術便將產生，電影的作者應該是觀眾，而不是神聖的個別作者。「不完美電影」提出：藝術為無止境的批判過程，而不是優越的、自負的、空想的電影，耶斯比諾莎斷言藝術不會消失於無形，更確切地說，「藝術會在消失之後存在一切事物之中」（Chanan, 1983, p. 33）。

　　法農的作品普遍影響了這些理論，也普遍影響了受到這些理論影響的一些電影，雖然法農從未使用「東方主義論述」一詞，不過，他對殖民者塑像的批評，卻成為1980和1990年代反東方主義論述批評主流電影時的典範。法農的文字足以用來描繪數以百計有關北非的電影（例如：法國的《望鄉》〔Pépé le Moko〕、美國的《撒哈拉》〔Sahara〕），他在《大地之不幸》一書中指出，在歐洲中心論的歷史書寫中，「殖民者創造他自己的歷史，他的生命有如史詩，一部奧德賽」，而相對於他的，是「懶散的東西，發著高燒、食古不化的被殖民者，只是提供殖民主義重商文化動力的無生氣的背景」；法農位處反帝國政治和拉康（Jacques Lacan）精神分析理論的聚合點上，發現二者在「認同作

用」（identification）的概念上，互有關聯；法農比1970年代電影理論更早展開拉康的「鏡像階段」（mirror stage）概念。作為殖民精神病學批評的一部分，對法農而言，認同作用就是一個心理的、文化的、歷史的及政治的議題，舉例來說，殖民的精神官能症其中一個症狀，就是殖民者不能去認同殖民主義的受害者，法農指出，媒體的客觀性總是不利於被殖民者。在電影方面，也有認同作用的問題，後來的電影理論談及認同作用與投射、自戀與退化，也談及觀看的位置、縫合、和觀點，這些都是建構主體的基本機制。

有趣的是，法農自己也鑽研電影觀看的議題。遠早於1970年代的心理分析批評，法農將拉康的精神分析帶進文化（包含電影）的理論中，例如法農把種族主義電影看作是一種「集體侵略的解放」，1952年在《黑皮膚，白面具》（*Black Skin, White Mask*）一書中，法農舉《泰山》（*Tazan*）這部電影作例子，來說明電影身分認同上的某種不穩定性，指出：

> 在安第列斯山脈上和在歐洲觀看《泰山》這部電影所不同的是：在安第列斯山脈上看《泰山》，年輕黑人認同自己為片中的泰山（白人），而不是黑人。但是在歐洲戲院中，就很困難，因為白人觀眾會自動的把銀幕上的黑人看成是和他一樣，都是野蠻人。

法農的例子說明了殖民化的觀看，其內在不斷變化、因情境轉變的本質，亦即：接收的殖民情境改變了身分認同的過程。對其他觀眾可能的負面反應的察覺，引發一種焦慮的退縮——從電影既有的娛樂退縮回來。依照慣例認同白人英雄的凝視、以及認同歐洲自我的替代演出，會立即出現，因為察覺出在電影院中被殖民的凝視所「呈現」

或「寓言化」。女性主義者（如蘿拉‧莫薇）的電影理論談到女性在銀幕上演出的「一副被看的樣子」（to-be-looked-at-ness），法農則是提醒觀眾注意自己「一副被看的樣子」。就像他所說的，觀眾變成了自己外表的奴隸：「看哪！一個黑人……我被白人的眼睛切開、解剖，我被固定控制住了。」

1960年代數不盡的電影和宣言向法農致敬，費南度‧索拉納斯和奧大維‧傑提諾的革命電影《煉獄時刻》（La Hora de Los Hornos / Hour of the Furnaces），自我定位成「意識型態及政治的電影論文」，本片分成開場白、主體、結尾等三段，不但引述法農「每一個觀眾都是懦夫或是賣國賊」這句格言，而且也精心安排，將法農的論題匯集在一起（這些論題包括：殖民主義的精神特徵、反殖民暴力的治療價值、以及新文化和新人類的急迫需要）。有一段名為「模式」的影片段落，不採用因襲連續鏡頭，引出法農在《大地之不幸》一書中的最後告誡：「讓我們別以歐洲的模子建立國家、機構和社會而稱頌歐洲，人道和慈愛比較可能來自於我們，而不是來自於誇張、滑稽、而且通常是可憎的模仿。」第三世界的電影宣言同時強調法農反殖民的戰鬥精神與暴力，強調費南度‧索拉納斯和奧大維‧傑提諾的如實政治（literal-political），以及羅卡的「隱喻美學」（metaphoric-aesthetic）。羅卡寫道：「惟有透過暴力的辯證法，我們才能達到抒情性。」

第三電影的概念出現於古巴革命，出現於阿根廷的斐隆主義以及斐隆的「第三路線」（third way），出現於巴西新電影。從美學上看，第三電影運動的潮流不同於俄國蒙太奇，不同於義大利新寫實主義，不同於布萊希特的史詩戲劇，不同於「真實電影」（cinema verité），不同於法國新浪潮；我們在高達1969年的《東風》（Wind from the East）

這部電影中，目擊了第三電影和新浪潮之間的對話，片中一名孕婦拿著攝影機要求羅卡教她如何拍攝政治電影，羅卡回答說：

> 方法就是：以美學的冒險和哲學的沈思所拍出來的未知電影，這個方法就是第三世界電影，一種危險的、令人驚嘆的電影，其中的問題都是實務上的問題，以巴西為例，巴西如何找到三百名電影創作者，每年產製出六百部電影，以供應這麼大一個電影市場。

同時，在《跳接》（*Jump Cut*）期刊上的一篇翻譯文章〈觀眾的辯證法〉（Dialectica del Espectador / Dialects of the Spectator）中，古巴的電影創作者兼理論家托瑪斯・古提瑞茲・艾列——拍過《低度開發的回憶》（Memorias de subdesarollo / Memories of Underdevelopment），出色地用自己的電影作例子，提議一種綜合體，結合布萊希特批判的疏遠、艾森斯坦的感染力、拉丁美洲藝術之社會迫切和文化活力。這種跨越寫實主義的電影將刺激觀眾主動質問世界、改變世界，而不是撫慰觀眾或讓觀眾「分心」。

格勞勃・羅卡寫道：「高達像是一個瑞士資產階級無政府主義者和道德家；他把電影完成了，但對我們來說，一切才正要開始。」（Rocha, 1985, p. 240）

關於電影，第三世界一詞被人使用，就在於它提醒世人注意整個亞洲、非洲、拉丁美洲、和第一世界中少數民族大量的電影產製，雖然有些人——例如羅伊・阿姆斯（Roy Armes），定義「第三世界電影」大體上是指第三世界國家產製的所有電影（包括「第三世界」這個概念流行之前所產製的電影），其他一些人——例如保羅・威勒門，則是

比較常談到「第三電影」，他們把「第三電影」視爲一個意識型態的項目，亦即就整個電影來說，它支持了某種政治和美學的綱領，而不理會電影是否爲第三世界的人所產製出來；費南度‧索拉納斯和奧大維‧傑提諾定義第三電影是「那些可以識別出『第三世界、以及帝國主義國家內部和第三世界一樣的反帝國主義奮鬥』的電影……，是我們這個時代在文化、科學、及藝術上最強力的表現……，簡言之，就是文化的去殖民」。❶

　　1960及1970年代的宣言確立了一種另類、獨立、反帝國主義的電影，比較關注電影的戰鬥性，而不是電影作者的自我表現或消費者的滿足。在第三世界電影理論中，產製方法、政治、及美學等議題，無法逃離地統統摻雜在一起，其想法即是將戰略上的弱點（缺乏基礎建設、缺乏資金和設備），轉變爲戰術上的優勢，將貧窮轉變爲榮譽的象徵，就像依斯邁爾‧薩維爾所說的，將匱乏轉變成爲一個「能指」，希望能夠以一種國族的風格，具體表達出國族的主題。和作者論的主張一樣，風格是「所指」，代表某種意義，但此處，風格所指的並不是個別作者的個性，而是諸如貧困、壓迫、及文化衝突等國族議題；第三世界的宣言不但參照新電影和好萊塢，而且也參照新電影和他們自己國家的商業傳統，該商業傳統現今被視爲資產階級的、疏離的、以及被殖民的。幾十年之後，修正的理論和美學會在先前（像是巴西、埃及、墨西哥、印度）被鄙視的商業傳統中，重新發現新的優點，而緩和了先前的戰鬥性和教條主義。

　　第三世界電影理論家，他們的革命熱忱和他們在理論和實踐上的努力，讓人回想起1920年代蘇聯的蒙太奇理論家，他們就像蘇聯的蒙太奇理論家們一樣，既是電影的創作者，又是電影的理論家，而他們

所問的問題，正是美學和政治的問題。羅卡在1958年的一篇文章中指出，拉丁美洲的電影語言或許可以在薩凡提尼與艾森斯坦兩種明顯對立模式的融合下，被創造出來。確實，第三世界的電影理論家雖然拒絕1930年代出現的那種「社會主義寫實主義」模式，但他們卻經常以蘇聯的電影理論家作爲例子。第三世界理論家發展出一些一直不確定的、相互關聯的、一再被問到、而答案又分歧的問題，包括：電影如何才能最有效地表達出國族的關注？社會經驗的哪些範圍一直被電影忽略？國族主義的電影如何逐步的被產製出來和被贊助？什麼策略最適合於殖民的、新殖民的、或新獨立的國家？獨立製片者的角色爲何？作者和作者論在第三世界電影中的地位如何？國家在抵抗好萊塢的映演優勢上，扮演什麼角色？國家在國族電影對抗強大的外國利益上面，是不關心的攝政者？還是國家間接地和外國利益連結在一起？第三世界電影如何攻克他們國內的市場？哪些銷售策略可能是最有效的？什麼樣的電影語言最恰當？產製方法和美學之間的關係如何？第三世界電影應該盡力趕上其閱聽大眾已經習慣了的好萊塢連戲法則和生產價值？還是應該和好萊塢電影美學做一個徹底的決裂，以有助於完全不連續的、以及反民粹主義的美學（anti-populist aesthetic），例如「飢餓美學」或是「垃圾美學」（aesthetic of garbage）？電影應該在多大程度上包含固有流行文化形式？電影應該有多大程度的反幻覺、反敘事、反華麗？應該有多大程度的前衛（這個問題，也被第一世界的前衛派問到）？第三世界電影創作者（大部分是中產階級知識分子）和他們所想要再現的人之間的關係爲何？他們應該是文化的先鋒，或是代理人們發言？應該是流行文化的快樂代言人，還是（對於流行文化的疏離）不假詞色的批評者？

不幸的是，由於假設了第三世界知識分子只能表達區域性的關懷，或者因爲他們的文章攤明是政治的及實證論式的，因此，這些第三世界知識分子的著作很少被看作是「普遍化」（universal，或稱「歐洲中心化」〔Eurocentric〕）電影理論史其中的一部分。

❶ See Fernando Solanas and Octavio Getino, "Towards a Third Cinema," in Nichols
　（1985）.

# 結構主義的出現

「結構主義」此一知識運動，和第三世界的萌芽並非沒有關聯，結構主義和第三世界論的歷史起源，皆來自於一連串侵蝕歐洲現代性的事件，例如：二次大戰期間，納粹對猶太人的大屠殺、法國維琪政府和納粹合作，以及末代歐洲帝國在戰後的瓦解。雖然「理論」這個地位崇高的名稱極少和第三世界電影的理論化連在一起，不過，第三世界主義者的想法對第一世界理論的影響是無可否認的。在某種程度上，結構主義者編纂反殖民思想家的言論。破壞性的「去自然化」工作，由所謂符號學的左翼履行著——例如：羅蘭・巴特對《巴黎進行曲》（*Paris March*）雜誌封面上，一幅黑人士兵向著法國國旗敬禮相片的殖民主義意涵分析，這和第三世界說法語的去殖民者——例如：1955年寫《殖民主義論述》（*Discourse on Colonialism*）的亞米・西塞（Aimé Césaire）、1961年寫《大地之不幸》的法農對歐洲主宰敘事的外部批評有關。緊跟在猶太人大屠殺、脫離殖民、及第三世界革命之後的，是歐洲開始失去世界典範的特權地位。例如李維－史陀（Claude Lévi-Strauss）在新人類學上，從生物學到語言學模式的大轉變，是由內心深處對生物人類學的反感所激發，深受反猶太人和殖民主義者種族偏見的影響。也正是在這種脫離殖民的情境下，聯合國教科文組織（UNESCO）聘請李維－史陀進行一項有關種族與歷史的研究，而這位

法國人類學家拒絕文明世界中任何實質上的階級存在。

在這層意義上來說，結構主義和後結構主義思潮在歐洲，與自我批評的那段期間（一場十足的合法化危機）相一致，例如：德希達（Jacques Derrida）在解除以歐洲作為「基準的參照文化」（normative culture of reference）那種中心地位的努力上，明顯受惠於法農早先在《大地之不幸》一書中解除以歐洲為中心的想法，再者，從個人傳記的方式來看，許多結構主義和後結構主義（Postsructuralism）的源頭思想家，可說是和後來所謂的第三世界相連，例如：李維－史陀在巴西進行人類學研究，米歇‧傅科在突尼西亞任教，阿圖塞、海倫‧西蘇（Hélène Cixous）、德希達都出生在阿爾及利亞，而皮耶‧布狄厄也在阿爾及利亞從事人類學領域的研究。

在電影方面，人文科學方法的採用，對早期電影評論之印象主義、主觀方法，形成一種挑戰，在此階段，電影符號學和它的延伸——後來稱為「銀幕理論」（Screen theory）或者直接叫做「電影理論」（film theory），歸入分析工作的核心當中。在第一個階段，索緒爾的結構語言學提供了支配性的理論模式，使人了解到這種（符號或字詞等相關要素）典範的變換，多多少少需要從結構主義思潮的起源來探討。雖然語言是千百年來哲學思考的一個對象，但也只有在二十世紀，語言才成為一個根本的範例，成為解決心智問題、藝術與社會實踐、甚至人類普遍存在等問題的關鍵。二十世紀思想家們——例如：皮爾斯（Charles Saunders Peirce）、維根斯坦（Ludig Josef Johan Wittgenstein）、沙皮爾（Edward Sapir）、沃夫（Richard Whorf）、卡希勒（Ernst Cassirer）、海德格（Martin Heidegger）、巴赫汀、梅洛龐蒂、德希達等人，研究議題的核心，即語言在形塑人類生活和思想上

的重要性；以索緒爾語言學原則爲前提的結構語言學，引起結構主義的擴散，成爲二十世紀方法學上的成功故事，在這層意義上，以符號學爲「後設學科」，可以被視爲更廣泛「語言學轉向」（linguistic turn）「透過語言學重新思考每件事情」的嘗試。❶

　　電影符號學必須被視爲徵候的（symptomatic），不但是當代思潮一般語言意識的表徵，而且是強烈傾向方法學自覺意識的表徵，它的後設語言學，傾向於要求對它的名稱和過程做仔細檢查。大約同時，當代符號學的兩位源頭思想家，一位是美國的語用哲學家皮爾斯，另外一位是瑞士語言學家索緒爾，不約而同地提出了符號學，索緒爾稱之爲 "semiology"，皮爾斯稱爲 "semiotics"。在1916年出版的《普通語言學教程》（*A Course in General Linguistics*）一書中，索緒爾要求一種「研究符號生命的科學」，一種「可以顯示什麼構成符號，哪些法則支配它們」的科學；在此同時，皮爾斯的哲學研究讓他透過對符號的關注（把符號看作是所有思想和科學研究的要素），朝向符號學發展。

　　索緒爾爲歐洲的結構主義建立了一個雛形，從而也爲重要的電影符號學建立了一個雛形，索緒爾的《普通語言學教程》一書在語言學的思維上，引發了如同哥白尼地動說一般的革命，索緒爾並不認爲語言只附屬於我們對眞實的理解上，更確切地說，語言是構成眞實的成分或要素。索緒爾的語言學形成了一個轉變，那就是從十九世紀對時間、歷史的全神貫注——明顯的例子是：黑格爾的「歷史辯證」（historical dialectic）、馬克思的「物質辯證」（dialectical materialism）、以及達爾文（Charles Robert Darwin）的「物種演化」（evolution of the species，或「物競天擇」），轉變至當代對空間、系統、及結構的關注。索緒爾認爲語言學必須從傳統語言學中，歷史的或歷時的（dia-

chronic）研究取向，轉移到共時的（synchronic）取向，把語言當作一個已知時間點上的有機體來研究；然而，事實上，要把「共時的」從「歷時的」當中析離出來，是一項艱鉅的工程，確實，結構主義的許多疑難，在於它無法識別出歷史和語言是互相重疊在一起的，而在界定共時的關係時，很難不去提到歷史，所以，與其把「共時的」和「歷時的」套到現象本身，不如把它們當成語言學者所採用的研究觀點，強調的重點從語言的起源和演化的歷史取向，轉變成強調語言為結構的、功能性的系統。

　　結構主義比較是一個方法、而不僅是一個學說，關注構成語言和所有推論體系的內在關係。各種結構主義和符號學的共同點，即在強調語言先驗的法則和慣例，而不是言詞變化的表面形態；在語言上，索緒爾的名言是：「只有差異」，他認為語言就是一連串語音的差異與概念的差異配在一起，而不是一張一目了然、標示著人事物的靜態清單，因此，概念並不是純粹根據它各自的內容來加以定義，而是根據它們和語言體系中其他用詞之間的明顯關係來加以定義，亦即：「（概念）最確切的特性，在於其他的特性不在此」。結構主義內部有如一個理論的網架，於是，在關係之先驗的網絡方面，行為、習俗及文本被視為可分析的；構成網絡的要素則是從要素之間的關係獲得意義。

　　雖然結構主義來自於索緒爾在語言上的開創性成就，但一直要到1960年代，結構主義才被廣泛地散播開來。結構主義形成優勢典範的過程是十分清楚的，索緒爾《普通語言學教程》的成就，先後被俄國的形式主義者與布拉格語言學圈（Prague Linguistic Circle）轉移到文學研究領域。布拉格即在1929年正式開始這方面的運動，布拉格學派知名的語音學家特魯茨柯依（Nikolag Troubetskoy）和雅克慎，從索緒

爾式的觀點，說明了語言具體、豐碩的樣貌，從而爲社會科學及人類學結構主義的興起，豎立了典範。接著，李維－史陀聰明、大膽地將索緒爾的方法運用在人類學上，從而將結構主義變成一種思想動向，藉著將親屬關係看作是語言，並容許那種分析正式應用語音學的問題，而將二元論的概念擴展成爲一般人類文化體制的組織原則。神話的構成要素像語言的構成要素一樣，只有在和其他要素（例如：神話、社會實踐、及文化的符碼）的關係中，才獲得意義，只有在建構對立的基礎上，才是可以理解的。李維－史陀1961年於法蘭西學院的就職演說中，把他那套結構人類學放在廣泛定義的符號學領域，藉著在變化當中找尋不變之處，以及排除所有訴諸知覺的談話主題，而爲結構主義鋪下了基礎。

在電影方面，結構取向意味著遠離任何評價的批判，此評價的批判都涉及提升媒介、提升特定電影創作者或電影的藝術地位。作者結構主義於1960年代末期建立在李維－史陀的神話概念上，談類型和作者；在導演方面，符號學比較不感興趣於導演在美學上的等級排比，而比較感興趣於電影如何被瞭解。就像李維－史陀對亞馬遜神話的作者不感興趣一樣，結構主義對個別作者的藝術技巧也不特別感興趣。雖然作者論判定特定的導演爲藝術家，但對符號學而言，所有的電影創作者都是藝術家，而所有的電影都是藝術，只不過電影在社會上建構的地位即是藝術在社會上建構的地位。

❶ 這一章的許多內容，引自於《電影符號學的新語彙》（*New Vocabularies in Film Semiotics：Structuralism, and Beyound*）一書，並做了些微詳細的說明。

# 電影語言的問題

從克拉考爾和巴贊的古典電影理論轉變至電影符號學，反映出思想史的重大變遷，電影符號學同時反映了法國文化體制的改變：高等教育的擴張以及開啓一個新的研究領域和研究形式。新的出版社願意出版跨學術的書籍，例如羅蘭‧巴特的《神話學》，新的機構像是高等社會科學院（the École Pratique des Hautes Études，巴特、梅茲、吉內特、格雷馬〔Algirdas Julien Greimas〕都在此任教）；以及新的期刊，例如《傳播》（Communications）。1964年，《傳播》期刊第四期將結構語言學模式描述成未來的方案，而羅蘭‧巴特〈符號學的要素〉（Elements of Semiology）一文，爲廣泛的研究項目提供了一個藍圖；兩年之後，《傳播》期刊第八期討論了「敘事體故事的結構分析」，設計了一個在數十年之內可以進行的敘事學研究計畫。

緊跟在李維－史陀之後，在結構語言學的範圍下，出現一個範圍廣泛的非語言學領域，確實，1960和1970年代可以被視爲符號學霸業的顛峰時期，那時候，該學科把文化現象合併起來研究，因爲符號學的研究對象可以是任何事物，可以被理解爲根據文化符碼或表意過程所組織的系統性符號，符號學的分析可以適用於先前被認爲是明顯非語言的東西（例如服飾的流行式樣和烹飪的風尚），或是傳統上被認爲比文學或文化研究低下、上不了檯面者（例如：連環漫畫、傳奇小

說、偵探小說、以及商業娛樂電影）。

　　電影語言學研究項目的核心，就是定義電影爲一種語言的狀態；電影語言學的鼻祖梅茲，把電影語言學看成是語言和電影的聚合，探討的問題例如：電影是一種語言系統／語言（a language system／langue）、或僅僅是一種藝術的語言／語言活動（an artistic language／langage）？（梅茲在1964年發表〈電影：語言或是語言活動？〉〔Cinema：langue or langage?〕）可以使用語言學來研究電影這樣的圖像媒體嗎？如果可以的話，在電影方面是否有和語言符號相同之處？如果有電影的符號，那麼，「能指」與「所指」之間的關係，也像語言符號那樣是有目的或專斷的嗎？（對索緒爾來說，能指和所指之間的關係是專斷的，就這層意義來說，不但個別符號不顯示出能指和所指之間內在的固定連結，而且每一個爲製造出意義的語言活動也都專斷地打破聲音和意義的聯集）。什麼是電影的「表現本質」？以皮爾斯的用語來說，是「肖像的」（iconic）、「象徵的」（symbolic）、還是「指標的」（indexical）電影符號？還是這三者的結合體？電影是否也和語言系統／語言一樣，具有「雙層分節」（即最小聲音單位的音素／phoneme，和最小意義單位的詞素／morpheme）呢？索緒爾的「聚合體」（paradigm）和「組合段」（syntagm）是指什麼？電影有沒有基準的文法？「遞變詞」（shifters）或其他發音記號所對應的詞是什麼？電影中的標點符號是指什麼？電影如何產生意義？電影如何被瞭解？在這種背景下，潛在著方法學上的議題，將注意力轉移到教條和方法等問題上，而不是本質、本體的取向──問「電影是什麼？」除了「電影是不是一種語言（或者是否像一種語言）？」的問題之外，還有電影體系是否可以透過結構語言學或其他相關語言學的方法加以闡明等

更廣泛的問題。

　　梅茲成為一種新的電影理論家，他進入電影這個原本就已配備了學科專屬分析工具的領域，是一位當之無愧的學者。梅茲和電影評論界沒有關聯，他避開電影評論的傳統評價語言，選擇一種來自於語言學和敘事學的技術性語彙——例如：敘事涵（diegesis）、聚合體、影段（syntagma）。

　　我們和梅茲同樣，從法蘭西斯科・卡賽提（Francesco Casseti, 1999）所稱巴贊風格的「本體論典範」（ontological paradigm）轉移至「方法學的典範」（methodological paradigm），雖然梅茲的電影符號學清楚地奠基在先前俄國形式主義的成就上，並且和馬歇爾・馬丁（Marcel Martin, 1955）、法蘭斯瓦・謝沃索（Francois Chevassu, 1963）、特別是尚・米堤（1963, 1965）的成就相互輝映，他將這個領域帶進了一個新的、有條不紊、精確的層次。

　　在短短幾年之內，一些關於電影語言的重要研究成果出版，著名的有梅茲的《電影語言》（*Essais sur la signification au cinéma*，1968年以法文出版，1974翻譯成英文，書名為*Film Language*）、梅茲的《語言和電影》（1971年以法文出版，1974年翻譯成英文）、帕索里尼的《異端的經驗論》（*Heretical Empiricism*，1971年以法文出版，1988年翻譯成英文）、安伯托・艾科（Umberto Eco）的《不在場的結構》（*The Absent Structure*）、加羅尼（Emilio Garroni）1968年的《符號學和美學》（*Semiotics and Aesthetics*）、1968年貝德帝尼（Gianfranco Bettetini）的《電影的語言和技巧》（*Cinema : Linguae Scrittural / The Language and Technique of Film*）、以及彼得・伍倫1969年的《電影記號學導論》（*Signs and Meaning in the Cinema*）等書。以上這些著作，在某個程度

上，都討論到了梅茲所提出來的一些議題（義大利的著作，誠如穆西歐〔Giuliana Muscio〕和柴明南〔Roberto Zemignan〕所指出的，雖然以法語翻譯出版，但通常都被過濾過了）。❶

其中，梅茲《電影語言》一書的影響最大，梅茲的主要目的就是像他自己所說的，藉著對照最先進的當代語言學概念以考驗「電影語言」，來「觸及語言隱喻的根本之處」；在梅茲討論電影語言的背後，是索緒爾在語言研究方法學問題上的創立，因此，梅茲在電影理論中尋找和他相對應、由索緒爾的語言／語言系統所扮演的概念上的角色，誠如索緒爾在總結時所說的，語言學研究的目的即是從「言語」混亂的多重性當中，抽離出語言的抽象表意系統，亦即抽離出語言在一個特定時點上的主要單位，以及這些主要單位結合的規則。所以，梅茲結論道：電影符號學的目標，即是從電影意義的異質性當中抽離出它的基本表意過程、它的組合規則，以察看這些規則有多大程度像「自然語言」（natural languages）之雙層分節的區別體系。

對梅茲而言，電影即是將電影機構或團體（從最廣泛的意義上）看作是一個多面向的社會與文化的實體（即「電影體」），包含了：電影之前的相關事項（例如：經濟結構、片廠制度、拍攝技術）、電影之後的相關事項（例如：發行、映演、及影片對社會或政治的影響力）、以及非影片範疇的（a-filmic）相關事項（例如：電影院的裝潢佈置、上電影院的社會習慣或熱中程度）。其間，「影片」指的是具有地方色彩的論述，一個文本，不是放在（存放電影片）罐子裡的東西，而是表意的（具有豐富意義的）文本；同時，梅茲指出，電影的機構或組織同時也成為影片多面向的範疇之一，自成論域，蘊藏大量社會、文化、和心理上的意義。梅茲因而再提出電影範疇中影片（film）和電

影（cinema）的區別，把它離析出來，成爲電影符號學特定的研究對象，就這種意義來說，所謂「電影」，不再是代表電影產業，而是代表影片本身的整體，就像一本小說之於文學，或者一尊雕塑作品之於雕刻；梅茲認爲「影片」之於「電影」，前者係指個別的電影文本，而後者指理想化的影片綜合體，指影片及其特性的全部，所以，人們面對的是電影的整體，是有關於影片及其特性的全部。

因此，梅茲劃定符號學的研究對象爲：論述的研究、文本的研究，而不是電影的整體研究。"cinema"由於指涉太多方面，以致於不能作爲電影語言科學的合適對象，就像「言語」對索緒爾來說，太過於繁雜，以致於不能作爲語言科學的研究對象。梅茲在早期的著作中提出：電影是一種語言系統？還是一種語言活動？（梅茲在1964年發表〈電影：語言或是語言活動？〉一文），梅茲從摒棄「電影語言」滿佈的不正確概念和想法著手，比較「語言系統」和「語言活動」，熟悉最早期的電影理論，探究鏡頭和字詞、以及段落和句子，就其間的重要差異，提出幾項類推：

1. 鏡頭在數量上是無限的，不像單字（因為「語彙」在原則上是有限的）。鏡頭像「陳述」——陳述是無限的，是經由有限的單字組合而成的。

2. 鏡頭是電影創作者的創作，不像單字原本就存在語彙當中，但是，鏡頭仍像陳述。

3. 鏡頭提供無規則、非常豐富的資訊及符號資源。

4. 鏡頭是一個實際存在的單位，不像單字是一個純然的語彙單位——依不同說話者的使用而產生不同的意義。例如「狗」這個字，可以

指稱任何一種狗，也可以使用抑揚頓挫、各種不同的語調說出來，反之，一個狗的電影鏡頭至少告訴我們看到的究竟是哪一種狗，狗的大小、外觀，以及拍攝的角度、使用的鏡頭，雖然電影創作者確實可以透過背後打光、柔焦、或是去掉前後景，以營造出狗的影像。梅茲大體上的要點即是：電影的鏡頭比較像發聲／表達（utter-rance）或陳述，而不像一個單字。

5.鏡頭不像單字，它不經由和其他出現在組合鏈上同一個地方的鏡頭作詞形變化列的對比而獲得意義，在電影中，鏡頭構成詞形變化的部分，是開放的、不具意義的。在索緒爾繪出的輪廓中，符號有兩個結構關係：（a）「詞形變化列的結構」──從直行的相關要素（或符號或單字）中，挑選需要的要素（例如在一個句子中，挑選需要的單字）；（b）「組合的關係」──就是將挑選出來的要素橫向的、按順序的加以排列組合，成為句子，表達出整體的意義。「詞形變化的結構關係」相當於語言的選擇功能，「組合的關係」相當於語言的組合功能。

　　將鏡頭和單字做了以上的類比之後，梅茲另外又增加一項涉及一般媒體的類比，亦即電影並不構成一種像符碼那樣廣泛可用的語言。某個年齡層所有說英語的人都能掌握英語的符碼──他們可以（用單字）造出句子，但是，創作電影語詞則有賴才華、訓練、及掌握電影語辭的途徑，換言之，會「講」一種語言，只不過是去「使用」該種語言，但如果要「講」電影的語言，則需要某種程度的創造；當然，人們或許認為語言和電影之間的這種不對稱，取決於歷史（社會、文化）條件，人們或許可以假設在未來社會中，所有人都能掌握電影製

作的符碼，但就目前我們所知的社會來說，並非如此，所以，梅茲的論點在（現今）社會中，一定站得住腳。此外，在自然語言和電影語言之間，有一個「歷時的」重大差異：電影語言可以經由創新的美學嘗試而突然被激發出來（例如《大國民》引入深焦美學，導出一種新的鏡頭語言），電影語言也可經由伸縮鏡頭、穩定攝影裝置等新技術的使用而產生出來。然而，自然語言卻顯示出一種十分強而有力的慣性，比較不容易引起個人的主動進取和創造性；電影和自然語言之間的類比，比較不如電影和繪畫或文學等其他藝術之間的類比，因為電影和繪畫、文學一樣，可以因為創新的美學嘗試例如畢卡索（Pablo Picasso）在繪畫上的創新手法、喬埃斯在文學上的創新手法，而產生大的變化。

梅茲斷言，電影不是一種語言系統，而是一種語言活動，雖然電影文本不能被認為是從既有的語言系統之中產生出來──因為電影缺少專斷的符號，缺少最小的單位，缺少雙層分節，但電影文本仍然展現出一種像語言的體系；雖然電影語言沒有預先就有的語彙或句法，但它仍是一種語言；梅茲認為，任何單位只要能就它的表現內容定義的話，都可以稱為「語言」；以路易斯‧漢姆斯列夫（Louis Hjelmslev）的話來說，表現內容是指展現自身意義的素材；以羅蘭‧巴特在《符號學的要素》（*Elements of Semiology*）一書中的語彙來說，表現內容是指「典型的符號」（typical sign）。舉例來說，文學語言是一組訊息，其表現的素材即是寫作；電影語言是一組訊息，其表現的素材則包含了五種軌跡或管道：畫面上的影像、記錄下來的說話聲、聲響、音樂聲，以及書寫文字（例如影片中的字幕卡、致敬詞、以及片頭片尾的工作人員名單和協助單位名單等）。總結來說，不僅在廣義的隱喻意義

上，電影是一種語言，就是從電影做為一組奠基於既有表現本質的訊息，以及做為一種藝術的語言、一種論述或被特定編纂、安排順序的表意實踐上來看，電影還是一種語言。

　　許多早期的爭論，環繞在所謂「最小單位」及「分節」的相關問題上。法國語言學家馬汀內（André Martinet）提出「雙層分節」（double articulation）的概念，指出語言具有最小的聲音單位──「音素」（phonemes），和最小的意義單位──「詞素」（morphemes）；反應到梅茲的論點上，電影缺少雙層分節的特質；義大利導演同時也是電影理論家的帕索里尼認為，電影以它自己「影素」（cinemes）和「影像符號」（im-signs）的雙層分節，形塑出一種「真實的語言」──「影素」類比於「音素」；「影像符號」類比於「詞素」。對帕索里尼而言，電影語言的最小單位是由鏡頭裡面各種真實世界的表意物件所形成，「非符號」的語言，同時是非常主觀的及非常客觀的，他假定電影的最小單位是「影素」，即一個電影鏡頭中描述的物件，但是，「影素」不像「音素」，「影素」在數量上是無限的。電影探討以及再挪用真實的符號，艾科認為，物件不可能是一個雙層分節的要素，因為它們已經組成了有意義的要素了。

　　艾科和艾米里歐·卡羅尼（Emilio Carroni）批評帕索里尼的「符號學的稚嫩之舉」，是將文化的人工品和自然的真實混淆在一起。但是近來一些分析者認為帕索里尼絕非稚嫩，事實上，帕索里尼比他同時期的理論家還要經驗老道；對泰瑞莎·狄·蘿瑞（Teresa de Lauretis）來說，帕索里尼絕非稚嫩，而是能夠預言電影在「社會真實的產製」上所扮演的角色（同上，pp. 48-9）；就像派翠克·藍波（Patrick Rumble）和巴特·特斯塔（Bart Testa）指出的，帕索里尼和巴赫汀、

梅德維戴夫，以及其他人一樣，把結構主義僅僅看作是一位對話者；對裘莉安娜·布魯諾（Giuliana Bruno）而言，帕索里尼並非艾科描述的那種稚嫩的應聲蟲，而是把真實及真實透過電影的再現，看作是論述的、矛盾的，電影和這個世界之間的關係是一種轉化的關係，真實是一個「事物的論述」，電影將這種事物的論述轉化成影像的論述，即帕索里尼所謂「有關真實的書寫語言」；像巴赫汀和沃洛辛諾夫（V. N. Voloshinov）一樣，帕索里尼對「言語」的興趣大過於對「語言系統」的興趣（請參照Bruno, in Rumble and Testa，1994）。

帕索里尼同時也對於電影和文學之間類比和非類比的議題感興趣，就像書寫修訂口語的論述一樣，電影修訂了人們姿態和動作上的一般固有特徵；帕索里尼偏好「詩學電影」（Cinema of poetry）勝過「散文體電影」（Cinema of prose），前者引發一種想像、夢幻、表現主觀的實驗形式電影，作者和演員混雜、交融在一起；而後者引發一種建立在時空連續古典傳統上的電影。在《異端的經驗論》一書中，帕索里尼談到他在電影「自由隨意、拐彎抹角的論述」上的見解；在文學當中，"le style indirect libre"是指作者（例如福樓拜）主體性的操控，藉此傳達再現，透過像是「艾瑪想著……」的替代傳送，調整為直接的呈現，例如：「來到西班牙真棒啊！」；在電影上，"le style indirect libre" 指風格的感染，藉此，作者和角色的個性混雜、交融在一起，一個角色的主體性將成為跳至風格精湛技藝與實驗的彈簧墊。

艾科在電影上的成就，是他在語言學成就中的一部分，他拒絕「雙層分節」的電影符碼論調，而提出「三重分節」：第一重——肖像的形體；第二重——兼備意義元素（semes）的肖像形體；第三重——兼備電影畫素的意義元素。在此同時，卡羅尼認為梅茲問錯了問題，

正確的問題其所關注的是電影／藝術訊息其本質上的異質性；貝德帝尼一方面偏好植基於電影「句子」的雙層分節，另一方面，則偏好技術單位（例如：圖框、鏡頭），他談及「肖像元素」（iconeme）為電影語言的特有單位，在《寫實主義指南》（*L'Indice del Realismo / The Index of Realism*）一書中，他將皮爾斯的三分法應用到電影上，作為展開符號的三個面向：指標的、肖像的、符號的，貝德帝尼認為電影的最小表意單位──「意義元素」或「肖像元素」，是電影影像，而電影影像對應句子，而不是單字。彼得‧伍倫1969年在《電影記號學導論》一書中，也發現索緒爾的符號概念，對於電腦等符號形態不規則的媒體來說，是過於僵化的。

梅茲認為，電影藉著讓自己成為敘事，以及從而產生許多表意的嘗試，變成一種論述，誠如渥倫‧巴克蘭（Warren Buckland）指出的，似乎索緒爾「能指」和「所指」之間那種「專斷的」關係被轉換至其他的語體上，不再是單一影像的專斷，而是情節的專斷，是把原始材料硬套上情節模式。在此，我們發現沙特存在主義概念的迴響，即生命本身並不會說故事。對梅茲而言，電影和語言之間的真正類比，在於他們「組合段」的特性；藉著從一個影像跳到另一個影像，電影變成了語言，語言和電影兩者都透過「詞形變化列」和「組合段」作用，產生出論述；語言選擇及組合音素、詞素而形成句子，電影選擇及組合影像、聲音而形成影段──即敘事的自主性單位，影段中的影像、聲音等要素之間，則是一種語藝上的互動；雖然沒有一個影像完全像其他影像，但大多數的敘事電影其主要組合段的影像以及時空關係的排列組合，都是彼此相似的。

「大組合段」是梅茲分離主要組合段的影像或敘事電影時空排列的

一種嘗試，打算以此回答「電影如何構成敘事？」以對照過去電影專用詞彙的不精確情形，因為過去很多的電影專用詞彙是根據戲劇而來，而不是根據影像和聲音的特殊電影符徵，也不是根據鏡頭和蒙太奇的特殊電影符徵而來。就像「場」（scene）和「段落」（sequence）等詞彙，多少有些互相通用，其實是根據不同的準則產生。其分類有時根據被描述的動作（例如「送別場景」），或地方（例如「法庭段落」），這樣的分類，很少注意電影論述的正確分節，而且忽略了一個事實，那就是：相同的動作（例如一個「婚禮場景」）可能會被各種不同組合段的方法表現出來。

梅茲使用「詞形變化」和「影段」的區別，以及二選一的方法（一個鏡頭是連續的，或不是連續的），建構他的「大組合段」。「大組合段」構成各式各樣方法的類形學，時間和空間可以透過敘事電影片段中的剪輯，而被排列組合。梅茲在1966年出版的《傳播》期刊中，使用二元的變換方法，提出六種形式的「影段」，隨後在1968年出版以及1974年翻譯成英文的《電影語言》一書中，又增加至八種，這八種「影段」如下：

1. 自主性鏡頭（autonomous shot）——一個影段僅由一個鏡頭構成，而這個自主性鏡頭又可以依次細分為：（a）單鏡頭段落（single-shot sequence）及（b）四種不同的插入鏡頭（inserts），包括：非主敘事涵插入鏡頭（non-diegetic insert），即是以單一鏡頭來呈現外存於電影情節中虛幻世界的客體；移植性主敘事涵插入鏡頭（displaced diegetic insert），即實際的主敘事涵影像，但在時間或空間上卻超乎電影情境之外；主觀性插入鏡頭，例如回憶性的插入鏡頭、恐懼的

插入鏡頭；解釋性插入鏡頭，例如以單一鏡頭來為觀眾作說明。

2.平行組合段（parallel syntagma）——兩種交替出現的母題，但是在時間和空間上，沒有明顯的關係，例如有錢人與窮人，都市與鄉村。

3.括弧組合段（bracket syntagma）——以簡略的場景來交代真實事物的發生順序，但沒有時間性段落，而且通常圍繞著一個概念。

4.描述組合段（descriptive syntagma）——不同的物體相繼被展現（放映）出來，表示這些不同的物體存在於同一空間，例如以這種方法將動作情節安置在某處。

5.交替組合段（alternating syntagma）——以交叉剪接來暗示時間上的同時性，例如在追逐畫面中，交替出現追人者和被追者。

6.場（scene）——時間空間上連續一致，讓人感覺毫無瑕疵或中斷，其符旨（即隱含的／意味的敘事涵）是連續不斷的（像劇場中的「場」），但其符徵則是支離破碎成為不同的鏡頭。

7.插曲式段落（episodic sequence）——象徵式地按照時間的先後順序扼要說明事件發生的經過，插曲式段落通常伴隨著時間的濃縮。

8.普通段落（ordinary sequence）——動作被省略處理，以便刪除其中不重要的細節，並且，時間和空間的跳躍則以連戲剪接來掩飾。

　　這裡不需要列出有關「大組合段」的理論問題（若要進一步瞭解，請參照Stam et al., 1992）。雖然一些梅茲的「影素」是傳統的、早已經建立好的——例如交替組合段，是指慣稱的「敘事性交叉剪接」，但其他的「影素」則是創新的，例如：「括弧組合段」——為現實世界既有秩序提供典型的例子，亦即以簡略的場景來交代真實事物的發

生順序，沒有時間的順序性；展開電視情境喜劇的視聽標誌 —— 例如
《瑪莉泰勒摩爾秀》（Mary Tyler Moore Show，CBS的電視劇）片頭所
放映的瑪莉一天活動的蒙太奇片段，可以視爲「括弧組合段」。同樣
地，高達《一個已婚婦人》（A Married Woman）一片的片頭，以零碎
的鏡頭來表現一對情侶的床戲，爲「當代的通姦行爲」提供了典型的
例子。確實，該片段缺乏目的論及高潮，構成布萊希特式的去情慾化
策略的一部分，是情慾的「註解眉批」；很多影片使用許多括弧組合
段，之所以稱作「布萊希特式」，並不是巧合，而是因爲括弧組合段特
別適合用來再現社會的「典型性」；高達有關戰爭的布萊希特式寓言
—— 《槍兵》（Les Carabiniers）一片，使用括弧組合段作爲本片企圖
解構主流電影中戲劇衝突的表現手法；括弧組合段之強調「典型性」
—— 這裡係指戰爭的行爲之典型性，是非常適合具有政治意圖的導演
（例如高達）。

　　梅茲將電影《再會菲律賓》（Adieu Phillipine）做了組合段的分解
—— 總共分解成八十三個自主性片段，以此來說明他的方法。但是，
梅茲在方法上的限制是：組合段的分析並不能提出影片中有趣的特
色，例如：對電視環境（尤指社會及文化方面）的描繪、鏡頭中經常
出現電視畫面的隱喻、工人階級的態度和角色的特點、阿爾及利亞戰
爭（故事人物從軍入伍）、1960年代法國人對性的看法和比較隨便的兩
性關係。所以，梅茲語言的分析一結束就引來一些批評，批評者認爲
幾乎該說的都沒說，因此，需要一種「巴赫汀式」跨語言影片分析，
作爲從歷史觀點的表達。不過，梅茲提出「大組合段」是頗爲謙虛、
節制的，不像批評者所認爲的那樣專橫，它是邁向爲影像規則建立主
要類型的第一步；對批評者所謂「該說的都沒說」的異議，他回答：

第一、科學的本質在於選擇一個恰當的原則，例如，講到大峽谷的時候，如果只提大峽谷的地質層；或講到《哈姆雷特》時，如果只提它的句法功能，幾乎沒有觸在大峽谷或閱讀《哈姆雷特》時的那種趣味性或意義，也並不意味地質學和語言學是毫無用處的；第二、提出影片中所有意義層面的工作，是文本分析的任務，而不是電影理論的任務。

在《語言和電影》一書中，梅茲重新定義「大組合段」僅僅是由歷史界定的影片中，一種剪接的「次符碼」；亦即從歷史的觀點來看，影片的主流敘事傳統，從1930年代有聲電影的鞏固，歷經片廠美學的轉折，再到1960年代各種新浪潮的出現。梅茲的架構，無疑是進到了一個最為高度發展的頂端，且隨後在許多的文本分析中被應用，後來並被米歇·柯林（Michel Colin）從杭斯基（Noam Chomski）生成性文法的觀點上重新架構（請參照Colin in Buckland, 1995）。電影理論可以使用較為複雜精密的方法來解決「大組合段」所引發出來的問題，也就是將梅茲的成果和其他的研究趨勢綜合在一起使用。所謂其他的研究趨勢包括：巴赫汀所提「時空融匯」為藝術文本中「時空關係的內在連結」的概念、諾耶·柏曲在鏡頭之間時空連結上的研究成果、大衛·鮑德威爾於古典電影的探討以及傑哈·吉內特的敘事學，轉換到影片的研究成果等。

梅茲發表「大組合段」的影片分析方法之後，隨即引來了許多批評，他被批評為偏愛主流敘事電影，忽略紀錄和前衛形式的電影。一種巴赫汀式跨語言的影片分析規劃，藉由摒棄單一電影語言的概念開始，也許避免了電影符號學者在索緒爾傳統中的許多缺點；巴赫汀預示了當代的社會語言學，他認為所有的語言都是由向心力（朝向規範

化）和離心力（偏好辯證的多樣化）之間辯證的相互作用，而描繪出它的特性。這種取向為把傳統主流電影看作一種被制度力量支持和背書的標準語言，提供了一個有用的架構，從而運用在一些與霸權相異的「方言」（例如紀錄片、激進的影片、以及前衛電影）。跨語言的取向在這些不同的電影語言（外圍、邊緣，相對於中心、佔優勢地位），將更為相對及多元。

❶ See "Francesco Casetti and Italian Film Semiotics," *Cinema Journal*, 30, No. 2（Winter 1991）.

# 電影特性之再議

　　誠如我們所看到的，在電影理論家試圖證明電影為一種藝術的同時，他們在電影的「本質」上，的確有相互衝突的主張。1920年代，尚‧艾普斯坦和德呂克早先從事影片攝影元素的神祕性研究；同時，對安海姆這樣的電影理論家來說，電影的藝術本質完全就在於它視覺性及它的「缺陷」（圖框的限制以及缺少三度空間）；其他的電影理論家，像克拉考爾和巴贊，將電影的「寫實主義傾向」植基於攝影術此一根源；電影符號學也是長久關注的議題，對梅茲而言，「電影是否為一種語言？」和「什麼是電影特有的？」這兩個問題是不可分的；電影語言的相關感知特性幫助我們區別電影和其他藝術的語言，改變其中一個特性，即改變了該種語言。例如電影就比自然的語言（像法語或英語）具有較高的肖像性因素（雖然人們會認為表意或象形文字是高度肖像性的）。電影由多樣的影像組成，不像照相和繪畫通常只製造出單一的影像；電影具有動態，不像報紙上的連環圖畫是靜態；此外，梅茲的（影片分析）方法，帶出對於電影語言特殊表意的嘲諷（亦即梅茲提出來的「大組合段」分析法受到許多批評）；一些特定的電影表現材料和其他的藝術共有（但總是以新的結構呈現出來），也和一些與自身不同的藝術共有。電影有它自己表現的物質手段（攝影機、膠卷底片、燈具、推軌、錄音間），有它自己的視聽步驟。表現材

料的問題同時也導引出技術的議題，一個以電影為內容的IMAX 3D立體電影、CD-ROM、或錄影帶，仍是一部影片嗎？

　　梅茲在電影語言學上最徹底的運用是《語言和電影》一書，該書1971年最早於法國出版，並在1974年被十分粗糙地翻譯成英文。❶書中，梅茲用「符碼」這個廣泛而沒有語言學包袱的概念，替代「語言系統」與「語言活動」等名詞；對梅茲而言，電影必然是一種「多符碼」的媒體，交織著：（1）電影特有的符碼，即僅在電影中出現的符碼；（2）非電影特有的符碼，即電影和語言共有的符碼。電影語言是電影符碼和次符碼的總和，在此範圍內，用來區分這些不同符碼的差異，就暫時先擱置一旁，以便於將全體看作是一個單一的系統（即語言系統）。

　　梅茲將特有及非特有的符碼配置情形，描述成一組同心圓，每個圓圈（符碼）對於電影的特性（即圓心），都有其不同的接近表示。這些符碼的範圍，從（電影）特有的符碼（同心圓的內圈）（例如展開移動、多重影像等攝影機運動，及連戲剪接等和電影的定義相連結的符碼），穿過和其他藝術共有的符碼（例如一般共有的敘事符碼），到廣泛散播在文化當中、且絕不依賴特有的媒體形式，或依賴一般藝術的符碼（例如性別角色的符碼）。符碼不能說絕對具有電影特性或不具有電影特性，比較正確的說法是：符碼具備了怎樣程度的電影特性；特有符碼的例子是：攝影機的運動（或靜止）、照明、以及蒙太奇，就所有的電影都牽涉到攝影機、都需要照明、需要剪接（即使剪接用得極少）的這種意義上來看，特有符碼確實是所有電影的屬性。顯然，電影特有符碼和非電影符碼之間的區別，往往是微弱、變動不拘的；例如顏色的現象雖然屬於所有的藝術，但是1950年代新藝色彩（techni-

color）的特質，則是專指電影而言。此外，即使非電影特有的要素，也能夠經由電影符碼的同時性、經由它們和別的軌道上的其他要素相鄰或者共存，而被「電影化」。

在每一種特別的電影符碼中，電影的次符碼代表一般符碼的特定使用，例如表現主義電影的照明（打光）即是照明的一種次符碼，艾森斯坦的蒙太奇即是剪接的一種次符碼，其典型的用法可以和巴贊的場面調度相對照。根據梅茲的說法，符碼之間並不互相對立，次符碼之間才會互相對立；雖然所有的電影必須打光和剪接，但並非所有的電影都需要運用艾森斯坦的蒙太奇；然而，梅茲指出，一些電影創作者像是格勞勃‧羅卡，有時把對立的次符碼混和在「狂熱的選集式步驟」中，藉此，艾森斯坦的蒙太奇、巴贊的場面調度、以及眞實電影共同存在、共同作用於相同的連續鏡頭中（譯按：眞實電影是1950年代開始於歐洲的一種電影製作風格，包括手提式同步攝影機和錄音機的使用、現場訪談和現場事件的攝影、使用受訪者評論某事時的影像和同步聲音，這種手法通常用來表達強烈或激進的意見）。不同的次符碼在使用上，也可能彼此對立不相容，例如音樂片中的表現主義式打光、或西部片中生氣蓬勃的配樂。對梅茲來說，符碼是一種排列的合理聚集，是這些排列中一種特定具體的使用，它依然存在於慣例的系統中。在《語言和電影》一書的前半部，闡述分類的符碼研究取向，至於符碼更激進的「書寫性」運用，則在後面的部分闡述，兩者之間呈現一種張力。

對梅茲而言，電影的歷史可以追溯各種次符碼在競爭、合併、以及相互排除上的表現。大衛‧鮑德威爾在〈文本分析等等〉（Textual Analysis, etc）一文中，指出梅茲在分析上的一些問題，認爲梅茲對於

次符碼的描述，顯出對電影史以及電影語言演進之既有概念的依賴，這些概念為次符碼的識別，提供了未曾明確說明的基礎。大衛‧鮑德威爾因而要求電影次符碼研究的「歷史化」。❷這種由大衛‧鮑德威爾所提出的歷史化，被限制在制度及藝術史研究上，它並不包括巴赫汀所稱生命和藝術的「深層生成系列」，也就是在較大的意義上來說，歷史對電影的影響。

梅茲從索緒爾那裡繼承了「語言系統」和「語言活動」的問題，從俄國形式主義者那裡繼承了電影特性的問題，他們都強調文藝特性或所謂的「文學性」。在這個意義上，梅茲繼承了索緒爾語言學（把文本從歷史中分離出來）和美學的形式主義（僅把本身具有目的、獨立自主的物體視為藝術）相加的盲點。如果梅茲（像形式主義者一樣）可以被認為是帶來大量的「清晰明確以及明細問題的原則」，那麼，這些盲點使他在連結特有及非特有、社會及電影、文本及情境的符碼時，有點不太熟練。在這個意義上，巴赫汀學派對形式主義的批評，對梅茲的「電影特有符碼」概念來說，是十分貼切的，而且，像筆者在本書後面所提出的，對克莉斯汀‧湯普森和大衛‧鮑德威爾的「新形式主義」（neo-Formalism）概念來說，也是十分貼切的。

也許在梅茲的成就中大有可為的，是他嘗試去把電影從其他媒體中區分出來。例如，梅茲藉由演員在劇場中的實體展現（在場）相對於電影中表演者延續的不在場，去區別戲劇和電影。一個和演員「不能會面的場所」（指電影院），反而讓電影觀眾更可能去信任影像。在隨後的著作當中，梅茲強調，電影符徵想像的特性，使得電影成為投射情感的更強力催化劑（這和麥克魯漢在「熱媒體」和「冷媒體」的對照上有些相似）；梅茲同時拿電影與電視做比較，其結論認為：雖

然有技術上（攝影相對於電子）、社會地位（電影如今被視爲一種神聖的媒體，電視仍舊被譴責爲文化的荒漠）、和接收上的差異（戲院裡的大銀幕相對於一味追求家庭樂趣的小螢幕、全神貫注的相對於分心的），但這兩種媒體事實上構成相同的語言，共有重要的語言程序（音階、聲音起落、字幕卡、音效、攝影機運動等等），因此，它們是兩個鄰近的語言系統，同屬於雙方的符碼，數量比分屬單方的多，也較爲重要。相反地，那些分開它們二者的符碼，比分開它們和其他語言的符碼，數量較少，而且較不重要（Metz, 1974）。雖然人們對於梅茲此處的結論有所爭論（例如人們會說，技術和接收的情境，自從1970年代起，就已經有所轉變），但重要的是，這是一種獨特的區分方法：藉由探討電影和其他媒體之間的類比和非類比，建構並識別電影的特性。

❶一本異乎尋常的笨拙翻譯把梅茲有點枯燥的文本變成讀不下去的怪東西。梅茲的兩個主要專門名詞——「語言／語言系統」（langue / language system）和「語言活動」（langage / language）——經常被翻譯成它們的對立面，從而把這本書的大部分內容變成了廢話一堆。

❷See David Bordwell, "Textual Analysis, etc," *Enclitic*（Fall 1981/Spring 1982）.

# 質問作者身分及類型

　　語言學導向的符號學研究，其影響是：符號學替代了作者論，因爲電影語言學對於電影作爲個別作者的創意表現比較不感興趣；同時，作者論提出了一種體系，將作者的個性建構在表面線索和表徵之外，使作者論與某種結構主義和諧一致，導致緊密的結合，稱之爲「作者—結構主義」（auteur-structuralism）。作者—結構主義破除《電影筆記》和沙里斯（作者論）模式特有的個人崇拜，把個別的作者視爲跨符碼（神話、肖像研究、地方性）的管弦樂編曲家，就像史蒂芬‧庫洛夫斯（Stephen Crofts）指出的，作者—結構主義正好出現於1960年代末期一種文化的形態，該文化形態又來自倫敦結構主義影響下的左派，特別是來自於英國電影協會教育部門與電影文化相關的所有事物。作者—結構主義可由諾威—史密斯（Geoffrey Nowell-Smith）1967年的維斯康堤研究、彼得‧伍倫1969年的《電影記號學導論》、以及吉姆‧凱西斯（Jim Kitse）1969年的《西部地平線》（*Horizons West*）舉例說明。作者—結構主義強調「作者是一個關鍵性的構想，而不是一個血肉之軀的人」的概念，他們尋找潛藏的對立結構，包含主題的題旨以及重複出現的文體形態，成爲某些導演的代表，和瞭解其作品之深層意涵的線索。對彼得‧伍倫而言，約翰‧福特畢生作品的多樣性，潛藏著根本的結構形態與對比，這些根本的結構形態與對比，建

立在文化與自然的二元對立上：家園／荒野、開拓者／游牧者、文明／野蠻、已婚／單身；作者─結構主義很少談論電影特性的議題，因為這許多的題旨和二元的結構並非電影特有，而是廣泛散佈在文化和藝術當中。

連接作者─結構主義的中間這條橫線，是壓力極為沈重的一條線，證明欲把作者論浪漫的個人主義（例如約翰・福特的夏安族人）和結構主義的科學至上主義（例如李維─史陀的Bororos族）調和在一起，是困難的。強大的結構主義潮流聲稱：「語言表達作者」，以及「意識型態表達主題」，使大規模、非個人的「結構」，得以壓倒弱小、個別的「作者」。同時，結構主義者和後結構主義者鄙視作者論把電影變成浪漫主義（被其他藝術摒棄已久）最後一道防線；藝術的浪漫觀點將藝術視為一盞表情豐富、意味深長的「燈」，而不是一面反射的「鏡子」──引述自梅爾・阿伯拉姆斯（Meyer Abrams）的二分法，將藝術家視為著魔者（vates）、古波斯的僧侶、預言家、千里眼、及「不被承認的人類立法者」，浪漫主義把藝術性歸因於不可思議的「銳氣」或「天賦」上，這是一種極為神祕、準宗教的觀點。

作者─結構主義在歷史的重疊、互溶當中，可以被視為過渡的片刻，把我們從結構主義帶到後結構主義。結構主義和後結構主義，對於作者是否為文本唯一的創作來源，持相對而非絕對的看法，而傾向於把作者視為場域，而不是一個起點。在〈作者之死〉（The Death of the Author, 1968）一文中，羅蘭・巴特重新將作者視為作品的副產品，作者變成什麼都不是，作者只是作品的例子，就像在語言學，主體的「我」什麼都不是，「我」只是當說「我」的時候的例子。對羅蘭・巴特來說，一個文本單位，不來自於它的起源，而是來自於它的

目的地，實際上，羅蘭・巴特的催生術是：扼殺作者，使讀者得以誕生。

在〈什麼是作者？〉（What is an Author?）一文中，傅科也談到作者之死，傅科追溯作者的出現上至十八世紀的文化情境，那是一個思想史個別化的生產年代，傅科比較會去談「作者的功能」，把作者身分視爲一種短暫、受限於時間的機制，此一機制將很快地對未來「論述普遍的匿名」讓步；在後結構主義者對（作品）原創主體的攻擊之下，電影作者從身爲文本的產生來源，轉變爲僅僅是閱讀和觀看過程中的一個專門名詞，轉變爲論述交互貫穿的一個場所，轉變爲一種從歷史角度建構的電影閱讀和觀看方法交會而產生出來的變動結構，在這種反人文的閱讀當中，作者被分解成更抽象、更理論的例子，像「陳述活動／發聲源」（enunciation）、「主體化」（subjectification）、「書寫」（ecriture）、及「文本互涉」（intertextuality）（懷疑論者將迅速指出：判定作者之死的後結構主義作家們，一樣把作者尊奉爲神聖，甚至也把自己變成明星，他們從來沒有忘記拿他們的演說費）。

在此同時，整個作者論被認爲是無法說明電影的所有面向。前衛派的支持者譴責作者論只專注於商業電影，也沒給實驗電影留下什麼空間（請參照Pam Cook, in Caughie, 1981）；當作者論遇上麥可・史諾（Michael Snow，實驗電影的始祖，在電影底片上弄出刮痕）的作品或遇上荷莉斯・富藍普頓（Hollis Frampton）的作品時，變得蹣跚跟蹌、搖搖晃晃；在碰上政治電影時（像是第三世界新聞片集團），則徹底失敗。確實，那些偏好集體、平等主義模式的左翼電影激進分子，天生就對作者論骨子裡頭支持階級制度及獨裁主義的假設起質疑；馬克思主義者批評作者論是一種不顧史實的假設，不論在什麼樣的政治經濟

情況下，天才終將「出現」。第三世界的批評者對作者論也是褒貶不一，格勞勃‧羅卡於1963年寫道：「如果商業電影是傳統，作者電影就是革命。」費南度‧索拉納斯和奧大維‧傑提諾嘲諷作者電影（他們的「第二電影」）是政治上的止痛劑，容易吞服，他們反而比較偏好集體、具戰鬥性、激進的「第三電影」；女性主義的分析者們也表達了彼此矛盾的態度，他們一方面指出父權制以及伊底帕斯情結的比喻，就像「攝影機鋼筆論」和被謾罵的「爸爸電影」（cinema de papa）的比喻，另一方面，他們要求對於像是度拉克、伊達‧魯比諾（Ida Lupino）、桃樂絲‧阿茲娜（Dorothy Arzner）、及艾格尼絲‧華達等女性作者的識別；早在1973年，克萊兒‧強斯頓（Claire Johnstone）就認為作者理論標記出一個重要的介入：「剝去以導演作為電影分類的依據規範，已經證明是呈現我們電影經驗非常有效的方法。」（Johnston, 1973）

在作者─結構主義盛行的那段期間，同時也重新察考了類型分析。例如，彼得‧伍倫對作者─結構主義的描述，部分由於他對類型的概念；彼得‧伍倫對約翰‧福特一系列電影結構的分析，和約翰‧福特畢生作品中大量的西部片有關，在類型上，其所依賴的是荒野和庭園的二分。1970年代，電影分析者像是艾德‧巴斯康（Ed Buscombe）、吉姆‧凱西斯、維爾‧萊特（Will Wright）及史帝夫‧尼爾（Steve Neale）等人，帶來新的方法，影響類型理論的傳統領域。在〈美國電影中類型的觀念〉（The Idea of Genre in American Cinema）一文中，艾德‧巴斯康要求多多注意電影圖像研究的要素，對巴斯康來說，視覺傳統提供一個架構或環境，在這個架構或環境中，故事可以被說出來；類型的「外在形式」包含視覺的要素──西部片中，寬邊

帽子、槍枝、妓女的緊身裝束、篷車等等，而「內在形式」即是佈署這些視覺要素的方法，導演佈署由圖像提供的資源，結合這些資源，使其又創新又和諧，艾德‧巴斯康經由山姆‧畢京柏（Sam Peckinpah）的《午後槍聲》（Ride the High Country）影片，說明「內在」和「外在」之間的張力，該片中，駱駝取代了馬：「西部片中的馬，不僅是一種動物，而且是代表莊嚴、優雅、及權力，這些特性由於是和駱駝競爭，故被嘲弄，更難堪的是，駱駝贏了。」（Buscombe, in Grant, 1995, p. 22）

吉姆‧凱西斯1970年在《西部地平線》一書中，用亨利‧那許‧史密斯（Henry Nash Smith）在《處女地》（Virgin Land）一片提出的荒野與文明的對立，來分析西部片，吉姆‧凱西斯畫了一個對立的表（個人對應社群；純樸對應教養；法律對應槍；綿羊對應野牛），這些對立建構了西部片，他同時要求注意俠義的符碼、未開發地區的歷史、以及邊境其他非電影再現的歷史。維爾‧萊特在《左輪槍與社會》（Sixguns and Society）一書中，引用普洛普在神話故事中情節功能和角色形態的研究成果。維爾‧萊特認為，早期西部片中的對立到了後來的西部片則變成不同的形態，由類型所傳遞的神話，幫助我們研究歷史和世界，將我們的恐懼和欲求、緊張和理想予以具體化。「類型」一詞，長久以來至少有兩種意義被使用：（1）包含一切的意義，認為所有的電影都有其類型；（2）好萊塢「類型電影」比較狹義的意義，亦即名氣較小、較低預算製作出來的B級片。後來，類型的意義是指好萊塢（及模仿者）工業產製模式的「類推」，是一種同時標準化又差異化的工具，在此，類型擁有習慣的影響力和惰性。類型意指一個總稱的工作部分，每一種類型不但有其流行或進展的階段，而且也有其

不同的工作人員：編劇、導演、服裝設計師。

湯瑪斯‧雪茲1981年的《好萊塢類型電影——公式、電影製作與片廠制度》（*Hollywood Genre : Formulas, Filmmaking and the Studio System*）一書，就像早期維爾‧萊特和吉姆‧凱西斯的著作一樣，受到李維－史陀的結構主義影響，把神話解讀為消除結構的緊張狀態。湯瑪斯‧雪茲使用結構主義二元對立的方法，將好萊塢電影的類型劃分為：重建社會秩序的作品（西部片、偵探片）及建立社會整合的作品（音樂歌舞片、喜劇片、劇情片），類型起著「文化儀式」的功用，透過浪漫的故事、或透過一個角色在敵對派別之間斡旋，而整合一個衝突的社會。

對照於法蘭克福學派的電影觀點，類型僅象徵著一種大量的裝配線式生產，理論家開始把類型視為電影創作者和閱聽眾之間，一種協商關係的具體化，視為調和工業的穩定和流行藝術的刺激；史帝夫‧尼爾認為，類型是「定位、預期、及慣例的系統，環繞在工業、文本、及題材之間」。史帝夫‧尼爾引用接收理論的語言，將每一部新的影片看作是改變我們「類型期待的水平線」；瑞克‧阿特曼（Rick Altman, 1984）要求一種既是「語意學」取向——關注敘事的內容，又是「句法」取向——焦點放在敘事要素嵌入的結構上。他同時指出，許多電影能夠藉由混和一種電影類型的句法和另外一種電影類型的語義學而有所創新。如此，音樂歌舞片藉由和劇情片合併而有了新的面貌，瑞克‧阿特曼因而一方面希望避免因過度包容語意學定義的類型，而產生的問題（例如雷蒙‧杜格納〔Raymond Durgnat〕大大剝離黑色電影〔film noir〕的「系譜」）；另一方面，希望避免過度包容詮釋學定義的類型（例如湯瑪斯‧謝茲的二分法：秩序－整合），他倒

是提出雙向而互補的取向，承認電影能夠和一種趨勢做語意學上的結盟，而和另外一種趨勢做句法上的結盟。

雖然一些類型——代表片廠生產的那些已確立的範疇（例如西部片、音樂片），被電影製作者及消費者識別出來，其他的類型則由一些批評者標明出來。不過，在1940年代，沒有人拍黑色電影；追溯其起源，該名詞是由法國電影批評者比照「黑色通俗小說」（Serie noire）創造出來的；然而，在《體熱》（Booly Heat）一片問世，類型已經普遍被奉為神聖之後，勞倫斯・卡斯丹（Lawrence Kasdan）重拍《雙重保險》（Double Indemnity），便自覺地致力於「黑色效果」。

類型分析被一些問題所困擾——第一、「延伸」的問題，一些類型的標記（例如喜劇）過於廣泛，以致於沒什麼用處，反之，其他的類型，例如「關於弗洛伊德的傳記電影」或「關於地震的災難電影」，又太過於狹窄；第二、「規範主義」（normativism）的危險，即對於類型電影應該如何如何的一種先入為主的觀念，而不是把類型視為激發創造力和創新的彈簧墊；第三、類型有時候被想像成單一大塊的，猶如電影僅屬於一種類型。「類型的法則」禁止類型之間的混和，然而只要是為了商業的理由，即使古典好萊塢電影也混和各種不同的類型（請參照Bordwell et al., 1985, pp. 16-17）；同樣地，孟買的音樂歌舞片，別具特色地混和了劇情片的強烈情感和音樂歌舞片的歌曲與舞蹈，再加上其他可以娛樂觀眾的的刺激要素。❶湯瑪斯・艾爾塞瑟（Thomas Elsaesser）提到通俗劇情節向來就深植於不同的型態中：在英國，深植於小說中；在法國，深植於古裝劇中（Elsaesser, 1973, p. 3）。❷第四、類型批評經常被「生物論」所困擾，詹姆斯・那瑞摩爾指出，類型的字源在於生物學與生殖的比喻，發展出一種本質主義

（Naremore, 1998b, p. 6）；湯瑪斯・雪茲認為，類型有它的生命週期——從出生、成熟、到衰退，但事實上，我們在藝術形態最初開始的時候，就會發現模仿（例如：小說中，山繆・李察遜〔Sammuel Richardson〕的《潘蜜拉》〔Pamela〕以及亨利・費爾汀〔Henry Fielding〕的《Joseph Andrews and Shamela》；電影中，葛里菲斯的《忍無可忍》〔Intolerance〕以及巴斯特・基頓的《三個年代》〔The Three Ages〕）。此外，類型永遠能夠重新裝配，就好像嘉年華會中那種熱鬧場面，這種情形至少可以追溯到中世紀那樣久遠。許多類型批評遭受「好萊塢中心主義」（Hollywoodcentrism）之苦，亦即電影分析者將他們的注意力侷限在好萊塢類型電影（例如音樂歌舞片），而省略了巴西的「chanchada」、印度「波萊塢」（Bollywood）式的音樂歌舞片、墨西哥的「cabaretera」、阿根廷的探戈片、以及埃及的音樂片等。

類型也可能沈潛，就像當一部片子上映時，表面上屬於某一類型，然而在較深的層面上，屬於另一類型。就像當分析者認為《計程車司機》（Taxi Driver）「全然」是一部西部片，或《納許維爾》（Nashiville）最終是一部關於好萊塢的自我反射電影（描寫好萊塢的電影）。有時候，分析者會犯類型錯誤，錯誤地把適用於某一類型的標準應用在另一類型上，就像評論者發現《奇愛博士》（Dr. Strangelove）其實是挖苦冷嘲的，因為該片沒有突出的角色，而缺少突出的角色，就是諷刺特色❸。當嘉年華會電影被批評為不能提供實在的影像時，類型錯誤也就發生。事實上，「怪異風格的寫實主義」只不過是另類的再現符碼。同時還有「非電影分析」的危險，亦即不考慮電影的符徵和特別的電影符碼，例如：黑色電影照明的功用、音樂歌舞片色彩的功

用、西部片攝影機的運動等。

　　類型批評充其量也只是一種解釋的認知工具，解釋的問題包括：如果我們把《計程車司機》視爲一部西部片，或者把《萬夫莫敵》（Spartacus）視爲民權奮鬥的寓言，那麼，我們學到了什麼？這些文本的什麼特性透過此一策略而變得顯而易見？政治上壓抑的環境可以導致類型的消失，就像政治的寓言，例如山多士的《瘋狂病院》（A Very Crazy Asylum）或米洛斯·福曼（Milos Forman）的《救火員的舞會》（Horí, má panenko / Fireman's Ball），把他們眞正的目的隱藏在一個滑稽戲背後。使用類型最有用的方法，也許是把類型視爲論述的資源、激發創造力的彈簧墊。藉此，導演被假定能夠優化卑微的類型，能夠通俗化高貴的類型、能夠將新的活力注入耗盡的類型，將最先進的內容灌注到傳統的類型中，或模仿一種應受嘲弄的類型。如此，我們把類型從靜態的分類法，變爲積極、可以變化的操作。

❶舉一個高層次的例子來說，高達就因喜歡矛盾修飾法的類型拼貼而惡名昭彰：高達的電影《斷了氣》是一部存在主義的的盜匪片，《女人就是女人》（A Woman is a Woman）是一部音樂歌舞片，而《2號》（Numéro Deux）是一部主張男女平等的色情電影，他大部分的電影都屬於各種不同類型。

❷普勒斯頓・史特奇（Preston Sturges）的電影《蘇立文遊記》（Sullivan's Travels），形成一種通稱的羊皮紙文獻（像羊皮紙文獻一樣，有刮去前文、重複書寫的痕跡）。這部電影包含的類型有：(a) 社會意識的電影類型 —— 如《怒火之花》（Grapes of Wrath）；(b) 以流浪漢和無賴爲題材的電影類型；(c) 諷刺性的電影類型；(d) 描寫好萊塢的好萊塢電影類型；(e) 馬克・史耐特（Mark Sennett）風格的低俗胡鬧電影類型；(f) 神經喜劇電影類型；(g) 抑鬱紀錄片風格的佩爾・羅倫茲（Pare Lorentz）電影類型；(h) 幫派電影類型 —— 如《我是黑獄逃犯》（I Am a Fungitive from a Chain Gang）；(i) 全部黑人演出的音樂片電影類型 —— 如《哈利路亞！》（Hallelujah！）；以及 (j) 動畫卡通電影類型（請參照Stam, 1992）。

❸伍迪・艾倫的電影（特別是那些由他參與演出的電影），經常被誤認是他揭露自我的自傳，就如同把莎士比亞和伊亞哥（Iago，《奧賽羅》中的角色）劃上等號一樣。

# 1968年與左翼的轉向

　　除了像是作者論和類型理論這些相對上沒有政治傾向的理論之外，我們發現更爲激進、甚至是革命的電影理論。在1960年代末期，第一世界像早先的第三世界一樣，目擊了一個文化和政治上喧騰的時代、一個革命動盪的頂點，這股喧騰與動盪，隨著第二次世界大戰納粹主義的挫敗及戰後殖民帝國的崩潰到來。1960年代的電影理論建立在早先左翼分子將電影理論化的成就上（例如艾森斯坦、維多夫、普多夫金、布萊希特、班雅明、克拉考爾、阿多諾、霍克海默），而且確實經常重複探討許多早先的爭論，包括：艾森斯坦和維多夫有關電影實驗主義的爭論、布萊希特和盧卡奇有關寫實主義的爭論、班雅明和阿多諾有關大眾媒體意識型態角色的爭論。

　　1968年五月，被稱爲「值得紀念的年代」（annus mirabilis），由學生帶領的暴動幾乎推翻法國戴高樂政權，衝突的背景是1956年兩起事件所引起的西方馬克思主義的危機：蘇聯共產黨承認史達林罪行，以及鎮壓匈牙利革命起義。一般來說，1968年不是「舊左派」（Old Left，即正統共產黨之史達林官僚政治的左派）的產物，而是「新左派」（New Left，即反獨裁主義、反修正主義的左派）的產物，新左派發現共產黨是那麼不可思議的消極被動且和資產階級串通一氣。1968年的革命，並非起於貧窮，而是起於富足，之所以失敗，部分是因爲

法國共產黨拒絕支持他們。1968這一年，標明了冷戰結束的開始，而在冷戰中，世界兩大超級強權（美國和蘇聯）在生死攸關「保證互相毀滅」（mutually assured destruction, MAD）的擁抱下，已經被箝制住（亦即「恐怖平衡」〔the Balance of Terror〕）。史丹利・庫柏力克（Stanly Kubrick）的電影《奇愛博士》，就對此露骨地加以諷刺。除了反獨裁主義（anti-authoritarism）、強調社會主義（socialism）和平等主義（egalitarism）、以及反官僚政治（anti-bureaucratic）之外，新左派同時也從過去強調階級剝削，以及心理分析（psychoanalysis）、女性主義（feminism）、反殖民主義等精闢見解的整合，轉成對於社會疏離的廣泛批評。

1968年，一切都被泛政治化，「政治」議題延伸到理論和日常生活當中。1968年五月以前，1967年有高達的預言性電影《中國女人》（La Chinoise）——描寫有關巴黎一個毛澤東主義共黨團體的基層組織，以及蓋・狄伯德具有先見之明的宣言集《奇觀的社會》，在書裡面，"Situationalist International"這個組織的領導者認為，以格言的型式來說，現代社會中，生活「展現成為許多奇觀的大量累積」，對蓋・狄伯德而言，社會主義聯盟的國家資本主義制度及西方的市場資本主義制度，都透過聯合各種令人順從、著迷的「奇觀」，來異化（疏離）工人（後來，蓋・狄伯德把這本書變成一部情節錯綜複雜的電影，疊映著馬克思主義評論在已有的電影片段上）；"Situationalist International"的那些人，同時也挑戰藝術體系本身，他們並不要求一種「革命藝術的批評」，而是要求「所有藝術的革命批評」。❶

1968年五月的事件在世界各地的藝術界迴盪著，特別是在電影方面。這個暴動的前兆是「朗格勒事件」（L'affaire Langlois），即法國左

翼人士──包括：楚浮、高達、賈克・希維特（Jacques Rivette）等電影創作者，以及羅蘭・巴特，嘗試替亨利・朗格勒（Henri Langlois）復職，因為朗格勒（法國電影圖書館創辦人）之前被文化部長馬爾侯解聘，而以高達和楚浮阻止1968年的坎城影展放映電影而達到最高潮。法國也在1968年提出有關「電影眾議院」（États Generaux du Cinéma）烏托邦建議（這個概念指涉1789年法國大革命與眾議院，以及第三世界的類似隱喻），它分成許多不同的項目，要求和既有的體系做一次徹底的決裂，包括：廢除法國國家電影中心（CNC, National Center of Cinematography）、發展新的拍片場所（包括工廠、農場）、廢除電影檢查制度、政府資助放映影片、以及開始全面企業化的電影製作方式；其「電影反叛宣言」（Le Cinéma s'insurge / the Cinema Rebels）提醒讀者們：電影是屬於人民的，而且，電影應該由電影的工作者來製作和散佈（請參照Harvey, 1978）。

「1968年五月」（May '68）一詞，經常用來代表往後大約二十年間，許多國家叛亂思想和行動的廣泛現象，法國的暴動事件雖然最為引人注目，但事實上，其他地方隨後也同樣爆發一些事件，例如學生和知識分子在柏克萊和柏林、里約熱內盧和東京、曼谷和墨西哥市，參與全球性對於資本主義、殖民主義、帝國主義、共產主義獨裁統治的反抗運動，而反抗運動之所以遍及全球，部分原因是媒體煽風點火、鼓動風潮，擴大社會運動。那時候，有一些口號帶有該時期超寫實風味的意義，例如：「給想像力量」、「實際一點：要求那不可能的」、「不應該禁止任何東西」、「把警察從你的腦袋中趕出來」、「我們都是德國的猶太人」、「打開監獄、精神病院、和高級中學的門」、「別信賴超過三十歲的人」、「調整頻道、開機、退出」、「做愛不要作

戰」、「兩個、三個、許多越南人」、「女人撐起半邊天」等等。沒有一個單獨、統一的1968運動，其中包括：西歐的馬克思—列寧主義、東歐的反史達林運動、中國的毛澤東、北美的反文化運動、第三世界的反帝國主義運動。通常，這些運動兼備了擁抱美國態度與價值的生活方式，卻排斥美國外交政策。因此，高達在《男性，女性》（Masculine, Feminine）一片中的口號是：「馬克思及可口可樂的小孩」。

在電影方面，1960和1970年代早期，擴散著革新運動。緊跟新寫實主義和新浪潮運動之後，我們還發現世界各地其他的一些電影運動，包括：阿根廷的「第三種電影」（Tercer Cine）、巴西的「新電影」（Cinema Novo）、墨西哥的「新浪潮」（Nueva Ola）、德國的「新德國電影」（Neues Deutsches Kino）、義大利的「新電影」（Giovane Cinema）、美國的「新美國電影」（New American Cinema）、印度的「新印度電影」（New Indian Cinema）。此一時期的標記是馬克思主義以及左傾電影雜誌的擴散，例如：法國的《正片》（Positif）、《電影批評》（Cinétique）、《電影行動》（Cinémaction）、以及新左派的《電影筆記》（Cahiers du cinéma）；英國的《銀幕》（Screen）及《框架》（Framework）；加拿大的《電影短論》（Cine-Tracts，後來稱作《電影行動》〔Cine-Action〕）；美國的《跳接》和《影痴》（Cineaste）；義大利的《驛馬車》（Ombre Rossi）和《電影評論》；祕魯的《電影論壇》（Hablemos de Cine）；以及古巴的《古巴電影》（Cine Cubano）。馬克思主義風格的電影理論提問以下這些問題：電影工業的社會決定因素是什麼？電影作為一種制度，其意識型態的角色為何？是否有所謂的馬克思主義美學？社會階級在電影產製和接收上的角色為何？電影創作者應該採用何種風格和敘事結構？以及，電影評論者應該採取什麼

策略來對電影做政治分析？電影如何促進社會正義與平等？

　　各種各樣的問題所共通的，是電影形成一個所謂「政治鬥爭的準自主領域」概念，而不僅是「反映」別處的鬥爭。班雅明曾經說過法西斯主義者是「政治的美學化」，而1968年5月的電影文化，則移往「美學的政治化」此一相反方向。

　　在這些左傾電影的討論中，有一個重要的名詞──意識型態，多少世紀以來，許多意義就不斷被加在這個字上。雷蒙·威廉斯（Raymond Williams, 1985, pp. 152-7）在《關鍵字》（*Keywords*）這部辭典中指出，意識型態這個名詞可以從三種意義上來理解：（1）一個特定階級或團體特有的信仰體系；（2）一個迷惑人的信仰體系──人造的信仰或人造的意識，可以對照於真實的或科學的知識；（3）意義和觀念的一般過程。對馬克思主義者而言，「資產階級意識型態」概念，是用來解釋資本主義的社會關係，如何被人們以不涉及暴力或強制手段而再製出來的一種方法。個別的主體如何內化社會規範呢？就像列寧、阿圖塞、及葛蘭西（Antonio Gramsci）所定義的，資產階級意識型態是由階級社會產生出來的意識型態。優勢階級透過它，為社會成員提供一般的概念架構，進而助長該階級在經濟和政治上的利益。意識型態和霸權為令人費解問題的解答，這些令人費解的問題包括：為何受壓迫的工人（例如在威瑪時期的德國、戰後的法國、或當代美國的工人）不為其自身利益加入社會主義的革命？為何受壓迫的工人誤認自己是自由之身、擁有自由？為何他們緊緊靠著顯然剝削他們的資本主義體系不放呢？

　　阿圖塞結構主義式的重讀馬克思主義理論，使得他質疑馬克思早期手稿中，所造成的人道主義黑格爾式的解讀。阿圖塞的「回歸馬克

思」，相當於拉康「回歸弗洛伊德」的概念，分別在各自領域，與權威父親和開先河文本對話。就阿圖塞的表述來說，意識型態是「一個影像、神話、思想或概念再現的系統，該系統有它自己的邏輯和嚴密處，存在於已知的社會中，有其歷史角色」；就像阿圖塞在一個廣泛引用的定義中所述，意識型態是「個體與其存在之眞實情況間之想像關係的再現」（譯按：此定義包含三重意涵──（1）意識型態存在於「再現」的表徵系統中，而不是只存在個人的觀念或意識當中；（2）意識型態提供的是一套「想像的關係」，而非「眞實的關係」；（3）意識型態是透過表徵的想像系統建構個體）。阿圖塞使用自然界和生物學的隱喻來描述「去自然化」，對阿圖塞來說，意識型態是社會整體的「有機部分」，隱藏於人類社會中，「爲歷史再現和生活之必不可少的要素和環境氣氛」（同上，p. 232，譯按：馬克思在意識型態上，欠缺理論基礎，而阿圖塞的理論，一方面去除馬克思經濟決定論中「基底」決定「上層結構」的僵化論點，另一方面將馬克思在《德意志意識型態》〔Die Deutsche Ideologie〕一書中所提及的「觀念」及在《資本論》一書中所提到的意識型態加以發展，成爲一個有系統的科學，亦即進行意識型態和「意識型態國家機器」〔Ideological State Apparatuses〕的理論建構；阿圖塞不再把意識型態視爲「觀念」或「意識」，而認爲意識型態是具有社會效應的「實體」表現，換言之，意識型態具有「物質性」，對阿圖塞來說，意識型態是存在於組織和實際活動中的再現方式，亦即：意識型態具體表現在組織、儀式、實際活動、和意識型態國家機器當中）。

意識型態透過阿圖塞所謂的「召喚」（interpellation）而運作。「召喚」一詞，起初來自於法國的立法程序，它喚起社會的結構與實

踐，而社會的結構與實踐則對個人「點名召喚」，賦予他們社會認同，並且將他們建構成為「主體」，使他們在生產關係的系統中，不假思索地接受他們的角色。所以，阿圖塞理論取向的不同之處，在於他不把意識型態看作是來自於階級位置所產生偏頗和扭曲觀點的虛假意識，而是像理查・艾倫（Richard Allen, 1989）所說的，把意識型態視為「構成經驗本身社會秩序的客觀特徵」。

在1970年代，一些重要的阿圖塞（意識型態理論）專門用語像是：「多重決定論」、「主導性的形構」、「問題意識」、「理論實踐」、「召喚」、及「不在場的結構」，大大地流通在電影理論的論述中，而「徵候閱讀法」的概念對電影理論和電影分析的影響特別大。徵候閱讀法將疑點註釋學的各個部分帶到一起，包括：馬克思對資本主義經濟學家（例如亞當・斯密〔Adam Smith〕）的批判式閱讀、弗洛伊德對他的病人言說的徵候式閱讀、布萊希特對「疏遠」概念的解讀──不過這次不是研究舞台擺設，而是閱讀文本。在《讀資本論》（*Reading Capital*）一書中，阿圖塞和巴利巴爾（Etienne Balibar）閱讀馬克思對亞當・斯密的閱讀，阿圖塞描繪馬克思閱讀亞當・斯密的方法是徵候的。而所謂徵候的閱讀法，即在「顯露所讀文本中的未顯露事件，而且，同時將所讀文本和不同的文本做聯繫，這些不同文本在開始時有必要缺席，此時出現。」（Althusser and Balibar, 1979, p. 28）因此，以徵候閱讀法閱讀文本，不是探究文本的本質，也不是探究文本的深度，而是探究文本的斷裂點、探究文本的推移與靜默、探究文本的「不在場結構」和「建構性的不足」（譯按：以徵候閱讀法閱讀文本，就是探究文本之間的相互關係與理論框架，然後得出意義；閱讀文本不能只看文本的表面結構，而是必須從文本結構之隱藏、缺失、

或不足的部分去探討、分析）。皮耶・馬雪利（Pierre Macheray）則是在文學上，《文學生產的理論》（*A Theory of Literary Production*）一書中，發展徵候閱讀法的概念。

同樣具有影響力的是阿圖塞有關於「意識型態國家機器」的理論，該理論被左傾人士深情地喊作 "ISAs"（即意識型態國家機器之原文縮寫）。阿圖塞將該理論建立在葛蘭西的「霸權」概念上，把社會的上層結構劃分爲兩種「情況」—— 政治－法律上的情況（法律和國家）、以及意識型態的情況。首先是壓制性國家機器，包括：政府、軍隊、警察、法庭、以及監獄；其次是意識型態國家機器，包括：教會、學校、政黨、電影、電視、及其它文化機構（這種分析對法國特別恰當，因爲法國政府是一個中央集權的官僚結構）。阿圖塞把理論描述成「理論實踐」（theoretical practice），將理論闡述成爲一種型態的激進主義，而且，有時將理論闡述成爲一種避免更危險以及必然的政治型態託辭（雖然阿圖塞是「銀幕理論」十分重要的理論參考者，然而，如我們隨後所看到的，葛蘭西則是後來所謂文化研究主要的理論參考者）。

對阿圖塞而言，自由的、自然生成的「個體」，實際上是由文化孕育出來的「主體」。確實，自由本身是一個想像的建構，它的基調搖擺不定，且其活力遮掩了社會統治的重量。以拉康鏡像階段的意義來說，自由是想像的，在鏡像階段，嬰兒把自己誤認爲是一個和母親連成一體的統一主體。對阿圖塞來說，當社會主體被「安置」在統治的社會關係中時，他們誤認了他們自由的個體性（個體特徵）；在統治的社會關係中，有錢的公司控制了工人，男人支配了女人……，意識型態將社會上不平等和支配關係自然化，讓社會不平等和支配關係自

然而然、永不動搖。

　　和阿圖塞的概念相連的，是意識型態的首要功能，即再製主體的價值觀，而此一價值觀是維持一個壓制的社會秩序所必需的。和拉康有關建構主體的看法一樣，電影理論家像是史蒂芬・希斯（Stephen Heath）、科林・麥卡伯（Colin MacCabe）、以及尚－路易士・柯莫里（Jean-Louis Comolli）等人，強調電影是以適合於資本主義體系的方法來安置主體，觀眾被緊密銜接上錯誤認知結構之後，便接受了分派給他們的角色認同，從而被固定在一個具有特別感知與知覺方式的位置上，電影的機器設備和特定的電影技法（例如：透視的影像、觀點鏡頭的剪接）把觀眾變成了「主體」。

　　如果安海姆把電影本身的真實性視為美學的缺陷，那麼，阿圖塞派的結構馬克思主義理論家就是把電影本身的真實性看作是先天就存在的意識型態缺陷。如果巴贊和克拉考爾把電影的真實性頌揚為民主參與的催化劑，那麼，阿圖塞派的理論家就是把電影的真實性看成專制獨裁的征服工具，而他們認為正是電影本身這種對於真實的傳達，使得電影和資產階級的意識型態串成一氣。電影的機器設備完全不讓人對影像的含糊範圍進行民主的選取，電影的機器設備及其寫實風格的必然結果僅把觀眾縫合進入資產階級常識的「網絡」中。

　　一群和《原貌》（Tel Quel）、《電影批評》這兩本前衛派期刊有聯繫、而且部分受到藝術史學家皮耶・法蘭凱斯托（Pierre Francastel）作品激勵的作家，認為電影的機制合併了文藝復興時期觀點的符碼——那是一個再現的系統，被特定的重商主義階級安置在某個歷史時刻中。根據這種看法，資產階級的意識型態原本就存在於電影的機器設備本身，攝影機只不過是把繼承自文藝復興時期，人文主義形象化的

再現傳統化為神聖的。十五世紀義大利的畫家觀察到自然界中物體的大小，會隨著物體與眼睛之間距離的平方成比例地變化，他們簡單地將這個描繪視網膜特性的法則納入他們的繪畫中，這種深奧模仿的結果，為繪畫播下了幻覺技巧與方法使用的種子，最後導致令人印象深刻的「幻象」（trompe-l'oeil）效果。攝影機只不過是把「人造觀點」（perspectiva artificialis）合併到它的複製裝置中，從而將文藝復興時期觀點所安置的「先驗主體」的「中心位置」記錄下來。雖然，畫家可以違反觀點符碼，但電影創作者卻不能，因為該符碼被植入電影創作者工作時所使用的工具中，甚至魚眼鏡頭（fish-eye lense）或者望遠鏡頭（telephoto lense）的扭曲觀點，也仍是透視的，它們只有在和正常觀點的比較關係中，才是扭曲的。這些電影理論家認為，攝影機不僅記錄真實，攝影機還傳達透過資產階級意識型態過濾過的世界，使得個人臣服或順從此一世界所彰顯的意義（意義的重點及起源），從而給什麼都看得見的觀眾全知及全現的假象，觀眾的這種迷惑，反映出資產階級社會自由的主體。此外，觀點的符碼產生自身缺席的假象，它否認它那種再現，而把影像視為就是這個世界。在對巴贊烏托邦式「完全電影」的反烏托邦翻轉，電影變成「完全疏離」（total alienation）的場所——原始欲求的實現，以再製政治疏離與無意識之最後場景。

　　同時，敘事的剪接慣例透過「縫合」（suture）過程，將各種不同的主體性混合（打散）成為單一的主體。「縫合」一詞原本是指外科手術中的縫合傷口，但對於拉康派的理論家——例如賈克－亞蘭·米勒（Jacques-Alain Miller）來說，它喚起主體和主體論述之間的關係，以及喚起想像和象徵之間缺口的縮小。對於拉康而言，「想像界」（imaginary）和母親的特別關係有關，而「象徵界」（symbolic）和語

言及符號領域有關，是和父親聯想在一起的。該概念是由尚－皮耶·伍達（Jean-Pierre Oudart）第一次運用在電影上，縫合的功用即在於隱藏蒙太奇所造成的支離破碎，從而驅離剪接所帶來的威脅（引發閹割焦慮），並且把觀眾綁進電影的論述。尚－皮耶·伍達認為電影以這種支配形式來刺激觀眾，建構一個統一、虛構的全部空間，這個空間遮蔽了不在場的（欠缺的）部分，他以正／反拍鏡頭的結構為例作說明。經由先接受對話者當中主體的位置，然後接受對話者當中客體（另一位）的位置，觀眾變成既從對話當中主體的位置觀看，又從對話當中客體的位置觀看，從而享有一種整體的虛幻感覺。觀點鏡頭的剪接經常展現漏洞或缺陷，然後將這些漏洞或缺陷縫合、連結起來，製造出觀眾的交互擺動，即一種在失去和補償之間的移動。雖然歐達爾的著作提供一個有關於縫合的自我反思問題，丹尼爾·達揚（Daniel Dayan）強調此系統單向的意識型態效果，使得電影符碼的操縱不被察覺出來。❷威廉·羅斯曼（William Rothman）拒絕縫合理論在傳統電影研究上的過於龐大，而傳統電影實際上是依賴一種含有三個鏡頭的連續鏡頭，亦即：角色看－目標被看－角色看。❸卡亞·史佛曼（Kaja Silverman）從史蒂芬·希斯〈敘事的空間〉（Narrative Space）一文出發，不看正／反拍鏡頭的過程，而是以更大的敘事縫合角色，作為安置觀眾時的一個整體。例如《驚魂記》（Psycho）這部電影精心安排觀點鏡頭剪接，以這種方法，觀眾被安置為既是受害者、又是殘酷成性的窺淫狂。

　　縫合理論遭受到來自許多領域及各種論點的攻擊。分析理論（Carroll, 1988；Allen, 1995；Smith, 1995）攻擊的焦點在於縫合理論有缺點的論證及理論的概念化；認知主義者（Bordwell, 1985）指明縫

合理論忽略了它和敘事之前意識及意識的囓合；敘事學者說明認同的其他決定因素；美學家（Bordwell, 1985）注意不同電影風格的簡化解說；拉康派的心理分析抱怨縫合理論誤會了拉康；此外，女性主義者（Penley, 1989）則是指明縫合理論將觀眾的觀看安置在父權制度的基礎上。

阿圖塞結構馬克思主義那種那種封閉而令人窒息的電影決定論觀點，不可避免地引發強烈的反應。回顧1960和1970年代的一些馬克思理論，在批評或斥責意識型態國家機器及優勢的主流電影上，的確有點誇張，甚至情緒激動。1960年代的左翼批評，促成了一種意識型態的恐慌，取代了由右翼批評所造成的道德恐慌，該理論（1960年代的左翼批評）把單一媒體當成廣泛社會異化的代罪羔羊，沒能夠把電影視為一個更廣泛聯集的一部分，在這個更大的聯集當中，大部分的機構扮演著互相對立、且在政治上有矛盾情節的角色。那種不顧史實、天真浪漫、幾乎將感知本身和意識型態劃上等號的寫實主義認識論，將一些理論家的著作，導向譴責電影機制形成力量強大的「影響機器」，任何的抗拒都是徒勞的（這種想要顛覆機制的絕望，與1968年法國左派失敗所造成的政治悲觀，可相提並論）。一種整體的優勢意識型態和優勢電影的概念，把電影機制看作似乎是並不矛盾的，該理論同時也不考慮文本之間的差異。所有電影在任何情況下，完全有著同樣的決定論，這種想法是否合理？在仇恨女人的謀殺電影和《末路狂花》（Thelma and Louise）的影響下，或在《捍衛戰士》（Top Gun）和《政壇怪傑》（Bulworth）之間，是否終究沒有差別？結構馬克思主義藉由專門關注於意識型態再現的形式，而被視為表意系統或結構，為它自己提供了一個非歷史的電影概念。根據歷史事實的透視符碼，把自己

變成一個先驗的要素，使得電影永遠可以穿透到純哲學領域。準唯心主義對於心理固有超越歷史的願望，以及電影整體模式的假定，沒能夠考慮到修改電影裝置、脫離常軌的閱讀、或可以提醒觀眾注意電影產製過程的電影文本。

電影機制理論有時候以一種抽象且帶有惡意的意念，深深地影響著電影機器，落入一種新柏拉圖式情感操縱的譴責，但現實的觀眾絕對不是電影機制理論家們所判定、高科技版柏拉圖洞穴幻影欺騙的可憐俘虜。

此外，對於受壓迫者未能推翻資本主義體系，有另外不同的解釋。在資本主義社會中權力的實際分配、社會主義革命的不可能實現、想要變成資本主義彩券贏家的希望、左派過度的分裂，都可以解釋反資本主義革命的失敗，這些解釋也許要比任何有關主體建構的深奧理論好更多；諾耶‧卡洛在《神祕化電影》（*Mystifying Movies*）一書中認為，主體位置的概念對政治─意識型態分析來說，是多餘的，因為那種主體附屬於支配他（或她）的社會秩序的情形，用馬克思所謂的「無聊卻強制的經濟關係」，確實要比任何一個關於主體建構的假設，解釋得更好。

❶Quoted in Thomas Levin, "The Cinema of Guy Debord," in Eliza beth Sussman（ed.）, *On the Passage of a Few People through a Rather Brief Moment in Time: The Situationist International*（Cambridge, MA: MIT Press, 1989）, p. 95.

❷Daniel Dayan,"The Tutor Code of Classical Cinema," *Film Quarterly*, Vol. 28, No. 1（Fall 1974）; reprinted in Gerald Mast et al（eds）, *Film Theory and Criticism*（New York: Oxford University Press, 1992）

❸William Rothman, "Against the System of Suture," *Film Quarterly*, Vol. 29, No.1（Fall 1975）; reprinted in Mast et al（eds）, *Film Theory and Criticism*（New York: Oxford University Press, 1992）.

# 古典寫實主義文本

　　有關電影機制的討論，同時還有一個美學—風格的必然結果，以阿圖塞結構馬克思主義的觀點來看，戲劇的寫實主義優勢風格，必然只表達隱含在傳統資產階級對於真實看法中的意識型態。寫實主義無法挑戰一般大眾接收到的知識，因為觀眾除了銀幕上自然化影像閃爍著的思想觀念之外，什麼也看不見。尚－保羅・法吉爾（Jean-Paul Fargier, in *Screen Reader*, 1977）把真實印象視為一個由電影機制所製造之意識型態的基本部分：「銀幕像一扇『窗子』一樣的打開，它是清澈、透明的，這種幻覺正是由電影產生出來之特定意識型態的東西。」尚－路易・柯莫里和尚・納波尼（Jean Narboni, 1969）在阿圖塞結構馬克思主義的架構之下，認為「電影事實上所表露的是含糊、未規劃、未理論化、未慎重考慮而產生的優勢意識型態世界……，複製事物並非依照事物的實際情形，而是依據透過意識型態折射所顯現出來的樣貌而複製」，這包含了生產過程的每一個階段：主題、風格、型態、意義、敘事傳統，這些都帶有普遍的、意識型態的論述。（Comolli and Narboni in *Screen Reader*, 1977）

　　在此同時，這些理論家們，有一部分人熱切地留下一些漏洞給商業的及主流的電影，特別是給他們喜愛的電影作者（像是約翰・福特）。在1969年《電影筆記》這份期刊上極具影響力的一篇專論——

〈電影／意識型態／批判理論〉中，尚－路易・柯莫里和尚・納波尼提供了一個基模，藉此，主流電影同時交叉著支配性的及破壞性的傾向，在形式上的缺口、裂縫、及縫隙中，可以被辨識出來，這些缺口、裂縫、及縫隙可以逃脫意識型態。基模安置電影的意識型態範圍，其範圍從那些盲目忠於普遍規範，到不挑戰傳統形式的膚淺政治電影，到那些「藉由說明電影如何運作而指出電影和意識型態之間產生的缺口」，雖然一些電影對這個系統構成正面的攻擊，不過，其他一些電影則表現出狡詐的顛覆。類型學的「範疇 e」（category e，即「第五種電影」）環繞住那些第一眼看起來似乎就是在優勢意識型態支配之下的電影，但這些電影同時也匆匆將意識型態從習慣的程式中扔掉，電影的分裂，揭露出官方意識型態的沈重壓力和限制，在此，一種晦澀、徵候的閱讀法，可以顯露出一種透明、正式的連貫，可以顯露出意識型態的裂縫和缺陷。尚－路易・柯莫里和尚・納波尼的基模產生許多像是引生出來以及可以預期的「缺口和縫隙」分析，它的作用是開放了電影矛盾的見解（十分有趣的，1980年代的文化研究從原來的文本研究轉移到觀眾研究的相反見解，就像史都華・霍爾〔Stuart Hall〕後來有關閱聽人對大眾媒體「優勢」〔dominant〕、「協商」〔negotiated〕、及「對立」〔resistant〕的解讀分析）。

以上的討論和寫實主義議題有關，寫實主義一詞，就像前面所提到的，已經從先前的論辯當中覆蓋了複雜的硬殼，特別是與其相對的兩位馬克思主義美學家：布萊希特和盧卡奇。關於文學，寫實主義標出一個虛構的世界，這個虛構世界由內在的和諧、可被信服的因果關係、以及心理上看似真實的狀態，描繪出它的特性。建立在統一及連貫敘事之上的傳統寫實主義，被視為是含糊矛盾的，投射出一種虛幻

的統一性迷思；相對地，現代主義的文本強調矛盾而且允許被消音者表達看法。

關於電影，寫實主義的議題總是出現，不論它被假定為美學的理想，或者被當作咒罵的對象。許多電影美學運動的名稱是依據主題的不同而改變，例如：布紐爾和達利（Salvador Dali）的「超現實主義」（surrealism）；馬歇爾・卡內（Marcel Carné）和裴維爾（Jacques Prevert）的「詩意寫實主義」（Poetic realism）；羅塞里尼和狄・西嘉（Vittorio de Sica）的「新寫實主義」（neo-realism）；安東尼奧尼的「主觀寫實主義」（subjective realism），各不相同、各式各樣的傾向在電影寫實主義定義的範圍內共存。寫實主義最傳統的定義要求逼真，要求對於想像的、虛構世界真實的滿足，這些定義假設寫實主義不僅是可能的（在經驗上是可以證實的），而且是值得嚮往的。其他的一些定義強調某一作者或學派與眾不同的熱望，以編造出相對上較為真實的再現，這被視為是一個對於先前電影風格或再現協議虛假不實的改善之道，此一修正之道可能是文體論的——就像法國新浪潮抨擊「品質傳統」的小題大作，或是義大利新寫實主義致力於顯露出戰後義大利的真實面貌，或巴西新電影在社會主題和先前電影議題兩方面的革命。

儘管其他定義承認寫實主義的慣例，把寫實主義看作是和文本「可信的故事」和「一致特性」等文化模式有關，可信度也和類型符碼有關聯。死硬、保守的父親反對有表演狂的女兒踏入演藝事業，但在電影結束、幕後音樂響起時，為舞臺上的寶貝女兒鼓掌，不論這種情形多麼罕見，這種指責仍可能存在於現實生活中。在此同時，心理分析傾向的定義，引發一種主觀反應的寫實主義，它較少根源於模仿的

正確性，較多根源於觀眾相信。最後，寫實主義純形式的定義，強調所有故事的傳統特性，把寫實主義當成是文體論傳統的薈萃，在藝術史的一個特定時刻，透過幻覺技法的微調，設法形成一種強烈可信的感覺。還有很重要的一點必須加上，那就是寫實主義在文化上是相對的——對沙爾曼・魯西迪而言，孟買音樂電影自我炫耀式的虛幻，讓好萊塢的音樂電影相形之下好似義大利的新寫實主義電影——而且也有一點專斷。例如上電影院看電影的一代發現黑白影片比彩色電影片更為寫實，雖然真實本身有顏色；另外，也有可能不論及寫實主義，而只討論比較廣泛意義上的模仿：文本模仿其他文本的方法、表演者模仿原創者的方法、觀眾模仿角色或表演者行為的方法、或者一種電影風格可能類比其主題或歷史期間的方法。

寫實主義一詞同時也引發有關「古典電影」和「古典寫實文本」（classical realist text）的爭論，這些名詞代表著一套涉及剪接、攝影、和聲音工作的形式因素，促成時間及空間的連續，這種時空的連續在古典的好萊塢電影中，藉著一些方法而實現，例如：引進新場景的成規（一種精心設計的連續，從確立鏡頭、到中景鏡頭、到特寫鏡頭）、傳統上用來作為表現時間流逝的手段（溶、圈出和圈入效果）、鏡頭和鏡頭之間平順轉換的剪接技巧（例如：三十度規則、視點的配合、方向的配合、動作的配合、插入預備鏡頭以遮掩不連續性）、以及包含主體性的手段（例如：內心獨白、主觀鏡頭、視線配合、移情作用的音樂）。

古典寫實主義的電影是「清澈透明的」，因為古典寫實主義的電影嘗試抹去所有電影工作的痕跡，讓電影被認為是逼真、不做作的。古典寫實主義的電影同時也利用羅蘭・巴特在《S／Z》一書中所說的

「真實效果」，亦即用表面不重要的細微末節，其藝術的和諧成為真實性的保證。細節的正確性不重要，而是它們用來創造真實幻覺的功能，比較重要。藉由抹去產製的符號，優勢電影勸服觀眾接受的，除了建構像是對於真實透明解讀的效果之外，其實沒有別的東西。

藉著結合文藝復興時期引進的視覺感知符碼——單一視點的觀點、看不見的接點、深度的透視、正確的比例，與十九世紀文學中的優勢敘述符碼，古典的劇情片獲得情感的力量以及寫實小說的主敘事涵聲望，延續小說的社會功能和美學制度，就是在這種觀點下，柯林・麥卡伯〈寫實主義與電影：一些布萊希特的主題〉一文（載於MacCabe, 1985），從對喬治・艾略特（George Eliot）《米德鎮的春天》（*Middlemarch*）的研究開始，提出一個內在的寫實主義分析，有如一個論述的系統，一套帶有文本效果的策略。柯林・麥卡伯對於包含小說和劇情片的古典寫實主義文本的看法，是認為文本係由一個清楚的階級所控制，和宣告其組成的論述以及定義何謂真實。佔優勢的主流電影繼承十九世紀小說的文本結構，假定讀者或觀眾是一個「有知識、耳聰目明的主體」，非主流電影並不把讀者或觀眾假定為這樣；古典文本，不論是文學還是電影的，都是反動的，並非因為古典文本有任何模仿上的不正確，而是因為它面對觀眾時的那種獨裁主義立場。史蒂芬・希斯在對寫實主義作為「敘事空間」的分析中，藉由檢查同一階級的邏輯，滲透到公式化的傳統電影技術（電影製作手冊上的那些東西，例如：180度規則、動作的一致性、位置的一致性、視線的一致性），進一步的證實了這一點；所有的這些方法，促使了電影無縫連續的外貌（Heath, 1981），但是，這也可能被認為是一個以偏蓋全的說明，過於簡化了非常多種多樣的領域。大衛・鮑德威爾（1985）認為

麥卡伯的分析可能得益於巴赫汀對小說那種更細微的見解，巴赫汀認為小說是多種語言的特許場所或論域競爭的場所，即使在最寫實的小說中，「敘事者的語言將動態地和許多論域互相作用，並不是所有這些語言都可以被歸爲角色的言詞」。（同上，p. 20）

　　大衛・鮑德威爾以具豐富經驗的極細膩筆觸，描述了古典好萊塢電影的產製步驟，他結合了外延的再現和編劇法結構方面的議題，強調古典好萊塢敘述體組成一種爲了再現故事和操縱風格正常化選擇的特別結構方法。古典好萊塢電影將個人說成是它最重要的因果代理人，這些代理人奮力解決明確、輪廓清晰的問題，或者奮力達到特定的目標，故事則以問題的解決、明顯的成就、或目標的無法達成來作爲結束（收場）。雖然空間的結構是由寫實主義和創作的必然性所激發出來，但圍繞著角色打轉的因果關係則是提供了基本的統一原則，場景被新古典的標準──時間、空間、及動作的統一性所界定。古典的敘述傾向於全知、充分和外界溝通，以及僅僅適度的自覺。如果時間是跳躍前進，那麼，一段蒙太奇連續鏡頭或一小段對話會告知我們這些；如果一個原因不存在了，我們就知道它不會有結果。古典的敘述體像一個「編輯機關」那樣運作，雖然減少或刪除了其他不重要的事件，它仍然挑選某段時間做原貌處理。在《古典好萊塢電影》（*Classical Hollywood Cinema*）一書中，大衛・鮑德威爾、珍娜・史泰格、和克莉斯汀・湯普森（1985）進一步地詳盡闡述了他們所謂「極度明顯電影」的分析。

# 布萊希特的出現

　　1960和1970年代，在歐洲和第三世界的左傾電影理論延續了一個由1930年代布萊希特開始的美學討論。布萊希特發展出一個能夠在傳統戲劇和好萊塢電影中起作用，戲劇寫實模式的馬克思主義批評。1956年，布萊希特的柏林劇團在巴黎國家劇場演出《勇氣母親》（Mother Courage），許多法國評論家和藝術家都親自到場，羅蘭·巴特和柏納德·杜特（Bernard Dort）所寫的讚美文章更表達了對布萊希特的熱情歡迎。在1960年代，《電影筆記》開闢了一個有關德國劇作家的專門議題，標記出政治化趨勢的第一階段，這種政治化的趨勢在1970年代早期達到頂點；劇場批評家柏納德·杜特認為布萊希特的電影批評理論想要把政治放在電影討論的中心，布萊希特的批評，不僅影響了電影理論家（例如：尚－路易·柯莫里、彼得·伍倫、柯林·麥卡伯），而且也影響了全世界無數的電影創作者——例如：奧森·威爾斯、高達、亞倫·雷奈、莒哈絲（Marguerite Duras）、格勞勃·羅卡、尚－馬利·史特柏（Jean-Marie Straub）與丹尼爾·胡立特（Daniele Huillet）、馬可維耶夫（Dusan Makavejev）、法斯賓達（Rainer Werner Fassbinder）、托瑪斯·古提瑞茲·艾列、亞倫·坦納（Alain Tanner）、大島渚（Nagisa Oshima）、莫理納·森（Mrinal Sen）、利維克·高塔克（Ritwik Ghatak）、赫伯特·羅斯（Herbert Ross）、及哈斯

凱爾・魏斯勒（Haskell Wexler）。

　　有許多可能的方法來著手進行有關布萊希特和電影這個主題的研究，包括：布萊希特在劇場作品中對於電影的特有使用——例如《勇氣母親》這部舞台劇的製作即是以《十月》這部電影的連續鏡頭作為特色，另外，還有電影對布萊希特作品的影響、布萊希特有關於電影的作品——《白種人的德國》（Kuhle Wampe）、《死刑執行人》（Hangmen Also Die）兩部電影、和他許多未發表的電影劇本，以及布萊希特作品的電影改編劇本——由巴布斯特（Georg Wilhelm Pabst）、艾伯特・卡瓦康提（Alberto Cavalcanti）、維克・雪倫道夫（Volker Schlöndorff）、及其他人改編，然而，我們在這兒所感興趣的是布萊希特和電影的美學關聯。在《布萊希特論劇場》（*Brecht on Theater*）這本由好幾篇文章集結而成的書中，布萊希特為劇場理論化了某些一般的目標（指美學的原則），這些目標或原則對於電影來說，同樣適用，總結如下：

1. 培養主動觀眾（相對於資產階級戲劇所產生那種夢幻般、被動的「木訥呆板」觀眾，或納粹所造成那種踢正步般機械化動作和反應的觀眾）。

2. 拒絕「窺淫」（voyeurism）和「第四面牆傳統」（fourth-wall convention，譯按：所謂「窺淫」，原本是女性主義者指稱男人以慾望的角度注視女人的身體，女人成了男性觀點下被注視的對象，而男人就從窺視女人的身體當中獲得快感，此處是指觀眾盡情窺視演員；另外，所謂「第四面牆」，係指傳統劇場中，介於舞台和觀眾之間的一面假想的牆，演員假想有這面牆，無視於觀眾的存在而專心

演出）。

3.「變成」（becoming）受歡迎，而不是「本質」（being）受歡迎，即「轉變」觀眾的欲求，而不是「滿足」觀眾的欲求。

4.摒棄消遣娛樂與教育的二分法，這種二分法把消遣娛樂看成必然是沒有用、沒有價值的，而把教育看成必然是沒有樂趣的。

5.對於同理心和感傷力濫用的批評。

6.摒棄整體化的美學標準或審美觀。在整體化的美學標準下，所有的慣例或常規都被徵召來服務單一、壓倒性的想法或意識。

7.批評亞里斯多德式的傳統西方戲劇之命運／陶醉／淨化（Fate / Fascination / Catharsis）的策略，以利普通人自己打造自己的歷史（譯按：此即嘗試建立一種非亞里斯多德的劇場敘事方式。所謂「淨化」，即是指劇場的表演讓觀眾在情感上起共鳴，使其得到抒發的效果；布萊希特批評亞里斯多德式傳統西方戲劇的淨化策略，即認為觀眾應該理性、清醒、有意識的觀看表演，而不是陶醉在劇情當中、潛意識地接受劇情）。

8.把藝術當作要求一種行動的準則，藉此，觀眾不是被引導來思考這個世界，而是被引導去改變這個世界。

9.戲劇中的人物角色是含有內在矛盾性的，而社會中的矛盾則在舞台上表演出來。

10.觀眾必須找出戲劇當中矛盾之處的內在意義。

11.區分觀眾：例如根據階級來區分。

12.轉變生產關係：也就是說，不但批評一般的體系，而且也批評生產及發行文化的機構。

13.暴露因果關係網絡，場面是寫實的，不僅在風格上是寫實的，在社

會的再現上也是寫實的。

14. 疏離效果：不讓觀眾投入劇情狀況，使得觀眾對所在現實世界生疏（亦即「製造陌生／陌生化」），將社會上受制約的現象從「熟悉的標記」中解放出來，以顯露出社會上各種現象不是「自然的」，而是有問題、需要質疑和省思的。

15. 娛樂：即戲劇是評論性的，是表示不滿的，但戲劇也是愉快、有趣的，在某種程度上來說，戲劇可以類比於運動或馬戲表演的那種消遣娛樂。

除了以上這些目標之外，布萊希特同時還提出達到這些目標的特別方法，而這些方法也可以用在電影上面，分述如下：

1. 打破神話，即主張一種反建制、反（傳統西方戲劇）亞里斯多德式的「干擾劇場」，以速寫場景（sketch-scenes）為主，就像在音樂廳或歌舞雜耍中的表演那樣。

2. 拒絕使用明星演員，摒棄透過打光、場面調度、及剪接等方法來塑造英雄人物或明星演員（例如蕾妮・萊芬斯坦的《意志的勝利》一片中，希特勒被塑造成一介英雄的那些手法）。

3. 對一件藝術作品不作心理學上的說明、推論、和研究，比較關注行為的共同形態，而較不關注個人意念的細微差別。

4. 社會性姿態（gestus）：即在已知的一段期間當中，人與人之間其社會關係的模仿，以及肢體動作的表現（譯按：對布萊希特而言，角色的各種姿態、音調的變化和臉上的表情等，都是社會性姿態所決定的，而社會性姿態就是角色在社會中的身分、地位、職業、階級、關係其特有的手勢、身體姿態、動作、樣貌等，換言之，「社

會性姿態」就是一個被人們普遍接受、且由文化及生活環境所孕育出來的行為模式和外表上的那種模樣）。

5. 直接致詞（direct address）：在劇場中，演員直接向觀眾致詞；在電影方面，則是藉由角色、講述者、或甚至攝影機來向觀眾作說明就像在高達《輕蔑》（Contempt）這部知名的電影中，攝影機（或至少有一部攝影機）瞄準觀眾，就好像劇中的角色在和觀眾說話一般。

6. 戲劇性的場面效果（tableau effect）：以「停格」（freeze-frames）的方式，可以很容易地把戲劇性的場面效果轉用到電影上面。

7. 疏離的演戲（distantiated acting）：演員和飾演角色之間的疏離（演員表演時，避免自己和劇中人情感共鳴）、及演員和觀眾之間的疏遠（演員表演時，避免觀眾和劇中人情感共鳴）。

8. 表演和引述一樣：表演的疏離風格，就像表演者以第三人稱的方式說話，或者以過去式說話。

9. 把要素作徹底的分離：即建構原理在於使場景與場景相互抗衡，使各種軌跡（音樂、對白、詩歌）相互抗衡。

10. 多媒體：相關藝術之間的相互疏離，以及相同媒體間的相互疏離。

11. 反身性（reflexivity）：即用以展現藝術自我結構原理的手段或方法。

彼得・伍倫受到布萊希特「反電影」構想的重大影響，其理論架構詳細描繪出「反電影」（高達的作品是最好的說明例證）與主流電影之間的對比，七種兩兩相對的特徵：

1. 敘事的不透明性，相對於「敘事透明性」——即敘事的系統性瓦解。

2. 陌生化，相對於「認同」——透過布萊希特式的表演、聲音和影像

的分離、直接致詞等手段來達成。

3. 強調重要地方，相對於「透明」（transparency）——對意義建構過程做有系統的描繪。

4. 多重的敘事涵，相對於單一的敘事涵。

5. 縫隙——一種開放的互文領域（intertextual field），相對於關閉——一種統一的、作者的眼光。

6. 反消遣娛樂，相對於消遣娛樂——電影經驗被認為是一種集體生產／消費。

7. 真實，相對於虛構——暴露劇情片中的神祕化。

其他的理論家們把布萊希特式的唯物主義和德希達的後結構主義緊密地結合起來，提出對於電影解構以及優勢電影的運作符碼和意識型態等相關說明；鮑德利論及革命性「書寫文本」乃是依據下列幾項因素來歸類：（1）和敘事之間的負面關聯，（2）對於再現風格的拒絕，（3）拒絕藝術論述的表達概念，（4）對表意實體的強調，（5）偏好非線性、變換、或一連串的結構。❶

雖然這許多的理論架構可以引起一些聯想，不過，它們也可以被視為僅僅是倒置一套又一套舊東西，而不是新發明。當然，在回顧布萊希特的理論時，我們也可以發現其理論本身有一些危險存在：

■「科學至上（萬能）主義」的危險：過分信賴科學的進步敘事。

■「理性主義」（rationalism）的危險：過分信賴理性，且過分懷疑認同。

■「清教徒主義」（puritanism）的危險：「心智運轉」的觀眾相對於「純粹為了樂趣」的觀眾這種硬梆梆的劃分。

■「男性主義」（masculinism）的危險：一套相對於女性價值的偏見，因循舊規的連接上神入和消費主義。

■「階級中心主義」（classocentrism）的危險：只注重社會壓迫此一核心議題，而忽略了種族、性別、性徵、及國族等核心議題。

■「單一文化主義」（monoculturalism）的危險：布萊希特的劇場對於非歐洲的文化來說，可能並不一定行得通。

　　其他的危險是和布萊希特派背離布萊希特的一些原則作法有關，雖然布萊希特認可諸如消遣娛樂和馬戲表演等文化的通俗形式，不過，他所提出的新理論只是否定主流電影的一種而已。雖然布萊希特沈湎於故事和寓言當中，但布萊希特派卻是拒絕敘事；雖然布萊希特假定他的戲劇是一種娛樂消遣的形態，但布萊希特派全都拒絕把戲劇當成消遣娛樂；從這層意義上來說，他們呼應及迴響著阿多諾對於嚴謹、正式、以及困難的（需要花腦筋的）藝術的那種要求，其中的一些理論家則是立基於破壞「觀看樂趣」的概念上。彼得·吉達（Peter Gidal, 1975）曾經談到，「結構唯物主義者」（structural materialist）的電影要拒絕一切的假象，即除了自己的實際構造之外，不去再現任何其他虛構的東西。彼得·伍倫明確地談到「除去快感」，而羅拉·莫薇在〈視覺快感與敘事電影〉（Visual Pleasure and Narrative Cinema）一文當中要求「破壞快感」，而且指出，她的目的就是要分析快感，以便消滅它。儘管按照女性主義者對男性沙文主義再現的憤怒是可以理解的，儘管對於優勢主流電影所引發疏離的譴責是很好的，不過同樣重要的，是要承認觀眾看電影的慾望這個事實，如果一個理論僅把基礎建立在反對傳統的電影樂趣上——反對敘事、反對模仿、反對認同，

那麼，將變得沈悶而毫無樂趣，很難和觀眾銜接上。所以，一部電影要起作用的話，它必須能夠提供一定程度的愉悅，提供一些可以讓人去發覺、去察看、或者去感受的東西，畢竟布萊希特的疏離，只在一些東西——例如情感和慾望被遠遠甩在後面時，才發生作用。僅僅悲嘆閱聽眾在景觀和敘事當中獲得樂趣，不經意的顯示出對於電影愉悅的禁慾看法，如果人們沒興趣去看電影的話，那麼，即使電影「符合標準」，也沒有多大的價值。（請參照Stam, 1985；1992）

意識型態批判取向，揭露出電影中的意識型態，譴責認同線性情節、認同熠熠巨星、及認同理想化角色的被利用，而顯得十分有用。但就像梅茲所指出的，完全解構的電影需要一種生命力的轉換，藉此，傳統的滿足被掌握智慧時的那種快感所取代，被一種「對知識的狂熱」所取代。❷玩玩具的快感變成拆解玩具的快感，而玩玩具的快感最終是有些幼稚的。為什麼電影觀眾和電影理論家應該放棄快感而不是去尋找一種新的快感？儘管假定傳統敘事是愉悅的，電影也可以動員觀眾去審視這些愉悅，讓審視傳統敘事是否愉悅的這個審視動作，也成為愉悅的。電影可以玩弄虛構，而不是把虛構統統廢除掉；電影說故事，但同時也分析和探究故事；觀眾構連慾望、愉悅原則、和觀影障礙，例如在小說《唐吉訶德》（*Don Quixote*）中，觀眾可能喜愛它虛構的故事和其敘事性、但也同時審視這種喜愛。所以，（左派思考）真正的敵人不是虛構故事的本身，而是社會上產生的假象；真正的敵人不是故事，而是被異化的夢幻（即指虛假的意識）。

❶See Baudry（1967）.

❷See "Entretien avec Christian Metz," *Ca* 7 / 8（May 1975）, p. 23.

# 反身性策略

　　在這許多的論辯當中，有一個重要的專門名詞，那就是「反身性」（reflexivity），另外還有一些伴隨而來的專門名詞，例如：「自我指涉性」（self-referentiality）、「後設虛構」（metafiction）、及「反幻覺論」（anti-illusionism）。反身性一詞從哲學和心理學借用而來，最初用來指涉將本身當成對象或目標的理性能力——例如笛卡兒（René Descartes）的「我思故我在」，但是，後來將反身性的意義加以延伸，用來比喻一種媒介或語言自我反射的能力。反身性不但必須被視為當代思潮之徵候的一般語言意識，同時也必須被視為方法論上的自我意識，用以自我檢視與反省。對藝術的現代主義而言，包括歐洲及歐洲以外的藝術思潮，出現於十九世紀末葉，而興盛於二十世紀的第一個十年，並在第二次世界大戰之後建制化，成為強烈的藝術現代主義，首先自反身性中引發了一種非再現的藝術，其特性是：抽象、片段、以及強調或凸顯藝術的素材和過程。就最廣義的觀點來看，電影的反身性是指電影凸顯自己各部分的過程，包括：凸顯其攝製的部分（例如楚浮的電影《日以作夜》〔La Nuit Américaine〕）、凸顯其作者身分（例如費里尼的電影《八又二分之一》〔8 1/2〕）、凸顯其文本的過程（例如荷莉斯・富蘭普頓〔Hollis Frampton〕或麥可・史諾的前衛派電影）、凸顯其互文影響（例如梅爾・布魯克斯〔Mel Brooks〕的諷刺性電影）、或凸顯

其接收的部分（例如《小福爾摩斯》〔Sherlock Jr.〕與《開羅紫玫瑰》〔The Purple Rose of Cairo〕兩部影片）。❶藉由提醒注意電影作為一種中介特性，反身性的電影推翻了「藝術是一種透明的傳播媒介，是世界的一扇窗子，是馳騁在公路上的一面鏡子」的假設。

因此，許多可以被稱作是政治意義的寫實主義和反身性出現了。1970年代左翼的電影理論（特別是受到阿圖塞和布萊希特影響的電影理論），開始把反身性視為一種政治責任，這種觀念普遍存在於1970年代和1980年代的一些電影理論家——例如彼得・伍倫、查克・克林漢斯（Chuck Kleinhans）、蘿拉・莫薇、大衛・羅多維克（David Rodowick）、茱莉亞・莉莎琪（Julia Lesage）、勞勃・史坦（Robert Stam）、科林・麥卡伯、伯納德・杜特、保羅・威勒門、及其他許多人的著作中。此一時期的電影理論從而再度復活，明確引述和修訂布萊希特和盧卡奇在1930年代有關寫實主義的爭論，並支持布萊希特對寫實主義的批評。這個時期的趨勢純粹是將「寫實主義」和「資產階級」劃上等號，以及，將「反省」與「革命」劃上等號，好萊塢這些優勢的主流電影，變成和所有退化的及被動的代名詞。同時，解構及革命的特性導致一些期刊——例如《電影批評》的字裡行間，差不多拒絕了所有的電影（包括過去的電影和當前的電影），而成為唯心論者。由於問題在於主流電影抹去了產製的痕跡，所以，當時認為解決的辦法，是要在反身性的文本中強調或凸顯與產製有關的所有事物。

不過，這些公式卻經不起嚴密的檢視。首先，把反身性和寫實主義視為對立的專門名詞，那確實是個錯誤。一本小說——例如巴爾札克的《失落的幻影》（Lost Illusions）和一部電影——例如高達的《2號》，可以同時被視為反身性的以及寫實主義的。在這種意義上，它們

一方面闡明日常生活中的社會眞實，同時也提醒讀者和觀眾它們在模仿上的建構本質。寫實主義和反身性並非截然對立的兩個極端，反而具有互相滲透的傾向，二者可以共同存在於同一文本，因此也就可以更準確的論及一種反身性或寫實主義的共同因素，並且更準確的認清這不是一個固定不變論點的問題。反身性的共同因素隨著類型、年代、及同一導演的不同電影而不同，就類型方面，音樂歌舞片——像是《萬花嬉春》，比社會寫實的劇情片——例如《馬蒂》（Marty），還要具有反身性；就年代而言，後現代主義強調反身性作爲基準和規範；就同一個導演的不同電影而言，伍迪·艾倫的電影《變色龍》（Zelig）要比《另一個女人》（Another Woman）更具有反身性。同時，電影藝術之幻覺技巧與方法使用從來就不曾是全面支配性的，甚至於在主流的劇情片中亦然，就連最典型的寫實主義文本——例如羅蘭·巴特對《薩拉辛》（Sarrasine）的解讀，以及《電影筆記》對《林肯的青年時代》（Young Mr. Lincoln）表露意義的解讀，也被幻覺技巧中的缺口和裂縫標記出來。很少標準電影是完全合乎抽象透明類型的，而這種抽象透明類型則被認爲是主流電影的基準或規範。

　　沒有任何一個人可以單純的把一種正面的價值或負面的價值分派到寫實主義或反身性上面。雅各愼所稱「進步的寫實主義」已經被用來作爲一種社會批評的工具，支持勞動階級（例如《典範》〔Salt of the Earth〕）、支持女性（例如《茱莉亞》〔Julia〕）、以及支持少數族群（例如《黑檀木》〔Rosewood〕），並依據動盪的第三世界國家來描述（例如《阿爾及爾之役》〔The Battle of Algiers〕）。布萊希特的理論指出作爲一種美學策略的反身性，以及作爲一種渴望達到的目的的寫實主義，這兩者之間的一致性。布萊希特對寫實主義的批評集中在自然主

義的劇場僵化的傳統上，而不是集中在如實再現的這個目標上；布萊希特區別了兩種寫實主義：一種是透露出社會因果網絡的寫實主義——一個可以在反身的、現代主義的美學實踐的目標，以及另一種受到歷史命定、常規化的寫實主義。

　　將反身和進步劃上等號，同樣是有問題的。文本可以強調或者突出其能指物的作用，或使其隱而不顯，其對比不能永遠被解讀為一種政治上的對比。珍·芙爾（Jane Feuer）論及音樂歌舞片（例如《萬花嬉春》）保守的反身性，這些電影突出電影成為一種機制，強調景觀的人工化，但終究在幻覺的美學上，卻缺乏任何破壞性的、去迷思化的或革命的魄力。類似的是，某些前衛派的反身性，則是利用顛覆和聳動作為賣點，但是它卻沒有什麼真正實質的反身性可言。

　　簡單來說，反身性並不配備一種先驗的政治意義；它可以被建立在「為藝術而藝術」的藝術超然論上，可以建立在特定媒體的形式主義上，可以建立在商業廣告上，或可以建立在辯證的唯物主義上。它可能是自戀的或互為主體的東西，可能是一種在政治上有動機與目的符號，或是一種虛無主義的困乏。

❶「反身性」的意義不必按照字面來看，根據安妮特·米契森的說法——載於亞當·席特尼（Adam Sitney, 1970）出版的書中，參可·史諾和何莉斯·富藍普頓的電影，促進認識論的「反身性」，同時塑造了電影的、及認知本身的過程。

# 尋找另類美學

對古典好萊塢電影美學的挑戰來自於許多方面，包括來自主流傳統之內。事實上，佔優勢的主流電影模式甚至早在成為優勢與主流之前，就被挑戰了。電影朝向一個寫實主義及逼真事物之源頭發展的傳統觀點，已經被研究無聲電影的學者們——例如諾耶・柏曲和湯姆・甘寧（Tom Gunning）所質疑，他們認為所謂「純樸的電影」並非只是企圖成為最重要的規範，而是要取代原來的規範。諾耶・柏曲論及一個國際性的「再現純樸模式」（Primitive Mode of Representation, PMR）為1894到1914年間最主要的再現常規，這個再現的純樸模式，其形式風格乃是非線性的、反心理學的、以及不連續的；湯姆・甘寧則描述他所稱呼「吸引力電影」（cinema of attractions）的非線性美學是1908年之前的一種濃烈風采，其美學是展露式的，而不是窺淫式的，比較接近馬戲表演和歌舞雜要表演，而不是接近後來變成的那種佔優勢的、主流的、由故事情節架構而成的電影。

我們都知道，優勢的主流電影模式受到歷史的前衛派（達達主義、表現主義、超寫實主義）及晚近的前衛派（例如美國新電影）的挑戰，而完全戲劇的寫實主義即使在主流的電影中也從來不是唯一的模式，那些另類電影——例如：巴斯特・基頓模仿葛里菲斯的嘲諷性作品《三個年代》，以及模仿西部片的嘲諷性作品《向西行》（Go

West），還有卓別林以及馬克斯兄弟的一些電影，代表一種美國的反寫實主義傳統，這種反寫主義實傳統根源於馬戲團、歌舞雜耍表演、及滑稽歌舞雜劇等通俗互文；依照安東尼‧阿塔德的說法，這種「天下大亂」的情形更加使得黃鐘毀棄、釜瓦雷鳴，導致眞實之本質上的崩解。❶馬克斯兄弟的電影結合了反對獨裁主義的立場和反對電影文法規則及語言文法規則專斷的立場，以派翠西亞‧梅藍肯普（Patricia Mellencamp）的話來說，就是「打破敘事、並且進入故事和劇場中，不斷粉碎任何強加的因果邏輯」。❷

在一系列創新的文本中，諾耶‧柏曲描繪存在於傳統體系的空隙、傳統體系的異常現象、以及傳統體系其替代體系中的緊繃情形；在1974年的〈提議〉〈Propositions〉一文中，諾耶‧柏曲和約格‧達納（Jorge Dana）徹底自電影歷史當中，搜尋那些破壞優勢幻覺符碼的代表性電影，例如：對空間探刻意的表現主義建構的《卡里加利博士的小屋》、自我反射地展現出所用電影技術的《持攝影機的人》、以及優勢風格之誇張個人化的《大國民》。在尙－路易‧柯莫里和尙‧納波尼之後，柏曲和達納也建構出一個意識型態的範疇——從完全傳送優勢符碼的電影，到隱而不顯地破壞優勢符碼的電影。在《電影實踐》一書（1969年出版，1973年譯成英文版）中，諾耶‧柏曲從辯證法分析電影的形式風格，包括特殊電影要素（銀幕內與銀幕外的要素、正常速度與加快速度的動作）之間的辯證關係，而以安東尼奧尼、高達、漢諾（Marcel Hanoun）現代主義的電影爲典型代表。諾耶‧柏曲在他的著作中，回顧艾森斯坦到瑪麗－克萊兒‧侯帕斯對「戰鬥書寫」（conflictual écriture）的分析。

1970年代反幻覺論的意識型態批評，傾向於偏好一種嚴格的極簡

派藝術風格，這些反對使用幻覺技巧和方法的理論家們極少考慮以過量的手法作為藝術表現的一種策略；許多理論家以他們偏差的論點，假定了一種不正確的二分法，將異化的通俗藝術和困難的、需要花腦筋的現代藝術截然劃分開來，他們忘了，像莎士比亞的藝術、布萊希特作品的部分模式，都可以是既是令人愉悅、又是困難而需要花腦筋的；莎士比亞地球劇場的演出，可以娛樂各色各樣的人，因為莎士比亞的戲劇是多方面的，有缺乏鑑賞力者所喜歡的插科打諢，也有文人雅士喜歡的精緻和意蘊，可謂雅俗共賞。更確切地說，許多偉大藝術家──例如：喬叟（Geoffrey Chaucer）、塞萬提斯、莎士比亞的作品，都是根源於通俗且嬉笑怒罵的基礎中。

就這層意義上來說，反電影的構想並沒有和嘉年華式的通俗形態傳統相接觸。巴赫汀的著作於1960年代起被翻譯成英文和法文，他提供了一個方法來概念化另類的電影愉悅。雖然巴赫汀未曾直接針對電影發言，不過，他的理論仍然影響了電影理論，尤其是在1960年代中期，透過茱麗亞·克莉絲特娃（Julia Kristeva）對於巴赫汀有關「對話論」──以假想的對話來討論問題的一種方法，亦即所謂「互文性」觀念的翻譯。某些分析者，例如：柯貝納·莫瑟（Kobena Mercer）、保羅·威勒門、派翠西亞·梅藍肯普、勞勃·史坦、凱薩琳·蘿葳（Kathleen Rowe），依據《拉伯雷與他的世界》，以及《杜斯妥也夫斯基詩學的問題》等書中詳盡地闡述，推斷巴赫汀對所謂「狂歡」的想法，他們支持喧鬧的、過度表現的電影，而不是顧這顧那、死氣沈沈的電影；在巴赫汀的狂歡中，所有的階級區別、所有的界線、所有的規範都暫時取消或擱置，而一種在品質上不同、並且建立在自由和親密接觸基礎上的傳播，被建立了起來。對巴赫汀而言，狂歡帶來普遍

的歡笑，帶給每個人無限的快樂，因爲這種嘉年華會式的特質和歡笑有很深的哲理，建構起一種特殊的體驗透視，建構起一種和嚴肅的、賺人熱淚的演出一樣具有深奧哲理的體驗透視。就像巴赫汀所加以理論化的：狂歡包含了一種反古典的美學標準，摒棄井然有序的和諧與一致，轉而支持不對稱的、異質的、矛盾修飾法的、混雜的美學標準。

狂歡之「怪誕的寫實主義」，將傳統美學轉向，以求找出一種新的、通俗的、震撼性的、造反的美感，找出一種敢於顯露許多怪異行爲及潛在粗俗美的美感。在狂歡美學中，一切事物都帶有與它對立的一面，存在於一種永恆的矛盾及沒有例外的對立之另類邏輯中，異於單純對或錯的那種實證理性主義的典型想法；在那種實證理性主義的觀點中，異化的大眾藝術和解放的前衛藝術的二分法，是一種不正確的，忽略了藝術混和的型態，這種混合的型態是以一種批判的方式鬆動大眾文化的型態，它調和了大眾的喜好和社會批評。

雖然詹明信在〈第三世界的寓言〉（Third World Allegory）一文中，暗示第三世界電影極少例外於寫實的及前現代主義表現，不過，第三世界的電影也有很多前衛的、現代主義、及後現代主義的運動；除了古巴、巴西、埃及、塞內加爾、及印度新電影之布萊希特式的現代主義和馬克思現代主義的匯合之外，第三世界還有許多現代主義及前衛派的電影，這些電影可以追溯到1928年《聖保羅：都市交響曲》（São Paulo: Sinfonia de una Cidade / São Paulo: Symphony of a City）和1930年的《里米特》（Limite），同樣來自巴西的曼貝提（Djibril Diop Mambete）1973年的《突奇不奇》（Touki-Bouki）、麥德‧洪多（Med Hondo）1970年的《太陽O》（Soleil O）及1975年的《西印度》（West

Indies），還可以追溯到阿根廷和巴西的地下運動以及齊得拉·塔米克（Kidlat Tahimik）在菲律賓的反殖民主義的實驗，其重點並不在於把「反身的」或「後現代」（postmodern）等名詞炫耀爲一種尊敬的用語，而是在一個更寬廣的時空關係架構中，點燃爭論。

另類電影經常根植於第三世界或第一世界的地下社群，它開拓了更廣的另類美學光譜，並且具體表現在引發聯想的稱號和新詞上，例如：格勞勃·羅卡喊出「飢餓美學」、羅得列哥·沙剛澤拉（Roderigo Sganzerla）喊出「垃圾美學」、克萊兒·強斯頓女性主義主張男女平等的「反電影」、保羅·里笛克（Paul Leduc）所提出的「火蜥蜴」（salamander，相對於「恐龍」〔dinosaur〕）美學、吉賀默·特洛（Guilhermo del Toro）的「白蟻恐怖主義」（termite terrorism）、泰象·蓋布瑞爾（Teshome H. Gabriel）的「游牧美學」（nomadic aesthetics）、柯貝納·莫瑟的「流亡美學」（diaspora aesthetics）、克萊德·泰勒（Clyde Taylor）的「伊索美學」（Aesopian aesthetics）、以及胡里歐·賈西亞·耶斯比諾莎的「不完美電影」（cine imperfecto）。和抵抗的實際行動結合在一起的電影既不是同質性的，也不是靜態的，它們隨時間的不同而變化，也隨著地區的不同而變化。另類美學策略的共同點，在於他們繞過傳統的戲劇寫實主義手法，而偏好狂歡的、食人族的、魔幻寫實的、反身性現代主義的、以及反抗的後現代主義表現模式和美學策略；這些另類的表現模式和美學策略，經常根源於非寫實主義，經常爲非西方的或「擬似西方的」文化傳統，其特色是：非西方歷史的律動模式、非西方的敘事結構，對於身體、性慾特質、精神層面、以及集體生活的非西方觀點；將擬似現代的傳統併入明確的現代化或後現代化美學當中，從而引起像是傳統與現代、寫實與現代、

現代與後現代等簡易的二分法問題。（Shohat and Stam, 1994）

　　以巴西爲例，1960年代的「熱帶主義運動」（Tropicalist movenent）表現在電影上，有《森林怪胎》和《我的法國人很好吃》（How Tasty was My Frenchman），再次將1920年代的食人運動帶進來。熱帶主義如同巴西的現代主義，融合了政治上的國族主義（nationalism）和美學上的國際主義（internationalism，但有別於歐洲的現代主義）。1960年代重複使用的「食人」（anthropophagy）這個概念，意味巴西新電影超然於二元式對立之外：一邊是所謂「眞正的巴西電影」，一邊是「異化的好萊塢電影」；就像在戲劇、音樂和電影中表現的那樣，熱帶主義十分勁爆的將民俗和工業並列，將本土和外國並列，其偏好的技術是挑釁的論述拼貼，是食人族對各種異質文化刺激的呑嚥。熱帶主義的電影創作者制定出一個抵抗的策略，以低成本的「垃圾美學」爲前提，在這上面，羅卡早先「飢餓美學」的隱喻已經使得挨餓的受難者透過暴力和垃圾的隱喻、透過傳達在匱乏中挑釁的邊陲意識和倖存意識、及傳達被迫再利用優勢文化物品的挑釁意識，以恢復自己。此一「垃圾風格」，被認爲是相稱於那些爲第一世界資本主義所支配的第三世界國家。

　　在他們嘗試打造一種解放的語言時，另類的電影常規利用了一些擬似現代的現象，例如大眾宗教與儀式化的魔術。在一些近代的非洲電影——例如1987年的《靈光》（Yeelen）、1992年的《吉特》（Jitt）、及1991年的《土地是我們的》（Kasarmu Ce）中，那些不可思議的精靈，變成一種美學的來源，成爲打破亞里斯多德敘事詩學那種線性的、因果關係呈現的傳統手段，成爲對抗循序的時間及如實的空間（即眞實時空關係）之引力的一種手段；非洲宗教文化的價值不但讓人

們知道非洲電影的存在，同時也讓人們知道有許多流浪在外的非洲電影存在——例如巴西1962年的《旋風》（Barravento）、1977年的《安哥的力量》（A Forca de Xango），以及非裔美國人拍的美國電影——例如茱莉‧戴許（Julie Dash）的《塵土的女兒》（Daughters of the Dust）。這些電影，都切入或者鐫刻著非洲的宗教符號、宗教象徵性、及宗教的實際活動。當然，這些電影偏愛約魯巴（Yoruba，西非族人）的宗教符號或宗教象徵性，有其重要意義，因為藝術（包括：音樂、舞蹈、服飾、詩詞、故事）是約魯巴最核心部分，而不像其他宗教把表演藝術轉嫁到理論的或文本的核心。就這種意義上來說，美學與文化是分不開的。

❶Antonin Artaud, *Le Theatre et son double*（Paris: Gallimard, 1964），pp. 211-12

❷Patricia Mellenkamp, "Jokes and their Relationships to the Marx Brothers", in Heath and Mellenkamp（1983）.

# 從語言符號學到精神分析

　　在第一世界的電影理論中，以語言學爲基礎的「第一電影符號學」讓步給了「第二電影符號學」。在第二電影符號學中，精神分析成爲偏重的概念網絡，將注意力從電影的語言和結構，轉移到由電影機制所產生的「主體—效果」（Subject-effects）上。精神分析和電影的交會相遇，在某種意義上，是長期「調情」所達到的頂點，因爲精神分析和電影幾乎同時誕生（弗洛伊德在1896年首度使用「精神分析」一詞，只比盧米埃兄弟在巴黎的大咖啡館放映電影晚一年）。而且，在第二電影符號學之前，就已經有了針對電影角色所做的心理分析研究，例如瑪莎・沃芬斯坦（Martha Wolfenstein）和南森・萊茲（Nathan Leites）在1950年出版的《電影：一個心理學的研究》（*Movies: A Psychological Study*）一書中，認爲電影具體化了一般人共有的夢幻、神話、及恐懼；另外，人類學家霍登絲・鮑德梅克（Hortense Powdermaker）也在1950年出版的《好萊塢：夢工廠》（*Hollywood : the Dream Factory*）一書中，使用了一個準民族誌學的專門名詞——好萊塢「族群」（Hollywood tribe），來描繪好萊塢製造出相同的夢幻和神話。

　　另外，還有艾加・莫林（Edgar Morin）集社會學家、心理學家、及電影創作者於一身的開先鋒著作。他在1958年的《電影，或人類的想像》（*Cinéma, ou l'homme imaginaire*）一書中，重新檢視了「電影魅

力」（cinema magic）這種珍貴的比喻，不過，他是用來強調電影哄騙及制服觀眾的能力。根據艾加・莫林的說法，觀眾並不只是觀看一部電影，他（或她）還共同經歷一種神經緊張的情況——為一種型態之社會公認的退化，一種可能被心理及符號學家花時間研究的主題；對艾加・莫林而言，電影深深牽動觀眾，不論當代的電影還是早期的老電影，電影都是一種心靈的記錄，可以讓我們將自己的活動、態度、及慾望拍攝下來，而觀眾把他們自己的感情和幻想跟電影摻雜在一起，感受強烈的情感，甚至一種狂熱的崇拜與熱愛。

從1970年代中期開始，尤其在1975年法國《傳播》雜誌上討論「心理分析與電影」（Psychoanalysis and the Cinema）的專號，符號學的討論逐漸受到心理分析觀點——例如：「視淫」（scopophilia）、「窺淫癖」（voyeurism）、「戀物癖」（fetishism），以及拉康的「鏡像階段／鏡像界」（the mirror stage）、「想像階段／想像界」（the imaginary stage）、「象徵階段／象徵界」（the symbolic stage）等概念的影響，而產生了一些變化。北美的自我心理學強調個人的、自我意識的發展，拉康精神分析則注重「本我」（id）、「無意識」（the Unconscious）、及「主體」（subject）概念。拉康綜合精神分析和哲學的傳統，在主體的多重意義上（心理學的、哲學的、文法學上的、邏輯上的）探究主體，以無意識的主體與自我心理學至高無上的自我對比；拉康同時也關注認同的概念——主體藉由調整自己以相稱於其他人（例如父母親），進而建構自己的過程。對拉康來說，他者（other）一詞，表示主體與其慾望對象之間的象徵地位；拉康認為慾望並非生物學上的神經衝動，而是針對一個模糊對象的幻像活動，這種幻像活動帶有精神上或性的吸引。藉由父親「律法」的轉化之後，慾望一詞就其定義來

看，是無法滿足的，因為慾望不再是一個為了可達成目標的慾望（即慾望不是對他者有所慾求），而是一個為了想要成為「他者慾望」的慾望，一種為了性的識別所做的努力，這讓人聯想起黑格爾的主奴辯證（認為先有奴隸，然後才顯出主人的尊貴，所以，主人的地位是奴隸所賜予的）；誠如拉康所說：「愛，即是給出自己並沒有、而對方也不想要的東西」（Love is giving what one does not have to someone who doesn't want it.）——這讓人想起丹尼斯‧迪‧胡吉蒙（Denis de Rougemont）的《愛在西方世界》（*Love in the Western World*）這本書對激情的憂鬱分析，在該書中，「慾望」始終標記著感傷力和不可能性。「法國的弗洛伊德」和美國的自我心理學之間的差異，也反映出追求成功快樂的樂觀國家和來自於兩次世界大戰、並在自己土地上發生過一場猶太人大屠殺的那些較悲觀的「舊世界」國家之間、大範圍文化及政治上的差異。自我心理學關注療法和治癒，而拉康的精神分析則比較關注發展一套強大的知識體系，綜合李維－史陀的人類學、海德格（Martin Heidegger）的哲學、及索緒爾的語言學。至於電影的類比，拉康主義偏好歐洲的精神分析，勝過於喜好自我心理學（好萊塢式）的快樂結局。

無論如何，在電影理論上，精神分析仍然以弗洛伊德學派佔據著支配的地位。在精神分析方面的電影符號學，其興趣的焦點，從電影影像與真實之間的關係，轉移到電影機制本身，其焦點不但在於攝影機、放映機、銀幕等電影的機器設備基礎的意義上，而是在於觀眾成為慾望主體的意義上；電影的制度取決於慾望主體，慾望主體成為電影制度的對象和同謀。精神分析取向強調電影的後設心理層面，強調那些用來刺激和控制觀眾慾望的方法，對於心理學的傳統取向（例

如：對作者、情節、或角色的心理分析）則是一點興趣也沒有。興趣的轉移，也導致了發問問題的轉移，精神分析不太問：「電影符號的本質及結合電影符號的法則是什麼？」或是「文本的系統為何？」等問題，轉而質問：「我們想從文本中得到什麼？」以及：「我們在電影觀看上的投入為何？」許多精神分析的問題和馬克思主義的意識型態議題構連在一起，例如觀眾如何被召喚成為主體？我們認同電影機制及認同電影故事和角色的本質為何？電影機制塑造出什麼樣的「主體—觀眾」？為何電影會引起熱烈的反應？用什麼來解釋電影的魅力？電影為何像夢或白日夢？夢的運作——「凝縮作用」（condensation）和「置換作用」（displacement），與電影文本運作之間，如何類比？電影能否成為費力斯‧加塔力（Félix Guattari）所說的「窮人的沙發」（poor man's couch）？電影敘事如何重演伊底帕斯故事（指法則和慾望的衝突）？

雖然從語言符號學轉移到精神分析，可視為一種時尚，但事實上，這種轉變的確形成某種一致的軌道，朝向電影的符號—心理分析（semio-psychoanalysis）前進；選擇語言學和精神分析，並不是為了趕時髦，而是因為它們正是兩種處理符號的科學。從語言符號學轉移到精神分析符號學的這種轉變，乃是由精神分析電影理論中最具有影響力的拉康所促成，拉康把語言放進了精神分析最中心的部分。如果在正統上，無意識被視為一種先於語言的、本能的儲存庫，那麼，對拉康而言，無意識便是主體進入語言／象徵秩序的效果，語言則是無意識的狀態。拉康從語言學的角度（而不是從生物學的角度）研究伊底帕斯情節；拉康聲稱：「語言學將介紹給我們區分語言中的共時性結構和歷時性結構的方法，讓我們得以更加瞭解我們的語言在解釋抗拒

和移情上的不同價值」（Lacan, 1997, p. 76）拉康那句「無意識的結構像語言」，在語言和精神分析這兩個領域間，提供了進一步連結的橋樑（從不同的角度來看，沃洛辛諾夫和巴赫汀已經在他們1927年的《弗洛伊德主義：一個馬克思主義批評》〔*Freudianism : A Marxist Critique*〕一書中，對弗洛伊德做了一次語言學的解讀）。

　　精神分析的理論家特別興趣於電影媒體強加真實性印象的心理面向，亦即他們關注於解釋電影影響人們感知的不尋常能力。電影機制的說服力是來自於觀影情境（固定不動的、黑暗的）、影像的說明機制（攝影機、光學的投射、單點透視）等因素，所有的這些因素誘使主體將自己投射到再現當中（投射到銀幕上）。1970年代的理論家——例如：鮑德利、梅茲、尚—路易‧柯莫里等人，延續早先艾加‧莫林著作中的提示，認爲真實性印象和觀影位置及認同等問題是分不開的。鮑德利是第一位利用精神分析理論來標示電影機制具有一種技術的、組織的、及帶有很強主體—效果意識型態機器的特徵。鮑德利於1971年在〈基本電影機制的意識型態效果〉（Ideological Effects of the Basic Cinematic Apparatus）一文中，認爲電影機制把觀看的主體稱頌爲意義的中心和來源，而討好觀眾幼稚的自戀慾；鮑德利假定在認知上有一個無意識的基礎，在這個意義上，電影像是一種模擬裝置，它不但再現真實，而且也促成強大的主體—效果。

　　鮑德利於1975年在〈電影機制〉（The Apparatus）一文中，探究了柏拉圖洞穴寓言中，洞穴的景象和電影投射裝置之間這個經常被引用的類比，認爲電影因其技術而實現了人們亙古以來對於一種完美無缺的幻影想像。銀幕上的影像、電影院的黑暗、觀眾消極與固定在座位上不動的觀看、電影院像子宮一般的把周遭的噪音和每天的壓力隔絕

在外，在在促成了一種人為的退化狀態，造成像柏拉圖洞穴神話中那種把自己和幻影融合在一起的情況，這跟作夢的情形沒有兩樣。因此，電影當中帶有一種雙重的刺激：視覺的和聽覺的刺激。當我們以被動的方式觀看電影、並陶醉其中時，電影中強大的視覺和聽覺刺激便會排山倒海般的撲向我們。電影像一個夢，述說一個故事，這個故事是以影像的方式描繪出來，因此，和一種原初歷程的道理一樣，建構自己於影像之中。特別是電影的技術，例如畫面的疊印和互溶模仿了夢的運作之凝縮作用和置換作用，藉此，夢的原初歷程邏輯超越了其所幻想的對象（譯按：根據弗洛伊德的說法，夢即是將含有許多來自無意識的「夢思」素材的潛隱內容，轉換成明顯內容，並透過心像／圖像表現出來的一種過程。所謂「凝縮作用」，就是指來自無意識的「夢思」素材會因為「超我」的檢查而被凝縮或重新組合，進而轉換成可以感覺到的圖像；「置換作用」係指主體的無意識會將主體對某一客體的情緒或慾望轉移到其他客體或對象上，而使得原本最重要的「夢思」或主體幻想的對象變得模模糊糊的，反倒是凸顯出其他的客體或對象）。

對鮑德利來說，電影把人類心理與生俱來的無意識目標建構成近似於有形的現實：也就是一種想要回到心理發展的早期狀態（主體的早期精神狀態）的退化慾望，一種相對自戀的狀態，在這種相對自戀的狀態中，慾望可以透過一種模擬的、掩蓋的真實而被滿足，在這種模擬的、掩蓋的真實中，人的身體與外在世界的分隔，以及自我與非自我的分隔，變得模糊不清。在電影機制理論中，電影變成一種非常強而有力的機器，將具有形體的、位於社會上的個人轉變為觀看的主體。實際上，鮑德利對巴贊暗示的「完全電影的神話」，做了一個負面

的詮釋，電影是「世界之窗」這種說法中的這扇窗子，於是就像監牢中的窗子一樣被封住了（譯按：巴贊認為銀幕就像窗子一樣，從看得到的東西向外延伸，還有許多看不到、但確實存在的東西在那裡，這種「空間的統一性」為巴贊「完全電影」的一個條件，完全電影的另外一個條件是「時間的延續性」，而空間的統一性和時間的延續性在電影的表現手法上，分別是遠景鏡頭和長拍運鏡）。

在1970年代的精神分析理論方面，拉康的見解——慾望不是一個「對他者有所慾求」的問題，而是一個「渴望成為他者的慾望」的問題，似乎是對電影認知過程的一種極貼切的描述。精神分析的理論大部分汲取拉康有關電影的受矇騙主體的見解。在最初匱乏的情況下——嬰兒一出生（離開母親的子宮），便失去原有母子關係的「完滿豐富」（指母親提供養分及安全上的保障），而處於匱乏中，人被認為是本質上與心理「認同」疏離（即從完滿豐富的情況中分離出來），而心理「認同」係由一種脆弱的短暫關聯構成，這些吉光片羽固定下來形成拉康所謂的「鏡像階段」，這是嬰兒發展時期中的一個階段，在這個階段裡，嬰兒沒有運動能力，卻高度發展觀看的能力。拉康描述了嬰兒是如何透過鏡中影像的認同與認識而建構自我，因為鏡中影像提供了嬰兒想像自由行動的畫面。梅茲和鮑德利都將電影觀眾的處境和嬰兒發展時期中的鏡像階段相比較，不過，梅茲指出，以電影類比鏡子，只部分正確，因為電影不像鏡子，電影無法反射出觀眾自己的影像。

從女性主義的觀點來看，拉康的精神分析理論被視為表現出父權對性別差異的否認（拉康的心理分析理論僅以男性的觀點出發，並且以男孩的成長階段做說明）。對女性主義的理論家來說，自我矇騙、意識型態上一致、且被主流電影建構成形的主體，是特定性別的（即男

性單方面的）。以馬歇爾・杜象（Marcel Duchamp）所創、而由米歇・卡洛吉斯（Michel Carrouges）詳細闡述的新詞——「單身漢機器」（bachelor machine）為例，女性主義的評論家康士坦斯・潘理（Constance Penley, 1989）稍後把鮑德利的電影機制模式和「單身漢機器」一詞做了比較。所謂「單身漢機器」，就是一個封閉、自足、沒有磨擦的機器，由一個精明的監督者控制著，受到一種幻想的結局和支配所控制，最終成為抒解男性匱乏和疏離的補償性愉悅和慰藉；瓊・卡傑（Joan Copjec, 1989）則認為電影機制理論建構了一個偏執、擬人的機器，只製造出男性的主體，成為「對於疏離的虛假防護，以致於電影的細節就像一種展現在理論中的語言一樣，都來自男性單方面」。

在〈想像的能指〉（The Imaginary Signifier）一文中，梅茲認為電影能指的雙重想像性特質——對再現事物的想像及其能指特質的想像，係在增強認同的可能性，能指本身甚至在構成部分想像的世界之前，就被拉康想像界的「在場」與「不在場」的雙重性標誌著；電影中的真實性印象比劇場中的真實性印象還要強，因為銀幕上幻覺般的影像讓我們深深投入其中。電影觀眾首先認同自己觀看電影的這個行為，認同「自己（觀看電影）是一個純粹的感知行為（是清醒的、警覺的），這時觀看者即是一個先驗的主體」（Metz, 1982, p. 51），梅茲稱為「初級認同／一度認同」（primary identification）。初級認同／一度認同並非認同展現在銀幕上的事件或角色，而是認同感知的行為，以使得「次級認同／二度認同」（secondary identification）成為可能（也就是必須先有初級認同，才可能進行次級認同）；次級認同是一種對攝影機和放映機所傳送及建構出來的影像的感知行為，讓觀眾成為夢幻般之無所不在的「全知主體」，觀眾隨著劇情的起伏而被吸引住，接

收到的影像則是來自外部，來自外界的眞實，但由於被限制行動及認同攝影機和角色的過程，使得活動的精神能量因而被傳送到其他的釋放途徑中。

梅茲特別感興趣的，在於觀察電影中「愉悅」和「不愉悅」的問題。有一些電影，例如色情電影，可能因爲太過於碰觸觀眾被壓抑的慾望而造成「不愉悅」，觸發他們防衛性的反應。梅茲根據梅蘭妮・克萊（Melanie Klein）對幼兒幻想對象的分析——孩童傾向於將原慾或破壞性的情慾投射在某些特定對象上（例如母親的乳房），論及含有一連串影像和聲音的現實電影與高興或不高興的電影經驗混淆在一起的關鍵性傾向，以及電影在特定觀眾身上引發的幻想、愉悅、及恐懼作用。因此，觀眾或評論者將問到一個心理分析的問題，那就是：「爲什麼這部電影能夠令我快樂，或者讓我不快樂？」而不去問有關電影品質的美學問題。一個典型的例子，就是伍迪・艾倫的電影《星塵往事》（Stardust Memories），原先喜愛伍迪・艾倫的影評人認爲本片在攻擊他們，於是，就批評這部影片爲「惡毒」、「低級」、「壞透了」。另外，梅茲也把理論家擺在沙發上（就像把病人擺在接受治療所躺的沙發上一樣），因爲電影理論家對電影的投影不能免疫，因而，梅茲分析人們對電影各種不同型態的喜愛，範圍從收藏家的「戀物癖」、到評論家或理論家把大部分的電影視爲「壞東西」，但整體來看，仍和電影維持一種「好的客體關係」，於是，梅茲變成電影理論家的心理分析學家，極像李維－史陀成爲人類學者的人種分析學家一樣。

在一個比較正面的註釋上，電影可能同時意味著打破孤獨和寂寞。對梅茲來說，電影影像的物質存在創造出「一點點神奇」的感覺，一些「暫時打破孤獨和寂寞」的幻覺，就像是愛：「是一種接受

外來世界影像而產生的內在愉悅，是看著這些影像被銘刻在一個定點（銀幕）的快樂，然後發現一些具像化的事物。」（Metz, 1977, pp. 135-6）

　　梅茲的分析解釋了那些可能的難題：由第一眼就可以看出來是反烏托邦的、具威脅性的、甚至令人厭惡的電影所產生出來的愉悅，例如災難電影演出大自然最原始的危險，但是，這些電影經常大爲賣座。這些電影雖然表面上是讓人不愉快的，但以梅茲的觀點來看，災難片最終還是能夠讓人放心的，因爲它將我們的恐懼物像化，因而提醒我們：我們不是孤獨的。這些電影似乎在告訴我們，我們感覺到焦慮，其實並不瘋狂，因爲我們的恐懼呈現在銀幕上的影像和聲音中，自然也會被其他的觀眾認知和感覺到。

　　精神分析的批評同時也延續了早先有關電影和夢的研究工作，雨果・毛爾洛佛（Hugo Mauerhofer）就曾經在1949年〈電影經驗的心理學〉（The Psychology of Cinematic Experience）一文中指出，電影情境與夢的情境有許多共通之處，尤其是被動、舒適、以及從眞實當中退縮回來的狀態。蘇珊・蘭傑（Suzanne Langer, 1953）認爲，電影以一種夢的模式而存在，因爲電影創造了虛擬的現實，結合直接的感覺和眞實的印象。然而，由於《傳播》期刊上討論「精神分析與電影」的這個專號，使得電影和夢的類比能夠被深入地探討。在〈劇情片與其觀眾〉（Fiction Film and its Spectator）一文中，梅茲提出了到目前爲止最爲系統化、有關電影和夢之間類比與反類比的探討，一如早期他對電影和語言之間類比的探討。對梅茲而言，由電影提供的眞實印象來自於一種電影的情況，它助長自戀式的退卻和夢幻般自我沈溺的情愫，朝向類似夢中現實幻境的那種境況所決定的「原初歷程」退化。傳統的劇情片引發一種幾近於睡眠和作夢的昏沈狀態，這種狀態，意

味著從外在世界的撤退，以及對夢想實現之幻覺的高感受力（期望幻想實現）。電影不像夢，我們不會將幻覺和感知混淆在一起，因為我們應付的是一個真實的感知對象——電影本身。夢是一個純粹內在的心理過程，而電影則牽涉到對於記錄在電影中之實際影像的真正感知，這種感知是和其他觀影者共同擁有的，誠如梅茲指出的，夢是雙重幻覺：作夢者比觀眾更加的相信自己感知到東西，但那是比較不真實的；電影的連續知覺刺激阻止無意識的願望採取完全退化的途徑，因此，夢中有關真實的幻像在電影方面，只是一個有關真實的印象。然而，把看電影的情況和夢的情況做比較，有助於我們解釋電影可能達到之真實印象的準幻覺程度。

把好萊塢視為夢工廠的觀點認為優勢的電影工業提供逃避現實的幻想，相同的是，「銀幕理論」強調電影夢之負面的、剝削的部分；雖然理論有理由去譴責優勢電影所引發的疏離情形，不過，同樣重要的是必須承認慾望把觀眾帶進了電影院。電影和夢長久以來的比較，不僅指出電影疏離的潛力，而且也指出電影烏托邦的信念。夢不僅僅是退化的，夢對於人類來說還非常重要。就像超寫實主義者所強調的，夢是慾望的庇護所，宣示了二元對立是可能被超越的，並且否認理性的知識來源。

精神分析的問題雖然在外表上非關政治，不過，卻也可能輕易的被推向政治。什麼是電影之「原慾力的經濟」（libidinal economy）？好萊塢如何利用觀眾的窺淫癖傾向和退化傾向以維持其制度於不墜？在〈想像的能指〉一文中，梅茲區別出兩種在電影機制中運作的「機器」。首先，電影是「工業」，它生產商品，並靠著賣票而販售商品，藉以回收投資；其次，電影是「心智的機器」（mental machine），觀眾

已經內化到此心智的機器中，而且這種心智的機器接受觀眾對電影的消費，把電影當成是使人快樂的好東西。於是乎一種涉及了產生利潤的經濟，緊密地和其他涉及傳播快樂的經濟連結起來（第三種機器是有關電影的批評論述）。在這種情境下，精神分析制度化了電影樂趣的根源，也就是：「認同作用」（「初級認同」係認同攝影機，「次級認同」係認同角色）、「窺淫癖」（從一個安全、不被察覺的位置觀看他人）、「戀物癖」（匱乏與否定的演出）、以及「自戀慾」（自我誇張爲一個全知主體的感覺）。梅茲從而企圖回答一個非常重要的問題：如果觀眾不是被強迫的話，那麼，他們爲什麼要到電影院呢？他們尋找什麼樣的樂趣？以及，他們如何變成既能取悅他們、又能迷惑他們的制度化機器的一部分？回答這些有關電影接收上之眞實的、想像的、及象徵的層層作用，甚至可能會有一種回饋的效果，能夠貢獻回精神分析本身。

精神分析也將伊底帕斯情節應用在電影評論中。以拉康的觀點來看，「律法」轉化了「慾望」。電影是伊底帕斯的，不但在於它的故事經常是一個男主角克服他和「父親律法」之間的衝突，而且在於它對否定過程和戀物癖過程的合併，藉此，觀眾瞭解電影影像的虛幻本質而仍然信任影像。而且，這種信任是觀眾被放置在一個安全的距離爲前提，在這種意義上，仰賴的是窺淫癖（帶有虐待狂的弦外之音）。電影很明顯的是建立在觀看的樂趣上，這種觀看的樂趣之由來被認爲是人們從一個地方暗中偷看他人；弗洛伊德所謂的窺視癖（把他人當作渴望凝視對象的那種衝動），是電影魅力最根本要素其中的一個。當然，一些早期電影的片名讓人掉進這種魅力當中，例如：1900年的《從望遠鏡觀看》（As Seen Through a Telescope）、1901年的《從我六樓

看到的東西》（Ce que l'on voit de mon sixieme）、1900年的《從鑰匙孔看》（Through the Keyhole）、及1905年的《在更衣室裡的偷窺狂》（Peeping Tom in the Dressing Room）。對梅茲而言，電影機制結合了視覺的超感知和極少的身體移動，它實際上需要一個固定不動的祕密觀看者，透過眼睛全神貫注地接收所有的事物。從觀看電影得到滿足的確切機制，「就在於我們知道被看的對象並不知道正在被我們看」（Metz, 1977）；窺淫者很小心的保持被看對象和他（或她）的眼睛之間的安全距離，窺淫者的「不可見性」產生他（或她）所凝視對象的「可見性」。在希區考克電影《後窗》（Rear Window）的演出中，正是打破了以上的這些過程，摧毀了幻覺的窺淫距離，由於該片中一連串觀察的翻轉，把主角變成了凝視的對象，以致於他的一舉一動都無所遁形。精神分析孕育出許多隨後而來的思潮，例如電影的女性主義及後殖民主義，並且也引發後來一些人物的成就──例如：卡亞·史佛曼（Kaja Silverman）、瓊·卡傑、及史拉佛·齊傑克。

# 女性主義的介入

在極盛時期，左翼符號學電影理論盼望的是一種包含阿圖塞、索緒爾、拉康「神聖三位一體」（Holy Trinity，或是「邪惡三位一體」〔Sinister Triumvirate〕，這要依個人的觀點而定）、具有啓發性的混和體。就分工而言，馬克思主義可以提供有關社會及意識型態的理論，符號學可以提供有關表意的理論，精神分析學可以提供有關主體的理論；但是，事實上要將弗洛伊德的精神分析學和馬克思主義的社會學綜合在一起，或是將歷史的唯物論和大部分是非歷史的結構主義結合在一起，的確不是一件容易的工作，甚至在1968年以後，馬克思主義以及某一些社會運動（例如：女性主義運動、同性戀解放運動、環保運動和少數民族爭權運動）之新政治信條的出現也開始全面衰退。馬克思主義的衰退，不但和社會主義的危機有關（這個論點有時候被用來遮掩眞相——全球性的資本主義其實也面臨了危機），而且，也和對所有宏觀理論（例如：馬克思、阿圖塞、索緒爾、拉康等人的理論）逐漸增強的懷疑態度有關；漸漸地，激進電影理論的焦點便從階級和意識型態的問題轉移到了其他問題上面。

離開馬克思主義並不必然意味放棄對立策略，而是意味著這種對立策略的推動力激起另一套實踐與關注問題。鑑於階級和意識型態已經支配了1960年代和1970年代的分析，1980年代階級和意識型態開始

消失，此消失有利於種族、性別、及性徵既縮減（由於沒有階級）又擴張的「議題」。許多的討論如今圍繞著女性主義的議題打轉，女性主義的目標在於探究父權社會下權力的分佈排列及心理與社會機制，其最終目標，不但在於轉變電影理論和電影批評，同時也在於建構以性別為基礎的社會關係。在這種意義上，電影的女性主義和喚起意識的一些團體結合，以及和提出一些對於婦女來說特別重要的各種議題（例如：強暴、婚姻傷害、兒童看護、墮胎權利等）的主題研討會及政治運動結合，而處於一種「個人即是政治」的氛圍中。

女性主義的理論並不是單一的理論，而是由兩個以上的理論組成的理論。女性主義的根源可以往回追溯到像是莉莉絲（Lilith，傳說中是亞當於夏娃之前的配偶，因不滿雙方在性事上的不平等而離開亞當，故為女性主義者奉為根源）這樣神話般的人物，可以往回追溯到驍勇善戰的亞馬遜女國（Amazons），可以往回追溯到像是《莉西翠塔》（Lysistrata）的古典劇場演出。在二十世紀電影的年代中，西方至少已經有了兩波女性主義的激進主義，第一波女性主義的激進主義和爭取普遍投票權／選舉權的奮鬥相結合，第二波女性主義的激進主義來自於1960年代婦女解放運動。婦女解放運動在1960年代是按照黑人解放運動的模式而命名，就像「性別歧視」（sexism）是按照「種族歧視」（racism）的模式創造出來的一樣（黑人的解放運動者及反殖民主義的有色人種婦女也做了一些主張男女平等的努力，但並不必然在電影理論的情況下）。許多女性主義者將他們對性別歧視的分析建立在先前有關於性別歧視的瞭解上，此舉使人回想起早先第一波女性主義者對父權制度的批評，以及廢奴主義者對奴隸制度的批評這兩者之間的類比。電影的女性主義往往像一般的女性主義一樣，建立在早期的女性

主義文本上，例如：維吉尼亞・吳爾芙（Virginia Woolf）的《自己的房間》（*A Room of One's Own*）以及西蒙・波娃（Simone de Beauvoir）的《第二性》（*The Second Sex*），西蒙・波娃這本著作的標題暗示對弗洛伊德「性別一元論」（sexual monism）的拒絕；而性別一元論的概念認為有一個單一的、基本上是男性的「原慾力」（libido，或稱力比多），界定了所有的性徵；西蒙・波娃把女性和黑人都視為從父權制度中解放，因為父權制度只想把他們「固定」在他們的位置上（這樣的論述忽略了有些女性也是黑人這個事實），她認為女人是被製造出來的，而不是天生的，而父權統治的力量，蠻橫地左右著生物學上的差異，以製造、及階級化性別差異，因此，沒有所謂「女人的問題」，只有「男人的問題」，就好像沒有「黑人的問題」，只有「白人的問題」一樣。

在1960年代末期之後的三部女性主義的經典著作：提－葛瑞絲・亞金森（Ti-Grace Atkinson）的《亞馬遜奧德賽》（*Amazon Odyssey*）、蘇拉密絲・費爾史東（Shulamith Firestone）的《性的辯證》（*Dialectic of Sex*）、及凱特・米雷特（Kate Millett）的《性別政治》（*Sexual Politics*），都在向西蒙・波娃致敬；此外，女性主義同時也建立在貝蒂・芙立丹（Betty Friedan）的《陰性特質的奧祕》（*The Feminine Mystique*, 1963）上，以及建立在晚近的女性主義者——例如：南西・裘多洛（Nancy Chodorow）、珊卓拉・吉伯特（Sandra Gilbert）、蘇珊・古巴（Susan Gubar）、奧黛琳・瑞琪（Audrienne Rich）、奧崔・洛德（Audre Lorde）、凱特・米雷特、海倫・西蘇、露絲・依蕊格萊等人的著作上。此外，1966年全國婦女組織（the National Organization of Women）在美國的成立，以及1972年《婦女》（*Ms*）雜誌的創刊，也

都是非常重要的事。

在電影研究方面，女性主義的浪潮首先是由1972年（紐約和愛丁堡）女性電影節的出現以及1970年代早期一些廣爲流傳的書籍——例如：莫莉‧哈斯姬兒（Molly Haskell）的《從尊敬到強暴》（*From Reverence to Rape*）、瑪喬莉‧羅森（Marjorie Rosen）的《爆米花維納斯》（*Popcorn Venus*）、及瓊‧梅隆（Joan Mellons）的《新電影中的女性與性徵》（*Women and Sexuality in the New Film*），而預示了電影女性主義的來臨；舉例來說，哈斯姬兒女性主義的書籍，駁斥了社會改革論者有關電影中女性進步的假設，並且追溯從無聲電影時期那種類似俠客對女性的崇敬，到1970年代好萊塢電影對女性的糟蹋，兩者之間的曲折變化，以及追溯1930年代神經喜劇中，「脫線」、「三八」的女主角所形成的高峰；哈斯姬兒同時批評了好萊塢反女性主義的「反挫電影」和陽物中心的歐洲藝術電影，讚揚「女性電影」替那些在父權制度下受苦受難的女人發言。以上提到的這些書籍通常強調女性負面的再現問題，例如：「純潔聖女」、「娼妓」、「蕩婦」、「沒有頭腦的人」、「金髮笨女人」、「以美色換取男人錢財的女人」、「道德極爲崇高的性冷感女教師」、「好嘮叨的女人」、「性感小貓」，不是把女人當成小孩子，就是把女人當成魔鬼，或者使女人成爲狂猛的性對象。這些書的作者說明電影的性別歧視就像現實世界中的性別歧視一樣，是變化不定的：有可能將女人理想化爲道德崇高的人，有可能將女人次等化爲去勢的及沒有性別的一群，有可能將女人誇大成爲非常可怕、致命的美女，也有可能羨慕女人的生殖能力，或害怕女人那種代表自然、歲月、及死亡的象徵（因爲自然、歲月、及死亡，都是人類無法控制的）。電影以一種矛盾的情況面對女人，就像小說家安琪拉‧卡特

（Angela Carter）所寫道的：「在電影的賽璐珞妓院中，貨品可能被不斷地注視，但從來不被人購買；令人讚揚的女性美以及對美的來源（性徵）的否定，這兩者之間的緊繃關係，肯定也是不道德的，卻達到一種平衡。」（Carter, 1978, p. 60）

女性主義不論在方法學上或是理論上，提供了電影研究相當多的思考路徑。在作者方面，女性主義的電影理論批評作者論那種專屬男人俱樂部的大男人主義，然而作者論同時也對於女性作者，例如：美國的艾麗絲·蓋-布蘭琪（Alice Guy-Blache，她可以說是世界上第一位專業的電影創作者）、露絲·韋伯（Lois Weber）、安妮塔·盧（Anita Loos），埃及的雅齊查·埃米爾（Aziza Amir），墨西哥的瑪莉亞·蘭迪塔（Maria Landeta），巴西的吉達·迪·亞伯魯（Gilda de Abreu）和卡門·山多士（Carmen Santos）進行「考古式」考掘。理論家們因而從女性主義的觀點，重新檢視了作者論的問題；珊蒂·佛利特曼-路易士（Sandy Flitterman-Lewis, 1990）針對尋找一種可以表達女性慾望的新電影語言的檢視，被度拉克及艾格尼絲·華達等女性作者所具體化；女性主義的電影理論同時激發了有關風格的新想法，即「陰性書寫」（écriture feminine）的問題，激發了有關工業階級制度和生產過程的新想法（對婦女職業的貶抑——就像把剪接貶抑為一種「縫紉」，以及將抄劇本的工作貶抑為打雜），此外，也激發了有關觀看位置理論的新想法（例如：女性的凝視、被虐待狂、化妝遊行）。

早期的電影女性主義把焦點放在「喚起意識」此一實踐目標上，或把焦點放在譴責媒體對於女性的負面塑像上，以及把焦點放在更多理論的關注上，就像是1975年紐約女性主義者會議的〈婦女宣言〉（Womanifesto）在關於媒體的部分所寫道的：「我們不接受既存的權

力結構，而且我們要針對有關於女性形象之內容和結構加以改變，針對我們在工作上彼此之間的關係，以及我們和閱聽眾之間的關係，加以改變。」（Rich, 1998, p. 73）為了修訂由早先（大部分是男性）的評論者所展開之馬克思主義、符號學、及心理分析學的混和物，蘿拉・莫薇、潘・庫克（Pam Cook）、羅莎琳・柯華（Rosalind Coward）、賈桂林・蘿斯（Jacqueline Rose）、卡亞・史佛曼、瑪莉・安・寶恩（Mary Ann Doane）、茱蒂絲・梅恩（Judith Mayne）、珊蒂・佛列特曼－路易士、伊莉莎白・寇伊（Elizabeth Cowie）、葛楚・柯奇、帕文・亞當斯（Parveen Adams）、泰瑞莎・狄・蘿瑞、及許多其他的理論家，批評早期女性主義那種天眞的本質論，把關注的焦點從生物學的「性別屬性」（sexual identity）（被認爲是和本質相連），轉移到「性別」（gender）上（性別被認爲是由文化和歷史的情況所形塑而成的社會構念，因此是變動的、是可以重新建構的）；女性主義的理論家們關注的焦點不在女性的形象，而是把注意力轉移到影像本身依照性別而分類的本質上，以及轉移到男性建構有關女人的觀點時，其窺淫癖、戀物癖、以及自戀癖的角色上；這種討論，讓爭論超越了單純的指明形像的錯誤和矯正刻板印象，進而檢視優勢電影是如何的賦予觀眾性別。在〈女性電影作爲反電影〉（Women's Cinema as Counter Cinema）這篇於1976年愛丁堡電影節爲女性影片單元所寫的文章中，克萊兒・強斯頓要求分析的焦點不但要放在影像上面，也要放在文本的圖像研究及敘事的操作上，因爲這些都巧妙地操縱著女性，使她們落入從屬的位置；克萊兒・強斯頓指出，電影中男性傾向於主動的、高度個人化象徵的，而女性角色似乎像是抽象的實體，來自於一個永恆的神話世界；同時，克萊兒・強斯頓還要求一種女性主義的電影創作，而這

種女性主義的電影創作將可以混和「反身的疏遠」（reflexive distancing）及女性慾望的演出。❶

　　理論家像是克萊兒・強斯頓，以及雜誌像是《暗箱》（*Camera Obscura*），皆要求根本解構好萊塢電影的父權神話，而前衛派女性主義電影，則以瑪格麗特・莒哈絲、伊芳・芮娜（Yvonne Rainer）、納莉・卡普蘭（Nelly Kaplan）、及香塔・艾克曼（Chantal Akerman）等人為代表；電影的女性主義在英國、美國、及北歐特別有權威性（雖然法國有重要的女性理論家──例如：西蘇、依蕊格萊、Wittig，也有重要的女性電影創作者，不過，女性主義的電影理論在法國並沒有權威性）。

　　女性主義同時也受到來自於精神分析學內部各種不同思潮的衝擊，朱麗葉・米契爾（Juliet Mitchell, 1974）在《精神分析學與女性主義》（*Psychoanalysis and Feminism*）一書中認為，雖然弗洛伊德確實反映或表現出他那個時代父權制度的看法，不過，他的確也同時提供了理論的工具，藉由呈現父權制度如何影響他的病人，來超越那些父權制度的看法。女性主義的電影理論以蘿拉・莫薇在1975年發表的〈視覺快感與敘事電影〉（至少在精神分析的概念或思想上，可以這麼說），這篇文章藉由提出依照性別而分類的敘事本質以及提出古典好萊塢電影中的觀點，把（非女性主義者的）拉康和（同樣不是女性主義者的）阿圖塞，加進女性主義的研究項目；對蘿拉・莫薇來說，電影編排三種「凝視」：攝影機的凝視、角色與角色之間的凝視、以及觀眾的凝視。這三種凝視導致窺淫地認同一種男性對女人的凝視。優勢的主流電影透過敘事和場景獨厚男性觀眾，而再次銘刻出父權制的傳統手法；對蘿拉・莫薇來說，「召喚」（interpellation）是依照性別而

分類的，男性被塑造為敘事之主動主體，女性被塑造成男人觀看和凝視的被動對象；在敘事中，男人是駕駛，女人是乘客；電影中的視覺快感因而複製了男人觀看、而女人則是一副「被看的樣子」的結構，這個二元的結構反映出真實社會中運行著的不平衡權力關係，女性觀眾要不就是認同主動的男主角，要不就是認同被動的、被犧牲的女主角。透過希區考克的風格，電影可以是窺淫的──觀眾認同男人對客體化女人的凝視；透過馮・史登堡（Josef von Sternberg）的風格，電影是戀物的，女性身體的美透過特寫鏡頭散發出迷人的、情色的力量，而中斷了電影的敘事。雖然克萊兒・強斯頓之前曾經要求釋放出對於女性的集體幻想，不過，蘿拉・莫薇還是再次要求對電影的快感做策略上的拒絕。

然而，蘿拉・莫薇隨後被批評（以及自己批評自己）是硬將女性觀眾放進男性主義的模子中。1978年，克莉絲汀・格列得希爾（Christine Gledhill）質疑電影女性主義排他性的文本本質，指出：「在符號學的意義產製的強調下，社會的、經濟的、以及政治的實際活動之效力有全部消失的危險」（Gledhill in Doane et al., 1984）；伊莉莎白・寇伊1984年在〈幻象〉（Fantasis）一文中，要求多重的、跨性別的認同；大衛・羅多維克（1991）認為蘿拉・莫薇的理論沒有考慮到歷史變化的可能性（包括：社會的、經濟的、政治的實際活動）；1989年《暗箱》期刊的一個專輯刊載了大約五十位回應蘿拉・莫薇的文章。蘿拉・莫薇的模式，如今被認為是過度決定論的，無視於女人可能顛覆、翻轉、或破壞男人的凝視。

許多女性主義者指出了弗洛伊德主義的意識型態限制，因為弗洛伊德主義特別重視「陽物」（phallus，譯按："phallus"代表社會運作的

秩序和法則，是一個抽象的概念，而不是指男人的性器官），特別重視男人的窺淫癖，特別重視伊底帕斯情結，沒有為女人的主體性留下什麼空間，和「分析的中立地位」那種微妙的、依照性別而分類的概念相隔頗遠，此外還指出，弗洛伊德僅關注男孩子的伊底帕斯情結；瑪莉・安・寶恩認為過度的女體呈現，使得女性不可能建立有別於窺淫快感和被男人控制的形象，再者，戀物癖的整體概念和女性觀眾沒什麼關係，因為「去勢不能對她們構成威脅」（請參照Doane, in Doane et al., 1984, p. 79）。此外，瑪莉・安・寶恩認為所謂女性觀眾有可能是指男性扮裝癖者認同男人的凝視，從而反常地授權異己，而不授權給自己的性別，或以一種被虐待狂的方式認同自己的匱乏烙印（同上）。在寶恩（1987）有關女性電影的研究中，她區分出三種次類型的女性電影──「母性的」電影、「醫療的」電影、及「瘋狂的」電影，這三種次類型的女性電影為被虐待狂與歇斯底里的情節祕密策劃著。

在瑪莉・安・寶恩1987年對女人電影的研究──《被慾求的慾望》（*The Desire to Desire*）一書中，她認為這些電影雖然突出女性角色的地位，但最終還是限制及阻止了女性角色的慾望，使得女性角色除了「一心想被慾求」之外，無所事事。在這個較大的領域中，各種不同的次類型電影以類似但不同的方法來達到這個效果，這些電影圍繞著疾病，女人的慾望被醫生和病人之間的制式關係所吸納；在家庭情節片中，女人的慾望被昇華為母性；在浪漫喜劇中，女人的慾望被導向自戀癖；在恐怖片中，慾望則被焦慮所破壞。

同時，蓋琳・史特勒（Gaylyn Studlar）反駁蘿拉・莫薇（連同鮑德利、梅茲），指出觀看位置的關鍵可能比較不在於窺淫癖和戀物癖，而是來自強勢母親古老記憶的「被虐待狂」（masochism）；例如，男

性對於兩性差異的奇觀場面，可能是被虐待狂的，而比較不是虐待狂的。蓋琳·史特勒指出：「電影的機制與被虐待狂的美學，為男性觀眾及女性觀眾提供了認同的位置，重建精神上的雙重性慾特質，提供了感官的多形態性徵的快感，並且讓男人和女人認同及慾求前伊底帕斯的母親。」（Studlar, 1988, p. 192）一些書籍——例如卡羅·克洛佛（Carol Clover）的《男人、女人、及電鋸》（*Men, Women, and Chain Saw*），藉由提出觀眾的位置可以在主動和被動之間、虐待狂和被虐待狂之間擺盪，而轉移了爭論的範圍，卡羅·克洛佛認為，當代的恐怖電影並不把男性觀眾放在虐待狂的位置上，它們反而是敦促男性觀眾認同最後的女性（Clover, 1992，譯按：卡羅·克洛佛研究發現，恐怖電影中，最後倖存的都是女人，而且是有智慧的女人）；羅娜·伯恩斯坦（Rhona J. Berenstein）提出由角色扮演及偽裝所標誌的類型表現觀點（觀眾接受及摒棄固定不變的性別角色及兩性角色），進一步將恐怖電影的觀看分析予以複雜化；泰瑞莎·狄·蘿瑞認為觀眾是被放在兩性的位置上，因為女兒從不完全放棄她對母親的慾望，蘿瑞要求退出男性模式的「伊底帕斯的中斷」，她指出，電影應該超越兩性差異而探究女性之間的差異。蘿瑞（1989）並認為性別被許多不同的社會技術（包括電影的技術）生產出來，複雜的社會技術（例如：制度、再現、過程）形塑著每一個個體，分配他們角色、功能、及地位，男人和女人被這些技術誘發，並且在有關性徵的論述與實踐上，投入程度不一。

在這些批評之後，蘿拉·莫薇也在〈視覺快感的反思〉（Afterthoughts on Visual Pleasure）一文中，對自己做了一些批評，她承認自己忽略了兩個重要的議題：通俗劇和閱聽眾當中的女人。在她後來的

著作中，巴赫汀的混和性提供了一個超越拉康主義二元結構之外的分析方式；與此同時，卡亞‧史佛曼（1992）將她的注意力轉往反常的、非陽物崇拜的、擬似伊底帕斯陽剛氣質的方向，拒絕權勢，不過卻也認為意識型態的概念不但在研究馬克思主義時，是一個必不可少的工具，在女性主義及同志的研究上，也仍是一個必不可少的工具。精神分析的女性主義理論要求對陰柔氣質和陽剛氣質，以文化的構念——各種不同文化產製及分化過程的結果，來加以瞭解。曾經被視為龐大整體的「認同作用」，被分散到一個廣泛的、變化的位置領域，一個排他性的兩性差異的關注，為女性之間縱橫交錯的差異鋪好了路子；泰瑞莎‧狄‧蘿瑞曾經論及女性主義的豐富異質性，並且要求女性主義者考慮「發聲源」（enunciation）和「論說」（address）的議題，亦即：「誰在創作電影？為誰創作電影？誰在看電影？以及，誰在發言？如何發言？在哪兒發言？對誰發言？」❷

女性主義電影理論出現的時期，同時也已經是女性電影創作的全盛時期，在嘗試系統化此一多樣化的產物（女性電影）時，影評人露比‧瑞琪（Ruby Rich, 1998）提出了一種實驗的描述性類目的分類法：

1. 具正當性的——有關女性奮鬥的正統電影，例如《工會女工》（Union Maids）。

2. 相呼應——前衛派電影，像是《電影有關一個女人，她……》（Movie About a Woman Who......），將電影的作者切入文本中。

3. 再建構的——形式上的實驗電影，像是莎莉‧波特（Sally Potter）的《驚悚劇》（Thriller），重新思考傳統的類型。

4. 美杜莎（Medusa）——納莉・卡普蘭的《怪女孩》（A Very Curious Girl），頌揚女性主義文本「摧毀律法」的潛在可能性。

5. 矯正的寫實主義——女性主義的特徵瞄準廣大的閱聽眾，例如德國女導演馮・托特（von Trott）的《克莉絲塔・克拉吉斯的二度覺醒》（The Second Awakening of Christa Klages）。

　　許多由女性創作出來的電影，具有女性主義理論的要旨，例如：蘿拉・莫薇與彼得・伍倫、伊芳・芮娜、瑪琳・古利斯（Marleen Gooris）、蘇・費德瑞克（Su Friedrich）、莎莉・波特、茱莉・戴許（Julie Dash）、香塔・艾克曼、珍・康萍（Jane Campion）、米拉・奈爾（Mira Nair）、莉茲・波丹（Lizzie Borden）等人。

　　然而，在1980年代及1990年代，女性主義者開始比較尊重主流電影的愉悅。在《知道太多的女人》（The Women Who Knew Too Much）一書中，泰妮亞・莫德斯基（Tania Modleski）指出希區考克看待女性的矛盾心理，認為希區考克作品中的男性角色反射出他們對女性角色的「辯證的認同和畏懼」；女性主義者同時將她們的注意力轉移到受歡迎的類型，例如安・卡普蘭（E. Ann Kaplan, 1998）的黑色電影以及克莉絲汀・格列得希爾（1987）的劇情片；某些女性主義者讚美不能被馴服的女人那種狂歡的典型，她得意洋洋地把自己變成一種景觀，以彌補女人在公共領域的隱形；凱薩琳・蘿威（1995）採取巴赫汀和瑪莉・道格拉斯（Mary Douglas）的觀點，悲嘆通俗劇及女性的犧牲，反而讚美誇張的喜劇逾越——「太胖，太滑稽可笑，太吵，太老，太難駕馭」，因為誇張的女人混亂了社會的階級制度（莫莉・哈斯姬兒經由肯定神經喜劇中之活躍、聒噪、好爭吵的女英雄，而在一定

程度上預示了這種誇張的手法）。

　　女性主義的電影理論同時也因標準的白人傾向以及邊緣化同志和有色人種女性而遭到批評。愛麗絲・華克（Alice Walker）發現女性主義一詞對黑人來說沒有吸引力，於是創造「女人主義」（womanism）一詞，來標示黑人女性作品和批評。黑人女性主義者抱怨「女人有如黑人」的說法，忘了黑人也可能是女性。就像芭芭拉・克麗絲丁（Barbara Christian）所寫道：「如果界定為黑人，那麼，她的女性性質就經常被否認；如果界定為女性，那麼，她的黑人種性就經常被忽略；如果界定為工人階級，那麼，她的性別和種族即將沈默不語」。（引述自Young-Bruehl, 1996, p. 514）

　　詩人奧黛琳・瑞琪（1979）承認那種痛責白人唯我論的批評是井蛙之見，認為「沒有把非白人的經驗或非白人的存在視為珍貴的或有意義的，除非發作，虛弱的內疚反射很少有長期持續的衝力或政治效用」；艾拉・蘇黑特在〈性別與帝國文化〉（Gender and the Culture of Empire）一文中，指出弗洛伊德著作中的殖民從屬文本❸，並且悲嘆主流女性主義在歐洲殖民電影──例如《黑水仙》（Black Narcissus）──分析上的限制。《黑水仙》這部電影暫時准予凝視白種女人，但僅為殖民教化任務的一部分（Shohat，in Bernstein and Studlar，1996）；珍・蓋妮（Jane Gaines）也指出一些女性主義理論的種族中心論；貝爾・胡克斯（bell hooks）認為黑人女性觀眾在觀看電影時，幾乎必然是採取對立的解讀立場，有時候還超越黑人男性觀眾的批判性凝視。（請參照hooks, 1992, pp. 115-31）

　　女性主義電影理論的成就，回過頭去揭露理論本身的男性立論基礎：超現實主義者色情化的厭惡女人、作者論英雄式的男性主義、符

號學之假定無性別客觀性。女性主義者以潛意識的比喻辨識性別偏見，進而強化女性主義的理論基礎，泰妮亞‧莫德斯基藉由構連大眾文化和女人的刻板特徵——被動及多愁善感，指出把大眾文化女性化的方法（例如法蘭克福學派），通過依照性別分類的象徵性分工，女人可以被解釋為消費大眾文化的惡果，男人則肩負生產社會批判的高級文化之責任。❹

❶Claire Johnston, "Women's Cinema as Counter Cinema," in Nichols（1985）.

❷Teresa de Lauretis, "Rethinking Women's Cinema: Aesthetic and Feminist Theory," in Erens（1990）.

❸See Shohat（1991）.

❹Tania Modleski, "Femininity and Mas(s)querade, a Feminist Approach to Mass Culture," in MacCabe（1986）.

# 後結構主義的變異

　　1960年代末期，索緒爾的語言學模式以及來自於索緒爾語言學的結構主義符號學，開始受到攻擊。大部分的攻擊來自於德希達的「解構」（deconstruction）從而走向「後結構主義」（poststructuralism）。後結構主義思潮沿用結構主義的前提——語言之決定性、基本的角色，也有「意義建立在差異之上」的這種假設，但是，後結構主義思潮拒絕結構主義那種「符合科學規範性的夢想」，拒絕結構主義那種希望在全方位的系統內固定住差異變化的夢想。

　　後結構主義引述尼采（Friedrich Nietzsche）的著作，以及胡塞爾和海德格的現象學，認為結構主義特有的系統性仍然應該面對被它所排除和約束的每一件事物；確實，有關後結構主義的許多論文——例如：德希達的一些書：《文法學》（*Of Grammatology*）、《書寫與差異》（*Writing and Difference*）、及《聲音現象》（*Speech Phenomenon*），都於1967年首次刊出，明確包含對結構主義中心圖像和根本概念的批判。德希達在1966年巴爾的摩的約翰霍普金斯大學「批判理論的語言和人的科學」研討會（該研討會之立義在於引荐更多關於解構理論的跨學科概念予美國學術界）中，發表的論文是一篇對李維－史陀的結構主義人類學之結構概念的批判性文章，德希達要求一種對結構的去中心，他指出，「甚至在今天，一個結構缺乏任何中心的這種概念，仍

被認爲是想都沒想過的」。（Derrida, 1978, p. 279）

　　後結構主義被多方面地描述成把興趣從「所指」（signified）轉向到「能指」（signifier），以及從「發聲」（utterance）轉移到「發聲源」（enunciation）；後結構主義思潮隨著德希達、傅科、拉康、克莉絲特娃、及後來的羅蘭‧巴特，展現出對於任何中心的、整體化理論的徹底懷疑（「解構」一詞，傾向於特別指德希達的著作，「後結構主義」一詞，則是比較概括性的，在北美比在歐洲常用）。於是，解構論者懷疑是否真能建構一個包羅萬象的後設語言，因爲後設語言本身的符號滑動且不確定，這種不穩定的符號在文本之間不停的移動；如果結構主義假設穩定及自我平衡的結構，那麼，後結構主義就是尋求斷裂和改變，在這種意義上，「解構」形成部分「反根基主義者的浪潮」。回到尼采、弗洛伊德、及海德格，以及明顯的回歸「懷疑的詮釋學」（hermeneutics of suspicion，保羅‧里柯爾〔Paul Ricoeur〕），質問不可避免的滑動，破壞想要固定及穩定意義的所有企圖；基於這個理由，後結構主義的應用語彙偏好破壞任何奠基於穩定的意識，例如：「流動性」（fluidity）、「混雜性」（hybridity）、「痕跡」（trace）、「滑動」（slippage）、以及「散種」（dissemination）等等，呼應著沃洛辛諾夫和巴赫汀1929年在《馬克思主義及語言哲學》（*Marxism and Philosophy of Language*）一書中對索緒爾的批判，但他們很可能沒有讀過《馬克思主義及語言哲學》這本書。解構批評穩定符號的概念，批評統一的主體，也批評認同和真理（就像克莉絲特娃在1960年代末期提到的一樣，巴赫汀不尋常地預示了主要的後結構主義的文學傳統，例如：對單一意義的拒絕、解釋之無限的增加下去、對言詞之最初樣貌的否定、對符號的不固定認同、主體位置的不固定、內外對立之站不住腳

的性質、以及「文本互涉」的普遍存在）。❶德希達採用了索緒爾的一些字彙——尤其是：「延異」（differance）、「能指」、及「所指」，但重新將它們配置在一個改觀過的架構中。

結構主義者強調二元對立為語言意義的來源，然而，德希達則把語言看作是意義的遊樂場，是滑動的領域；索緒爾對符號之間不同關係的想法，被德希達符號內的關係之想法所刷新，德希達想法的本質即是連續不斷的置換或痕跡，因此，對德希達來說，語言總是被銘刻在接續的及差異的痕跡中，超越了個別說話者的範圍。德希達並沒有拒絕符號學的項目或否認符號學在歷史上的重要性，而是提出了文法學，研究有關一般書寫和文本性的科學。

也許是因為和以語言為基礎的學科（例如文學和哲學）太過於密切相連，德希達的後結構主義在電影理論中悄然寂靜，這種沈默經常以語彙的形式存在，例如：「痕跡」、「散種」、「字源中心主義」（logocentrism）、「過剩」（excess），這些語彙至少部分來自於德希達，廣泛流通在電影批判的論述中。克莉絲特娃這位作家是主要的影響來源，她和《原貌》期刊過從甚密，而《原貌》期刊把現代文本的實踐視為「革命的書寫」的原型，當吸收這種觀點進入電影理論的環境中（如《電影筆記》等一類的雜誌，特別是《電影批評》），《原貌》雜誌派的學說在1970年代導致對所有傳統主流電影的根本拒絕，甚至拒絕美學上傳統的左翼激進電影，另外，也支持那些和傳統實踐決裂的電影，例如尚‧丹尼爾‧波勒（Jean Daniel Pollet）所拍的《地中海》（Mediterranée）、狄嘉‧維多夫團體（如高達與尚－皮耶‧高林）所拍的實驗電影，甚至傑瑞‧路易斯所拍的反身式鬧劇。有時候，電影的形式被盲目的崇拜，在這種情況下，理論家忘了形式本身的歷史性，

只有風格被用來承受政治的騷動，負擔太重。當文法被瓦解時，權力關係卻未被觸及。

　　同時，梅茲在《語言和電影》一書的理論，有時候清楚的被德希達與克莉絲特娃的後結構主義的文藝風潮所影響，梅茲傾向於在比較中立的結構主義文本觀點（有限的、組織的論述），及比較具有文法的前衛派解構主義的文本觀念之間擺盪；梅茲不像《原貌》雜誌派，他通常不用文本這個字來作為專指激進前衛電影的尊敬語，對他而言，所有的電影都是文本，而且有其情境系統；然而，在《語言和電影》一書中，靜態的、分類的、結構主義─形式主義的文本系統觀點以及比較動態的、後結構主義的巴赫汀─克莉絲特娃的文本觀點，例如：「生產性」（productivity）、「置換」（displacement）、及「書寫」，仍然存在著明顯的緊繃關係。受到克莉絲特娃批評索緒爾的影響（克莉絲特娃對索緒爾的批評，不但受惠於德希達對符號的批評，而且受惠於巴赫汀對索緒爾所做的泛語言學批評），梅茲形容電影的言語，為他在別處所強調的系統性瓦解的時刻：

> 文本系統就是一個過程，就是置換符碼、將每一個符碼弄得和其他符碼不同、藉由其他符碼來讓一些符碼變得不純，同時，以另一個符碼來置換某一個符碼，而最後──成為普遍置換的一種暫時性「拘留」結果，把每一個符碼都放在一個相關於整體結構的特別位置上，這種置換過程因此是藉由一種「定位」（置換本身注定被另一個文本取代）而完成的。（Metz, 1974a, p. 103）

　　這就是後來文本為一個無結局、無休止的置換觀點，這樣的觀點在《語言和電影》一書中，建構了比較動態的見解。一個電影的文本

不是電影運作符碼的附加表冊，而是電影藉以書寫文本、修改以及結合其符碼、操弄一些符碼而對照另一些符碼的重建工作，電影因此而建構了它的系統。於是，文本系統即是一個例子，它置換符碼，以致於它們互相影響和替代。然而，電影語言可以被視爲一整套符碼，電影的「書寫」是一種主動的運作，是置換符碼的寫作過程。

《電影批評》與《電影筆記》這兩本雜誌的馬克思主義者，爲德希達的解構概念帶來明顯的左翼布萊希特傾向，用來指陳電影機制及優勢電影潛含意識型態基礎的揭露過程。從此觀點出發，解構性的文本較少指涉德希達的複雜哲學策略，而較多指涉明顯運作的符碼和優勢電影的意識型態（大部分的後結構主義電影理論及分析，由於前面所解釋的理由，比較建立在拉康「回歸弗洛伊德」的基礎上，而比較不建立在德希達的「解構」的基礎上）。

「解構」出現在電影的理論和分析中，成爲一種閱讀或理解的方法，所強調的是懷疑式的閱讀，要求注意電影文本（或有關於電影的文本）的壓抑、矛盾、及疑難，要求注意「沒有一個文本在獲得一個位置的同時是不受到破壞」這種假設，要求注意所有的文本在本質上都是矛盾的、對立的，以上這些觀點，如今都已經滲入電影研究中。後結構主義顛覆文本的意義，動搖早期符號學的科學信念（早期的符號學認爲文本分析終將經由描述電影所有符碼而抓住全部的意義）。在電影理論中，解構的含意已經被瑪麗－克萊爾‧侯帕斯、麥可‧瑞恩（Michael Ryan）、彼得‧布魯內提（Peter Brunette）、大衛‧威爾斯、及史蒂芬‧希斯（經由克莉斯特娃）等分析家探討過。瑪麗－克萊兒‧侯帕斯在一些只在法國出版的文字中，將德希達有關書寫的廣泛見解推展至電影的分析中，以「痕跡」取代「符號」的概念，並視爲

不同表意過程的一部分，而其所運用的詞彙是「非指定的」，是「非固定的」。侯帕斯把電影的蒙太奇——特別是指艾森斯坦慣用的電影蒙太奇，視爲超越模仿再現以利於創造一個抽象的概念空間的手段；艾森斯坦的「作者式文本」展露出自身的書寫過程，從而產生意義的不穩定性。在1981年出版的《豐富的文本》（Le Texte divesé）（有可能是最透徹的德希達式電影分析）一書中，侯帕斯將如同一組疊印的表意系統象形文字，變成一個圖像，把背後的系統排除掉，像是一部書寫的機器；透過電影——例如：《M》、《印度之歌》（India Song）加以說明。侯帕斯擴大及散播電影的意義，而不是馴服電影的意義。對侯帕斯來說，電影文本可能把演出變成主動的、無法合成的結構性衝突，蒙太奇的分裂能力特別能夠經由在有形能指之間的差異上活動而拆解符號。電影被「書寫」與「反書寫」（counter-écriture）兩種力量所分裂，前者傾向於一種散播的、源出於書寫的能量，後者則傾向於意義和再現（巴赫汀分別稱之爲「離心的」〔centrifugal〕及「向心的」〔centripetal〕力量）。

彼得·布魯內提和大衛·威爾斯（1989）以德希達的方式，質問各式各樣的宏觀觀點，他們把這些觀點視爲暗中告知電影的理論和分析：敘事電影的概念；好萊塢爲一個自我認同的協調體系；視覺的首要地位被看作是可以類比於說話的首要地位，超過字源中心傳統的書寫（當然，這許多想法已經能夠不必依賴德希達而被質問）；這些作者要求一種超越整體化的方法，引起一種改綴文字的解釋的可能性，把電影視爲書寫、文本，視爲「一種在場與不在場的相互作用，一種看見與不被看見的交互作用，不論在總體上或是先驗上，都無法縮減的關係」。（同上，p. 58）

解構也間接影響了電影的理論與分析，透過某些被解構影響的作家，這些作家很少寫有關電影的文章，但是，他們經常被電影理論家所引述；茱蒂絲・巴特勒（Judith Butler）談論性別的著作，對酷兒電影理論（queer film theory）來說，成了最重要的參考文獻，而施碧娃（Gayatri Spivak）探討次主體（subaltern subject）的著作、霍米・巴巴（Homi Bhabha）探討混雜／混血（hybridity）和「國族與敘述」（nation and narration）的著作，都成了電影理論著作中，經常引用的參考文獻（雖然只拿來作爲裝飾門面之用）。從政治的觀點來看，解構一詞已經被視爲進步的，因爲它系統性地破壞了某些二元對立──例如：男性／女性、西方／東方、黑人／白人，這種二元對立，從歷史的角度來看，是在支持壓迫；例如，德希達把他自己和女性主義批評拉康陽物中心主義（phallocentrism）排列在一起，另一方面，解構的評論家抱怨太容易被學術菁英收編（例如耶魯大學文學解構的菁英），而且，其重大的顛覆宣言傾向於只是語義上的表徵而已。有時候，在高度解構的論述中，本質論變成原罪的同義字，導致「大家互相比較，誰的本質最少，誰就最棒」。「解構」同時也轉變政治的價值，依據其所批評的對象（人或事）而定；當解構從歷史的角度質問根深蒂固的社會階級制度（男人凌駕女人，西方凌駕東方）時，它是前進的、進步的；當它追逐本來就沒有本質思想的妄想或計劃、把屬於人主體的集體能動性化作語言和論述時，「解構」反而變成是倒退的、逆行的。

❶例見Julia Kristeva, "Word, Dialogue, and Novel," in Kristeva（1980）. 有關巴赫汀和後
結構主義的關係，請參考Robert Young," Back to Bakhtin," *Cultural Critique*, No. 2
（Winter 1985-6）; and Allon White, "The Struggle over Bakhtin: Fraternal Reply to
Robert Young," *Cultural Critique*, No.8（Winter 1987-8）.

# 文本分析

文本（text）的問題正是德希達著作的中心，而且德希達自己也做了文本分析（textual analysis，他分析了盧梭〔Jean Jacques Rousseau〕、索緒爾及其他一些人的著作）；解構，其實就是一種對於文本的註釋、拆解、與一種質問文本所取消的前提之方法，而留意文本紛雜的異質性。然而，文本分析可以追溯到久遠以前對於聖經的解釋，可以追溯到十九世紀的聖經「詮釋學」（hermeneutics）和「文獻學」（philology），可以追溯到法國「徹底閱讀」（close reading / explication de texte）的教學方法，以及可以追溯到美國新批評派（American New Criticism）的「內在分析」（immanent analysis）。和文本分析靠得最近的前身，包括：李維－史陀有關神話的研究著作、安伯托・艾科有關「開放性作品」（open work）的研究、羅蘭・巴特對於「作品」和「文本」的區別、阿圖塞「徵候閱讀法」（symptomatic reading）的概念、皮耶・馬雪利（弗洛伊德學派）「結構性不在」（structuring absences）的概念、以及德希達有關「延異」和「散種」的研究著作。

電影文本的出現，因此深植於多重的問題意識和互文中。文本這個對文學作品的重視和尊崇（首先是宗教的，接著是文學的）所慣用的鄭重字詞，改用在電影上，從而得以提升較差媒體（指電影）的聲望；在宗教上，電影也可以帶來一些啟示。當影片是文本而不是電影

時，它們將和文學作品一樣值得重視。文本分析同時也是作者論的一種邏輯推論：如果電影不是文本，那麼，作者到底要寫什麼？同時，電影文本是符號學把焦點放在影片上的作用結果，是有系統地組織論述的場域（而不是一種無規則的生命片段）；文本分析假定電影應該以嚴肅的態度來加以研究，不但應該把它從文學菁英的著作中區別出來，而且也應該把它從報章雜誌的評論當中區別出來（因為報章雜誌的評論僅把電影看作消遣娛樂）。如果寶琳‧凱爾吹噓她在寫一個影評之前決不需要把該部影片看一遍以上（以前的文學批評家有關《哈姆雷特》或《尤里西斯》的批評研究，都要把文學著作看一遍以上），那麼，她這種吹噓，可能會被當成怠惰或沒有能力分析電影的象徵，因為文學批評就像羅蘭‧巴特所說的，它永遠是「再解讀」的問題。

　　文本（在詞源學上，是指「棉紙」或「編織物」）的概念，不把電影概念化為對於現實的模仿，而是把電影概念化為一種加工製品，把電影概念化為一種結構物。在〈從作品到文本〉（From Work to Text）一文中，羅蘭‧巴特把「作品」和「文本」做了一個清楚的區分：「作品」被定義為物體的現象表面，例如某人手中所拿的那本書，換言之，就是傳送預定及事先存在意義的已完成作品；至於「文本」，則被定義為一個方法學上的活動領域，為一件合併了作者和讀者的作品；羅蘭‧巴特寫道：「我們現在知道，文本不是一行釋放出單一神學上的意義（一位像是神一般之作者的寓意）的字詞，而是一個多重面向的空間，在這空間中的種種作品都混和在一起，互相衝撞，沒有一件是原始樣貌的。」（Barthes, 1977, p. 146）在《S／Z》一書中，羅蘭‧巴特進一步區分了閱讀的文本（readerly text）及書寫的文本（writerly text），或者說得更恰當一點，羅蘭‧巴特進一步區分了讀者的文本取

向及作者的文本取向。讀者的取向，偏袒傳統文本中所要求與假定的價值——例如：基本的一致性、線性的排列、文體的透明度、傳統的寫實主義，讀者的取向申言作者的支配性及讀者的被動性，把作者變成一個神，把批評家變成「一個牧師或神父，其工作就是去解釋『神的文書』」（Barthes, 1974, p. 174）；相對地，作者的取向形成主動的讀者，這種主動的讀者對矛盾和異質性十分敏感，也知道文本的作用，作者的取向把文本的消費者變成文本的製作者，突出、及強調他自己的解釋過程，並促使意義的無限延展。

雷蒙・貝路（Raymond Bellour）以他文學理論的背景，在〈達不到的文本〉（The Unattainable Text）這篇文章中，提出一些將文學模式擴大應用在電影上的困難。鑑於文學批評來自於許多個世紀累積下來的深思熟慮，電影分析則是最近的事情，更重要的是，電影文本不像文學的文本，電影文本是無法引述的（雷蒙・貝路寫下這段文字的時候，是在電影掃瞄機、錄放影機、雷射碟影機及有線電視出現之前，當時少有文章介紹電影分析的奧祕）。然而，文學作品和文學批評使用文字這種相同的媒介，不過，電影和電影分析卻是使用不同的媒介；電影媒體帶有梅茲所謂的五種進行軌跡（影像、對白、配音、音樂、及書寫下來的東西），而電影的分析則包括文字，因此，批評的語言文字對於它所分析的對象來說，是不充分的，電影總是超脫出想要構成它的語言文字。雷蒙・貝路接著比較電影和其他藝術文本的可引述性程度，指出：繪畫者的文本是可以引述的，而且一目了然；戲劇的文本可以用書寫的文本表達出來，但是用書寫的文本表達戲劇就缺少了重音。雷蒙・貝路接著分析電影的五種進行軌跡以言詞表現時，其參差不齊的感受性：對白是可以用言詞引述的，但是，以言詞引述對

白，缺少聲調、強度、音色以及同時發生的身體動作和面部表情；至於聲響，口語的記述永遠是一種經過轉變的東西、一種扭曲或變形的東西；最後談到影像，影像也許無法以言詞表達，個別的圖框可以被複製，也可以被引述，但是，電影的放映一停，所有電影影像的動作也就沒了；人們想要抓住電影的文本，但是，電影的文本稍縱即逝，在這種情況下，電影文本的分析者只得以「有原則的絕望」，嘗試和他（或她）所想要瞭解的對象對抗。

梅茲區分了兩項彼此互補的工作，這兩項工作像是一種正／反拍鏡頭式的對話，一項是電影理論（對電影語言本身的研究），另一項是影片分析。電影的語言是電影符號學理論研究的對象，而電影的文本（影片）是電影語言學分析的對象（實際上，就像我們所瞭解的，這種區分並不是永遠都這麼清楚的）。在《語言和電影》一書中，梅茲發展出一種文本系統的概念，文本系統就是意義的底層結構或網絡，文本圍繞著這個結構或網絡而連貫在一起；實際上，有一些例子——《安達魯之犬》（Un Chien Andalou），故意讓結構變得不連貫、變得沒有條理。結構是一種外型或樣貌，由各種各樣可被電影創作者所用之符碼的選擇所構成；文本系統不是本來就存在於文本中，而是被分析者建構出來的；梅茲的《語言和電影》一書所關注的並不是替文本分析提供一個「如何做」的手冊，而是關注於決定文本分析理論的地位；對梅茲來說，文本分析在探究電影符碼（cinematic codes，例如：攝影機運動〔camera movement〕、畫外音〔off-screen sound〕）的位置，以及電影之外的符碼（例如：自然／文化、男人／女人等思想體系的二元對立），有的文本分析會跨越文本，有的文本分析則是探究單一的文本；對梅茲而言，所有的電影都是混和的場域，都佈署了電影的符碼

以及非電影的符碼，沒有任何一部電影是只以電影符碼單獨構成的；即使許多前衛電影僅論及電影機制本身、僅論及電影的經驗、或僅論及我們對於該電影經驗的傳統期望，電影永遠都論及某些事情。

梅茲的想法，是藝術家的創作過程和社會脈動相結合，藉由強調書寫是對符碼的再三推敲，梅茲把電影想像為表意的實踐，不取決於像是靈感和才氣那種模糊不清的浪漫力量，而是對社會上可得論述的重新檢討；然而，在某些方面，梅茲的社會化（讓藝術的創作過程符合實際需要的一些作為）走得並不夠遠，在這層意義上，《文學學術中的規範性方法》（*The Formal Method in Literary Scholarship*）一書中，巴赫汀和梅德維戴夫對形式主義者的批評可以向外推展，用在梅茲文本系統的觀點上；形式主義者描繪文本在社會鬥爭上的矛盾，以及在引發戰鬥、鬥爭、衝突之隱喻上的矛盾，例如維克多·史克拉夫斯基拿新文學流派的出現和革命運動做一比較，指出：新的文學流派的出現，「有點像是一個新階級的出現」。❶然而在實際上，形式主義者從他們自己的隱喻暗示中向後退縮，而文學的矛盾仍然存在於純文本性之封閉的世界中；相對地，巴赫汀和梅德維戴夫把形式主義者的隱喻看得很嚴肅，特別是那些喚起階級衝突和暴動的專用名詞——例如：「造反」、「衝突」、「鬥爭」、甚至「統治者」，這些專用名詞不但適用於文本上，同時也適用於社會本身（Pechey, 1986）。

既然如此，依照巴赫汀「眾聲喧嘩」（heteroglossia）的概念（把語言和論述比作是在文本和情境中運作），那麼梅茲對於文本的觀點及形式主義者對於文本的觀點兩者之間，是可以是有效互補的。在巴赫汀派的觀點中，藝術文本的角色並不是在於再現現實的存有，而是在於把眾聲喧嘩固有的分歧或矛盾——語言和論述的一致與競爭，搬上

舞台。電影的社會符號學將保留形式主義者及梅茲對於文本矛盾的見解，但透過眾聲喧嘩而重新思考。巴赫汀（字裡行間透露著梅茲有關互相替代電影符碼的看法）認為眾聲喧嘩的語言，可以「互相並列、互補、互相抵觸、以及對話式地互相關連」❷；例如，詹姆斯・那瑞摩爾有關《天空小屋》（Cabin in the Sky）這部電影的文章採取這種推論的取向，把電影看作是在傳遞不同的論述（例如：田園的民俗論述、非洲城市的現代主義論述等等）。

梅茲《語言和電影》一書出版之後，在國際間的一些期刊上，蜂擁地出現了有關電影的文本分析，這些期刊包括：英國的《銀幕》和《框架》，法國的《虹膜》（Iris）、《眩暈》（Vertigo）、《Ça》，美國的《暗箱》、《廣角》（Wide Angle）、《電影雜誌》（Cinema Journal），西班牙的《領域》（Contracampo），以及巴西的《批評技術》（Cadernos de Critica），（羅傑・歐汀〔Roger Odin〕聚焦於法國有關電影文本分析的文章，發現1977這一年總共有五十篇這類文章）；這些有關電影的文本分析，在於研究文本系統的形式結構，先分離出少量的符碼，然後追查這些符碼在整部電影中的交織情形；比較具有雄心的文本分析有：凱瑞・哈內特（Kari Hanet）對《電療室》（Shock Corridor）的分析、史蒂芬・希斯對《歷劫佳人》（Touch of Evil）的分析、皮耶・鮑德利對《忍無可忍》的分析、提耶希・昆賽（Thierry Kuntzel）對《最危險遊戲》（The Most Dangerous Game）的分析、以及《電影筆記》對《林肯的青年時代》的分析。

那麼，在符號學取向的文本分析中有些什麼新鮮東西呢？首先，新的方法（符號學取向的文本分析）表露出一種對電影能指和電影的特別形式要素的感受性──相對於傳統上的強調角色和情節；其次，

符號學取向的文本分析傾向於方法學上的「自我意識」——對研究限制的瞭解，分析電影及方法論，每一篇分析都變成可能的研究取向範例，相對於新聞工作者對電影的批評，文本分析的分析者引用他們理論的假定和評論性的互文（許多的文本分析從準儀式性的召喚梅茲、巴特、克莉絲特娃、或希斯之名開始）；第三，這些文本分析同時也預先假定了對電影根本不同的情感立場，這種立場被布萊希特式的疏離、一種在熱愛和批判疏離之間的擺盪而描繪出它的特徵。文本分析的分析者被認為是採取一個自我分裂式的看法，因此分析變成既愛電影，又恨電影；另外，文本分析的分析者也仔細檢查電影的正／反拍鏡頭（錄放影機的發展從那時候開始，大眾化了準確分析的實際情形），文本分析的分析者像是瑪麗－克萊兒·侯帕斯和米歇·馬利（Michel Marie）等人，為了註釋——標示角度、攝影機運動、鏡頭中的運動、畫外音等符碼，發展出詳盡的基模。

如果密切注意這些分析，那麼將變得不可能去說完一部電影的每一件事情，結果，許多的分析都聚焦於電影之轉喻法的部分，例如：侯帕斯花了四十頁來分析愛森斯坦的《十月》和羅卡的《安東尼歐必須死》（Antonio das Mortes）的前面幾個鏡頭，而提耶希·昆賽則花了很長的篇幅分析一些電影，例如：《M》、《金剛》（King Kong）、及《最危險遊戲》的開場連續鏡頭（開場鏡頭被視為意義的濃縮）。從長篇大論的批判性著作到簡要的分析，都間接顯示出電影對高級藝術的菁英分子來說，確實意義豐饒，這些分析在規模上的差異也很大。

文本的限制，可能在於單一的影像（例如：雷諾·李瓦科〔Ronald Levaco〕及弗列德·葛拉斯〔Fred Glass〕對米高梅電影公司〔MGM〕標誌的分析），可能在於一個單獨的片段（例如雷蒙·貝路對

希區考克電影《鳥》〔The Birds〕的分析），可能在於一部完整的電影（史蒂芬・希斯對於《歷劫佳人》的分析），可能在於電影創作者的全部作品成為多重電影文本系統的一個例子（例如何內・卡蒂耶斯〔René Gardies〕對羅卡所有作品所做的分析）、或者甚至在於全套的大量電影（例如：蜜雪・蘭尼〔Michele Lagny〕、瑪麗－克萊兒・侯帕斯、皮耶・索藍〔Pierre Sorlin〕對1930年代法國電影的分析，以及大衛・鮑德威爾、珍娜・史泰格、克莉斯汀・湯普森從非符號學的觀點對古典好萊塢電影的分析）。

　　文本分析摒棄電影批評所用的傳統評價用語，偏愛一些來自結構語言學、敘事學、精神分析、（雅各慎）布拉格學派美學、及文學解構的新語彙。或許是對傳統電影批評的過度反應，文本分析經常忽視電影分析的一些主要議題，例如：角色、演技、表演等要素。雖然大部分的分析大致上來說是由這波屬於普通符號學的潮流所造成的，但是，並非所有的分析都是嚴格建立在梅茲論點的基礎上；瑪麗－克萊兒・侯帕斯對《印度之歌》和《十月》等電影進行極為錯綜複雜的分析，綜合了符號學的深入瞭解及一種比較個人的、由德希達的文法學所發展出來的範疇。許多文本分析受到文學的文本分析的影響，例如茱莉亞・莉莎琪以羅蘭・巴特的五種符碼推斷尚・雷諾的《遊戲規則》（Rules of the Game, in Nichols, 1985）；有些文本分析應用了弗拉第米爾・普洛普的敘事學方法（例如彼得・伍倫對《北西北》的分析），有一些文本分析採用拉康的「回歸弗洛伊德」的觀點（例如雷蒙・貝路對《北西北》的分析），或者，有一些文本分析是由其他理論潮流所激發。

　　某些文本分析尋求建構單一文本的系統，某些文本分析則研究特

定的電影，作為一般符碼的例子來說明電影的實際情形，同樣地，他們之間的區別並非一直都很清楚；雷蒙・貝路對《鳥》這部電影的分析，提供了波蒂加海灣鏡頭之具體而微的文本分析，及對於許多電影所共有之廣泛敘事符碼的質問，簡言之，二者的組成像是好萊塢敘事電影的終極目的。在1981年和1988年的兩本書中，克莉斯汀・湯普森提出了一個新形式主義文本分析方法，既支持、又反對符號學的本質，同時，亞弗列・葛賽堤（Afred Guzzetti, 1981）對高達電影的聲音、影像、以及互文指涉等方面，也提出了一個極為詳盡的說明。

　　1960年代在法國發展的電影理論論述，到了1970年代，轉到了英國的《銀幕》雜誌，而且，隨後又遷移至美國和其他許多國家，和電影研究計畫一起成長，其中，許多電影理論論述還和巴黎有很強的關連（美國電影研究中心〔the Centre American d'Études Cinémato-graphiques〕，將美國學生送到巴黎，讓他們和法國主要的符號學家一齊研究，就這一點而言，是至關重要的）。思想左傾的符號學藉由詳細檢查社會的產物及藝術作品，偏愛去自然化的顛覆性作品，藉以識別運作其中的文化及意識型態的符碼。事實上，電影理論通常發展出左傾的論述，不僅僅是因為和法國有強大的關連（法國隨後卻是戲劇性的向右移動），而且是因為電影理論伴隨著反傳統文化的學科（女性研究、人種學研究、流行文化研究）而同時出現。結果，電影研究從來不被陳腐瑣事所困擾，電影研究侵犯了那些支配文學和歷史等較為傳統領域的保守者。

　　電影理論的出現像是工業的成長，也有制度上的原因。例如：電影研究的開始，是法國、英國、美國、澳洲、義大利、巴西以及其他地方大學裡的一門學科，複雜的理論內容證明了電影研究其知識的嚴

肅性，從而爲電影研究學系的創立，間接提供了一個基本的理由；就像電影必須把它自己合法化爲一門藝術，同樣的，電影研究也必須把它自己合法化爲一門學科。電影理論以它在學術上及出版工業上的制度化基礎，獲得相當的聲望，並廣被散佈，爲各方所周知。至於勢利眼的傳統文學學者，他們輕蔑流行文化、輕蔑電影，認爲電影是次於文學著作、繪畫、及音樂等神聖藝術的媒體，但是在無意之間，卻刺激了電影研究展現它的嚴肅性，而且有時候透過大師的表現，促成了充分的補償。❸

❶ 被引述於Pechey（1986），pp. 113-14. 克拉夫斯基在*Rozanov*（1921）以及*Theory of Prose*（1925）二書中，把新文學流派的出現和革命運動做一些比較。

❷ See "Discourse in the Novel," in Bakhtin（1981），p. 292.

❸ 在電影研究興起時，有關這些機制層面具有挑戰性、又提供充分資訊的分析，請參照Bordwell, 1989。

# 詮釋及其不滿

在1980年代，由電影符號學所構想出來的文本分析開始受到來自幾方面的批評。一方面，後結構主義的潮流煽動並且顛覆文本分析，動搖早先符號學的科學信心（符號學的觀點認為藉由徹底描繪一部影片的所有符碼，肯定可以抓住該部影片的意義）；另一方面，新出現的文化研究領域並不非常投入文本分析，凱瑞・尼爾森（Cary Nelson）、寶拉・特雷希勒（Paula Treichler）、及勞倫斯・格羅斯堡（Lawrence Grossberg）1992年在《文化研究》（Cultural Studies）這本書的序言中，將文化研究的看法概要地總結為：「雖然在文化研究中，並不禁止精細的文本解讀，不過，文化研究也不需要精細的文本解讀，因為文學研究中的文本分析長久以來有一個信念，那就是把文本理所當然的視為全然自覺的以及全然獨立的客體。」

賈克・歐蒙和米歇・馬利（1989）概要的列出四點有關文本分析的可能批評：

1.文本分析所分析的影片，僅限於敘事電影。

2.文本分析是「先殺了再解剖」，它忽略了文本有機的整體性。

3.文本分析經由將電影分解到只剩下骨架，而把影片木乃伊化。

4.文本分析省略了電影的情境，省略了電影產製和接收的情況。

以上這些批評當中，第一點批評是失誤的，找不到著力點，因爲文本分析可以適用於任何對象，而第二點批評似乎是來自對於分析本身的敵意，特別是對於沒有價值的媒體分析的敵意；但是後面的兩點批評則是有些道理，而且事實上，後面的兩點批評是互相關聯的，當文本分析是退化的，那恰好是因爲它們是非歷史的，因此，沒有考慮到電影的產製和接收，而且，對文本分析之非歷史主義的指責，賈克·歐蒙和米歇·馬利提出分析者同樣也在寫歷史的這種回答，並不能令人滿意。一些文本分析的去情境化根源，在於符號學兩個起源思潮的非歷史性：索緒爾的語言學──特別是那種將語言孤立於歷史之外的傾向，及俄國的形式主義──偏好純粹的本質分析。當電影語言學傳統陣營的分析者建議電影學者也應該研究歷史學、經濟學、社會學等等時，電影學者們重點式的簡述了形式主義者所採行的取向，也就是先對文學文本的內在研究，然後是對文學叢書和其他歷史叢書之間關係的研究。相對地，對眞正的歷史詩學（historical poetics）而言，所有的藝術語言──從它們固有的對話本質，及它們向著具有社會情境的對話者發言的這個事實來看──總是已經是社會的以及歷史的。

　　電影分析最重要的是：它是一種開放式的，以及根據歷史事實塑造而成的實際活動，由各種不同的目標定出它的方向，分析者傾向於去發現所要尋找的東西。然而，在文學方面的新批評派尋找及發現「有機的整體」、「影像串」、以及「反諷」，解構主義的批評尋找張力、裂縫、及疑難。

　　電影分析是一種方法，而不是一種思想意識；電影分析是電影書寫中的一個類型，受到各種影響（從羅蘭·巴特、到詹明信、到德勒

茲），受到各種理論（例如：精神分析、馬克思主義、女性主義）的影響，受到各種基模（schemata，例如：反身性、過剩、嘉年華）的影響，以及受到各種原則——電影的原則（例如：攝影機運動、剪接）與電影之外的原則（例如：對女性、黑人、男同志、及女同志的再現）的影響。舉例來說，《後窗》這部電影可以從不同的角度來看：可以從作者論來看（有關希區考克的全部作品），可以從發聲源的標記來看（透過風格和客串演出，希區考克之「直證的」自我銘刻），可以從音樂來看（法藍茲‧華斯曼〔Franz Waxman〕作的曲子），可以從場面調度來看（《後窗》這部電影中，公寓環境的空間限制），可以從「反身性」來看（和電影觀眾之比喻的關係——指觀眾坐在戲院中，就像男主角一樣的坐著不動，而且也在偷窺），可以從凝視觀點來看（在電影角色裡的：Jeffries、Lisa、Stella、以及Thorwald幾個人之間，觀看及視線的交會），可以從精神分析來看（對主角的窺淫癖做徵候的解讀），可以從性別角度出發（兩性的觀看策略），可以從階級著手（辛勤工作的攝影記者和高級時裝模特兒這兩種階級之間的緊繃關係），可以從呼應某個時代來看（暗指「麥卡錫主義」），可以從僅提到幾個有關電影的基模（鮑德威爾）、符碼（梅茲）、及社會—意識型態的論述（巴赫汀）進行詮釋。

　　大衛‧鮑德威爾對於電影研究領域的發展演變，提出來一個密集的、知性的、以及多面向的敘述和說明，並且著手攻擊所謂的詮釋。雖然文化研究的擁護者把文學研究中的文本分析視為不夠政治化，不過，大衛‧鮑德威爾確認為電影的文本分析過度政治化。大衛‧鮑德威爾認為，在1968年之後的徵候式批評（symptomatic criticism）中，「命運的主題被權力／臣服的二元性所取代；愛被律法／慾望所取代；

此外，主體／客體或者陽物／匱乏取代了個體；表意實踐取代了藝術；自然／文化的對立或是階級鬥爭取代了社會。」（Bordwell, 1989, p. 109）

同時，大衛‧鮑德威爾以類似哀歌式的措辭，悲嘆認為：從個人主義的觀點，轉變為分析的、幾乎是人類學的那種公正超然，把性徵、策略、及表意，視為最主要的意義範圍；電影解釋者藉著運用符號學的領域以及闡釋學，徹底根除了象徵的意義，而符號學的領域及闡釋學，乃是預先假定的，不是從分析中誘導出來的。雖然詮釋者聲稱製造理論，他們只是以一種片段、事後、及擴張的方式，套用理論而已（同上，p. 250）。大衛‧鮑德威爾批評在符號學傳統中，兩種與文本分析相關連的電影評論趨勢：主題式分析以及徵候閱讀法。根據大衛‧鮑德威爾的說法，這兩種趨勢共有一套解釋的邏輯和辭令，實際上，當以解釋為中心的評論，極盛期已經結束，解釋的流行證明了文學領域傳達解釋的價值和技術上，其強而有力的影響角色，人文主義雜食般無所不吃的對於解釋的愛好，使得電影似乎成為一種合理的文本（同上，p. 17）。

大衛‧鮑德威爾應用兩種形式主義的基模：（1）要求明確性，這裡特別是指學科的明確性（亦即電影研究不應該從文學科系引入或借用），（2）形式主義的疏離，亦即對徵候閱讀法其常規化的批評（這讓我們想起，對形式主義者來說，藝術的角色在於對自動化的感知提出異議）；因此，他斷言，最好根本別去解讀電影（不過諷刺的是，大衛‧鮑德威爾卻是用他自己的方法完成大量的以及多種多樣文本分析的文集，在這裡卻說文本分析為理論上以及分析上都是馬虎與凌亂的）。

在《電影意義的追尋》（*Making Meaning*）這本書中，大衛・鮑德威爾認為在符號學傳統中的電影分析，經常流於只說明預先形成的概念，他以希區考克的《驚魂記》這部電影為例，提出：詮釋（interpretation）是由先驗概念的基模預先確定的；大衛・鮑德威爾在歷史詩學和詮釋兩個概念之間，建立起一種兩極性，而歷史詩學為1930年代（蘇俄文學理論家）巴赫汀在他的〈時空融匯〉（Chronotope）一文的副標題中使用的一個詞組（譯按：巴赫汀把「時空融匯」一詞定義為：「文學裡，時空關係的內在聯結」）。詮釋一詞在大衛・鮑德威爾來說，結合了SLAB理論（索緒爾／拉康／阿圖塞／羅蘭・巴特等人的理論），而用來詮釋隱含和徵候的意義。❶然而，歷史詩學和詮釋的兩極化，讓人產生誤解，因為歷史詩學的對立面，不是詮釋，而是非歷史詩學，因此實在沒有理由說明為何詮釋不可以是歷史化的。例如，詮釋學及文獻學等有名望的傳統，在艾瑞克・奧爾巴哈或李奧・史匹哲（Leo Spitzer）的著作中，總是把詮釋歷史化。摒棄詮釋，通常只因為一些解釋是不妥當的，似乎有點像說我們應該丟棄電影理論，就只因為有些電影理論是不切合實際地發展著的。

大衛・鮑德威爾（in Palmer, 1989）提出歷史詩學來替代詮釋傳統，他明確地將他的新形式主義建立在三種解釋的基模上：理性的代理人模式、制度的模式、以及感知—認知的模式。歷史詩學研究「在確定的環境中，電影如何被組合起來、提供特定的功能及獲得特定的效果」（Bordwell, 1985, pp. 266-7）；在大衛・鮑德威爾的取向上，電影觀眾使用電影創作者建構出來的電影線索來「實踐可由自己決定的活動，在這些活動中，各種意義的建構將只是其中一個部分」（同上，p. 270）；《電影意義的追尋》一書宣稱的（也是值得稱讚的）目標，

不是要和詮釋徹底的斷絕關係，而是要把詮釋放在一個比較廣泛且基於史實的研究中（同上，p. 266）；但是，藉由把解讀二分為參考與外在解讀（理解上可以處理與回應的素材），以及徵候與內涵解讀（毫無章法、任意解釋的假知識），大衛‧鮑德威爾破壞了自己的研究計畫。就某種意義上來說，他重複形式主義者的策略，係將內涵意義誤用的空間比喻（文本的內部），對應於制度基模的外部，但是，事實上，介於內部和外部之間，有一層可透性的薄膜，就如同在理解和詮釋之間也有一層可透性的薄膜一樣；雖然有些認知上的共同性，但是，特定的閱聽眾如何理解和詮釋一部影片，則同樣有賴於當時的歷史情況、社群的聯繫、政治意識型態等等；理解可能被認為暗指解釋，甚至被認為是批判性的位置。阿多諾在《美學理論》（Aesthetic Theory）一書中，據理反對將理解和解釋的價值做精確的的脫離；原因在於美學的理解需要解釋的價值判斷。在《國家的誕生》這部電影中，Gus 和 Flora 強暴的連續鏡頭被人們以非常不同的方式瞭解和詮釋著，取決於觀眾是一個三K黨人或者是一個非洲裔的美國人；雖然一位種族主義者很可能把他（或她）所看到的畫面，理解和詮釋為有關黑人男性特有行為的真實描繪，不過，非洲裔的美國人則比較可能看到一個扮作黑人的白種男人扮演著（黑人男性）錯誤的刻板印象；雖然一位觀眾可能被故事中角色行為所激怒，不過，另一位可能被那些設計和編造故事的人所激怒；雖然這兩種觀眾可能都同意他們看到有關於一件強暴事件的再現，不過，他們對這個（強暴事件）再現的理解和詮釋，不會是完全相同的。

　　大衛‧鮑德威爾的歷史詩學建議在歷史的情境中，研究電影風格，這確實是一項很有價值的努力。研究歷史為的是要瞭解風格，但

是，如果把方向翻轉過來的話（研究風格以瞭解歷史），不是同樣合理的嗎？因為，巴赫汀和梅德維戴夫的型式和結構就像主題和內容一樣，都根據歷史史實及意識型態塑造而成；一個深厚的歷史詩學不但會檢查電影風格之地方性與制度性的決定因素，而且還會在歷史和風格之間來回地迴響著（歷史以及藝術的時空融匯，相互影響、相互作用），而且不減弱任何一方。對大衛·鮑德威爾所謂電影的結構原則進行深刻檢查，將會引起經濟上、意識型態上、及倫理學上的問題。在比較廣泛的意義上，把歷史分解成情境或素材，對風格的歷史來說是過度地限制了這個領域，忽視了巴赫汀所謂形式本身的歷史性，而所謂形式也如同歷史事件，這些歷史事件折射及塑造出一個多面向的、藝術的及超越藝術的歷史；在這種觀點，大製作大成本的動作片那種科技的表現，可以被看作是反映其敘事內容的「侵略性」；法國新浪潮使用晃動的手持攝影機及快搖運鏡，從形式觀點來看，可以被視爲是同時呼應技術的發展（當時剛發展出輕便的攝影設備）、電影互文的發展（眞實電影）、電影批評的發展（有關城市流浪及漫遊者等文學討論的年代）、哲學的發展（現象學）、藝術理論的發展（作者論的浪漫表現主義）、以及傳記體的發展（楚浮對「爸爸電影」不切實際的風格，所做的伊底帕斯／弒父反叛）；大衛·鮑德威爾像形式主義者一樣，把藝術看作是一個形式的／語言的可能性集合體，然而，如果同時也把藝術看作是一個更大社會的及推論的矛盾領域一部分的話，則更有啓發性。

　　歷史的矛盾係以具體且戲劇性的方式影響電影。在德國，納粹主義的出現，逼得一些前衛的導演逃亡到好萊塢；在巴西，巴西的政變不但導致電影的檢查制度，而且也導致左翼電影——例如Coutinho的

《Cabra Marcado para Morrer》的產製被破壞；在智利，派翠西歐‧葛斯曼（Patricio Gusman）的《智利之戰》（Battle of Chile）在政變後，必須以偷運的方式，偷帶出智利；在印度，印度電影《烈火》（Fire）因爲包含女同志鏡頭而引發騷亂（基本教義派放火燒戲院）。電影歷史並不只是一個形式可能性的組合，電影歷史同時和那些被禁止談論的議題（以及風格）有關，更和決定誰來製作和發行電影之經濟角色有關，同時和決定誰可以在電影中表演的族群傳統有關，亦和電影發行的能力有關（雖然電影在一些國家可以被製作出來，不過，因爲受到好萊塢院線的壓制，使得這些電影不太可能被映演）；當然，大衛‧鮑德威爾對這方面十分清楚，而且，他自己也是大聲疾呼採行歷史取向的一員，但是，他的形式主義觀點間接地打消對這些議題的注意。

雖然大衛‧鮑德威爾偶爾引述巴赫汀的論點，不過，就像他對科林‧麥卡伯討論寫實主義的批評那樣，似乎並沒有汲取巴赫汀和梅德維戴夫對形式主義批評的眞正含意；當我們釋義《文學學術中的規範性方法》一書時，我們無疑可以堅稱電影是文化不可分的一部分，而且電影無法在某一個時代的整體文化情境之外被理解，無法在某一個時代所產生意識型態視野的社會與文化之外被理解；風格、意識型態、及歷史無法分開，甚至指示的意義也不能從歷史和社會中隔離開來；觀眾的基模是根據歷史塑造而成，電影中的歷史迴響，不只是當代的歷史；誠如伊拉‧巴斯卡（Ira Bhaskar，Miller and Stam, 1999）在她的評論中指出的，大衛‧鮑德威爾有關敘事之技術性及探測用的概念，沒有看到敘事具體表現文化的方式，沒有看到敘事塑造歷史以及被歷史塑造的方式；雖然大衛‧鮑德威爾嘲弄SLAB理論比較不負責任的說法是有道理的，不過，如果能夠以一種更深入的、長久存在的

歷史化觀點來奠立詮釋的基礎，而不只是完全拒絕詮釋的話，那麼，將會更好一些；巴斯卡認為大衛‧鮑德威爾發展一套狹隘且制度化的建構主義，建立於滲入基模的文本運作之上；然而巴斯卡跟隨巴赫汀之後，把理論和詮釋看作文本與讀者之間有關語言和社會意識型態之間的協商；敘事是有影響力的，不但是因為它們引出推論，而且也是因為它們和歷史關聯的多樣性共振。一個真正的歷史取向，就像巴斯卡所寫道的：

> 要求一種觀點，把敘事看作是具有文化與歷史根源，把敘事看作是一個時代之內生命世界的具體表現；換句話說，也就是把敘事看作是對於文化生活型態、生活過程、意識型態、以及價值觀的具體化；事實上，就是把敘事看作是大衛‧鮑德威爾概念結構的具體化，並視為詮釋的主題；如果敘事是以這種方式被理解為在敘事之「故事」（fabula）及「情節」（syuzhet）範圍內的製碼、被理解為在敘事之形式和風格範圍內的製碼、被理解為在敘事世界的範圍內製碼，那麼，詮釋的行為將不會從詮釋的一方被區分出來，而且外顯的、指示的意義將包含內在的、象徵的一方。
> （Miller and Stam, 1999）

　　大衛‧鮑德威爾的歷史詩學，其歷史化的氣勢從而升起，對照著形式主義的非歷史性，實質的詩學壓倒僅有形容詞功用的歷史意涵，而且在此處，大衛‧鮑德威爾降低他在別處作品的濃厚味道、他對電影風格史的極大貢獻、以及他對特定電影創作者（小津安二郎〔Yasujiro Ozo〕、艾森斯坦、高達）的分析，也降低他對好萊塢「極端明顯」的電影分析。❷

大衛・鮑德威爾的作品也展現出對詮釋的某些敵意，他引述蘿拉・莫薇在1970年代有關於「拿掉電影觀看中的愉悅」（反快感）之研究，並且補充說道：「現在要把詮釋電影的愉悅拿掉」；對於他這種說法，人們可能會回應：為什麼呢？為什麼要極力迴避愉悅（包括大衛・鮑德威爾做分析的愉悅）呢？以巴赫汀派的觀點來看，幽默和愉悅可能會產生知識，當拉伯雷笑得最猛烈、最瘋狂的時候，也就是他的成就最輝煌的時候，詮釋沒有理由不能是嬉戲的、自由開放的、不受約束的、甚至情色的。

因此，文本分析及詮釋的被宣布死亡，似乎過早，《銀幕》、《暗箱》、《電影雜誌》、或《跳接》等期刊上的每一篇研究，都展現出電影精密分析的成果，而且，主要的出版叢書——例如：英國電影資料館經典叢書（BFI Classics）或Rutgers出版公司的電影分析叢書、或法國的 *Étude Critique*（Nathan）叢書，將保證電影分析的角色徹底走向未來（詹明信曾經開玩笑說，「詮釋」是為了大學生，「理論」是為了研究生）。

詮釋從沒有被視為無效過，甚至於認知主義者，像是諾耶・卡洛，1998年還用《詮釋活動影像》（*Interpreting the Moving Image*）作為書名；此外，數位的時代已經給文本分析的實踐帶來新的推動力，我們現在不但把（CD-ROM用在一般電影分析上（如：亨利・簡金斯〔Henry Jenkins〕和班・辛格〔Ben Singer〕的作品），而且也用在特定電影——例如希區考克的《蝴蝶夢》（Rebecca）以及馬利歐・佩秀托（Mario Peixoto）的《里米特》的分析上；雖然我們可能會悲嘆較為誇張的文本分析，不過，我們不能將法則和指示強加在這種詮釋的無政府性上；我們都把我們詮釋的觀點帶到電影分析上，禁止詮釋即是間

接地禁止電影分析的政治性，因為詮釋，才使得電影分析的政治使命變得很清楚。電影引起我們的慾望與內心投射，甚至這些慾望被昇華為一個實證主義的客觀性機制，因此，很難去想像我們能夠完全超越詮釋；雖然有人會批評可預測的、以及過分誇張的詮釋，並且認為除了分析之外，還有許多事情可以做，不過，這並不意味分析與詮釋不值得去做。文本分析可能是單調、乏味、陳腐、以及過分誇張，不過，我們不能把分析的事業全盤否定掉。

❶ 有人質疑，是否第一個字母縮寫的結合，可能更容易被接受。例如VBGH代表：沃洛辛諾夫、巴赫汀、葛蘭西、史都華·霍爾；MBJZ代表：蘿拉·莫薇、傑西卡·班雅明（Jessica Benjamin）、詹明信、史拉佛·齊傑克。

❷ 從不同觀點對*Making Meaning*一書的批評，見於Berys Gaut,"Making Sense of Films: Neoformalism and its Limits", in *Forum for Modern Language Studies*, XXX: I（1995）. See also Malcolm Turvey, " Seeing Theory", in Allen and Smith（1997）.

# 從文本到互文

　　就某種意義來說，作為一種研究標的的文本在1980年代的沒落，剛好是與互文（intertext）的興起同時發生，兩者一落一起；文本互涉理論（intertextuality theory）關注的焦點，並不在於特定的電影或單一的類型，而是把每一個文本都看作和其他文本相關，從而成為一種互文的情形。文本互涉像類型一樣是珍貴的概念，這種概念先前就已經隱含在蒙田（Michel Eyquem de Montaigne，法國散文家）的觀察當中，蒙田指出：「更多的書是書寫有關其他的一些書，而不是書寫任何單一的對象」；文本互涉的概念先前也隱含在艾略特（T. S. Eliot，英國詩人暨批評家）「傳統與個別天賦」的概念中。經由論及文本（從詞源學來看，是指「薄紙」或「薄織物」），符號學的分析者為文本互涉的概念指出了方向，超越了過去哲學上影響的概念。

　　由於類型理論始終冒著分類學和本質論的雙重危險，因此，類型也許應該更有成效地被當作更廣泛、更開放之文本互涉問題中的一個特定方面才對。文本互涉一詞，最早是由茱麗亞・克莉絲特娃在1960年代翻譯巴赫汀的「對話論」（dialogism）時首度提出來的（譯按：原籍保加利亞的法國文學學者克莉絲特娃，1967年以〈巴赫汀、言辭、對話與小說〉一文，向西方讀者介紹巴赫汀，並以巴赫汀的對話論為基礎，提出「文本互涉」的概念）；對話論的概念係由巴赫汀於1930

年代創造出來，不過，克莉絲特娃的翻譯失去了一些巴赫汀對話論哲學的、以及人性的弦外之音；對話論提及每一個發聲與其他發聲之間的必然關係（在巴赫汀而言，一個發聲可以是指任何符號的綜合體——從一句口語的辭令，到一首詩、一首歌、一齣戲劇、或一部電影）；對話論的概念認爲每一個文本的表現形式都是各個「文本面」（textual surfaces）的交會點，所有的文本都是一連串嵌進語言當中、隱而不顯的慣例常規，爲其他文本之慣例常規、有意無意的引證、合併與倒裝的變奏曲。就最廣泛的意義來說，文本互涉的對話論提及無限的、開放的可能性，這種可能性，由一個文化的所有論述實踐活動所產生，由整個溝通的表達所產生；在無限的及開放的可能性當中，藝術的文本被放置在某一個位置上，不但是透過一些可識別的影響，而且是透過一個微妙的散播過程；在這個意義上來看，電影繼承以及轉化了長久以來的藝術傳統，嵌進整個藝術歷史當中。一部電影，例如馬丁・史柯西斯（Martin Scorsese）的《恐怖角》（Cape Fear），嵌進啓示性的文學作品，最遠可推溯至聖經的啓示錄；另外，例如梅爾・布魯克斯的《世界史》（History of the World），不但聲稱是在講述世界的歷史，而且嵌進非常古老的連環圖畫策略，例如，「最後的晚餐」那一段連續鏡頭，繼承了巴赫汀在《拉伯雷與他的世界》一書當中所說的「嘲諷活動」傳統；當我們追憶耶穌最後的晚餐原本是一個（猶太教的）逾越節家宴時，「最後的晚餐」指涉了生活在埃及的猶太人所受到的壓迫；我們瞭解這樣子的參照出處，即是不斷地追溯久遠以前的時間迷霧（譯按：這便說明了文本就像連環圖畫一般，可以不斷地參照出處；一幅連環圖畫爲先前其他連環圖畫的「變奏」，同樣地，一個文本也成爲先前其他文本的「變奏」）。

文本互涉的概念不能以過去哲學上的觀念加以分解成「文本的影響物質或文本的來源物質」，勞勃‧阿特曼（Robert Altman）的電影《納許維爾》的互文，可以說是由所有的電影類型和論述所構成，例如包括了：有關好萊塢電影圈的電影、紀錄片、音樂片，以至阿特曼的所有電影作品、海文‧漢米爾頓（Haven Hamilton）的電影、以及艾略特‧高特（Eliot Gould）的電影，並且伴隨著基督教讚美詩歌、鄉村音樂、民粹主義者（populist）的政治談話等。因此，藝術作品的互文可能被認為不止包含其他相同形式或相對形式的藝術品，而且也包含所有「系列」的藝術品；在互文當中，單獨的文本被放置在某一個位置上，任何一個文本都和其他文本「發生關係」，更粗俗一點來說，任何一個文本都必然和那些跟其他文本「發生過關係」（跟其他文本「上過床」）的文本「發生關係」。

文本互涉理論被視為解決文本分析和類型理論限制的一個辦法。文本互涉一詞和類型相比，有一些優點：首先，類型具有一種循環、重複的本質，例如一部電影是西部片，那是因為這部電影具有西部片的特性；然而，文本互涉對分類的本質和定義比較沒興趣，對文本互涉過程中文本的互相刺激比較有興趣。其次，類型似乎是一個比較消極的原則，例如：一部電影「屬於」某一個類型，就像一個人「屬於」某一個家庭，或者一棵植物「屬於」某一個「屬」（genus，譯按：現今生物學家所用的分類系統，共有「界」、「門」、「綱」、「目」、「科」、「屬」、「種」等七個階層，「屬」乃是其中的一個階層）；然而文本互涉是比較積極的，文本互涉把藝術家視為動態地協調既存的文本和論述。第三，文本互涉並非把自己限制在某種單一的媒體上，而是考慮到自己和其他的藝術及媒體（包括通俗的和有深度的）之間

的辯證關係。

文本互涉是一個有用的理論概念，因爲它把單獨的文本按照原則和其他再現體系聯繫在一起，而不是和模糊的情境聯繫在一起；甚至爲了討論一件作品與其歷史環境的關係，我們有必要將文本放在它的互文之內，然後將文本和互文拿來和形成其情境的其他體系及系列聯繫在一起；不過，文本互涉可能以一種膚淺的方式被想像，或以一種深奧的方式被想像；巴赫汀曾經談到他所謂「以深奧的方式產生出一系列東西」的文學作品（亦即複雜的與多面向的對話論）深植於社會的生活中和歷史中，包含「主要（口述的）類型」和「次要（書寫的）類型」，產生出來的文學作品就像是一種文化的現象。在〈口述類型的問題〉一文中，巴赫汀提出極富聯想性的概念，可以用在電影分析的推衍上；巴赫汀提醒人們注意一種範圍廣泛的口述類型——包括：口述的和文字書寫的，簡單的和複雜的，範圍從普通對話的簡短回答、平常的敘述，到所有的文學類型（從諺語到大部頭小說）及其他「次要（或複雜的）口述類型」（例如主要類型的社會與文化報導及科學研究）。巴赫汀指出，雖然許多人在一般的情況下可以出色地操控語言，不過，在特定的傳播領域中，則是強烈地感到不能勝任，因爲他們缺乏對於必要特定形式的掌握。在這種意義上，伊丹十三（Juzo Itami）的電影《葬禮》（Funeral）探討了「殯葬用語」的類型；這部電影是以編年紀事的方式，描述一對擁有高收入的日本夫妻爲了應付父親的喪葬事宜所引起的各種挑戰，因爲他們與日本的「神道傳統」以及現代殯葬成規脫節，他們只得藉助錄影帶《葬儀入門》，而精通殯葬用語的類型。

在電影中，口述類型的跨語言取向可以將「主要的口述類型」（例

如家庭中的談話、朋友之間的對話、老闆與工人之間的意見交換、教室內的討論、雞尾酒會中的談笑、軍事上的命令），與它們的「次要的電影表達」聯繫在一起；口述類型的跨語言取向可以分析成規，藉著分析成規，電影（例如古典好萊塢電影）可以處理典型的口述情況，例如：兩人之間的對話（經常是以傳統的「正／反拍鏡頭」，以打乒乓球的方式，一來一往地呈現）、戲劇性的衝突（西部片及警匪片中言詞上的你來我往），以及較為前衛的、對於該成規的顛覆（例如高達的電影）。

巴赫汀重新闡述的文本互涉問題，多半被視為解決語言學和文學批評僅重視內在形式與結構典範，以及社會學僅重視外在階級與意識型態決定論等兩者的問題。巴赫汀有關時空融匯的概念（按照字面上來講，就是「時間和空間」的意思）也和我們討論電影類型有關。時空融匯是指在一個被界定為「穩定的『發聲』形式」的類型內，特定的時間與空間要素的匯集；時空融匯用以對付一種曲解，認為歷史進入藝術虛構的時間與空間中。在〈小說中的時間形式與時空融匯〉（Forms of Time and Chronotope in the Novel）一文中，巴赫汀認為小說中的時間和空間從本質上來說，是連結在一起的，因為時空融匯是「將時間具體成形」，時空融匯居中斡旋兩個階層的經驗和論述：歷史以及藝術，提供虛構的環境，使得權力的具體匯集，明顯可見。時空融匯是多層面的，與歷史過程中文本再現有關，與敘事涵之內的空間與時間關係有關，以及，與文本本身的時空構連有關。時空融匯提供了特定的環境，在這個特定的環境中，故事得以「發生」（「特定的環境」例如：羅曼史小說中永遠超脫塵俗的森林、虛構的烏托邦完美境界、流浪小說中的道路和客棧等）。就電影而言，人們想到角色與環境

之間的關係，不論角色與環境是相配合的（例如牛仔徜徉於曠野）、或是錯亂的（例如Monica Vitti迷失於安東尼奧尼《紅色沙漠》〔Red Desert〕的故事中）、或滑稽的決定論的（例如賈克‧大地〔Jacques Tati〕的電影《遊戲時間》〔Playtime〕中，人物被建築控制）。

　　透過時空融匯的概念，巴赫汀說明了文學作品中的具體時空結構如何限制敘事的可能性，如何形成人物個性的描述，以及如何塑造一個現實生活與世界的假象。雖然巴赫汀並沒有提到電影，他的理論範疇似乎蠻適合用在電影上，因為電影這種媒體，「其空間與時間的指標熔接在一起，成為一個具象整體」。巴赫汀對小說的描繪是：在小說中，時間「變得濃厚、具有肌理，而且顯而易見」，而「空間反應著時間、情節、及歷史的變遷」；巴赫汀對於小說之時間與空間的描繪，從某個方面來看，似乎更適合電影而不是文學作品，因為文學作品是在一個虛擬的、語彙的空間中展現出自己，相較之下，電影的時空融匯就相當實在，具體的展現在銀幕上，並且以如實的時間展現（通常每秒二十四格畫面），與某些特定電影所建構的虛構時空，已有所區隔。電影說明了巴赫汀對於時間與空間之內在關聯性的想法，因為在電影中，修改任何一種表現手法，都會造成其他事物的改變，例如：一個移動物體的特寫將會增加該移動物體的速度；另外，音樂這種時間的媒體，將改變我們對於空間的印象等等。

　　一些分析者，特別是：薇薇安‧索伯切克、阿林多‧卡斯楚（Arlindo Castro）、柯貝納‧莫瑟、瑪雅‧涂洛夫斯卡雅（Maya Turovskaya）、麥可‧蒙哥馬利（Michael Montgomery）、保羅‧威勒門、寶拉‧馬素德（Paula Massood）、及勞勃‧史坦，把時空融匯視為將電影類型的討論予以歷史化的一個手段。瑪雅‧涂洛夫斯卡雅展開關於塔

可夫斯基將電影視爲「雕刻時光」（imprinted time）這種想法；寶拉‧馬素德使用時空融匯，闡明「以貧民區爲中心」的電影之歷史性；麥可‧蒙哥馬利在《嘉年華會與公共場所》（*Carnival and Common Places*）一書當中，引用1980年代的「購物中心」電影，作爲說明時空融匯的例證。比尋找電影上相同於巴赫汀的文學時空融匯更爲有效的，或許是具體建構電影的時空融匯。爲了方便說明，有人可能會把電影想像成屬於像是四面牆之間的時空融匯，也就是把活動限制在一個單獨空間中的那些電影——例如：希區考克的電影《後窗》與《奪魂索》（Rope），阿諾多‧賈伯（Arnaldo Jabor）的電影《一切安好》（Tudo Bem），法斯賓達的電影《佩卓的辛酸眼淚》（Bitter Tears of Petra von Kant）；有人可能會把電影想像成是「由電視傳達的時空融匯——例如：《再會菲律賓》、《冷媒》（Medium Cool）、《大特寫》（The China Syndrome），亦即一個有許多電視監視器的環境，具擴增和連結多層空間的作用」❶；有人也可能把電影想像成「反烏托邦盛宴的時空融匯」——例如：《泯滅天使》（Exterminating Angel）、《唐家宴會》（Don's Party）、《靈慾春宵》（Who's Afraid of Virginia Woolf ?）、及《錦上添花》（The Celebration）。

　　薇薇安‧索伯切克將時空融匯的分析用在黑色電影的時空特性上。黑色電影的時空特性是戰後在文化價值的危機、以及在經濟上與性別認同上的危機，形成一種方言式的表達；她認爲時空融匯不只是敘事事件的時空背景，而且也是實在的、具體的基礎，故事及角色來自於這個基礎，就像是把人類的活動放在時間的關係中。黑色電影建構出區別對比，一方面是：冷漠的、不連續的、被租用的餐館空間、夜總會、旅館、以及路旁的咖啡館；另一方面則是：熟悉的、居家的

完整安全空間；由這種時空融匯所產生的人物漂泊不定，沒有根也沒有職業，在這樣的世界中，謀殺比死亡更自然。（請參照Sobchack in Brown, 1997）

對話論在所有的文化產物中運作著（不論讀寫的或非讀寫的，口語的或非口語的，高尚文化或通俗文化），在這種觀念下，電影藝術家變成管弦樂的編曲者，變成周遭訊息的放大器，把所有的系列訊息（文藝的、繪畫的、音樂的、電影的、宣傳的等等），都放在一起。甚至就連電視廣告也展現出類型的特性，例如：治療頭痛的廣告（1980年代的Excedrin）便使用奧森・威爾斯的深焦鏡頭風格；1980年代Taster's Choice咖啡的廣告有如浪漫的通俗劇；牛仔褲的廣告和色情電影很相似；而香水的廣告尋求一種達利式的幻想效果。就像約翰・卡德威爾（John Caldwell）指出，電影的歷史變成電視風格設計師的一個跳板。《雙面嬌娃》（Moonlighting）這個電視節目「演出了」黑色電影、MTV、奧森・威爾斯、法蘭克・卡普拉（Frank Capra）；1989年《Here's Looking at You Kid》這集單元的設計，圍繞著《酋長》（The Sheik）和《北非諜影》（Casablanca）這兩部電影打轉（請參照Caldwell, 1994, p. 91）。一些電影——例如：布魯斯・康諾（Bruce Conner）的《A Movie》、馬克・拉巴波特的《珍・西柏格的日記》——藉由合併先前既有的文本，具體詮釋文本互涉的概念。在這種意義上，伍迪・艾倫的電影《變色龍》便可以被看作是無數互文的交會場所。這些互文，有些是電影特有的，例如：新聞影片、檔案資料、家庭電影、電視影集、「目擊證人」的記錄影片、真實電影、通俗劇影片、像是《意亂情迷》（Spellbound）這種心理學個案研究的影片、像是《F for Fake》這樣的「非真實的紀錄片」、以及像華倫・比提

（Warren Beatty）的《烽火赤焰萬里情》（Reds）這種比較接近虛構的電影；有些是文學上的文本，例如梅爾維爾式的「剖析」，另外，還有一些互文是廣泛文化上的——例如：意第緒語的（猶太人使用的，德語、希伯來語等的混合語言）戲劇、俄國地區的喜劇。矛盾的是，《變色龍》這部電影的獨創性，就在於它對其他文本肆無忌憚的模仿、引述、與合併。

甚至就連電影技術也可以構成文本互涉的暗示，例如在《斷了氣》這部電影中，標示出告密者的圈入（iris-in）手法，或者在《夏日之戀》（Jules et Jim）這部電影中使用葛里菲斯式的遮蔽（masking）手法，都由於他們使用古老的技術，間接地指涉早期電影史；雖然在布萊恩・狄帕瑪（Brian de Palma）的《替身》（Body Double）這部電影中，被主觀化的攝影機運動以及觀點結構，指涉了來自於希區考克之強烈的文本互涉影響（此處，類型的互文自有其作用，而形式結構的本身則是將記憶製碼，並且引起恐懼）。當然，特定的攝影機運動甚至已經產生出它們自己的後文本，例如以長拍鏡頭為例，就可以將一連串大師的作品排成一列，從《歷劫佳人》，到《超級大玩家》（The Player）、《不羈夜》（Boogie Nights），到《蛇眼》（Snake Eyes）等。

傑哈・吉內特於1982年出版的《羊皮紙文獻》（Palimpsestes），建立在巴赫汀和克莉絲特娃的理論基礎上，提出比較具有包容性的專門名詞：「跨文本性」（transtextuality），用來指涉「一個文本（不論是明顯的或私下的），與其他文本互相關聯的所有關係」。吉內特假定了五種型式的跨文本關係，他的定義比克莉絲特娃更加嚴謹，吉內特把文本互涉定義為：「兩個文本有效的共同存在」，種類包括：引述、抄襲、及暗示。雖然吉內特只討論文學的例子——他唯一提到的一部電

影是《呆頭鵝》（Play It Again, Sam），不過，仍舊可以把同樣的方式帶入電影研究。引述就如同把舊的影片片段插入，例如彼得‧波丹諾維奇（Peter Bogdanovich）在《標的》（Targets）片中，引用霍華‧霍克斯電影《犯罪密碼》（The Criminal Code in Targets）的片段；一些電影，像是：《我的美國舅舅》（Mon Oncle d'Amérique）、《死人不穿格子褲》（Dead Men Don't Wear Plaid）、以及《變色龍》，都引用既有的電影片段，作為影片結構的主要原則，同時，暗示方式運用文字或影像來指涉其他影片，作為評論電影世界的虛構性。高達在《輕蔑》這部電影中，利用片中出現的電影院看板，指涉羅塞里尼的《義大利之旅》（Voyage in Italy）；這部電影跟《輕蔑》一樣，反應著夫婦間的疏離生活。此外，甚至就連一位演員也能構成一種暗示方式的文本共存，就像波利斯‧卡洛夫（Boris Karloff）在《標的》片中飾演的角色，暗示了古典恐怖片的具體顯像。這類的恐怖片有其基本的高貴性，波丹諾維奇用來對照當代莫名其妙的連續殺人案件。❷

「近文本性」（paratextuality），這個由吉內特所提出來的第二種類型的跨文本性，是指就一個文學作品的整體性而言，該文本與其「相近文本」（paratext）之間的關係，也就是指圍繞在文本四周的附屬訊息與紀事，例如：序言、獻辭、說明、甚至書籍的封面和封底的設計。這個範疇和電影的關聯是十分有趣的；可以想到海報、預告片、宣傳用的 T-恤、電視廣告、甚至附屬產品（例如玩具和模型）；同樣地，有關一部電影預算的大肆報導，也可能影響對這部影片的看法，以法蘭西斯‧福特‧科波拉（Francis Ford Coppola）的電影《棉花俱樂部》（Cotton Club）為例，影評人發現該片即使花了大筆的預算，但票房收入卻很少；同樣的，記者會發給的影片新聞稿，也希望提供值

得報導的訊息。有關電影檢查的報導──以亞卓安‧林恩（Adrian Lyne）的電影《洛麗泰》（Lolita）為例，同樣影響大眾對影片的看法。所有的這些事情，都運作於正式文本的邊緣，形成電影的相近文本。

「後設文本性」（metatextuality），這個由吉內特所提出來的第三種類型的跨文本性，由一個文本和其他文本之間的重要關係構成，不論所涉及的文本是被明確地引述，或只是默默地被喚起。吉內特提到黑格爾的《心智的現象學》（*Phenomenology of Mind*），與書中不斷指涉（但沒有明確提及）的文本──迪德羅的《拉繆的姪子》（*Le Neveu de Rameau*），兩者之間的關係。美國新電影的前衛影片提供了有關古典好萊塢電影的後設文本評論；荷莉斯‧富蘭普頓的電影《鄉愁》（Nostalgia）的多重拒絕──拒絕情節的發展、拒絕鏡頭的運動、拒絕結束──帶出由傳統敘事電影所引起的、對於預期事物的嘲笑；甚至就連《末路狂花》這部電影，也藉著把片中的女性角色擺在駕駛座上，隱含地批評公路電影類型的男性主義。

「主文本性」（architextuality），這個由吉內特所提出的第四種類型的跨文本性，是指由文本的標題或次標題所提出或拒絕的類型分類法。主文本性和文本（例如：一首詩、一篇文章、一篇小說、一部電影）樂意或拒絕將它自己的特性直接或間接地表現在標題上有關；例如一些電影的片名和一些早期的文學作品連在一起，例如：《蘇立文遊記》這部電影的片名，讓人想起史威夫特（Jonathan Swift）的著作《格列弗遊記》（*Gulliver's Travels*），並延伸讓人想起諷刺文體與風格。伍迪‧艾倫的電影《仲夏夜性喜劇》（Midsummer Nights Sex Comedy），其片名的前半段，間接提到莎士比亞《仲夏夜之夢》（*A*

*Midsummer-Night's Dream*），片名的後半段則呼應柏格曼（Ingmar Bergman）的電影《夏夜的微笑》（Smiles of a Summer Night）。

「超文本性」（hypertextuality），這個由吉內特所提出的第五種類型的跨文本性，對電影分析來說是非常具有聯想性的。超文本性是指一個文本（吉內特稱之爲超文本）和一個較早的文本（或稱次文本）之間的關係，超文本轉變、修改、闡述、或延伸次文本。在文學作品中，《阿涅德》（*Anneid*）的次文本包含《奧德薩》（*Odyssey*）及《伊里亞德》（*Iliad*），而喬埃斯的《尤里西斯》其次文本包含《奧德薩》及《哈姆雷特》，這些作品都在既有的文本上進行轉化。超文本性一詞，非常適合用在電影上，特別適合用在那些來自於先前既有文本的電影上。在程度上，超文本性比文本互涉還要明確和具體。例如，超文本性讓人想起電影改編劇本和原著小說之間的關係。電影改編劇本被看作是來自於先前既有次文本（指原著小說）的超文本，經由選擇、擴大、具體化、及實現等作用而轉變成電影改編劇本。《包法利夫人》（*Madame Bovary*）這本小說改編成好幾種版本的電影——例如：尙・雷諾、文生・明尼里、夏布洛、笛帕・梅他（Deepa Mehta）等人的版本，可以被視爲由一個同源「次文本」（指同一本原著小說）所引起的「各種不同超文本」。當然，先前各種不同版本的電影改編，也可以成爲次文本，供後面的電影創作者參考利用。

近來有關於小說改編成電影的討論，已經從一種忠實（改編劇本精確呈現原著風貌）和背叛（改編劇本遠離原著風貌）的道德評價，轉移到比較不那麼評斷式的文本互涉論述。改編劇本明顯地在一連串不斷迴旋的互文轉換中、在一連串文本產生其他文本那種無止境的循環、轉換、及演變的過程中進行著，沒有明確的起始點。我們就以丹

尼爾·狄福（Daniel Defoe，英國小說家、評論家）1719年的小說《魯賓遜漂流記》（*The Adventures of Robinson Crusoe*）當作一個例子：《魯賓遜漂流記》是一本具有特定傳統、並且有所依據的小說，它據稱是根據「真實事件」而寫下的寫實小說，想要傳達一種很強烈的真實感。然而，這本「寫實」小說，本身嵌進許多不同的互文，包括：聖經、宗教訓誡、新聞對於魯賓遜這個主角真正所指的人物——亞歷山大·塞寇克（Alexander Selkirk）的相關報導、及煽情作家所寫的遊記式文學作品等。原著小說深植於這麼複雜的、以及多樣的互文中，也產生了自己特有的後世文本或後文本（指後來出現的許多改編劇本和相關著作）。到了1805年，距丹尼爾·狄福的《魯賓遜漂流記》出版還不到一個世紀，一本德國的百科全書《魯賓遜書目》（*Bibliothek der Robinsone*）提供了一個包羅廣泛的、與魯賓遜有關的所有著作的介紹。《魯賓遜漂流記》的後文本（由《魯賓遜漂流記》這本小說所引發出來的文本）同樣也進入電影的世界中，在電影的世界中，有一連串的電影環繞在原著作之主題的變化上——1919年的《魯賓遜小姐》（Miss Crusoe）表現出一種性別上的變化；1924年的《小小魯賓遜》（Little Robinson Crusoe）改變了主角的年齡；1932年的《魯賓遜先生》（Mr. Robinson Crusoe）給了魯賓遜一個女伴——不是「星期五」（原著中，在荒島上由魯賓遜救起、陪著魯賓遜的那個土著），而是「星期六」；1940年的《海角一樂園》（Swiss Family Robinson）增加人物的數量和社會地位；1950年，勞萊與哈台的電影《魯賓遜樂園》（Robinson Crusoeland）把類型從殖民冒險故事，轉變為胡鬧喜劇；同樣的，1964年的《火星上的魯賓遜》（Robinson Crusoe on Mars），把原著小說改編成科幻故事。另外，在1966年的《魯賓遜中尉》（Lieutenant

Robinson Crusoe）這部電影中，它的改變既是職業上的改變，也改變原小說裡的動物，魯賓遜變成水手，由狄克・范・戴克（Dick van Dyke）飾演，而原著中的鸚鵡變成了一隻黑猩猩。

　　超文本性注意所有的變化運作，也就是一個文本可能在另外一個文本上運作，例如：把「崇高」的文本變為輕佻平凡的文本。許多巴西的喜劇，像是《鱈魚》（Bacalhau / Coldfish）──對於《大白鯊》（Jaws）的模仿嘲諷，詼諧地改編與精心再造好萊塢的次文本，對於好萊塢所生產的《大白鯊》是既怨恨又羨慕；其他的一些超文本電影純粹是翻新早期的作品，並強調原始作品的一些特色。保羅・摩里西（Paul Morissey）和安迪・沃荷於1972年合作的電影《熱》（Heat），是把比利・懷德（Billy Wilder）於1950年製作的《紅樓金粉》（Sunset Boulevard）調換成1970年代的好萊塢，加入同性戀陣營的感性。在別處，情節調換不只是單獨一部電影，而是整個類型，勞倫斯・卡斯丹1981年的《體熱》，在情節、角色、及風格上，讓人想起1940年代大量的黑色電影。在這種情況下，有關黑色電影的知識，成為內行電影觀眾的一套特有的、用來解釋的工具。有關超文本性比較有價值的想法，包含許多由好萊塢電影組合而成的影片：老片新拍，像是1978年的《變體人》（Invasions of the Body Snatchers）、1981年的《郵差總按兩次鈴》（The Postman Always Rings Twice）及《未來總動員》（Twelve Monkeys）；複製電影作品，例如葛斯・凡・桑（Gus van Sant）所拍的《1999驚魂記》（Psycho）；修正的西部片，像是1970年的《小巨人》（Little Big Man）；類型的修訂，像是馬丁・史柯西斯1977年的《紐約，紐約》（New York, New York）；以及諷刺性的模仿，像是梅爾・布魯克斯1974年的《閃亮的馬鞍》（Blazing Saddles）。

大部分這些電影假定觀眾有能力掌握各種不同類型的符碼，而這些電影也被有能力的行家們鑑別出其中的差異。

於是，文學上的文本互涉理論，可以對電影理論與分析產生貢獻，另一個文學理論家，其作品足以外推至電影分析上的，要算是哈洛德·布魯姆（Harold Bloom）了。在《影響的焦慮》（*The Anxiety of Influence*）一書中，布魯姆認為文學的藝術發展出人際與代間對抗，帶有強烈的伊底帕斯弒父情結的弦外之音，因此，密爾頓和莎士比亞的幽靈在「最偉大的英國作家」這個標記上頭互相角力。這種觀點被女性主義者批評為男性中心論（專門關注男人之間的弒父情結對抗），並沒有為女性與她們文學母親之間的相連關係留下空間。這種觀點也可以被看作是達爾文式的（文學上的「物競天擇」）及歐洲中心論，並且缺乏巴赫汀的對話論那種友善的寬宏態度。不過，布魯姆的方法論至少將慾望與熱情帶進文本互涉的問題中，因此，布魯姆論及各種不同的策略性花招，藝術家藉此和他們的前輩搭上關係，各種不同的策略性花招包括：「偏離」（clinamen）——藉由偏離之前的先行者而達到成熟與完善（例如，楚浮與「爸爸電影」的關係）；「鑲嵌物」（tessera）——完成前輩的作品（例如，有人想到布萊恩·狄帕瑪與希區考克的關係）；「放棄神聖地位，降為平凡」（kenosis）——和前輩絕裂（例如高達和好萊塢的關係）；「惡魔化」（daemonization）——把前輩予以神話化（例如昆汀·塔倫提諾〔Quentin Tarantino〕與高達的關係，以及保羅·史瑞德〔Paul Schrader〕與布烈松〔Robert Bresson〕的關係）；「否定」（askasis）——徹底的拒絕，也就是清除所有的關係（例如某些前衛電影和娛樂電影的關係）；以及「取代」（apophrades）——取得前輩的地位、繼承衣缽（例如楚浮是尚·雷諾

的繼承人）。

　　一些比較不以歐洲為中心的文本互涉理論，同樣和電影有關。對於「吃文本」這種舊比喻，有一種新花樣（像是昆特連〔Quintilian〕、蒙田、拉伯雷〔François Rabelais〕的作品）。1920年代巴西現代主義者以及1960年代他們的繼承者，提出了「食人」這個概念，亦即對歐洲的文本像吃人肉般地加以吞食，以這種方法來吸取他們（指歐洲）的力量而不被支配，就像圖皮南巴（Tupinamba）族的印地安人（據說是）是以吃歐洲人的肉來增強他們的力氣。同樣的，亨利・路易士・蓋特（Henry Louis Gates）在《標示猴子》（*Signifying Monkey*）一書中，提出了一個具體的、非裔美國人的文本互涉理論，追溯重要的黑人文學作品至約魯巴族的策略人物Exu-Legba，視之為重大轉折的靈魂人物，也是巴赫汀所稱「雙重聲音的」（double-voiced）論述的一名重要人物。既然是這樣，文本互涉變得無法和文化分離。

❶See Arlindo Castro, *Films About Television*, Ph.D. dissertation, Cinema Studies, New York University（1992）.

❷吉内特具有高度聯想的類目，使人可以編造更多的項目：「名人的文本互涉」(celebrity intertextuality)，也就是在影片中，電影電視明星或名人出現，引發類型或文化環境的聯想，例如麥克魯漢出現在《安妮‧霍爾》(Annie Hall)，或者在勞勃‧阿特曼的《超級大玩家》與伍迪‧艾倫的《名人錄》(Celebrity) 片中，一大堆名人的出現；「遺傳的文本互涉」(genetic intertextuality)，也就是看到一些明星──例如傑美‧李‧寇蒂斯（Jamie Lee Curtis）、麗莎‧明尼利（Liza Minnelli）、米蘭妮‧葛里菲斯（Melanie Griffith），而喚起對他們星爸星媽的回憶；「內文本互涉」(intratextuality)，指電影透過反射、微觀、場面調度等結構，自我指涉；「自動引證」(autocitation)，則指電影導演的自我引述，例如文生‧明尼利在《銀色私生活》(Two Weeks in Another Town) 片中，引用他自己的另一部片《玉女奇男》(The Bad and the Beautiful)；「虛偽的文本互涉」(mendacious intertextuality)，像是《變色龍》裡面的假新聞片，或是《蜘蛛女之吻》(Kiss of the Spider Woman) 裡面假的納粹影片等，這些電影都創造出虛假的文本互涉參照。

# 聲音的擴大

　　符號學的研究項目，大致上被認為是不但可以研究類型與文本互涉，而且也為論述特定符碼留有空間。梅茲將電影的「表達素材」界定為「五種軌跡」——影像、對話、聲響、音樂與書寫下來的東西，其中前三項是聽覺，藉著破壞電影「本質上是視覺」這種刻板觀點，促使了聲音的研究；在聲音方面，新的研究興趣在於聲音技術的革新，以及電影中的聲音被理論化的方式。電影史學家和電影技術人員談到「第二次聲音革命」，是指電影錄音上的創新，及音樂工業對電影和電視的影響。隨著杜比音效（用在電影上的光學立體聲音響，透過擴音機將音響傳送到戲院中的每一個角落）的出現——1975年，杜比音效首次用於音樂紀錄片，而使用杜比音效的電影像是：《星際大戰》（Star Wars）、《第三類接觸》（Close Encounters）、及《火爆浪子》（Grease），音響系統變成了「明星」。對米歇・西昂（Michel Chion）來說，杜比音效等於是在原來的一部五個八度音階的鋼琴上，增加「三個八度音階」。1970年代，一些電影創作者，例如科波拉，一些電影，像是《現代啟示錄》（Apocalypse）、《鬥魚》（Rumble Fish）及《對話》（The Conversation），開始花費時間在電影的配音上（Chion, 1994, p. 153）。

　　在《現代啟示錄》中，華特・莫曲（Walter Murch）用了160個不

同的音軌。電影一開始，Willard（馬丁・辛〔Martin Sheen〕飾）躺在西貢旅館房間裡的一連串鏡頭中，華特・莫曲結合了Willard內心的獨白，以及由客觀存在轉變成主觀存在的噪音：由旅館裡的電風扇聲音轉變成回憶的一架直昇機螺旋槳聲，由汽車喇叭聲轉變成鳥叫聲，以及由一隻蒼蠅的嗡嗡聲轉變成一隻蚊子的聲音。

於是，聲音的革命既是理論的，也是技術的。一些分析家，例如：梅茲、瑞克・阿特曼、伊莉莎白・魏斯（Elizabeth Weiss）、約翰・貝爾頓（John Belton）、克勞迪爾・戈伯曼（Claudia Gorbman）、卡亞・史佛曼、亞瑟・歐瑪（Arthur Omar）、亞倫・魏斯（Alan Weiss）、瑪莉・安・寶恩、亞倫・威廉斯（Alan Williams）、傑夫・史密斯（Jeff Smith）、凱薩琳・卡力耐克（Kathryn Kalinak）、米歇・馬利（Michel Marie）、羅義爾・布朗（Royal Brown）、米歇・西昂、丹尼爾・隆貝希宏（Daniel Percheron）、多明尼克・亞弗隆（Dominique Avron）、大衛・鮑德威爾、克莉斯汀・湯普森、瑪麗—克萊爾・侯帕斯、以及法蘭西斯・范諾（Francis Vanoye），像先前注意到電影影像一樣，開始對電影的配音加以注意。一個重要的刺激因素是1980年代《耶魯法國研究》（*Yale French Studies*）期刊題名爲〈電影／聲音〉（Cinema/Sound）的專輯，包含了最主要的法國與美國學者的重要作品。

然而，很訝異的是：對於電影聲音的研究竟然如此之「遲」。例如，打從電影的萌芽階段就有電影音樂，然而，一直要到1980年代和1990年代，電影音樂才被精確地加以分析（像是艾斯勒和阿多諾二人1944年的《電影作曲》一書）。

或許，在電影聲音研究上的「延遲」，多多少少和傳統上僅把聲音視爲影像的「附加物」或影像的「補充」這種看法有關，甚至可能和

繼承自基督教禁止崇拜偶像、以及新教的破壞偶像等宗教上「肖像恐懼症」有關，也和傳統上把以文字爲基礎的藝術（像是文學作品）視爲「勝過」以影像爲基礎的藝術（例如電影），這種等級區分有關。「電影本來就是『視覺的』」這種假定——就像瑞克·阿特曼在〈電影／聲音〉期刊的序言中所指——深植於我們談論電影時的習慣方式中。用來指涉電影的特有名稱——the movies、motion pictures、cinema——強調對於看得見的影像的記錄，所指稱的是「觀眾」「觀看」一部電影（而不是「聽眾」「聆聽」一部電影）。同樣的，用來討論電影的後設語言也是談論視線對位以及「觀點剪輯」等，而不是談論聲音。

　　一些理論家比較（電影的）「原版」與「拷貝」的關係，來分析影像之間以及聲音之間的差異。聲音的複製，不像三度空間視覺現象的複製，並不涉及「向度」的減少，不過，原版與拷貝都涉及經由空氣中的壓力波傳送機械的放射能，因此，我們可以把聲音理解爲三度空間。雖然電影拍攝的影像在錄製當中會有一些失眞，不過，記錄下來的聲音仍然保持它的向度，不會失眞；聲音開始於空氣的震動，然後以同樣的方式持續成爲可以被錄下來的聲音。聲音可以到達每一個角落，而光線卻會被阻擋住；我們可以聽見隔壁房間放映中的電影配樂，但是我們無法看見隔壁房間放映中的電影影像。就像米歇·西昂（1994）所寫道的：「光線以直線方式前進（至少表面上是如此），但是，聲音則像瓦斯氣體一樣的散播開來；相等於光束的是音波，影像會被束縛在空間中，但是聲音不會」。由於聲音能夠穿透及擴散至空間中，所以它能增強臨場感。當然，觀看一部沒有聲音的電影，會產生一種奇怪的單調感覺。

因此，被錄製下來的聲音比影像有較高的「眞實性」，因爲聲音可以用分貝器來加以測量，甚至可能傷害耳膜；聲音——就像著名的Memorex廣告所暗示的——確實可以震破玻璃，同時，這種聲音的眞實效果並不意味聲音——甚至是對於眞實聲音的模仿——不會透過麥克風的選擇、麥克風的角度、錄音設備、錄音帶、聲音複製系統、以及後製作的聲音重組而予以加工、創作、與編輯。米歇・西昂指出，雖然現實生活中的碰撞、打擊經常是無聲的，不過在電影裡頭，碰撞、打擊的聲音實際上是必須的（同上，p. 60）。

　　瑞克・阿特曼（1992）論及四種關於聲音的謬誤：（1）「歷史的」謬誤——認爲影像在歷史上佔據優先的地位，而使得聲音變成了比較不重要的；因爲在電影上，聲音的出現是在影像之後，聲音因而變成了次要的；但是，電影從未眞正無聲過，甚至在「五分錢電影院」的時代，仍然有和電影相媲美的聲音，來自於各式各樣的演出中；阿特曼進一步指出，即使早期的電影是無聲的，沒有一種媒體的定義應該被限制在它特定的歷史時期中，一個廣泛的定義應該考慮到技術上的變化情形；（2）「本體論的」謬誤——由先前一些無聲電影的理論家（例如：安海姆、巴拉茲）所提倡，把電影看作本質上由影像所構成，而把聲音看作從屬於影像；但是阿特曼指出，從歷史的角度來看，電影偏重視覺影像的這個事實，並不意味著永遠都應該如此，他接著指出，甚至聲音的辯護者有時會藉著把聲音和前資本主義時代（阿多諾和艾斯勒）聯繫在一起，或藉著把聲音和古老的以及羊膜時期的聲音（就像女性主義－心理分析的說法那樣）聯繫在一起，而間接貶抑聲音；（3）「複製的」謬誤——聲稱影像創造不完全眞實，聲音則是必然眞實，不過事實上，聲音錄製也是一種創造，不只是純粹地複製聲

音，還可以把聲音加以巧妙的處理和重新塑造；（4）「唯名論的」謬誤——藉著強調聲音的異質性，貶低一般對於聲音的認識。

許多聲音的理論家探究了聲音「聆聽狀態」的現象學，米歇·西昂創造「併合」（synchresis）一詞——synchresis為「併發」（synchronism）與「綜合」（synthesis）這兩個字的結合體，來喚起「特定的聽覺現象和視覺現象之間自發而無法抵抗的結合」（Chion, 1994, p. 63），這種結合使得混音、事後配音、以及音效變得可能；無窮大的聲音可以和銀幕上的一位個別的表演者結合。影像經常「併吞」聲音，以這種方式超越如實的模仿，例如當一個一列火車的鏡頭被打字機的滴答聲「蓋過去」時，打字機的滴答聲將會被理解成這列開動中的火車的碰撞聲；米歇·西昂在類比「欺眼畫」（trompe-l'oeil painting）時，談到了「欺騙耳朵」（trompe-l'oreille）。

電影聲音的基本特性包括：（1）「銀幕內／外」聲音——這是一個結構的問題，關於我們是否可以正確地瞭解聲音的來源；（2）「敘境／非敘境」聲音——這是一個關於聲音是否由故事世界中建構出來的問題；（3）「同步／非同步」聲音——這是一個關於動嘴唇和聽到言語之間的關聯問題；以及（4）「直接收音／事後配音」——這是一個關於產製本身技術程序的問題。經由以上的分類，分析家們對於電影聲音與故事之間的關係，已經尋得一個比較確切的解釋；「敘事涵如同假定的電影虛構世界」這種想法，促使對聲音和故事之間各種不同關係作了一個比較精密的分析，至於電影中的言語交談與對話，舉例來說，梅茲就將它區別為：「完全敘境的言語」（由角色所說出來的言語，作為故事中的聲音）、「非敘境的言語」（non-diegetic speech）（由一個匿名的說話者所做的報導或評論）、以及「半敘境的言語」（由

其中一個角色所做的旁白）。丹尼爾・隆貝希宏區分沒有標記敘境的影片，也就是掩飾敘事活動的影片——例如《夏日之戀》；以及有標記出敘境的影片，也就是突出敘事行為的電影。

另一個分析上必然的問題是：用以說明視覺影像的語言，要達到什麼程度才可能被轉換成聲音呢？我們承認聲音的「大小規模」——近或遠，以及聲音的「焦點」——例如：從一大群人當中，析離出一小撮人所造成的聲響（這是《對話》非常注重聲音的特點）。聲音和影像都可以「淡入／淡出」，都可以「溶」，而且聲音的剪輯像鏡頭的剪輯一樣，是「看得見的」，也可能是「看不見的」（或者說得更恰當一點：可能是「聽得見的」，也可能是「聽不見的」）。米歇・西昂藉由討論「上像性」而論及「適音性」；適音性是指錄音的時候，一些聲響變成和諧悅耳的聲音。聲音研究的正統取向，必須具備有系統的協定，這種協定隱含了：「選擇性」——只選擇和主敘事涵有關的聲音與聲響；「等級」——對話勝過背景音樂或噪音；「不可見性」——收音棒是看不見的；「無縫性」——在音量方面，沒有突如其來的改變；「積極性」——只可以「有動機的失真」，例如描述一個角色不正常的聽覺；以及「可讀性」——所有的聲音應該是可以理解的（請參照Gorbman, 1987）。電影配樂上的間斷是一項禁忌，因為觀眾可能猜想聲音設備出了問題；不應該有聲無影，也不應該有影無聲，因此，原本該有聲響的場景變為無聲，就會造成混亂。簡單地說，電影聲音一直被有系統的編製、創作、和被一些限制規定所束縛，電影的聲音一直是無數協議和約束的產物。

對米歇・西昂（1982；1985；1988；1994）來說，電影聲音是多重軌跡的，有各種各樣的來源。同步聲音可以回溯到劇場；電影音樂

來自於歌劇；旁白可以追溯到附加說明的表演，例如神奇幻燈表演時所做的說明。對米歇‧西昂而言，電影的實際活動與理論／評論一直是「以聲音為中心的」，亦即當面對其他聽覺的軌跡（音樂及聲響）時，電影特別偏重發出來的聲音。古典電影中的製作聲音過程被設計用來展現人類的聲音，使它可以被聽到與理解；其他形式的聲音——例如：音樂、聲響，則比較次要。

對於法國心理分析理論家蓋‧羅莎托（Guy Rosalto）與迪迪爾‧安吉歐（Didier Anzieu）來說，聲音在主體的構成上，扮演了一個必要的、不可或缺的角色。胎兒在子宮中，把自己和他人混淆，把內、外混淆；對蓋‧羅莎托來說，在連結前戀母情結的聲音語言上，音樂觸動了聽覺的想像；米歇‧西昂借用皮耶‧沙佛（Pierre Schaeffer）的「自動聲源」（acousmatic）一詞來指那些沒有清晰來源的聲音，皮耶‧沙佛把這種情況視為典型的媒體飽和的環境，在這個環境中，我們經常聽到收音機的聲音、電話的聲音、音樂光碟的聲音等等，而沒有看到它們的實際來源；「自動聲源」一詞也喚起非常個人的聯想，母親的聲音對於仍在子宮裡的胎兒來說，就是不可思議的「自動聲源」。在宗教的歷史中，「自動聲源」一詞喚起神祇的聲音。米歇‧西昂認為，「自動聲源」使得觀眾心神不寧。因為它：（1）無所不在、（2）展示全景、（3）全知，以及（4）全能。《2001太空漫遊》（2001: A Space Odyssey）影片中，「霍爾」電腦的無所不在，說明了「自動聲源」存在於每一個地方；宗教典律對於「神的聲音」的敘述，說明了「自動聲源」知道每一件事情的能力；在《綠野仙蹤》（The Wizard of Oz）這部電影中，魔法師的聲音喚起「全知」與「全見」，雖然這部電影也在一個具有諷刺意味的「去除自動聲源」當中結束，也就是原

先沒有具像的聲音，被賦予了一個身體，就像魔法師躲在布幕後面被發現一樣。

雖然分析家花費了相當大的力氣在「觀點」議題說明上，不過，他們卻很少注意到米歇·西昂所說的「聽點」（point of hearing）——所謂「聽點」，即是在電影製作過程、敘述結構設計過程、以及觀眾欣賞過程等，考慮到聲音的位置。通常，在聽覺上的「聽點」和視覺上的「觀點」之間，沒有絕對一致的地方，例如，當遠方人物的聲音好像在近處，或者在音樂片中，歌舞表演的音樂維持著不變的強度與韻律——儘管在視覺遠近有所不同。米歇·西昂同時也引用了一些聽覺觀點的例子，例如，他引用亞伯·岡斯的電影：《偉大戀人貝多芬》（Un Grand Amour de Beethoven）作為例子，在這部電影中，導演藉著剝奪銀幕上影像與活動所產生出來的聲音，使我們同情貝多芬的逐漸變聾。這種效果總是和影像相互作用，不獨立於影像之外；貝多芬的特寫，固定了我們的看法，也就是上述的聲音效果確立了他在聽力上的殘障。

聲音的理論化同樣也被女性主義潮流所影響。一些女性主義的理論把聲音對比為流動的、連續的、帶有線性書寫形式的表達。克莉絲特娃特別談到一種「前語言的聲音自由」——這種語言接近母親的原始語言，即一種完全以聲音形式具體化的語言；依蕊格萊宣稱，父權制文化在「看」的上面比在「聽」的上面，有較多的投入；卡亞·史佛曼認為優勢主流電影「包含」女性的聲音，為的是要使得男性觀眾否認自己的不足（Silverman, 1988, p. 310）；女性主義導演藉著「（古希臘劇）合唱團的場景」——也就是母親對著小孩發出的聲音，預示以後的電影旁白，而引起「陽物剝奪」（phallic divesture）；她們透過

母親的旁白敘述而這麼做，就像蘿拉‧莫薇和彼得‧伍倫的電影《司芬克斯之謎》（Riddles of the Sphinx）中那樣；或者，透過把女性的聲音搭配銀幕上的男性身體這種蓄意的錯誤組合，就像是在瑪嬌莉‧凱勒（Marjorie Keller）的電影《誤會》（Misconception）中的那樣。❶

依照巴赫汀和梅德維戴夫的深刻理解，「所有意識型態創造力的展現，或被浸染、或被終止於言語的要素，而無法與之割離或分隔」（Volosinov, 1976, p. 15），我們認為甚至非口語的軌跡——例如音樂和聲響的軌跡，也可能包含語言的要素。錄製下來的音樂經常伴隨著歌詞，甚至當它沒有歌詞伴隨時，它也能讓人想起歌詞。全然使用樂器表現的流行歌曲，經常另觀眾在內心想到歌詞。史丹利‧庫柏力克在《奇愛博士》這部電影中，就用了這種聯想歌詞的方法，他將眾所周知的歌曲〈Try a Little Tenderness〉伴隨著運載原子彈的轟炸機鏡頭。除了歌詞之外，音樂本身也瀰漫著語意以及論述的價值，例如，音樂理論家J‧J‧那提茲（J. J. Nattiez, 1975）把音樂想像成深深嵌進社會的論述中，包含言辭上的論述。被錄製下來的聲響也不必然是「純淨的」；在一些文化中，音樂確實是具有論述性的，就像在《塵土的女兒》中「饒舌鼓」的例子，那些瞭解符碼的人將會「聽見」訊息，其他人則否。言語也可能變成聲響，在古典好萊塢電影裡，一個餐廳的場景，會把人們低聲談話的聲音，變為背景音。而在賈克‧大地的電影裡，他把一些聲音轉化為「世界語」的效果，例如：吸塵器的呼呼聲，以及衣服摩擦的「嘆嘆」聲，以代表後現代環境。

一些學者檢視了音樂相對於影像的擬態作用。音樂的真實效果具有矛盾性，因為除了偶爾出現「有典故」的樂曲，例如〈彼得與狼〉（Peter and the Wolf）及〈艾倫斯皮爾格的惡作劇〉（Till Eulenspiegel）

等，音樂並非直接再現，不過，音樂可以是間接再現的。（請參照 Brown, 1994, pp. 12-37；Gorbman, 1987, pp. 11-33）羅義爾・布朗（1994）認為，音樂是一種「非圖像的媒體」，當伴隨電影的其他軌跡時，可能有一個廣泛的效果，促使觀眾就神話的層面觀看場景，同時觸發聯想，以促進情感上的認同。克勞迪爾・戈伯曼（1987）追溯音樂的功能至無聲電影，在無聲電影上，音樂用來遮蓋電影放映機的噪音，並提供對敘事的情感詮釋，以及歷史的或文化的氣氛。無聲電影的鋼琴和風琴伴奏者，從而透過音樂「操控」觀眾的反應，以聲音要素來強調銀幕上的事件，配合事件的情緒與節奏。音樂為電影提供了情感上的「衝擊」，補償冷冰冰的、沒有聲音的、像幽靈一般的影像。傳統的電影音樂總是用來抹去製造電影幻覺的過程，導引及指導閱聽眾情感上的反映。雖然在有聲電影方面，這兩種功能已經被整合進電影的文本中，且表現得更為精巧，但是，這些目的都沒有改變過。

傳統上，電影音樂有幾種形式：（1）在電影中演奏的音樂（不論是同步或事後配音）；（2）先前既有的、被錄製下來的音樂；以及（3）特別為電影配樂的音樂——例如：伯納・赫曼為《驚魂記》、《迷魂記》、《計程車司機》等電影所做的配樂，以及法藍茲・華斯曼為《後窗》所做的配樂。音樂可能屬於敘境的（在電影的故事世界中演奏或彈奏的音樂），或者，音樂也可能是敘境之外、獨立存在的——例如喬凡尼・傅斯科（Giovanni Fusco）為《廣島之戀》所作的音樂。

音樂可能開始的時候是非敘境的——例如：在佛列茲・朗的電影《M》中，來自葛立格（Grieg）的音樂，但後來變成敘境的（當兇手用口哨吹出同一首曲子時，這首曲子即成為敘境的）。一些導演運用令人讚嘆、又帶喜感的敘境音樂，例如費里尼使用〈飛行的女武神〉

（Ride of the Valkyrie）這首曲子，原先似乎只是（非敘境式）背景音樂，忽然卻讓我們看到，原來是溫泉邊的樂團正在演奏該首曲子（伍迪‧艾倫在《香蕉》〔Bananas〕這部電影中，也使用同樣的效果）。

音樂是多義的、是可以引起聯想的、可以無限開展的。作爲「音調的感覺」，音樂激動心靈，代替視覺上主體性與感官思緒的模擬。在幻覺美學中，影像與音樂彼此繫在一起，並且互相補充、互相增強。音樂把觀衆帶入敘事涵，此即開場音樂的重要性；因爲開場時，文字及演職員表一一列出，可能使得觀衆注意電影的虛構，電影音樂就像蒙太奇一樣，第一眼似乎是反自然主義的，但仍屬於自然主義美學。從表面上來看，所有並不固著在影像上的音樂（即音樂的來源既不是出自現場，也不是隱含在影像中、隨著影像出現），從定義上來看，似乎是反虛構論的。然而，傳統電影總以較具說服力的觀衆反應（與情感投入），取代較爲膚淺的影像。好萊塢劇情片的音樂配樂潤滑了觀衆的心靈，也潤滑了敘事的推展；音樂被用來刺激感情。電影音樂有點像美學的交通警察，指揮我們的情感反應，調節我們的同情心，榨取我們的眼淚，刺激我們的內分泌線，弛緩我們的脈搏，並且觸發我們的恐懼。而且，電影音樂經常和影像緊密地結合在一起。

1930年代及1940年代支配好萊塢片廠的電影音樂風格，也許可以簡單的說成是十九世紀末期歐洲浪漫主義的交響樂風格（請參照Bruce, 1991）。最有影響力的作曲家——例如：馬克斯‧史坦納（Max Steiner）、狄米屈‧提歐姆金（Dimitri Tiomkin）、法藍茲‧華斯曼、米克洛斯‧羅沙（Miklós Rózsa），大多是來自歐洲的移民，浸淫在特殊的音樂作曲傳統中。由於這些電影作曲家受過歐洲的教育，他們傾向於偏愛管弦樂配樂的豐富聲音，這種帶有長指距旋律的音樂，建立在

華格納的曲風上。「總體藝術作品」（Gesamtkunstwerk）的概念被轉變為一種根據典律的電影音樂美學，藉著提供適當的音樂「色彩」與環境，把音樂結合到動作、角色、對話、以及音效上。

唯有不忽視這些作曲家的才華，才能夠分析和探究他們的審美觀，為電影找到最合適的表達。他們的這些想法，如果落入水準較差的人手上，會變得粗俗與標準化；題旨變成一種像機械般的手段，只是用來將特定的主題和特定的角色連結在一起；主題在整部影片中，也就沒有多大變化，電影配樂會變成是多餘的、潛藏的、陳腐的，只是聽起來舒服。說電影的配樂是多餘的，那是因為電影配樂過於詳盡：令人感到愉快的影像因為愉快的聲音而被大大增強，悲傷的時刻則會因為「悲慘的」聲音而變得更加突出，以及，敘事的高潮也和逐漸增強的音樂相配合，於是，影像被一種重複的、高度的音樂再現塞滿了。說電影配樂是潛藏的，那是因為電影配樂是被人們感性地感受，而不是被人們知性地聆聽。說電影配樂是陳腐的，那是因為電影配樂訴諸一連串僵化的聯想——例如以笛聲代表牧場草地，以孟德爾頌（結婚進行曲）代表結婚典禮，以不祥的琴弦聲代表危險。最後，說電影配樂只是聽起來舒服，那是因為其精神起源於浪漫主義的後期，電影配樂讓大眾重返音調與旋律的失樂園，並且找出最後的解答，極力避免現代派的不和諧與緊張狀況。

由於音樂和傳播文化及「感知結構」（structures of feeling）緊密地連結在一起，所以，它可以告訴我們哪裡是一部電影的情感中心。電影中的非洲場景——例如：《遠離非洲》（Out of Africa）及《無情的大地》（Ashanti），選擇歐洲交響樂而不選擇非洲音樂，暗示該部電影的中心是歐洲人主角，非洲只是作為背景裝飾；另一方面，非洲音樂

在「beau」電影（亦即住在法國之北非裔的阿拉伯人所拍攝的電影）——例如：《再見》（Bye Bye）、及《表兄好》（Salut Cousin）的配音上，把非洲的音響感覺堆積在歐洲的都市景觀上。音樂同樣也可以把我們「放」在時間當中，這種技術至少可以追溯到：《美國風情畫》（American Graffiti）、《返鄉》（Coming Home）、《大寒》（Big Chill）等這些電影；但是也出現在一些呈現特定時代的影片，例如：《鈔票上的總統》（The Dead Presidents）以及《冰風暴》（The Ice Storm），在這些電影中，某一時代的流行歌曲變成了喚起該歷史時期的簡略表達方式。

很明顯的，音樂也可以在另類美學中扮演一個角色。一些非洲人及非洲移民的電影，如1985年的《女人的臉孔》（Faces of Women）、1962年的《旋風》、及1962年的《承諾》（Pagador de Promessas），以鼓聲作為前奏，用以肯定非洲文化價值。這些影片，例如：烏斯芒‧桑貝納（Ousamne Sembene）、索列門‧西塞（Souleymane Cissé）、莎菲‧費（Safi Faye）所拍的電影，不但使用非洲的音樂，而且還讚美非洲音樂。茱莉‧戴許1990年的電影《塵土的女兒》使用了一段非洲的「饒舌鼓」來強化本片的非洲意識中心，並且向居住在美國南方的嘎勒人（Gullah，居住在喬治亞州和南卡羅來納州的黑人）致敬。

亞瑟‧賈法（Arthur Jafa）論及電影「黑人視覺音調」的可能性，藉著這種黑人的視覺音調，「不規律的、不調和的（沒有節奏的）攝影機速度及圖框複製……促使攝影機運動以一種接近黑人腔調的方式作用」，使得電影跟黑人音樂一樣，「把音符看作是不確定的、不穩定的聲音頻率，而不是固定不變的現象」（引述自Dent, 1992）。有人納悶：怎麼樣才能把電影等同於呼喚與回應、單音節裝飾、以及一個終

止拍子呢？顯然的，有關於聲音理論的分枝交錯，以及美學上的可能性之探究，才剛剛開始而已。

❶ 對於這些說法的批評，參見Noël Carroll, "Cracks in the Acoustic Mirror," in Carroll（1996）.

# 文化研究的興起

　　雖然電影符號學特別關注像是聲音這樣的電影符碼，不過，逐漸
爲人所熟知的傾向是文化研究，文化研究對於把電影這種媒體嵌進一
個較大的文化情境與歷史情境中，更爲感興趣。文化研究的根源可以
追溯到1960年代，而且，被認爲是開始於一些英國的左派分子，例
如：理查‧賀加特（Richard Hoggart，著有《歷史的使用》〔*The Uses
of History*〕）、雷蒙‧威廉斯（著有《文化與社會》〔*Culture and
Society*〕）、E‧P‧湯普森（E. P. Thompson）（著有《英國勞工階級的
形成》〔*The Making of the English Working Class*〕）、及史都華‧霍爾，
加上狄克‧柯迪吉（Dick Hebdige）、理查‧強森（Richard Johnson）、
安琪拉‧麥羅比（Angela McRobbie）、賴瑞‧葛羅斯伯格（Larry
Grossberg），都與伯明罕當代文化研究中心（Centre for Contemporary
Cultural Studies／CCCS）有聯繫。伯明罕當代文化研究中心的成員意
識到英國勞工階級所受到的壓迫，因此他們當中有許多人和成人教育
計畫有聯繫，尋找意識型態支配的方向以及社會變遷的新動力。更爲
擴散的及國際性的文化研究系譜，可以追溯到像是1950年代的法國的
羅蘭‧巴特、美國的萊斯利‧費德勒（Leslie Fiedler）、法國與北非的
法蘭茲‧法農（Frantz Fanon）、以及加勒比海的詹姆士（C. R. L.
James）等人的著作。

文化研究引用了各式各樣的知識來源，最初是馬克思主義與符號學，後來是女性主義與批判的種族理論。文化研究多方面地汲取、重新裝配與匯集各種不同的觀念，包括：雷蒙・威廉斯將「文化」定義為「生活的整體方式」（whole way of life）；葛蘭西的「霸權」和「位階之戰」（war of position）的概念；米歇・狄・色圖（Michel de Certeau）的「盜獵」（poaching）概念；沃洛辛諾夫有關意識型態和語言是多個重音的概念；克利佛・喀茲（Clifford Greertz）把文化視為一種敘事學的彙編；傅科有關知識和權力的看法；巴赫汀把嘉年華會視為社會顛覆的看法；以及皮耶・布狄厄有關「習性」（habitus）和「文化場域」的概念。電影符號學開始於法國和義大利，然後散播到英語系的世界。文化研究卻是開始於英語系的國家，然後散播到歐洲和拉丁美洲（一些有關德國、西班牙、及義大利文化研究的書籍近來已經出版）。

　　義大利的馬克思主義者葛蘭西是對文化研究最有影響力的一個人，在他1929年至1935年所寫的《獄中筆記》（*Prison Notebooks*）中，他對於馬克思的思想中「經濟基底超過意識型態上層結構」的見解表示懷疑。根據葛蘭西的說法，只有重新分析基底與上層結構之間的關係，才能說明左派在西歐那種看似有利於（無產階級）革命的經濟環境下，所以失敗的原因。葛蘭西認為，意識型態直接穿過階級界線；相反地，同一個人也可能被不同的、甚至是對立的意識型態所改變；左派必須揭發社會的共識，這種對立的概念來自於許多不同時期和傳統，為工人階級意識型態覺醒的障礙。

　　文化研究是出了名的難以定義，那是由於文化研究那種故意不拘一格、兼容並蓄、以及開放式的（研究）方法。詹明信談到「有關文

化研究的慾望」，「文化」在文化研究中，同時是人類學的及藝術的，人們可以就文化研究之民主化概念（繼承自符號學）——即：所有的文化現象都值得研究，來定義文化研究。《文化研究》（*Cultural Studies*）一書的作者們把文化研究定義為一種「有紀律的雜食動物」，他們指出：「文化研究從而訴諸整個社會範圍的藝術、信念、制度及所有實際活動的研究。」（Nelson, Treichler, and Grossberg, 1992, p. 4）或者，人們可以就文化研究與傳統學科之間的關係來定義，從這種意義上來看，文化研究似乎是標示了人文學科當中任何一個主要學科的死亡。凱瑞·尼爾森就聲稱文化研究是一種「反學科的」、「消除學科之群集」，是一種對於極為特定、極為傳統的學科之壓抑的回應。

在研究的對象方面，文化研究對「媒體特性」和「電影語言」比較不感興趣，對擴散至廣泛領域的文化比較感興趣，文本深植於廣泛的社會文化基礎中，並且有其邏輯上的必然結果。文化研究的對象是多變化的，它注意社會的以及制度的條件，以及在這些條件下，意義如何被產製並且被接收。文化研究代表了一種研究興趣的轉移：從文本本身轉移至文本與觀眾、制度、及周遭文化之間互相影響的過程；文化研究激化了古典符號學的研究興趣，把研究興趣放在所有的文本上（而不只是放在高尚的文本上），強調霸權的操控、及政治或意識型態上的反抗。儘管凱瑞·尼爾森及勞倫斯·葛羅斯伯格等人拒絕承認文本分析的合法性，然而，假定文化研究從來不做文本分析，那是一個誤稱。文化研究當然做文本分析，不過，文化研究討論的「文本」不再是濟慈的《古希臘甕頌》（*Grecian Urn*）或希區考克的《迷魂記》（Vertigo），而是瑪丹娜和迪士尼樂園，是購物中心和芭比娃娃。

文化研究把自己拿來作為被結構主義與心理分析學說視為「無歷

史性」的一個替代品，文化研究探討文化，把文化視爲建構主體性的場域。對文化研究而言，當代主體性無法擺脫地和各種媒體再現交織在一起；主體不僅被建構在性別差異上，而且也被建構在許多種類的差異上，被建構在各種物質條件、意識型態論述，以及依據階級、種族、性別、年齡、場所、性傾向、國族起源所建構的社會階層關係，以及這些階層的多重協商。在這種意義上，文化研究企圖開放空間給那些被忽視的聲音、以及被蒙上污名的社群，分享柯內爾‧衛斯特（Cornel West）後來所稱的「文化的差異策略」（the cultural politics of difference）。

在電影的領域中，文化研究反對銀幕理論及量化的（搬弄數字的）大眾傳播閱聽人研究（文化研究也是英文系合併電影研究的一種方式，而不必擔心電影歷史或電影特性等問題）；文化研究不像銀幕理論，並不把焦點放在任何一種特定媒體（例如電影）上，而是把焦點放在更大範圍的文化實踐；當然有時候，部分文化研究對媒體特性不夠注意，導致忽略了各種不同媒體（例如：電影、MTV、錄影帶）產生特定娛樂與效果的差異方式。就這種意義來說，近來的電影研究翻新了電影機制理論，用以說明電影的觀看不只限於傳統戲院中，或是多廳的電影院，另外還可以在家中、在機場、在飛機上……觀看錄影帶。在漆黑戲院中，將注意力集中在影像上的情形──這種情況呈現於鮑德利及梅茲的分析中，和在飛機上觀看電影是完全不同的。

電影研究和文化研究之間的確切關係，同樣是一個令人爭論的話題。是文化研究包含、並且豐富了電影研究？還是削弱電影研究？一些電影理論家欣然接受文化研究，把文化研究視爲在既有的電影研究方面的一個合理延伸，然而，其他的一些電影理論家，則把文化研究

視爲對電影研究建立媒體特性原則的不忠背叛。電影研究這個學科的名稱標明了一種媒體（指電影），然而，另外一個學科的名稱——文化研究——則是超越了媒體的特性。對一些電影學者而言，文化研究是被鄙視的，因爲它不再研究一種高級的藝術（例如電影），而是研究低俗的、大眾化的藝術——例如電視情境喜劇。以電影研究長期以來致力於建立自己的尊嚴，這確實是有點兒諷刺。如果說1970年代電影理論逐漸養成一種與其研究對象之間神經質的距離，甚至逐漸養成一種對其研究對象的反感，那麼，文化研究便被指責爲不夠批判，被指責爲掉進大眾文化的魔咒中。

　　大衛・鮑德威爾和諾耶・卡洛（1996）認爲早期的「主體定位」（subject-positioning）理論和文化研究之間有許多共同的特色——亦即它們有同一批的開路先鋒（索緒爾、李維－史陀、羅蘭・巴特爲常見的參照），大衛・鮑德威爾認爲更重要的是，早期的主體定位理論和文化研究之間有共同的「信條」（doctrines）——「信條」這個字，故意地被用來喚起人們對於正統的舊印象，以及人們對於慣例的堅守，其特別的看法是：（1）人類的常規慣例與制度，非常顯著的是在整個社會中被建構起來的；（2）對於觀眾身分的理解，需要一個有關主體性的理論；（3）觀眾對於電影的反映，有賴於（觀眾的）認同；（4）口語的言詞爲電影提供了一個適當的類比。（主體定位理論和文化研究）這兩種傾向同時擁有相類似的協定或「推理的例行程序」，包括：（1）一種由上而下的、由學理驅動的研究；（2）就地取材找論據；（3）聯想的推論；及（4）解釋學的詮釋衝動。雖然大衛・鮑德威爾的說法有一點道理，但忽略了區分這兩種傾向的熱烈討論，特別是在英國，伯明罕中心的文化研究群批評《銀幕》雜誌的那群人是菁英分

子，不關心政治甚至厭惡政治，批評他們過度關注表意系統的豐富性，而不關注一般的社會生產。總地來說，文化研究經由以下幾點，區分自己和銀幕理論：文化研究比較關注於文本的使用而非文本本身；文化研究比較醉心於葛蘭西的論點，而不是阿圖塞的論點；文化研究對心理分析比較沒興趣，對社會學比較有興趣；以及，文化研究對於閱聽人對立式閱讀的能力比較樂觀。有人可能質疑那些帶有偏見的想法——亦即認為符號學和文化研究的提倡者是跟著教條走的，而他們的對手，想必是中立的以及客觀的；在這種意義上，「跟著教條走」這個派別產生類似「政治正確」的作用，表現在右派對於「在學院教書的激進分子」的抨擊中。

在文化研究中，一個關鍵性的議題即是能動性的問題：在一個大眾參與的世界中，抗拒與變遷是否可能？儘管左翼政治活動衰落，但是文化研究還是對反抗的可能性較為樂觀，而非阿圖塞式的機制理論。文化研究對由上而下的機制與菁英份子的意識型態操控較不感興趣，對於由下而上的次文化反抗比較感興趣；文化研究對於找出顛覆「契機」的強調，延續了1970年代馬克思主義符號學分析的「缺口與裂縫」（gaps and fissures），但引進了來自於葛蘭西（文化霸權）架構的新字彙：「協商」（negotiation）與「爭奪」（contestation）。同時，文化研究採取一種對文化產物比較不激進的取向，這種取向反映出政治激進主義的普遍衰落，以及當代激進份子複雜的社會定位，他們不再抵制社會系統，而是在不同系統中活動著。文化研究的要點在於：文化是社會形構之內衝突與協商的場域，並貫穿階級、性別、種族、以及性徵等議題。在英國，文化研究最早開始於探究有關階級方面的議題，然後，逐漸從事於探究性別方面的議題，而種族議題的探討則相

對較「遲」。1978年，女性研究團體悲嘆「『當代文化研究中心』對女性主義的議題缺少明顯的關注」；然後，到了1980年代，文化研究被要求對種族議題多做一些注意，部分是受到美國文化研究的影響；後者傾向於把關注的焦點放在性別和種族，而不是放在階級上。

往好處看，文化研究找出了次文化顛覆和反抗的契機；往壞處看，文化研究頌揚偶像崇拜和消費主義為不受拘束、自由自在的活動。文化研究對於它的研究對象（大眾參與），經常抱持著一種矛盾的態度，這種矛盾讓人聯想起電影符號學同時喜好古典電影以及和古典電影保持距離。文化研究喜歡矛盾修飾法的回應，像是「有同謀關係的批評」（complicitous critique），認為大眾文化就像賽菊維克（Eve Kosofsky Sedgwick）所寫道的，總是「有那麼一點過度，有那麼一點霸權」。這種複雜情形的討論，有時候變成俗套的、刻板的。梅漢‧摩里斯（Meeghan Morris, in Mellencamp, 1990, p. 20）悲嘆道：「數以千計討論有關愉悅、反抗、及消費策略的文章發表出來，都是新瓶裝舊酒，大同小異」；在「文化研究研討會」上，東尼‧班奈特（Tony Bennett）嘲笑「消費者的愉悅為阻力」的這種說法，認為是由「最不希望看到破壞顛覆的人」所構成。

有時候，當文化研究未能注意到觀眾與文本之間不平等的權力關係時，它變成是去政治化。在這裡，文化研究便成為大衛‧莫利（David Morley, 1992）所稱的「別擔心，開心一點」的美國派文化研究。莫利的批評暗示美國人把文化研究奠基者的見解予以去政治化（頗有歐洲老左派悲嘆大西洋對岸無歷史的野蠻人之味道）。諷刺的是，在美國，同一批文化研究學者被一些新保守派攻擊，認為他們是「留在校園的激進分子」，使得大學帶上政治色彩，並使年輕人墮落；

同樣諷刺的是，有一派文化研究學者，以約翰・費斯克（John Fiske）為代表，在生產層面愈來愈集中的時候，同時也出現大公司的壟斷，例如Viacom公司與梅鐸集團等，卻高唱消費層面可能有的自由與抗拒。有很多的另類電影，包括歐洲藝術片，因為大卡司、大成本電影與媒體壟斷，面臨被凍結的命運。

# 觀眾的誕生

在1960年代末期，羅蘭・巴特就已經提出「作者之死」（death of the author）及「讀者誕生」（birth of the reader），然而就某種意義來說，在電影理論談到觀眾的誕生，那是一種誤稱，因爲電影理論一直都關注觀眾的身分，不論是孟斯特堡有關電影在心智範圍內運作的概念，或者艾森斯坦由知性蒙太奇所引起的認識論轉變，或巴贊對觀眾的自由詮釋觀點，或蘿拉・莫薇對男性凝視的關注。事實上，所有的電影理論都意味著一種有關於觀眾身分的理論。

1970年代的電影理論，從心理分析的角度分析了電影的愉悅，1980年代及1990年代，分析家們對於社會中各種不同形式的觀眾身分變得更有興趣，這種變動，在文學研究上已經發生了，有各種不同的稱呼，有稱爲「讀者反應理論」（reader response theory）——這方面的學者有：史坦利・費許（Stanley Fish）、諾曼・賀蘭（Norman Holland）；有稱爲「接收理論」（reception theory）——特別是「康士坦斯學派的接收美學」。漢斯・勞勃・喬斯（Hans Robert Jauss）的歷史化取向——形式主義與馬克思主義的綜合體，由渥夫岡・伊塞（Wolfgang Iser）有關讀者與「虛擬」文本之間的互動研究所補充。在接收理論方面，有關「塡補文本的缺口」的強調，如今看來，還眞適合電影這樣的媒體，在此，觀眾必然是主動的，必定補償了某些不足

——例如三度空間的不足，並且多半能夠正確地理解模糊之處。

　　如今，觀眾被看作是比較主動的以及比較批判的，不是「召喚」的客體，而是構成文本以及被文本所構成。和早期電影機制理論正好相反，現在認為，敘事電影強勢製造的主體效果，不再是非得如此，或無法抵擋；也無法與特定觀眾的慾望、經驗與知識區隔；也並非可以在文本之外被構成，而是貫穿著一套套像是國家、種族、階級、性別、及性徵等的權力關係。史都華‧霍爾在1980年的〈解碼與製碼〉（Decoding and Encoding）這篇具有影響力的文章中，採用了艾科和法蘭克‧帕布金（Frank Papkin）的論點，具體呈現這種轉變。在霍爾來說，大眾媒體的文本並沒有一個放諸四海而皆準的意義，大眾媒體的文本可以被不同人解讀出不同的意義，不但依讀者的社會位置而定，而且依讀者的意識型態和欲望而定。霍爾摒棄把媒體內容視為純粹由意識型態結構和論述所「表達出來」的傳統，而把文本（在這個例子上，指的是電視文本）視為可以根據政治與意識型態的抗衡而有各種不同的解讀。霍爾假定了三種解讀策略：（1）「優勢的解讀」——觀眾默許優勢的意識型態以及其所產生的主體性；（2）「協商的解讀」——觀眾大部分默許優勢的意識型態，但是他們的現實情況導致特定「在地的」想法；（3）「對立的解讀」——觀眾的社會地位與意識讓他們處於一個和優勢意識型態直接對抗的位置。筆者要加上一筆，對立的解讀在某一個主軸（例如階級）上，可能和優勢的解讀在另一個主軸（例如種族）上，攜手合作。大衛‧莫利把霍爾的基模予以複雜化，提出一種推論的取向，將觀眾身分定義為：「讀者的論述遇上文本的論述的時刻」（Morley, 1980）。

　　總結來說，文本、電影機制、論述、及歷史，都是變動不羈的，

文本和觀眾都不是固定不變的實體，都不是事先構成而定型的，觀眾在一個無止境的對話過程中形成電影經驗，同時也被塑造；電影的欲望不但是內在精神上的，同時也是社會的以及意識型態的。任何真正廣泛的觀眾身分研究，必須區別出多種標誌：（1）觀眾由文本本身塑造而成（透過聚焦、觀點、敘事結構、場面調度）；（2）觀眾由科技設備塑造而成（例如：多廳電影院、IMAX 3D立體電影院、家庭用錄放影機）；（3）觀眾觀看情境塑造而成（例如：到電影院看電影的社會行為、課堂當中的分析、在專映實驗性電影的電影院看電影）；（4）觀眾由周遭的言談和意識型態塑造而成；（5）根據種族、性別、及歷史而被具體形成的真實觀眾。因此，對於觀眾身分的分析，必須探究不同層面之間的分歧和緊繃關係，必須探究文本、電影科技設備、歷史、及論述等建構觀眾的各種不同方法之間的分歧和緊繃關係，以及，必須探究觀眾作為主體與對話者同樣地形成衝突的方式。

1980和1990年代，電影學者們愈來愈注意根據歷史情境而決定的觀眾本質，在這種意義上，電影的歷史不只是電影和電影創作者的歷史，而也是一批接著一批的民眾歸因電影意義的歷史。以此方式，我們發現了一些有關電影觀眾年齡和階級方面的研究。1990年，《虹膜》雜誌上討論「早期的電影觀眾」的專刊為這種趨勢提供了一個很好的例子，在這個專刊上，許多作者——包括：理查・亞伯（Richard Abel）、珍娜・史泰格、依蓮娜・德格瑞多（Elena Degrado），討論各種不同的議題，例如：觀眾的階級成分、都市化發展及觀影群眾的成長、以及電影「幻象」的發展。在1991年出版的《巴別塔與巴比倫：美國無聲電影的觀眾》（*Babel and Babylon: Spectatorship in American Silent Film*）一書中，密芮恩・漢森檢視了「影迷」（fan）的角色——

特別是范倫鐵諾（Rudolph Valentino）的崇拜者。最後，在《詮釋電影》（*Interpreting Films*）一書中，史泰格綜述了當代的電影接收理論，把這個領域細分為：（1）由文本激化的接收理論；（2）由讀者激化的接收理論；（3）由情境激化的接收理論。史泰格在一種她稱之為「歷史唯物論的」（historical-materialist）取向中，探究了大範圍的電影接收研究——從《黑奴籲天錄》（Uncle Tom's Cabin）到《變色龍》，以說明歷史情境形成的闡釋。

雖然電影理論從蘿拉·莫薇開始就知道觀眾身分有性別差異。不過，1980年代的電影理論開始認識到：觀眾身分同樣也因為性傾向、階級、種族、國家、地區等差異而有所不同。從文化的觀點來看，觀眾身分其多樣化的本質源於電影被接收的各種位置，源自於不同歷史時刻中。觀看電影其時間上的差距，以及源自於觀眾之間分歧的主體定位與社會聯繫。心理分析幾乎將焦點全部集中於性別差異（相對於其他種類的差異），及偏重內在心理的差異（相對於外在與普遍的差異）上，也就經常省略觀眾也受到文化影響的問題。在一篇討論黑人觀眾身分的文章中，曼斯亞·迪瓦拉（Manthia Diawara）強調觀眾身分的種族面向，認為黑人觀眾無法「接受」《國家的誕生》這部電影的種族歧視，黑人觀眾瓦解了葛里菲斯電影的作用，反對由電影敘事所強加上的秩序；對黑人觀眾來說，Gus這個角色——有著一張黑臉，淫慾和暴力的典型，很明顯不能代表黑人，他只不過是白人對黑人的偏見；同時，貝爾·胡克斯談到黑人女性觀眾「對立的凝視」（oppo-sitional gaze），她指出，黑人在奴隸制度和種族隔離政策下，因為「看」的行為而受到懲罰，於是產生一種「具有創傷關係的凝視」；她接著指出，在「白人至上」的文化中，黑人女性的存在，使得女性身分、

再現、及觀眾身分等議題呈現出一些問題，也把這些議題複雜化。具批判意識的黑人女性觀眾隱約地建構出一個有關觀看的理論，主張「電影的視覺樂趣即在於質疑的愉悅」（hooks, 1992, p. 115）。

同時，並沒有依據種族、文化、或甚至意識型態上可以被界定清楚的基本觀眾──「白人」觀眾、「黑人」觀眾、「拉丁美洲的」觀眾、「反對的」觀眾──，這些範疇（依種族、文化、或甚至意識型態，將觀眾劃定界線）壓抑了觀眾當中的「眾聲喧嘩」。觀眾涉及了多重身分（與認同），和性別、種族、性傾向、地域、宗教信仰、意識型態、階級、世代有關；此外，社會上強加的表面身分，並不完全決定個人的認同與政治忠誠。這不但是一個有關一個人到底是誰、以及到底來自何處的問題，而且也是一個有關一個人到底想要成為什麼、到底想往何處去、以及和誰一起去的問題。在如此複雜的位置組合中，被壓迫團體的成員可能認同施壓的團體──例如：美國原住民的小孩把自己定位為牛仔而不是「印地安人」，非洲人認同泰山，阿拉伯人認同印第安那‧瓊斯（Indiana Jones），就像享有特權的團體成員也可能認同被壓迫團體的奮鬥。觀眾所在的位置是有關係的：社群能夠根據共有的相似性、或根據共同的敵人而彼此認同。觀眾的位置是多樣的、有裂縫的、分裂的、參差不齊的、因文化而異的、散漫的、及政治上不連續的，形成縱橫交錯的差異與矛盾（Shohat and Stam, 1994）。

如果觀眾身分在某一個層面上是被建構出來、以及被決定的，那麼，觀眾身分在其他層面上即是開放的及多形態的。電影經驗有好玩的一面和令人難忘的一面，也有嚴肅的一面；電影經驗塑造了一個多元的、「突變的」自我，佔據了一定範圍的主體位置；人們在電影院中，被電影機制（黑暗的空間、放映的機器、銀幕上的動作）「代替演

出」，而且，人們透過（甚至是由最傳統的蒙太奇所提供）觀點的多樣性而更加的多樣。電影在某些層面上的「多形態的投射和認同」超越了狹隘的道德觀，歸屬社會環境及種族聯繫（Morin, 1958）。觀眾身分可能變成一個夢和自我塑造的場所，透過觀眾在精神上的變化多端，普通的社會位置，就像在嘉年華會中那樣，暫時被擱置。

在米歇‧狄‧色圖「解讀有如偷獵」這種概念的基礎上，亨利‧簡金斯（Henry Jenkins）在《文本的偷獵者》（*Textual Poachers*）一書中，分析「迷」的文化現象，亨利‧簡金斯指出，「迷」透過全副的技術——重新把字詞意念等放在上下文中考慮、時間順序的擴展、重新聚焦、心理上的重新排列組合、類型的轉換、混合、角色的位置錯亂、擬人化、情感的增強、以及情色化，「改寫」他們所喜愛的戲劇。所以，影迷有一個成為影迷的要素，亦即：「影迷是偷獵者，他們可能保存他們所獲得的，並且利用掠奪來的物品作為建構另一個不同文化社群的基礎。」（Jenkins, 1992, p. 223）

但是，如果1970年代的理論是過度悲觀及失敗主義的，那麼當前的理論或許就是朝著相反的方向走得太遠了。諷刺的是，媒體理論家強調觀眾的能動性與自由時，恰逢媒體產權與經營權愈來愈集中的時刻。此外，對立的解讀需依賴某些文化或政治的準備工作，好讓觀眾「有所準備地」進行批判。在這種意義上，有人可能會質疑理論家如約翰‧費斯克過分樂觀的主張，費斯克認為電視觀眾會根據自己的民間記憶，運作出「顛覆性」解讀；他確切地拒絕媒體影響的「皮下注射模式」（hypodermic-needle model）——該模式把電視觀眾視為被動的、有如吸毒成癮、每天晚上必須注射毒品的病人，電視讓人變成「沙發上的馬鈴薯」（極為懶惰的傢伙，整天躺著或坐在沙發上看電

視），讓人變成「文化呆瓜」。他也確切地發現少數民族「識破」了優勢媒體的種族歧視。但是，如果弱勢社群能透過抵抗的觀點來解讀優勢節目的編排（或播送），那麼，他們也只能依據他們的集體生活與歷史記憶，提出另類的解讀。例如，在波斯灣戰爭的這個例子上，大部分的美國觀眾缺乏另類的觀點來幫助他們理解事件，特別是缺乏一種理解殖民主義遺緒的觀點，以及缺乏理解中東地區獨特複雜性的觀點。大部分的美國觀眾被全然遲鈍的東方論述填滿，他們相信美國政府選擇性呈現的任何觀點（譯按：由此看來，少數民族雖然「識破」了優勢媒體的種族歧視，但是，他們的抵抗觀點與「不平之鳴」，仍然受到相當大程度的限制）。

# 認知及分析理論

　　1980及1990年代的許多時間都花在修訂——如果不是拆解的話——1970年代銀幕理論的一些假定上，在這段期間，一些理論家——例如：諾耶・卡洛、大衛・鮑德威爾，以破除因襲的歡欣和「國王沒穿衣服」那種言語般的不敬，攻擊銀幕理論所有主要的信條（這些挑釁並沒有獲得回應）。同時，理查・艾倫和莫瑞・史密斯（Murray Smith）代表後分析傳統，批評銀幕理論哲學上的誇大，他們批評道：

> 令人感到驚訝的是，歐陸哲學思想所帶給電影研究的，是一些廣
> 泛的主張，包括認識論的終結、主體的建構、或者是現實的構成
> 因素。這些主張只考慮電影的單一面向——也就是影像的因果或
> 指示性本質，好像在這樣的影像再現特性中，我們可以找到所有
> 關於電影問題的答案（甚至於所有現代性知識的答案！）。（Allen
> and Smith, 1997, p. 22）

　　後分析思想家指責銀幕理論一些模糊不清的論點，包括：差別性的訴諸權威性人物、誤用例子與類比、拒絕讓論點受到實證經驗的考驗（即策略性的有意讓論點晦澀）（同上，p. 6）。至於「歐洲大陸人」，把分析哲學和其電影支脈視為枯燥的、瑣碎而不重要的、無政治意義的、以及僅限於技術上的，為一種對社會和知識責任的逃避。

「認知理論」（cognitive theory）思潮零零散散地包含了各色各樣人物，例如：葛列格里・庫利、格羅代爾（Torben Kragh Grodal）、愛德華・布蘭尼根（Edward Branigan）、崔佛・波奈克（Trevor Ponech）、莫瑞・史密斯、諾耶・卡洛、以及大衛・鮑德威爾，於1980年代開始具有影響力——如果不考慮孟斯特堡和電影語言學家這些「原始的認知主義者」的話。認知主義尋找較為精確的解答，以回答符號學和心理分析理論各自提出來的有關電影接收的問題。認知主義有一個連續的思考脈絡（雖然不是唯一的思考脈絡），存在於大衛・鮑德威爾的著作中，並且顯現在《電影敘事：劇情片中的敘述活動》一書的〈觀眾的活動〉（The Viewer's Activity）這個章節中，顯現在《電影意義的追尋》一書對於心理分析的論辯中，在1989年的一篇文章：〈認知主義的一個實例〉（A Case for Cognitivism）中，以及在《後理論》（*Post-Theory*）一書當中，其中，大衛・鮑德威爾和諾耶・卡洛並不把認知主義描繪成一個理論，而是一種立場，這種立場「試圖經由訴諸心智再現的過程、自然化的過程、以及理性的動力，去理解人的思想、情感、與行為」（Bordwell and Carroll, 1996, p. xvi）。認知主義者強調生理及認知系統內建於所有的人類，大衛・鮑德威爾所稱「偶然發生的普遍現象」，優於歷史、文化、及身分特質，例如：對三度空間環境的假定、自然光線從上方灑下來的假定……等等，這些「偶然發生的普遍現象」使得藝術的慣例成規則看起來很自然，因為它們與人類感知基準相符。

　　大衛・鮑德威爾1985年在《電影敘事：劇情片中的敘述活動》一書中，提出一種認知的說法，以替代符號學，解釋觀眾是如何理解電影的；對大衛・鮑德威爾來說，敘述是一個過程，藉著這個過程，電

影對一些線索加以潤飾，並傳給觀眾，觀眾則使用解釋的基模，在心中建構有秩序的、可以理解的故事。從接收的觀點來看，觀眾娛樂、思索、暫停與修改他們有關銀幕影像與聲音的假設。從電影的觀點來看，它是在兩個層面上運作：（1）俄國形式主義者所稱的「情節」——亦即真實的形式，不論被敘述的事件是如何的零碎與不連貫；（2）「故事」——亦即理想的（符合邏輯、按照時間先後順序、很有條理的）故事，電影內容及觀眾的意義建構，都是根據這些線索而產生。首先，情節是藉著提出各種不同的因果關係與時空關係的相關資訊，指導觀眾的敘事活動；第二個例子是一種純粹形式上的構思結果，由一致性和連貫性來描繪出它的特性。

　　認知主義者批評他們視為深奧的、膨脹的、及贅述的電影理論，特別是心理分析的電影理論（對認知主義者而言，直截了當地說，一支雪茄煙有時候其實就只是一支雪茄煙）。因此，這些理論家繞過心理分析電影理論，轉而引用最使人信服的「感知理論」（perception theory）、「推理理論」（reasoning theory）、及「資訊處理理論」（information-processing theory），來理解電影在因果敘事、時空關係等方面是如何的被接收、如何的被領會。認知主義者的研究計畫目前已經產生有關古典好萊塢電影的研究（研究者包括：大衛·鮑德威爾、克莉斯汀·湯普森、葛列格里·庫利、莫瑞·史密斯）、有關前衛電影的研究（研究者包括：諾耶·卡洛、彼得森）、有關紀錄片的研究（研究者包括：諾耶·卡洛、卡爾·波蘭汀加〔Carl Plantinga〕）、以及有關恐怖電影的研究（研究者包括：諾耶·卡洛、辛西亞·傅立蘭〔Cynthia A. Freeland〕）。1999年5月，一場討論認知主義的研討會在哥本哈根舉行，所發表的論文議題廣泛，一篇篇包括：「非劇情影片與

情感」（論文由卡爾・波蘭汀加提出）、「恐怖片的社會心理學」（多爾夫・席爾曼〔Dolf Zillman〕）、「電影表演的認知取向」（約漢斯・瑞斯〔Johannes Riis〕）、「電影的感知心理學」（崔佛・波奈克）、「電影史與認知的革命」（卡斯伯・泰伯格〔Casper Tybjerg〕）、「劉別謙（Ernst Lubitsch）的照明風格」（克莉斯汀・湯普森）、以及「卡里加利與認知」（韋恩・孟森〔Wayne Munson〕）。就像諾耶・卡洛（1996, pp. 321-2）所指出，認知主義很難加以定義，因爲它不是一個自成一體的理論：首先，它不是一個單一的理論，而是一個由許多小理論匯集在一起的集合體；其次，這些不同的小理論所思考的議題也各不相同；第三，這些理論加在一起，也不會形成一個單一的架構。葛列格里・庫利（in Miller and Stam, 1999）同時指出，僅有少數的幾條規範，是被所有的認知主義者遵從。認知主義傾向於彈性的、謹防制式化思考，再加上認知主義者傾向於把他們的認知主義和其他的理論混合在一起。理查・艾倫將認知主義和心理分析以及後分析的哲學結合在一起；大衛・鮑德威爾合併認知主義與布拉格學派的形式主義。認知主義者彼此之間也意見不一，例如：諾耶・卡洛和葛列格里・庫利在移情（empathy）及模擬（simulation）的議題上，意見不一；理查・艾倫和諾耶・卡洛在「幻覺」的議題上，意見不一。然而，大部分的認知主義者都會同意：（1）電影觀眾，最好被理解爲具有理性，並企圖透過文本資料，瞭解事實或敘事的意義；以及（2）這些過程，跟我們用在日常生活經驗中的意義製造過程，沒什麼兩樣。

　　認知主義以一種非語言學的語體，扼要重述第一階段電影符號學企圖瞭解「電影是如何被理解的」，認知主義繞過語言學的模式，而將焦點集中在電影的形式要素上，這些形式要素和人類的感知「相稱」。

事實上，認知主義者傾向於摒棄電影語言的說法，因此，諾耶·卡洛聲稱「電影不是一種語言」，然而他承認語言確實「在電影使用的幾種象徵結構中，扮演一個重要的角色」（Carroll, 1996, p. 187）。維吉尼亞·布魯克斯（Virginia Brooks, 1984）發現電影符號學是無法檢驗的，因此是不科學的，她把梅茲電影語言學的著作描述為「缺乏研究內容說明，甚至於其主張正確與否，都無從判別」（同上，p. 11）。葛列格里·庫利（1995）拒絕「語言學可以用來解釋我們是如何使用、解釋、或評價電影」的說法，他指出，電影缺乏自然語言的顯著特性，例如：電影缺乏「生產性」（能夠表達以及理解一長串句子）和「因循性」，亦即電影影像意義的表達，所形成的一套辦法，跟語言表達意義的規則辦法，差異很大。更進一步而言，電影語法，無法與語言相比。「雖然有些鏡頭的組合，已形成重複出現、並令人熟悉的模式（如：觀點剪接），但仍未能因此建構或接近『意義界定法則』（meaning-determining rules）的階段。」（Currie, in Miller and Stam, 1999）

在這些批評當中，有些似乎是不太客氣。當梅茲說電影不是一種語言／語言系統，以及當他承認「意義界定法則」——例如（他自己提出來的）「大組合段」，從歷史的觀點來看，「大組合段」是受到時間束縛的（它只是某個時期有關剪輯的法典編纂），就隱約提到這些批判。梅茲總是強調電影和語言之間的非類比與類比，從來不把類比等同於身分。因此，當梅茲已說過這些話之候，還將電影依照語言學加以分類編目，實在沒有道理。認知主義者對於電影語言學的拒絕，部分源自於語言分析哲學固有的敏感，也就是無法接受隱喻的誤用，這裡是把電影比喻為語言（以及把電影比喻為夢）。對認知主義者來說，

隱喻不必然是一種認知的　解釋的工具，而是一種類型的錯誤（儘管有人可能對隱喻本身進行一種認知的研究）。認知主義者傾向於懷疑銀幕理論嬉戲的、說雙關語的使用隱喻及類比的模式，他們對銀幕理論的反應，就像山繆・強生（Samuel Johnson）對莎士比亞的雙關語的反感一樣，把雙關語視爲應避免的「具有毀滅性的埃及豔后」（然而，一些作者，例如：諾耶・卡洛，自己喜歡使用巧妙、詼諧的類比——可視爲一種隱喻，爲論證時的一種策略）。然而，隱喻並無對錯，它們可以引起聯想、及具有啓發性。或者，它們既不能引起聯想、也不具有啓發性。說隱喻（例如「電影語言」）已經給了我們它所能給的，而我們應該繼續前進或改變方向，是一回事；說它（隱喻）完全「錯誤」，那又是非常不同的一回事。

　　認知主義者不完全否認心理分析有用，但是，他們認爲這種有用只限於電影的情感和非理性層面。諾耶・卡洛寫道，認知主義尋找「心理分析電影理論所提出來的許多問題的替代解答」，特別是有關電影的接收，在認知理性的過程方面，而不是非理性或無意識的方面（Bordwell and Carroll, 1996, p. 62）；同樣地，大衛・鮑德威爾也清楚心理分析的理論比認知主義更適合性別議題與幻想議題（Bordwell, 1985, p. 336），但是，誠如大衛・鮑德威爾所說的，「並沒有理由」要求任何行動皆以無意識解釋，而其實仍有其他解釋的可能（同上，p. 30）。

　　理查・艾倫（1995）採用一種認知及分析的取向，企圖透過批判性的重新評價，拯救心理分析理論，藉以洗刷心理分析的「含糊不清」。艾倫認爲，區別出「感應的欺騙」與「知識的欺騙」，心理分析可以幫助我們瞭解觀眾主動促成「投射的幻覺」。我們知道，我們所看

見的只是一部電影，然而，我們經驗該部電影，把該部電影視爲一個「完全現實的世界」。理查・艾倫還爲電影的信賴問題，提出了一個三方構成的架構，他以喬治・羅梅洛（George Romero）的恐怖電影《異靈浩劫》（Night of the Living Dead）爲例，區別出第一級「寫實性解讀」（realist reading）、第二級「再生的幻覺」（reproductive illusion）、以及第三級「投射的幻覺」（projective illusion, Allen, 1993）。

　　總結說來，認知主義明顯的拒絕一些銀幕理論的基本原則。第一、認知主義拒絕電影語言學言之成理的基本部分──認爲電影是一種「像語言般的」實體，可以透過一種語言及符號的取向而被理解；第二、認知主義拒絕心理分析電影理論所創造的抽象概念──「無意識」（unconscious），而傾向利於意識的及前意識的運作；第三、認知主義不像符號學及阿圖塞的傳統，認知主義傾向於支持（而不是懷疑）「共識」──即共同意見的聚集（而羅蘭・巴特把它標記爲doxa）──並且在某些說法中，提出一種民粹派的支持，即葛列格里・庫利所稱的「民俗心理學」（folk psychology）或「俗民理論的智慧」；第四、認知主義鄙視大理論主張──例如：「作者已死！」「觀眾誕生！」「電影機制吸引人！」轉而支持可解決問題、經得起時間考驗的實用主義；第五、認知主義傾向於拒絕政治的主張──布萊希特式的現代主義自我指涉；第六、認知主義拒絕後現代主義有關後設敘事終結的觀點，尤其是強調科學進步的後設敘事，對認知主義來說，電影理論應該近似於科學的情況，透過實證研究和理性討論而不斷發展；第七、儘管認知主義者有各種不同的政治色彩，不過認知主義更喜歡一種客觀立場的、無政治色彩的中立地位，認知主義把這種客觀的、無政治色彩的中立地位視爲理論之「議題導向的」（agenda-driven）政治化。

在這種意義上，認知主義把它自己和政治及文化激進主義區隔開來，其背景是具有和平爭鬥的理想化競爭假設，有如是思想的自由市場，最好的理論總會脫穎而出。

雖然認知主義聲稱它是「最新的東西」，不過，認知主義可以被看作是一個懷舊的措施，向後退到索緒爾的差別主義之前的世界，後退到法蘭克福學派指控「工具理性」之前的世界，後退到拉康「不穩定的自我」之前的世界，後退到馬克思及弗洛伊德對於「共識」的批評之前的世界，後退到傅科有關權力與知識的連結、以及理性與瘋狂之間的基本關係之前的世界。認知主義在理性（在奧許維茲集中營之後）和科學（在廣島原子彈爆炸之後）上顯示出一種動人的信念，認知主義信守對科學的承諾，雖然「科學」近來並未「證明」黑人、猶太人、及美洲印第安人比較差，當然，問題在於：科學被使用的目的為何？以及，誰可以決定？

同時，葛列格里・庫利有關「俗民理論的智慧」的概念，忽略了之內與之間的多重矛盾：在當代，究竟有沒有真正的「俗民」，連結了富人和窮人、黑人和白人、男人和女人？美國大部分的黑人似乎都認為白人對他們種族歧視，不過，許多白人則不見得同意。在這種情況下，平民老百姓的智慧這種觀點是否可以幫助我們呢？一位居住在郊區而從來沒被警察「修理」過的白人觀影者、以及居住在大城市中破敗的貧民區而曾經被警察粗暴對待過的居民，可能都在銀幕上看到一名白人警察，不過，他們的情感反應、對自身經歷的聯想、以及他們對於該角色的社會意識型態聯想，可能相當不同。對1930年代德國的反猶太分子而言，反猶太的電影——例如《猶太人嫌疑犯》（The Jew Suss），與他們的「共識」共鳴，但是對猶太人或同情猶太人的民眾，

卻非如此。

認知理論極少考慮主體位置的問題，極少考慮觀眾在社會的投入，以及觀眾的意識型態、自戀與欲望。這些對認知理論而言，似乎不太理性，也很混亂。為什麼有觀眾喜歡某些電影，其他人卻不喜歡呢？認知理論極少探討《虎口巡航》（Cruising）這部電影的觀眾討厭或害怕同性戀的可能反應，極少探討《緊急動員》（The Siege）這部電影的觀眾反回教的可能反應，也極少探討《致命的吸引力》（Fatal Attraction）這部電影的觀眾厭惡女人的可能反應。在認知理論中，一個沒有種族的、沒有性別的、沒有階級的解釋形成抽象的基模。但是，我們為什麼去看電影呢？是去查詢、瞭解、與測試假說嗎？雖然我們承認那是觀影過程的一部分，不過我們去電影院看電影還有其他的理由，例如：去確認（或質疑）我們的偏見、去認同角色、去感受緊張的情緒與「主體效果」、去想像另一種生活、去享受動感愉悅，以及去感受魅力、情慾與熱情。

筆者在此所做的批評並不必然包含文化相對論（像有些人所想像的那樣），而是包含文化形構之間多面向關係的歷史研究，關注的焦點在認知的共性上，橫跨了所有的文化，存在於文化的及社會的差異中，因而阻擋了深植於歷史與文化中緊繃關係的分析。認知理論對於觀眾的概念中，遺漏了社會及意識型態的矛盾觀念，遺漏了社會形構之內分層及衝突的「多語情境」的觀念；甚至個人都是（自我）衝突的，在寬厚與自私的念頭之間拉扯，在前進與退縮的傾向之間拉扯。社會形構甚至是分裂的。還有，為什麼認知主義堅決地認為我們對電影的反應大部分是理性激發的？觀眾的反應難道不能交織著理性與非理性的反應嗎？我們對電視廣告的反應或者對政治抨擊廣告的反應，

是理性的嗎？看了《意志的勝利》這部電影之後，贊成納粹主義，這是理性的嗎？白人對《國家的誕生》這部電影的反應，是理性的嗎？觀眾可能從文本的線索中進行嗎？爲什麼我們喜歡某一些電影（例如《後窗》）是遠在我們掌握其推理的線索之後呢？由電影引起的矛盾慾望——情慾的慾望、美麗的慾望、侵略的慾望、社群的慾望、法律和秩序的慾望、反抗的慾望，又是如何呢？

認知的取向，使得理論的企圖縮小，轉而專注在可以處理的研究問題上。針對主體定位與電影機制理論，只能就電影疏離化角色，做通則性的說明；諾耶‧卡洛提出一個比較小規模的研究項目：不是所有論述的運作，而是「一些論述的語意組織」（Carroll, 1998, p. 391）。在這種研究項目內，認知主義者在有關電影觀眾行爲的議題上已經做過大量的、及富有成效的研究工作，無關一般的電影機制，無關一般的敘事，而是關於電影中的角色，這是反人文主義理論長久以來不處理的主題。一些理論家，例如莫瑞‧史密斯（1995）、艾德‧坦恩（Ed Tan, 1996）、及《熱情的觀眾》（*Passionate Viewers：Thinking about Film and Emotions*）一書的撰文者，探討了認知主義在解釋電影情感反應上的貢獻；在《電影：電影類型、感覺與認知的新理論》（*Moving Pictures：A New Theory of Film Genres, Feelings and Cognition*）一書中，格羅代爾就注意到電影接收的心理學，這方面的電影經驗讓我們認爲一部電影可以使我們「毛骨悚然」或者「心情下沈」，就像格羅代爾所寫道的：

電影經驗是由許多活動所組成，例如：我們的眼睛與耳朵同時拾取電影的影像與聲音，我們的心智理解故事，而故事又在我們的

記憶中迴盪；此外，我們的胃、心臟、及皮膚都被刺激，使我們整個人投入電影故事的情境中，投入到電影主角應付問題的能力上。（Grodal, 1997, p. 1）

格羅代爾拒絕大衛·鮑德威爾的論點，大衛·鮑德威爾對電影的理解是：理論上，電影可以從情感的反應上區隔開來，他認為「感覺和情緒，就像認知那樣，對於故事的建構可以很客觀」（同上，p. 40）。格羅代爾同時質疑「認知電影理論僅適合理性過程，而心理分析只適合於解釋非理性的反應（例如：情感）」這種說法，他確切地指出，情感「不是非理性的力量」，而是「認知與行為的動力」。格羅代爾區分出（觀眾）反應的遞升等級，每一個等級都具有產生情感的能力：（1）對線條和圖形之視覺上的感知；（2）大腦資料庫中的記憶配對；（3）建構敘事涵；（4）對角色的認同，進而導致各種反應，這又分為：（a）自發性（目標導向的）反應，（b）擬似目的性（半自發性的）反應，以及（c）不受意志控制的反應（例如：笑、哭）。

認知理論轉向科學的方法，是對於宏觀理論思考感到疲乏因而激發出來的，這些宏觀理論思考有著大膽、卻無證據支持的主張，以及有著銀幕理論持續的政治化。作為科學轉向的一部分，認知理論偏好使用不同字彙，例如：「基模」、「視覺資料」（visual data）、「神經心理的協調」（neuropsychological coordinates）、「影像處理」（image-processing）、「進化觀點」（evolutionary perspectives）、「反應的生理學」（physiology of response）、以及「由認知論重新標記的刺激」（cognitive-hedonic relabeling of arousal）（Grodal, 1997, p. 102），不過，認知論在反對知識的膨脹同時，有時候也冒著化約論風險，認為

電影經驗「只不過是」生理反應和認知過程而已。

莫瑞・史密斯（1995）以「專注」的概念代替心理分析的「認同」概念（「認同」的概念由梅茲、蘿拉・莫薇、史蒂芬・希斯、及許多其他人發展出來），他有效地區分出三個等級的「專注」。在1984年《生命的紋理》（*The Thread of Life*）一書中，理查・沃漢（Richard Wollheim）區別「中央的」與「非中央的」想像；在這個基礎上，莫瑞・史密斯摒除「認知的」和「情感的」這種他認為是錯誤的二分法，提出三種程度的「想像的專注」，這三種程度共同形成一種「交感的結構」（structure of sympathy），它們分別是：（1）「識別」：觀眾將角色建構為個別的及連續的代理人；（2）「調準」：觀眾藉以和角色的行為、知識、及感覺維持一致關係的過程；（3）「忠誠」：依照人物的價值觀與道德，產生認知與情感上的依附。莫瑞・史密斯認為，理論家經常將（2）和（3）合併在概括的專有名詞——例如：「認同」及「觀點」下。

藉著將焦點放在情感上，莫瑞・史密斯修正了鮑德威爾所強調的「假設驗證」（hypothesis-testing）與「推理線索」（inferential cues）。但是，他的主要目標在於布萊希特強調的理性與意識型態的疏離及銀幕理論所強調的被隸屬與被安置的觀眾。莫瑞・史密斯堅持觀眾應該擁有能動性，但是他並沒有做出約翰・費斯克那種顛覆與反抗的主張，莫瑞・史密斯說道：「我認為，觀眾既不會被哄騙，也不會完全被鎖在這些再現的文化假設中。」（Smith, 1995, p. 41）莫瑞・史密斯拒絕他所稱的觀眾的監禁——觀眾被看作是陷入、或是入迷於意識型態的黑暗中，而在這種意義上，他的對策和其他人的對策相同。但是，當他認為基模理論可以代替意識型態時，他在去除電影的政治色彩上又

走得太遠了。筆者則認為，觀眾既是被建構的，也是自我建構的——他（或她）在一種受到束縛或受到限制的自由範圍內自我建構。在一種巴赫汀式的觀點上，讀者和觀眾運用能動性，但總是在矛盾的勢力範圍——社會的範圍及個人的心理範圍內。認知理論由於把焦點放在心智的過程，其作用必然是補充較為社會觀點的及歷史觀點的理性方法，否則，認知理論必將冒著自己特有形式的監禁風險，亦即把複雜的歷史過程置於個人心理之單一感知監獄當中。例如，莫瑞·史密斯以「道德上的」這個字代替「意識型態的」這個字，等於扔掉了法蘭克福學派、銀幕理論、及文化研究的集體成就，留下了一個社會的裂縫，而「道德上的」這個字因為帶有維多利亞時代風格的聯想，勢必無法填補這個社會的裂縫。

　　諾耶·卡洛（1998）在意識型態上佔了一個微妙的地位，他提出了一個擴張的定義，不但考慮到階級的支配與控制，而且考慮到任何系統的壓迫；不過，卡洛拒絕一種他認為是過度廣泛的意識型態定義，這種定義把意識型態相等於「感知」（阿圖塞的說法）、「語言」（沃洛辛諾夫的說法）、或「論述」（傅科的說法）。卡洛拾取幾十年來在性別、種族、及性徵上的研究著作，建議不要只就階級壓迫討論，應該把意識型態定義為認識論上有缺陷的命題，具有「脈絡化的基本假設，對某些社會控制實踐別有偏好」（同上，p. 378）；這樣的一個定義，其優點在於強調了世界上意識型態的作用，但是，其缺點在於把意識型態的運作建立在「命題」的基礎上，而不是建立在構造日常生活與意識中之不均衡的權力佈置上。莫瑞·史密斯的論點所遺漏的——和諾耶·卡洛的論點剛好相反，正是有關社會觀點的概念，有關觀眾投入再現的概念，有關意識型態網絡和文化自戀的概念，表現出

社會導向的情感專注。英國的觀眾在帝國主義的極盛時期，因爲電影再現他們的帝國把秩序和進步散播到全世界而感光榮；在此同時，被帝國主義支配的國家或地區之觀眾，則是反對這種再現。同樣地，許多美國觀眾喜愛印第安那・瓊斯系列的風格影像，這類的影像讓美國觀眾意識到美國在世界上的使命而感到沾沾自喜。好萊塢不斷拍攝有關二次世界大戰的電影，其實並非偶然，因爲在這場「正確的戰爭」中，美國人成了解放的英雄。許多美國人完全接受電影——例如：《酋長》、《伊斯達》（Ishtar）、《阿拉丁》（Aladdin）、及《緊急動員》等那種老套的、有關阿拉伯人的再現，因爲他們並不親自投入正面的再現，他們的牛並沒有被牛角撞傷。在另一方面，阿拉伯與回教世界的觀眾對於（好萊塢電影）把所有阿拉伯人與回教徒（「阿拉伯人」與「回教徒」這兩個字經常混淆在一起）都當成恐怖分子的那種煽動的刻板印象，感到被傷害、被侮辱、而義憤塡膺。一個民間信念的無害概念，缺乏能力來解釋各種深植於不同歷史中的差別反應。因此，在一部分的認知理論中有一種自滿，認爲我們生活在一個秩序井然的宇宙中，認爲好的觀眾與好的角色結合在一個共識的世界中，對於善的本質和惡的本質爲何，每個人都有一樣的共識。但是，當電影理想化地描述某些可能在歷史上扮演了頗爲邪惡角色的人物——例如在《烈血大風暴》（Mississippi Burning）這部電影的民權運動中，FBI特務的角色——這些角色卻在電影中被呈現爲英雄時，情況又如何呢？當動作巨片促使青少年認同假借法律秩序，在打擊邪魔歪道時所使用的殘酷與暴力手段，而使它們沈迷在「幼稚的全能」夢幻中——即使那些角色有充分理由使用暴力，情況又是如何呢？

　　把認知理論視爲純粹是銀幕理論對立面的這種過分簡單化的看

法，忽略兩者共通的領域。莫瑞・史密斯的著作像愛德華・布蘭尼根的著作那樣，在認知理論和敘事學理論家──例如：傑哈・吉內特和法杭蘇瓦・裘斯特（François Jost）──之間，激起一種對話。例如，莫瑞・史密斯所謂的「調準」（alignment），在某些方面，近似於吉內特「聚焦」的概念。電影語言學（filmolinguistics）和認知理論有相同的科學標準與規範，即使討論中的主要學科和術語（一個是語言學，一個是認知心理學）並不完全相同，畢竟，安伯托・艾科和梅茲同樣談論到有關感知與認知的符碼，認知主義與符號學低估了有關評價與分級的議題，此外，認知主義與符號學贊成探索文本被理解的方式。認知主義與符號學這兩個學術動向拒絕一種規範的、純文藝的研究取向，它們都擁有一個民主化的念頭，它們並不興趣於讚美個別的電影創作者為天才，或讚美特定的電影為傑作。對諾耶・卡洛（1998）及梅茲來說，所有的大眾藝術都是藝術。在任何學術動向中，問題都比解答重要，而且，認知主義分享許多銀幕理論的問題，例如：電影幻覺的本質為何？電影如何被理解？敘事理解的本質為何？「基模」及語義學領域為何（大衛・鮑德威爾所提出）？什麼是「電影外」的符碼（梅茲所提出）？什麼是知識的「學科典範」（傅科所提出）？影響我們理解電影的知識和信念其主體是什麼？觀影者如何把他（或她）自己放置在行動的空間中？閱聽人如何建構意義？什麼可以用來解釋對於電影情感的及移情作用的反應？

此外，認知主義者和符號學家之間的爭論，遮蔽了他們實際上的共同性：即要求科學性、尋求精確、拒絕印象主義，以及強調精確學理問題的探索。諷刺的是，梅茲和諾耶・卡洛都使用「灌香腸機器」（sausage-machine）的隱喻來嘲笑那些他們不喜歡的、枯燥乏味的、人

云亦云的電影分析。認知主義和符號學這兩種學術動向也共同擁有某些盲點，認知主義和梅茲的電影符號學都因為欠缺對於種族、性別、階級、及性徵的注意，以及事先認定白人、中產階級及異性戀的觀影位置，而受到批評。當然，這兩個學派在他們所訴諸的主要學科上，有所不同——就符號學而言，其所訴諸的主要的學科為語言學和心理分析學；就認知主義而言，其所訴諸的主要的學科為認知心理學、布拉格學派美學，而且更普遍地訴諸共同遵守的科學理性主義（推論、考驗、論證、歸納、演繹、外推、證明），這兩個動向在文體和辭令上，也有所不同。羅蘭‧巴特符號學文體是嬉笑怒罵的，喜愛使用雙關語和文字遊戲，從好處想，那是打趣式、試驗性的，從壞處想，那是矯揉做作、沒有意思的；認知學派和它的遠房表兄「後分析學派」（postanalytic school）對詮釋的不受約束與自由聯想，有些誇張。但是，如同搜索殲敵的方式來對抗意義的模糊性，可能就像故意誇張「不可決定性」一樣愚蠢和無聊，如果一方面可能被指責為故意誇張，那麼，另一方面就可能被指責為短視的化約論。

# 符號學再探

　　概括地來說，為人所知的「銀幕理論」長久以來在電影理論上創造了一些引起爭議的專門名詞。銀幕理論塑造字模，並提出許多字彙，在取向上，它混和了語言學、心理分析、女性主義、馬克思主義、敘事學、以及跨語言學等取向。由於內部的發展和外界的抨擊，銀幕理論在1980年代失去了早先的傲慢與自大，不過，銀幕理論這個紀·高提耶（Guy Gauthier）所稱的「符號學的少數派」在電影研究領域，仍然維持其強勢與活力（有趣的是，在這種意義上，較新的領域——例如「酷兒理論」（queer theory），卻是為了建立學科的優勢，於是試著成為矛盾的「受尊敬的領先潮流者」，就竭力主張和符號學或後結構主義理論有很強的聯繫）。

　　在此，筆者將把注意力集中在符號學著作的延長，以及新興的領域上。在美國方面，尼克·布朗尼（Nick Browne, 1982）和愛德華·布蘭尼根（1984；1992）分析電影的觀點；在法國方面，同時有一些理論家透過對影像狀態（例如賈克·歐蒙，1997）、文本分析（例如賈克·歐蒙和米歇·馬利，1989）、敘事學（例如安德烈·高德侯〔André Gaudreault〕與法杭蘇瓦·裘斯特，1990；法蘭西斯·范諾〔Francis Vanoye〕，1989）、陳述活動／發聲源（例如馬克·維內〔Marc Vernet〕）、及電影聲音（例如米歇·西昂）非常確切的研究，延續了

梅茲的電影符號學事業。其中許多著作都和電影的「發聲」有關,即各種運作的效果,將作者的意圖轉變成文本的論域,使得電影文本是被人「製作」出來,而且是「爲了」觀眾而製作的。《傳播》期刊1983年第38期的特刊──由尚-保羅‧西蒙(Jean-Paul Simon)和馬克‧維內共同編輯,專門討論「發聲源與電影」,學者討論「誰在電影中看?」、「誰在電影中說?」、以及敘事者與故事之間的關係。在此同時,也有法蘭西斯科‧卡賽提把電影當作論述的文章(1986年以義大利文出版,1990年以法文出版),該論述使用"deictics"的概念,也就是指涉某論述發言者的蛛絲馬跡;例如在語言中,代名詞表示說話者,副詞表示時間或地點;卡賽提將電影的發聲者和代名詞「我」連結在一起,將電影的收訊者和代名詞「你」連結在一起,把所敘述的發聲源,也就是故事本身,和代名詞「他」(或她)連結在一起。卡賽提在「發聲源理論」(enunciation theory)內,區分出三種領域的研究:(1)對於發聲信號標記觀眾存在的檢視;(2)對於安置觀眾位置的檢視,觀眾的位置取決於各種不同的結構(客觀鏡頭、主觀鏡頭、直接召喚、客觀但「不眞實的」鏡頭);(3)追蹤觀眾透過直接或間接的暗示、建議與指示,而「穿過」影片的軌跡。

梅茲(1991)據理反對卡賽提的論點,他認爲電影不是論述,而是「歷史」(在此,梅茲重回他早先的態度,認爲電影藉由說故事而變成一個論域),梅茲認爲從理論上尋找口語言詞中作者的蛛絲馬跡是沒有用的,因爲理論家實際上應該尋找的,是作者自我指涉的實例,例如:直接看著攝影機、對著鏡頭說話、框架中加框、顯露電影裝置等等;梅茲批評卡賽提太過於依賴純語言的東西──例如代名詞。同時,安德烈高德侯和法杭蘇瓦‧裘斯特的著作合併「發聲源理論」和

「敘述理論」(narration theory)，例如，高德侯認為電影以柏拉圖的觀念來說，既是「敘境」(diegetic)，又是「模仿」(mimetic)：它們像劇場般的「表演」，而且還（像小說般的）「說」(故事)。如果這樣的電影是一種發聲源的產物，是對於傳播論述的實踐，那麼，電影就像故事一樣，是敘述的產物。在這種情況下，高德侯談到電影的各種各樣敘事代理人，他特別注意「超級敘事者」(mega-narrators)的存在，超級敘事者結合了劇場和小說敘事者的功能。在另外一篇合著的文章中，兩位作者論及電影敘事者的異質性；他們引用一些實例——例如《大國民》，以區分「偉大的影像製造者」(great image-maker)或「超級敘事者」(就影片的影像與聲音整體而言)，以及「明確的敘事者」(explicit narrators)和「次敘事者」(subnarrators)兩者的概念。表達素材的多樣性，使得這些不同形式的敘述能夠有不同形式的演出。

卡賽提（1999）有效地系統化這三種不同取向的長處和危險，它們分別可以被標記為「後符號學」(post-semiotics)、「認知主義」、及「語用學」(pragmatics)：（1）在「後符號學」方面，電影的再現被放置在文本的內部，特別是透過發聲源而形塑電影，以及透過敘述而產生故事；它的危險，在於形式主義的所有錯誤、使文本獨立存在與自足的危險。（2）在「認知主義」方面，電影的再現深植於觀眾的心智活動中，觀眾運用心智的基模去處理視聽的資料，以創造出敘事的意義；它的危險在於它的對立面，不是具體化文本，而是完全省略文本的危險；對卡賽提而言，認知主義冒了把文本變為刺激的風險——電影只變成鏗鏘的素材和聲調，這些刺激引起認知程序和心智活動，有些是與生俱來的，有些是學習得來的；《大國民》不再是《大國民》這部電影本身，而是變成稱為《大國民》的「心智的建構」。（3）最

後，「語用學」取向混和了「本質內」和「本質外」取向，文本構成社會再現的部分聯集，文本與情境互相影響，彼此互惠。

　　近年來，同樣也帶進強烈女性主義心理分析理論的修正風潮，經由泰瑞莎・狄・蘿瑞、卡亞・史佛曼、伊莉莎白・寇伊和其他許多人不斷發表的著作可看得出來，同時，還有一些新近運用拉康理論的人，例如：瓊・卡傑和史拉佛・齊傑克，雖然這些理論家對電影機制理論表示不滿，不過，他們卻在其他方面沿用心理分析理論；卡傑的理論建立在拉康的第十一集演講稿上，發展出一個關於「看」的符號理論。在這種觀點上，主體可能永遠得不到由電影機制理論歸給它的超然地位，因為主體看不見自己。卡傑寫道：「符號學不是光學，符號學是科學，它為我們闡明了視覺領域的結構。」（Copjec, 1989, pp. 53-71）

　　同時，齊傑克在陸續出版的書中（1992；1993），以「徵候的方式」解讀電影，然而在方法上，他超越了阿圖塞；就像他的書《歪讀：透過通俗文化簡介拉康》（*Looking Awry : An Introduction to Jacques Lacan through Popular Culture*）的副標題所提到的，齊傑克（1991）在拉康的理論和特定的電影──例如：《驚魂記》、《火車怪客》（Strangers on a Train）、《大白鯊》、《亂世浮生》（The Crying Game）之間，建構了雙方得以相互生輝的介面；當然，在某個層面上，齊傑克對電影的觀點是頗為工具性的，他用電影來說明拉康概念的效度。就像每一件事都可以用來向信徒證明經文中的真理一樣，齊傑克也用每一件事（或者，至少是最具有象徵性的文化製品）來說明拉康理論的真理，在這種意義上，齊傑克是一位傑出的註釋者，不過，他還不只這樣；首先，他說明一些電影──例如：《驚魂記》，呈

現、並闡釋拉康的思想觀念甚至超過拉康本人；先前拉康的理論傾向於偏重想像界與象徵界，而齊傑克重視實然界；拉康慣用的「現實」，和實證主義物質性存在的現實沒有什麼關係，而比較是無意識的慾望及幻想的心理真實，比較是心理上異質性的、無法恢復的真實。說得更準確一點，史齊傑克的焦點放在「意識型態的崇高目標」，把它當作真實的核心上，亦即在生活或藝術中所投射出來的，恰好是主體所失落的，就像數學圍繞著「無」─「零」而構成，又像一些非洲的多旋律音樂，乃是依據聽不見的打擊聲而構成的，同樣的，心理的世界圍繞著被認為是「他者」擁有的慾望對象而構成的，是一種對於生命中心的空白之補償，一種難以克服的匱乏，使得主體無法建構完整的身分。齊傑克所說的凝視，不像蘿拉·莫薇那種主觀化、敘事結構內的男性凝視，齊傑克所說的凝視是來自於角色邏輯或作者的主體性凝視，拉康的凝視是非個人的、非人類的「東西」。齊傑克寫道：

> 在此之後的不是象徵秩序，而是一個真正帶有創傷的核心。為了說明這點，拉康使用弗洛伊德的專有名詞：das Ding，有如無法企及的爽樂狀態之化身（這裡的「東西」可以用以代表恐怖科幻片裡的所有意涵：也就是說，片中的「異形」或「怪物」不過是前象徵界代表母親的「東西」）。（Žižek, 1989, p. 132）

齊傑克重新打造了一個有關希區考克評論的傳統，他認為希區考克的電影圍繞著許多不可思議的「微不足道的事」或稱為「愛胡言」（MacGuffins，希區考克作品中用來代稱未解之謎的自創名詞），例如：《火車怪客》中的打火機（上面刻著 "A to G "）、《北西北》中 Roger Thornhill 的中間名字的第一個字母縮寫O，這些細微末節的事只

可以當作眞實界的片段。齊傑克（1996）認爲，現代主義安置了這些「細微末節」，有如象徵秩序中的匱乏，或有如「超越認同的深淵」，並放在其文本的中心。對齊傑克而言，《驚魂記》最終的教訓是：

> 這樣的超越認同，本身是空洞的，沒有任何正面的內容：裡面並
> 沒有「靈魂」的深度（諾曼的凝視全然沒有靈魂，有如怪物或僵
> 屍的眼神）；因此，如此的超越與凝視本身是相符的……，有如
> 純然凝視的無深度空白，不過是把（前面提到的）「東西」加以翻
> 轉。（Žižek, 1992, pp. 257-8）

在另一個層面上，齊傑克延伸馬克思主義和心理分析學之間的對話，這些對話開始於來自法蘭克福學派的一些思想家（例如：艾瑞克·弗洛姆、威漢·賴希、馬庫色），對他們來說，資本主義的生產和納粹的獨裁主義都依賴性別的壓迫，並且進一步被沙特和法農所發展，以及被阿圖塞所發展（例如他的〈弗洛伊德與拉康〉一文）。傅科以「論述」（discourse）代替「意識型態」，齊傑克則保留了「意識型態」一詞。但是，齊傑克擁抱的是好萊塢和流行文化，而不是拉康的反美國主義指責美國爲騙人的「自我心理學」領域。確實，他的議論「扮演」著高級文化和低級文化的測量工作。

齊傑克不像許多人從外部來談論電影，齊傑克特別注意電影的符徵。在某方面，他以一種比拉康理論更進一步的方式，討論著名的尚·納波尼和尚－路易士·柯莫里的「第五種電影」——指那些主流好萊塢電影在它們的幻象上，開啓了缺口和裂縫；在這裡，齊傑克把希區考克視爲一位「顚覆的」導演，對齊傑克來說，希區考克虛假的快樂結局揭露了「故事魔力的激進內涵，也就是，不論怎麼說，事情

可能不是這麼回事」（Žižek, 1991, p.69）。齊傑克強調那些「搞亂」好萊塢規則的導演，勝過強調那些徹底拒絕好萊塢規則的導演，例如，齊傑克對照希區考克的顛覆策略，與前衛派的顛覆策略，指出：

> 希區考克並不直接打破保證敘事空間一致的常規（這是前衛派作者經常使用的策略），希區考克對常規的顛覆在於除去常規中虛假的開放性——亦即不把結局描繪得那麼樣的明白、清晰。例如，在《驚魂記》，他假裝完全遵從結局的常規……，然而，結局的一般性效果仍然是未充分實現的。（Žižek, 1992, pp. 243-4）

希區考克的電影並不在於告訴我們事實（以拉康的話來說，電影不可能告訴我們事實），他的電影使用特定的電影常規——例如：以主觀的推拉鏡頭來展現希區考克本人要讓我們相信，電影裡面那種虛構的本質（從認識論的角度來看，這種技術在某些層面上，和史坦利·費許分析密爾頓的《失樂園》所用的技巧有相似之處，讀者閱讀時不斷地在罪惡感中受到驚嚇）。

其他的理論家們擴展了符號學的語言學分枝，而不是符號學的心理分析學分枝。有一群認知主義者（例如：大衛·鮑德威爾、愛德華·布蘭尼根、諾耶·卡洛），認為自己和以語言為基礎的結構主義電影理論，及後結構電影理論家對抗；另一群人，特別是：多明尼克·夏鐸（Dominique Chateau）、米歇·科林、及渥倫·巴克蘭，則是和符號學、認知科學、及語用學相呼應。然而在這一點上，諾姆·杭斯基（Noam Chomsky）就像索緒爾一樣，可能具有啟發作用。在〈大組合段之再議〉（The Grand Syntagmatique Revisited）一文中，米歇·科林展開了杭斯基的理論範疇，將梅茲的語段形態重新定義為某些更

重要的東西的附帶現象。在這些動向中，有一些趨勢結合在一起，包括：（1）杭斯基與認知科學的結合（表現在米歇·科林1985年的著作中、以及在多明尼克·夏鐸的著作中）；（2）發聲源和敘述的著作結合——例如：梅茲（1991）、卡賽提（1986）、及高德侯（in Miller and Stam, 1999）；（3）語用學（例如：羅傑·歐汀〔Roger Odin〕，in Buckland, 1995）。

「符號語用學」（semio-pragmatics）——一種結合卡賽提及羅傑·歐汀的研究，目標在研究電影的產製與解讀，在這個範圍內，他們構成有計畫的社會實踐。在語言學當中，語用學是語言學的分枝，關注口語或書寫的表現與接收之間，到底發生什麼事，亦即關注語言產生意義的方式及影響對話者的方式。符號的語用學延伸梅茲在〈想像的能指〉（The Imaginary Signifier）這篇文章中的思考，關注觀眾的主動角色，觀眾的觀看決定電影的生存。符號語用學對有關現實觀眾的社會學研究比較不感興趣，而對觀眾在觀影經驗中的心理傾向比較感興趣；它不研究現實生活中的觀眾，而是研究電影「想要」他們變成的那種觀眾。根據羅傑·歐汀的說法，符號語用學的目標在於展現意義產生的機制，在於瞭解電影是如何被理解的。在這種觀點上，電影的產製與接收都被建制化，牽涉到更大的社會環境所產生之決定因素。

「符號語用學」繼續進行梅茲有關電影意義如何產製出來的研究項目，只不過將這種產製放在一個更加社會化及歷史化的空間內；卡賽提論及「溝通協定」（communicative pact）及「溝通協商」（communicative negotiation）——亦即發生在文本和觀眾之間的互動與配合；對羅傑·歐汀（1983）而言，由電影的製作者和觀眾制定的「溝通空間」（fictionalization），是非常多樣的，其範圍從教室的教學空間，到

家庭電影的家庭空間，到大眾參與的娛樂空間。在過去的歷史當中，電影企圖在技術、語言、及接收等條件上求其完美，以符合「虛構化」的要求。在西方的社會中、以及漸漸在非西方的社會中，虛構的傳播空間逐漸變成優勢的空間，對歐汀而言，「虛構化」係指觀眾與故事共鳴的過程，這個過程促使我們認同、喜歡、或者討厭電影中的角色。羅傑‧歐汀把這種過程劃分為七個不同的步驟：

1. 「表象化」（Figurativization）──視聽類比符號的建構。

2. 「敘事涵化」（Diegetization）──一個想像世界的建構。

3. 「敘事化」（Narrativization）──把包含對立主體之事件放在時間的關係中。

4. 「真實化」（Monstration）──建構敘事涵為「真實的」，不論是真是假。

5. 「相信」（Belief）──即分裂的支配關係，藉此，觀眾同時察覺自己是在「看電影」，並且感覺電影「好像」就是真的。

6. 「逐漸引導」（Mise-en-phase）──（從字面上看，就是觀眾的分階段安置或逐步引入）即把所有電影元素加以運作，以幫助敘事，使節奏與音樂動起來，運用觀點與框架設計，使觀眾因電影事件的節奏而感應、共鳴。

7. 「虛構化」（Fictivization）──企圖描繪出觀眾的身分和定位，觀眾不把電影的發聲者視為一個原初的來源，而是視為虛構；觀眾知道他（或她）正目睹一個故事，這個故事不會發生在他（或她）身上，這種運作有自相矛盾的結果，也就是使得電影可能觸及觀眾的內心深處；從這個觀點來看，非劇情片的電影係指那些阻礙虛構化

運作的電影。

卡賽提（1986）探究有關電影如何表示存在、並分派一個可能的位置給觀眾、以哄著他（或她）沿著一個路線的方式。雖然早期的電影符號學認為：從好處想，觀眾是對已經確立的符碼加以解碼的被動解碼者；從壞處想，觀眾是被勢不可擋的意識型態機器愚弄的人；不過，卡賽提把觀眾視為主動的對話者與解釋者，電影為觀眾提供了一個特定的位置和角色，但是，觀眾可以隨著個人的品味、意識型態、及文化情境之不同，商議這個位置。羅傑‧歐汀也提到由後現代傳播環境所形成的一種新觀眾。歐汀以喬其歐‧莫洛德（Giorgio Moroder）在1984年把佛列茲‧朗1926年的電影《大都會》（Metropolis）重新配樂放映為例，他凸顯例如彩色化過程，使得電影「去真實」，而只有表象（歐汀的分析無疑可以外推到音樂錄影帶）。我們發現一個雙重的結構（而不是電影、敘述、及觀眾這個慣常的三級結構），在這個雙重的結構中，電影直接作用在觀眾上，觀眾並不是受到故事的撼動，而是受到節奏、強度、及顏色等——布希亞所稱之「多元的能量」（plural energies）和「零碎的強度」（fragmentary intensities）的撼動。社會空間的變化產生一種新的「觀眾經濟學」（spectatorial economy），這是「大敘事合法化」（grand narratives of legitimation, Lyotard, 1984）危機下的產物，是「社會的終結」（Baudrillard, 1983），是一種較不留意故事、而比較留意音樂和影像不斷流動變化的新觀眾，傳播讓步給了交流。

# 來得正是時候：德勒茲的影響

　　電影理論感受到來自德勒茲著作的深刻影響，特別是德勒茲在1980年代的兩本巨作：1986年的《電影Ⅰ：影像─運動》（*Cinema Ⅰ, l'image-mouvement*）以及1989年的《電影Ⅱ：影像─時間》（*Cinema Ⅱ, l'image-temps*）。德勒茲在他的電影著作之前，就已經和費力斯・加塔力在1972年的《反伊底帕斯：資本主義與精神分裂症》（*Anti-Oedipus: Capitalism and Schizophrenia*）一書中，透過對心理分析的批評而間接影響了電影理論；在該書當中，這兩位作者譴責伊底帕斯情節之「分析的帝國主義」是「利用其他方式以達成殖民主義」，德勒茲和加塔力在威漢・賴希建構之弗洛伊德式馬克思主義基礎上，破壞電影符號學的兩位台柱：索緒爾、拉康。他們藉由轉移隱喻使用的方式，從語言爲基礎，用以表達文化意涵的方式，轉移到使用流動、能量與慾望機器的詞彙，以攻擊索緒爾；他們攻擊拉康，認爲弗洛伊德的伊底帕斯故事是壓迫的機制，根源於母親的缺乏，以及無法接近母親，是一種在父權資本主義下的有用機制，因爲這個機制壓迫所有不遵守紀律的（不服從命令的），以及被認爲是超過資本主義理性的多形態慾望（不僅是性的慾望）。相對於拉康有關被矇騙的伊底帕斯主體的反烏托邦說法，德勒茲和加塔力提出一個多重慾望的烏托邦策略，其中，精神分裂症不被視爲病狀，而是被視爲資產階級思想過程中，一

個具有破壞性的混亂。

　　長久以來，德勒茲的理論一直是一股地下的潮流，他的影響如今在電影理論上變得比較清楚可見，這點可見諸於《虹膜》的特別專題，該專題為第一次使用英文的長篇研究（Rodowick, 1997），還有一篇受到德勒茲啟發的專題（Shaviro, 1993），以及受到德勒茲影響的許多博碩士論文。像認知主義者一樣，德勒茲也抨擊「大理論」，不過，他是從一個完全不同的方向來抨擊大理論。就像大衛·羅多維克所寫道，德勒茲著手「批評以及破壞索緒爾和拉康的基礎，碰巧大部分的當代文化理論和電影理論都建立在這個基礎上」（Rodowick, 1997, p. xi）；德勒茲使用皮爾斯的符號理論來對抗梅茲的電影語言學，以及對抗拉康的（思想）體系，拉康的體系讓電影慾望環繞著匱乏，深植於想像的能指與其所指之間的差距上。對德勒茲而言，電影既不是梅茲式的「語言」，也不是梅茲式的「語言系統」，而是皮爾斯式的「符號」；儘管梅茲認為電影是一種語言活動而不是語言系統，德勒茲則主張「語言系統僅存在於對它所轉換的一種『非語言素材』的反應上」（Deleuze, 1989, p. 29），他稱這種非語言素材為 "enocable" —— 代表「可被用來說的」，為一種「符號式的素材」，這種素材包含了口語，但它也可以是肢體活動的、情感的、節奏的，是一個「先語言而存在的可塑體，一種缺乏表徵的、及沒有按照句法的素材，一種不由語言方面形成的素材，然而他並非沒有定形，而是根據符號學、美學、語用學而形成的」（同上，p.19）。

　　雖然對德勒茲來說，電影和語言的關係仍舊是「最迫切的問題」，不過，他批評化約論式的、以索緒爾語言學為基礎、只想尋找符碼的電影符號學，淘空了電影最重要的、像血液一樣循環的東西 —— 動作

本身。在這個意義上，德勒茲接近巴赫汀及沃洛辛諾夫（1928）的態度，即拒絕索緒爾的二元對立——「共時性」對「歷時性」，「能指」對「所指」，而支持不斷變化的言語行動。因此，德勒茲明確地強調語言學解釋電影時被遺留下來的部分——感知和事件碰在一起，被稱為「活動」的部分，也正是因為文本的特性，而使得電影「遙不可及」。依循亨利·柏格森（Henry Bergson）的理論，德勒茲把「所有影像的無限組合」，等同於在一個永恆變異與波動的世界中，物質永不止息的運動（Deleuze, 1989, p. 58）。柏格森引起德勒茲的注意，在於他是強調轉化的哲學家，對柏格森而言，本質與運動永不固定。在德勒茲沿用柏格森的概念中，物質和運動充滿意識，而且無法與之分開，就如同意識也物質化了。對德勒茲來說，柏格森（1896）的《物質與記憶》（*Matter and Memory*）一書，預示了電影多重的時間性，及疊印著的束縛。讓德勒茲感興趣的，不是構成敘事涵的某些人或事物的影像，而是在變遷的時間中被抓住的影像；電影有如「事件」，而不是「再現」。德勒茲對電影可能傳遞多重及矛盾的「一片片時間」感興趣，例如，在《大國民》中，我們「被一個大波浪中的許多小浪花帶走，時間變得混亂，而我們則進入一種永遠存在的危急狀態中」（Deleuze, 1989, p. 112）。

　　德勒茲將他的觀念變成介於電影理論和哲學兩者之間的「平行蒙太奇」。德勒茲認為，概念來自於這兩個領域的相互滋養及不斷變遷的過程。德勒茲繞過陳腐的「電影藝術」問題，把電影本身視為哲學的工具，概念的產生器，以及一個文本的製造者，使得觀念在視聽方面的表現，不是以語言呈現，而是以一組組的動作和時間來呈現。電影和哲學兩者構連出時間的概念，但是，電影並不透過論述的抽象概

念，而是透過光線和運動。對德勒茲而言，電影理論不是「關於」電影，而是關於電影所引發的概念，是電影在各個領域和學科之間組裝連結的方法。德勒茲不但以新的方法將電影理論化，而且，也以新的方法將哲學電影化。儘管梅茲興趣於電影和語言之間的類比與反類比，或電影和夢之間的類比與反類比，德勒茲則是對於哲學史和電影史之間的可通性感興趣，對於從艾森斯坦到黑格爾的概念轉變感興趣，以及電影引用尼采或柏格森的概念感興趣。同時，德勒茲的敏銳風格混合了哲學的深思及文學的描寫，還有對特定電影和電影創作者敏捷與鋒利的分析，例如他對維多夫的電影中出現的間斷所做的分析、對巴索里尼的自由迂迴風格的分析、對小津安二郎舒緩時間影像的分析。

為了闡述自己的核心概念，德勒茲引用了哲學家（例如：柏格森和皮爾斯）、小說家（例如：巴爾札克和普魯斯特〔Marcel Proust〕）、電影創作者（例如：高達和布烈松）、及電影理論家（例如：巴贊和梅茲等人）的論點。德勒茲拾取一些長久以來電影理論的主題——例如：寫實主義、現代主義、電影語言的演進，但是，他又將這些主題予以重新評估。例如，寫實主義不再是指符號與參考物之間，模仿與類比的恰當性問題，而是指對於時間的感覺，對於經歷長度的直覺。電影只是恢復真實，而不是「再現」真實。對德勒茲而言，圖框是不固定的，可以溶入時間的變遷中；時間則是透過圖框的邊緣滲透出來。

閱讀德勒茲的著作，經常可以聽到其他理論家的聲音——例如：巴贊論新寫實主義，克拉考爾論偶然事件，布萊希特論自主場景，鮑德威爾論古典電影，巴索里尼論自由迂迴的論述，不過，德勒茲是透

過一種哲學的識別力，過濾這些理論家的話，並以創新的語言重塑之。強・巴斯利－墨瑞（Jon Beasley-Murray）指出德勒茲許多類同巴贊之處，例如：對於長拍鏡頭的共同偏愛，都關注模仿和本體論，以及「電影的特性，在於透過真實時間展現影像，這些影像成為思想與身體經歷過的時光」的觀念。德勒茲同時繼承了英雄式的作者論，強調電影創作者本人。令人驚訝的是，以一位哲學家來說，德勒茲總是把自己與任何有關經驗或先驗的「主體」的觀點疏遠。在《電影 I》中，德勒茲對照了地位顯赫的現代派導演的「傑作」，認為他們「在電影產製的大量垃圾中脫穎而出」，「不但可以和畫家、建築設計師、及音樂家相比，而且可以和思想家相比」（Deleuze, 1986, p. xiv）。

德勒茲的取向是分類法，因為該取向企圖將影像和聲音分類，但是，他的分析不像結構主義的分類方式那樣固定不變。他將古典電影（運動－影像）到現代電影（時間－影像）之間的過渡，予以理論化。當然，兩大階段之間的破裂就像從一種模式轉變到另一種模式，德勒茲把這種破裂和戰後這段時間聯想在一起，最後產生了義大利的新寫實主義，和世界各地的各種新浪潮電影運動，德勒茲說道：

> 事實上，在戰後的歐洲，有很多情況我們不知道如何反應，有很多空間我們不知道如何描述。……這些情況可能很極端，也有可能是日常生活的寂聊，也有可能兩者都是：會崩潰的，是造成舊電影中動作－影像的感官基模。也由於這樣的鬆動，使得時間－－「純淨的一點點時間」，把我們帶到銀幕的表面。時間不再由於運動而衍生出來，時間就這麼自己出現。（Deleuze, 1989, p. xi）

從運動－影像到時間－影像的過渡，是多面向的、既是敘事學

的、哲學的，也是文體論的。雖然運動—影像的概念被用在主流的好萊塢電影中，呈現出一個統一的主敘事涵世界，透過時空的統一和理性的因果剪輯而表達出來；時間—影像則是建立在不連貫性的基礎上，就像高達使用跳接手法的「不合理剪輯」。於是，我們有了有系統化的「去連結」來代替庫勒雪夫的連結。運動—影像和古典電影（不論是俄國的電影、還是美國的電影，不論是艾森斯坦的電影、還是葛里菲斯的電影）聯想在一起，古典電影清楚呈現一個狀況，然後建立一個等待解決的衝突，並經由敘事的發展而解決這個衝突。運動—影像以及它最具代表性的型態——行動—影像，建立在因果關係上面，建立在有機的連結和目的論的發展上，以及建立在主角有目的地透過敘事空間的向前邁進上（在此，我們接近鮑德威爾、湯普森等人對於角色的呈現和一連串因果關係的強調）。相對地，時間—影像和現代電影聯想在一起，比較不關心線性的因果邏輯。運動—影像涉及時質空間的探索，時間—影像則傳達記憶、夢幻、和想像的心理過程。由敘事塑造出來的行動—影像，向一種分散的、即興的、「強調聲光場面」的電影讓步。德勒茲的核心概念在於鏡頭面對著兩個方向：畫面以內的部分，及畫面以外更大的整體，電影像意識，把感知現象撕碎，重新排列，並形成新的、暫時性的整體；在這種意義上，如果傳統的運動—影像是把部分和整體相聯繫成一種有機體，那麼，時間—影像便是在一個非整體化的過程中，產生自主鏡頭，並且伴隨著不確定的因果關係，其中，連貫性已經斷掉，這種過程可以拿莒哈絲1975年的電影《印度之歌》來做說明。

根據德勒茲的說法，時間—影像可以由四種蒙太奇來實現：有機蒙太奇（organic montage）、辯證蒙太奇（dialectical montage）、量化蒙

太奇（quantitative montage）、以及「密集—外延」蒙太奇（intensive-extensive montage），每一種蒙太奇都和不同國家傳統有關聯（分別是美國、俄國、法國、及德國表現主義的傳統）。電影製造出記憶—影像（mnemosignes / memory-images）和夢幻—影像（onirosignes / dream-images）。結晶影像則把基本的時間運轉呈現為一種短暫的、捕捉不到的範圍，介於不再出現的「最近過去」（immediate past）和尚未出現的「最近未來」（immediate future）之間（這樣的解釋讓人想起席德・凱薩〔Sid Ceaser〕脫口秀表演，他企圖捕捉現在，然而，一旦抓住，「它走了！」）。因為時間—影像，使得代理人的電影變成了觀看者的電影，筆者要指出的是：此一動向，和文學批評從巴爾札克的固定本體論描述，轉變為福樓拜的流動凝視相呼應。對德勒茲來說，數位科技論證了一種游牧的電影的可能性，空間的結構失去了它的魄力，讓位給了銀幕，成為重複書寫的記憶。

　　許多批評者質疑德勒茲的創見或者爭論他的結論，一些分析家對準他缺少先前的電影理論、歷史、及分析研究，而加以抨擊（持平而論，德勒茲自己也知道這些缺失）。德勒茲對於運動—影像的說明，汲取了巴贊、史蒂芬・希斯、大衛・鮑德威爾、及諾耶・柏曲等人對古典電影的評論；大衛・鮑德威爾指出，德勒茲把他自己對電影歷史的說明，建立在傳統對於風格史學的錯誤假設上，以及德勒茲所稱之傳統電影（活動—影像）與現代電影（時間—影像）其根本差別，又回到了巴贊的概念上（Bordwell, 1997, pp. 116-17）。佩斯利・李文斯東稱德勒茲的取向是「不合理的跨學科研究之示範」，並且爭論其特定的分析；對李文斯東而言，德勒茲誇張了新寫實電影分散與斷裂的因果關係，一些電影——例如：《單車失竊記》（Ladri di Biciclette）和《青

春群像》（I Vitelloni），並不像德勒茲所宣稱的那樣。這些電影有它們自己的可以識別的代理人，有它們的目的性行動，以及有它們的連結方式；對李文斯東而言，德勒茲聲稱這些電影「削弱」敘事，「類似於聲稱戲劇性的休止符『削弱』貝多芬第九號交響曲的旋律」。雖然人們可能承認德勒茲的分析非常出色，人們也可能和德勒茲對話，像德勒茲那樣嘗試將個人的觀點予以哲學化，或者，人們可能和其他的哲學家互動，就像德勒茲引用哲學家柏格森的概念那樣，不過，如果要「運用」德勒茲，或只是把分析方法「翻譯」成德勒茲的語言，那還是有問題。

# 酷兒理論的出櫃

　　女性主義理論在1980年代受到四周所環繞的種族、階級、和性別傾向等緊張局勢所撕裂和激勵。激進的女性主義者把焦點放在性別不平等上，而文化的女性主義者把焦點放在男性和女性之間與生俱來的生物差異上，這回對女性有利，如今女性被認為天生就是溫柔的、對話的、重視生態的、及養育的。在異性戀女性主義和女同性戀女性主義之間，也存在著一些緊繃關係，如同提－葛瑞絲‧亞金森於1970年代宣稱，「女性主義是理論，女同性戀關係則是實際的行動」。如果1980年代的電影理論顯露出的是白人和歐洲的基準，那麼，它同時也顯露出異性戀的基準。心理分析學對階級視而不見，馬克思主義對種族和性別視而不見，然而，心理分析學和馬克思主義二者對性傾向都是視而不見；若專注於性別差異上，有人認為心理分析和女性主義理論論及「他者」，但是，卻是把男同性戀者和女同性戀者予以「他者化」了（即將男同性戀者和女同性戀者視為邊緣，不去討論）。當然，回溯過去，酷兒似乎一直是所有理論共同的盲點。男同性戀和女同性戀的激進行動，出現1968年的石牆暴動（Stonewall rebellion）當時，男同性戀、女同性戀、及易容變性者，抗議紐約警方不斷騷擾，許多理論家藉此發展出一種男同性戀和女同性戀對文化與電影的探討，這個運動最先被稱為「同志解放運動」，係根據黑人與女性解放運動的模式。

隨後，透過一種語彙的轉折，同志理論把從前輕蔑的「酷兒」（暗指「古怪的傢伙」）一詞，重新調整爲正面的專有名詞，並且用「酷兒」一詞表達「我們很驕傲，你們要習慣」的差異主張。酷兒不再是一種次文化，而是一個有自己的歷史、有自己建立的文本、有自己的公共儀式的「民族」。

性別的概念取代了生理差異的二元對立，形成多元的文化與社會建構之身分。在本質論與反本質論的爭論中，酷兒研究與反本質論站在一邊，強調性傾向與性別乃爲社會形構，受到歷史的塑造，並且與一系列社會、制度、論述等關係相接合。或許因爲酷兒理論的出發點，來自原本即具有高度理論性的反本質論女性主義者，也同時因爲酷兒理論汲取後結構與後現代主義的洞見，它形成最具建構意義與最反本質的學科形構（後來又因爲拒絕接受來自醫學界的宣稱，認爲同性戀與基因有關，而不是後天選擇，使得議題更加複雜）。依據茱蒂絲·巴特勒引用傅科的理論，認爲性別不是本質，也不是象徵性存在，反而是一種社會實踐，他們抨擊具有強制性的性別差異二元對立論，轉而主張多樣化的變異，包括男同志、女同志、異性戀與雙性戀等。

在1970年代末期和1980年代初期，和婦女研究一起出現的性別研究領域，同樣爲男同性戀和女同性戀研究——後來稱爲「酷兒研究」（queer studies）——鋪路。與這些領域相關的理論家認爲，性別身分之間的界線具有通透性及高度人爲，理論家們開始認爲所有的性別都是「表演」，是一種模仿，而不是一種本質。巴特勒問道：「當先前認定有關異性戀體制的知識體系，被揭穿爲只是爲了產製本體論表面的類目時，主體與性別行爲類目的穩定性，會發生什麼狀況？」（Butler,

1990, p. viii）對巴特勒而言，扮裝皇后代表「性別角色被拿來搬演、挪用、穿戴的世俗方法；它暗示所有的性別屬性不過是一種擬人化演出」。巴特勒進一步把布希亞「擬像」的觀念加入性別的面向，說明性別是一種模仿，「不再有起源；事實上，這樣的模仿建構一種觀念，就是原始物不過是模仿物的效果與結果。」（Butler, in Fuss, 1991）泰瑞莎・狄・蘿瑞（1989）討論性別／性徵系統的「工程」，同樣強調性別類目是被建構的。這樣的形構於是檢測所有的性別關係，包括異性戀、同性戀、或者是賽菊維克所稱的同性社會關係（homosocial）。賽菊維克（1985）論及男性慾望所形成的三角關係之中，「同性社會關係」的角色。她（1991）發現：「同性社會關係（少數）與同性戀關係（多數）之間用以區隔的定義，在這個世紀被非同性戀人士加以炒作，堅持要分得清清楚楚，使得人們毫無疑慮的接受『同性戀』是一個界定清楚的個人。」賽菊維克認為如此「粗糙的座標軸劃分」，同質化且矮化範圍寬廣的性主體與認同實踐。

在電影研究中，酷兒理論的力量，被無數的學術研討會、電影節、特定期刊（例如《跳接》）、及數量不斷增加的、致力於同性戀電影和理論的選集和專題論文出版所證明。就像茱莉亞・厄哈特（Julia Erhart）所指出的，女同性戀和男同性戀研究使女性主義批評、尤其是女性主義電影理論批評活躍起來，在此同時，異性戀的女性主義者也在衝撞異性戀女性主義理論的限制。❶在電影方面的酷兒理論，有一些理論家經常討論——例如：泰瑞莎・狄・蘿瑞、茱蒂絲・梅恩、亞歷山大・多替（Alexander Doty）、理查・戴爾（Richard Dyer）、瑪莎・蓋佛（Martha Gever）、露比・瑞琪、克莉絲・史特拉亞爾（Chris Straayer）、賈姬・史黛西（Jacquie Stacey）、安德莉亞・魏斯（Andrea

Weiss)、派翠西亞・懷特（Patricia White）以及許多其他的理論家，擴展了女性主義的介入。酷兒理論不可避免地對女性主義和心理分析的聯合起疑，因為過去有關心理分析的記載，把男同性戀者和女同性戀者的一切活動烙印為「越軌的」。酷兒理論指出了心理分析傾向異性戀的說法。儘管弗洛伊德承認雙性性徵的原則，不過，他的性別一元論，以及弗洛伊德和拉康對於性別差異的物化情節，並沒有注意到女性觀眾、男同性戀觀眾、或是女同性戀觀眾。

從這種意義上來看，受到心理分析影響的電影理論有具有奧黛琳・瑞琪所稱的「強制的異性戀傾向」（compulsory heterosexuality）。賈姬・史黛西指出，這種二元對立——男子氣概對女子氣質，主動對被動，支撐了心理分析的理論，「男性化」了女性的同性性徵（Stacey, in Erens, 1990, pp. 365-79）。泰瑞莎・狄・蘿瑞修正蘿拉・莫薇的論點，認為電影敘事不僅是「性別傾向」，而且是「異性戀傾向」，因為敘事經常涉及男英雄的活動，穿過一個女性的空間，非常像帝國的英雄「犁」過處女地。就某種意義來說，一些理論家——像是泰瑞莎・狄・蘿瑞，藉著修正心理分析理論的戀物癖、去勢、伊底帕斯故事，而「酷兒化」心理分析理論，並藉此指出，上述這些類目不足以討論男女同志。

建構於派克・泰勒（Parker Tyler）《電影中的性別》（*Screening the Sexes*）及維托・魯索（Vito Russo）1998年《電影中的同志》（*The Celluloid Closet*）等早先的成就基礎上，酷兒分析者描繪出現在主流電影中，恐懼同性戀的原型，例如：缺少男子氣概的娘娘腔、男同性戀的精神病患者、女同性戀的吸血鬼。酷兒理論像在它之前的女性主義電影理論，以及在它之後的種族理論一樣，酷兒理論從刻板形象與扭

曲的修正分析，快速轉向建構更加完備的模式。在1977年的〈刻板印象〉（Stereotyping）一文中，理查‧戴爾分析了男同性戀者與女同性戀者其刻板印象作用的方式，確立異性戀男性性徵，然而卻忽視了暗藏的另類方式。理查‧戴爾的目標並不只是譴責刻板印象，也不在於創造正面的影像，而是在於達到一種自我再現，這種自我再現是複雜的、多樣的、以及有差別的。

　　酷兒理論同時也找回了一些主流的男同性戀與女同性戀作者，讓他（她）們「重見天日」。例如，露比‧瑞琪以歷史上對於性別和性徵的態度，分析《穿制服的女孩》（Mädchen in Uniform）這部電影；茱蒂絲‧梅恩藉由顯示好萊塢導演桃樂絲‧阿茲娜作品中的女同性戀部分，尤其是把焦點放在她的電影中女人之間的關係上，而使得垂死的作者論再次振作起來。酷兒理論同時解讀通俗文本，例如：電影《男裝》（Sylvia Scarlet）及《紳士愛美人》（Gentlemen Prefer Blondes），以對抗異性戀本質。哈利‧班夏夫（Harry Benshoff）在《壁櫥中的妖怪》（Monster in the Closet）一書中，探討恐怖電影中「怪異」和「同性戀」之間的關係。同性戀電影理論同樣擴展及質問蘿拉‧莫薇式的女性主義電影理論的前提。克莉絲‧史特拉亞爾首先在她的〈她／男人〉（She / Man）一文中、以及後來1996年的《越軌的眼睛，越軌的身體》（Deviant Eyes, Deviant Bodies）一書中，提醒注意人物表露出雙性特徵的方式，暗中顛覆了生物上的性別二元性。似乎是獨一無二的身體部分和裝飾的共同出現（留有鬍鬚的女人、穿著女性服裝的男人），破壞了傳統的理解，並且增權給表演者與觀看者。性別表演，擾亂了死板的性別身分。

　　許多的電影理論家把焦點放在同性戀的觀眾上，放在女同性戀者

喜歡的明星上——例如：瑪蓮·黛德莉（Marlene Dietrich）及葛麗泰·嘉寶（Greta Garbo），把焦點放在具有同性戀訴求的馬龍·白蘭度及湯姆·克魯斯（Tom Cruise）身上，放在「極端」人物對男同志的欣賞上——例如：卡門·米蘭達（Carmen Miranda）及茱蒂·嘉蘭（Judy Garland）。他們探究了希區考克電影（例如：《奪魂索》、《火車怪客》），以及流行偶像（例如：蝙蝠俠〔Batman〕和皮威何曼〔Pee Wee Herman〕）中，所隱含的男同性戀性格（Doty, 1993），而同時也發現派翠西亞·懷特所稱的「女性同性戀關係像幽靈般的存在」。酷兒理論也關注男子氣概的再現與男人的身體，即使是在異性戀為主題的電影中，男性也可能因為這種男子氣概和他身體的表徵，而被斷定為投射情慾的對象。在1982年的一篇討論有關「釘在壁上的男性相片」的文章中，理查·戴爾指出「肌肉男」也可能是被盯視的對象（譯按：pin-up原指釘在壁上的美女照片、美女裸照，或釘在壁上作裝飾的東西。過去，一般人認為只有男人會把美女照片和美女裸照釘在壁上，然而，酷兒理論認為男同性戀者也會把「肌肉男」的像片釘在壁上，作為盯視的對象）；酷兒理論也關注同志的感性，它是一種流行現象，藉以把一些對立項目，如：陰柔和陽剛，變得不再正常。

女同志理論家們強烈地要求在建立女同志理論的挑戰上，必須具備某些特性。露比·瑞琪認為，男同志可以挖掘出屬於男同志的素材，那麼女同志則是必須以她所稱之「重寫黛客」（Great Dyke rewrite）的方式，變戲法般的讓它出現（譯按：Dyke係一般所謂「男人婆」）。在這裡，「男同志是考古學家的話，女同志必須是煉金術士」（Rich, 1992, p. 33）。就像同志理論批評心理分析對同性戀的憎惡與恐懼那樣，女同志理論指出心理分析的電影理論：

不但根本反對女同性戀的存在，而且完全不能（在定義上）把
「女同志」納入各種文本的產製、建構或消費的考慮中，同時再製
恐同症與異性戀優勢主義。（Tamsin Wilton, 1995, p. 9）

　　酷兒電影理論同時也藉著和成長中的酷兒劇情片、紀錄片、及錄
影作品一種持續的對話，而顯得生氣蓬勃。電影工作者經常受到酷兒
理論影響的，包括早期的導演，例如：肯尼斯・安格（Kenneth
Anger）、尚・惹內（Jean Genet）、安迪・沃荷、及傑克・史密斯
（Jack Smith），到後來的導演，例如：波丹、芭芭拉・海默（Barbara
Hammer）、蘇・費德瑞克（Su Friedrich）、雪兒・鄧（Cheryl
Dunne）、艾薩克・朱利安（Issac Julien）、蘿莎・馮普拉漢（Rosa von
Praunheim）、約翰・葛雷森（John Greyson）、馬龍・李格斯（Marlon
Riggs）、湯瑪斯・亞倫・哈里斯（Thomas Allen Harris）、理查・范格
（Richard Fung）、普雷提哈・帕瑪（Prathibha Parmar）、湯姆・卡林
（Tom Kalin）、德瑞克・賈曼（Derek Jarman）、葛斯・凡・桑、荒木
（Gregg Araki）、卡琳・艾諾茲（Karim Ainouz）、塞吉歐・比安其
（Sergio Bianchi）、及尼克・迪奧嵌波（Nick Deocampo）等。

❶ See Julia Erhart, "She Must Be Theorizing Things: Fifteen Years of Lesbian Criticism,
1981-1996," in Gabrielle Griffin and Sonya Andermahr（eds）, *Straight Studies
Modified: Lesbian Interventions in the Academy*（London: Cassell, 1997）.

# 多元文化主義、族群及再現

　　相較於女性主義者關注性別，同性戀者關注性傾向，以及第三世界人士關注殖民主義、帝國、及國族性，理論家們於1980年代開始處理於有關種族的議題。我們用來稱呼種族和種族主義的語言，來自於各種不同的傳統：（1）反殖民主義者及反種族主義者的著作；（2）戰後有關反猶太主義及納粹主義的分析；（3）沙特的存在主義及真實性的語言；（4）女性解放運動（請參照Young-Bruehl, 1996, pp. 23-5）。所有這些不同的社會再現，其間的關係為何？是否其中之一為主軸，成為其他的根源？階級會像正統馬克思主義所說的，是所有壓迫的基礎嗎？或者，像一些女性主義的說法那樣，認為父權制度對於社會的壓迫來說，才是最根本的，比階級歧視和種族歧視更為重要？是否能夠通過一種形式的壓迫（例如種族歧視），以「寓言化」另一種形式的壓迫（例如性別歧視）？有沒有所謂的「對等的感知結構」可以讓一個被壓迫的團體認同另一個團體呢？反猶太主義、反黑人的種族主義、性別歧視、以及對同性戀的憎惡，這之間的相似處為何？法農警告他的黑人同胞，要小心反猶太主義者，因為既然憎恨猶太人，它們也會憎恨黑人；然而，法農自己則像第三世界女性主義者及同性戀理論家所指出的，以及像艾薩克·朱利安在他的電影《黑皮膚，白面具》（Black Skin, White Mask）所描繪那樣，對性別歧視及對同性戀的

憎惡卻是視而不見。無疑的，所有類型的「懷恨者」都可能企圖將他們的偏見加以「結盟」，就像口號中所說的：「女性主義是猶太人與黛客的陰謀，以對抗白人。」對同性戀的憎惡及反猶太主義，它們都有同一種強烈傾向，即把龐大的力量加諸他們的目標（「他們」控制一切，或「他們」企圖接管一切），但是，這每一種形式的壓迫各有什麼獨特之處呢？例如人們在他自己的家庭中，可能是「恐同症」（homophobia）思想的受害者，這種情況比較不可能出現在反猶太人或反黑人的種族歧視上。在什麼情況下，一種「主義」才可以像過去那樣的和其他的「主義」搭檔呢？例如，性別歧視、種族歧視、階級歧視都可能帶有對同性戀憎惡的色彩，最重要的（許多理論家可能這麼認爲），不是去隔離這些再現，而是去領悟：種族有階級屬性，而性別也是種族化的……等等。

1980年代的「多元文化主義」（multiculturalism）成爲引發這些討論的一句「行話」。雖然新保守主義諷刺多元文化主義是在要求將歐洲的古典文學和「西方文明研究」猛烈地丟棄掉❶，多元文化主義實際上並不是在攻擊歐洲（廣義來說，包括歐洲以及歐洲散布在全世界的成員組織），而是在攻擊「歐洲中心主義」（Eurocentrism）——亦即攻擊強行將文化異質性放入一個單一典範的觀點中，在這個單一典範的觀點上，歐洲被視爲意義的唯一來源，成爲世界的重心，（相對於世界其他地區）成爲本體論的眞實。作爲一種和殖民主義、帝國主義、及種族主義論述共有的意識型態遺緒，歐洲中心主義是一種殘餘的思想，這種殘餘的思想甚至在殖民主義正式結束之後，仍然滲透及建構了當代的一切實踐活動與再現。以歐洲爲中心的論述是複雜的、矛盾的，從歷史上來看是不穩定的，但是，以一種合成的模式來看，歐洲

中心主義就像一種思考方式，可以被視爲致力於一些彼此增強的知識潮流或活動。歐洲中心思想認爲西方是一個永遠根據神意的歷史命運；歐洲中心思想就像繪畫上的文藝復興觀點一樣，從特定單一觀點來想像全世界，把世界一分爲二──「西方」和「西方以外的」❷，並且把日常語言組織成二元性的階級，隱含了對於歐洲的奉承，例如：我們的「民族」，他們的「部落」；我們的「宗教」，他們的「迷信」；我們的「文化」，他們的「民間傳說」。❸以歐洲爲中心的論述反射出一種線性的歷史軌跡，從中東和美索不達米亞，到古希臘（被建構爲「潔白的」、「西方的」、及「民主的」），到羅馬帝國，再到歐洲和美國的一些重要的大都市。在所有的實例中，只有歐洲被視爲歷史變遷的「馬達」（原動力），包括：民主、階級社會、封建制度、資本主義、工業革命。歐洲中心主義挪用非歐洲的文化與物質產物，而否認非歐洲的成就和自己的挪用行爲，從而鞏固自我意識，讚美自己的「文化的食人特質」（譯按：食人族認爲吃外來人的人肉可以增強體力，文化就像食人族一樣，具有吸納別種文化、藉以豐富自己文化的特質）。

多元文化的觀點批評歐洲中心規範的普遍化，以亞米・西塞的話來說，「多元文化」的概念即是：任何種族都「擁有其他種族所沒有的美、智慧、和長處」。不用說，對「歐洲中心主義」的批評並不是針對歐洲的個人而說的（包括：猶太人、愛爾蘭人、吉普賽人、佃農與女性等），而是從歷史的角度，針對歐洲對外部與內部的「他者」（猶太人、愛爾蘭人、吉普賽人、胡格諾教徒、農民、女人）之間所佔的支配與壓迫關係而說的。很明顯地，這並不是說非歐洲人從某種角度來看要比歐洲人「好」，或第三世界及少數民族的文化原本就比較優

越；歐洲歷史中所存在的「陰暗面」並不會抵銷科學、藝術、及政治成就上的「外觀」，而且，由於歐洲中心主義從歷史的觀點來看，是一個被界定的論述，而不是一個遺傳的傳統，歐洲人可能是反歐洲中心的，就好像非歐洲人也可能是歐洲中心的一樣。此外，歐洲也一再的孕育出它自己的、批評帝國的評論家，例如：德拉卡薩斯（Bartolome de las Cadas）、蒙田、迪德羅、梅爾維爾（Herman Melville）。

在某個層面上，多元文化的概念是非常單純的，它是指世界上各式各樣的文化以及各種文化之間的歷史關係（包括了臣屬和支配的關係）。多元文化主義的「計畫」（相對於多元文化的「真相」）是從有關人們的身分地位、聰明才智、及權力之根本平等的觀點上，理解世界的歷史和當代的社會生活；就其被收編的版本而言，它有如由國家經營的班尼頓（United Colors of Benetton）版的多元主義，既有的權力結構推銷「每月一物」的民族風味，只為了商業或意識型態目的。但是多元文化的激進版，則努力去除再現的殖民性，不僅就文化產品上，也在社群間權力關係上著手。

多元文化主義一詞並無本質上的東西，它純粹只是表明一種論辯，儘管人們知道它的意義含糊不清，不過，在對權力關係的激進批評上、或者在挖苦有關呼喊實質的、以及對等互惠的「相互地方自治主義」（intercommunalism）時，「多元文化主義」一詞還是可能被提起。一種激進的或「多個中心的多元文化主義」（polycentric multiculturalism）要求一種對於文化社群之間的權力關係的徹底重建與重新概念化，它不以隔離的方式看待多元文化主義、殖民主義、及種族等議題，而是以「關聯」的方式看待這些問題；社群、社會、民族、甚至整個大陸並非獨立自主地存在，而是存在於密集交織的網絡關係中。

在這種意義上，這種「關係的」、「對話的」取向是極為反種族隔離主義的；雖然種族隔離可能是暫時性的被強加於社會上，是一種社會與政治的考量，不過，種族隔離絕不可能是絕對的，尤其是在文化的層面上。

若要區別篩選過的、一開始就受到歷史上征服、奴役、剝削等社會體系不平等污染的「自由多元論」（liberal pluralism）❹與更為激進的「多個中心的多元文化主義」，那是可能的。「多中心論」（polycentrism）的概念把多元文化主義全球化，它想像在民族國家之內或之外，根據各種不同社群的內部規則重建一種社群之間的關係。❺在多個中心的想法中，世界有許多動態的文化區域、許多可能的優越點。多中心論所強調的，不是原點，而是強調權力、活力、和對抗；「多個」並不是指一個有限的權力中心，而是隱涉一個有關區分、關係、及連結的系統性原則。不管它的經濟或政治實力如何，從認識論的角度來看，世界上沒有一個單獨的社群或地方是享有特權的。

「多個中心的多元文化主義」和「自由多元論」在下列幾個方面有所不同：首先，「多個中心的多元文化主義」不像「自由多元論」那種道德上的一般概念──例如：自由、寬容、與博愛，「多個中心的多元文化主義」把所有文化的歷史看作是和社會能力有關──不是有關「識別力」的能力，而是授權給被剝奪權力者的能力；「多個中心的多元文化主義」要求變遷，不只是象徵上的變遷，而且是權力關係上的變遷。其次，「多個中心的多元文化主義」並不鼓吹一種假平等的觀點，而是明確地同情未被充分再現及被邊緣化的族群。第三，有鑑於多元論勉強的、心不甘情不願的附加特性──它在既存的主流中，好心地把其他聲音「包含進去」，「多個中心的多元文化主義」則

是興高采烈，把所謂少數民族的社群視爲在共有、分歧的歷史中心部分之積極的、有創造力的參與者。第四，「多個中心的多元文化主義」拒絕統一的、固定不變的、和基本的身分概念，這種概念合併了一套套實際活動、意義、及經驗；更確切地說，「多個中心的多元文化主義」把身分視爲多重的、不固定的、根據歷史事實而建構的、以及持續不斷的差異和多形態的認同的產物❻；「多個中心的多元文化主義」超越了身分策略的狹隘定義，在共同的社會慾望與認同之基礎上，爲所熟知的「聯合」開啓了一條新的道路。第五，「多個中心的多元文化主義」是互惠的、對話的，它認爲所有言詞上的行爲或文化上的交流並不發生在基本的、不相連的、有界限的個人或文化間，而是發生在可通透的、變化的個人和社群之間。（請參照Shohat and Stam, 1994）

　　各種各樣的次潮流相混於更大的潮流當中，這更大的潮流可以被稱爲「多元文化的媒體研究」——亦即有關少數族群再現之分析，有關帝國主義與東方主義媒體的批評，有關殖民及後殖民論述的研究，有關「第三世界」及「第三電影」的理論化，有關「在地媒體」的研究，有關「少數族群」、「放逐的」電影、及「流亡的」電影研究，有關「白人議題」的研究，以及有關反種族主義和多元文化媒體教育的研究。

　　有關主流電影理論與種族及多元文化主義之間的關係，非常惹人注目的是：電影理論在種族及多元文化主義等主題上，長久以來一直保持著沈默。歐洲的及北美的電影理論在二十世紀的絕大部分時間中，似乎一直存在著沒有種族的錯誤觀念。例如，在無聲電影（默片）時期的電影理論，很少有關於種族主義／種族歧視的參考文獻，雖然那個時期正值歐洲的帝國主義及科學的種族主義的高峰期，那個時期

有殖民主義的電影，例如：《食人族之王》（King of the Cannibals）及《好笑的回教徒》（Le Musulman Rigolo）。當歐洲的及北美的默片時期電影理論家們提到種族時，他們傾向於指涉歐洲的民族／民族性；同樣的，理論家們對於電影──例如《國家的誕生》──的評論，傾向於不把焦點放在電影的種族主義／種族歧視上，而是放在電影作為一項「傑作」的身分上。不過，艾森斯坦卻是個例外，因為他在〈狄更斯、葛里菲斯以及今天的電影〉（Dickens, Griffith, and the Film Today）一文中談到了葛里菲斯「用底片為三K黨立碑」。我們也提到過1929年《特寫》期刊上對於電影中「黑奴」的論述，但是，大部分的抗議出現在因為種族隔離政策而形成的社區，所產生的社區報紙上，以及落到一些組織（例如有色人種民權促進協會NAACP）身上。回顧過去，令人十分驚訝的是：評論者和理論家都沒有注意到這些問題，一直到1996年，麥可‧羅金（Michael Rogin, 1996）才指出：「在美國電影的歷史上，有四個轉捩點，分別是1903年的《黑奴籲天錄》、1915年的《國家的誕生》、1927年的《爵士歌手》（The Jazz Singer）、1939年的《亂世佳人》（Gone with the Wind）──這四個轉捩點結合了票房的成功，結合了對於創新意義的批判識別，結合了形式上的創新，以及結合了電影產製模式上的改變，它們都充滿了黑人剩餘的象徵價值，都讓非洲裔的美國人再現他們以外的東西。」

在過去短短的幾十年間，已經有一些探討好萊塢電影有關人種的／種族的／文化的再現等議題的重要著作完成，一份重要的早期研究報告（最早以西班牙文寫成，後來則被廣為翻譯）：艾莉兒‧多夫曼（Ariel Dorfman）和阿曼德‧馬特拉（Armand Mattelart）於1975年所合著的《如何解讀唐老鴨：迪士尼連環漫畫中的帝國主義意識型態》

（*How to Read Donald Duck: Imperialist Ideology in the Disney Comic*），
揭露出了帝國主義的種族主義／種族歧視滲透到迪士尼卡通當中，他
們指出：

> 迪士尼拜訪……遙遠的地區，就如同它的卡通片角色出現在那些
> 地區一樣，不再有任何受譴責的歷史關係，就如同他們只是新近
> 抵達，來分配土地與財富。……迪士尼掠奪所有的民俗傳說、神
> 話故事、十九與二十世紀文學，它也同樣掠奪世界地理。它覺得
> 不需要避免醜化，它重新幫每個國家受洗命名，如同後者只是櫃
> 子上的罐頭，是一個永遠可以帶來歡笑的東西。迪士尼先用可資
> 辨認的音節元素（如：該地區原有的文字，或聽起來像該地區語
> 言的發音），然後加上北美英文的尾音，例如拉丁美洲就會出現：
> Azteclano、Chiliburgeria、Brutopia、Volcanovia、Inca Blinca、
> Hondorica、Sana Banandor；非洲就會出現：Kachanooga、the
> Oasis of Nolssa、Kooko Coco、Foola Zoola；印度就會有：
> Jumbostan、Backdore、Footsore、Howdoyustan等……，這是一種
> 令人不舒服的世界景觀，由少數人來描繪世界上的多數人，只因
> 為前者霸佔風景明信片與旅遊觀光團的壟斷事業。（Dorfman,
> 1983, p. 24）

許多研究都和電影再現美國有色人種的社群有關，對大部分的好
萊塢歷史來說，非洲裔美國人或美國本土印地安人想要再現他們自
己，事實上是不可能的；種族主義／種族歧視進入正式的規定中——
例如海斯法典（Hayes Code）禁止有關不同種族之間通婚的再現，而
且也進入非正式的活動中——例如路易士・梅爾（Louis B. Mayer）規

定黑人只可以作爲擦鞋的人或是搬運工人、服務員、清潔工人。美國的印地安人評論家——例如：凡・迪洛利亞（Vine Deloria）、雷夫與那塔莎・佛拉爾（Ralph and Natasha Friar, 1972）、渥德・邱吉爾（Ward Churchill, 1992）、及其他許多人，討論了美國本土印地安人被二分爲殘忍嗜殺的野獸及高尚的野蠻人；其他的一些學者——尤其是丹尼爾・里伯（Daniel Leab）、湯瑪士・克利普斯（Thomas Cripps, 1979）、唐納德・波葛（Donald Bogle, 1989）、詹姆士・史匿德（James Snead, 1992）、馬克・萊德（Mark Reid, 1993）、克萊德・泰勒（1998）、艾德・葛瑞羅（Ed Guerrero, 1993）、吉姆・潘恩斯（Jim Pines, 1989）、賈姬・鍾斯（Jacquie Jones）、貝爾・胡克斯（1992）、米歇爾・渥勒斯（Michelle Wallace）、及包若（Pearl Bowser），則是探討了反黑人的刻板印象。唐納德・波葛（1989）研究好萊塢電影中黑人的再現，特別強調黑人演員和好萊塢所給予他們的刻板角色之間的不平等對抗；對唐納德・波葛來說，黑人演員的歷史是對抗刻板化的一種奮鬥，和眞實黑人司空見慣的奮鬥一樣，都在對抗一種種族隔離政策體系的禁錮傳統。黑人演員對抗刻板形象的方式，最好的狀況是將演出的角色個體化，海蒂・麥丹尼爾（Hattie McDaniel，《亂世佳人》中飾演郝思嘉女僕的黑人女星）「炫耀式的老闆作風」，直接看著郝思嘉的眼睛，可被解釋爲對於種族歧視體系的敵視。整體而言，波葛強調黑人演員爲了配合劇本與電影公司的要求，運用有彈性的想像與之對抗。它們能夠轉化被貶抑的角色，變成帶有抗拒的表演，透過特有的聲調或人格特質，使得觀眾馬上就能感受到。這類的表演可以是波詹哥（Bojangle）所謂的「都會性」（urbanity），羅切斯特（Rochester）的「混凝土腔調」（cement-mixer voice），路易斯・畢佛（Louise

Beaver）的「雀躍」（jollity），或者是海蒂‧麥丹尼爾的「傲慢」（haughtiness）（同上，p. 36）。表演本身暗示了解放的可能。

除了有關美國本土印地安人和非洲裔美國人的研究之外，也有一些有關其他「少數」族群（例如拉丁美洲人）刻板印象的重要研究（請參照Pettit, 1980；Woll, 1980；Fregoso, 1993）。亞倫‧吳爾（Allen L. Woll, 1980）指出，男性暴力的基礎相當於拉丁美洲男性的刻板印象——土匪、流氓、革命者、鬥牛士；同時，拉丁美洲女性的刻板印象則是被魯‧維勒茲（Lupe Velez）的電影——1933年的《辣椒》（Hot Pepper）、1934年的《渾身是勁》（Strictly Dynamite）、及1940年的《墨西哥豪放女》（Mexican Spitfire）等片名影響，集「悶騷、勁辣」於一身。亞瑟‧G‧佩提（Arthur G. Pettit, 1980）追溯了像是邦特連（Ned Buntline）及蓋瑞（Zane Grey）一些作家想像英國「征服小說」（conquest fiction）的互文。佩提認為，征服小說中的墨西哥，就「相對於英國標準本質」來說，被負面地定義，英國的征服小說作者們將先前對印地安人和黑人的刻板印象轉移到混血的墨西哥人身上；在這些著作中，道德因為膚色而有不同的等級，膚色愈深，人物特質愈差（同上，p. 24）。

刻板印象的分析——對負面角色特徵重複出現所做之批評性研究，做出了一些重要的貢獻：（1）在原先看來零散、不完全的現象中，找出具有壓制性的歧視模式；（2）強調在有計畫的負面描繪下，那群受害者心理所受到的蹂躪（不論是透過刻板印象本身的國際化，或是透過刻板印象散佈的負面作用）；（3）標記出刻板印象的社會機能，證明意識型態不是一種錯誤的感知，而是某種形態的社會控制，將成為愛麗絲‧華克所稱的「影像的牢籠」（prisons of image）；同樣

的，對於正面影像的迫切需要，說明了一種影響深遠的邏輯，卻只有優勢族群無法瞭解。主流電影不斷推銷它們的男女英雄，少數社群當然有權要求他們應有的那一份，這不過是要求平等再現的簡單議題。

隨著這類重要的「影像研究」工作，有人對於方法與理論的侷限提出異議。史帝夫·尼爾（1979-80）利用心理分析學及後結構主義，概述了一些有關刻板印象分析的問題——包括：過分強調角色、天真的相信所謂的「真實」、及未能揭露種族偏見爲社會上的實際情況。部分修正主義者的著作最早出現在1983年《銀幕》雜誌〈殖民主義、種族主義及再現〉（Colonialism, Racism, and Representation）的特刊上，特刊的序言出自勞勃·史坦和路易士·史班斯（Louise Spence）之手，而特刊上的文章則由勞勃·庫魯茲（Robert Crusz）、羅絲·湯瑪斯（Rosie Thomas）、及其他一些人所執筆；接著是1985年由朱立安尼·伯頓（Julianne Burton）編輯的〈他種電影，另類評論〉（Other Cinemas, Other Criticisms）的特刊；然後，則是以艾薩克·朱利安和柯貝納·莫瑟在1988年所編輯的帶有諷刺意味的特刊標題——「討論種族的最後『特刊』」，而達到最高點。分析家們要求一種轉變，該種轉變類似從女性主義分析之「女性形象」的研究，轉變爲奠基在符號學、心理分析學、及解構上更精細的分析。這些評論家雖然認識到有關於刻板印象分析的重要性，不過，他們還是提出了一些有關於這些研究取向在方法學上的基本前提問題；雖然有關刻板印象分析引起有關社會可信度及模仿正確性的正當性問題（有關負面及正面的形象問題），這類的研究前提，仍奠基於單一的逼真性概念。❼一種對於真實的執著，把問題視爲純粹的「錯誤」和「扭曲」，猶如一個社會的「真實情況」是沒有疑問的、透明的、以及容易接近的，而相對的「謊話」

是容易被揭露的。

　　從一種理論及方法學的觀點來看，刻板印象取向帶有一些隱藏的危險或容易犯的錯誤。❽對形象的過分關注──不論是正面的或負面的，可能導致一種「本質論」，那是一種較不精細的評論，把一種複雜多樣的描繪縮減爲一種有限的、具體化的精簡常規；這種簡化的單純化冒了重現種族主義的風險。這種本質論最初產生於某種「無歷史相對論」（ahistoricism）中，它的分析傾向是固定的，不考慮本質的變化、變形、變遷、或功能的改變，忽略了刻板印象的歷史不穩定性，甚至忽略了刻板印象語言的不穩定性。刻板印象的分析同樣引導了個人主義的探討，在個人主義的討論中，個別的角色仍是參照點，而不是以更大的社會範疇（種族、階級、性別、國家、性傾向）爲參照點；個人的道德比更大的權力結構獲得更多的注意。把焦點放在個別的角色上，同樣遺漏了整體文化（相對於個人）可能被誇張或錯誤的再現（沒有任何一個個別角色是可以套用刻板常規的）的情形。許多好萊塢電影錯誤模擬第三世界，在人種誌、語言學、甚至地誌學上犯下了不計其數的大錯誤，例如巴西人戴著墨西哥帽子，跳著探戈舞，這和刻板印象本身較少關係，倒是和殖民論述刻意忽視有關。

　　道德的及個人主義的取向同樣忽略了刻板印象的矛盾本質。以多尼‧摩里森（Toni Morrison）的話來形容，黑膚色的人代表了兩種截然的對立面：「一方面，他們代表仁慈、無害及謙卑的守護、以及無盡的愛」，另一方面，「代表極端的愚蠢、不正當的性行爲、雜亂無章」。道德的取向同樣也避開道德的相對性的議題，省略掉「對誰而言是正面？」的質問。它忽略了一個事實，那就是：被壓迫者可能對道德有不同的看法，甚至有一種對立的看法。被優勢的團體視爲正面

的，例如那些在西部片中為白人打探消息的印地安人的行為，可能被受壓迫團體視為叛徒；好萊塢電影中的禁忌不在於正面的形象，而是在於種族平等的形象、憤怒與反感的形象；專門注意正面形象，同樣也省略了明顯的差異，省略了社會上以及道德上的「眾聲喧嘩」，省略了任何社會團體的特性。一部做作的正面形象電影暴露出對於片中描繪的團體缺乏信心，而該團體通常也不幻想自己的完美。沒有人可以假設在控制再現和產生正面形象之間有必然的連結，許多的非洲電影，例如1991年的《列飛》（Leafi）及1990年的《英雄之舞》（Finzan），並沒有提供有關非洲社會的正面形象，當然，更重要的是，它們提供了非洲人對非洲社會的觀點，它們不是顯示英雄，而是顯示主體；在這種意義上來說，「正面的形象」或許是不可靠的符號。畢竟，好萊塢從來不擔心它送到全世界各地的電影，把美國描繪成一個盜賊四起、奸淫擄掠的地方。

對於社會側寫、情節、及角色的偏重，經常導致對特定電影面向的輕視，經常使得電影分析像分析小說或舞台劇一樣簡單。一個面面俱到的分析必須注意「綜合」，包括：敘事結構、類型傳統、電影風格；在電影研究中，以歐洲為中心的論述或許不是由故事人物或情節所傳達，而是由照明、構圖、場面調度、音樂所傳達；電影把社會的權力轉換成前後景的標示、銀幕內外的標示、說話及靜默的標示。談到社會族群的「形象」，我們必須要問有關形象本身的一些問題：不同社會族群的再現，在鏡頭中佔了多少空間？他們是以特寫鏡頭還是以長鏡頭的方式再現？和歐美角色比較起來，他們再現的頻率和時間如何？他們是否被允許與其他族群串連？或者他們永遠需要主流權力的居中傳達？他們是積極的、渴望的角色？或只是裝飾性的道具？視線

連戲是以一種凝視來標示，或是有其他種可能？誰的觀看是交互進行的？誰的觀看被忽略了？角色的位置如何傳達社會的距離或地位的不同？肢體語言、姿態、及面部表情如何傳達社會的階級制度、傲慢、屈從、怨恨、與驕傲？有沒有一種美學區隔存在，可以讓一個團體的四周光環圍繞，而讓其他的團體變成壞人或惡棍？哪些相似處告知了藝術的及種族的／政治的再現？

對於刻板印象取向的批評，暗示在一種寫實且充滿戲劇性的美學標準中假定「完美的」三度空間角色是值得嚮往的。在由單一面向描繪電影歷史的情況下，所期待的更複雜和更「逼真的」再現是完全可以理解的，但也不應該排除更為實驗性的、反假象的另類選擇。逼真的正面描繪不是對抗種族主義或發展解放觀點的唯一方法，例如，在布萊希特的審美觀點中，（非種族的）刻板印象可能適合推斷意義和除去既有權力中的神祕因素，在這種情況下，角色不被呈現為原型角色，而是被呈現為矛盾的場域；同樣的，巴赫汀理論所諷刺的這類角色，同樣是負面的、甚至怪誕的影像，以傳達社會階層結構的深度批評。挖苦或諷刺性的電影可能比較不關注於建構正面的形象，而比較關注在質疑觀眾自己帶來對刻板形象的期待；另一方面，有人用類型特性來閃躲有關種族歧視的指控——例如：「那只不過是一齣喜劇！」，「白人也同樣被諷刺呀！」，「所有的角色都很滑稽！」，則是非常的含糊，因為這樣的反駁全都依靠形式和諷刺的對象，完全在於誰是那個笑話的嘲弄對象。（其他有關正面形象的評論，請參照Friedman, 1982；Shohat and Stam, 1994；Diawara, 1993；Wiegman, 1995；Taylor, 1998）

雖然在某個層面上，電影是模仿和再現，不過，電影同時也是一

種「發聲」，是一種在社會之中，產製者與接收者之間因情境而定的交談行為。說藝術被建構而成的，那是不充分的，我們必須說：為誰建構？而且，相關聯的意識型態和論述為何？在這種意義上，藝術這種再現不僅是模仿的再現，而且是一種政治意識的再現，一種聲音的再現。❾在這種觀點上談論1983年的《第一滴血》（First Blood）這部電影，將更有意義。我們不說「扭曲」真實，而是「真正」再現出一個右翼的論述，被設計用來奉承與鼓勵危機中的帝國，其男性主義無所不能的幻想。在方法學上，一種替代刻板印象取向的研究，是少談形象，多談聲音和論述。「形象研究」（image studies）一詞，象徵性的省略了口語和所說出來的內容。對於電影中的種族作比較細膩的討論，常常較少強調一對一的、對於社會或歷史真實模仿的恰當與否，而比較強調聲音、論述、及觀點，包含那些在影像本身上的作用。評論者的任務在於提醒注意其中的文化聲音，不只是那些在聲音「特寫」中聽得到的聲音，而且還包括那些被扭曲或者被文本淹沒的聲音；問題不在於多元論，而是在於多元的發音性質，這種取向將致力於培養、甚至強調文化差異，而徹底破壞從社會產生出來的不平等。

　　1980年代和1990年代見證了一種企圖超越有關被隔離團體（例如：美國的印地安人、非洲裔的美國人、拉丁裔的美洲人）的研究，這種研究支持相對及對位性的取向（請參照Freidman, 1991；Shohat and Stam, 1994）。那段期間同樣也目睹了「白性研究」（Whiteness studies）的出現，此一動向，回應有色人種學者們要求對種族主義的影響加以分析，不但討論種族主義下的受害者，而且討論加害者。白性研究的學者質疑壓倒性的白人規範之下的和平，「種族」因此而被指為其他（非白人的）種族，而白人心照不宣地被安置為不被標記的

規範。雖然「白」像「黑」一樣，在某個層面上只是文化上的虛構物，沒有任何科學上的根據，不過，它同樣也是一種社會的眞相，對於財富、聲望、和機會的分配有非常眞確的結果（Lipsitz, 1988, p. vii）。在西奧多・艾倫（Theodor Allen）和諾耶・依耐提夫（Noel Ignatiev）有關各種不同的「種族」（ethnics，例如愛爾蘭人）是如何變成白人之歷史研究中，「白性研究」僅把白「披露」爲另一種種族性，然而這種種族性在歷史上被過度的偏重。可以想見的是，這種動向最後必然標記出「純潔的白人主體」之終結，同時也終結把第三世界或少數族群「他者」視爲單一族群、卻把白人歸類爲「沒有種族性」的實踐。

多尼・摩里森、貝爾・胡克斯、可可・富斯科（Coco Fusco）、喬治・立普斯（George Lipsitz）、及理查・戴爾是許多質疑白人規範性概念的一些人。理查・戴爾（1997）把焦點放在西方文化中的白人再現，他指出，「有色人種」（people of color）一詞作爲「非白人」的稱呼，暗示白人是沒有顏色的，因此是基準的、成爲規範的：「其他種族有種族之分，我們（白人）就只是人」（同上，p. 1）。理查・戴爾指出，即使在照明技術及特殊方式的電影照明（打光）上，也有種族的暗示，並且在大多數的電影技術手冊中，都假設「標準的」臉孔即是白人的臉孔。

「白性研究」充其量只不過是將「白」變爲無標記基準的看法，加以質疑，要求注意理所當然的特權（例如白人不會變成媒體刻板印象的對象）；而「白性研究」最激進的策略，則籲求「種族叛變」（race treason），如同約翰・布朗（John Brown）一樣，以去除白人的特權。同時，「白性研究」冒著再一次把白人作爲中心的那種自我陶醉的風

險，冒著把主體變回假定的中心之風險——一句演藝圈的名言用在這裡是這麼說的：「說我壞話沒關係，請儘量說。」。「白性研究」同時需要在全球的語境中被看見，「黑」和「白」不是運作的類目，而只是社會階級。重要的是保持一種混雜的關係，以及社群的彼此牽連，從黑中察看白，從白中察看黑，而不落入一種簡單的合成論述；在全球化的世界中，或許現在正是時候來思考「比較的多元文化主義」，思考「關係研究」。印度電影和埃及電影之間的「關係性」為何？或者，中國電影和日本電影之間的關係性為何？有關種族和種姓制度的議題在其他國家又是如何？哪些論域被展開？這些研究都有一段很長的路要走，以除去那種經常只把焦點放在美國的議題，以及好萊塢的再現那種狹隘的討論上。

❶ 對羅傑・金伯（Roger Kimball）而言，多元文化主義必然包含「一種對……思想觀念的抨擊，亦即：儘管我們之間有許多差異，不過，我們都擁有理智的、藝術的、及道德的遺產，這些遺產大部分來自於希臘人及《聖經》，讓我們免於混亂和落後。因此，多元文化主義者希望省略掉的正是這種遺產」（請參照Roger Kinball, *Tenured Radicals: How Politics has Corrupted Higher Education.* New York: HarperCollins, 1990）。

❷ 詞組──「西方」和「西方以外的」，就我們所知，可追溯至Chinweizu's *The West and the Rest of Us: White Predators, Black Slaves and the African Elite*（New York: Random House, 1975）.該詞組也在Stuart Hall and Bram Gieben（eds）, *Formations of Modernity*（Cambridge: Polity Press, 1992）中，被使用到。

❸ 這些概念，後來被Shohat and Stam（1994）進一步發展。

❹ See Y. N. Bly, *The Anti-Social Contract*（Atlanta: Clarity Press, 1989）.

❺ Samir Amin在他的著作*Delinking: Towards a Polycentric World*（London: Zed Books, 1985）中，以類似的用語，論及經濟上的多中心論。

❻ 類似的觀點，見Joan Scott, "Multiculturalism and the Politics of Identity," October 61（Summer 1992）, and Stuart Hall, "Minimal Selves," in *Identity: The Real Me*（London: ICA, 1987）.

❼ 史蒂夫・尼爾指出，刻板印象是同時根據經驗的「真實」（正確性／準確性）與意識型態的「真實」（正面的形象）之間的關係而做出判斷的。

❽ Shohat and Stam（1994）develops these ideas at much greater length.

❾ 科貝納・莫瑟和艾塞克・朱利安的想法類似，他們二人都區別出作為一種描述用的再現，以及作為一種代表用的再現。

# 第三電影再議

　　長久以來，世界上各種「第三世界」和「第三電影」，大都被規範的電影歷史所忽略，以及被以歐洲爲中心的電影理論所忽略；當沒被忽略時，第三世界電影還是被屈尊俯就地對待，就好像第三世界電影只是北美與歐洲眞正電影的影子。然而，1980年代和1990年代，確實是名符其實有關第三世界電影理論和學術的爆炸年代，導致許多英文相關著作出現，包括：泰象‧H‧蓋布瑞爾（Teshome H. Gabriel）在1982年作爲先導性的著作《第三世界中的第三電影：解放的美學》（*Third Cinema in the Third World: the Aesthetics of Liberation*）、羅伊‧阿姆斯1987年的《第三世界電影與西方》（*Third World Filmmaking and the West*）、曼斯亞‧迪瓦拉1992年的《非洲電影》（*African Cinema*）、以及法蘭克‧烏卡迪克（Frank Ukadike）1994年的《黑色非洲電影》（*Black African Cinema*），還有討論古巴電影、墨西哥電影（Mora, 1988）、阿根廷電影、巴西電影（Xavier, 1998）、以色列電影（Shohat, 1989）、以及印度電影的著作，一些由吉姆‧潘恩斯和保羅‧威勒門（1989）、約翰‧唐寧（John Downing, 1987）、麥可‧夏南（Michael Chanan, 1983）、朱立安尼‧伯頓（1985；1990）、默比‧贊（Mbye Cham）和克萊兒‧安得烈－瓦金（Claire Andrade-Watkins, 1988）、麥可‧馬丁（Michael Martin, 1993；1997）等人所寫的論文合集，另外

還有一些期刊持續討論第三世界電影的專欄文章，主要包括：《影痴》、《跳接》、《電影季刊》（*Film Quarterly*）、《框架》、《銀幕》、《獨立製片》（*The Independent*）、《黑人電影評論》（*Black Film Review*）、《電影研究季評》（*Quarterly Review of Film Studies*）、《*Cinemaya*》、《東－西電影雜誌》（*East-West Film Journal*）、《*Cinemais*》、《*Imagems*》、及其他許多期刊。

但是，如果電影的第三世界主義逐漸興盛，那麼，政治的第三世界主義則是面臨危機。革命的1960年代那種「第三世界的興奮」，長久以來因為共產主義崩潰、因為熱切期望「三洲革命」（tricontinental revolution）實現所帶來的挫折感、因為認識到「大地之不幸」（指涉法蘭茲・法農的著作）不必然會造成革命，而帶來覺醒。同時認識到國際上地緣政治學和全球經濟體系，即使是社會主義體制，也不得不和跨國的資本主義言和（一位巴西激進的「依賴理論」〔dependency theory〕的籌劃者費南度・卡多索〔Fernando Henrique Cardoso〕做了這種批評，他現在是巴西新自由派的總統）。

這種覺醒，帶來一種對於政治、文化和美學可能性的重新思考，革命的辭令開始受到某些懷疑論的歡迎。由於外在的壓力和內在的自我質疑，電影也表現出一些變化，早期電影反殖民的驅動力，逐漸變成更為多樣化的主題；曾經譴責好萊塢霸權的電影工作者，開始與華納公司談合作案，並把影片送上HBO電影頻道。文化及政治的批評，藉著將反殖民主義運動根本合理性視為理所當然，而呈現出一種新的「後第三世界」型態，同時也探查第三世界國家中社會及意識型態的裂縫。❶在電影工業的術語中，理論家和電影創作者都十分清楚，不能以二分法的方式，理論化大眾媒體，而且要創作出一種能夠產生政治

體認和美學創新的電影，能滿足觀眾，並讓電影工業興盛起來。

在此同一時期（1980年代和1990年代），同樣也目睹了一個術語的危機在「第三世界」一詞的四周打轉，現在，這個字眼被視爲一個令人爲難的好戰時期的遺風。阿傑茲·阿默得從馬克思主義的觀點，認爲第三世界理論是一種「開放式的意識型態召喚」，有關第三世界理論的論文討論三個世界中的階級壓迫，而將社會主義侷限在如今不存在的「第二世界」中（請參照Ahmad, 1987；Burton, 1985）。鑑於詹明信就生產體系定義第一世界爲資本主義和第二世界爲社會主義，阿傑茲·阿默得（Aijaz Ahmad）則指出，第三世界被定義爲具有某些「經驗」，被定義爲「遭受過」或「經歷過」殖民主義。三個世界的理論不但摧毀異質性，遮掩矛盾，並刪除差異，而且還把相似處弄模糊。就媒體而論，「第三世界」的概念就像傑佛瑞·李維斯（Geoffrey Reeves）所寫道的，把「標記著差異的國家歷史、歐洲殖民主義的經驗、資本主義生產與交換關係、工業化和經濟發展的各個層面差異……、及人種上的、種族上的、語言上的、宗教上的、和宗教上的差異」（Reeves, 1993, p.10）變得均質。「第三世界」一詞，迫使進入一個不自在的——而且經常是純理論的——結盟關係，將非常多產的電影工業（例如：印度、墨西哥）、間歇性多產的電影工業（例如：巴西）、以及那些電影產量極少的國家（例如：辛巴威、馬達加斯加、哥斯大黎加）全部都併在「第三世界」中。

第三世界論甚至可能有礙第三世界電影在世界上的機會。這種有關於「第三世界電影」的批判性概述，就像安東尼·古瑞拉提（Anthony Guneratne）所指出的，對「第一世界電影」來說，是難以想像的；此外，這些有關於「第三世界電影」的批判性概述是在庇護不對

等的情況下作出來的，對第三世界電影帶有負面的推論，「忽略了『第三世界』社會中的觀眾，而在已開發國家做研究的學者們傾向於將他們自己政治上的想法當作一種道德上的要求，投射在『第三世界』的電影上，卻沒有強烈要求『第一世界的電影』也具備有同樣的要求」❷。因此，第三世界（及「少數民族」）的電影創作者應該為那些被壓迫者發言，但是並沒對昆汀‧塔倫提諾或馬丁‧史柯西斯如此要求。第三世界電影的概念從而導致一種對於亞洲、非洲、及拉丁美洲電影的指導性壓力，以達到第三電影的標準。一種極為粗略的異國風情，意味著第三世界的電影所描述的中產階級——例如伊朗的中產階級，並不是「眞正的」第三世界；第三世界的電影意識型態同樣也冒了為符合正確的電影公式、而忽略特定國家的具體情況、需要、及傳統的風險。

第三世界的概念同樣也省略了存在於所有世界中的「第四世界」（Fourth World），包含了稱為「土著的」、「部落的」、或「最原始民族」的族群。簡言之，仍然居住在同塊土地的原住民後裔，卻被外來移民或征服者控管。根據一些估計，多達三千個原住民部落，代表大約二億五千萬的人口，卻被兩百個國家聲稱擁有對他們的統治權。

第四世界的人們更是經常出現在民族誌電影中；最近以來的民族誌電影企圖除去殘留的殖民主義者態度。雖然在以前的民族誌電影中，自信而科學的旁白，傳遞被攝主體無法回應的「眞相」（然而有時候刺激了「原住民」表現出遺棄已久的儀式祭典）；民族誌電影製作者藉由質疑他們自己的權威來理論化他們自己的實際活動，他們致力於「共有的電影製作」、「參與的電影製作」、「對話的人類學」、「自我指涉的疏離」、以及「互動的電影製作」，像藝術家經歷一種自我懷

疑，懷疑自己是否有能力為他人發言。❸電影創作者這種新的穩重態度，代表反殖民主義理論以及反東方主義理論的影響，在這種情況下，電影創作者和理論家摒棄那種教學模式的或人種誌模式的菁英論，傾向相對的、多元的、因情況而異的模式。理想上，問題不再是一個人如何再現他者，而是一個人如何與其他人合作。其目標在於「保證」他者在生產的所有階段之有效參與（包含理論的生產）。

同時，原住民在很少或毫無協助的情況下，已經著手再現他們自己。我們現在可以看到1998年由美國印地安人編劇、製片、導演、以及演出的第一部自主的劇情片：《狼煙》（Smoke Signals），這部電影由謝爾曼・阿列克西（Sherman Alexie，來自美國華盛頓州的Spokane市）的原著——《獨行俠與東多在天上打架》（*The Lone Ranger and Tonto Fistfight in Heaven*）改編而來，由克利斯・艾爾（Chris Eyre）導演；故事描寫經常嘲笑媒體的兩個年輕的Coeur d'Alene族青年（其中一個人說道：「如果有任何比觀看印地安人在電視上表演還要可悲的，那就是看著印地安人觀看電視上印地安人的表演」）。在紐西蘭，李・塔瑪荷利（Lee Tamahori）1994年的電影《戰士奇兵》（Once Were Warriors），是第一部打入國際市場的毛利人電影。近來的卓越進展即是出現了「原住民媒體」（indigenous media），就是把視聽設備（例如：攝錄影機、錄放影機）用在有關原著民文化與政治的目的上。原住民媒體一詞，就像費伊・金斯伯格（Faye Ginsburg）所指出的，是矛盾的，它同時讓人聯想到原住民的自我認識，以及電視電影的龐大組織架構。❹在原住民媒體中，製作人本身就是接收者，伴隨著相鄰的社群，有時候伴隨著疏遠的文化習俗或節慶——例如：在紐約和舊金山舉行的印地安人電影節。三個最活躍的「原住民媒體」製作中心

是：北美洲的印地安人（Inuit族、Yup'ik族）、亞馬遜盆地的印地安人（Nambiquara族、Kayapo族）、以及澳大利亞的原住民（Warlpiri族、Pitjanjajari族）。充分運用的話，原住民媒體可以變成一種增權的載具，傳遞土著社群對抗被迫遷離自己土地的訊息，傳遞生態破壞和經濟惡化的訊息，以及傳遞土著社群文化被消滅的訊息。❺

原住民媒體的問題引出一些複雜的、理論上的議題，本土影視節目的製作者面臨了費伊·金斯伯格所稱的「浮士德式的困境」：一方面，他們將新科技用在文化自我肯定上，另外一方面，他們將極有可能造成族群瓦解的科技，予以普及。有關原住民媒體的主要分析家，例如：費伊·金斯伯格和泰倫斯·透納（Terence Turner），並不認為這些作品被鎖進束縛住的傳統世界，而只是關注「斡旋不同的界限，斡旋時間和歷史的破裂」；並且經由協商「與土地、神話及儀式的能量關係」❻，促進身分建構的過程。有時候，這樣的作品不再只是用來肯定既有身分，而變成「一種文化創新的手段，用以折射、及重組來自優勢社會及少數族群社會的元素」。❼費伊·金斯伯格認為，我們正在處理的，不只是西方視覺文化的改編，而是一種「新型態的集體自製」（Ginsberg, in Miller and Stam, 1999）。同時，不論是原住民或人類學面臨的問題，原住民媒體不應該被視為神奇的萬靈丹；原住民媒體的作品可能會在自己的社群內引起派系分裂，也可能被國際性的媒體用來當作後現代當中的諷刺標記。❽

雖然在全球化的時代，「第一」、「第三」、和「第四」世界重疊在一起，不過，國際間的權力分配仍然傾向於使得第一世界的國家（現今被稱為「北方」）成為文化的傳輸者，而迫使大部分的第三世界國家（現今所謂的「南方」）處於接收者的地位；這種情況的一項副產

品是第一世界的少數民族（例如非洲裔的美國人）能夠向全球推展它們的文化產品，例如，由住在法國的北非人所製作的"beau"影片，就有美國黑人嘻哈音樂（hip hop）的影響成分。在某個層面上，電影繼承了由帝國的傳播基礎建設、電報網路、電話線路、及資訊設備所鋪設而成的整體結構，使得殖民地和帝國中心連起來，也使得帝國得以監視全球的通訊，並且塑造世界訊息的形象。雖然全世界通常氾濫著北美的電影、電視影集、流行音樂、及新聞節目，不過，第一世界對於第三世界大量的文化產物卻是接收得非常少，而真正接收到的，通常是由跨國合作所居中處理過的東西，當然，這些過程不全然是負面的；同樣是多國合作，有的公司販賣大爛片和罐裝的情境喜劇，同時也有公司引進非洲音樂（例如雷鬼和饒舌樂）到全球各地。問題不在於交流，而是在於交流時的不平等關係。

同時，「媒介帝國主義」（media imperialism）的主題，就像約翰‧湯姆林森（John Tomlinson, 1991）和其他人所主張的，在全球化的時代中，需要加以重新改組。藉由假定西方為全能，媒介帝國主義的主題複製了他們所批評的以歐洲為中心的觀點。首先，就像約翰‧湯姆林森指出的，媒介帝國主義過分簡單化的把第一世界單純地想像成將產品引進未曾懷疑以及被動的第三世界。第二，全球的大眾文化並沒有取代在地文化，不如說是與在地文化共存，形成一種文化上的通用語言，卻有在地的腔調。第三，有一些逆反的狀況，像一些第三世界的國家（墨西哥、巴西、印度、埃及），支配它們自己的市場，甚至變成了文化的出口國。印度電影出口到整個南亞洲和非洲大部分的地方；印度電視版本的連續劇《摩訶波羅多》（Mahabharata）在三年的連續演出中，獲得了90%的家戶觀眾佔有率，以及巴西的Rede

Globo電視公司把它的電視小說劇外銷到全世界超過一百個以上的國家。第四，這些議題是因媒體而異的，一個國家可能拼命的抵抗一種媒體，但是卻被另一種媒體支配，例如，巴西的流行音樂和電視支配了當地的市場，只有在電影方面，媒介帝國主義形成規範。

　　最後，我們必須區別媒體的擁有權和控制權——有關政治經濟學的議題，以及對於接收端民眾造成支配控制的文化議題；「皮下注射模式」對第三世界不適用，就好像對第一世界也不適用一樣：各地的觀眾主動地接觸文本，而特定的社群收編外來影響，也轉化了外來影響；對阿帕杜瑞（Arjun Appadurai）而言，如今全球的文化情況更為交互影響，美國不再是全世界影像體系的操縱者，而只是複雜的跨國建構「影像圖誌」模式之一。在這種新的情勢下，阿帕杜瑞認為傳統、種族、及其他的身分標記變成「滑動的，就像尋找某些確定的事物，經常因為跨國傳播的流動性而受到挫折」。阿帕杜瑞對於這些全球文化的流動，設定了五個「景觀」：（1）人種的景觀——人的景觀，人們構成變動的世界，並且生活在這個變動的世界中；（2）科技的景觀——全球整合的科技，以高速穿越過去無法突破的界限；（3）經濟的景觀——全球觀點的通貨投資與資本轉移；（4）媒體的景觀——製造與散播資訊的能力，以及由這些能力產生出來非常複雜的影像與敘事的作品；以及，（5）思想的景觀——國家意識與反對運動，民族國家藉以組織政治文化。❾如今，核心問題變成了一種介於文化同質化和文化異質化之間的緊張關係，在這種緊張關係中，由阿曼德·馬特拉（Armand Mattelart）和赫伯特·席勒（Herbert Schiller）等馬克思主義者詳加討論的霸權傾向，同時在一個複雜、分離、以及全球的文化經濟中，被「本土化」；同時，阿帕杜瑞使用「滑動」的比喻，會

使得階層化的力量，被視爲理所當然。即使在多元世界中，仍可看到宰制的形式引導這種滑動性。而透過商品與資訊流通來統合世界的霸權力量，也依據權力的階層結構，把商品與資訊散佈出去（目前的形式則較精緻且分散）。

在這個討論中，另外一個突出的詞組是「國族寓言」（national allegory）。對詹明信來說，所有第三世界的文本都「必然是寓言的」，因爲就連那些充滿了個人的或慾望的文本，「也以國族寓言的形式反射出政治的面向：對於個人命運的敘述，總是一個有關眾所周知的第三世界文化與社會準備戰鬥的情況之寓言」。❿ 很難認同詹明信對所有第三世界文本有點輕率的那種「一概而論」；沒有任何一種單獨的藝術策略，可以被視爲適合像第三世界那樣異質性的文化產製，此外，寓言同樣和其他地方的文化產製相關。依斯邁爾‧薩維爾在他的〈寓言與國族〉（Allegory and Nation）這篇文章中，將寓言和歷史關頭的「文化衝擊、壓制、及暴力」連結在一起，指明各種各樣的電影，例如葛里菲斯1916年的《國家的誕生》、艾森斯坦1927年的《十月》、佛列茲‧朗1927年的《大都會》、亞伯‧岡斯1928年的《拿破崙》（Napoleon）、尙‧雷諾1936年的《馬賽進行曲》（La Marseillaise）、以及華依達（Andrzej Wajda）1982年的《丹頓事件》（Danton）等電影一樣，全都有國族寓言的面向（Xavier, in Miller and Stam, 1999）。儘管有這麼多反對國族寓言的概念，但我們可將之視爲比喻的一種表達，爲求得認識論上的完整或描繪，因此用國族寓言來處理第三世界電影，仍是有效的。在第三世界的電影中，寓言也不是一種全新的現象；1930和1940年代的印度，女明星「大膽的娜蒂雅」從外來的暴君那裡營救出被壓迫的人，當時被解讀是一種反抗英國的寓言⓫；但是在晚近的

第三世界電影史中，我們至少發現三種主要寓言：第一，早期由依斯邁爾・薩維爾所分析，受到馬克思主義影響的國族主義寓言——例如：《黑神白鬼》，在這樣的寓言當中，歷史被揭露爲具有內在設計，且採取前進的力量開展。第二，稍晚時期現代派自我解構的寓言（例如《紅燈土匪》〔Red Light Bandit〕），焦點由「比喻」意義的歷史進展，轉移到論述的零碎本質上。在這裡，因爲感受到較遠大的歷史目標不再存在，寓言被用來表達語言—意識的特定狀況。

第三種不同的寓言——無區分的目的論或現代派的寓言，可能在某些電影（例如馬里歐・狄・安德拉德的《同謀者》〔The Conspiradores〕）中被發現，在那些電影中，寓言當作一種防護的僞裝形式，以對抗思想控制的政權。這些電影以古諷今，或者論述一個小世界的權力情況——例如在麥克・里昂尼（Mike de Leon）1982年的電影《1981年級》（Batch '81）中，以大學兄弟會爲比喻，讓人想起大世界的結構（該片即指涉馬可仕統治下的菲律賓）。可以用在所有藝術上的寓言趨勢，在知識分子電影創作者的作品中被增強，並且深深地受到國族主義論述的塑造，這些知識分子電影創作者們覺得有義務爲國族發言，或者就國族爲一個整體而發言，在鎮壓的政權情況下，寓言趨勢甚至變得更強。

早期的第三世界電影理論經常以國族主義爲前提，並且經常假定「國族」（nation）是一個不成問題的專門用語。（電影）作爲國族工業的產物，以國族的語言被產製出來，描繪國族的情況，並且一再循環著國族的互文（文學作品、民間傳說），所有的電影當然都是國族的，就如同所有的電影（不論是印度的神話片、墨西哥的通俗劇影片、或是第三世界的史詩電影）都反射出國族的想像。第一世界的電影創作

者們似乎「超越」微不足道的國族議題，那是因爲第一世界的電影創作者們對於幫他們製作及行銷影片的國族力量，視爲理所當然；在另一方面，第三世界的電影創作者無法掌握國族力量的基礎。也因此，相對的無力造成了一種持續的抗爭，以創造出一種逃避的「確實性」，一代又一代的重複建構。

第三世界的電影創作者視他們自己爲國族打造的一部分，但是，他們有關國族的概念，本身就十分的分歧，受到多重因素的影響，並且是相互矛盾的。一些早期第三世界有關國族主義的討論，把國族主義當作是自明之理，認爲國族主義的議題純粹是驅逐外來的事物以恢復國族，猶如國族是一種「朝鮮薊的中心」，只有在被剝去外層葉子時，才會被發現。或者，換個比喻來說，國族猶如潛在於未成形的石頭中。勞勃多‧蘇瓦茲（1987）稱這種觀點爲「去除法的國族」，也就是簡單地假設排除外來的影響，將會自動地讓國族文化自豪地出現。這種概念有一些問題：第一，單一國族的傳統觀點經常掩蔽了國內的不同族群，一些民族國家可能比較適合被稱爲「多元民族國家」。第二，國族概念的興起，並沒有提供任何標準，以區分哪些才值得留在國族傳統內，對父權社會制度的情緒性辯護，只因爲他們是「我們的」，就是傳統，這幾乎不能被視爲進步的思想。第三，所有的國家，包括第三世界國家，都是異質性的，有都市和農村，有男人和女人，有宗教與俗民，有本地人和外來移民等等，一元化的國族掩蓋了多元的社會與種族聲音；第三世界的女性主義者特別強調，第三世界國族主義革命的主體總是被轉換爲男性。第四，待恢復的國族「本質」是多變化以及逃避的，有些存在於殖民之前的過去，有些存在於國家的農村內部（例如非洲的村落），有些存在於發展的前期階段（前工業時

期），有些存在於非歐洲的種族特點中（例如在美洲民族國家中，存在著原住民或非洲的階層），但是，即使是最受到重視的國族標誌，也經常被外來的事物標記著。第五，學者們強調國族身分被斡旋、被情境化、被建構、被想像的方法，好像被國族主義肯定的傳統是「被發明出來的」；國族像電影一樣，是一種「投射出來的影像」，在本質上，有部分是幻影。於是，任何電影國族主義的定義都必須把國族性視爲是推論的，而且在本質上是文本互涉的，應該考慮階級和性別，應該允許種族的差異和文化的異質性，並且應該是動態的，把「國族」視爲一種逐步發展的、想像的、獨特的「建構」，而不是原始的「本質」。

　　全球化過程的離心力量，以及媒體的無遠弗屆，確實迫使當代的媒體理論家超越「民族國家」的限制性架構；例如，電影如今被認爲是一種徹底全球化的媒體。在人員方面，我們只想到好萊塢電影中的德國流亡者的角色，想到義大利人在巴西的Vera Cruz中的角色，或想到中國人在印尼電影中的角色。印度的波萊塢採用好萊塢的電影情節，又再加油添醋；而巴西的喜劇模仿美國大卡司、大製作的巨片，把《大白鯊》變成了《鱈魚》；此外，好萊塢至今已被內化化爲一個國際的通用語，它差不多存在於所有的電影中，只要持續地誘惑、讓其他電影著魔。不過，不只好萊塢具有國際影響力，1940年代的新寫實主義影響了印度、埃及、和所有的拉丁美洲，法國新浪潮和《電影筆記》則將其魅力投擲到非洲講法語的國家；這樣的影響也不是單向的，荷索（Werner Herzog）、科波拉、和馬丁·史柯西斯對巴西新電影表示讚賞；昆汀·塔倫提諾則標示出受到香港動作片的影響。以前的第三世界電影創作者不再只是侷限於第三世界地區，例如墨西哥的

電影創作者，阿方索‧阿魯（Alfonso Arau）和吉賀默‧特洛（Guil-hero del Toro），在美國工作，而智利的勞爾‧魯茲（Raul Ruiz）雖然以法國爲基地，但也在其他地方工作。

只要它們不被認爲是「本質上」已經構成的實體，而被認爲是凝聚而成的共同計畫，那麼，「第三世界電影」和「第三電影」等專門名詞，都保留了策略上的使用價值，以形成文化實踐中的政治影響。此外，把作爲地理位置的「第三世界」，和作爲指涉一種論述及意識型態方向的「第三世界」區別開來，是很有用的（請參照Shohat and Stam, 1994）。

如果第三世界電影在某方面是一種過時的標籤，那麼，它至少提醒了我們過去我們所慣稱的第三世界，如果以比較廣泛的意義來說，（第三世界）不再是第一世界電影的邊緣，而是實際上產製了世界上大部分的劇情片。第三世界電影包含了主要的傳統電影工業國家，例如：印度、埃及、墨西哥、巴西、阿根廷、及中國，也包含晚近獨立或革命之後的工業國家，像是：古巴、阿爾及利亞、塞內加爾、印尼、及許多其他國家。因此，第三世界和後殖民電影不是好萊塢的窮親戚；更確切地說，第三世界和後殖民電影是世界電影中不可或缺的一部分，基於這個事實，電影理論需要考慮得更周到。

❶更多有關「後第三世界」的討論，見Shohat and Stam（1994）and Ella Shohat, "Post-Third Worldist Culture: Gender, Nation and the Cinema," in Jacquie Alexander and Chandra Mohanty（eds）, *Feminist Genealogies, Colonial Legacies, Democratic Futures*（London: Routledge, 1996）.

❷來自於Anthony Guneratne提議的一本書，題名為*Rethinking Third World Cinema* 由作者提供。

❸請參考，例如：David McDougall, "Beyond Observational Cinema," in Paul Hockings（ed.）, *Principles of Visual Anthropology*（The Hague, 1975）.

❹Faye Ginsburg, "Aboriginal Media and the Australian Imaginary," *Public Culture*, Vol. 5, No. 3（Spring 1993）.

❺除了偶爾應景的節慶（例如：美國印地安人的電影與電視紀念日固定在舊金山和紐約市舉行，原住民的拉丁美洲電影節在墨西哥市和里約熱內盧舉行）之外，地區性的媒體，大部分仍未被第一世界的民眾注意到。

❻Faye Ginsburg, "Indigenous Media: Faustian Contract or Global Village?" *Cultural Anthropology*, Vol. 6, No.1（1991）, p. 94.

❼同上。

❽對於the Kayapo project的批判觀點，見Rachel Moore, "Marketing Alterity," *Visual Anthropology Review*, Vol. 8, No. 2（Fall 1992）; and James C. Faris, "Anthropological Transparency: Film, Representation and Politics," in Peter Ian Crawford and David Turton（eds）, *Film as Ethnography*（Manchester: Manchester University Press, 1992）. Turner 對Faris的回應，見於"Defiant Images: The Kayapo Appropriation of Video," Forman Lecture, RAI Festival of Film and Video in Manchester 1992, 隨後見於*Anthropology Today*.

❾Appadurai（1990）.

❿Jameson（1986）. 詹明信的出色評論，見Ahmad（1987）.

⓫Behroze Gandhy and Rosie Thomas將此論點放進他們的文章——"Three Indian Film Stars," in Gledhill（1991）.

第三電影再議　393

# 電影與後殖民研究

　　曾經被稱為第三世界的理論，如今大部分被合併到後殖民（post-colonial）的領域中。後殖民論述指涉跨學科研究（包括：歷史學、經濟學、文學、電影），探究關於殖民紀錄和後殖民身分的議題，並經常回應拉康、傅科、及德希達等人後結構主義的著作。高瑞‧維士瓦納森（Gauri Viswanathan）把後殖民研究定義為：「在殖民的勢力與其所殖民的社會之間，有關於文化交互作用的研究，以及這種交互作用留在文學、藝術及人文學科的痕跡。」（Bahri and Vasudeva, 1996, pp. 137-8）

　　後殖民理論是一個複雜的混合物，由各種各樣及對立的潮流所組成，包括：有關國族主義的研究——例如班奈迪克‧安德生（Benedict Anderson）的《想像的社群》（*Imagined Communities*）；有關「第三世界寓言」的文學著作——例如：依斯邁爾‧薩維爾、詹明信、阿傑茲‧阿默得等人的著作；有關「次大陸研究群」的著作——例如古哈（Ranajit Guha）、加特吉（Partha Chatterjee）等人的著作；及有關後殖民本身的著作——例如：薩伊德、霍米‧巴巴、及施碧娃等人的著作。後殖民理論建築在早先的反殖民理論和依賴理論上。雖然法農從未談到東方主義論述本身，他在1950和1960年代早期對於殖民主義者所做的批評，預先為反東方主義批評提供了例子。法農使用的文字可

以敘述無數的殖民主義電影，他在《大地之不幸》一書中表明殖民的二元論，殖民者寫歷史，殖民者的生命是一部史詩，一部《奧德賽》（荷馬的敘事詩），而與他對抗的是「懶散、病容枯槁、食古不化的傢伙，對於殖民重商主義開創的動力而言，形成一種幾乎沒有生氣的背景」。

後殖民理論重組法農的見解和德希達的後結構主義。在學術上，後殖民理論的基礎文本是薩伊德（Edward Said）1978年的《東方主義》（*Orientalism*），在該書中，薩伊德使用傅科的論述觀點和權力—知識的連結，檢視西方帝國勢力建構刻板的「東方」的方式。東方和西方的再現是互相構成的，薩伊德認為東方與西方鎖定在不均衡的權力關係中，歐洲的「理性」意識型態產製和東方的「非理性」結合在一起（後來的分析者批評薩伊德同質化西方與東方，並且忽略了東方對西方強勢的各種形式的抗拒。這些批評到了薩伊德的下一本書《文化與帝國主義》〔*Culture and Imperialism*〕，都被「回答」了）。

傅科（部分取道於薩伊德）同樣是後殖民理論上的一位重要影響人物；傅科以「論述」代替意識型態的概念，論述被視為比較廣泛、豐富、比較少被拴在階級和生產等馬克思主義的概念上；對傅科來說，論述不只是一套陳述，論述有其社會的物質性和有效性，而且永遠和權力重疊在一起；對傅科而言，權力就像神一樣無所不在與無所在，權力不是從一個階級體系的中心散發出來，「權力是無所不在的，不是因為權力包含任何事物，而是因為權力來自於任何地方」。霍爾就曾經批評傅科權力概念的模糊不清，認為傅科為「政治的因素」，透過對權力的堅持而保全自己，但是，由於不瞭解「勢力關係」，而沒有建立自己的政治觀（Hall, in Morley and Kuan-Hsing, 1996, p. 136）。

其他的評論者指出傅科著作中無情的歐洲中心論，不但在其焦點上——歐洲的現代性，也在於他無法識別歐洲的現代性與殖民世界的現代性之間的關係；「主體在歐洲被賦予個性，在殖民地就不可能」，在殖民地，歐洲人依靠粗暴的強制力量，而不是婉轉有效的權力運作。（請參照Loomba, 1998, p. 52）

　　霍米·巴巴在有關後殖民的研究上，也曾經是一位重要的影響人物，與他相關聯的一些術語——「兩極徘徊」（ambivalence）、「混雜」、及「協商的第三空間」（third space of negotiation），廣泛的散佈在後殖民研究中。在一連串的文章中，霍米·巴巴引用語言符號學理論以及拉康有關主體的理論，提醒注意殖民經驗曖昧、混雜的性質；第一眼看起來像是徹底的屈從（「模仿」），仔細推敲，卻顯露出一種狡詐型態的反抗（在這種觀點下，霍米·巴巴自己對德希達和拉康風格的模仿，可以被視爲一種顛覆，雖然這種模仿在後殖民的年代中已不再被需要）。霍米·巴巴訴諸「滑動」和「流動性」的語彙，藉著把焦點放在殖民主義無法建構固定的身分，而有效地顛覆（殖民主義）理論。然而，評論者很快就注意到霍米·巴巴以他喜歡的「狡詐而謙恭」的「鬆脫」和「滑動」上，將亞米·西薩和法農的反殖民見解加以去政治化。對他們來說，殖民主義的二元對立本質並非天生而來，而是二元化的殖民權力結構所造成。在這種意義上，狡詐的顛覆對那些被壓迫的人來說，可以被看作是一種有些可悲的安慰獎，好像在說：「你確實失去了你的土地、你的宗教，而且他們還折磨你，但是，朝好的方面來看——你是混種！」同時需要指出，「混合性」長久以來就被拉丁美洲和加勒比海文學的現代主義給予一個正面的評價。

　　在1980年代末期，「後殖民」一詞廣泛地被用來標示那些把殖民

關係及其餘波的議題，變成主題的著作，這顯然和以前「第三世界」典範的衰退相一致。就像艾拉‧蘇黑特所指出的，後殖民中的「後」是指殖民主義終止之後的階段，因此，後殖民一詞充滿含糊不清的時空關係；後殖民傾向於和第二次世界大戰之後獲得獨立的第三世界國家連在一起，但也指離鄉背井、聚居在第一世界大都市中的第三世界族群。後殖民一詞模糊了觀點。如果殖民的經驗是共有的（儘管是不對稱的），是由（以前的）殖民者和（以前的）被殖民者共同經驗的，那麼，「後」就表示「以前的被殖民者」（例如阿爾及利亞人）的觀點？表示「以前的殖民者」（例如法國人）的觀點？表示「以前的殖民拓荒者」的觀點？還是表示那些被迫離開原來居住的地方，而流落到大都市中的混種人口（例如在法國的阿爾及利亞人）的觀點？由於世界大部分的人生活在殖民主義「之後」，因此，「後」這個字，中和了法國和阿爾及利亞、英國和伊拉克、美國和巴西等國之間的明顯差異；此外，藉由暗示殖民主義已經結束，後殖民冒了遮掩殖民遺緒的風險，而同時把探究殖民前的過去，視爲不合法。（請參照Shohat, 1992）

如果1960年代的國族主義論述在第一世界和第三世界之間，以及壓迫者和被壓迫者之間劃上鮮明的界限，那麼，在一種新的全球界域──第一世界和第三世界互相重疊，後殖民的論述便是以一種較細微的差異取代這種相對的二元論。本體論的身分指涉，轉變成一種有關於認同的連結活動；「純正」向「不純」讓步；嚴格的典範瓦解成滑動的轉喻；剛直挺拔、精神十足的姿勢向不修邊幅、沒有節制的姿態讓步。一旦安全的範圍變得較具滲透性，那麼，一種原本帶有刺鐵絲網的疆界，就將變成流動和交叉的影像。未受污染、完整的修辭，向

混合的措辭和雜亂的隱喻讓步；殖民的不相容二元論比喻，向複雜、多層面的身分和主體性讓步，導致各種文化混合型態的專有名詞激增，這些專有名詞包括：宗教上的——例如：「融合」（syncretism）；生物學上的——例如：「混種」；語言學上的——例如：「語言混合」（creolization）；以及人類遺傳學上的——例如：「混血兒」（mestizaje）。

《黑皮膚，白面具》這部由艾薩克‧朱利安高度理論化、記錄有關法農的「後第三世界紀錄片」，為這些論述的轉變發言。雖然這部電影內含第三世界論述基本的反殖民主義信念，不過，它也質疑該論述的限制和其中的緊張關係，特別是在國族之內的種族、性別、性徵、甚至宗教的差異。

雖然後殖民理論汲取後結構主義的見解並加以發展，不過，在某些方面，後殖民理論和後現代主義之間卻是一種敵對的關係，就某種意義來說，構成了它的反相領域。如果後現代主義是以歐洲為中心的、是自我崇拜的、是炫耀其「最時髦性」的，那麼，後殖民性認為西方的模式不能被推而廣之，不能以西方的模式推斷東方，不能以西方的模式推斷「我們在這裡，那是因為你們在那裡」。後殖民書寫強調「混雜性」，要求注意多重的身分屬性。類似的要求早在殖民時期即被提出，現在則更加複雜化，乃是因為獨立之後，地緣關係移置；同時，對「混雜性」的強調，預設一個理論框架，乃受到反本質論的後設結構主義影響，才不致於把身分屬性界定為「不是甲，就是乙」如此單純的區分。雖然反對對於殖民主義的恐懼，以及反對迷信種族的純正，當代的「混雜理論」同樣把自己擺在由第三世界論述所區分的身分界線的對立面。對於「混雜」的頌揚（原先「混雜」具有負面的

價值，如今被扭轉過來），在全球化的年代中，體現出後獨立時代的新歷史契機，產生出雙重的、甚至是多重的身分（例如：法裔阿爾及利亞人、印度裔加拿大人、巴勒斯坦與黎巴嫩裔的英國人、印度與烏干達裔的美國人、埃及與黎巴嫩裔的巴西人）。

最近的一些後殖民電影——例如：史蒂芬・佛瑞爾斯（Stephen Frears）1989年的《山米和羅西睡了》（Sammy and Rosie Get Laid）、格林德・恰達（Gurinder Chada）1994年的《海灘上的巴吉》（Bhaji on the Beach）、以及艾薩克・朱利安1991年的《叛逆小子》（Young Soul Rebels），見證了原先受殖民統治的人，在「（殖民地）母國」成長，那種緊繃的後殖民混雜性。《山米和羅西睡了》片中多種族的街坊鄰居，與地球另一端被殖民的部分「劃清界限」。許多「後殖民混雜」的電影，把焦點放在離鄉背井、聚居第一世界的人們，例如：1991年的電影《印度咖哩》（Masala）中，聚居加拿大的印度人；1991年的《密西西比風情畫》（Mississippi Masala）中，聚居美國的印度人；1985年的《使命》（The Mission）中，聚居紐約的伊朗人；1988年的《遺言》（Testament）中，聚居英國的蓋亞那人；1988年的《告別虛假天堂》（Farewell to False Paradise）中，聚居德國的土耳其人；1985年的《Tea in the Harem》中，聚居法國的北非人；1990年的《愛在他鄉的季節》（Full Moon over New York）中，聚居美國的中國人。這些電影同時反射出現實世界的情況，例如墨西哥與巴基斯坦的「移民」，和他們的家鄉保持密切的聯繫，那是因為搭機往返的花費便宜，另外，像是一些科技，例如：錄放影機（可以看來自家鄉的影片）、電子郵件、衛星電視、以及傳真機等，更別提地區性的有線電視，使用西班牙語或烏都語的節目。老式的同化，向多重中心、多重身分、及多重屬性讓步。

後殖民理論非常有效的處理由媒體和文化商品的全球流通，所產生的文化矛盾與融合，並導致一種經商品化的融合。後殖民論述常用烹飪的隱喻「混合物」（mélange），值得注意的是，印度的電影創作者論及混合masalas——照字面上來說，masalas是北印度語中的「香料」，但是這個字隱含的意思是「來自於舊材料的新東西」，這成了他們製作電影的訣竅（請參照Thomas, 1985）。確實，masalas這個字也構成兩部海外印度人電影片名，一部是印度裔的加拿大人電影《印度咖哩》，另一部是印度裔的美國人的電影《密西西比風情畫》。在前面這部電影中，男神Krishna被描繪成一個粗枝大葉的快樂主義者，透過互動式的錄放影機，在懷有鄉愁的老祖母面前現身。雖然影片嘲笑加拿大官方的多元文化主義，其風格本身卻可以當作一種masala，在這部電影中，北印度「神話」語言，和MTV及大眾媒體的語言混和在一起。

後殖民批評同樣也貼近性別議題。大部分由男人所創造出來的第三世界電影理論，通常並不關注國族主義論述的女性主義批評，性別矛盾則是從屬在反殖民的鬥爭之下：女人被要求「等著輪到她們」；相比之下，1980和1990年代的後殖民論述，質疑國族的壓迫和限制，而非拒絕國族。因此，有色人種的女性主義者要求一種「交叉性」（intersectionality）的分析核心。一些電影受到電影理論的影響，像是：莫娜・海陶（Mona Hatoum）1988年的《測量距離》（Measures of Distance）、崔西・莫法（Tracey Moffat）1987年的《漂亮的有色女孩》（Nice Coloured Girls）、格林德・恰達1994年的《海灘上的巴吉》、以及艾薩克・朱利安1997年的《黑皮膚，白面具》，認為一個全然國族主義論述，無法理解離鄉背井或後殖民主體之多層次且不一致的身分；

1980和1990年代的「後第三世界」理論對解放運動的後設敘事，展現出某種程度的懷疑論，但是，並不必然放棄「解放是值得奮鬥」這種觀點。它並不是從矛盾中逃脫，而是將疑問和危機安置在理論的最核心部分。

　　後殖民理論受到一些批評：（1）它省略了階級（這並不令人意外，許多理論家本來就是菁英份子出身，具有菁英的身分）；（2）它的「心理分析論」（把大規模的政治鬥爭，化為內在精神緊張的傾向）；（3）當新自由經濟主義成為全球化文化變遷後面的驅動力量時，它省略了政治經濟的問題；（4）它的「非史實性」（它傾向以抽象的文字陳述理論，而沒有指明歷史上的時期或地理上的位置）；（5）它否定歐洲人沒有出現之前的前殖民時期；（6）它在學術上和人種學研究之間的關係模糊不清，在這種關係下，後殖民理論被視為複雜的（也就不具威脅性），而人種學研究被視為激進的（請參照Shohat，1999）；以及（7）它和原住民之間模糊不清的關係。儘管後殖民思想強調去疆界化，強調國族主義與國家疆界之人為、建構的本質，以及強調反殖民主義論述的過時，不過，第四世界人民則強調領土主權，與自然的共生關係，以及主動反抗殖民侵略。

# 後現代主義的詩學與政治

被稱之為後現代主義的現象，在某個層面上，把1960年代第一世界和第三世界激進主義的衰退看成是不得了的一件事，但到了1980和1990年代，逐漸覺得沒什麼，同時也接受了資本主義的市場價值；原先認為「馬克思主義是唯一正統的理論視野」的觀念，很快地向巨大的政治重組，以及令人吃驚的意識型態翻轉讓步。在法國，有人評論道：「所有的左派像一群海豚改變航道。」（請參照Guillebauden, in Ory and Sirinelli, 1986, p. 231）在精細的馬克思主義分析——例如電影《林肯的青年時代》——之後，《電影筆記》又回復到1968年以前的作者論分析；在1980年代，對好萊塢異化與壓制的譴責，讓位給布希亞對後現代性非常憂鬱的頌揚。《原貌》期刊的理論家們從一種現代主義者對1970年代歐洲前衛派的吹噓，轉為對美國式自由主義的後現代頌揚（德勒茲和費力斯・加塔力是少數仍舊相信1968年五月遺續的法國知識分子）。和這許多潮流同時的，是一股反體系的力量，是一種對於多元和多重的偏愛，是對早先被系統性的規律壓制、被丟棄和貶謫到邊緣地帶的一切事物的平反。一切被認為是支配性或後設敘事的事物，都逐漸被看作是有問題的，被看作是具有全面化的威脅，甚至被看作是極權主義的。

在最近短短的幾十年間，全球化的結果，以及對革命烏托邦希望

的下降，已經導致有關於政治和文化可能性的版圖重繪，導致政治希望的縮小。自從1980年代以來，人們發現一種與革命以及國族主義言論保持自我指涉及諷刺意味的距離。右派宣告「歷史的終結」，並普遍接受資本主義和民主為共存的伙伴；同時，在左派方面，革命的語言已經被反抗的習慣用語遮蔽，顯示出敘事的危機，以及解放計畫的變化幻影。大量的名詞──像是：「革命」和「解放」，轉變成形容詞的對立，例如：「對抗霸權的」、「破壞性的」、「對抗的」。現在有的，是一種去中心的、多樣性的、在地的、以及微政治的鬥爭，而不是革命的宏觀敘事。雖然階級和國族沒有完全消失，不過已經喪失了它們專屬的地位，它們受到反霸權抗拒力量的補充與挑戰，這些力量包括族群、性別和性徵。它們的內在目標愈來愈像是帶有人類面具的資本主義，而不是社會主義革命。

當代的電影理論不可避免地面對以「後現代主義」這個不穩定的、以及多義的名詞所概述的一些現象。後現代主義一詞暗示了全球無所不在的市場文化，暗示了資本主義的新階段，在這個新階段中，文化和資訊變成最主要的鬥爭領域；後現代主義一詞本身，在繪畫研究上（約翰‧維特金‧夏普曼〔John Watkins Chapman〕在1870年就曾經談到後現代的繪畫）、在文學研究上（厄文‧荷威〔Irving Howe〕在1959年論及後現代小說）、以及在建築上查爾斯‧簡克斯（Charles Jencks）有一段很長的史前史。蓋‧狄伯德在1967年出版《奇觀的社會》這本書中，就已經預示了後現代主義；在該書中，這位法國的「境遇主義者」（situationist）認為一切事物一旦被直接經歷，必被轉變成一種再現；藉由把注意力從政治經濟本身，轉移到符號和對日常生活的思索上，蓋‧狄伯德明確預示了布希亞類似的想法。

後現代主義在某個層面上不是一個事件，而是一個論述、一個觀念的框架，如今已經被「伸展」到了斷裂點；就像狄克・柯碧吉（1988）所指出的，後現代主義已經顯露出一種千變萬化能力，在不同國族和不同學術領域中改變意義，標示出一大堆異質現象，範圍從建築裝潢到各式各樣的社會或歷史情感的轉變。狄克・柯碧吉在後現代主義中，識別出三種「奠基的否定」：（1）「對於總體性的否定」（the negation of totalization），亦即一種對於論述的對抗，這個論述提出先驗的主體，定義基本的人類本質，或指定人們集體目標；（2）「對於目的論的否定」（不論是作者權威式或者是歷史宿命）；以及，（3）「對於空想的否定」，亦即對於李歐塔（Jean-François Lyotard）所稱「西方的大敘述體」──對於進步、科學、或階級鬥爭的信仰──的懷疑論（有人把這種狀況總結為：「神已經死了，馬克思也已經死了，我自己也覺得不太舒服」）。沒有延續性的「後」，相當於喜歡以de或dis為字首的字──例如：「去中心化」（decentering）、「移置」（displacement），而帶有「把先前既存的典範予以去神祕化」的意思。後現代主義喜歡那些暗示開放、多重性、多元性、異端、偶然性、及混雜性的專門名詞。

在詹明信矛盾的公式化表述中，後現代主義是「統一的變異理論」，在兩股力量間拉扯，一邊試圖用總體的宣稱來統一，另一邊則不斷增加內在的差異性（Jameson, 1998, p. 37）。後現代主義把當代社會所構成之片斷及異質性的身份擺在最重要的地位，在此，主體性變成「游牧的」（德勒茲的用語）和「精神分裂症的」（詹明信的用語）。在後現代主義派的著作中，其他的主題（有些是和後結構主義共有的）有：（1）真實的「去除指涉」，藉此，語言的指示對象被框架住（詹

明信的用語），心理分析病人的眞實病例被想像的病例替代（拉康的用語），在想像的病例中，「沒有文本之外的東西」（德希達的用語），而且，在想像的病例中，沒有歷史是「不被文本化」（詹明信的用語），或修辭學的「情節化」（海登・懷特〔Hayden White〕的用語）；（2）主體的「去實體化」：把舊有、穩定的自我，變成斷裂的論述形構，由媒體和社會論述塑造而成；（3）經濟的「去物質化」：從物體的產製（例如：冶金術），轉變爲符號和資訊的產製（例如：擬眞）；（4）「高尚藝術」和「粗俗藝術」之間的區別崩解（哈山〔Huyssens〕的用語），這在高度現代主義的商業廣告、及「超現實主義者進入流行音樂的感知力」（蘇珊・宋妲的用語）中顯示出來，例如，達利式的香水廣告；（5）萎縮的歷史感覺——例如：詹明信的「無深度感」和「脆弱的感受力」；以及（6）「不一致」，而不是「一致」，各種社群永遠不停地表達他們的分歧。

我們如何看後現代主義和電影理論之間的關係，決定於我們是否把後現代主義視爲：（1）一種論述或概念的框架；（2）一種文本的全集（包括理論化後現代主義——例如：詹明信、李歐塔等人的文章，以及，被後現代主義理論化的文本——例如《銀翼殺手》〔Blade Runner〕）；（3）一種風格或美學標準（以自覺的暗喻、敘述的不穩定性、以及懷舊的回收和模仿爲特徵）；（4）一個新紀元（大致上來說，是後工業的時代，跨國資訊的時代）；（5）一種普遍的感覺（游牧的主體性、歷史的失憶症）；（6）典範的轉變：有關進步與革命之啓蒙後設敘事的結束（一些理論家，例如詹明信，採取一種多面向的取向，把後現代主義同時視爲一種風格、一個論述、及一個新時代）。在策略上，我們如何摸索這些（後現代主義）定義，要看後現代主義

嘲弄的對象是誰，後現代主義的笑話例如：哪一種高尚的現代主義者輕視通俗文化？是法蘭克福學派文化悲觀者？還是懷舊的前衛派？還是政治活躍份子？

後現代主義一詞，幾乎已經在對立的政治意識上被動員了，這種動員，重組「意識型態批評」而走向一個新的紀元，從而使得媒體文本「去神祕化」變得可能。有些人把後現代主義視爲判定烏托邦的死亡，是使用一種不切實際的語言來描述「實際上存在的資本主義」。對於某一些人來說，後現代主義被視爲寶瓶座的老化，被視爲疲憊的老左派厭倦戰鬥的象徵，被視爲過氣左派政治的一個標誌。如今，這些左派政治變得正直而純淨。由於現在每一個人都加入系統，所以，現在的系統已經不再是那種過去已有的系統條件。弗斯特（Hal Foster, 1983）在後現代的論述中識別出矛盾的政治潮流，區別新保守派、反現代派、以及批判的後現代主義，最後並且主張後現代的「反抗文化」是一種「實踐的反動，不僅是對抗現代主義的官方文化，同時也對抗反動的後現代主義之『虛假敘述』」（同上，p. xii）。

在後現代理論方面，一份奠基性的（在許多方面還是頗有問題的）文本是李歐塔的《後現代情境》（*The Postmodern Condition*）一書，該書在1979年是以法文出版，1984年以英文出版。李歐塔這本書的出發點，在於自然科學的認識論，李歐塔自己承認他對這個主題知道得很少，《後現代情境》這本書也因爲它的出版時間和書名，變得特別具有影響力。對李歐塔來說，後現代主義代表知識與合法化的危機，這種危機導致對「大敘述體」產生一種歷史條件的懷疑論，亦即對啓蒙思想的後設敘述，有關科學進步和政治解放的啓蒙的懷疑。雖然李歐塔附和阿多諾有關奧許維茲集中營出現之後，不再可能寫詩的說法，

李歐塔質疑是否有任何思潮，可能「以一種過程朝向全面解放，以否定奧許維茲集中營的存在」。（Lyotard, 1984, p. 6）

　　雖然許多後現代主義者像布希亞和李歐塔一樣的極端激進，不過，詹明信則是從毫不尷尬的新馬克思主義架構上，把後現代主義加以理論化，就像他的標題——《後現代主義，或晚近資本主義的文化邏輯》（*Postmodernism, or the Cultural Logic of Late Capitalism*）所暗示的，後現代主義是一個週期化的概念；詹明信的論述建立在歐尼斯特·孟代爾（Ernest Mandel）對於三種資本主義階段——市場、獨佔、以及跨國的資本主義——所做的說明上，並且借用俄國形式主義者的術語，詹明信假定後現代主義為晚近資本主義的「文化主旋律」，對他來說，後現代主義帶有跨國資本主義的特殊立場。雖然有後現代評論家強調美學的重要，詹明信顯示特定歷史時期之中，經濟和美學的糾葛關係，在這個時期，自由流動資本如幽靈般「在廣闊的、千變萬化的幻景中」，彼此競爭；而且電子商務廢除了時間和空間，在全球化網路空間中，資本達到其最終的去物質化。」（Jameson, 1998, pp. 142, 154）在後現代的年代裡，經濟與文化的合併導致「日常生活的美學化」（同上，p. 73）。後現代藝術傾向指涉的、諷刺的；在後現代的環境中，有人或許會談到商業電視的後現代反身性，經常是自我指涉的，不過，它的政治意義卻模糊不清。

　　一些電影，像是《黑色追緝令》（Pulp Fiction），或一些電視節目，像是《大衛·雷特曼秀》（The David Latterman Show）以及《癟四與大頭蛋》（Beavis and Butthead），都具有反身性質，但幾乎都是以一種諷刺的態度，厭煩地觀看所有政治上的權位爭奪。因此，大眾媒體似乎為了它們自己的目的，而把反身性生吞了。

高達電影中許多表現出反身性特徵的疏離影像，如今成爲電視節目的典型，例如：機制的標示（攝影機、監視器、開關）、敘事流被打斷（經由播映廣告）、異質性類型和論述並置、紀錄片和劇情片混合。然而，電視經常只是使人疏離，而不是觸發疏離效果；商業廣告解構自己或嘲諷其他商業廣告的這種自我指涉性，僅適合用來示意觀眾：商業廣告是不要當眞，然而，這種悠閒的期待心態，使得閱聽人更容易被商業廣告訊息所穿透。確實，廣告客戶對這種有利可圖的自我解嘲有信心，以致於美國廣播公司故意譴責它自己的節目有害觀眾，一個板子寫著：「一天八小時，那就是我們所要的」，而下一個板子寫著：「別擔心！你有無數的腦細胞。」

後現代主義最典型的美學表現，不是諷刺性的模仿，而是擬仿（pastiche），一種空洞、中立的模擬，沒有任何諷刺或挖苦，沒有任何二選一的意思，也沒有任何神祕的「原創性」，由此，向著「文本互涉」及詹明信所稱「任意生食所有古老的風格」方向前進。例如電視節目《The Daily Show》，裡面的每日新聞——不管是蘇丹地區的飢荒，波士尼亞的屠殺，或是柯林頓與陸文斯基的性醜聞，都變成幽默諷刺的跳板，等於提供給詹明信最好的例證。這裡的嘲諷，不只是「空洞」同時帶有一種自我滿足的「是啊，又怎樣」，以此回應歷史。

後現代主義，像是一種論述的框架，藉著強調風格化的轉向，形成各種形式的電影，而豐富了電影理論與分析。許多有關後現代主義的電影研究，帶進後現代美學的假定，在一些具有影響力的電影可以看到——例如：1986年的《藍絲絨》（Blue Velvet）、1982年的《銀翼殺手》、以及1993年的《黑色追緝令》。詹明信在這種「新黑色電影」——例如：《體熱》中，識別出一種「對現在的鄉愁」（nostalgia for

the present）。有一些電影——例如：《美國風情畫》對美國人而言、《印度支那》（Indochine）對法國人而言、以及「統治鄉愁」的電影《熱與塵》（Heat and Dust）和《印度之旅》（A Passage to India）對英國人而言，傳達一種失落感，有關簡單而美好時光的想像。對這種風格上混合而成的後現代電影來說，現代主義前衛派的分析模式——把電影當成認識論突破的煽動者，以及為古典電影開發的分析模式，都不再那麼「行得通」。反而是慾念的強度彌補了敘述時光的衰弱，老的情節被「無窮盡的敘述前提」所取代，這種經驗，只有在觀影的當下，才可能獲得（Jameson, 1998, p. 129）。

使用比喻的策略，對後現代流行文化來說是重要的，就像吉伯特·阿戴爾（Gilbert Adair）所寫道的：「後現代主義者總按兩次鈴」，因此，可口可樂的廣告使用亡故已久的好萊塢演員，重現並且商業化了庫勒雪夫的蒙太奇實驗。瑪丹娜的音樂錄影帶《拜金女郎》（Material Girl），其實是編譯自《紳士愛美人》，這一點即使是一些瑪丹娜迷，可能也都不知道。同時，諾耶·卡洛所謂「暗示的電影」，讓那些有豐富電影史知識的影迷，看得別具情趣。其特點在於將參考資料和各種各樣的原始材料結合起來，與觀眾進行有趣的遊戲。

觀眾們並不透過過時的、對於角色的二度認同而陶醉其中，而是因為識別出參考資料，以及所展現的文化資本，而陶醉其中。因此，後現代電影的片名本身就在向這種「回收利用」的策略致敬——例如：《黑色追緝令》、《絕命大煞星》（True Romance）。在此，我們發現一種重組、複製的電影，原創性的終結與烏托邦的衰退，同時發生。在一個重拍、續集、以及回收再利用的年代中，我們活在一個「什麼都說完、什麼都讀遍、什麼都看光、什麼地方都去過、什麼都做

「了」的世界中。

　　布希亞的著作既擴展、又修正符號學理論和馬克思主義，併入了境遇主義者的挑釁，以及馬歇爾・毛斯（Marcel Mauss）和巴塔耶（Georges Bataille）的人類學理論；布希亞認爲媒體帶動商品化的當代世界，需要另一套符號結構，以及對再現的修正態度（布希亞曾經於1975年據理反對馬克思主義生產關係的邏輯，因爲馬克思主義傾向把經濟結構本身僵化住，而忽略了更細微的符號經濟結構）；在布西亞而言，新時代的特點是「擬眞」，亦即經由「擬眞」的過程，原先物質生產作爲社會動力，已讓爲給符號的生產與擴散。布希亞（1983）假定出四個（有關擬眞的）階段，透過這四個階段，再現憑著它的方法轉至無限制的擬仿。在第一個階段，符號「反射出」基本眞實；在第二個階段，符號「掩飾」或「歪曲」眞實；在第三個階段，符號使得眞實缺席；以及，在第四個階段，符號變成只是擬像，也就是一種純粹的模擬，和眞實沒有任何關係。以其超眞實的性質，符號變得比眞實本身更眞實。參考物的消失，甚至所指的消失，使得除了無窮炫麗的空洞能指之外，沒有別的東西。洛杉磯變成迪士尼世界的拙劣複製品，被呈現得像是虛構的一樣，以讓我們相信其餘的部分是眞實的。相片比嬰兒還可愛。約翰・辛克利（John Hinkley）重複了《計程車司機》（Taxi Driver）這部電影中，雀佛斯・畢克勒（Travis Bickle）的救援幻想（譯按：辛克利因爲愛慕茱蒂・福斯特〔Jodie Foster〕，而企圖刺殺雷根總統；雀佛斯・畢克勒則是該片的主角，在片中企圖刺殺總統候選人，以及企圖救援一名雛妓，這名雛妓正好就是茱蒂・福斯特飾演）；雷根將他的現實生活和他的銀幕生活混淆在一起（譯按：雷根總統演戲演久了，當起總統也像在演戲）；大眾則是在社會毀滅的

年代中，變成一股內爆的力量，因而不再可能被他人代表發言，不再被明確表達，或者不再被再現。

　　批評布希亞的評論家，例如道格拉斯‧凱勒和克里斯多福‧諾里斯（Christopher Norris），譴責他（假定出四個有關擬真的階段）是捏造、是沒有危險的激進主義、是玩厭了的虛無主義、是「符號崇拜」。對道格拉斯‧柯爾納來說，布希亞是一位符號學的唯心論者，他把符號從它們的物質基礎中抽離出來；而克里斯多福‧諾里斯（1990）形容布希亞的研究導致一種「反向的柏拉圖哲學」，這種「反向的柏拉圖哲學」論述，有系統地把那些對柏拉圖來說是負面的專門名詞（例如：辭令、外表）推升到正面的專門名詞之上。描述性的事實——我們目前居住在一個由大眾媒介操縱，及超真實政治的不真實世界中，這一點可以由波斯灣戰爭得到證明，而且，波斯灣戰爭被《桃色風雲搖擺狗》（Wag the Dog）這部電影模仿、嘲諷，並不意味著沒有其他的可能性。人們不應該那麼容易從一種對於當代形勢的描述，突然轉變為一種對於所有真實主張和政治議題的全面拒絕；布希亞只不過提出了一種反向的後設敘事，一種負面的、逐漸淘空社會的目的論。

　　在另外一個層面上，布希亞的著作是巴黎人偏狹性的象徵，以為巴黎一打噴嚏，全世界就感冒。確實，第三世界評論者就認為後現代主義只是西方重新包裝它自己的另一套方法，是西方將地方性的關注事項變成全世界的狀態。丹尼斯‧伊科（Denis Epko）寫道：「對於非洲人來說，被頌揚的後現代形勢只是虛偽的、自吹自擂的、被餵得太飽而且被寵壞的小孩子的哭鬧。」（Epko, 1995, p. 122）同時，拉丁美洲的知識份子指出，拉丁美洲文化（例如1920年代巴西、墨西哥的現代主義），早就包含了混和與融合，已經是後現代。這種全球的同步

性，甚至被詹明信這種文化理論家遺漏掉，他似乎合併了政治經濟的專門名詞（在政治經濟學中，他把第三世界丟進一個較不發展、較不現代的框架中），和美學與文化的時代性名詞（他把第三世界丟進「前一現代主義」的過去，或「前一後現代主義」的過去）。在這裡，一種殘餘的簡約論，導致晚近資本主義＝後現代主義，而前資本主義＝前現代主義，就像詹明信論及：「在現代化的第三世界中，一種現代主義的過時出現，在這個時候，所謂的先進國家本身，則是已經完全深入了後現代性當中。」（Jameson, 1992, p. 1）因此，第三世界似乎總是落後在（先進國家的）後面，不但在經濟上，而且也在文化上被迫處於一種無休止的追逐遊戲中，而在這場沒有休止的追逐遊戲中，第三世界也只能一再拾取「先進」世界的牙慧。

我們如何從美學的觀點看後現代主義，決定於我們如何看它（後現代主義）和現代性的關係（超越由十五世紀的殖民主義、資本主義，以及後來的工業主義和帝國主義的互相作用，所引發的封建結構），以及它（後現代主義）和現代主義的關係（超越藝術的模擬再現）；所有這些，依據所討論的藝術或媒體，而有所不同；依據國族情境而有所不同；以及依據學科領域而有所不同。例如，主流電影儘管在技術上有許多令人眼花撩亂的花招（亦即它的現代性），大部分的主流電影還是採取了一種「前一現代主義」的審美觀（請參照Stam, 1985；Friedberg, 1993）。相對的，電視、錄放影機、以及電腦科技似乎是出類拔萃的後現代媒體，而且它們在美學方面是非常前衛的；但是，當《皮威的玩具室》（Pee-Wee's Plaghouse）「充滿了前衛派激進的異常想法，值得一問的是：為何這種節目不能威脅或瓦解優勢的主流電影」。（Caldwell, 1995, p. 205）後現代主義的重點是：所有的政治

鬥爭如今發生在大眾媒體的符號戰場上。

　　1960年代的口號是「革命不會被電視報導出來」，到了1990年代，口號似乎變成「僅有的革命將會被電視轉播」。擬像中的再現鬥爭，對應著政治領域中的鬥爭，而再現的問題，不知不覺地掉進代表制與發言的議題中。從它的壞處上來想，後現代主義把政治分析爲一種被動的觀眾消遣，而我們所能做的，即是對「假事件」（pseudo-events）作出反應（不過，「假事件」卻能夠對眞實的世界起作用），例如可以透過call-in投票或觀眾調查等八卦新聞節目，對「柯林頓與陸文斯基秀」表達意見。

# 大眾文化的社會意義

後現代主義的議題，必須與有關流行文化及大眾參與文化之政治意涵的長久爭辯同等看待。在某些馬克思主義和第三世界的論述中，「通俗文化」讓人想起屬於「人民」的文化，像是一種預期社會變化的符號，而「大眾參與的文化」讓人想起了資本主義的消費主義和商品化的機器，對後者而言，人民只是被操縱的對象。大眾文化讓人想起法蘭克福學派的文化悲觀主義和一種被分裂成原子狀態的、單價的（不和其他「原子」連結在一起的）閱聽人；通俗文化讓人想起文化研究的樂觀主義和巴赫汀「嘉年華會」的反叛活力。然而，通俗文化和大眾文化二者都完全不是一元化的場所，前者（通俗文化）有著民粹主義者理想化的風險，而後者（大眾文化）造成菁英份子的譴責。我們所謂的通俗是指消費這一點嗎？亦即，是指票房紀錄和尼爾森公司的市調結果嗎？或者，我們所謂的通俗是指生產這一點，就像文化由人們產製，並且為人們產製？文化這個字本身，就像雷蒙·威廉斯提醒我們的，同時嵌進了意識型態的佈雷區（讓人隨時都得小心謹慎的面對它）；文化這個字，是否在尊崇的意思上，我們將它指為不朽的作品和傑作？或者在人類學的觀念上，文化是指人們過生活的方式？

左派的政治文化，從歷史的角度來看，對大眾參與的文化展現出一種精神分裂症的態度，就像高達在《男性，女性》電影中所說的一

一「馬克思與可口可樂的小孩」，左派加入大眾文化，卻經常從理論上譴責大眾文化；但是，即使除去個人品味和政治立場之間的任何裂縫，左派還是在理論上展現出對大眾媒體之政治角色的猶豫。一方面，一些來自法蘭克福學派的左派人士（例如：阿多諾、霍克海默、席勒、阿曼德‧馬特拉），及來自1968年5月的一些理論家（例如：鮑德利、阿圖塞），痛斥大眾文化是無可救藥的資產階級霸權的聲音，是資本主義異化的工具；在這種悲觀的態勢下，左派悲嘆媒體對「假需求」、「假欲望」的操縱，如同一種說教的或理論上的推論，一種對媒體不滿而要「喚醒」民眾的作法，以致於讓出了一塊重要的領域給敵人；相對地，另一些左派人士（例如：班雅明）向現代複製技術的革命性影響力致敬，或（例如：安晨斯柏格）向那些透過媒體居中運作、對文學菁英的傳統階級特權所做的顛覆致敬；這些左派人士在大眾參與的文化產物中，察覺出進步的可能性，在大眾參與之娛樂消遣的樂趣中，尋找到增權的跡象。

因此，左派在憂鬱和興奮之間擺盪，一會兒扮演討厭的傢伙，一會兒又扮演盲目樂觀的人。梅漢‧摩里斯在〈文化研究的陳腐〉（Banality in Cultural Studies）一文中，以「帶頭喝采歡呼者」對照「世界末日的預言家」。很幸運的，分析家們都藉著強調潛伏在表面未受擾亂的大眾媒體之下的矛盾，試圖超越這種意識型態的躁鬱。許多理論家擴展了一種批判理論的潮流，而這種批判理論的潮流早已和一些思想家（特別是克拉考爾、班雅明、恩斯特‧布洛克〔Ernst Bloch〕，甚至阿多諾）維持著鬆散的關聯；這種批判理論的潮流是一種辯證的取向，它識別出大眾文化中烏托邦的基調，認為媒體包含了可以解自己的毒的解藥。在這種傳統的基礎上，安晨斯柏格（1974）談到媒體好

像「有漏洞」，媒體由企業控制，卻被民眾慾望干擾，又依賴「政治不可靠」的創意人才，以滿足節目安排的無窮慾望；更重要的是，安晨斯柏格排除媒體爲「欺騙大眾」的操縱理論，反而強調他們訴求詹明信所稱的「深切的社會需求的基本動力」。電影創作者兼理論家亞歷山大‧克魯格同樣來自於批判理論傳統，強調一種具有民主開放性、近用自由、政治的反身性、及傳播的對等性等特徵的「抗爭的公共領域」觀點。❶

　　媒體的社會位置本來就不是退化及疏離，媒體的社會位置在政治上是搖擺不定的，電影機制理論和優勢（主流）電影理論最早發展於1970年代，並誠如我們所見，被批評爲單一化的、甚至是偏執的，無法導致電影裝置的進步性使用，或者是顛覆性文本，或者是「異常的解讀」（aberrant readings）。電影裝置這個字，讓人想到一種睥睨一切的電影機器，被想像成一種不得了的操作，觀眾被拒絕在外，不得接近，縱使卓別林《摩登時代》（Modern Times）式的手法亦然；但是，現實中的觀眾身分是更爲複雜的，而且是被多元決定的。某些電影，例如：《末路狂花》、《爲所應爲》（Do the Right Thing）、或《吹牛政客》，催化時代精神，拋出它的失誤線，激起了強烈的爭論、諂媚、憤慨、反對等等。

　　最主流的好萊塢電影也並非全都是反動的（極端保守的），甚至好萊塢式的市場研究，也暗示出要和各種不同社群慾望協商的企圖，就像詹明信、安晨斯柏格、理查‧戴爾、及珍‧芙爾等人都指出，若要解釋大眾對一種文本或媒體的好感，不但必須尋找操縱人們和既存社會關係共謀的「意識型態效果」，而且也要尋找烏托邦幻想的核心，超越既有的這些關係，藉此，媒體把自己變成一種投射的實現，以實現

現實中被欲求的以及現實中沒有的東西。根據徵兆來看，甚至連帝國主義的英雄──例如：印第安那・瓊斯和藍波（Rambo）都不被斷定為壓迫者，而是被斷定為被壓迫人民的解放者。理查・戴爾認為，在音樂喜劇中，日常生活的壓制結構並不會就此翻轉，因為它們被風格化、被精心設計，以致於神奇地被解決了；透過一種藝術的「符號變化」（change of signs），負面的社會存在被轉變成正面的藝術變化（Dyer, in Altman, 1981）。電影可以鼓勵向上爬的夢想，也可以激發轉變社會的努力。不同的情境（例如在工會大廳與社區中心放映另類電影）會產生出不同的解讀；「對抗」不僅存在於個別觀眾和個別作者或電影之間──一種公式化的概述個人與社會相對的隱喻，而且也存在於各種不同情境中的各種社群之間，這些社群以不同的方式觀看不同的電影。

大眾媒體在複合環境之中──包括大眾媒體環境、意識型態環境、社會經濟環境等，形成複雜的意識型態符號網絡，每種環境各有其特性。在這種意義上，電視構成了一個電子的小宇宙，反映與傳遞、扭曲與放大周遭的眾聲喧嘩。❷電視的眾聲喧嘩在某些方面當然是非常折衷的、被刪節過的，許多社會的聲音從來都不被人聽到，或者嚴重遭到扭曲。但是，作為一個向心─優勢的論述和離心─對抗的論述互相爭鬥的地方，大眾媒體永遠不可能完全把對抗性的階級聲音變為詹明信所稱的「資產階級霸權安慰的哼聲」；雖然所有權的形態有所不同，也有明顯的意識型態傾向，但是，支配是不可能徹底的，因為電視不只是它的擁有者和產業經營人，而且也是它的創意參與者、它的工作人員、以及可以抗拒、施壓、和解碼的閱聽人。

巴赫汀和梅德維戴夫有關「言語訣竅」（speech tact）的概念在這

裡非常有用，他們把言語訣竅定義爲「整體的符碼，支配著論述的互動」，它是「由說話者、說話者的意識型態視野、以及言談時的具體情況等所有社會關係的集合體所決定的」（Bakhtin and Medvedev, 1985, p. 95）。訣竅的概念對電影理論和分析來說，是非常能夠引起聯想的，正好適用於敘事涵之內、言詞交換隱含的權力關係，並且具像地適用於文本當中類型和論述的對話，也適用於電影（從歷史的角度來看，處於「發聲源」的地位）和觀眾（從歷史的角度來看，處於「接收者」的地位）之間的對話。❸

在這個取向內，沒有一致的文本，沒有一致的製造者，沒有一致的觀眾，而是有一些分歧的眾聲喧嘩，彌漫在文本生產者、文本、情境、以及讀者／觀者之中；每一個範疇都在向心的和離心的、霸權的和對抗的論述之間來回移動，這兩方面在每個範疇中的比例可能不同。就當代的美國電視而言，擁有者─製作人的範疇可能傾向於掌握霸權的，然而過程也不一致，包括試圖調和各式各樣聲言，以聚合文本，即使是這樣的過程，也會在文本本身留下痕跡與不和諧。創造出來的文本，在其過程的分歧本質及社會產製的閱聽人需求的情況下，可能以某些比例的抵抗訊息爲其特徵，或者至少使得抵抗的解讀變爲可能。大眾媒體批判詮釋學的角色，可能在於提昇對大眾媒體傳遞的所有聲音之警覺，提出霸權的「畫外音」，以及指出被減弱或被壓制的聲音；其目標則是在於識別出大眾媒體中經常被扭曲的、卻仍舊潛在的理想完美境界，同時點出讓理想完美境界較不可能實現、或者較少被想像的實際結構上的障礙。這是一個帶出文本被消音的問題，有點像錄音室混音人員的工作，他重新精心製作一段錄音，梳理出低音的部分，或者讓顫動音的部分變清楚，或者增強樂器演奏的部分。

所以，不是在樂觀和絕望之間做一種精神分裂症的搖晃，而是可能對大眾媒體採取一種複雜的態度，包含各種可能的情緒、態度、和策略。從這個觀點來看，美國電視的訣竅，可能被解析爲一種介於所有對話者（畫面內、或畫面外）、具體對話情況、以及社會關係與意識型態視野等關係的產物。就拿電視脫口秀爲例，在表演場的中央，我們看到有關談話主體的你來我往，看到人們或虛或實地對話著。同時，在表演場的旁邊，有一些在對話中沒被聽到的參與者，例如：電視公司的經理和節目的贊助廠商，他們僅透過電視廣告的訊息「說話」，而當面對攝影棚裡的名人，以及攝影棚裡的觀眾（替代在家裡面看電視的觀眾），主持人與來賓也不忘記與他們打招呼；眞正卻看不到的觀眾也是形形色色，包含了不同階級、性別、種族、年齡、與政治理念等種種矛盾。

　　在脫口秀的世界中，贊助廠商擁有最終的影響力，它們有權暫停、甚至終止這種談話。它們有如一種冰冷的現金關係以及一種意識型態的過濾器，嚴重危及基於「自由及親密接觸」（巴赫汀語）所形成的「理想言說情況」（約根・哈伯瑪斯〔Jürgena Habermas〕語）。在馬丁・史柯西斯的《喜劇之王》（The King of Comedy）中，笑點在於它的主角設法「展現」電視內在允諾的「溫暖」，Rupert Pupkin眞的相信脫口秀主持人Jerry Langford（模仿強尼・卡森〔Johnny Carson〕）就是他的「朋友」；此外，溝通的理想完美境界不但受到贊助廠商予取予求的影響，而且也受到收視率的影響、受到不斷尋找有意思的受害者或令人厭惡的荒謬言行的影響、受到任何外圍非主流論述的影響、以及受到持續成功比喻的影響，以上這些，構成了演秀的基礎，並且對於「明星」的短暫成功報以認同；該論述更受到其他或隱密或不怎麼

隱密的事件影響，包括書本、電影、與演秀的行銷宣傳。總之，對話既不自由，也不公正，論述受到無數贊助廠商和社會「訣竅」的限制所束縛。

大眾文化和通俗文化在概念上是可以區別的，但是它們同時也是互相重疊的；這兩者之間的緊繃和生氣勃勃的動態關係，正是當代的特色；在某些層面上，大眾媒體的吸引力來自於它們能夠將民間記憶商品化，以及期望未來的平等主義社會。即使媒體企圖以罐裝喝采的幻影歡樂代替捧腹大笑的嘉年華會，但是，那只保留了原本顛覆性能量的痕跡。不管它的政治傾向為何，流行文化如今完全陶醉在跨國性全球化的科技文化中。所以，把流行文化視為多元的，視為牽涉到分歧的生產與消費過程之不同社群中的協商，是有意義的。

當代大眾媒體不斷地提供嘉年華會式的歡樂幻影。電視經常隱約地提供類似安迪・沃荷那樣的名人身分，一種新式的嘉年華會，消除了觀眾和景觀之間的界線。這種參與，有數不盡的形式，觀眾可能接到一通從脫口秀節目主持人那裡打來的電話，感謝觀眾接受電視探訪，接受《目擊者新聞》（Eyewitness News）節目的訪問，在《歐普拉談話秀》（Oprah Show）節目上問一個問題，被《週末夜現場》（Saturday Night Live）節目嘲弄，在「人民法院」或《傑瑞・史布林格談話秀》（Jerry Springer Show）節目中露臉。在所有的這些例子中，就像依蓮・瑞平（Elayne Rapping）所寫道的，人們簡直就是「製造了一個他們自己的景觀」，從而徹底破壞了介於表演者和閱聽人之間的界限。在這種意義上，我們可以說明許多大眾參與的通俗文化產品的感染力，在於以一種妥協的方式傳遞模糊的文化記憶與嘉年華會影像。美國的大眾媒體喜歡薄弱的或掐頭去尾形式的嘉年華會，這種嘉

年華會藉由提供扭曲的烏托邦承諾，提供對平等主義社會的渴望，例如：七月四日國慶日商業遊行、軍國主義式的高聲唱歌、帶有威權的搖滾音樂會、歡樂的清涼飲料廣告等。由這些分析產生出極度混合的情況，將一種最粗糙的操縱與潛意識的烏托邦訴求，以及適度的前進姿態混合在一起（當然，我們非常需要分析的範疇，例如：巴赫汀的分析範疇，巴赫汀的分析範疇藉由說明一個已知發聲源或論述可能同時是革新以及退化，藉此翻轉了二元式的的評價）。

就像先前所提的，左派理論經常是精神分裂症的，有時候不加批評地認同娛樂消遣，有的時候則為廣大閱聽人在異化的景觀中獲得愉快而痛惜；一個道德上嚴格的左派也時常把愉悅的嬰兒連同意識型態的洗澡水一起倒掉，這種對於愉悅的拒絕，有時候在文化批評與它號稱的批評對象之間，產生出一個很大的隔閡。確實，左派的清教主義在政治層面影響鉅大，一個嚴峻的、極度自我中心的左派以說教的方式向它的閱聽人訴求，而廣告和大眾文化則訴求最深切的渴望和夢想。所以，嚴峻的、極度自我中心的左派在理論上和在實際應用上是不利的。重點是：意識覺醒工業和資本主義最後並不能滿足它們開發出來的實際需求；在這種意義上來說，「預期式」解讀顯示大眾媒體文本可能提供並預測另類社會生活形式。

❶ 克魯格在*Die Patriotin*（Frankfurt: Zweitausendeins, 1979）一書中，發展這些觀點。Hansen（1991）詳細說明了克魯格觀點的含意。這些觀點也見諸於*October*（No. 46, Fall 1988）以及*New German Critique*（No. 49, Winter 1990）的一些特刊。

❷ 賀瑞斯・紐康（Horace M. Newcombe）展開一種巴赫汀式的架構，來談論「存在著不同聲音的環境」（heteroglot enviroment）和「電訊媒體的對話本質」（dialogic nature of the televisual medium），認為電視在許多方面比小說更具有小說的結構，賀瑞斯・紐康指出，「從電影和電視普遍分工合作的寫作過程，到作者與製作人、製作人與電視網、電視網與內部編審之間的協商，「對話」都是創作電視內容時的決定性要素」。

❸ 筆者進一步詳細發展這些觀點，請參照Stam（1989）。

# 後電影：數位理論與新媒體

　　電影自吹自擂其特性之趨勢，如今似乎沒入了視聽媒體的大洪流中，不論這些視聽媒體是由攝影操縱的、由電子操縱的、或由電腦操縱的。電影失去了它長久以來作爲通俗藝術「龍頭老大」的特殊身分，如今必須和電視、電動遊戲、電腦、以及虛擬實境競爭。在一個寬廣的模擬設備裝置的光譜中，電影只是其中一個窄頻，電影被看作與電視接續，而不是電視的敵人，電影和電視在工作人員、財務、甚至美學上，有許多地方還是互相滋養的。

　　有一些理論對這種變遷的情況作了反應，在這些理論中，學理與這兩種媒體似乎失去了它們既有的位置。我們在新出現的視覺文化領域中，發現一種反應，一種跨越不同學科領域（例如：藝術史、圖像學、及媒體研究）的科際形構。視覺文化列出多樣化的關注領域，與可見事物的中心及所產生的意義有關，它傳送著權力關係，並在當代世界中塑造幻想；在當代世界中，視覺文化「不僅是你的日常生活的一部分，它就是你的日常生活」（Mirzoeff, 1998, p. 3）。在電影理論的探索之初，視覺文化探究不平衡的凝視，所問的問題像是：「視覺是如何被賦予性向與性別的意涵？」（Waugh, in Gever and Greyson, 1993），「藉由哪些視覺符碼使得一些人可以觀看？其他人則需冒險偷窺？以及有哪些人被禁止觀看？」（Rogoff, in Mirzoeff, 1998, p. 16）。

甚至連戰爭也可能影響視覺領域，在1989年的《戰爭與電影》（*War and Cinema*）和1994年的《視覺機器》（*The Vision Machine*）這兩本書中，保羅‧維瑞里歐（Paul Virilio）便認為戰爭一直是產生變遷的主要發動機，不但在視覺的科技上如此，在我們有關視覺的概念上也是如此，亦即「視覺領域被歸併到『火線』上」（Virilio, 1994, pp. 16-17）。1995年，在《展示身體》（*Screening the Body*）一書中，麗莎‧卡萊特（Lisa Cartwright）在電影和「醫藥與科學方面長久的身體分析與監控」之間，做了另外一種連結。當然，在某個層面上，視覺文化的重要性對於電影理論來說算是「舊聞」了，因為幾乎所有早期的電影理論家都注重視覺；對於它的挑戰即在於避開它的霸權，同時記住語言和聲音在電影中的角色。

視覺方面的理論家同時也採用了傅科有關全景敞視的概念，即一種縱觀全局的制度，被設計用來幫助對犯人做一種「有紀律的」概觀，這在邊沁（Jeremy Bentham）「全景敞視監獄」（panoptical prisons）例子中得到最好的證明；在這種全景敞視監獄中，一圈又一圈的單人牢房環繞著一個位於中央的監視塔，由於圓形監獄設置了一種無方向性的盯視——科學家或典獄長可以看到囚犯，但是囚犯看不到對方，這種情況經常被拿來和電影觀眾偷窺的情況做比較。在《後窗》這部電影一開始的時候，傑佛瑞斯（L. B. Jeffries）從一個隱蔽的位置眺望四周的環境，把他的鄰居們放在一種控制的盯視中，自己變成了觀看者，就像在一所私人的全景敞視監獄中，他監視著想像中的監獄牢房（被囚禁者的小影子在監獄的牢房中晃動）。傅科對全景敞視監獄的牢房所做的描述是：「這麼多的牢籠，這麼多的小劇場，在這些小劇場中，每一個演員都是單獨的，完全獨立存在的，而且是看得見的」，在

某些方面，他描述出呈現於傑佛瑞斯前面的場景。

丹・阿姆斯壯（Dan Armstrong, 1989）使用傅科式的架構來說明紀錄影片拍攝者弗萊德瑞克・魏斯曼（Frederick Wiseman）是如何在他的作品中探究一些社會機構（從監獄到更大的社會機構），顯露出「一種廣泛的合理性和經濟、廉價的權力，為了社會效用與控制目的而塑造（議論的）對象、使對象合乎標準、並且具體化對象」。懷斯曼的作品，調查各種不同機構的監視情形：在《提提卡失序記》（Titicut Follies）與《少年法庭》（Juvenile Court）的監禁和懲罰；在《高中》（High School）、《基本訓練》（Basic Training）、《本質》（Essene）與《肉》（Meat）等片有關學校、軍隊、宗教、與工作各方面的「生產性」懲罰。

這種概念的視覺文化，就像威廉・米契爾（William J. T. Mitchell）、艾利・洛高夫（Irit Rogoff）、尼克・默若夫（Nick Mirzoeff）、安妮・佛萊德伯格（Anne Friedberg）、以及喬納森・克雷利（Jonathon Crary）這些人所詳盡闡述的，是一種對於傳統藝術史（包含現代主義藝術史）審美感的拒絕，因為這類審美感強調大師作品與才華，以致於無法將藝術與其他社會實踐和機構結合；喬納森・克雷利 1995年在《監視者的技術》（*Technique of the Observor*）一書中指出，視覺永遠和社會權力的問題連接在一起。視覺文化同樣企圖從尼爾・波斯特曼（Neil Postman）等人的咒罵當中挽救影像，他們似乎把媒體影像看作是本來就具有腐蝕思想與理性的力量；一些理論家也把「電影機制理論」放在一個視覺恐怖症的說法中，對馬丁・傑（Martin Jay, 1994）來說，電影機制理論在西方思想中構成歷史悠久的「視覺詆毀」的一部分，啟蒙運動把「景象」（sight）視為最高貴的意識，反之，二十世

紀則顯露出對於視覺的敵意，不論是沙特對於「陌生人的眼光」（le regard d'autrui）的偏執觀點、蓋・狄伯德對於「奇觀社會」的著魔、阿圖塞「意識型態的反視覺批評」、尚・路易士－柯莫里對於「視覺意識型態」的攻擊、或者是傅科對於圓形監獄的評論，在在都顯露出對於視覺的敵意。

雖然文化研究就隱喻的、傅科式的意義而言，被「科技」所吸引（性別的「科技」、檢查的「科技」、身體的「科技」），不過，約翰－松頓・卡德威爾指出，文化研究傾向於忽略科技在革新方面的具體意義，約翰－松頓・卡德威爾自己的研究把焦點放在新科技在電視製作和美學上的影響，例如：錄影輔助設備、非線性剪輯、數位效果、T-grain電影底片等；他的研究在科技的層面上，說明其他人所稱介於主流和前衛之間的界線模糊，以致於到了1980年代，十足的前衛影像出現在電視黃金時段的商業廣告中，使得商業廣告成為「視覺實驗最有活力的地點之一」（同上，p.93）。

此外，任何當代有關觀眾觀影過程的研究分析，不但必須論及新的觀影地點（例如：在飛機上、在機場、在酒吧間看電影等），而且也必須論及新的視聽科技不但產生出新的電影、同時也產生出新的觀眾。一部大卡司大製作的巨片，運用龐大的預算、創新手法的音樂音效、及數位科技，以創作出一部具有「聲光效果」、刺激感官的電影。羅蘭・朱利爾（Laurent Julier）所稱「演奏會電影」（concert film）造成一種流暢的、心情愉快的影音蒙太奇，不是要讓人聯想起古典好萊塢電影，而是電動遊戲、音樂錄影帶、及遊樂場——喬治・盧卡斯（George Lucas）1981年在接受《時代》雜誌的訪問時，做了類似的比喻。以Biocca的話來說，這種電影變成浸入式；觀眾沈浸在影像當

中，而不是迎面和影像相對。感覺支配敘事，聲音支配影像，而寫實性已經不再是一個目標；更確切地說，電影變成依賴變化多端的科技，製造暈眩與極度興奮；觀眾不再是受矇騙的影像主人，而是影像的棲居者。

在某種意義上，商業電影近來的發展使得認知研究和傳統符號學研究變為相對關係，兩者只對傳統型態的電影研究有意義。最近，我們發現一種變遲緩的敘事時間，一種後現代的「非事件敘述」，如此一來，對於線性敘事、剝削式景觀、及支配凝視的批評變得不恰當。面對這樣的電影，建立在認同、縫合、及凝視基礎上的符號學與心理分析學說，以及建立在因果推論和「假設驗證」基礎上的認知理論，似乎都有點過時。❶在後現代隱喻性電影中，因果關係和動機都變成是瑣碎而不值得一提，角色的死亡不是來自於任何的「計畫」，而是因為意外（例如《黑色追緝令》），或由於一時的衝動或隨時發生的變化（例如《黑色終結令》〔Jackie Brown〕）；沒有任何一種電影是完全適合純基模的符號學理論或認知理論。

1999年，在一篇把班雅明的專文〈機械複製時代中的藝術作品〉從電腦科技的角度加以「現代化」的文章——〈數位轉換時代中的理論〉（The Work of Theory in the Age of Digital Transformation），亨利‧簡金斯提到「數位理論」（digital theory）的出現，他寫道：

數位理論可以指稱任何事物，它可以指稱電腦動畫特效對好萊塢巨片的影響，可以指稱新的傳播系統（例如電腦網路）、可以指稱新的娛樂類型（例如電腦遊戲）、可以指稱新的音樂風格（例如techno音樂，一種急快拍子的跳舞音樂）、或者可以指稱新的再現

系統（例如數位攝影或虛擬真實）。（Jenkins, in Miller and Stams, 1999）

儘管許多人悲觀的討論電影的終結，不過，當前的情況卻是不尋常地讓人們想起電影開始的時候，「前電影」（pre-cinema）和「後電影」（post-cinema）變得相類似。過去和現在一樣，任何事情都變得可能，電影與範圍廣泛的模擬裝置為鄰。而且，電影在各種媒體藝術中的顯著地位似乎不怎麼必然，也不怎麼明顯。這就像早期的電影是和科學實驗、滑稽諷刺作品或歌舞雜劇毗鄰；新型態的後電影和家庭購物、電動遊戲、及光碟毗鄰。

變遷中的視聽科技戲劇性地影響電影理論長久以來所專注的議題，包括：電影的特性、作者論、電影機制理論、觀眾身分、寫實主義、美學；就像安伯托·艾科在《傅科擺》（*Foucault's Pendulum*）一書中所提到的，文學作品因為文字處理器的存在而改變，所以，電影和電影理論亦將不可避免地因新媒體而改變。誠如亨利·簡金斯所道：

電子郵件引起有關虛擬社群的問題；數位攝影引起有關視覺紀錄的真實性和可信賴性的問題；虛擬實境引起有關具像及其認識論的問題；超文本引起有關讀者和作者權威的問題；電腦遊戲引起有關空間敘述的問題；角色扮演遊戲引起有關身分形構的問題；網路攝影機引起有關窺淫癖和裸露癖的問題。（Jenkins, in Miller and Stams, 1999）

新媒體模糊了媒體的特性，由於數位化媒體混合了先前的媒體，所以，如果再以特定的媒體來思考數位化媒體，那將不再有意義；在

作者論方面，純粹個人的創作，在多媒體的環境下，變得愈來愈不可能，因為在多媒體的環境下，有創意的藝術家需要依賴各式各樣的媒體製造者和技術專家。

數位化的影像捕捉，同時也造成巴贊式影像（空間的真實性和時間的延續性）的「去本體化」。由於數位影像其產製上的優勢，使得任何影像都變得可能，「影像和實在本質之間的連結已經變得微弱……，影像不再保證就是視覺上的真實」（Mitchell, 1992, p. 57），藝術家也不再需要在世界上尋找以前的那種電影模式；人們可以將抽象的意念和夢幻賦予可見的形態（彼得‧格林那威〔Peter Greenaway，1998〕比較喜歡談虛擬「不真實」，而不是虛擬「真實」）。影像不再是一個複製品，而是在互動的循環活動中擁有自己的生命，不再有尋找實景拍攝、天候狀況等因素的考量。不過，擬像的優點同時也是一項缺點，因為我們知道，影像可以透過電子的（操縱）手段而被創造出來，所以，我們對於影像的真實價值頗感懷疑。

在文體的專門名詞上，新科技為寫實主義和非寫實主義提供了新的可能性，一方面，它們（指新科技）更令人頭昏眼花、更具有說服力、以及更具「投入」型態的「完全電影」，例如IMAX 3D立體電影院的景象。在虛擬實境中，使用者靠著戴上頭盔，與電腦所產生出來的三度空間景象互動，而虛擬實境那種真實的印象則達到令人眼花撩亂的地步。在電腦操控的虛擬實境空間中，有血有肉的身軀迴旋在真實的世界裡，而電腦科技將電腦主體投擲到一個最終的模擬世界中。對於喜歡電腦的人來說，虛擬實境藉著將觀看者由被動的位置轉換成互動的位置，擴展了真實效果。在這個互動位置上，不同種族、不同性別、不同知覺的個體，在理論上都可以被一種建構出來的／虛擬凝

視所植入，變成一種用來作爲身分變化的跳板。這種媒體把我們全都轉變成華特・米契爾（Walter Mitchell, 1992）所稱的「多形體的『機械人』，每一分鐘不斷地重新自行裝配」。

這些可能性導致了一種讓人耳目一新的新論域，讓人聯想起在一個世紀之前對電影的熱烈歡迎。大量的意識型態依附到新的科技上，新媒體被認爲能夠促進一致性行爲、並消除具體的分層隔閡（例如：性別、年齡、種族等等）。但是，新媒體可能可以超越社會階層的這種臆測，忽略了這些社會分層的歷史慣性；此外，不均衡的權力仍然取決於建造、散播、以及使得新科技商品化的那些人，例如網際網路就特別偏重英文而損害到其他的語言；新科技就認識論而言也不具有破壞性，對莎莉・普萊（Sally Pryor）和吉爾・史考特（Jill Scott）來說，虛擬實境依靠一個沒有明說的傳統基礎，例如：笛卡兒哲學空間、客觀的寫實主義、以及線性的觀點（Pryor and Scott, in Hayward and Wollen, 1993, p. 168）。電影《21世紀的前一天》（Strange Days）對於這些媒體未來的可能性提供了一個反烏托邦的推斷，本片呈現一個科幻世界，人們利用虛擬實境的頭盔，把大腦皮質層與網路「連接起來」，於是能夠介入並吸取別人的生活經驗，變成自己的消遣娛樂。網路世界的皮條客販賣其他人的生命經驗，例如被強暴的經驗等，並且一再重播。

新科技很顯然的影響到觀眾的觀影行爲，使得電影機制理論變得似乎陳舊過時；有鑑於傳統的觀看情境，係假定在漆黑的戲院中，所有的眼睛都直接注視著銀幕，新媒體卻是經常意味著光線充足情況下的小銀幕，這不再是一個有關觀眾（像囚犯般）困在柏拉圖洞穴中的問題，而是觀眾在資訊高速公路上面自由馳騁的問題。1994年，在

〈電腦銀幕的考古學〉（Archeology of the Computer Screen）一文中，雷夫・馬諾維奇（Lev Manovich）認爲電影的傳統銀幕（在平坦表面上的三維透視空間）被「動態銀幕」所取代，在動態銀幕上，多重的、相對化的影像隨著時間而逐步變化。雖然傳統的電影是一部潤滑良好的、製造情感的機器，不過，那是一部迫使觀眾跟隨線性結構而引發一連串情感的機器；新的互動式媒體允許參與者編造出一個較爲個人的時間情境，以及塑造出一種較爲個人的情感（觀眾這個字似乎太被動），銀幕變成一個活動中心，一個「電腦控制的時空融匯」，在這裡，時間和空間都被改變過。雖然問一部影片的長度仍有意義，以同樣的問題問互動的敘事、遊戲、或CD-ROM，則是無意義的。因爲是由參與者決定時間長短、順序先後、以及進行的軌道；一些CD-ROM，例如：《迷霧之島》（Myst）和《迷霧之島II》（Riven），用高解析度的影像和立體聲，把參與者帶進一個像電影一樣的主敘事涵世界中，有許多的旁道、出口、與結局。如今，關鍵字是「互動性」（interactivity），而不是強制的順從（強制的順從係指鮑得利與梅茲一派，對於觀影經驗的過時分析）。互動的參與者被電腦識別出來，而不是縫合理論主體效果的說法，電腦被告知參與者在物質與社會空間中的行蹤。同時，這種「自由」是兩面的，就像電腦的參與者容易受到監控，因爲其消費行爲、報稅與收入資料、以及網站瀏覽的紀錄等，都會被存留下資料（Morse, 1998, p. 7）。

新科技同時在（電影）產製和美學上有明顯的影響，數位媒體的引入，已經導致在《玩具總動員》（Top Story）這部電影中使用電腦動畫，以及在《侏儸紀公園》（Jurassic Park）使用CGI電腦動畫特效。電腦變臉的特效被用來質問主要的種族差異——例如在麥可・傑克遜

（Michael Jackson）的《黑或白》（Black or White）這部MTV的手法，即在於強調差異之間的相似處，而不是艾森斯坦式的蒙太奇，強調畫面衝突（Sobchack, 1997）。1987年，片長七分鐘的瑞士電影《蒙特婁相遇》（Rendezvous à Montreal）是一部完全利用電腦製作出來的影片，讓瑪麗蓮・夢露與亨佛萊・鮑嘉之間，產生一段浪漫愛情。在主流電影方面，由電腦製作的場景出現在1983年的《星際迷航記第二集：可汗之怒》（Star Trek II），而由電腦製作出來的角色則出現在1991年的《魔鬼終結者2》（Terminator 2）。電腦痴的《聯通雜誌》（Wired）在1997年談到「好萊塢2.0版」，隱約地比較好萊塢電影工業的轉變，就如同電腦軟體瘋狂地不斷更新版本。

同時，數位攝影機和數位剪輯（AVID）不但開啓了蒙太奇的可能性，使得低預算的電影製作變得容易一些。而且在行銷方面，網際網路使得陌生的社群之間可以互相交換文本、圖像、和影音畫面，從而使得新的國際傳播變爲可能，這種新的國際傳播，有希望比過去好萊塢的支配體系更爲互惠、更爲多元中心。由於光纖的使用，我們可以期待「撥接電影」（dial-up cinema）的出現，進而觀看、或者下載很大的電影檔案和視聽資料檔案。（影音訊號）轉變爲數位化，導致無窮的可複製性而不會有任何畫質（或音質）的損失；由於影像是以畫素（pixel）儲存，所以沒有所謂的原版。此外，我們同樣可以期待電腦產製的角色，用桌上型電腦製作出劇情片，以及跨越地理疆域而創意合作。

我們同時在新媒體和過去曾經被視爲前衛藝術之間，發現一種怪異的相似性。當代的影視與電腦科技促使媒體的「轉折」和媒體垃圾的回收利用成爲「（超現實主義藝術家用來創作的）隨手拾來的材

料」；低預算的影視製作人可以採用一種電腦控制的極簡派藝術風格（而不是1960年代的「飢餓美學」），以最少的花費，獲致最大的美感和效果。視訊轉換器可以使銀幕畫面分裂開來，以「劃」和「嵌入」等方式，橫向或縱向分割畫面。「嵌畫」、襯邊框和淡入／淡出操縱桿，加上電腦繪圖，大大增加了在影像構成上打破常規的可能性。電子的編輯設備所製造的聲音和影像，可以打破以人物為中心的線性敘事方式，而所有主流電影的傳統規範——講求視線配合、位置配合、三十度規則、旁跳鏡頭——被不斷增加的多種製作方式所取代。繼承自文藝復興時代人文主義的中心視點不再絕對，多樣性觀點使得只認同任何一種觀點，變得很難，觀眾必須判定影像之間的共通點；觀眾也必須將潛在於影像之內的訊息整合。

事實很明顯，主流電影大部分採取一種線性的以及均質化的美學標準，在這種美學標準之下，如同華格納式的整體性，各個軌跡相互強化。然而，這絕對抹不去顯著的事實，即電影（及新媒體）擁有無窮的可能性。一直以來，電影總是可以在各種不同軌跡之間，把世俗化的矛盾搬上舞臺，各種軌跡之間，可能互相遮蔽、推擠、暗中破壞；高達在1970年對《2號》和《這裡，那裡》（Ici et Ailleurs）等電影中，預示了這些可能性，而彼得・格林那威在《魔法師的寶典》（Prospero's Books）和《枕邊書》（The Pillow Book）等電影中，把這些可能性推往新的方向，其中，多重的影像塑造出一種不按時間順序編排、有許多入口的敘事。新媒體可以把合成影像與擷取而來的影像結合在一起，數位化的文化工業如今可以提供艾爾頓・強（Elton John）和路易斯・阿姆斯壯（Louis Armstrong）之間的「介面接觸」，或者可以使得納塔莉・高（Natalie Cole）和她死去已久的父親一起唱歌；也

像在《變色龍》片中合成混合，在《阿甘正傳》（Forrest Gump）中做數位嵌入。影像和聲音的重複覆蓋，因為電腦科技而變得容易，從而開啓了一扇通往更新過的、多頻道美學的大門；意義不但可以透過個人慾望（被一種線性的敘事密封住）產生出來，而且也可以透過多重的聲音、影像、和語言的交織，產生出來。新媒體比較不受到權威機構的以及美學傳統的束縛，新媒體使得阿林多・馬卡度（Arlindo Machado, 1997）所稱之「另類替代選擇的混和」變得可能。

當代的理論需要考慮新的視聽和電腦科技，不但因為新媒體將不可避免的產生新型態的視聽互文性，而且因為一些理論家已經在當代理論的本身和新媒體科技之間假定了一種「配對」。首先要探討的是，電子的或虛擬的文本性必然不同於印刷的或電影膠捲的文本性。閱讀史都華・摩索洛普（Stuart Moulthrop）對於超文本（hypertext）的描述——「不是一個具有固定範圍且可以編排的成品」，而是一個「動態的、可以展開的許多書寫的聚集」，這等於聽到了羅蘭・巴特對於「作品」與「文本」區別的討論。「超媒體」（hypermedia）結合聲音、圖片、印刷文字、以及影像，考慮到特別的、不一樣的結合；一則，如今有些電影是伴隨著平行的數位文本，例如CD-ROM伴隨著艾薩克・朱利安記錄法農的紀錄片《黑皮膚，白面具》，提供了一種數位版本的並行文本，並且附有討論法農、阿爾及利亞心理分析等原始資料；至於那些沒有放進電影中的訪談，可以在CD-ROM整個看到。其次，理論家們指出超文本以及連結、網絡、與交織的多媒體論述是和羅蘭・巴特的符號學、巴赫汀的對話論、以及德希達的解構重疊。對於超文本理論家——像是：喬治・藍道（George P. Landow）和藍漢姆（Lanham）來說，新科技與近代文學理論之間的關係，來自於對「書

籍和階層思想的相關現象」之不滿；喬治・藍道指出，電腦軟體設計師們承認他們自己是以德希達的分裂書寫方式來設計電腦軟體（當年德希達論及一種新的書寫方式時，並不瞭解他正談到電腦的書寫）。對喬治・藍道來說，超文本提供了一種開放邊界式的文本，就像羅蘭・巴特的虛擬書寫空間一樣。電腦的互動性質把使用者變成製作人；可以理解的是，超連結可以容納一部著名的小說——例如《包法利夫人》，把它從印刷文字變成一種超文本的改編形式，然後加上音樂和圖片，創造出一種混合的改編、一部「準電影」（quasi-film）；就像葛雷格利・烏默爾（Gregory Ulmer）所指出的，電子的文化容許各式各樣的文化形式（口語的、書寫的、及電子的）相互作用地共存，以促進從技術上來實現班雅明的夢想——一本書完全由引文組成。❷

從「作者—作品—傳統」的三合一組合，到「文本—論述—文化」的三合一組合的轉變，以及數位理論家對於混合模式和混合科技的包容，在在讓我們想起巴赫汀的對話論；由超文本引起書籍文化的去中心，似乎能夠撐住有關識字與口語能力高低的批評；而對於多重作者的文本性的強調，推翻了作者論浪漫的個人主義。流動文本取代單一入口的線性文本，流動文本有很多的進入點，而且超文本包容多樣的時間狀態與觀點，同時也正面的暗示了一種多中心、多時性觀點的電影，這種電影以一種無數通道和路徑的影像，代替邏輯最為嚴謹的「最終決定版」；同時，由於超文本最終是關於「連結」，因此，在超連結的世界中，一切事物皆潛在地「緊鄰著」其他的事物。新媒體有助於讓關係的連結跨越空間和時間：（1）介於不同時期的時間連結；（2）跨越不同地區的空間連結；（3）介於習慣上劃分的領域之間的學科連結；（4）在不同媒體和論述之間，各種不同的互文連結。

任何有關新媒體的討論，必定談到它們在特定時間與空間中的使用和潛力，並考慮它們的優點和限制，甚至稱為「新媒體」或「高科技」，也是相對的；在美國或歐洲，新媒體或高科技可能是指IMAX 3D立體電影院或全球資訊網；在亞馬遜河流域，可能是指攝錄影機、錄放影機、和衛星天線。儘管電腦論述有抗地心引力的高超本領，不過，地理上的位置仍然事關緊要，例如，從第三世界上網瀏覽或搜尋資料，經常因為電話系統不足應付而使得速度變慢。❸另外，在先進、具有潛力的新媒體中也有一些差異，一方面，我們發現驚人的IMAX式的擴充式媒體，科技上令人眼花繚亂，與陳舊的、製造幻覺效果的目的相結合。而且，除了所有有關民主化與互動性的話題之外，科技未來派的論述還經常依靠依性別化的比喻，這些比喻深植於殖民統治歷史中，例如：開拓、「電子國境的農場開墾」、「完全開放的空間」、「拓荒者／移民者的哲學」。1993年《時代週刊》（*News-week*）雜誌有關互動科技的封面故事，讓人想起所謂的「處女地」，按照字面上來講，就是「作為征服的地方」。但是，誠如史都華‧摩索洛普所提醒的，有關民主化的討論，「並不能證明『新媒體』在軍事、娛樂、資訊文化上無罪」。危險的是，多媒體的民主化，將被侷限在一個極小的特定範圍內，而電腦操縱的民主將類似其他形式的民主，例如古代雅典和美國革命之施行奴隸制度的民主。考慮到有關政治經濟和差別近用的「權力政治」等議題，新媒體的創新使用可能還是會被貶為資訊高速公路上的匝道；資訊富裕島可能緊鄰華特‧米契爾所稱的「電子雅加達」（electronic Jakartas），因為後者在頻寬上有所不足。所有的這些錯綜複雜的情形促使理論家採取一種微妙的態度，大致上來說，筆者自己的態度是——改用葛蘭西的話：「硬體的悲觀主義」

與「軟體的樂觀主義」。

　　儘管社會上對於「新科技」的態度並不明確，不過，新科技確實開啓了電影和電影理論的可能性。十分有趣的是，一些當代的理論家如今透過新的電子和電腦媒體來「建構」理論，符號學家（像是艾科）、電影理論家（像是亨利・簡金斯）、電影創作者（例如：彼得・格林那威、克利斯・馬克、及喬奇・波丹斯基〔Jorge Bodansky〕）、影視藝術家（像是比爾・維拉〔Bill Viola〕），全都轉向了新媒體。如今，我們在美國看到亨利・簡金斯和瑪莎・金德（Marsha Kinder）用CD-ROM做電影分析，在巴西看到胡蘭達爾・諾榮（Jurandir Noronha）和吉爾塔・卡拉瓦荷薩（Zita Caravalhosa）的CD-ROM電影分析。電影分析的媒介可能不再只用言語，誠如雷蒙・貝路那時候所謂的「不可及的文本」，現在已經容易取得、可以複製、可以下載、可以修改。克利斯・馬克的CD-ROM《無記憶》（Immemory）將電影拿來和電視對比，指出：「電影比我們大」；而在電視上，「人們可以看到電影的影子，可以看到電影的痕跡，可以看到對於電影的懷舊之情，可以看到對電影的模仿——但終究不是電影」。1998年，瑪莎・金得在她的電腦遊戲《大逃亡》（Runaways）中拆解了種族和性別；一份由勞勃・柯克（Robert Kolker）編輯的《後現代文化》（*Postmodern Culture*）特輯，爲討論《北非諜影》與《魔法師的寶典》的網路文章，提供了論述空間，有些文章還包含了片段畫面。喬治・波丹斯基於1970年代在亞馬遜流域拍攝影片，如今，他創作出一種電腦控制的《Hales的旅遊》（Hales Tour），這片光碟可以讓「航行者」參觀亞馬遜河；在樹的地方點選，可以顯示出住在樹裡面的動物；引發一場火災或砍伐森林，即可看見所造成的生態後果。

雖然我們瞭解「電腦獨裁主義」（Cyber-authoritarianism）的危險，不過若忽略數位媒體的進步潛力，那將會是短視的。阿露葵・羅珊・史東（Allucquere Rosanne Stone, 1996）引述美國印地安人的郊狼神話，讚美數位化媒體將推翻固定的社會身分和權力結構。數位化的媒體已經與軍事和工業連結在一起，也與對抗的文化連結在一起。亨利・簡金斯（in Miller and Stam, 1999）論及與媒體企業集團搏鬥的駭客次文化，與文化研究理論所謂的「盜獵」與「抵抗」，竟有「出人意外的合適搭配」。誠如珍娜・莫瑞（Janet Murray, 1997）在《全像平台上的哈姆雷特》（*Hamlet on the Holodeck*）一書中暗示的，多媒體可以將無言、默默無聞的電腦書呆子變成「電腦的吟遊詩人」嗎？

❶ 在《電影期刊》的最近一篇文章中，勞勃・貝爾德（Robert Baird）藉由「對人類認知和情感所做的周密預示，以及對電影場景所做敘述之認知的多面性」，說明一些電影（例如《侏儸紀公園》）之所以成功的原因。雖然勞勃・貝爾德承認「大把鈔票」的作用，不過，他強調電影需要刻意配接的一般認知基模。雖然此一取向表面上是引起聯想的，不過，卻帶有自然化好萊塢支配全世界電影的內裡。雖然一般認為製作一部《侏儸紀公園》要比製作一個漢堡還需要更多天賦，不過，有關一般基模的話題，在另外一個層面上，就好像在說「大麥克堡符合烹調基模」。那篇文章並沒有說明為什麼當中產階級的中東人在家享用精心調味的烤肉串時，將會為大麥克堡付更多錢。在這個層面上，「偶然的普遍性」觀點把歐洲重演成「普遍的」，並且把「世界上的其他地方」視為「地方性的」。

❷ G. L. Ulmer, "Grammatology（in the Stacks）of Hypermedia," in Truman（ed.）*Literary Online*, pp. 139-64.

❸ 有關對於電腦論述之種族中心論的出色評論，請參照 Gerald Lombardi's Ph. D. dissertation, *Computer Networks, Social Networks and the Future of Brazil*, Dept. of Anthropology, NYU（May 1999）.

# 電影理論的多樣化

　　近來的理論顯露出對於結構主義和後結構主義的極端發展，產生某種程度的反衝，結構主義和後結構主義兩者皆有「框住參考物」的習慣，亦即它們比較堅持符號之間的相互關係，而不是符號與參考物之間的任何聯繫。在對寫實性的批評中，後結構主義偶爾太過於把藝術從社會與歷史情境中分離出來；銀幕理論的大師們有時候把「歷史」和「歷史化」搞混了，把「實證研究」和「經驗主義」搞混了。但是，並非所有的理論家都接受薩伊德所稱「無處不在的文本」（wall-to-wall text）泛符號學觀點，他們認為藝術論述建構、編碼的性質，並不能排除所有對於真實的參照。甚至就連德希達，他的著作有時變成拒絕所有事實主張的藉口，也堅決聲稱對於文本和情境的觀點「應包含，而不是排斥世界、現實、歷史……，它不能擱置參照物」（Norris, 1990, p. 44）。電影及文學的虛構，必然用到日常生活的想法，包括空間和時間，而且也包括社會和文化關係。如果說語言架構了這個世界，那麼，這個世界同樣也架構及塑造了語言，其運作並非單方向的。「文本的世界化」相當於「世界的文本化」。

　　電影理論目前正經歷一種「再歷史化」（re-historicization），一部分是對索緒爾及弗洛伊德─拉康模式所省略的歷史所做的一種修正，一部分是回應多元文化主義者的要求，將電影理論放在更大的殖民主

義與種族主義歷史中。在文學研究中，新歷史主義學者把文本視為複雜符號系統的一部分，反映著傅科及馬克思術語中的權力關係。電影理論和電影歷史，長久以來被認為是相對立的，現在已經開始較為認真地對話，而新凝聚出來的共識要求「理論的歷史化」以及「歷史的理論化」。電影史學家在理論的輔助之下，已經開始思索他們自己的實踐和論述；電影理論家兼電影史學家納入了一些後設史學家——例如海登・懷特的見解，責難傳統電影史的一些特色，包括：注重某些影片與導演，而忽略較大範圍科技與文化形構的歷史；對許多歷史事件採印象式書寫方式；無法表達清楚歷史研究所使用的工具的過程；區分年代的概念不清楚（例如：用隱喻表達某種階層論，就像生物學使用生、老、病、死的概念）；以及對「第一」的狂熱，使得電影史形成「為進步而進步」的目的論，並變為電影表現形式的基準。

這裡不是檢視電影史所有多重干預的地方，在此，我們只能觸及一些重點及一些次類型。首先，有以大量電影為書寫對象、同時有理論分析的電影史書，例如：蜜雪・蘭尼、瑪麗－克萊爾・侯帕斯、皮耶・索藍等人（1986）研究法國1930年代電影；費爾・羅森（Phil Rosen, 1984）與大衛・鮑德威爾等人（1985）研究古典美國電影；查爾斯・穆瑟（Charles Musser, 1991）、諾耶・柏曲（1990）、密芮恩・漢森（1991）、湯瑪斯・艾爾塞瑟（1990）、高德侯與湯姆・甘寧等人研究早期默片；以及有關第三世界電影、後殖民電影、與少數民族電影的大量著作。其次，有一些分析電影在經濟、工業、科技與風格等層面的歷史書（Wasko, 1982；Allen-Gomery, 1985；Bordwell, Staiger, and Thompson, 1985；Salt, 1995）。第三，也有些文本，專注於電影中的歷史再現研究（Ferro, 1977；Sorlin, 1977, 1991；Rosenstone, 1993）。

來自結構主義和符號學等較大規模的理論運動，已受到內部和外部的批評，從內部來看，它被質疑為何電影符號學把自己限制在一種語言學──索緒爾的結構主義語言學──上面，而忽略了社會語言學、跨語言的語言學、會話分析、及「變形」語言學（這些語言學可以處理社會階級、翻譯、文法、以及其他形式的語言等議題）？它還被質疑為何心理分析的電影理論只注重拉康所謂「回歸弗洛伊德」，而忽略了溫尼柯特（D. W. Winnicott）、梅蘭妮・克萊、傑西卡・班雅明、南西・裘多洛、艾瑞克・艾瑞克森（Erik Erikson）等人？為何心理分析理論如此狹隘地只關注戀物癖、窺淫癖、被虐待狂、及認同，而繞過其他大有可為的領域（例如：幻想、家庭倫理愛情小說等等）？心理分析假裝心理發展過程具有普同性，事實上，它的戀母情結分析傾向於一種獨特的、內疚的、以及被時間束縛住的文化：基督教、父權制、西洋、以及建立在核心家庭基礎上的文化。

　　在此同時，理論被人們從外部質疑──透過種族批判理論、激進的多元文化主義、以及酷兒理論。這些觀點質疑電影理論為何把焦點放在性別差異、色慾凝視、以及伊底帕斯「爹地、媽咪、還有我」的戀母情結故事，而不討論在社會與精神形構中的其他差異。他們問道：為何電影理論一直如此的白人種族優越感？為何電影這麼沒有批判力的和帝國主義串通一氣？為何對種族和族群的議題如此視而不見、如此鴉雀無聲、而且又以「白人」為規範？

　　在激進的女性主義、文化研究、多元文化主義、酷兒理論、後殖民論述、巴赫汀的對話論、德希達的解構、認知理論、新形式主義、後分析哲學、以及布希亞的後現代主義等理論的聯合壓力下，電影理論做為方法論的整合研究，如今蒙上了一層陰影；但是，完全拒絕理

論，又好像把理論當成電影分析花園中的大毒蛇，在某個層面上，變成只是拒絕我們這個時代中的主要知識潮流，誠如詹明信所寫道的，扔掉理論，將會忽略尼采的「有進取精神的驚人發現，透過所有舊的道德訓論而翻騰不已」，將會置弗洛伊德的「有意識主體的分離以及它的合理化」於不顧，而且，將會忘記馬克思的「將所有過去個人的道德範疇，拋到一個新的辯證與集體的層面」（Jameson, 1998, p. 94）。不過，由於這些質疑，如今理論已經不再那麼「大型」，理論變得有點比較實用，有點比較不是那麼民族中心主義，不是那麼男性化，不是那麼異性戀；而且，不再那麼傾向於一個包羅萬象的系統，而是採取一種多元性的理論典範。雖然在某個層面上，電影理論的多元性確實令人興奮，不過，電影理論的多元性卻也帶來支離破碎的危險。筆者認為，各種不同理論之間需要做更多的認識和瞭解，例如那些以心理分析為方向的理論家需要閱讀認知理論，而認知理論家需要理解種族批判理論。問題不在於「相對論」（relativism）或者「多元論」（pluralism），而是在於多種的觀看角度和知識，每一種觀看角度和知識都投射出特殊的光線在被研究的對象上。這不是一個是否完全包容其他理論觀點的問題，而是認知其他理論觀點的存在、思考其他理論觀點、並準備接受其他理論觀點的挑戰。

# 參考文獻

Abel, Richard 1988. *French Film: Theory and Criticism 1907-1939*, 2 vols. Princeton: Princeton University Press.

—(ed. ) 1996. *Silent Film*. New Brunswick, NJ: Rutgers University Press.

Adams, Parveen 1996. *The Emptiness of the Image: Psychoanalysis and Sexual Differences*. London: Routledge.

Adams, Parveen and Elizabeth Cowie(eds) 1990. *The Woman in Question*. Cambridge, MA: MIT Press.

Adorno, T. W. 1978. *Minima Moralia: Reflections From a Damaged Life*. Trans. E. F. Jeph. London: Verso.

Adorno, T. W. and Hanns Eisler 1969. *Composing for the Films*. New York: Oxford University Press.

Adorno, T. W. and Max Horkheimer 1997. *The Dialectic of Enlightenment*. Trans. John Cummings. New York: Verso.

Affron, Charles 1982. *Cinema and Sentiment*. Chicago: University of Chicago Press.

Ahmad, Aijaz 1987. "Jameson's Rhetoric of Otherness and the National Allegory," *Social Text 17(Fall)*.

Alea, Tomás Gutiérrez 1982. *Dialectica Del Espectador*. Havana: Ediciones Union.

Allen, Richard 1989. *Representation, Meaning, and Experience in the Cinema: A Critical Study of Contemporary Film Theory*. Ph. D. Dissertation, University of California , Los Angeles.

—1993. "Representation, Illusion, and the Cinema," *Cinema Journal* No. 32, Vol. 2 (Winter).

—1995. *Projecting Illusion: Film Spectatorship and the Impression of Reality*. New York:

Cambridge University Press.

Allen, Richard and Murray Smith(eds) 1997. *Film Theory and Philosophy*. Oxford: Claredon press.

Allen, Robert C. and Douglas Gomery 1985. *Film History: Theory and Practice*. New York: Alfred A. Knopf.

Alternative Museum of New York 1989. *Prisoners of Image: Ethnic and Gender Stereotypes*. New York: The Museum.

Althusser, Louis 1969. *For Marx. Trans*. Ben Brewster. New York: Pantheon Books.

Althusser, Louis and Balibar 1979. *Reading Capital*. Trans. Ben Brewster. London: Verso.

Altman, Rick(ed.) 1981. *Genre: The Musical*. London: Routledge and Kegan Paul.

— 1984. "A Semantic/Syntactic Approach to Film Genre," *Cinema Journal*. Vol. 23, No. 3.

— 1987. *The American Film Musical*. Bloomington: Indiana University Press.

— (ed.) 1992. *Sound Theory*, Sound Practice. New York: Routledge.

Anderson, Benedict 1991. *Imagined Communities: Reflexions on the Origins and Spread of Nationalism*. 2nd edition. London: Verso.

Anderson, Perry 1998. *The Origins of Postmodernity*. New York: Verso.

Andrew, Dudley 1976. *The Major Film Theories*. New York: Oxford University Press.

— 1978a. "The Neglected Tradition of Phenomenology in Film," *Wide Angle* Vol. 2, No. 2.

— 1978b. *André Bazin*. New York: Oxford University Press.

— 1984. *Concepts in Film Theory*. New York: Oxford University Press.

Ang, Ien 1985. Watching "Dallas" : *Soap Opera and the Melodramatic Imagination*. Trans. Della Couling. London: Methuen.

— 1996. *Living Room Wars: Rethinking Media Audiences for a Postmodern World*. London: Routledge.

Appadurai, Arjun 1990. "Disjunction and Difference in the Global Cultural Economy," *Public Culture* Vol. 2, No. 2(Spring).

Aristarco, Guido 1951. *Storia delle Theoriche del Film*. Turin: Eimaudi.

Armes, Roy 1974. *Film and Reality: An Historical Survey*. Harmondsworth: Penguin.

— 1987. *Third World Filmmaking and the West*. Berkeley: University of California Press.

Armstrong, Dan 1989. "Wiseman's Realm of Transgression: Titicut Follies, the Symbolic Father and the Spectacle of Confinement," *Cinema Journal* Vol. 29, No. 1(Fall).

Arnheim, Rudolf 1933 [1958]. *Film*. Reprinted as *Film as Art*. London: Faber.

— 1997. *Film Essays and Criticism*. Trans. Brenda Benthien. Madison: University of Wisconsin Press.

Astruc, Alexandre 1948. "Naissance d'une novelle avant-garde: la camera-stylo," *Ecran Francais*, No. 144.

Auerbach, Erich 1953. *Mimesis: The Representation of Reality in Western Literature*. Trans. Willard R. Trask. Princeton: Princeton University Press.

Aumont, Jacques 1987. *Montage Eisenstein*. Trans. Lee Hildreth, Constance Penley, and Andrew Ross. Bloomington: Indiana University Press.

— 1997. *The Image*. Trans. Claire Pajackowska. London: British Film Institute.

Aumont, Jacques and J. L. Leutrat 1980. *Théorie du film*. Paris: Albatross.

Aumont, Jacques and Michel Marie 1989a. *L'Analyse des films*. Paris: Nathan Université.

— 1989. *L'Oeil interminable*. Paris: Seguier.

Aumont, Jacques, Andre Gaudreault, and Michel Marie 1989. *Historie du cinéma: nouvelles approaches*. Paris: Publications de la Sorbonne.

Aumont, Jacques, Alain Bergala, Michel Marie, and Marc Vernet 1983. *Esthetique du film*. Paris: Fernand Nathan.

Austin, Bruce A. 1989. *Immediate Seating: A Look at Movie Audiences*. Belmont: Wadsworth.

Bad Object-Choices 1991. *How do I Look? Queer Film and Video*. Seattle: Bay Press.

Bahri, Deepika and Marya Vasudeva 1996. *Between the Lines: South Asians and Postcoloniality*. Philadelphia: Temple University Press.

Bailble, Claude, Michel Marie, and Marie-Claire Ropars 1974. *Muriel histoire d'une recherche*. Paris: Galilee.

Bailey, R. W., L. Matejka, and P. Steiner(eds) 1978. *The Sign: Semiotics Around the World*. Ann Arbor: Michigan Slavic Publications.

Bakari, Imruh and Mbye Cham(eds) 1996. *Black Frames: African Experiences of Cinema*. London: British Film Institute.

Baker Jr. , Houston, Manthia Diawara, and Ruth H. Lindeborg(eds) 1996. *Black British Cultural Studies: A Reader*. Chicago: University of Chicago Press.

Bakhtin, Mikhail 1981. *The Dialogical Imagination*. Trans. Michael Holquist, ed. Caryl Emerson and Michael Holquist. Austin: University of Texas Press.

— 1984. *Rabelais and his World*. Trans. Helense Iswolsky. Bloomington: Indiana.

— 1986. *Speech Genres and other Late Essays*. Trans. Vern W. McGee, ed. Caryl Emerson and Michael Holquist. Austin: University of Texas Press.

Bakhtin, Mikhail and P. M. Medvedev 1985. *The Formal Method in Literary Scholarship*. Trans. Albert J. Wehrle. Cambridge, MA: Harvard University Press.

Bal, Mieke 1985. *Narratology: Introduction to the Theory of Narrative*. Toronto: University of Toronto Press.

Bálász, Bela 1930. *Der Geist des Films*. Frankfurt: Makol.

— 1972. *Theory of the Film: Character and Growth of a New Art*. Trans. Edith Bone. New York: Arno Press.

Barnouw, Eric and S. Krishnaswamy 1980. *Indian Film*. New York: Oxford University Press.

Barsam, Richard Meran(ed. ) 1976. *Nonfiction Film Theory and Criticism*. New York: E. P. Dutton.

— 1992. *Nonfiction Film: A Critical History*. Revd. edn. Bloomington: Indiana University Press.

Barthes, Roland 1967. *Elements of Semiology*. Trans. Annette Lavers and Colin Smith. New York: Hill & Wang.

— 1972. *Mythologies*. Trans. Antenne Lavers. New York: Hill & Wang.

— 1974. *S/Z*. New York: Hill & Wang.

— 1975. *The Pleasure of the Text*. Trans. Richard Miller. New York: Hill & Wang.

— 1977. *Image/Music/Text*. Trans. Steven Heath. New York: Hill & Wang.

— 1980. *Camera Lucida*. Hill & Wang.

Bataille, Gretchen M. and Charles L. P. Silet(eds) 1980. *The Pretend Indians: Image of Native Americans in the Movies*. Ames: Iowa State University Press.

Baudrillard, Jean 1975. *The Mirror of Production*. St Louis: Telos Press.

—1983. *Simulations*. Trans. Paul Foss, Paul Patton, and Phillip Beitchman. New York: Semiotext(e).

—1988. *The Ecstasy of Communication*. Trans. Bernard Schutze and Caroline Schutze. New York: Semiotext(e).

—1991a. "The Reality Gulf," *Guardian* January 11.

—1991b. "La Guerre du Golfe n' a pas eu lieu," *Libération* March 29.

Baudry, Jean-Louis 1967. "Écriture/Fiction/Ideologi," *Tel Quel* 31(Autumn). Trans. Diana Matias, *Afterimage* 5(Spring 1974).

—1978. *L'Effet cinema*. Paris: Albatros.

Bazin, André 1967. *What is Cinema?* 2 vols. Trans. And ed. Hugh Gray. Berkeley: University of California Press.

Beauvoir, Simone de 1952. *The Second Sex*. Trans H. M. Parshley. New York: Knopf.

Beckmann, Peter 1974. *Formale und Funktionale Film-und Fernsehanalyse*. Dissertation, Stuttgart.

Bellour, Raymond 1979. *L'Analyse du Film*. Paris: Albatross.

—(ed.) 1980. *Le Cinéma américain: Analyses de films*. 2 vols. Paris: Flammarion.

Belton, John(ed.) 1995. *Movies and Mass Culture*. New Brunswick, NJ: Rutgers University Press.

Benjamin, Walter 1968. *Illuminations*. Trans. Harry Zohn. New York: Harcourt, Brace & World.

—1973. *Understanding Brecht*. Trans. A. Bostock. London: New Left Books.

Bennett, Tony, Susan Boyd-Bowman, Colin Mercer, and Janet Woolcot(eds) 1981. *Popular Television and Film*. London: British Film Publishing and Open University Press.

Berenstein, Rhona Joella 1995. *Attack of the Leading Ladies: Gender, Sexuality, and Spectatorship in Classic Horror Cinema*. New York: Columbia University Press.

Bernardet, Jean-Claude 1994. *O Autor No Cinema*. São Paulo: Editora Brasilienese.

Bernardi, Daniel(ed.) 1996a. *The Birth of Whiteness: Race and the Emergence of US Cinema*. New Brunswick, NJ: Rutgers University Press.

—(ed.) 1996b. *Looking at Film History in "Black and White"* . New Brunswick, NJ:

Rutgers University Press.

Berenstein, Matthew and Gaylyn Studlar(eds) 1996. *Vissions of the East: Orientalism in Film*. New Brunswick, NJ: Rutgers University Press.

Best, Steven and Douglas Kellner 1991. *Postmodern Theory: Critical Interrogations*. New York: Guilford Press.

Bettetini, Gianfranco 1968 [1973]. *The Language and Technique of the Film*. The Hague: Mouton.

—1971. *L'indice del realismo*. Milan: Bompiani.

—1975. *Produzione del senso e messa in scena*. Milan: Bompiani.

—1984. *La Conversazione Audiovisiva*. Milan: Bompiani.

Betton, Gerard 1987. *Esthetique du cinéma*. Paris: Presses Universitaires du France.

Bobo, Jacqueline 1995. *Black Women as Cultural Readers*. New York: Columbia University Press.

Bogle, Donald 1989. Toms, *Coons, Mulattos, Mammies, and Bucks: An Interpretive History of Blacks in American Films*. New York: Continuum.

Bordwell, David 1985. *Narration in the Fiction Film*. Madison: University of Wisconsin Press.

—1989. *Making Meaning: Inference and Rhetoric in the Interpretation of Cinema*. Cambridge, MA: Harvard University Press.

—1993. *The Cinema of Eisenstein*. Cambridge, MA: Harvard University Press.

—1997. *On the History of Film Style*. Cambridge, MA: Harvard University Press.

Bordwell, David and Noël Carroll(eds) 1996. *Post Theory: Reconstructing Film Studies*. Madison: University of Wisconsin Press.

Bordwell, David and Kristin Thompson 1996. *Film Art: An Introduction*. 5th edition. New York: McGraw-Hill.

Bordwell, David, Janet Staiger, and Kristin Thompson 1985. *The Classical Hollywood Cinema: Film Style and Mode of Production to 1960*. New York: Columbia University Press.

Bourdieu, Pierre 1998. *On Television*. New York: New Press.

Brakhage, Stan 1963. *Metaphors on Vision*. New York: Film Culture.

Branigan, Edward 1984. *Point of View in the Cinema: A Theory of Narration and*

*Subjectivity in Classical Film*. The Hague: Mouton.

— 1992. *Narrative Comprehension and Film*. New York: Routledge.

Bratton, Jacky, Jim Cook, and Christine Gledhill(eds) 1994. *Melodrama: Stage, Picture, Screen*. London: British Film Institute.

Braudy, Leo 1976. *The World in a Frame*. New York: Anchor Press.

Braudy, Leo and Gerald Mast(eds) 1999. *Film Theory and Criticism*. 5th edition. New York: Oxford University Press.

Brecht, Bertolt 1964. *Brecht on Theatre*. New York: Hills & Wang.

Brennan, Teresa and Martin Jay(eds) 1996. *Vision in Context: Historical and Contemporary Perspectives on Sight*. New York: Routledge.

Brooker, Peter and Will Brooker(eds.) 1997. *Post Modern After-Images: A Reader in Film, Television and Video*. London: Arnold.

Brooks, Virginia 1984. "Film, Perception, and Cognitive Psychology." *Millennium Film Journal* 14.

Brown, Royal S. 1994. *Overtones and Undertones: Reading Film Music*. Berkley: University of California Press.

Browne, Nick 1982. *The Rhetoric of Film Narration*. Ann Arbor: UMI.

— (ed.) 1990. *Cahiers du Cinéma 1969-1972: The Politics of Representation*. Cambridge, MA: Harverd University Press.

— (ed.) 1997. *Refiguring American Film Genres: History and Theory*. Berkeley: University of California Press.

Brunette, Peter and David Wills 1989. *Screen/Play: Derrida and Film Theory*. Princeton: Princeton University Press.

Brunsdon, Charlotte and David Morley 1978. *Everyday Television: "Nationwide"*. London: British Film Institute.

Bryson, Norman, Michael Ann Holly, and Keith Moxey 1994. *Visual Culture: Images and Interpretations*. Hanover: Wesleyan University Press.

Buckland, Warren (ed.) 1995. *The Film Spectator: From Sign to Mind*. Amsterdam: Amsterdam University Press.

Bukatman, Scott 1993. *Terminal Identity: The Virtual Subject in Postmodern Science Fiction*. Durham, NC: Duck University Press.

Burch, Noël 1973. *Theory of Film Practice*. Trans. Helen R. Lane. New York: Praeger.

— 1990. *Life to those Shadows*. Trans. and ed. Ben Brewster. Berkeley: University of California Press.

Burch, Noël and Jorge Dana 1974. "Propositions," *Aftennog* No. 5.

Burger, Peter 1984. *Theory of the Avant-Garde*. Trans. Michael Shaw. Minneapolis: University of Minnesota Press.

Burgoyne, Robert A. 1990. *Bertolucci's 1990: A Narrative and Historical Analysis*. Detroit: Wayne State University Press.

Burgoyne, Robert A. , Sandy Flitterman- Lewis, and Robert Stem 1992. *New Vocabularies in Film Semiotics: Structuralism, Post-Structuralism and Beyond*. London: Routledge.

Burton, Julianne 1985. "Marginal Cinemas. " Screen Vol. 26, No. 3- 4(May- August).

— (ed. ) 1990. *The Social Documentary in Latin America*. Pittsburgh: University of Pittsburgh Press.

Butler, Jeremy G. (ed. ) 1995. *Star Texts: Image and Performance in Film and Television*. Detroit: Wayne State University Press.

Butler, Judith P. 1990. *Gender Trouble: Feminism and the Subversion of Identity*. New York: Routledge.

Caldwell, John Thornton 1994. *Televisuality: Style, Crisis and Authority in American Television*. New Brunswick, NJ: Rutgers University Press.

Carroll, John M. 1980. *Toward a Structural Psychology of Cinema*. The Hague: Mouton.

Carroll, Noël 1982. "The Future of an Allusion: Hollywood in the Seventies and (Beyond). " *October* Vol. XX(Spring).

— 1988a. *Mystifying Movies: Fads and Fallacies in Contemporary Film Theory*. New York: Columbia University Press.

— 1988b. *Philosophical Problems of Film Theory*. Princeton: Princeton University Press.

— 1996. *Theorizing the Moving Image*. Cambridge: Cambridge University Press.

— 1998. *A Philosophy of Mass Art*. Oxford: Clairendon Press.

Carson, Diane, Linda Dittmar, and Janice R. Welsh(eds) 1994. *Multiple Voices in

*Feminist Film Criticism*. Minneapolis: University of Minnesota Press.

Carter, Angela 1978. *The Sadeian Woman and the Ideology of Pornography*. New York: Harper & Row.

Casebier, Allan 1991. *Film and Phenomenology: Toward a Realist Theory of Cinematic Representation*. Cambridge: Cambridge University Press.

Cassetti, Francesco 1977. *Semiotica*. Milan: Edizione Academia.

— 1986. *Dentro lo Sguardo, il Filme e il suo Spettatore*. Rome: Bompiani.

— 1990. *D'un regard l'autre*. Lyon: Presses Universitaires de Lyon.

— 1993. *Teorie del cinema:(1945-1990)*. Milan: Bompiani. Published in French as *Les Théories du Cinema depius 1945*(Paris: Nathan, 1999).

Caughie, John(ed.)1981. *Theories of Authorship: A Reader*. London: Routledge and Kegan Paul.

Cavell, Stanley 1971. *The World Viewed*. Cambridge, MA: Harvard University Press.

— 1981. *Pursuits of Happiness*. Cambridge, MA: Harvard University Press.

Cesaire, Aimé 1972. *Discourse on Colonialism*. Trans. Joan Pinkham. New York: MR.

Cham, Mbye B. and Claire Andrade-Watkins(eds) 1988. *Critical Perspectives on Black Independent Cinema*. Cambridge, MA: MIT Press.

Chanan, Michael(ed.)1983. *Twenty-Five Years of the New Latin American Cinema*. London: British Film Institute.

Chateau, Dominique 1986. *Le Cinema comme Langage*. Paris AISS LASPA.

Chateau, Dominique and Francois Jost 1979. *Nouveau cinéma, nouvelle sémiologie*. Paris: Union Generale d' Editions.

Chateau, Dominique, André Gardies, and Francois Jost 1981. *Cinémas de la modernité: films, theories*. Paris: Klincksieck

Chatman, Seymour 1978. *Story and Discourse: Narrative Structure in Fiction and Film*. Ithaca, NY: Cornell University Press.

Chion, Michel 1982. *La Voix au cinéma*. Paris: Cahiers du Cinema/ Editions de l' Etoile.

— 1985. *Le Son au cinéma*. Paris: Cahiers du Cinéma/ Editions de l' Etoile.

— 1988. *La Toile Trouée*. Paris: Cahiers du Cinéma/ Editions de l' Etoile.

— 1994. *Audio-Vision: Sound on Screen*. Trans. and ed. Claudia Gorbman. New York:

Columbia University Press.

Chow, Rey 1995. *Primitive Passions: Visuality, Sexuality, Ethnography, and Contemporary Chinese Cinema*. New York: Columbia University Press.

Church, Gibson, Pamela Gibson, and Roma Gibson(eds) 1993. *Dirty Looks: Women, Ponography, Power*. London: British Film Institute.

Churchill, Ward 1992. *Fantasies of the Master Race: Literature, Cinema and the Colonization of American Indians*. Ed. M. Annette Jaimes. Monroe: Common Courage Press.

Clerc, Jeanne-Marie 1993. *Littérature et cinéma*. Paris: Editions Nathan.

Clover, Carol J. 1992. *Men, Women, and Chain Saws: Gender in the Modern Horror Film*. Princeton: Princeton University Press.

Cohan, Steve and Ina Rae Hark(eds) 1992. *Screening the Male: Exploring Masculinities in the Hollywood Cinema*. New York: Routledge.

Cohen-Seat, Gilbert 1946. *Essai sur les Principes d'une philosophie du cinéma*. Paris: PUF.

Colin, Michel 1985. *Language, Film, Discourse: prolégomènes à une sémiologie génerative du film*. Paris: Klincksieck.

Collet, Jean, Michel Marie, Daniel Percheron, Jean-Paul Simon, and Marc Vernet 1975. *Lectures du film*. Paris: Albatross.

Collin, Jim 1989. *Uncommon Cultures: Popular Culture and Post-Modernism*. London: Routledge.

Collin, Jim, Hillary Radner, and Ava Preacher Collins(eds) 1993. *Film Theory Goes to the Movies*. New York: Routledge.

Comolli, Jean-Louis and Narboni, Jean 1969. "Cinema/Ideology/Criticism." *Cahiers du cinema*.

Cook, Pamela 1985. *The Cinema Book*. London: British Film Institute.

—1996. *Fashioning the Nation: Costume and Identity in British Cinema*. London: British Film Institute.

Cook, Pamela and Philip Dodd(eds) 1993. *Women and Film: A Sight and Sound Reader*. Philadelphia: Temple University Press.

Copjec, Joan 1989. "The Orthopsychic Subject: Film Theory and the Reception of

Lacan. " *October 49.*

— (ed. ) 1993. *Shades of Noir.* New York: Verso.

Cowie, Elizabeth 1997. *Representing the Women: Cinema and Psychoanalysis.* Minneapolis: University of Minnesota Press.

Crary, Jonathan 1995. *Techniques of the Observer.* Cambridge, MA: MIT Press.

Creed, Barbara 1993. *The Monstrous-Feminine: Film, Feminism, Psychoanalysis.* New York: Routledge.

Creekmur, Corey K. and Alexander Doty(eds) 1995. *Out in Culture: Gay, Lesbian and Queer Essays on Popular Culture.* Durham, NC: Duke University Press.

Cripps, Thomas 1979. *Black Film as Genre.* Bloomington: Indiana University Press.

Culler, Jonathan 1975. *Structuralist Poetics: Structuralism, Linguistics and the Study of Literature.* Ithaca, NY: Cornell University Press.

— 1981. *The Pursuit of Signs: Semiotics, Literature, Deconstruction.* Ithaca, NY: Cornell University Press.

Currie, Gregory 1995. *Image and Mind.*

David, Joel 1995. *Fields of Vision: Critical Applications in Recent Philippine Cinema.* Quezon City: Ateneo de Manila University Press.

Debord, Guy 1967. *Society of the Spectacle.* Paris: Éditions Champ Libre.

de Certeau, Michel 1984. *The Practice of Everyday Life.* Trans. Steven Rendall. Berkeley: University of California Press.

de Lauretis, Teresa 1985. *Alice Doesn't: Feminism, Semiotics, Cinema.* Bloomington: Indiana University Press.

— 1989. *Technologies of Gender: Essays on Theory, Film and Fiction.* Bloomington: Indiana University Press.

— 1994. *The Practice of Love: Lesbian Sexuality and Perverse Desire.* Bloomington: Indiana University Press.

de Saussure, Ferdinand 1996. *Course in General Linguistics.* Trans. Wade Baskin. New York: McGraw Hill.

Deleuze, Gilles 1977. *Anti-Oedipus: Capitalism and Schizophrenia.* Trans. Robert Hurley, Mark Seem, and Helen R. Lane. New York: Viking Press.

— 1986. *Cinema I : The Movement-Image.* Trans. Hugh Tomlinson and Barbara

Habberjam. London: Atholone Press.

— 1989. *Cinema II: The Time-Image*. Trans Hugh Tomlinson and Robert Galeta. Minneapolis: University of Minnesota Press.

Dent, Gina(ed.) 1992. *Black Popular Culture*. Seattle: Bay Press.

Denzin, Norman K. 1991. *Images of Postmodern Society: Social Theory and Contemporary Cinema*. London: Sage Publications.

— 1995. *The Cinematic Society: The Voyeur's Gaze*. London: Sage Publications.

Derrida, Jacques 1976. *Of Grammatology*. Trans Gayatri Chakravorty Spivak. Baltimore: Johns Hopkins University Press.

— 1978. *Writing and Difference*. Trans. Alan Bass. Chicago: University of Chicago Press.

Desnos, Robert 1923. "Le Rêve et le cinéma." *Paris Journal* April 27.

Diawara, Manthia 1992. *African Cinema: Politics and Culture*. Bloomington: Indiana University Press.

—(ed.) 1993. *Black American Cinema*. New York: Routldge.

Dienst, Richard 1994. *Still Life in Real Time: Theory after Television*. Durham, NC: Duke University Press.

Dissanayake, Wimal(ed.) 1988. *Cinema and Cultural Identity: Reflections on Films from Japan, India, and China*. Lanham: University Publications of American.

—(ed.) 1994. *Colonialism and Nationalism in Asian Cinema*. Bloomington: Indiana University Press.

Doane, Mary Ann 1987. *The Desire to Desire: The Women's Film of the 1940s*. Bloomington: Indiana University Press.

Doane, Mary Ann, Patricia Mellencamp, and Linda Williams(eds) 1984. *Revision: Essays in Feminist Film Criticism*. Frederick, MD: University Publications of American.

Donald, James, Anne Friedberg, and Laura Marcus 1998. *Close-Up 1927-1933: Cinema and Modernism*. Princeton: Princeton University Press.

Dorfman, Ariel 1983. *The Empire's Old Clothes: What the Long Ranger, Babar, and other Innocent Heroes do to our Minds*. New York: Pantheon.

Dorfman, Ariel and Armand Mattelart 1975. *How to read Donald Duck: Imperialist*

*Ideology in the Disney Comic.* London: International General.

Doty, Alexander 1993. *Making Things Perfectly Queer: Interpreting Mass Culture.* Minneapolis: University of Minnesota Press.

Downing, John D. H. (ed.) 1987. *Film and Politics in the Third World.* New York: Praeger.

Drummond, Phillip, et al. (eds) 1979. *Film as Film: Formal Experiment in Film 1910-1975.* London: Arts Council of Great British.

Duhamel, Georges 1931. *American, the Menace: Scenes from the Life of the Future.* Trans. Charles M. Thompson. Boston: Houghton Mifflin.

Dyer, Richard 1986. Heavenly Bodies: *Film Stars and Society.* New York: St Martin's Press.

— 1990. *Now You See it: Studies on Lesbian and Gay Film.* New York: Routledge.

— 1993. *The Matter of Images: Essays on Representations.* London: Routledge.

— 1997a. *Stars.* 2nd revd. Edition: British Film Institute.

— 1997b. *White.* London: Routledge.

Eagle, Herbert(ed.) 1981. Russian Formalist Film Theory. Ann Arbor: Michigan Slavic Publications.

Eco, Umberto 1975. *A Theory of Semiotics.* Bloomington: Indiana University Press.

— 1979 *The Role of the Reader: Eplorations in the Semiotics of Texts.* Bloomington: Indiana University Press.

— 1984. *Semiotics and the Philosophy of Language.* Bloomington: Indiana University Press.

Ehrlich, Victor 1981. *Russian Formalism: History — Doctrine.* London: Yale University Press.

Eikhenbaum, Boris(ed.) 1982. *The Poetics of Cinema. In Russian Poetics In Translation,* Vol. 9. Trans. Richard Taylor. Oxford: RPT Publications.

Eisenstein, Sergei 1957. *Film Form and Film Sense.* Cleveland: Merieian.

— 1988. *Selected Works, Vol. 1: Writings 1922-1934.* Trans. and ed. Richard Taylor. Bloomington: Indiana University Press.

— 1992. *Selected Works, Vol. 2: Towards a Theory of Montage.* Trans. Michael Glenny, ed. Richard Taylor and Michael Glenny. Bloomington: Indiana University Press.

Ellis, John 1992. *Visible Fictions: Cinema, Television, Video.* 2nd edition. London: Routledge & Kegan Paul.

Elsaesser, Thomas 1973. "Tales of Sound and Fury: Observation on the Family Melodrama," *Monogram* No. 4.

— 1989. *New German Cinema: A History.* New Brunswick, NJ: Rutgers University Press.

—(ed.) 1990. *Early Cinema Space, Frame, Narrative.* London: British Film Institute.

Enzensberger, Hans Magnus 1974. *The Consciousness Industry: On Literature, Politics, and the Media.* New York: Seabury Press.

Epko, Denis 1995. "Towards a Post-Africanism," *Textual Practice* No. 9(Spring).

Epstein, Jean 1974-5. *Écrits sur le cinéma, 1921-1953: édition chronologique en deux volumes.* Paris: Seghers.

— 1977. "Magnification and other Writings." *October* No. 3. (Spring).

Erens, Patricia 1979. Sexual Stratagems: *The World of Women in Film.* New York: Horizon.

— 1984. *The Jew in American Cinema.* Bloomington: Indiana University Press.

—(ed.) 1990. *Issues in Feminist Film Criticism.* Bloomington: Indiana University Press.

Fanon, Frantz 1963. *The Wretched of the Earth.* Trans Constance Farrington. New York: New Grove Press.

Ferro, Marc 1985. *Cinema and History.* Berkeley: University of California Press.

Feuer, Jane 1993. *The Hollywood Musical.* 2nd edition. Bloomington: Indiana University Press.

Fisher, Lucy 1989. *Shot/Countershot: Film Tradition and Women's Cinema.* Princeton: Princeton University Press.

Fiske, John 1987. *Television Culture.* London: Methuen.

— 1989a. *Understanding Popular Culture.* Boston: Unwin Hyman.

— 1989b. *Reading the Popular.* Boston: Unwin Hyman.

Fiske, John and John Hartley 1978. *Reading Television.* London: Methuen.

Flinn, Caryl 1992. *Strains of Utopia: Gender, Nostalgia, and Hollywood Film Music.* Princeton: Princeton University Press.

Flitterman-Lewis, Sandy 1990. *To Desire Differently: Feminism and the French Cinema.*

Urbana: University of Illinois Press.

Forgacs, David and Robert Lumley(eds) 1996. *Italian Cultural Studies: An Introduction*. New York: Oxford University Press.

Foster, Hall 1983. *The Anti-Aesthetic: Essays on Postmodern Culture*. Port Townsend: Bay Press.

Foucault, Michel 1971. *The Order of Things: An Archeology of the Human Sciences*. New York: Pantheon.

— 1978. *The History of Sexuality*. New York: Pantheon.

— 1979. *Discipline and Punishment: Birth of the Prison*. New York: Vintage.

Freeland, Cynthia A. and Thomas E. Wartenberg(ed.) 1995. *Philosophy and Film*. New York: Routledge.

Fregoso, Rosa Linda 1993. *The Bronze Screen: Chicana and Chicano Film Culture*. Minneapolis: University of Minnesota Press.

Friar, Ralph E. and Natasha A. Friar 1972. *The Only Good Indian: The Hollywood Gospel*. New York: Drama Book Specialist.

Friedan, Betty 1963. *The Feminine Mystique*. New York: Norton.

Friedberg, Anne 1993. *Window Shopping: Cinema and the Postmodern*. Berkeley: University of California Press.

Friedman, Lester 1982. *Hollywood's Image of the Jew*. New York: Ungar.

— (ed.) 1991. *Unspeakable Images: Ethnicity and the American Cinema*. Chicago: University of Illinois Press.

Frodon, Jean-Michel 1998. *La Projection nationale: cinéma et nation*. Paris: Odile Jacob.

Fuss, Diana 1989. *Essentially Speaking: Feminism, Nature and Difference*. New York: Routledge.

— 1991. *Inside/Out: Lesbian Theories, Gay Theories*. New York: Routledge.

Gabbard, Krin and Glen O. Gabbard 1989. *Psychiatry and the Cinema*. Chicago: University of Chicago Press.

Gabriel, Teshome H. 1982. *Third Cinema in the Third World: The Aesthetics of Liberation*. Ann Arbor, MI: UMI Research Press.

Gaines, Jane 1991. *Contested Culture: The Image, the Voice, and the Law*. Chapel Hill: University of North Carolina Press.

—(ed. ) 1992. *Classical Hollywood Narrative: The Paradigm Wars*. Durham, NC: Duke University Press.

Gaines, Jane and Charlotte Herzog(eds) 1990. *Fabrications: Costume and the Female Body*. London: Routledge.

Gamman, Lorraine and Margaret Marshment(eds) 1988. *The Female Gaze: Women as Viewers of Popular Culture*. London: Women' s Press.

Garcia, Berumen and Frank Javier 1995. *The Chicano/Hispanic Image in American Film*. New York: Vantage Press.

Gardies, Andre 1980. *Approche du récit filmique*. Paris: Albatros.

Garroni, Emilio 1972. *Progetto di Semiotica*. Bari: Laterza.

Gates, Jr., Henry Louis 1988. *The Signifying Monkey*. New York: Oxford University Press.

Gaudreault, André 1996. *Du litteraire au filmique: systéme du récit*.

Gaudreault, André and Francois Jost 1990. *Le Récit cinématographique*. Paris: Nathan.

—1980. *Narrative Discourse: A Essay in Method*. Ithaca, NY: Cornell University Press.

—1982a. *Figures of Literary Discourse*. New York: Columbia University Press.

—1982b. *Palimpsestes: la littérature au second degré*. Paris: Seuil.

Gersch, Wolfgang 1976. *Film bei Brecht: Bertolt Brechts praktische und theoretische Auseinandersetzung mit dem Film*: Munich: Hanser.

Getino, Octavio and Fernando Solanas 1973. *Cine, Culturay Decolonizacion*. Buenos Aires: Siglo XXI.

Gever, Martha, John Greyson, and Pratibha Parmar(eds) 1993. *Wueer Looks: Perspectives on Lesbian and Gay Film-Videos*. New York: Routledge.

Gidal, Peter 1975. "Theory and Definition of Structural/ Materialist Film, " *Studio International* Vol. 190, No. 978.

—(ed. ) 1978. *Structural Film Anthology*. London: British Film Institute.

—1989. *Meterialist Film*. Lonton: Routledge.

Gledhill, Christine 1987. *Home is Where the Heart Is: Studies in Melodrama and the Woman's Film*. London: British Film Institute.

—(ed. ) 1991. *Stardom: Industry of Desire*. Lonton: Routledge.

Godard, Jean- Luc 1958. "Bergmanorama. " *Cahiers du cinéma* No. 85(July) .

Gorbamn, Claudia 1987. *Unheard Melodies: Narrative Film Music*. Bloomington: Indiana University Press; London: British Film Institute.

Gramsci, Antonio 1992. *Prison Notebooks*. New York: Columbia University Press.

Grant, Barry Keith(ed.) 1986. *The Film Genre Reader*. Austin: University of Texas Press.

— 1995. *Film Genre Reader II*. Austin: University of Texas Press.

Grant, Barry Keith and Jeannette Sloniowski 1998. *Documenting the Documentary: Close Readings of Documentary Film and Video*. Detroit: Wayne State University Press.

Greenaway, Peter 1998. "Virtual Irreality." *Cinemais* No. 13(September-October).

Greenberg, Harvey Roy 1993. *Screen Memoires: Hollywood Cinema on the Psychoanalytic Couch*. New York: Columbia University Press.

Guerrero, Ed 1993. *Framing Blackness: The African American Image in Film*. Philadelphia: Temple University Press.

Gunning, Tom 1990. *D. W. Griffith and the Origins of American Narrative Film*. Champaign: University of Illinois Press.

Guzzetti, Alfred 1981. *Two or Three Things I Know About Her: Analysis of a Film by Godard*. Cambridge, MA: Harvard University Press.

Hall, Stuart and Paul du Gay(eds) 1996. *Questions of Cultural Identity*. London: Sage Publications.

Hall, Stuart, Dorothy Hobson, Andrew Lowe, and Paul Willis(eds) 1980. *Culture, Media, Language*. London: Hutchinson.

Hammond, Paul(ed.) 1978. *The Shadow and its Shadow: Surrealist Writings on the Cinema*. London: British Film Institute.

Hansen, Miriam 1991. *Babel and Babylon: Spectatorship in American Silent Film*. Cambridge, MA: Harvard University Press.

Harvey, Sylvia 1978. *May'68 and Film Culture*. London: British Film Institute.

Haskell, Molly 1987. *Film Reverence To Rape: The Treatment of Women in the Movies*. 2nd edition. New York: Holt, Rinehart and Winston.

Hayward, Phillip and Tana Wollen(eds) 1993. *Future Visions: New Technologies of the Screen*. London: British Film Institute.

Hayward, Susan 1996. *Key Concepts in Cinema Studies*. London: Routledge.

Heath, Stephen 1981. *Questions of Cinema*. Bloomington: Indiana University Press.

Heath, Stephen and Teresa de Lauretis(eds) 1980. *The Cinematic Apparatus*. London: Macmillan.

Heath, Stephen and Patricia Mellencamp(eds) 1983. *Cinema and Language*. Fredric, MD: University Publications of America.

Hebdige, Dick 1979. Subculture: *The Meaning of Style*. London: Methuen.

— 1988. *Hiding in the Light: On Images and Things*. London: Routledge.

Hedges, Inez 1991. *Breaking the Frame: Film Language and the Experience of Limits*. Bloomington: Indiana University Press.

Henderson, Brian 1980. *A Critique of Film Theory*. New York: E. P. Dutton.

Hilger, Miçhael 1986. *The American Indian in Film*. Metuchen, NJ: Scarecrow Press.

— 1995. *From Savage to Nobleman: Images of Native Americans in Film*. Lanham: Scarecrow Press.

Hill, John and Pamela Church Gibson(eds) 1998. *The Oxford Guide to Film Studies*. Oxford: Oxford University Press.

Hillier, Jim(ed. ) 1985. *Cahiers du Cinéma: The 1950s: Neo-Realism, Hollywood, New Wave*. Cambridge, MA: Harvard University Press.

Hodge, Robert and Gunther Kress 1988. *Social Semiotics*. Ithaca, NY: Cornell University Press.

hooks, bell 1992. *Black Looks: Race and Representation*. Boston, MA: South End Press.

— 1996. *Reel to Real: Race, Sex and Class at the Movies*. New York: Routldge.

Horton, Andrew and McDougal, Stuart Y. 1998. *Play It Again, Sam: Retakes on Remakes*. Berkeley: University of California Press.

Humm, Maggie 1997. *Feminism and Film*. Bloomington: Indiana University Press.

Hutcheon, Linda 1988. *A Poetics of Postmodernism: History, Theory, Fiction*. New York: Routldge.

Irigaray, Luce 1985a. *Speculum of the Other Woman*. Trans. Gillian C. Gill. Ithaca, NY: Cornell University Press.

— 1985b. *This Sex Which is Not One*. Trans. Catherine Porter with Carolyn Burke. Ithaca, NY: Cornell University Press.

Jacobs, Lewis 1960. *An Introduction to the Art of the Movies*. New York: Noonday.

James, David E. 1989. *Allegories of Cinema: American Film in the Sixties*. Princeton: Princeton University Press.

James, David E. and Rick Berg(eds) 1996. *The Hidden Foundation: Cinema and the Question of Class*. Minneapolis: University of Minnesota Press.

Jameson, Fredric 1972. *The Prison-House of Language: A Critical Account of Structuralism and Russian Formalism*. Princeton: Princeton University Press.

— 1981. *The Political Unconscious: Narrative as a Socially Symbolic Act*. Ithaca, NY: Cornell University Press.

— 1986. "Third World Literature in the Era of Multinational Capitalism." *Social Text* No. 15(Fall).

— 1991. *Postmodernism, or, The Cultural Logic of Late Capitalism*. Durham, NC: Duke University Press.

— 1992. *The Geopolitical Aesthetic: Cinema and Space in the World System*. Bloomington: Indiana University Press.

— 1998. *The Cultural Turn: Selected Writings on the Postmodern 1983-1998*. London: Verso.

Jay, Martin 1994. *Downcast Eyes: The Denigration of Vision in Twentieth Century French Thought*. Berkeley: University of California Press.

Jeancolas, Jean-Pierre 1995. *Histoire du cinéma français*. Paris: Nathan.

Jenkins, Henry 1992. *What Made Pistachio Nuts ? Early Sound Comedy and the Vaudeville Aesthetic*. New York: Columbia University Press.

Jenkins, Henry and Kristine Brunovska Karnick(eds) 1994. *Classical Hollywood Comedy*. New York: Routledge.

Jenks Chris(ed.) 1995. *Visual Culture*. London: Routledge.

Johnston, Claire 1973. *Notes on Women's Cinema*. London: Society for Education in Film and Television.

— (ed.) 1975. *The Work of Dorothy Arzner: Toward a Feminist Cinema*. London: British Film Institute.

Jost, Francois 1987. *L'Oeil —camera: entre film et roman*. Lyon: Presses Universitaires de Lyon.

Jullier, Laurent 1997. *L'Ecran post-moderne: un cinema de l'allusion et du feu d'artifice*.

Paris: Hartmattan.

Kbir, Shameem 1997. *Daughters of Desire: Lesbian Representations in Film*. London: Cassell Academic.

Kaes, Anton 1989. *From Hitler to Heimat: The Return of History as Film*. Cambridge, MA: Harvard University Press.

Kalinak, Kathryn 1992. *Settling the Score: Music and the Classical Hollywood Film*. Madison: University of Wisconsin Press.

Kaplan, E. Ann(ed.)1988. *Postmodernism and its Discontents: Theories and Practices*. London: Verso.

— 1990. *Psychoanalysis and the Cinema*. London: Routledge.

— 1997. *Looking for the Other*. London: Routledge.

— (ed.)1998. *Women in Film Noir*. London: British Film Institute.

Karnick, Kristine Brunovska and Henry Jenkins(eds) 1995. *Classical Hollywood Comedy*. New York: Routledge.

Kay, Karyn and Gerald Pear(eds) 1977. *Women and the Cinema*. New York: E. P. Dutton.

Kellner, Douglas 1995. *Media Culture*. London: Routledge.

King, John, Ann M. Lopez, and Manuel Alvarado(eds) 1993. *Mediating Two Worlds: Cinematic Encounters in the Americas*. London: British Film Institute.

Kitses, Jim 1969. *Horizons West*. London: Secker and Warburg/ British Film Institute.

Klinger, Barbara 1994. *Melodrama and Meaning: History, Culture and the Films of Douglas Sirk*. Bloomington: Indiana University Press.

Kozloff, Sarah 1988. *Invisible Storytellers*. Berkeley: University of California Press.

Kracauer, Siegfried 1947. *From Caligari to Hitler: A Psychological History of the German Film*. Princeton: Princeton University Press.

— 1995. *The Mass Ornament: Weimar Essays*. Trans. and ed. Thomas Y. Levin. Cambridge, MA: Harvard Uiversity Press.

— 1997. *Theories of Film: The Redemption of Psysical Reality*. Princeton: Princeton University Press.

Kristeva, Julia 1969. *Semeiotike: recherches pour une sémanalyse*. Paris: Seuil.

— 1980. *Desire in Language: A Semiotic Approach to Lierature and Art*. Trans. Thomas

Gora, Alice Jardine, and Leon S. Roudiez. New York: Columbia University Press.

— 1984. *Revolution in Poetic Language.* Trans Margaret Waller. New York: Columbia University Press.

Kuhn, Annette 1982. *Women's Pictures: Feminism and Cinema.* London: Routledge.

— 1985. *The Power of the Image: Essays on Representation and Sexuality.* London: Routledge and Kegan Paul.

Kuleshov, Lev 1974. *Kuleshov on Film: Writings of Lev Kuleshov.* Trans. and ed. Ronald Levaco. Berkeley: University of California Press.

Lacan, Jacques 1977. *Écrits: A Selection.* Trans Alan Sheridan. New York: W. W. Norton.

— 1978. *The Four Fundamentals of Psycho-Analysis.* Trans. Sheridan. New York: W. W. Norton.

Laffay, Alfred 1964. Logique du cinema. Paris: Masson.

Lagny, Michele 1976. *La Révolution figurée: film, histoire, politique.* Paris: Albatross.

— 1992. *De l'histoire du cinema: méthode histirique et histoire du cinéma.* Paris: Armand Colin.

Lagny, Michele, Marie-Claire Ropars, and Pierre Sorlin 1976. *Octobre: écriture et idéologie.* Paris: Albatross.

Landow, George P. (ed.) 1994. *Hyper/Text/Theory.* Baltimore: Johns Hopkins University Press.

Landy, Marcia(ed.) 1991. *Imitations of Life: A Reader on Film and Television Melodrama.* Detroit: Wayne State University Press.

— 1994. *Film, Politics and Gramsci.* Minneapolis: University of Minnesota Press.

— 1996. *Cinematic Uses of the Past.* Minneapolis: University of Minnesota Press.

Lang, Robert 1989. *American Film Melodrama.* Princeton: Princeton University Press.

Langer, Suzanne 1953. *Feeling and Form.* New York: Scribner.

Lapierre, Marcel 1946. *Anthologie du cinéma.* Paris: Nouvelle Edition.

Laplanche, J. and J. B. Pontalis 1978. *The Language of Psycho-Analysis.* Trans. Donald Nicholson-Smith. New York: Norton.

Lapsley, Robert and Michael Westlake 1988. *Film Theory: An Introduction.* Manchester:

Manchester University Press.

Lawrence, Amy 1991. *Echo and Narcissus: Women's Voice in Classical Hollywood*. Berkeley: University of California Press.

Lebeau, Vicky 1994. *Lost Angels: Psychoanalysis and Cinema*. London: Routledge.

Lebel, J. P. 1971. *Cinéma et idéologie*. Paris: Edition Sociales.

Lehman, Peter 1993. *Running Scared: Masculinity and the Representation of the Male Body*. Philadelphia: Temple University Press.

— (ed.) 1997. *Defining Cinema*. New Brunswick, NJ: Rutgers University Press.

— 1998. "Reply to Stuart Minnis." *Cinema Journal* Vol. 37, No. 2(Winter).

Lemon, Lee T. and Marion J. Reis(eds) 1965. *Russian Formalist Criticism: Four Essays*. Lincoln: Nebraska University Press.

Lectrat, Jean-Louis 1987. *Le Western archéologie d'un genre*. Lyon: PUL.

Lévi-Strauss, Claude 1967. *Structural Anthropology*. Trans. Claire Jacobson and Brooke Grundfest Schoepf. Garden City, NY: Doubleday.

— 1990. *The Raw and the Cooked*. Trans. John and Doreen Weightman. Chicago: University of Chicago Press.

Leyda, Jay 1972. *Kino: A History of the Russian and Soviet Film*. London: Allen and Unwin.

L' Herbier, Mircel 1946. *Intelligence du cinématographe*. Paris: Correa.

L' Herminier, Pierre 1960. *L'Art du cinéma*. Paris: Seghers.

Liebman 1980. *Jean Epstein's Early Film Theory, 1920-1922*. Ann Arbor, MI: University Microfilms.

Lindermann, Bernhard 1977. *Experimentalfilm als Metafilm*. Hildesheim: Olms.

Lindsay, Vachel 1915. *The Art of the Moving Image*. Revd. 1922. New York: Macmillan.

Lipsitz, George 1998. *The Possessive Investment in Whiteness: How White People Profit From Identity Politics*. Philadelphia: Temple University Press.

Lister, Martin(ed.) 1995. *The Photographic Image in Digital Culture*. London: Routledge.

Loomba, Ania 1998. *Colonialism/Postcolonialism*. London: Routledge

Lotman, Juri 1976. *Semiotics of Cinema*. Trans. Mark E. Suino. Ann Arbor: Michigan

Slavic Contributions.

Lovell, Terry 1980. *Pictures of Reality: Aesthetics, Politics and Pleasure*. London: British Film Institute.

Lowry, Edward 1985. *The Filmology Movement and Film Study in France*. Ann Arbor: UMI.

Lyotard, Jean-Francois 1984. *The Postmodern Condition*. Trans. Geoff Bennington and Brian Massumi. Minneapolis: University of Minnesota Press.

MacCabe, Colin 1985. *Tracking the Signifier: Theoretical Essays: Film, Linguistics, Lierature*. Minneapolis: University of Minnesota Press.

— (ed.) 1986. *High Theory/Low Culture: Analyzing Popular Television and Film*. New York: St Martin's Press.

Machado, Arlindo 1997. *Pre-Cinema e Pos-Cinemas*. São Paulo: Papirus.

Macheray, Pierre 1978. *Theory of Literary Production*. Trans. Geoffrey Wall. London: Routledge.

Marchetti, Gina 1994. *Romance and the "Yellow Peril": Race, Sex, and Discursive Strategies in Hollywood Fiction*. Berkeley: University of California Press.

Marie, Michel and Marc Vernet 1990. *Christian Metz et la théorie du cinéma*. Paris: Meridiens Klincksieck.

Martea, Marcel 1955. *Le Langoge cinématographique*. Paris: Le Cerf.

Martin, Michael T. 1993. *Cinemas of the Black Diaspora: Diversity, Dependence and Oppositionality*. Detroit: Wayne State University Press.

— (ed.) 1997. *New Latin American Cinema*. 2 vols. Detroit: Wayne State University Press.

Masson, Alain 1994. *Le Récit au cinéma*. Paris: Editions de l'Etoile.

Matejka, Ladislav and Irwin R. Titunik (eds) 1976. *Semiotics of Art: Prague School Contributions*. Cambridge, MA: MIT Press.

Mattelart, Armand and Michele Mattelart 1992. *Rethinking Media Theory: Signposts and New Directions*. Trand. James A. Cohen and Marina Urquidi. Minneapolis: University of Minnesota Press.

— 1994. *Mapping World Communication: War, Progress, Culture*. Trans. Susan Emanuel and James A. Cohen. Minneapolis: University of Minnesota Press.

Mayne, Judith 1989. *Kino and the Woman Question: Feminism and Soviet Silent Film.* Columbus: Ohio State University Press.

— 1990. *The Woman at the Keyhole: Feminism and Women's Cinema.* Bloomington: Indiana University Press.

— 1993. *Cinema and Spectatorship.* London: Routledge.

— 1995. *Directed by Dorthy Arzner.* Bloomington: Indiana University Press.

Mellen, Joan 1974. *Womem and their Sexuality in the New Film.* New York: Dell.

Mellencamp, Patricia 1990. *Indiscretions: Avant-Garde Film, Video and Feminism.* Bloomington: Indiana University Press.

— 1995. *A Fine Romance: Five Ages of Film Feminism.* Philadelphia: Temple University Press.

Mellencamp, Patricia and Philip Rosen (eds) 1984. *Cinema Histories/Cinema Practices.* Frederick, MD: University Publications of America.

Mercer, Kobena and Isaac Julien 1988. "Introduction: De Margin and De Center." *Screen* Vol. 29, No. 4.

Messaris, Paul 1994. *Visual Literacies: Image, Mind, and Reality.* Boulder, CO: Westview Press.

Metz, Christian 1972. *Essais sur la signification au cinéma*, Vol. II. Paris: Klincksieck.

— 1974a. *Language and Cinema.* Trans. Donna Jean. The Hague: Mouton.

— 1974b. *Film Language: A Semiotics of the Cinema.* Trans. Michael Taylor. New York: Oxford University Press.

— 1977. *Essais sémiotiques.* Paris: Klincksieck.

— 1982. *The Imaginary Signifier: Psychoanalysis and the Cinema.* Trans. Celia Britton, Annwyl Williams, Ben Brewster, and Alfred Guzzetti. Bloomington: Indiana University Press.

— 1991. *La Narration or impersonelle, ou le site du film.* Paris: Klincksieck.

Michelson, Annette 1972. "The Wan With the Movie Camera: From Magician to epistemologist." Artforum (March).

— 1984. Introduction to *Kino-Eye: The Writing of Dziga Vertov.* Berkeley: University of California Press.

— 1990. "The Kinetic Icon in the Work of Mourning: Prolegomena to the Analysis of

a Textual System. " *October* 52(Spring).

Miller, Toby 1993. *The Well-Tempered Self: Citizenship, Culture, and the Postmodern Subject.* Baltimore: Johns Hopkins University Press.

— 1998. *Technologies of Truth: Cultural Citizenship and the Popular Media.* Minneapolis: University of Minnesota Press.

Miller, Toby and Robert Stam(eds) 1999. *A Companion to Film Theory.* Blackwell Publishers.

Mirzoeff, Nicholas(ed.) 1998. *The Visual Culture Reader.* London: Routledge.

Mitchell, Juliet 1974. *Psychoanalysis and Feminism.* New York: Vintage.

Mitchell, Juliet and Jacqueline Rose(eds) 1982. *Feminine Sexuality: Jacques Lacan and the ecole freudienne.* New York: W. W. Norton.

Mitchell, William J. 1992. The *Reconfigured Eye: Visual Truth in the Post- Photographic Era.* Cambridge, MA: MIT Press.

Mitry, Jean 1963. *Esthétique et psychologie du cinéma: les structures.* Paris: Editions Universities.

— 1965. *Esthétique et psychologie du cinéma:* les formes. Paris: Editions Universities.

— 1987. *La Sémiologie en question: language et cinéma.* Paris: Editions du Cerf.

— 1997. *The Aesthetics and Psychology of the Cinema.* Trans. Christopher King. Bloomington: Indiana University Press.

Modleski, Tania 1988. *The Women Who Knew Too Much.* New York: Methuen.

— 1991. *Feminism Without Women: Culture and Criticism in a "Postfeminist" Age.* New York: Routledge.

Mora, Carl J. 1988. *Mexican Cinema: Reflections of a Society 1896-1988.* Los Angeles: University of California Press.

Morin, Edgar 1958. *Le Cinéma ou l'homme imaginaire: essai d'anthropologie.* Paris: Editions de Minuit.

— 1960. *The Stars: An Account of the Star-System in Motion Pictures.* Trans. Richard Howard. New York: Grove Press.

Morley, David 1980. *The Nationwide Audience: Structure and Decoding.* London: British Film Institute.

— 1992. *Television Audiences and Cultural Studies.* London: Routledge.

Morley, David and Kuan-Hsing Chen(eds) 1996. Stuart Hall: *Critical Dialogues in Cultural Srudies.* London: Routledge.

Morrison, James 1998. *Passport to Hollywood: Hollywood Films, European Directors.* Albany, NY: SUNY Press.

Morse, Margaret 1998. *Virtualities: Television, Media Art and Cyber-Cultures.* Bloomington: Indiana University Press.

Mukarovsky, Jan 1936 [1970]. *Aesthetic Function, Norm and Values as Social Facts.* Ann Arbor: University of Michigan Press.

Mulvey, Laura 1989. *Visual and Other Pleasures.* Bloomington: Indiana University Press.

— 1996. *Fetishism and Curiosity.* Bloomington: Indiana University Press.

Munsterberg, Hugo 1970. *Film: A Psychological Study.* New York: Dover.

Murray, Janet H. 1997. *Hamlet on the Holodeck: The Future of Narrative in Cyberspace.* Cambridge, MA: MIT Press.

Musser, Charles 1991. *Before the Nickelodeon: Edwin S. Porter and Edison Manufacturing Company.* Berkeley: University of California Press.

Naficy, Hamid 1993. *The Making of Exile Cultures: Iranian Television in Los Anleles.* Minneapolis: University of Minnesota Press.

Naremore, James 1998a. *Acting in the Cinema.* Berkeley: University of California Press.

— 1998b. *More than Night: Film Noir in its Contexts.* Berkeley: University of California Press.

Naremore, James and Patrick Brantlinger(eds) 1991. *Modernity and Mass Culture.* Bloomington: Indiana University Press.

Nattiez, J. J. 1975. *Fondéments d'une sémiologie de la musique.* Paris: Union Generale d' Editions.

Neale, Steve 1979-1980. "The Same Old Story: Stereotypes and Difference." *Screen Education* Nos. 32-3(Autumn/Winter).

— 1980. *Genre.* London: British Film Institute.

— 1985. *Cinema and Technology: Image, Sound, Color.* Bloomington: Indiana University Press.

Nichols, Bill 1981. *Ideology and the Image.* Bloomington: Indiana University Press.

—(ed.) 1985. *Movies and Methods*. 2 vols. Berkeley: University of Calofornia Press.

—1991. *Representing Reality*. Bloomington: Indiana University Press.

Noguez, Dominique 1973. *Cinéma: théorie, lectures*. Paris: Klincksieck.

Noriega, Chon A. (ed.) 1992. *Chicanos and Film: Essays on Chicano Representation and Resistance*. Minneapolis: University of Minnesota Press.

Noriega, Chon A. and Ana M. Lopez(eds) 1996. *The Ethnic Eye: Latino Media Arts*. Minneapolis: University of Minnesota Press.

Norris, Christopher 1982. *Deconstruction: Theory and Practice*. London and New York: Methuen.

—1990. *What's Wrong With Postmodernism: Critical Theory and the Ends of Philosophy*. Baltimore: Johns Hopkins University Press.

—1992. *Uncritical Theory: Postmodernism, Intellectuals, and the Gulf War*. Amherst: University of Massachussetts Press.

Noth, Winfried 1995. *Handbook of Semiotics*. Bloomington: Indiana University Press.

Odin, Roger 1990. *Cinéma et production de sens*. Paris: Armand Colin.

Ory, Pascal and Sirinelli, Jean-Francois 1986. *Les Intellectuels en france, de l'affaire dreyfus a nos jours*. Paris: Armand Colin.

Pagnol, Marcel 1933. "Dramaturgie de Paris." *Cahiers du film* No. 1(December 15).

Palmer, R. Barton 1989. *The Cinematic Text: Methods and Approaches*. New York: AMS Press.

Panofsky, Erwin 1939. *Studies in Iconology*. Oxford: Oxford University Press.

Pechey, Graham(ed.) 1986. *Literature, Politics and Theory: Papers from the Essex Conference 1976-84*. London: Methuen.

Peirce, Charles Sanders 1931. *Collected Papers*. Ed. Charles Hartshorne and Paul Weiss. Cambridge, MA: Harvard University Press.

Penley, Constance(ed.) 1988. *Feminism and Film Theory*. London: Routledge.

—1989. *The Future of an Illusion: Film, Feminism and Psychoanalysis*. Minneapolis: University of Minnesota Press.

Penley, Constance and Sharon Wills(eds) 1993. *Male Trouble*. Minneapolis: University of Minnesota Press.

Perkins, V. F. 1972. *Film as Film: Understanding and Judging Mivies*. Harmondsworth:

Penguin.

Petro, Practice 1989. *Joyless Streets, Women and Melodramatic Representation in Weimar Germany*. Princeton: Princeton University Press.

—(ed.) 1995. *Fugitive Images: From Photograohy to Video*. Bloomington: Indiana University Press.

Pettit, Arthur G. 1980. *Images of the Mexican American in Fiction and Film*. College Station: Texas A & M University Press.

Piaget, Jean 1970. *Structuralism*. Trans. and ed Chaninah Maschler. New York: Harper/Colophon.

Pietropaolo, Laura and Ada Testaferri(eds) 1995. *Feminisms in the Cinema*. Bloomington: Indiana University Press.

Pines, Jim and Paul Willemen(eds) 1989. *Questions of Third Cinema*. London: British Film Institute.

Polan, Dana 1985. *The Political Language of Film and the Avant-Garde*. Ann Arbor, MI: UMI Research Press.

—1986. *Power and Paranoia: History, Narrative and the American Cinema, 1940-1950*. New York: Columbia University Press.

Powdermaker, Hortense 1950. *Hollywood: The Dream Factory*. Boston: Little Brown.

Pribram, Deidre(ed.) 1988. *Female Spectators: Looking at Film and Television*. London: Verso.

Propp, Vladimir 1968. *Morphology of the Folktale*. Trans. Laurence Scott. Austin: University of Texas Press.

Pudovkin, V. I. 1960. *Film Technique*. New York: Grove.

Ray, Bobert B. 1988. "The Bordwell Regime and the Stake of Knowledge." *Strategies* Vol. I (Fall).

Reeves, Geoffrey 1993. *Communications and the "Third World"*. London: Routledge.

Reid, Mark A. 1993. *Redefining Black Film*. Berkeley: University of California Press.

Renov, Michael(ed.) 1993. *Theorizing Documentary*. New York: Routledge.

Renov, Michael and Erika Suderburg(eds) 1995. *Resolutions: Contemporary Video Practices*. Minneapolis: University of Minnesota Press.

Rich, Adrienne 1979. *On Lies, Secrets, and Silence*. New York: Norton.

Rich, Ruby 1992. "New Queer Cinema." *Sight and Sound*(September).

—1998. *Chick Flicks: Theories and Memories of the Finest Film Movement*. Durham, NC: Duke university Press.

Ritchin, Fred 1990. *In Our Own Image: The Coming Revolution in Photography*. New York: Aperature Foundation.

Rocha, Glauber 1963. *Revisao Critica do Cinema Brasilaiso*. Rio de Janerio: Editora Civilizacao Brasileira.

—1981. *Revolucao do Cinema Nova*. Rio de Janerio: Embrafilme.

—1985. *O Seculo do Cinema*. Rio de Janerio:Alhambra.

Rodowick, D. N. 1988. *The Crisis of Political Modernism: Criticism and Ideology in Contemporary Film Theory*. Urbana: University of Illinois Press.

—1991. *The Difficulty of Difference: Psychoanalysis, Sexual Difference and Film Theory*. New York: Routledge.

—1997. *Deleuze's Time Machine*. Raleigh, NC: Duke University Press.

Rogin, Michael 1996. *Blackface, White Noise: Jewish Immigrants in the Hollywood Melting Pot*. Berkeley: University of California Press.

Ropars-Wuilleumier, Marie-Claire 1981. *Le Texte devisé*. Paris: Presses Universitaires de France.

—1990. *Écramiques: le film du texte*. Lille: PUL.

Rose, Jacqueline 1980. "The Cinematic Apparatus: Problems in Current Theory." In Teresa de Lauretis and Stephen Heath(eds), *Feminist Studies/Critical Studies*. New York: St Martin's Press.

—1986. *Sexuality in the Field of Vision*. London: Verso.

Rosen, Marjorie 1973. *Popcorn Venus: Women, Movies and the American Dream*. New York: Coward McCann & Geoghegan.

Rosen, Philip(ed.) 1986. *Narrative, Apparatus, Ideology: A Film Theory Reader*. New York: Columbia University Press.

—1984. "Securing the Historical: hisroriography and the classical cinema, in Patricia B. Mellencamp and Philip Rosen(eds), *Cinema Histories, Cinema Practices*. Fredericksburg: AFI.

Rowe, Kathleen 1995. *The Unruly Woman: Gender and the Genres of Laughter*. Austin:

University of Texas Press.

Rumble, Patrick and Bart Testa 1994. *Pier Paulo Pasolini: Contemporary Perspectives*. Toronto: University of Toronto Press.

Rushdie, Salman 1992. *The Wizard of Oz*. London: British Film Institute.

Russo, Vito 1998. *The Celluloid Closet: Homosexuality in the Closet*. New York: Harper & Row.

Ryan, Michael and Douglas Kellner 1988. *Camera Politica: The Politics and Ideology of Contemporary Hollywood Film*. Bloomington: Indiana University Press.

Salt, Barry 1993. *Film Style and Technology: History and Analysis*. Revd. Edition. London: Starword.

Sarris, Andrew 1968. *The American Cinema: Directors and Directions 1929-1968*. New York: Dutton.

— 1973. *The Primal Screen: Essays in Film-Related Subjects*. New York: Simon and Schuster.

Schatz, Thomas 1981. *Hollywood Genres: Formulas, Filmmaking, and the Studio System*. Philadelphia: Temple University Press.

— 1998. *The Genius of the System: Hollywood Filmmaking in the Studio Era*. 2 nd edition. New York: Pantheon Books.

Schefer, Jean-Louis 1981. *L'Homme ordinaire du cinéma*. Paris: Gallimard.

Schneider, Cynthia and Brian Wallis(eds) 1988. *Global Television*. New York: Wedge Press.

Schwarz, Roberto 1987. Que Horas Sao?: Ensaios. São Paulo: Compania das Letras.

*Screen Reader I : Cinema/Ideology/Politics*. 1977. London: SELF.

*Screen Reader II: Cinema & Semiotics*. 1981. London: SEFT.

Sebeok, Thomas A. 1979. *The Sign and Its Masters*. Austin: University of Texas Press.

— 1986. *The Semiotic Sphere*. New York: Plenum.

Sedgewick, Eve Kosofsky 1985. *Between Men: English Literature and Male Homosocial Desire*. New York: Columbia University Press.

— 1991. *Epistemology of the Closet*. London: Harvester Wheatsheaf.

Seiter, Ellen, Hans Borchers, Gabriele Kreutzner, and Eva-Marie Warth(eds) 1991. *Remote Control: Television, Audiences and Cultural Power*. London: Routledge.

Seldes, Gilbert 1924. *The Seven Lively Arts*. New York and London: Harper & Brothers.

— 1928. "The Movie Commits Suicide," *Harpers*(November).

Shaviro, Steven 1993. *The Cinematic Body*. Minneapolis: University of Minnesota Press.

Shohat, Ella 1989. *Israeli Cinema: East/West and the Politics of Representation*. Austin: University of Texas Press.

— 1991. "Imaging Terra Incognita." *Public Culture* Vol. 3m, No. 2(Spring).

— 1992. "Notes on the Postcolonial." *Social Text Nos.* 31-2.

— (ed.) 1999. *Talking Visions: Multicultural Feminism in the Transnational Age*. Cambridge, MA: MIT Press.

Shohat, Ella and Robert Stam 1994. *Unthinking Eurocentrism*. London: Routledge.

Silverman, Kaja 1983. *The Subject of Semiotics*. New York: Oxford University Press.

— 1988. *The Acoustic Mirror: The Female Voice in Psychoanalysis and Cinema*. Bloomington: Indiana University Press.

— 1992. *Male Subjectivity at the Margins*. New York: Routledge.

— 1995. *The Threshold of the Visible World*. New York: Routledge.

Sinclair, John, Elizabeth Jacka and Stuart Cunningham(ed.) 1996. *New Patterns in Global Television Peripheral Vision*. Oxford: Oxford University Press.

Stiney, Adams(ed) 1970. *The Film Culture Reader*. New York: Praeger.

— (ed.) 1978. *The Avant-Garde Film: A Reader of Theory and Criticism*. New York: New York University Press.

Smith, Jeff 1998. *The Sounds of Commerce: Marketing Popular Film Music*. New York: Columbia University Press.

Smith, Murray 1995. *Engaging Characters: Fiction, Emotion, and the Cinema*. Oxford: Clarendon Press.

Smith, Valerie 1996. *Black Issues in Film*. New Brunswick, NJ: Rutgers University Press.

— (ed.) 1997. *Representing Blackness Issues In Film and Video*. New Brunswick, NJ: Rutgers University Press.

Snead, James 1992. *White Screens/Black Images: Hollywood from the Dark Side*. New

York: Routledge.

Snyder, Ilana 1997. *Hypertext: The Electronic Labyrinth*. Washington Square: New York University Press.

Sobchack, Vivian 1992. *The Address of the Eye: A Phenomenology of Film Experience*. Princeton: Princeton University Press.

Sorlin, Pierre 1997. *Sociologie du cinéma: ouverture pour l'histoire de demain*. Paris: Editions Aubier Mongaigne.

— 1980. *The Film in History: Restaging the Past*. New Jersey: Barnes & Noble Books.

Spigel, Lynn 1992. *Make Room for TV: Television and the Family Ideology in Postwar America*. Chicago: University of Chicago Press.

Spivak, Gayatri Chakravorty 1987. *In Other Worlds: Essays in Cultural Politics*. New York: Routledge.

Stacey, Jackie 1994. *Star Gazing: Hollywood Cinema and Female Spectatorship*. London: Routledge.

Staiger, Janet 1992. *Interpreting Films: Studies in the Historical Reception of American Cinema*. Princeton: Princeton University Press.

— (ed.) 1995a. *The Studio System*. New Brunswick, NJ: Rutgers University Press.

— 1995b. *Bad Women: Regulating Sexuality in Early American Cinema*. Minneapolis: University of Minnesota Press.

Stallabrass, Julian 1996. *Gargantua: Manufactured Mass Culture*. New York: Verso.

Stam, Robert 1985. *Reflexivity in Film and Literature*. Ann Arbor: University of Michigan Press. Reprinted 1992 by Columbia University Press, New York.

— 1989. *Subversive Pleasures: Bakhtin, Cultural Criticism and Film*. Baltimore: Johns Hopkins University Press.

— 1992. "Mobilizing Fictions: The Gulf War, the Media, and the Recruitment of the Spectator." *Public Culture* Vol. 4, No. 2(Spring).

Stam, Robert and Ella Shohat 1987. "*Zelig* and Contemporary Theory: Meditation on the Chameleon Text." *Enclitic* Vol. IX, Nos. 1-2, Issues 17/18(Fall).

Stam, Robert, Robert Burgoyne, and Sandy Flitterman-Lewis 1992. *New Vocabularies in Film Semiotics: Structuralism, Post-Structuralism and Beyond*. London: Routledge.

Stone, Allucquere Rosanne 1996. *The War of Desire and Technology at the Close of the Mechanical Age.* Cambridge, MA: MIT Press.

Straayer, Chris 1996. *Deviant Eyes, Deviant Bodies: Sexual Re-Orientations in Film and Video.* New York: Columbia University Press.

Studlar, Gaylyn 1988. *In the Realm of Pleasure.* Urbana: University Illinois Press.

— 1996. *This Mad Masquerade: Stardom and Masculinity in the Jazz Age.* New York: Columbia University Press.

Tan, Ed S. H. 1996. *Emotion and the Structure of Narrative Film: Film as an Emotion Machine.* Mahwah: Lawrence Erlbaum.

Tasker, Yvonne 1993. *Spectacular Bodies: Gender, Genre and the Action Cinema.* New York: Routledge.

Taylor, Clyde 1998. *The Mask of Art: Breaking the Aesthetic Contract in Film and Literature.* Bloomington: Indiana University Press.

Taylor, Lucien(ed.)1994. *Visualizing Theory: Selected Essays From V.A.R. 1990-1994.* New York: Routledge.

Taylor, Richard(ed.)1927〔1982〕. *The Poetics of Cinema: Russian Poetics in Translation*, Vol. IX. Oxford: RPT Publications.

Thomas, Rosie 1985. "Indian Cinema: Pleasure and Popularity." *Screen* Vol. 26, Nos. 3-4(May-August).

Thompson, Kristin 1981. *Ivan the Terrible: A Neo-Formalist Analysis.* Princeton: Princeton University Press.

— 1988. *Breaking the Glass Armor: Neo-Formalist Film Abalysis.* Princeton: Princeton University Press.

Tomlinson, John 1991. *Cultural Imperialism: A Critical Introduction.* London: Printer.

Trinch, T. Min-Ha 1991. *When the Moon Waxes Red: Representation, Gender and Cultural Politics.* New York: Routledge.

Tudor, Andrew 1974. *Theories of Film.* London: Secker and Warburg.

Turim, Maureen 1989. *Flashbacks in Film: Memory and History.* New York: Routledge.

Turovskaya, Maya 1989. *Cinema as Poetry.* London: Faber.

Tyler, Parker 1972. *Screening the Sexes: Homosexuality in Movies.* New York: Holt, Rinehart and Winston.

Ukadike, Nwachukwu Frank 1994. *Black African Cinema*. Berkeley: University of California Press.

Ulmer, Gregory 1985a. *Applied Grammatology*. Baltimore: Johns Hopkins University Press.

— 1985b. *Teletheory: Grammatology in the Age of Video*. London: Routledge.

Vanoye, Francis 1989. *Récit écrit/récit filmique*. Paris: Nathan.

Vernet, Marc 1988. *Figures de l'absence*. Paris: Cahiers du Cinéma.

Veron, Eliseo 1980. *A Producao De Sentido*. São Paulo: Editora Cultrix.

Vertov, Dziga 1984. *Kino-Eye: The Writings of Dziga Vertov*. Trans. Kevin O' Brien, ed. Annette Michelson. Berkeley: University of California Press.

Viano, Maurizio 1993. *A Certain Realism: Making Use of Pasolini's Film Theory and Practice*. Berkeley: University of California Press.

Virilio, Paul 1989. *War and Cinema: The Lofistics of Perception*. Trans. Patrick Camiller. London: Verso.

— 1991. "L'acquisition d'objectif," *Liberation*(January 30).

— 1994. *The Vision Machine*. Bloomington: Indiana University Press.

Virmaux, Alain and Odette Virmaux 1976. *Les Surréalistes et le cinéma*. Paris: Seghers.

Volosinov, V. N. 1976. *Marxism and the Philosophy of Language*. Trans. Ladislav Matejka and I. R. Titunik. Cambridge, MA: Harvard University Press.

Walker, Janet 1993. *Couching Resistance: Women, Film, and Psychoanalytic Psychiatry*. Minneapolis: University of Minnesota Press.

Walsh, Martin 1981. *The Brechtian Aspect of Radical Cinema*. London British Film Institute.

Wasko, Janet 1982. *Movies and Money: Financing the American Film Industry*. Norwood: Ablex.

Waugh, Thomas(ed. ) 1984. *"Show Us Life!"* : *Toward a History and Aesthetics of the Committed Documentary*. Metuchen, NJ: Scarecrow Press.

— 1996. *Hard to Imagine: Gay Male Eroticism in Photography and Film from their Beginnings to Stonewall*. New York: Columbia University Press.

Wees, William C. 1991. *Light Moving in Time: Studies in the Visual Aesthetics of Avant-Garde Film*. Berkeley: University of California Press.

Weis, Elizabeth and John Belton 1985. *Theory and Practice of Film Sound*. New York: Columbia University Press.

Weiss, Andrea 1992. *Vampires and Violets: Lesbians in the Cinema*. London: Jonathan Cape.

Wexman, Virginia Wright 1993. *Creating the Couple: Love, Marriage, and Hollywood Performance*. Princeton: Princeton University Press.

Wiegman, Robyn 1995. *American Anatomies: Theorizing Race and Gender*. Durham, NC: Duke University Press.

Willemen, Paul 1994. *Looks and Frictions: Essays in Cultural Studies and Film Theory*. Bloomington: Indiana University Press.

Williams, Christopher(ed. ) 1980. *Realism and the Cinema: A Reader*. London: Routledge and Kegan Paul.

－(ed. ) 1996. *Cinema: The Beginnings and the Future*. Pondon: University of Westminster Press.

Williams, Linda 1984. *Figures of Desire*. Urbana: University of Illinois Press.

－1989. *Hard Core: Power, Pleasure and the Frenzy of the Visible*. Berkeley: Calofornia University Press.

－(ed. ) 1994. *Viewing Positions: Ways of Seeing Film*. New Brunswick, NJ: Rutgers University Press.

Williams, Raymond 1985. *Keywords: A Vocabulary of Culture and Society*. New York: Oxford University Press.

Wilson, George M. 1986. *Narration in Light: Studies in Cinematic Point of View*. Baltimore: Johns Hopkins University Press.

Wilton, Tamsin(ed. ) 1995. *Immortal Invisible: Lesbians and the Moving Image*. London: Routledge.

Winston, Brian 1995. *Claiming the Real*. London: British Film Institute.

－1996. *Technologies of Seeing: Photography, Cinematography and Television*. London: British Film Institute.

Wolfenstein, Martha and Nathan Leites 1950. *Movies: A Psychological Study*. Glencoe, IL: Free Press.

Woll, Allen L. 1980. *The Latin Image in American Film*. Los Angeles: UCLA Latin

American Center Publications.

Wollen, Peter 1982. *Readings and Writings: Semiotic Counter-Strategies*. London: Verso.

— 1993. *Reading the Icebox: Reflections on Twentieth-Century Culture*. Bloomington: Indiana University Press.

— 1998. *Signs and Meaning in the Cinema*. 4ᵗʰ edition. London: British Film Institute.

Wollen, Tana and Phillip Hayward(eds) 1993. *Future Visions: New Technologies of the Screen*. Bloomington: Indiana University Press.

Wong, Eugene Franklin 1978. *On Visual Media Racism: Asians in American Motion Pictures*. New York: Arno Press.

Wright, Will 1975. *Sixguns and Society*. Berkeley: University of California Press.

Wyatt, Justin 1994. *High Concept: Movies and Marketing in Hollywood*. Austin: University of Texas Press.

Xavier, Ismail 1977. *O Discurso Cinematografico*. Rio de Janeiro: Paz e Terra.

— 1983. *A Experiencia do Cinema*. Rio de Janeiro: Graal.

— 1996. *O Cinema No Seculo*. Ed. Arthur Nestrovski. Rio de Janeiro: Imago.

— 1998. *Allegaries of Underdevelopment*. Minneapolis: University of Minnesota Press.

Young, Lola 1996. *Fear of the Dark: "Race," Gender and Sexuality in the Cinema*. London: Routledge.

Young-Bruehl, Elisabeth 1996. *The Anatomy of Prejudices*. Cambridge, MA: Harvard University Press.

Zizek, Slavoj 1989. *The Sublime Object of Ideology*. New York: Verso.

— 1991. *Looking Awry: An Introduction to Jacques Lacan Through Popular Culture*. Cambridge, MA: MIT Press.

— (ed.) 1992. *Everything You Always Wanted to Know About Lacan But Were Afraid To Ask Hitchcock*. London: Verso.

— 1993. *Enjoy Your Symptom! Jacques Lacan in Hollywood and Out*. New York: Routledge.

— 1996. *For They Know Not What They Do: Enjoyment as a Political Factor*. New York: Verso.

# 索　引

# C

**國家圖書館出版品預行編目資料**

電影理論解讀／Robert Stam著；陳儒修, 郭幼龍譯.
-- 初版. -- 臺北市：遠流, 2002 [民91]
面； 公分 --（電影館；99）
參考書目：面
含索引
譯自：Film theory : an introduction
ISBN 957-32-4658-9（平裝）

1. 電影－哲學, 原理

987.01                                          91009079